詹庆生 著

影视艺术概论

INTRODUCTION
TO FILM AND TELEVISION

清华大学出版社
北京

版权所有，侵权必究。举报：010-62782989，beiqinquan@tup.tsinghua.edu.cn。

图书在版编目（CIP）数据

影视艺术概论/詹庆生著. — 北京：清华大学出版社，2018（2025.1重印）
ISBN 978-7-302-47091-5

Ⅰ.①影… Ⅱ.①詹… Ⅲ.①影视艺术-教材 Ⅳ.①J90

中国版本图书馆CIP数据核字（2017）第118990号

责任编辑：纪海虹
封面设计：闻达文化
责任校对：王荣静
责任印制：丛怀宇

出版发行：清华大学出版社
网　　址：https://www.tup.com.cn，https://www.wqxuetang.com
地　　址：北京清华大学学研大厦A座　　　邮　编：100084
社 总 机：010-83470000　　　　　　　　邮　购：010-62786544
投稿与读者服务：010-62776969，c-service@tup.tsinghua.edu.cn
质量反馈：010-62772015，zhiliang@tup.tsinghua.edu.cn

印 装 者：三河市龙大印装有限公司
经　　销：全国新华书店
开　　本：185mm×260mm　　印　张：34　　字　数：698千字
版　　次：2018年11月第1版　　　　　　印　次：2025年1月第8次印刷
定　　价：88.00元

产品编号：056218-01

目 录

第一章 导论 ... 01

一、作为现代生活构成的影视艺术 ... 01
二、影视艺术如何成为"艺术"？ ... 06
三、影视学研究的基本框架与范畴 ... 09
四、学习影视鉴赏与影视评论 ... 16

第二章 影视艺术的特征 ... 27

一、电影艺术及其特征 ... 27
二、电视艺术及其特征 ... 48
三、商业化影视与艺术性影视之比较 ... 58

第三章 影视艺术简史 ... 74

第一节 世界电影的几个发展阶段 ... 74

一、艺术萌芽期（1895—1914） ... 74
二、初步发展期（1915—1926） ... 82
三、全面成熟期（1927—1945） ... 101
四、多元竞争期（1946年至1960年代末） ... 115
五、转折过渡期（1970年代至1980年代） ... 138
六、数字化发展期（1990年代至今） ... 144

第二节 中国电影的几个发展阶段 ... 159

一、艰难奠基（1905—1929） ... 159

二、走向成熟（1930—1949） ... 166

三、成就与创伤（1949—1976） ... 174

四、重生与变革（1976—1989） ... 185

五、宏大与卑微（1990—2001） ... 203

六、产业化发展（2002年至今） ... 215

第三节 电视艺术的发展 ... 230

一、世界电视艺术的发展 ... 230

二、中国电视艺术的发展 ... 244

第四章 影视艺术语言 259

第一节 镜头语言 ... 260

一、场面调度 ... 261

二、镜头景别：远全中近特 ... 264

三、镜头角度：正背俯仰侧 ... 273

四、镜头构图：均衡与隐喻 ... 278

五、镜头运动：推拉摇移跟升降 ... 285

六、镜头景深：虚实之间 ... 295

七、镜头焦距：远近之别 ... 300

八、几种特殊镜头 ... 305

第二节 蒙太奇 ... 318

一、蒙太奇/剪辑的概念 ... 318

二、动画剪辑与影视剪辑的异同 ... 320

三、蒙太奇的功能 ... 324

四、好莱坞经典剪辑 ... 337

第三节　影视光影、色彩与声音·····360

一、影视中的光影艺术·····360
二、影视中的色彩艺术·····373
三、影视中的声音艺术·····381
四、拉片：影视语言的分析方法·····394

第五章　影视艺术理论·····400

第一节　传统电影理论·····401

一、早期电影理论·····401
二、表现美学与形式主义电影理论·····404
三、电影理论的阶段总结与升华·····411
四、再现美学与纪实主义电影理论·····416
五、"作者电影"理论·····423

第二节　现代电影理论·····434

一、结构主义与电影语言学理论·····434
二、叙事学电影理论·····442
三、精神分析电影理论·····454
四、意识形态电影理论·····461
五、女性主义电影理论·····470
六、大众文化影视理论·····477
七、世界电影理论发展趋势·····487

附录 493

附录 A 世界电影大事记 494
附录 B 世界电视大事记 515
附录 C 世界电影理论发展简表 526
附录 D 影视艺术参考书目 527
附录 E 影视刊物及专业网站 535

第一章　　导　论

一、作为现代生活构成的影视艺术

与音乐、舞蹈、绘画、文学、戏剧等古老的艺术门类相比，影视艺术或许是最年轻的艺术形式。19世纪末，在世界各国科学家关于电影的发明竞赛当中，法国的卢米埃尔兄弟走在了前面。1895年12月28日，他们在巴黎一家咖啡馆的地下室首次公开放映了他们拍摄的电影短片，这一天后来被广泛视为电影诞生的日子。1926年1月26日，英国工程师贝尔德公开演示了他发明的可以远距离传送图像信号的机械扫描电视机，这一天后来被视为电视诞生的日子。1936年11月2日，英国广播公司（BBC）在伦敦郊外的亚历山大宫播出了一场规模盛大的歌舞，这是电视机构第一次公开转播电视节目。影视艺术虽然年轻，却是自20世纪以来最具大众性和影响力，受众参与最为广泛的艺术形式，其锋芒完全盖过了所有那些古老的艺术形式。电影和电视的发明，不仅是两种新奇的科技发明，同时也意味着一扇全新的艺术大门就此打开，一个璀璨夺目的艺术世界呈现在世人面前。

较之传统艺术类型，电影艺术似乎包含着更为强大的难以抗拒的魅力，其大众性达到了前所未有的程度。从电影诞生早期粗糙简陋的镍币电影院，到今天软硬件全面升级的多厅电影院，每天晚上全世界难以计数的观众守候在黑暗中的银幕前，跟着闪烁的光影同悲同喜。在光影变幻中，那些惊心动魄的冒险故事，缠绵悱恻的浪漫爱情，那些光彩照人的电影明星，那些细腻生动的喜怒哀乐，它们是如此美好，以至于当影院灯光亮起，观众甚至都不愿从这个梦幻中醒来。

新中国成立前，电影在大中城市的影响力已经开始超过传统戏曲。新中国成立后，电影艺术更得到了迅猛的发展，其影响力也逐渐从城市拓展到城镇乡村，电影成为当代中国最重要的艺术形式，成为中国人最主要的文化消费形式，电影也成为了新中国几代人共同的文化记忆。"文革"结束后的1979年，中国电影观影人次达到了一个令人难以置信的顶峰，全国年度观影达到293亿人次，平均每个中国人观看电影达到28次之多，这或许将是中国电影史乃至世界电影史上一个"空前绝后"的奇迹（经历十年产业化改革突飞猛进的发展，直到2016年中国电影年度观影人次也仅

仅只有13.72亿)。进入1980年代后,随着电视的兴起,中国电影观影人次开始下降,但1989年的观影人次仍然达到了168亿人次。①

经历了1990年代的相对低迷,自2002年开始,中国电影产业化改革重新激发了电影的活力,年度票房每年以超过25%的速度急速增长。2002年,中国电影年度国产片数量仅为100部,年度票房8.6亿元,而2016年年度电影产量已达到944部,年度票房达到457亿元,票房极速增长了50多倍,中国电影的增长速度和持续性已经居全球榜首,中国电影市场已成为令全球瞩目的成长最快的市场。按照这样的增长速度,中国电影市场将在几年后超越北美,成为世界第一大电影市场。

虽然电影业的经济体量并不大,但它的文化影响力却相当惊人。《英雄》《疯狂的石头》《功夫》《集结号》《建国大业》《唐山大地震》《一九四二》《让子

图1-1 电影是文化娱乐产业的"火车头"

① 尹鸿、凌燕:《新中国电影史》,142页,长沙,湖南美术出版社,2002。

弹飞》《失恋33天》《泰囧》《中国合伙人》《一代宗师》《小时代》《归来》《捉妖记》《大圣归来》《夏洛特烦恼》《老炮儿》《美人鱼》《湄公河行动》《我不是潘金莲》《罗曼蒂克消亡史》《战狼2》《阿凡达》《变形金刚》《功夫熊猫》《盗梦空间》《星际穿越》等中外影片,不论其口碑如何,它们大都成为了重要的文化事件,引起了社会的广泛关注和讨论,电影重新回到了中国人的日常生活当中。

而单就作为文化媒介的大众性和影响力而言,电视则已经超过了电影。在世界范围内,世界电视产业借助时代华纳、维亚康姆、迪斯尼、新闻集团等跨地域、跨媒介、综合性的巨型"媒介航母",已经将其影响力拓展到了世界文化市场的每一个角落。电视已成为现代生活的必需品。美国《电视和录像年鉴》统计数据显示,在美国差不多每户家庭至少拥有一台电视机,大多数家庭还不只拥有一台,平均每户美国家庭每天消磨在电视上的时间超过4个小时[1]。而根据BBC中文网的报道,世界上最爱看电视的三个国家分别是美国、意大利和英国,其国人每天看电视的时间分别达到了5小时、4小时13分和4小时零3分钟。[2]

而在中国,倘若不考虑发展迅猛的手机等移动媒介,当前最具影响力的大众媒介同样是电视。截至2013年年底,中国电视综合人口覆盖率达到98.42%;有线广播电视用户2.29亿户,入户率达到54.14%,数字电视用户1.72亿户,渗透率为74.95%;付费数字电视用户3500万户,渗透率为15.3%。全国共设播出机构2568座,共开办4199套节目,其中广播节目2863套,电视节目1336套,高清电视频道达50个。[3] 2013年,中国全年彩电销量达到4779万台,2014年亦达到4580万台。尽管网络等新媒体不断分流电视收视市场,但根据全国37个电视台的联合抽样调查,中国人2009年平均每天看电视的时间仍然达到了127分钟。毫不夸张地说,电视几乎已经进入了每一个中国家庭。

在电视文艺节目中,电视剧一直是中国观众的消费首选。《传媒蓝皮书:2013年中国传媒发展报告》显示,2012年80城市观众平均每人全年收看电视剧的时间是310小时,平均每天收看51分钟。中国也是世界上电视剧产量最高的国家。2012年,全国电视剧产量达到约17 000集,平均每天生产电视剧47集。这意味着即使按照每天看两集的速度,观众也要用23年才能把这一年的产量消化干净。数据显示,在全国1974个电视频道中,播放电视剧的频道有1764个,占总数的89.4%,全年电视剧播放量已超过500万集(包括重播)。中国已成为世界第一的电视剧生产大国和播出大国。[4] 从早年的《敌营十八年》《红楼梦》《三国演义》《西游记》《水浒传》,到后来的《渴望》《编辑部的故事》《北京人在纽约》,直到《还

[1] [美] 罗伯特·艾伦:《重组话语频道》,麦永雄等译,11页,北京,中国社会科学出版社,2000。
[2] 《英国成全球第三爱看电视国家 平均每天242分钟》,载搜狐网。http://yule.sohu.com/20121218/n360753711.shtml。
[3] 国家广播电影电视总局发展研究中心:《中国广播电影电视发展报告(2014)》,北京,新华出版社,2014。
[4] 晏萌、石群峰:《2009,中国电视剧再续辉煌?》,《传媒》,2009(1)。

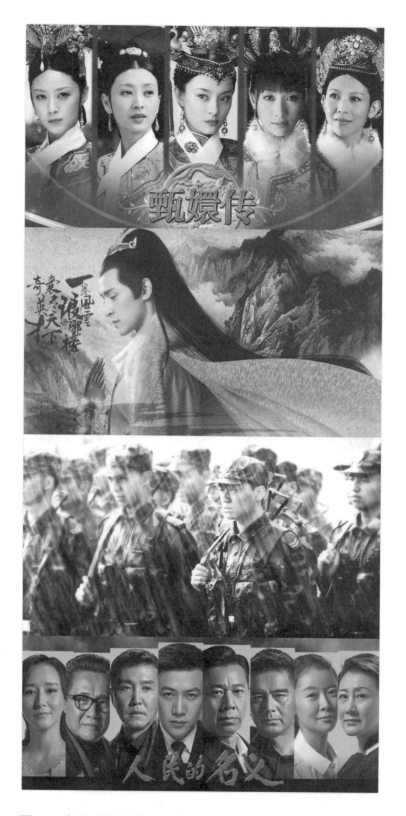

图 1-2 中国已是电视剧生产和播出大国

珠格格》《士兵突击》《暗算》《亮剑》《潜伏》《步步惊心》，乃至近些年来的《甄嬛传》《北平无战事》《琅琊榜》《欢乐颂》《人民的名义》等，不论历史或当下，虚构与真实，电视剧艺术一直呼应、搅动着中国观众的思想与情感。

电视剧之外，综艺节目是电视收视的另一重点。春节联欢晚会早已成为中国人的"新民俗"。虽然近两年收视率有所下滑，但数据显示2015年央视春晚的多屏收视率（综合计算电视直播与网络直播）仍达到了29.6%，除夕当晚，全国有189个电视频道同步转播央视春晚，电视直播收视率达28.37%，电视观众规模达6.9亿人，人均收视时长为155.5分钟，这是只可能发生在中国的电视奇观。美国有线电视新闻网（CNN）在其报道中便指出中国春晚的收视率与收视人数远超有着"美国春晚"之称的橄榄球超级碗决赛，并称将奥斯卡、艾美奖、"美偶"决赛、MTV颁奖礼的收视加在一起也难与春晚匹敌。除了春晚，"超女""快男"、《非诚勿扰》《爸爸去哪儿》《中国好声音》《我是歌手》《奔跑吧，兄弟》等综艺娱乐节目也常常引发全社会的热切关注，制造出争议不断却影响巨大的公共话题……

今天，电影与电视已经成为百姓日常生活的基本组成部分，媒介与生活已融为一体，密不可分，再没有其他任何一种艺术能够享有和影视艺术同样的影响力。即使在大城市当中，平生从未进剧院看过话剧、听过歌剧，从未去过美术馆观看过绘画展、摄影展、雕塑展的人比比皆是，但是，要找出一个从未看过电影和电视的人几乎是不可能的事。早在1934年，美籍德裔艺术理论家欧文·潘诺夫斯基便不无夸张地对电影艺术作出了如下描述："无论我们是否喜欢，电影比其他任何个别力量都更能够塑造全世界百分之六十以上的人的见解、趣味、语言、衣着、行为甚至外貌。如果有什么法令禁止严肃的抒情诗人、作曲家、画家、雕塑家活动，那么，只会有少数人察觉到他们的创作被禁，至于真正为此感到遗憾的人，就更屈指可数了。但是，倘若电影遇到同样情况，非产生灾难性的社会后果不可。"①就今天而言，如果电影和电视节目突然消失，全世界的人可能都不知道如何才能打发掉难熬的漫漫长夜，这才真是"非产生灾难性的社会后果不可"。

影视艺术不仅如潘诺夫斯基所言常常引领着潮流与时尚，同时也传达和影响着社会心理与群体意识，反映并塑造着社会的价值观与意识形态。影视艺术诞生之后，或被贬为消遣娱乐的杂耍，或被誉为唤醒民众的号角，或被诉为娱乐至死的渊薮，或被看作启蒙社会的利器，而最经典的譬喻则是，它们是观察社会的一扇窗，是映射自我的一面镜，也是满足欲望的一个梦。影视艺术如一个万花筒，不同的人看到的是不同的镜像，然而，无论影视艺术承载了何种功能，它都已成为现代社会生

① [美]欧文·潘诺夫斯基：《电影中的风格和媒介》，载李恒基、杨远婴主编：《外国电影理论文选》（上），332、333页，上海，上海文艺出版社，1995。

活不可或缺的基本组成部分。

二、影视艺术如何成为"艺术"?

尽管今天电影和电视作为一种艺术已经成为众所周知的常识,但这一常识的形成却并非一帆风顺,而是经历了半个世纪的漫长等待。

电影在发明之初一直处于社会文化的边缘,从内容到环境,电影似乎都表明自己只是一种粗糙简陋、低级庸俗的大众民间娱乐形式。在传统的精英文化看来,电影只是一种通过光影完成的新奇杂耍,充斥着貌似热闹非凡实则无聊透顶的追逐、打斗,诉诸身体的恶作剧玩笑、暴力犯罪,充斥着多少具有色情意味的舞蹈、调情、接吻,情节简单的故事宣扬的是一种善恶分明、因果报应的简陋道德观。电影观众大多是社会底层市民,在环境简陋的镍币电影院,或茶楼戏园,在乌烟瘴气、喧闹叫卖声中放映和观看,凡此种种皆为社会上层人士所不齿。正如德国理论家阿仑洛赫在《电影社会学》中描述的那样,尽管电影在市民社会已经广受欢迎,但对于学术界来说,"人们到电影院却是抱着一种狼狈的和感到自己可耻的心情的。"[①]事实上在早期观影活动中,那些想要进到影院一睹新奇的"上流人士"常常不得不在电影开场后的黑暗掩护下,竖起衣领偷偷溜进影院,因为在那时,"看电影"实在不是一件体面的事。

更重要的是,即使从艺术角度看,当时传统的艺术理论家们完全否认电影的艺术地位,声称电影不过只是在机械地再现和复制现实,缺乏艺术创造性。他们以绘画为例,从现实到绘画作品之间,必须经由画家的眼睛和神经系统,经过画家的创造性构思,再经过画家的手,以及经过画笔才能在画布上留下痕迹,而电影就像是照相那样只是一种机械活动,不管是谁只要开动摄影机,世界就会自动被记录在胶片上。至少在电影出现的早期,这种轻视电影,否认电影艺术性的观念仍然是根深蒂固的,尤其在艺术传统深厚的欧洲更是如此。德国图林根大学艺术学教授K. 朗格在1920年代声称:"电影当然永远不可能成为艺术或科学,它永远只能是有艺术或科学价值的东西的传播者",德国著名作家托马斯·曼在1930年代也曾断言:"电影和艺术是没有什么关系的。……我轻视它,但我也喜爱它。它不是艺术,它是生活,是现实。跟艺术的启迪力量相比起来,它的动人力量是纯粹官能性质的。"[②]与之相似,英国作家萧伯纳也相当鄙视电影,他认为电影要成为艺术,唯一的办法就是摄制一部完全用字幕构成的影片。

[①] 转引自[美]爱因汉姆:《电影作为艺术》,邵牧君译,187页,北京,中国电影出版社,2003。
[②] 转引自[美]爱因汉姆:《电影作为艺术》,邵牧君译,188页,北京,中国电影出版社,2003。

按照美国艺术理论家乔治·迪基的"惯例说"（Institutional theory），此时的电影之所以未能成为"艺术"，在于它还没有被既有的艺术体制所接纳。在迪基看来，一件艺术品要想成为一件"艺术品"，一个最核心的要素就是，它必须由代表某种社会惯例的"艺术界"或艺术体制授予它以供鉴赏的艺术品资格。就像夫妻关系的合法性要由民政部门依据法律惯例/制度来授予，博士学位要由教育惯例/制度来授予，宗教圣物要由宗教惯例/体制来授予一样，一件物品是否是"艺术品"，也必须得到作为社会惯例的艺术体制的授权。这个艺术体制，也可以称为"艺术圈"或"艺术场"，由艺术教育家、艺术理论家、高等院校等艺术教育体制，音乐家、画家、作家、导演、演员等艺术创作体制，艺术评论家、媒体、博物馆、音乐厅、画廊、艺术竞赛等艺术传播体制等所组成的艺术体制综合而成，它具有对于"艺术品"的命名权和授予权。

简言之，所谓艺术品，即被这个成为一种惯例或制度的艺术世界授权或命名为艺术品的东西。如迪基所说，"一件物品之所以是艺术品，并非由于它具有一种或几种可见的物质性，而是因为它在艺术世界里占有一席之地。"比如杜尚的先锋作品《泉》原本不过是一个小便池，但当它被杜尚送到艺术展，并且被接纳和展出时，它在某种意义上已经被"艺术界"这一体制授予了"艺术品"的地位。所以迪基认为："惯例是由艺术界的实践活动来决定的，艺术界的工作在一种常规的实践水平上执行，这种活动仍然是种实践活动并由此制定了一种社会惯例。"[①] 从这个意义上看，"惯例说"严格来讲应该叫"体制说"，一件作品只有得到艺术体制的授权才可能成为艺术品，这是一个作品被"体制化"的过程。

综合来看，一门新兴艺术门类要想成为"艺术"，至少有两个基本条件，其一，它自身必须具备足够成熟的艺术形态和足够丰富的艺术成果，一个重要的标志就是经典作品和大师级人物的出现，其二，它要能够被时代主流文化（庙堂文化、精英文化）和主流体制所认同和接纳。1895年才诞生的电影，与那些历经上千年发展，早有悠久传统，并已经被经典化、精英化和主流化的其他艺术形式（戏剧/戏曲、文学、音乐、舞蹈、绘画、雕塑）相比，这两个条件至少在电影诞生的早期都不具备。

然而电影成为"艺术"的条件也在逐渐成熟。首先是经典作品和大师级人物的出现。1910年代，美国天才导演格里菲斯的两部经典影片《一个国家的诞生》（1915）和《党同伐异》（1916）被看作是现代电影走向成熟的重要标志，在这两部影片中，电影的影像语言与叙事技巧已经基本成型，许多规范与法则甚至沿用至今。而苏联导演爱森斯坦的《战舰波将金号》（1925）不仅创造性地探索和运用了蒙太奇手法，同

① ［美］乔治·迪基：《艺术与审美》，转引自朱狄：《当代西方艺术哲学》，101页，武汉，武汉大学出版社，2007。

时为电影赋予了革命性的深刻内容，电影开始证明自己并非肤浅的杂耍，而是严肃的艺术创造。1920年代到1940年代期间，好莱坞类型电影开始兴起并逐渐风行全世界，它在使电影走向成熟稳定的工业化生产的同时，也创造出大量经典名片，这些影片的诞生为电影艺术积累了越来越丰富和深厚的传统。

其次，精英文化体系中一些热爱电影的艺术工作者、媒体工作者、影评人一直在为电影的艺术地位而呼吁。1911年，意大利诗人和媒体工作者乔托·卡努杜（Riccitto Canudo，1877—1960）发表《第七艺术宣言》，将电影命名为建筑、音乐、绘画、雕塑、诗歌和舞蹈之后的"第七艺术"，这是电影史上第一次有人公开主张电影也是一门"艺术"，从此"第七艺术"成为电影的别名并沿用至今。1920年代，欧洲先锋派电影运动出现，一些先锋艺术家如路易·德吕克、让·爱浦斯坦、谢尔曼·杜拉克、布努埃尔等，开始把电影当作一种全新的艺术媒介，进行大胆的艺术实验和创新，催生出超现实主义电影、纪录电影、表现主义电影等艺术流派，成为欧洲现代主义运动的重要组成部分。

此外在学术研究领域，一批理论工作者和评论家一直致力于揭示电影的艺术特征和内在规律。从1930年代到1950年代，法国理论家马尔丹的《电影语言》、德国理论家克拉考尔的《电影的本性》、法国评论家巴赞的《电影是什么？》、匈牙利理论家巴拉兹的《电影美学》等理论和评论著作，最重要的理论动机之一便是试图证明：电影也是一门艺术。美籍德裔理论家爱因汉姆的著作甚至干脆直接命名为《电影作为艺术》。1948年，法国电影人亚历山大·阿斯特吕克发表《摄影机如自来水笔》，认为电影已经完全是一门成熟的艺术，导演运用摄影机进行创作，正如作家用笔创作一样。阿斯特吕克的观点为后来的电影"作者论"奠定了理论基础，到1950年代特吕弗等青年影评人在法国《电影手册》杂志正式提出并倡导"作者论"时，电影导演的地位已经获得了与作家、画家等其他传统艺术家同等的地位。

正如有学者指出的那样，"一直到1960年，还没有几所大学开设电影研究课程"，而"如今，在主要的大学中，一门电影课都不开的已很少有了。"[1]经过半个多世纪的努力，1960年代之后，电影在西方才逐渐开始进入高等艺术教育体系，大学开始招收电影专业的学生，开展电影专业教育，同时电影研究也开始被纳入学术研究的范畴，这些都标志着电影已被正式纳入主流文化体制当中。"卢米埃尔兄弟的发明出现了四分之三世纪后，再没有人道貌岸然地对电影是否是艺术表示怀疑了。"[2]甚至在马尔丹看来，电影史上那些最优秀的影片，与《伊利亚特》、巴台

[1] [美]罗伯特·C.艾伦、道格拉斯·戈梅里：《电影史：理论与实践》，李迅译，1页，北京，中国电影出版社，1997。
[2] [法]马尔丹：《电影语言》，何振淦译，1页，北京，中国电影出版社，2006。

农神庙、西斯廷大教堂、《蒙娜丽莎》等其他人类艺术杰作一样珍贵，一旦毁损都同样会使人类的文化、艺术遗产有所短缺。可见，虽然作为一种艺术形态的电影早在 1895 年就已诞生，但它得到既有艺术体制的授权或命名，获得社会对其作为一门"艺术"的"身份"的普遍认可，却花了半个多世纪的时间。

对于作为电影艺术的姊妹艺术，直到 20 世纪 50 年代才真正大规模进入商用阶段的电视来说，电影艺术之前所做的一切努力都为它做好了铺垫。尽管电视媒介同时还兼具新闻传播、生活服务、舆论宣传等多种功能，但那些与艺术直接相关的部分，比如电视剧、纪录片、音乐电视等，其作为艺术的身份基本上无人置疑，而且从整体上看，电视仍然是一种通过形象化的影像语言来进行信息传达的媒介，即使是新闻类节目，仍然在某种程度上"先天"地具有艺术化的基本形态。

三、影视学研究的基本框架与范畴

从广义上说，影视学（Film & Television studies）即"影视研究"的同义词，泛指所有关于电影和电视的研究，基本上是与影视制作、影视传播等具体的"影视实践"活动相对的一个概念。对于影视现象的研究，不论是影视史研究还是影视理论研究，从影视艺术诞生之后就已经开始了，而影视批评与评论更是始终与影视艺术处于紧密伴随的状态。就像前面指出的那样，事实上正是由于有了电影学或电影研究的巨大成果，经过电影理论家、电影评论家们长达半个多世纪努力不懈的"论证"推动，作为"电影实践"的电影艺术才真正获得了体制意义上的"艺术"的"身份"。

影视艺术被体制化的一个重要标志是它被接纳进入高等教育体系当中。从 1950 年代后期开始，尤其是 60、70 年代，西方国家的高等院校纷纷开设影视相关专业，培养编剧、导演、表演、摄影、摄像、舞美设计等影视艺术相关专门人才，影视艺术教育成为现代高等教育的基本组成部分。在此之前，西方影视工作者基本上都是毕业于"片场学校"或"电视台学校"。好莱坞那些著名的大导演，有的是由编剧、演员等其他行业转行而来，比如比利·怀尔德、奥逊·威尔斯、格里菲斯等，有的成长于片场，从茶水、场记、道具、服装、剪辑、助理导演等片场分工一路历练最后成为导演，属于传统的徒弟跟师傅的学习方式，比如约翰·福特、希区柯克、弗兰克·卡普拉、大卫·里恩、维克多·弗莱明等。在影视艺术被纳入高等教育体制之后，尽管出身片场的电影工作者也不乏其人，但从业人员的主体基本上都已经是高等院校的影视专业毕业生了，70 年代"新好莱坞"的代表人物，几个被称为"电影小子"的电影导演皆是如此：马丁·斯科塞斯毕业于纽约大学电影学院（他后来

毕业后留校任教,并培养出了另一个电影大师奥利弗·斯通),弗朗西斯·科波拉毕业于加州大学洛杉矶分校电影专业,史蒂文·斯皮尔伯格的电影之路开始于加州州立大学长滩分校,乔治·卢卡斯还是南加州大学学生时就已经开始拍摄短片。自1970年代后至今,尽管"片场学校"毕业的导演也有不少,但好莱坞影视创作的中坚力量已经大多出自高校影视专业了。

这样的发展轨迹在中国同样如此。由于民国时期没有专门的电影学院,中国早期电影从业者基本上都是片场成长起来或由戏剧等相关行业转入的。中国电影的前三代导演,如郑正秋、张石川、蔡楚生、吴永刚、史东山、费穆、谢晋、谢铁骊、崔嵬等基本如此。我国的专业电影教育是到新中国成立后才开

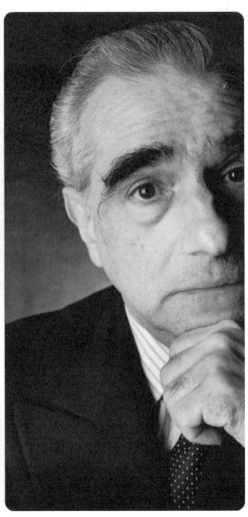

图1-3 美国大导演卢卡斯、科波拉、斯科塞斯都有电影专业的高等教育背景

始的，1950年中央电影局表演艺术研究所成立，此后更名为北京电影学校，并于1956年改制为北京电影学院。从此之后，中国的电影专业人才大多是由北京电影学院毕业，以至于中国的"第四代""第五代"乃至"第六代"导演都以北京电影学院不同届毕业生群体来加以命名。除了北京电影学院，1950年代还成立了中央戏剧学院、上海戏剧学院，它们同样为中国电影事业培养了大量的专门人才。而同样成立于1950年代的北京广播学院（现中国传媒大学）则是中国广播电视事业人才培养的大本营。

20世纪80年代以来，尤其是新世纪以来随着影视业的快速发展，影视教育也不断扩张，各种综合性大学甚至如林业大学、工业大学等专门性大学都纷纷开设艺术院系，开展影视专业教育。当前，"影视专业形成了在内容上涉及艺术、中文、新闻、传播、广告乃至计算机、文化管理等多学科，学科之间交互渗透，在建制上包括了学院、系所、专业、方向等多层级交叉建构的复杂局面。"①

1997年，国务院学位委员会颁布《授予博士、硕士学位和培养研究生的学科、专业目录》，划分了12个学科门类：哲学、经济学、法学、教育学、文学、历史学、理学、工学、农学、医学、军事学和管理学。所谓学科门类即指可以独立授予学位的学科。12个学科门类下设88个一级学科、382个二级学科（学科、专业）。文学门类下设中国语言文学、外国语言文学、新闻传播学、艺术学4个一级学科，4个一级学科下设29种学科、专业。新闻传播学一级学科下设新闻学和传播学两个二级学科，艺术学一级学科下设艺术学、音乐学、美术学、设计艺术学、戏剧戏曲学、电影学、广播电视艺术学、舞蹈学8个二级学科。由于从属于"文学"学科门类之下，电影、电视各相关专业的学生在授予学位（不论是学士、硕士还是博士）时只能授予"文学"学位。

表1-1　2011年4月前"艺术学"所属学科门类及学科设置

学科门类	一级学科	二级学科
文学	中国语言文学	（略）
	外国语言文学	（略）
	新闻传播学	（略）
	艺术学	艺术学、音乐学、舞蹈学、戏剧戏曲学、电影学、广播电视艺术学、美术学、设计艺术学

① 王志敏、陆嘉宁主编：《中国影视专业教育现状》，19页，南京，江苏教育出版社，2009。

2011年4月，国务院学位委员会批准将原属文学门类的一级学科艺术学升级为独立的学科门类，艺术学成为第13个学科门类，下设五个一级学科：艺术学理论、音乐与舞蹈学、戏剧与影视学、美术学、设计学。艺术学从文学门类中分离，标志着艺术学已成为与自然科学学科互补共进的人文学科的重要组成部分，也是对我国艺术学科发展成绩的肯定。在最新的学科建制当中，影视学研究属于戏剧与影视学的学科范畴。

表1-2　2011年4月之后"艺术学"学科门类及学科设置

学科门类	一级学科
艺术学	艺术学理论
	音乐与舞蹈学
	戏剧与影视学
	美术学
	设计学

从具体的研究内容上看，影视学研究可分为核心分支和交叉拓展分支两大类，其基本框架与主要研究范畴参见表1-3：

表1-3　影视学研究的基本框架与主要研究范畴

影视学	核心分支	影视史		影视通史、影视国别/地区史、类型影视史、影视艺术史、影视工业史、影视技术史、影视文化史等
		影视理论	传统影视理论	影视艺术学、影视美学、先锋派电影理论、蒙太奇电影理论、纪实美学理论、作者论等
			现代影视理论	叙事学影视理论、结构主义影视理论、精神分析影视理论、意识形态影视理论、女性主义影视理论、文化研究影视理论、后现代主义影视理论、后殖民主义影视理论等
		影视批评		影视批评学
				影视批评实践
	交叉分支			影视哲学、影视社会学、影视心理学、影视传播学、影视管理学、影视经济学、影视政治学等

正如传统的文学研究分为文学史、文学理论与文学批评三个领域那样，影视研究的核心分支也包括影视史、影视理论与影视批评三个部分。

1. 影视史

影视史是对影视发展过程及影视现象的历时性描述，在研究方法上遵循史学研究的基本规范，强调对影视史料的收集和整理，坚持客观、中立、准确的基本原则。影视史可分为世界影视通史、国别／地区影视史、专门性影视史、类型影视史等。

（1）世界影视通史、国别／地区影视史。通常以历时性时间维度为基本脉络，旨在勾勒出影视艺术在全世界或特定国家、地区发生、发展、演变的全貌，注重影视史的分期界定和阶段特征归纳，同时对各阶段的重点导演、作品、流派和电影现象进行必要的描述和评价，代表作如法国电影史家萨杜尔的《世界电影史》，美国学者艾立克·鲍德的《电影史——从起源到1970年》，英国学者马克·马曾斯的《电影的故事》，德国学者格雷高尔的《世界电影史——60年代以来》，美国学者克莉丝汀·汤普森、大卫·波德威尔的《世界电影史》，刘易斯·雅各布斯的《美国电影的兴起》，利萨尼的《意大利电影》，岩崎昶的《日本电影史》，程季华的《中国电影发展史》，邵牧君的《西方电影史论》，陆弘石、舒晓鸣的《中国电影史》，尹鸿、凌燕的《新中国电影史》，郭镇之的《中外广播电视史》等。

（2）专门性影视史。主要有影视艺术史、影视技术史、影视工业史、影视文化史、影视意识形态史等，专门从艺术、技术、经济、文化、意识形态等特定角度对影视现象进行研究，在研究方法上与前述通史类研究相似，只是论述更加集中。代表作如理查德·麦特白的《好莱坞电影——1891年以来的美国电影工业发展史》、李道新的《中国电影文化史：1905—2004》、胡菊彬的《新中国电影意识形态史：1949—1976》等。

（3）类型影视史。以特定影视艺术类型为对象，描述其产生、发展的基本过程，总结该类型影视作品的整体艺术特征和阶段性艺术特征。近年来我国出版了许多相关著作，如《中国喜剧电影史》《中国戏曲电影史》《中国武侠电影史》《中国动画电影史》《中国纪录片发展史》《中国电视剧历史教程》等。

2. 影视理论

影视理论研究影视现象背后的本质属性、基本原理、普遍规律。尽管影视理论也涉及具体的影视作品，但与影视批评相比，它探讨的是更加抽象的影视问题，寻求的是针对影视现象的、具有普遍性和共通性的基本原则和规律，运用理论化的概念术语，建构理论框架体系，具有系统性、逻辑性、抽象化、理性化的特征。

在电影理论方面，通常把世界电影理论的发展分为两个阶段：1950年代末以前为传统电影理论，包括早期电影理论、电影心理学、先锋派理论、蒙太奇理论、巴赞"照相本体论"、克拉考尔电影社会学、作者电影理论，等等。1960年代后现代电影理论

开始兴起，主要以结构主义语言学、精神分析理论为基础，包括1960年代的第一电影符号学和1970年代的第二电影符号学。

传统电影理论主要研究两个方面的内容：其一，艺术层面：研究电影的本质属性、基本特征，如电影与现实、与外部世界的关系（电影社会学），电影与其他艺术的关系，电影语言的特征、功能和规律（电影美学），电影的时间与空间，电影的视觉心理（电影心理学）等；其二，实践技术／艺术层面：主要指电影创作理论，包括电影剧作理论、导演理论、表演理论、摄影理论等。后者主要是一种实用性理论。

现代电影理论分为两个阶段，第一电影符号学以结构主义语言学为基础，具有鲜明的科学主义倾向，突破了早期电影理论的印象式研究方式，试图寻找到精细准确严密的类似于自然语言的"电影语言"规律；第二电影符号学以弗洛伊德尤其是拉康等的精神分析理论为基础，将研究的重点由作品转向了观众深层心理、电影机制，以个体欲望、"主体"的创造为焦点，在此基础上，直接促发了后来的电影意识形态理论、女性主义电影理论等理论。

将传统电影理论与现代电影理论相比较可以发现，传统电影理论主要是一种本体论，它与电影创作实践联系紧密，同时具有印象式研究的特征，理论色彩相对较弱。而现代电影理论具有科学主义倾向和学科交叉的特征，它逐渐脱离了电影创作实践而成为了一种纯理论，摆脱了对于创作本身的依附而获得了独立性，这为电影理论研究在理论世界获得了必要的尊重或合法性，电影研究正式被高等教育或传统知识体制所接纳，但它同时也逐渐成为了一种学院内的经院式理论，与创作实践的关系不大，尤其是基于"身份政治"的电影理论实际上已经成为了一种思想批判理论，而非纯粹或艺术本体意义上的电影理论。

作为后起的大众影像媒介研究，对于电视的理论研究往往是电影理论研究的一个分支或拓展，传统电影理论与现代电影理论的各种基本方法也同样被运用到了电视研究当中，开拓出电视艺术学、电视美学、电视文化学、电视与意识形态、电视与性别关系、电视与大众文化等不同研究领域或研究视角。

3. 影视批评

影视批评是针对特定影视现象，尤其是针对特定影视作品的艺术、思想分析及相应的价值评价。传统影视批评可以分为几类：关注创作方法的实用批评，关注社会伦理的道德批评，关注欣赏价值的审美批评，关注意识形态属性的政治批评，等等。影视批评具有实践性色彩，关注的是具体的影视现象，尤其重在对具体作品进行价值判断和评价，而影视理论即使涉及某些具体的作品，其目的也在于从中概括和抽象出具有普遍性的影视理论问题。传统的影视批评具有零散性、个体性、主观性的特征，往往诉诸印象、感

受、态度。

1950年代之前，电影批评与电影理论之间并没有绝对的鸿沟，二者往往是融合在一起的。早期电影理论经常附着在电影评论当中，从早期电影理论到后来法国《电影手册》派皆如此，而且早期理论大多是创作论、实践论，涉及非常具体的作品和现象，多是感性的印象式理论，这也是早期理论被认为缺乏纯粹性的根本原因。但在1960年代后，随着现代电影理论的兴起，出现了影视理论与影视批评日益分离的趋势。其根本原因在于现代影视理论越来越成为一种远离创作实践的纯理论，成为一种学院派的书斋里的学问：一方面，学科交叉的趋势使得电影研究当中融入了越来越多其他学科（如语言学、哲学、心理学、符号学、文化学、政治学、传播学等）的专业知识；另一方面，影视理论中出现了大量生僻晦涩的专业术语，令普通人望而生畏、望而却步。在这样的背景下，新出现的学院派影视批评由于受到这种理论研究的影响，也带上了明显的理论化色彩，与一般大众媒介层面的影视批评之间的差异相当明显。

4. 交叉分支

主要包括影视哲学、影视社会学、影视心理学、影视传播学、影视管理学、影视经济学、影视政治学等，这些研究主要是运用其他学科领域的研究方法及专业知识对影视活动、影视现象进行的研究。它们出现的时间往往取决于其他学科的发展，比如电影社会学、电影心理学等在电影诞生的早期就已出现，社会学、心理学等都属于早已发展成熟的传统学科，因而很早就被引进到电影研究当中，也出现了许多经典名著。

比如克拉考尔的《从卡里加里到希特勒——德国电影心理史》通过分析1920年代至1930年代初的德国影片，检视了从1921年至1933年间的德国历史，借此展现"一战"后德国人的心理图景，将电影与社会学、社会心理学联系在一起，并提出了一个著名观点：作为通俗艺术的电影为人们洞察一个民族的无意识动机和幻想提供了可能。又如美籍德裔艺术理论家爱因汉姆的《电影作为艺术》主要是从心理学角度对电影进行的研究，事实上爱因汉姆本人就是一个著名的心理学家，他将完形心理学的基本理论引入了审美心理研究领域，而电影正是他的艺术研究中的一个重要分支，他的研究对于电影"艺术身份"的论证曾起了重要作用。

20世纪后半期以来，一些新的学科如传播学、管理学、现代经济学等开始兴起，许多研究者开始借用这些学科的理论框架和基本方法，从媒介传播、组织管理、产业运行等角度展开对影视活动与影视现象的研究。相对于传统的影视研究来说，尽管它们属于拓展或外围的研究范畴，但它们新颖的研究视角、独辟蹊径的研究思路无疑为影视研究带来了更多活力，拓展了影视研究的理论资源，丰富和深化了人们对于影视活动及影视现象的理解。

四、学习影视鉴赏与影视评论

(一)"看电影"需要学习吗?

看电影需要学习吗?匈牙利电影理论家巴拉兹·贝拉对此的回答相当肯定。为证明这一点他举了一个有趣的例子:一个英国殖民地官员在"一战"时及战后很长时间都住在一个落后地区,他通过国内寄来的报刊知道了电影这个新鲜玩意,看了不少明星照片,也读了许多电影评论,但他从未看过电影。后来他有机会到了外地,便迫不急待地进影院看电影。奇怪的是,连坐他周围的一群小孩都似乎看得津津有味,而他却完全看不懂银幕上的东西,以致影片结束时他已累得精疲力尽。之所以如此,在于他根本不懂电影讲述故事的形式和语言,而当时的城市居民早就掌握了它。

贝拉的例子其实是早期观影常见的现象:那些初次进入影院的观众,见到火车开来吓得惊慌失措,看到下雨不由自主便想要撑起雨伞,将头、手、胳膊的特写误以为是身体被大卸八块的恐怖场景⋯⋯但是,人们逐渐理解并掌握了电影的形式与语言。在贝拉看来,正如音乐的诞生促进了人类听音乐和理解音乐的能力一样,"电影艺术的诞生不仅创造了新的艺术作品,而且使人类获得了一种新的能力,用以感受和理解这种新的艺术"[①],这无疑揭开了人类文化历史的新的一页。

图 1-4 《雨中曲》:电影为人类赋予了全新的艺术感受能力

① [匈] 巴拉兹·贝拉:《电影美学》,何力译,20 页,北京,中国电影出版社,2003。

对于绝大多数观众来说，他们获得感受和理解影视语言的能力并非通过学校教育，而是来自大量的观影实践。其实，现代人从出生后不久就已经开始了对影像语言及其基本规则的学习。通过大量观看电影、电视、动画片、广告等影像，他们逐渐建立了银幕／荧屏空间假定性的基本观念，能够理解蒙太奇重组时空关系的一些常规手法，熟悉那些最基本的影像技巧和规则，这种读懂影像语言的能力已经成为现代人必备的基本媒介素养，以至于美国学者路易斯·贾内梯在其著作前言的开篇便放上了摄影师拉兹洛·莫赫里的名言："在二十世纪，一个人不懂摄影机等于不识字，也是文盲。"①

就像语言学习一样，对影像语言的理解与分析能力同样是后天习得的结果，它主要来自两种途径：一是通过生活中的观影实践自然习得，一是通过系统学习尤其是专业教育而掌握。能够"看懂"影视作品，具有感受和理解影视作品的能力只是初级层次，这种能力通过大量的观看实践便可自然习得，而对影视作品进行深入的鉴赏、分析和评论，则是要求更高的层次，通常需要经过专门学习，掌握相关专业知识，并经过大量的专门训练方可获得。正如对于学习一门语言来说，识文断句、阅读理解只是基本要求，要进行更深入的研究分析、鉴赏评论，则只有具备更高的专业知识方能达到。

对于影视鉴赏与评论通常有两种不同理解。广义上，影视鉴赏与评论可以泛指所有对影视作品的品评活动：走出影院时关于影片"好看"或"不好看"的简单点评，聚会时七嘴八舌的热议，观影后信笔写下一点随感，都是在进行鉴赏与评论。美国学者大卫·波德威尔便认为："影评并不只属于专门写电影文章或电影书的人。任何人只要主动想理解某部电影，他就开始了评论的过程。……当人们在一起讨论一部电影时，也就参与了评论的过程。"②

但是在狭义上，影视鉴赏与评论也指对影视作品进行的具有一定专业水准的品评活动。通常人们并不认为自己随意的点评与议论就是鉴赏与评论，他们仍相信这种能力需要进行专门的或专业的学习方可获得。从事影视专业教育和学习的人常有被人请教"专业评价"的经验，便是这种现象的证明。对影视鉴赏评论的理解的这种双重性也体现在波德威尔自己身上，他在表达了"人人皆可评论"的观点之后，紧接着却又阐述道："电影评论者在分析电影时，事先要了解诸如重复、变奏等电影形式的结构模式，还应熟悉叙事电影和非叙事电影的不同原则，注意各种电影技巧的运用。""要想真正获得分析电影的能力，只有通过观片实践、影评写作和阅读来实现。"③

可见，虽然的确人人皆可进行鉴赏和评论，但并非人人的鉴赏评论都能达到专业水准。从事影视鉴赏与评论所需要的知识技能未必非得来自专业的院校教育，但一定只有通过专门的学习和训练方可获得。而对于影视专业的学生而言，能够写出具有一定专业

① [美]路易斯·贾内梯：《认识电影》，胡尧之等译，7页，北京，中国电影出版社，2003。
② [美]大卫·波德威尔、克莉丝汀·汤普森：《电影艺术——形式与风格》，376页，彭吉象等译，北京，北京大学出版社，2003。
③ [美]大卫·波德威尔、克莉丝汀·汤普森：《电影艺术——形式与风格》，376页，彭吉象等译，北京，北京大学出版社，2003。

水准的影视鉴赏与批评文章则是必须具备的基本素质。

（二）影视鉴赏与评论的特征

影视鉴赏是指对影视艺术作品内容与形式的审美体验和审美判断，不仅包括对作品艺术语言、艺术形态的感性体验，也包括对作品深层意蕴的理性化的理解分析、概括总结。一方面，影视艺术鉴赏活动包含着"赏"的要素，即鉴赏活动具有强烈的情感性，鉴赏者在鉴赏过程中通过感知、直觉、想象、联想、理解、灵感、领悟、共鸣等心理活动，最终获得艺术审美的高潮体验；另一方面，影视艺术鉴赏活动也包含着"鉴"的基本要素，即鉴赏者必须对作品艺术价值的高低进行鉴别、鉴定、评鉴，品评其高下得失，表明自己的好恶褒贬的态度倾向。影视鉴赏是感性与理性的结合，但总的来说，更倾向于感性的情感体验而非理性的逻辑分析。

在通常意义上，影视批评指针对具体影视作品的思想与艺术所进行的分析与价值判断。有的研究者认为影视批评包含对各种影视艺术现象，如影视创作、影视产业、影视思潮等进行的分析和研究，这种理解只是在广义上成立。影视评论／批评重在对影视作品思想与艺术价值的品评鉴定，对作品作出"好坏优劣"的价值判断，或针对各种影视现象表明评论者的态度与倾向。

鉴赏与评论／批评的区别在于以下几点：其一，鉴赏的主观与感性成分更高，而批评则更强调客观与理性。北齐时的理论家刘昼在其著作《刘子》中便指出："赏者，所以辨情也；评者，所以绳理也。"鉴赏更强调"情"，评论更倾重"理"；其二，鉴赏主要是面向自我，是自我对作品的体验与感悟，而批评主要面向他者，将自我的这些体验感悟与价值判断向他者传达，帮助读者／观众理解和欣赏作品，认识影视现象。因此，批评被看作是作品与观众之间、艺术家和欣赏者之间的桥梁；其三，相对来说，影视鉴赏主要是针对具体的影视艺术作品，而影视批评在广义上不仅针对作品，也可以针对更加丰富和广阔的影视艺术现象。

影视鉴赏与影视批评之间并没有绝对的界限。鉴赏是评论的前提，品评也是鉴赏的组成部分。鉴赏中必然包含品评的元素，评论中也夹带着鉴赏的体验。也可以说，影视批评是影视鉴赏的一种高级阶段。在最宽泛的意义上，影视鉴赏与影视评论两个概念有时也被混同使用。影视鉴赏与批评都具有强烈的实践性色彩，它们的对象都是具体的影视作品或影视现象。尽管与影视鉴赏相比，影视批评的客观性、理性化色彩更强，但与纯粹的影视理论相比，影视批评则具有较强的主观性和倾向性。

（三）影视批评的主要类型

按照不同的标准，影视批评可以划分为不同类型。比如，根据影视评论的关注焦点的不同，影视批评可以分为艺术批评、道德批评、政治批评、文化批评等；根据使用的

理论方法的不同，可以分为传统批评与现代批评；根据写作主体及其特征的不同，可以分为业余批评、专业批评、媒体批评等。

1. 艺术批评

艺术批评主要着眼于影视作品的艺术语言、艺术技巧、艺术特征、艺术价值与成就进行分析与评论。艺术批评属于影视艺术的本体论批评范畴，可以对影视艺术的各基本艺术元素，比如艺术语言（光影、色彩、声音、构图、运动等）、编剧艺术、导演艺术、表演艺术、摄影艺术、服装化装、美术设计等进行分析评论，也可以结合作品艺术表现对作品的思想主题进行评论。比如王家卫影片《一代宗师》（2013）的摄影、表演、台词写作等都相当精致，富有高度的个性和艺术感，关于本片的评论便大多从艺术批评的角度入手。

2. 道德批评

道德批评主要着眼于影视作品中所传达或流露出来的道德倾向进行评论，道德倾向的"正确"与否是此类评论进行价值判断的基本标准，艺术价值的高低仅处于相对次要的地位。与之相似的是基于价值观的批评，比如《小时代》系列影片，虽然也有针对其艺术表现的评论，但绝大多数评论都将焦点集中在影片中传达出来的赤裸裸的"炫富"与"羡富"倾向当中，批评者多认为影片对于青少年观众的道德观、价值观会产生不良的影响。这种批评属于较为典型的基于道德或价值观的批评。

3. 政治批评

政治批评主要着眼于影视作品所传达出来的政治立场、政治倾向、政治态度等进行评论，政治立场、倾向、态度的"进步"或"正确"与否是此类评论进行价值判断的基本标准，艺术标准仅位于次要位置，即"政治标准第一，艺术标准第二"。新中国成立后，受到特定的政治文化的影响，中国影视批评曾长期以政治批评为主要类型。比如1951年5月20日《人民日报》发表的社论《应当重视电影〈武训传〉的讨论》，针对孙瑜导演、赵丹主演的影片《武训传》进行了严厉的批评，评论的焦点即是片中传达出来的政治立场与倾向问题。这一评论也开了新中国成立后以政治批评代替艺术批评的先河，甚至成为后来许多政治运动的先声，对后来的新中国电影批评产生了重大的历史性的影响。

4. 文化批评

文化批评将影视作品视为特定文化语境下的文化产物，着眼于作品的文化特征、文化品格以及作品所传达出来的时代文化精神等进行评论。文化批评通常将影视作品看成是时代文化的一面镜子，透过作品反观产生作品的社会文化背景。比如"新好莱坞"代表影片《雌雄大盗》（1967）、《逍遥骑士》（1969）、《飞越疯人院》（1975）、《出租车司机》（1976）等影片的主题设置、人物塑造乃至美学风格都直接受到美国1960、1970年代反叛性的社会文化思潮的影响，是时代文化的产物。同样的道理，周星驰的《大话西游》《大内密探零零发》《九品芝麻官》等"无厘头"

喜剧电影也常常被电影研究者从后现代文化的角度进行阐释，它们都属于电影文化批评的范畴。

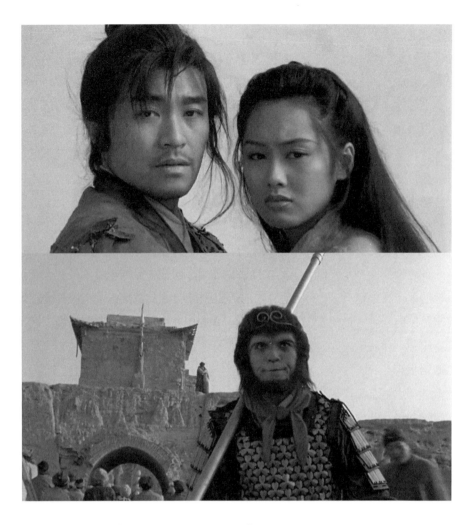

图1-5 《大话西游》成了电影文化批评的经典片目

5. 传统批评

传统批评是相对于后来的现代批评而言的，主要是指围绕影视艺术基本属性特征及创作而展开评论的本体论批评，包括影视艺术批评、影视美学批评，影视史上的先锋派电影批评、蒙太奇电影批评、纪实美学批评、作者论批评等都属于此范畴。传统批评多采用印象式的感性化的批评方法。

6. 现代批评

现代批评是相对于传统批评而言的，主要是指1950年代后以人文社科领域的一些新理论和新方法为基础而展开的评论，包括叙事学影视批评、结构主义与语言学影视批

评、精神分析影视批评、意识形态影视批评、女性主义影视批评、文化研究影视批评、后现代影视批评、后殖民理论影视批评等。现代批评多属于学院派的学术化批评，强调理性、客观。与传统批评基本着眼于影视艺术本体不同，这些批评的最终指向大多并不在于影视艺术本身，而是影视作品中所凝结并反映出来的意识形态、性别政治、哲学思潮、媒介文化、民族意识等，属于影视艺术与其他相关人文社科领域的交叉范畴。

7. 业余批评

业余批评主要是指非职业的爱好者所从事的影视批评。业余批评未必意味着其品质的低下，仅指其写作者并非以此为职业。业余批评多为随笔、随感，文体以散文化风格为主，多数为印象式的感性批评，有感而发，随性而写，长短不拘，具有很高的写作自由度。业余批评的水准往往参差不齐，但一些水平较高的业余影评作者的写作风格自成一派，或者评论眼光独到，或者文采斐然，近于借题发挥的文学创作，具有较高的可读性和感染力。

8. 专业批评

专业批评也可称为学院派批评，主要是指专门从事影视艺术教育和研究的相关专业人员所开展的影视批评。此类批评具有较强的理论性、学术性、研究性色彩，注重使用专业术语，写作相对严谨规范，其文体主要为论文形式，篇幅通常较长。专业批评对影片的分析更加理性和深入，其假想读者是从事影视教育与研究的专业人士，尤其是现代批评，结合了影视艺术之外大量的其他人文社科知识，常使用对普通读者而言显得晦涩艰深的概念和术语，其写作内容与写作风格对于普通读者存在较高的接受门槛。专业影评的传播范围相对较小，对普通观众及影视创作的影响也较小。

9. 媒体批评

媒体批评也可称为职业批评，主要是指职业影评人发表在影视专业媒体或大众媒体上的专栏化影评。职业化的影评是大众媒体包括大众影视媒体充分发展后的产物，在西方已有很长的历史，在中国则近些年才开始成型。职业影评以普通读者或爱好者而非专业研究者为假想读者，在写作上有较为固定的套路，通常是由剧情陈述加适当点评构成，较少使用专门术语和艰深概念，观点表述清晰简洁，受媒体篇幅限制，通常较为短小，一般为一两千字。优秀的媒体批评往往具有鲜明的个人风格，较为生动活泼，讲究文采和表达，与学院派评论有较大不同。

职业影评因借助于大众媒体进行传播影响面较大，许多职业影评人具有意见领袖的地位，可能对影片评价、评奖和票房都产生一定影响，因而影视发行商往往也比较重视职业影评的作用。美国著名影评人罗杰·埃伯特便是其中最突出的代表，其电影评论在美国和全球被超过200家报纸发表，共撰写了超过15本书，还制作自己的电影年鉴。1970年，他成为凭借影评写作获得普利策批评奖的第一人，其影评电视节目在全球播放并获得艾美奖提名。2005年他甚至在好莱坞星光大道留名，这是第一位获得该荣誉的影评人。

图1-6 美国影评人罗杰·埃伯特和他标志性的大拇指手势

"评论圈已经成为好莱坞电影的一个重要亚工业,在这里电影的文化身份得以确立。""评论可以看成是一种在整体上支持电影工业的从属补充活动,是电影工业进行宣传的广告机构的一部分。"[①]职业影评人及其评论甚至被纳入影视产品的发行和营销当中,专业媒体影评人常常被安排提前观影,知名影评人对影片的点评常被发行商作为宣传广告用语或营销内容,甚至直接放到宣传海报或DVD封套上以招揽观众。媒体批评是现代影视工业的重要组成部分,不仅影响着观众的影视消费行为,对影视创作也可能产生一定的影响。

在"互联网+"时代,基于影视评分网站、弹幕网站、微博点评、微信公众号等互联网平台和自媒体的影视评论影响力越来越大,它们通过弹幕自娱与众娱,通过评分量化评估,通过极致化的表达吸引眼球,通过碎片化、视觉化、口语化的文体实现轻松阅读,通过人格化的写作建构个性,拉近与受众的关系,适应并满足了新时代的受众需求,这使它们在与传统影评的竞争中脱颖而出,仅从影响力来说已俨然有后来居上的趋势。然而它们的缺点也相当突出,大量的自媒体评论刻意迎合受众,有意打擦边球,一味的口

① [澳]理查德·麦特白:《好莱坞电影——1891年以来的美国电影工业发展史》,吴菁、何建平、刘辉译,454、456页,北京,华夏出版社,2005。

语化、人格化难免粗糙、庸俗、媚俗的倾向,而碎片化的评论也很难将问题导向深入。传统媒体评论与互联网化评论之间并没有不可逾越的鸿沟,然而它们在先天属性上的差异却也客观存在。

(四)与鉴赏评论相关的知识与素质

影视艺术的鉴赏与评论不仅是一种艺术接受活动,同时也是一种审美创造活动。与影视艺术创造一样,影视艺术鉴赏与评论也是一个复杂和特殊的精神活动,需要鉴赏评论者具备相应的鉴赏评论的知识、能力和素质。正如马克思所说,欣赏音乐首先必须具备"能够听懂音乐的耳朵",一部优秀的影视作品只有具备高素质审美能力的人才懂得

图1-7 法国新浪潮运动是"以电影为师"的样板

鉴赏。按照接受美学的观点，影视作品的意义不仅来自作者和作品本身，也来自接受者的创造性接受。卡莱尔曾说："当我们能好好读懂一首诗的时候，我们便都成'诗人'了。"克罗齐也认为："要了解但丁，我们就必须把自己提升到但丁的水平。"影视鉴赏和评论并非单向的接收，而是一个接受者与作者、作品进行碰撞、交流、对话并最终达到"视域融合"的过程。影视作品的"意义"不是一个凝固的铁块，而是一条在永不停息的历史阐释中不停更新的河流，每一个鉴赏者都可以通过自己的智慧和情感为它注入新鲜的汁液。

进行专业性的影视鉴赏和评论需要具备哪些基本专业知识和素质呢？就专业知识而言，至少需要掌握影视史、影视语言和影视理论的相关知识，就基本素质而言，至少需要具备写作能力、艺术感受能力、社会阅历和思想力。

1. 影视史

这里所说影视史，不仅是指影视学者撰写的影视史书籍，更是指自影视艺术问世以来所有影视艺术作品的累积。通过影视史书籍，可以掌握影视发展的基本线索与脉络，了解重要的影视大家及其经典作品，熟悉历史上曾经有过的影视流派与思潮，对影视的发展有一个基本的框架性认知。但对于影视学习来说，最好的老师还是影视作品本身。影视史上的经典作品代表了影视艺术的高端成就，对它们的观摩与学习，一方面是掌握影视艺术基本艺术技巧、艺术风格、艺术流派的重要途径，另一方面，也是艺术继承与艺术创新的前提，因为只有明白前人曾经有过哪些创造，后来者才可能继承前人已经取得的艺术成果，不用再走弯路，同时也才可能实现创新和突破，不用重复前人已经走过的路。即使想要"否定"甚至"颠覆"传统，首先也得知道这个传统是什么，这才是创新的前提。

法国新浪潮电影运动是典型的"以电影为师"的样板。运动的几员干将如特吕弗、戈达尔、夏布罗尔、侯麦、里维特等都是《电影手册》的青年影评人，这些年轻人都是狂热的电影爱好者，从小就已热衷电影，后来又在法国电影资料馆长年观片，不仅熟悉本国电影史，深知本国电影存在的弊端和问题，也从伯格曼、德西卡、黑泽明、沟口健二等外国杰出电影人及其作品那里得到启蒙和启发，明白了自己应该努力的方向。几年后，这些年轻人明确提出了影响深远的"作者论"思想，其后更纷纷转行弃笔从影，成为新浪潮运动的干将。

"以电影为师"也适用于影评写作。观影是培养欣赏趣味和鉴赏能力的最重要的途径，历史上所有的经典名片，都是影评写作的背景、参照和标杆，影片的特征、风格、成就等所有价值判断都只有在影视史的大参照系中才能得以确定。比较分析法是影评写作中的最重要的方法之一。一个对影视史一无所知的人是很难写出优秀的影视评论的。

2. 影视语言

影视语言是影视艺术作品的载体，也是对影视作品进行艺术分析和解读的入口，作

品的艺术特征、艺术风格和主题寓意等，都必须以影视语言为基础展开分析。影视语言不仅是外部的叙事和造型，更重要的是，各种不同的影视语言类别，比如镜头景别、角度、构图、景深、运动、光影、色彩、声音、蒙太奇，其不同的运用都有不同的情感与意义指向，包含着特定的创作意图。

不论是对作品进行传统意义上的艺术批评、道德批评、文化批评，还是现代意义上的意识形态批评、女性主义批评、文化研究批评等，所有艺术意蕴或延伸意义的开掘，都必须以实际呈现的影像为基础。评论者提出的所有观点，都必须以作品中的细节作为佐证，而非仅出于自己的想象。因此，要行进影视批评，对于影视艺术语言的基本特征、基本规律必须熟稔于心，专业术语的使用必须准确到位，这是专业影评写作与普通影评写作的根本区别。

3. 影视理论

对于专业的影视鉴赏评论而言，影视理论是必须具备的基本工具。不同的理论，尤其是现代影视理论，实际上提供的是理解这个世界的不同视角和方法，它们为更加深入地评论影视作品创造了可能。比如大众文化研究理论往往善于揭示文化体制、商业逻辑与大众文化心理之间的关系，女性主义理论将目光集中于作品中包含的性别权力关系，意识形态理论致力于剖析作品中包含的"制造认同"的"询唤"机制，等等。

常规的影视批评或本体论批评往往仅仅集中于影视作品的叙事、结构、艺术表现以及表象层面的主题，但现代影视理论则试图穿越表象的掩盖，发现隐藏在背后的深层内涵。从此意义上说，现代影视理论是从多角度深入剖析作品意蕴的有利武器。

除了前述的几项专业知识，影评写作还需要几项基本素质，即写作能力、艺术感受能力、社会阅历和思想力，这些素质并非一朝一夕或短期内就能获得，而是需要经过长期的培养和磨砺。影视鉴赏与评论是鉴赏评论主体与对象客体之间的碰撞与对话，是一种思想与艺术的再创造活动，它必将打上主体的鲜明烙印，鉴赏评论者自己的审美趣味、艺术理想、人格精神、价值观念、思想能力等都会或明或暗地呈现在鉴赏评论当中。情感细腻、思想敏锐的人未必能写出好的影视鉴赏评论文章，但好的影视鉴赏评论文章一定是情感细腻、思想敏锐的作者才能完成的。

本书正是依据前述相关知识范畴来设置各章节的内容：第一章为导论，对影视艺术、影视学研究、影视鉴赏与评论的相关概念和基本问题进行概说。第二章影视艺术的特征，从宏观上阐明影视艺术的基本属性和特征，并对商业化影视与艺术性影视进行比较。第三章为影视艺术的发展简史，阐述影视史发展的基本线索、脉络及阶段性发展特征。第四章为影视艺术语言，介绍镜头、光影、色彩、蒙太奇、影视声音等基本的影视视听语言及其功能、特征。第五章为影视艺术理论，介绍与影视艺术相关的一些理论与方法。在与本书相配套的《影视艺术赏析》一书中，我们对不同类型的中外影视作品进行了鉴赏与批评，作为进行影视鉴赏评论实践的参考。

本章思考题

1. 为什么说影视艺术或许是当今影响力最大的艺术形式?
2. 影视艺术是如何被纳入"艺术体系"当中的?经历了怎样的过程?
3. 什么是影视学?它是如何发展成为一门学科的?
4. 影视学的基本框架和研究范畴是什么?
5. 影视鉴赏的能力可以通过哪些途径获得?
6. 影视批评主要包括哪些类型?各自都有什么基本特点?
7. 进行影视鉴赏批评大致需要哪些相关知识与素质?

第二章　　影视艺术的特征

电影艺术和电视艺术是艺术与科技的结晶，都是时空兼备、声画结合，融合了文学艺术、表演艺术、造型艺术等其他艺术门类的综合性艺术。电影艺术与电视艺术是一对姊妹艺术，二者在基本属性、艺术语言等方面有着高度的相似性，在某种意义上，电视艺术是电影艺术从银幕向荧屏的拓展，但另一方面，电影艺术与电视艺术在传播方式、受众对象、传播环境等方面也存在诸多差异，这使二者的艺术特征又呈现出许多不同之处。

一、电影艺术及其特征

（一）电影艺术的类别

关于电影的分类并没有绝对化的标准。传统上电影被分为故事片、纪录片、动画片、专题片、先锋电影等几种类别。其中故事片又可分为战争片、爱情片、喜剧片、恐怖片、歌舞片、犯罪片、科幻片、灾难片等不同类型。以使用的技术为标准，电影可分为彩色电影、黑白电影、无声电影、有声电影、窄银幕电影、宽银幕电影、IMAX电影、胶片电影、数字电影、3D电影、球幕电影等。以使用的胶片规格为标准，可以分为普通银幕电影即35毫米胶片电影、16毫米电影、8毫米电影、超8毫米电影、宽银幕电影等。

故事片是由演员扮演角色、讲述虚构性故事的影片类别，也可称为剧情片。一般在影院放映的都是故事片。故事片的时长约为90～120分钟，这一惯例是由艺术创作需要、观众观影的心理及生理特点、放映排片的商业规则等多种因素共同作用的结果。很少有影院片会超过3个小时，因为它会给创作、观影和排片都造成麻烦。即使是观赏性较强的影片也会尽量考虑到片长的因素，比如《阿凡达》（2009）片长为162分钟，而作为艺术电影的《黄金时代》（2014）片长竟长达178分钟，这也被看作是影片市场失利的原因之一。

纪录片是与故事片相对的类别，指记录非虚构性的真实事件与人物的影片。纪录片可以讲述一个完整故事，也可以是对特定事件过程、自然与社会现象、动植物及人物的记录。真实性是纪录片的核心价值，但关于真实性的界定却仍存在争议。纪录片按题材标准可分为新闻、时事、自然、历史、传记、政论、科学、地理、人类学等不同类别，比如《美国，我们的故事》（2010）、《故宫》（2004）等是历史类纪录片，而《人类星球》（2011）、《海洋》（2009）等则是自然地理类纪录片。按制片方式，又可分为商业主流纪录片和独立纪录片。前者主要指体制化的传媒机构出品的纪录片，比如CCTV的《舌

图 2-1 影院电影以故事片为主体

尖上的中国》（2012），或者 NHK、BBC 等出品的系列纪录片，独立纪录片则是主流体制之外独立资金制作的作品，比如《流浪北京》（1990）、《铁西区》（2003）、《归途列车》（2009）等。纪录片史上有许多经典作品，比如弗拉哈迪的《北方的纳努克》（1922）、梅索斯兄弟的《推销员》（1968）、安东尼奥尼的《中国》（1972）、迈克尔·摩尔的《华氏911》（2004）等，而里芬斯塔尔的《意志的胜利》（1935）、《奥林匹亚》（1938）则是极具争议性的纪录片。

图 2-2 《舌尖上的中国》引发了纪录片热潮

　　动画片是指由手绘或电脑绘制的非真人扮演的影片类型。动画片早期以迪斯尼影片为标志，主要面向青少年观众而非成人观众，影片数量也相对较少。但近年来动画电影的发展势头相当强劲，以皮克斯、梦工厂、吉卜力动画为代表的新一代动画电影开创了动画电影的新时代，《海底总动员》《玩具总动员》《飞屋环游记》《怪物史莱克》《千与千寻》等影片的受众群已经超越青少年群体，成为老少皆宜的电影类型。近几年来，老牌的迪斯尼又凭借《冰雪奇缘》《疯狂动物城》等影片东山再起。随着票房的大获成功，好莱坞主流制片厂纷纷成立动画片部开发动画影片，动画片已成为重要的主流电影类型。

专题片是传统分类中的一种类型，主要指专题性的科教片、军教片等，但在今天专题片类型已经渐渐被纳入广义上的纪录片范畴。

先锋电影是与常规的主流电影相对，具有探索和实验性质的影片，它们是制片厂体系之外的独立制作，通常不以进入影院为目标，而是以对电影艺术的探索、个人艺术观念的表达为目的。这些影片或者以纯粹的抽象的视觉形象为主，比如《对角线交响曲》（1923）、《机器的舞蹈》（1924）等，或者表现超现实的、非逻辑的、梦幻式的故事，如《一条安达鲁狗》（1928）、《贝壳与僧侣》（1933）等，一些实验艺术家的影像及装置艺术，如安迪·沃霍尔的《沉睡》（1963）、《吻》（1964），肯尼斯·安格尔的《天蝎星座东升》（1963）等也属于此类。

（二）形态特征：时空与视听艺术的综合

电影自诞生以来，学界主流观点一直将其视为一门综合性的艺术，研究者大多从综合性入手对电影艺术的特征进行概括。[①]事实上最早的电影研究者对于电影的研究，正是从已经存在的艺术门类中去比附的。

1911年，侨居巴黎的意大利人乔托·卡努杜发表了《第七艺术宣言》，在他看来，有两种传统的艺术种类即时间艺术（音乐、诗歌、舞蹈）和空间艺术（建筑、绘画、雕塑），时间艺术也是动态艺术、节奏艺术，而空间艺术则同时是静态艺术、造型艺术，这两大类别之间一直存在着巨大的鸿沟，而新出现的电影艺术则填补了二者之间的鸿沟，同时具备了时间、空间、动态、静态、节奏、造型艺术的特征，它是前述两大类别、六种古老艺术的大综合，可以被称为"第七艺术"。"第七艺术"从此成为电影艺术的别称并沿用至今。《第七艺术宣言》不仅是对电影艺术特征的一次理论探讨，同时也是将电影这一新发明引向艺术之门的一次尝试，在电影理论史上具有重大意义。

电影的确是一门各艺术门类高度交叉融合的综合性艺术，在此前还没有哪一种艺术能包涵如此众多的艺术因素。在电影艺术中可以发现时间/听觉/动态/节奏艺术，比如音乐、文学、舞蹈的元素，也可以找到空间/视觉/静态/造型艺术，如绘画、建筑、雕塑的艺术元素，还综合了同样作为综合艺术的戏剧艺术的诸多特征。

在各种艺术中电影与戏剧艺术的关联看起来最为紧密。戏剧在狭义上主要指话剧，在广义上可以是话剧、戏曲、歌剧、舞剧乃至音乐剧等的总称。戏剧是演员通过对话、动作等艺术手段在舞台上扮演角色，为观众进行现场表演的艺术形式，它由作为一度创作的戏剧文学和作为二度创作的舞台表演两部分组成，包括剧本、演员、服装、化装、道

① 尹鸿：《当代电影艺术导论》，19～36页，北京，高等教育出版社，2007。

具、音响、灯光、剧场、舞台、观众等不同要素，涉及文学、美术、音乐、舞蹈、表演等不同艺术门类，因此戏剧同样也是一门综合性的艺术。

电影与戏剧有诸多相同的特征：

（1）综合性。电影与戏剧都包含剧本、演员、服装、化装、道具、音乐、音响、灯光、剧场/摄影棚、舞台/外景地、观众等不同要素，都涉及文学、美术、音乐、舞蹈、表演甚至动作设计等不同艺术门类，都需要编剧、导演、演员、音乐、舞美等各部门的通力合作才能最终完成。

（2）叙事性。常规故事片与戏剧一样都具有叙事性，二者都要讲述一个包含起承转合、首尾完整的戏剧化故事，由于受到时间限制，其故事往往高度浓缩。

（3）冲突性。冲突是戏剧的灵魂，"无冲突不成戏"，电影同样如此，没有冲突就没有电影叙事。

（4）表演性。表演是电影和戏剧的核心，都要通过角色扮演来塑造人物形象，反映出时代与社会面貌。

（5）观众元素。没有观众的戏剧表演只能称为彩排，不是真正的戏剧，而没有观众的电影放映同样不是真正的电影。在录像带、光碟、数字硬盘等存储介质出现之前，剧院/影院的空间场景是二者的基本传播方式。

电影的确从戏剧当中受益良多。梅里爱最早将戏剧元素引入到电影当中，他除魔术电影之外的戏剧式电影几乎都是对戏剧舞台表演的直接搬演，在其代表作《月球旅行记》中我们可以发现典型的戏剧元素：剧本、服装、表演、分幕分场、场面调度等。这也为电影史开创了一个基本的潮流即戏剧主义潮流，与卢米埃尔兄弟开创的纪实主义潮流一起共同形成了电影艺术的两大传统。此外，早期的电影演员大多来自戏剧演员，这种传统到今天仍然保持，英国莎士比亚戏剧演员、北京人艺的许多话剧明星同时也是著名的影视剧演员。今天的电影学院表演专业的基本教学训练仍然是以话剧表演及相关理论为基础。

除了戏剧，电影中还包含着文学艺术。"剧本剧本，一剧之本"，剧本是电影的前提和基础，好的剧本未必定能拍摄为好的电影，但好的电影一定以好剧本为基础。许多中外经典影片都由文学名著改编，直到今天，改编文学作品仍然是电影剧本的最重要的来源方式，一些电影编剧本身就是著名作家，比如《菊豆》《集结号》《云水谣》《张思德》的编剧刘恒，《金陵十三钗》《归来》《芳华》的编剧严歌苓等。近几年来，青春文学的改编成为热门，《失恋33天》《致我们终将逝去的青春》《左耳》《何以笙箫默》《万物生长》《七月与安生》等青春题材的电影都取得了票房成功。

图 2-3　近几年网络小说改编电影大多取得了票房成功

电影还包含着绘画、雕塑、摄影等造型艺术元素。银幕的二维空间与绘画的二维空间具有相似性。在电影语言中，形体、光影、色彩及构图都可以传达特定的艺术创作意图，表达丰富的艺术意蕴。

电影同时也是一门听觉的艺术。电影中的声音包括人声、音乐、音响。自从1927年有声电影问世之后，声音也成为电影的基本艺术手段。电影中的声音完成着叙事、烘托气氛、深化情感的作用。随着环绕立体声、高品质数字音效等新技术的发展，电影中的声音已经能够提供更加强烈的震撼性效果。一些电影音乐本身就是优秀的音乐作品，许多电影作曲家本身就是著名的音乐家，比如《末代皇帝》的作曲苏聪，《红高粱》的作曲赵季平，《卧虎藏龙》《夜宴》的作曲谭盾，北野武、宫崎骏、姜文电影的"御用"作曲久石让、《天堂电影院》《西西里的美丽传说》《美国往事》《海上钢琴师》的作曲莫尼康内等。

尽管电影综合了各种艺术门类，但是电影在其长期的发展中已经形成了一套自己独特的艺术语言，电影并不是各门艺术的简单照搬或拼贴。比如与电影关系最紧密的戏剧。在许多人看来，电影则不过是戏剧的影像版，但事实上电影拥有一套与戏剧完全不同的语言。在戏剧艺术中，观众与舞台保持着固定不变的距离、视角，只能看到舞台的全景，但在电影语言中，同一个场景可以被拆解为不同景别、不同角色的镜头，观众

与对象之间的距离和视角由此被改变,而蒙太奇手法更是完全突破了戏剧舞台时空的限制,实现了真正的艺术表现的自由。

正因发现了这些区别,电影美学家巴拉兹才坚定地指出:"既然电影从它的萌芽时期起就已拥有它所特有的新题材、新角色、新风格,甚至一种新的艺术形式,那么,为什么我说它还不是一种新艺术,而仅仅是舞台演出的摄影记录呢?"[①]而"第七艺术"的提出者卡努杜更是在《电影不是戏剧》一文中认定,电影绝不是舞台艺术的照相版,电影有自己独有的艺术规律:电影是光的艺术,而戏剧是舞台的艺术;在戏剧中言语阐明一切,而在电影中,动作表达一切;电影可以表现下意识领域,而这是戏剧所缺乏的,等等。总之,"视觉的戏剧既非'舞台剧',也非'哑剧',而是我们当代美学运动中一种最高级的、最精神化的作品。"[②]今天,人们已经充分认识到了作为一门综合艺术的电影艺术的独特审美规律和美学价值。

(三)媒介特征:艺术性与技术性的综合

电影艺术的独特之处在于,此前的艺术通常是先有迫切的艺术创作愿望,其后才导致新技术的发现,但电影却首先是一种新技术的发明,然后才有了一种新艺术的出现。艺术理论家潘诺夫斯基就曾这样评论道:"电影艺术是迄今尚在世的一些人能够从它诞生之初就观察其发展的唯一的艺术;况且,它的发展条件,同其他艺术恰恰相反,从而更引起人们的兴趣。发现和完善这种新技术,当初并非出于一种艺术需要,倒是新技术的发明引起这一新艺术的发现和完善。"[③]

影史一般公认电影的诞生日期是1895年12月28日,卢米埃尔兄弟在巴黎一家咖啡馆的地下室播放了用他们发明的电影摄影机拍摄的一些短片,以至于许多人也认为卢米埃尔兄弟便是电影的发明人,这其实是一种误解。电影的发明其实是一个漫长的过程,早在卢米埃尔兄弟之前,这种发明的尝试就已经开始了。

电影发明的技术前提是人的视觉暂留现象。视觉暂留现象是指人眼观看物体时,成像于视网膜上,并由视神经输入大脑,从而感觉到物体的影像,但当物体移去时,视神经对物体的印象不会立即消失,而要延续0.1~0.4秒的时间,即视神经的反应速度约为二十四分之一秒。这就意味着如果一系列有细微变化的图像以二十四分之一秒的速度在人眼前连续闪烁,这些图像就会被人的眼睛自动连接起来,人会以为自己看到的是连续的动态的影像。

视觉暂留的原理早在中国古代就被发现了,宋代出现的走马灯就是典型的应用例子。视觉暂留在西方的应用在19世纪得到了快速的发展。1825年,由费东和派里斯博

① [匈] 巴拉兹·贝拉:《电影美学》,何力译,17页,北京,中国电影出版社,2003。
② [意] 卡努杜:《电影不是戏剧》,载李恒基、杨远婴主编:《外国电影理论文选》(上),47页,上海,上海文艺出版社,1995。
③ [美] 欧文·潘诺夫斯基:《电影中的风格和媒介》,载李恒基、杨远婴主编:《外国电影理论文选》(上),331页,上海,上海文艺出版社,1995。

士发明了"幻盘"（Thaumatrope），一张硬纸盘的两面分别画着鸟笼和鸟，当纸盘快速转动起来后，鸟似乎被关到了鸟笼里去。

图 2-4 "幻盘"

图 2-5 "诡盘"

1830 年，英国物理学家制成了"法拉第轮"，同时约翰·赫歇尔做成了第一个利用画片制成的视觉玩具。此后比利时物理学家约瑟夫·普拉托和奥地利教授斯丹普弗尔在 1832 年不约而同地发明了"诡盘"（Phenakistiscope）。

1834 年，英国人霍尔纳发明了"走马盘"（Zootrope）。

这些都是利用视觉暂留原理使静态的画面"动"起来的装置。1853 年，奥地利的冯·乌却梯奥斯将军已经结合幻灯在银幕上放映了动画。

电影要想能够"动"起来，关键在于能够获得快速拍摄的连续照片，从理论上说，必须达到每秒 24 幅照片，这些连续的照片才可能看起来是最自然的"动"的，因此其后的发明都与能够快速连拍照片的摄影装置有关。1851 年，摄影师克罗代等人利用定格摄影的方式拍摄出了一些"活动照片"。1877 年，英国人迈布里奇的多相机拍摄方式获得了成功，他后来并此方法拍摄了马、象、虎、裸女、拳击手及跳舞的夫妇等连续照片，并用诡盘加幻灯放映。1880 年代初，迈布里奇到欧洲展示了他的发明。

图 2-6 "走马盘"　　　　　　　　图 2-7 迈布里奇拍摄的动物和人

1882年，法国人马莱发明了"摄影枪"，这种像枪一样的装置每秒可转动12次完成12次曝光，可以比较稳定地获得连续的照片。他是用单相机连续拍摄画面的第一人。

1888年10月，他把利用这一发明拍摄的照片献给了法国科学院。也就是说，从那时起现代的电影摄影机和摄影术其实就已经发明了。1889年，柯达发明了一种底片称为"赛璐珞"，这种改进后的底片再加上摄影机的机械装置，能让它通过镜头曝光，使得能拍更多格画面的长底片的发明成为了可能。

图 2-8 "摄影枪"及其拍摄的影像　　图 2-9 雷诺的"光学影戏机"

图 2-10 爱迪生的"电影视镜"

拍摄技术之外还要解决放映的技术，必须生产出能够将拍摄出来的胶片以稳定的速度放映出来的装置。在马莱之后，英国人勒普朗斯和弗里斯·格林已经用摄成的胶卷在实验室和公开场合成功地进行了银幕放映。1888年，法国人雷诺创造了他的"光学影戏机"，并用它来放映自己制作的动画片。

1894年，爱迪生发明了"电影视镜"，它的形状就像一只大钱柜，一次只能允许一名观众透过上面的视孔来观看影片。

这种机器传入中国后被称为"西洋镜"。目前世界上现存的最早的影片即为爱迪生公司生产的《弗雷德·奥特的喷嚏》（Fred Ott's Sneeze）。

事实上，电影的发明就好比是一个竞赛，无数的发明家都在进行自己的努力和尝试，从1888年之后，在实验室里

图 2-11 《弗雷德·奥特的喷嚏》

的放映和无结果的公开试映已经举行过不知多少次。比如在德国，1895年11月1日，发明家马克斯·斯克拉达诺夫斯基用自己发明的"生物放映机"在柏林进行了电影公映，这比卢米埃尔兄弟的公映还早整整五十八天。

但所有的放映活动，都不

图 2-12　卢米埃尔兄弟

及1895年12月28日卢米埃尔兄弟的放映成功。

他们所发明的"活动电影机"既是摄影机又是放映机和洗印机，在技术上已经相当完善，远超出其他的同类发明。在那次公映后，卢米埃尔兄弟的电影轰动巴黎，继而是整个法国，然后扩展到整个欧洲，并延伸到了世界各地。卢米埃尔兄弟培养出来的几十个摄影师向全世界推广这种机器，结果使"活动电影机"（Cinematographe）这个名词以及由此转化而来的cinema、cine、Kino等名词普及到了地球上的大部分地区。

电影学者马克·卡曾斯曾打了个比方，电影的发明过程"就好比是一场接力赛，一个向前冲锋陷阵，另一个立即接下棒子，接着，再交由第三个发明家奋力往目的地冲刺，最后才顺利完成一项新发明。"[①] 严格来说，卢米埃尔兄弟并非电影的唯一发明者，但他们是最早提供最成熟的技术及设备，并在影片拍摄、放映上独具一格的发明家，或许正是在此意义上，他们才常被视为电影的发明者。

电影史不仅是一部电影艺术发展史，更是一部电影技术史，电影技术的更新与进步，不断地改变着电影艺术的形态与特征，甚至决定着它的发展方向。

图 2-13　活动电影机

① ［英］马克·卡曾斯：《电影的故事》，杨松锋译，20页，北京，新星出版社，2009。

图 2-14　第一部有声片《爵士歌王》

1927 年，第一部有声片《爵士歌王》公映。

有声电影的问世改变了电影艺术的许多惯例与规则。声音与画面的同步放映终结了字幕打断叙事流畅性的历史，电影艺术还原现实的能力取得了突破性进展，声画同步、声画并行与声画对立等不同艺术表现技巧使电影艺术获得了更大的更自由的表现空间。虽然巴拉兹、爱因汉姆、卓别林等电影理论家、电影艺术家们出于对无声片的热爱而强烈地反对有声片，但事实证明有声片对于无声片的确是艺术与技术上的巨大进步。

1935 年，第一部彩色片《浮华世界》公映。观众从银幕上观看的世界终于与眼中的五彩斑斓的世界达成了一致，色彩的出现不仅在于还原现实，更重要的在于色彩的情绪性、寓意性为电影艺术的表现力提供了更多的手段，黑白摄影在彩色摄影出现之后也被赋予了新的艺术表现力。《红色沙漠》（1960）、《末代皇帝》（1987）、《大红灯笼高高挂》（1991）、《美梦成真》（1998）等影片都以出色的色彩运用而著称。

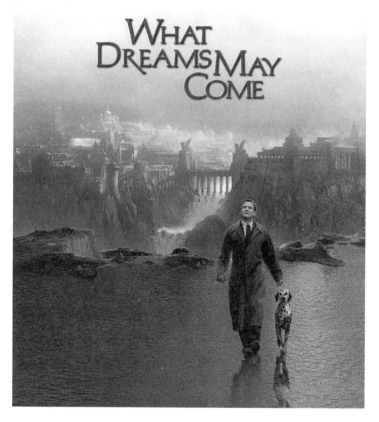

图 2-15 《美梦成真》以油画般的色彩运用著称

为了增强电影的奇观性，1953 年好莱坞拍摄了第一部宽银幕电影《圣袍》。此前的普通银幕的画面宽高比为 1.33∶1 或 1.375∶1，这一宽高比最早由爱迪生发明的电影视镜开始使用，卢米埃尔的电影也使用了同样的比例。1925 年在巴黎召开的国际电影与摄影工作大会将这一尺寸和比例规定为当时无声电影的标准。之所以爱迪生选用这一比例，其原因或许在于它正好符合黄金分割比例（4∶3 = 1.33）。而宽银幕电影则将放映画面展宽，适合人的两眼水平视角大于垂直视角和人们在日常生活中所见到的景物并无限界的特点，扩大了观众的视野，极大地增强了临场真实感。宽银幕电影是在好莱坞面临电视业的激烈竞争背景下推出的。自从电视开始进入家庭，电影业票房每年都在急剧下降，为了与电视争夺观众，彰显电影观影的优势，宽银幕电影被开发出来并被寄予厚望，因为宽银幕电影正适合拍摄战争及各种宏大景观，可以创造在家庭电视收视中不可能达到的视觉震撼效果，此后宽银幕电影逐渐成为世界电影的常见规格。

1977 年，卢卡斯的《星球大战》首次将电脑特效技术、杜比环绕立体声技术运用到电影当中，创造出震撼性的视听效果，成为电影史上的里程碑式的作品，甚至成为 20 世纪的重大文化事件之一。

图 2-16 《星球大战》是电影史上里程碑式的作品

电脑特效从此成为电影中的重要元素，它使电影的艺术想象力彻底突破了技术的限制，尤其是在科幻电影、魔幻电影、动作电影、史诗电影等类型影片当中，电脑动画和特效的艺术表现力已经几乎达到无所不能的境界。进入 1990 年代以来，《终结者 2》《侏罗纪公园》《指环王》《金刚》《变形金刚》《后天》《2012》《少年派的奇幻漂流》《猩球崛起》等影片已经将动画与特效技术发挥到了淋漓尽致的程度。近几年来，电影 3D 风潮兴起，《飞屋环游记》《冰河世纪》等动画影片都专门制作了 3D 版本，而 2009 年年末的《阿凡达》则将 3D 技术推向了一个高峰，在全球引发观影狂潮，创造了单片 27 亿美元的影史票房纪录。

在所有的艺术门类中，电影是科技含量最高的艺术。电影是艺术与技术的高度结合，事实上它本身就是科技发展的产物，并一直随着科技的发展而发展，电影史同时也是电影科技的发展史。

图 2-17 《阿凡达》将电影特效推向了一个巅峰

（四）生产特征：个体性与工业性的综合

电影常常被贴上导演个人的标签，诸如"张艺谋作品""陈凯歌作品""安东尼奥尼作品""斯皮尔伯格作品"等，似乎这些影片都是其个人的创造，然而实际情况却并非如此。在电影的生产特征上，电影艺术与戏剧颇为相似，在常规意义上它是不可能单靠个体的一己之力独自完成的，必须是集体创作的产物。只不过与同样作为综合艺术的戏剧不同的是，电影艺术的集体创作分工更细、规模更大。戏剧可以由松散的小团体完成，而电影生产/创作却具有鲜明的工业体制特征。

对于电影的工业属性及分工合作的特征，潘诺夫斯基曾有如下描述："是集体的努力，换来了影片的存在，每个人的贡献具有同等的持久性，影片可以说最近似中世纪的大教堂，制片人的作用多少相当于主教或大主教；导演的作用相当于总建筑师，编剧相当于拟定神像草案的经学顾问；而演员、摄影师、剪接师、录音师、化妆师以及各类技师，则相当于以自己的劳动完成产品物质实体的人们，如：雕塑师、彩窗玻璃匠、青铜铸工、木匠、熟练的泥瓦匠，乃至于采石工和伐木工。如果你同这些合作者中的一个人谈话，他就会十分自信地告诉你，他的工作最为重要——从他的工作是不可缺少的这一点而论，这话完全属实。"[①]

电影最初的确是个人化的发明，但几乎从它问世开始就变成了一门生意，爱迪生、卢米埃尔兄弟与梅里爱都成立了电影公司大量制作电影短片，这些影片作为商品被推销到了全世界，包括19世纪末、20世纪初的中国。1920年代，电影生意随着好莱坞的兴起变得更加规范、更加制度化，其规模也日益庞大。作为一种工业组织形式和生产管理制度的制片厂制度被建立起来，并成为世界电影工业的基本模式。

"个别电影也许会以不同的方式打动我们每一个人，但是从本质上来说，它们都产生于一个集体生产系统。"[②]大制片厂都是现代生产企业，拥有自己的生产基地（前期、中期和后期制作）和完备的软硬件设施，以标准化、规模化的方式生产电影产品。电影生产由三大环节构成：制作——发行——放映。但实际操作过程更加复杂，一部典型的好莱坞电影通常需要经过以下流程：项目开发——前期筹备——拍摄——后期制作——营销宣传——发行——放映——后产品开发。电影企业内部分工明确：制片、编剧、导演、演员、摄影、录音、照明、服装、化妆、道具、场记、美术设计、动作设计、音乐、音效、后期特效、洗印、剪辑、拷贝制作、发行、财务、影院管理等，各工种各司其职，流水线作业，而且专业分工到了相当细化的程度，比如经典好莱坞时代，剧本编写中便有故事、台词的分工，甚至有专人负责往台词中添加各种笑话噱头。这种既分工又合作的现象在今天的中国电影工业中也很常见，比如姜文《让子弹飞》（2010）虽有原著小说为基础，但

① [美]欧文•潘诺夫斯基：《电影中的风格和媒介》，载李恒基、杨远婴主编：《外国电影理论文选》（上），346~347页，上海，上海文艺出版社，1995。
② [美]托马斯•沙茨：《好莱坞类型电影》，冯欣译，1页，上海，世纪出版集团、上海人民出版社，2009。

光改编剧本的联合编剧就有6人,而《一步之遥》中影片署名的联合编剧更是多达9人。

陈可辛《投名状》(2007)、杜琪峰的《毒战》(2013)等影片中也都有专门的编剧负责剧本的台词写作。

电影的生产与流通是一个庞大的系统工程。就每一个工种来说,它的确包含着艺术家独特的个人化的艺术创造,事实上一些杰出的导演、演员以及相关创作人员的确在不同作品中贯穿着个人化的风格,但是归根到底,个人化的风格首先要服从影片整体的艺术风格要求。

电影是一门高投入、高风险的行业。早在2007年,好莱坞电影的平均制作成本就已经达到了7080万美元,加上营销发行成本3590万美元,平均总成本超过1亿美元。中国近年来大片制作成本动辄上亿元,《赤壁》(2008、2009)对外宣称的成本为8000万美元近5.6亿元人民币。目前在国内即使拍摄最低成本的影院数字电影也需100万~200多万元人民币,而胶片电影最低也要300万元人民币以上,这些完全是个人无法负担的。

电影的高风险在于,观众口味难以捉摸,即使是好莱坞大公司经验最丰富的主管也不敢肯定某部影片一定会获得市场成功。许多轰动世界的经典影片,包括卢卡斯的《星球大战》、詹姆斯·卡梅隆的《泰坦尼克号》在内,其电影项目都曾被多家电影公司拒绝,甚至在上映前还被视为可能的票房灾难。而曾经创造中国电影票房纪录的《泰囧》,其剧本也曾被多家公司拒绝。电影开发的不确定性可想而知。

图2-18 《一步之遥》署名编剧多达9人

图 2-19 《泰囧》的剧本曾被多家公司拒绝

电影创作固然是艺术,电影生产却的确是一门冷酷的生意,高额的投资很可能只是变成仓库中无人问津的废弃胶片,或者硬盘里永远不可能走进影院的数字文件,因此成本回收是电影产业的生存底线。以商业为目的的电影总是尽最大可能减少影片的实验性探索性,尽最大可能满足最多观众的需求,以降低市场风险。好莱坞并不反对创新,而是在基本遵循既有成功经验的前提下,进行局部和细节的创新。工业生产永远是规避风险的,保守的。类型电影就是最典型的例子,它是市场自然形成的,既能满足观众的特定观影期待,又在其中加上部分的创新性。大量的续集电影也是如此。

认为电影是导演作品,为电影贴上导演个人标签的观念其实出现非常晚。在好莱坞制片厂时代,虽然约翰·福特、希区柯克等少数大师也形成了自己的个人风格,但整体上看电影只有制片厂风格而无导演个人风格,电影业对于导演的工作也并没有加以额外的重视,认为他们不过是电影生产流水线上的一个相对重要的工种而已。直到 1950 年代,法国《电影手册》杂志的特吕弗等人提出了"作者论"观点,认为导演是一部电影的真正的创造者,电影是导演的作品的观念才渐渐深入人心。电影导演开始成为电影艺术创作中的主要负责人,成为一部影片整体风格的规划者和决定者,制片厂也开始有意打造和突出导演的个人风格,并以此作为电影营销的卖点。

艺术家常常将电影当作自我个性、审美体验的个人化表达,但这种个人化表达在残酷的市场上却极容易导致失败,叫好又叫座是极难的。导演何平在接受采访时曾谈到,国内电影学院老师教给学生的第一句话通常是,电影是一门艺术,而国外电影学院教给学生的第一句话却常常是,电影是一门生意。电影究竟是艺术还是生意?中国电影学者在 1980、1990 年代曾有许多争论,但今天人们已经承认,电影既是一种艺术创造,也是一种工业生产,既是艺术作品,也是产品和商品。电影工作者既是创造

性的艺术家，也是生产环节当中的一个组成部分。艺术家创造的个体性和工业生产的体制性，艺术追求的探索性与商业电影的保守性，个体心灵的表达与商业利益的追逐之间永远存在尖锐的冲突，但悖论的是二者谁也离不开谁，二者之间永远是既斗争又妥协合作的关系。

（五）美学特征：逼真性与虚拟性的综合

与此前的所有艺术门类相比，电影艺术最引人瞩目的特征或许在于它逼真地还原现实世界的能力，其时空兼备、声画结合的艺术特性使它给观众呈现的几乎就是世界本身。以至于早期人们之所以不承认电影的艺术地位，就在于误以为它不过是对世界的机械复制，缺乏艺术所需要的创造性。

电影理论中的纪实美学高度强调电影与现实之间的对应关系。法国理论家巴赞曾提出著名的"摄影影像的本体论"，认为这种新的艺术形式"完全满足了我们把人排除在外、单靠机械的复制来制造幻象的欲望"。摄影与绘画的不同在于其本质的客观性，"在原物体与它的再现物之间只有另一个实物发生作用，这真是破天荒第一次。外部世界的影像第一次按照严格的决定论自动生成，不需人加以干预、参与创造"。"一切艺术都是以人的参与为基础的，唯独在摄影中，我们有了不让人介入的特权。"[①]由于摄影影像具有独特的形似范畴，这也就决定了它有别于绘画的独特的美学原则，即摄影的美学特性在于表现和揭示真实。电影的基础是摄影，Motion Picture 的本义就是"活动的照片"，因而电影的本质也同样是再现真实。

同样持再现美学或纪实美学观点的德国电影理论家克拉考尔在其名著《电影的本性——物质世界的还原》中也认为，自己的观点的立论基础是"电影按其本质来说是照相的一次外延，因而也跟照相手段一样，跟我们的周围世界有一种显而易见的近亲性。当影片记录和揭示物质现实时，它才成为名副其实的影片。因为这种现实包括许多瞬息即逝的现象，要不是电影摄影机具有高强的捕捉能力，我们是很难觉察到它们的"。"我认为，一部影片是否发挥了电影手段的可能性，应以它深入我们眼前世界的程度作为衡量的标准。""总而言之，电影所攫取的是事物的表层。一部影片愈少直接接触内心生活、意识形态和心灵问题，它就愈是富于电影性。"[②]克拉考尔甚至因此也认为，电影不是创造性的艺术，而是一种"存在"的艺术。尽管这种激进的观点后来已经被否定，但巴赞和克拉考尔关于电影还原现实的"本性"的观点仍奠定了电影纪实美学的基础。电影与真实的关系是如此密切，以至于法国新浪潮导演戈达尔甚至认为"电影是每秒 24 格的真理"。

① [法]安德烈·巴赞：《电影是什么？》，崔君衍译，5~6页，南京，江苏教育出版社，2005。
② [德]克拉考尔：《电影的本性》，邵牧君译，5页，南京，江苏教育出版社，2005。

图 2-20　安德烈·巴赞

电影的逼真性甚至已经成为观众观影的心理基础，他们对于电影的期待是幻觉性的，哪怕是细微的可能打破这种幻觉性的"不真实"，如戏剧化的夸张表演、拙劣的服装道具、细节上的穿帮露馅等都会引起观众的反感，因为它破坏了观众基于逼真性的幻觉体验（"这个电影太假"）。在《指环王》《霍比特人》《变形金刚》《猩球崛起》《2012》等影片中，随着电脑动画、动作捕捉、视觉特效、绿幕抠像等科技在电影中的大量运用，现实世界中根本不存在的魔幻世界、虚拟的机器人、动物形象、地球的末日图景等都栩栩如生地呈现在观众面前，电影还原现实、虚拟现实甚至创造现实的能力已经达到了前所未有的程度。

图 2-21　《猩球崛起》制作过程中的动作捕捉技术

虽然电影以纪实性、客观性以及对现实的逼真还原为基本的特征，但是，不管电影是如何逼真，它仍然是建立在假定性原则基础之上的，具有高度的虚拟性。电影是逼真性与虚拟性的统一。

任何电影都必然凝聚着电影工作者的主观因素的渗入。虽然纪实美学高度强调电影还原现实的能力，甚至如巴赞所指出的"不让人介入"的能力，但是在现实当中，任何一件艺术作品都必然包含着创作者主观因素的渗入，包含着对现实的选择、加工甚至改造，并没有绝对意义上的客观性和真实性。在电影语言当中，使用不同的镜头语言可以传达出不同的情感与态度倾向，可以直接、间接地传达出创作者的是非好恶的判断。仰拍镜头与俯拍镜头常含对人物的褒贬之义，将人物脸庞置于阴影之下的处理，与使用明亮柔和的照明处理，它们的意义各不相同。在纪录片创作中，长达数十小时甚至数百小时的素材，最终只剪辑成一两个小时的版本，选用哪些素材，放弃哪些素材，其处理方式因人而异，不同的人使用相同的素材库最终剪辑出来的作品可能会有极大的差异性，其主题表达、人物塑造甚至可能截然相反。

电影尤其是故事电影中展示出来的人物、场景与事件基本上都是虚拟的，它只是一种虚拟的再现现实，而不是现实本身。即使是像《孔繁森》《焦裕禄》等根据真人真事改编的电影，甚至是由人物原型自己出演的电影，其素材也大多进行过筛选和加工，其场景与事件都已经被重新提炼和改造，已具有高度的虚拟性。而绝大多数的故事电影的情节都是虚构性的，从人物到事件都是由编剧根据想象而来的杜撰，以至于"本片故事，纯属虚构，如有雷同，纯属巧合"曾经是电影片尾的常见结束语。

更重要的是，电影中的时空都是虚拟性的经过重组再造的时空，这是电影蒙太奇的基本功能之一。蒙太奇可以组接不同的空间，不同的空间场景被组织到一起会制造出它们处于同一空间的幻觉。蒙太奇还可以压缩或延长时间。一部常规影片的时长通常为90～120分钟，而影片讲述的故事，其发生、发展、结束的时长（故事时间）要远远长于影片的片长（叙事时间），几乎所有影片的故事时间都进行了压缩。而另一方面，电影的时间也常常被有意延长，升格镜头（慢镜头）、幻觉等心理时间都是对时间的延长。电影中的时空还可以是完全虚拟的超现实时空，《大话西游》《捉妖记》等神魔片、《2012》《变形金刚》《阿凡达》等科幻片、《指环王》《哈利·波特》等魔幻片等中的时空皆是如此。

既然电影具有高度的虚拟性和假定性，为何它仍能给我们强烈的真实感？秘密就在于电影实际上是一种"假戏真做"的艺术，它是整体的虚拟性与细节的逼真性的融合，整部电影的"假"（虚拟性）被细节的"真"掩盖起来了，它使我们常常沉醉于这个每个细节"看起来"都很真实的虚拟世界，却忘了它原本全是虚拟出来的。随着电脑动画与特效技术的不断飞跃，电影的逼真性程度也不断提升，这也为电影虚拟性的发挥提供了更大的空间。

图 2-22　电影是"假戏真做"的艺术

　　将虚拟性与逼真性发挥到极致的是好莱坞电影。好莱坞为观众提供的是建立在高度假定性基础之上的超越真实的梦幻，但是在影片的"肌理"层面（摄影、剪辑、灯光、服装、特效等），好莱坞想尽一切办法将各种人工的痕迹抹去，试图为观众提供一种比"真实还真实"的幻觉：对话时使用的"正反打"镜头使观众仿佛置身现场，从最自由便利的视角聆听双方的谈话，保持镜头方向一致性的"轴线原则"可以防止观众产生空间上的混乱感，"三点布光法"实现了美化和突出人物的作用，各种连贯性剪辑技巧有意地利用前后镜头之间在空间元素（如视线、构图、角度、色彩、光影等）以及时间元素（如动作、声音、顺序、频率、长度等）的相似性或连续性进行剪辑，从而创造出流畅的观看效果。所有这些都以诱导性为基本功能，其目的全在于要不动声色地将观众带入它所创造的假定性的规定情境当中，让观众暂时忘却自我以及与自我相关的现实世界，全身心地将所有感情投射到眼前光影变幻的故事、人物与情感中去。所有的微观与细节都是如此真实，以至观众几乎忽略了影片整体上的虚构性与梦幻性。电影不论看起来多么真实，它仍然并非现实本身，必然包含着创作者的主观渗入，因此奥地利电影大师迈克尔·哈内克将戈达尔的名言改为了"电影是每秒24格的谎言"。在某种意义上，这句话是正确的。

二、电视艺术及其特征

（一）电视艺术的类别

电视艺术是以电视为媒介载体，以视听兼备、声画结合的方式来塑造艺术形象，传达情感与思想，激发审美体验和理性思考的艺术形式。与电影主要作为一种艺术/娱乐媒介不同，电视媒介的功能更加多元和复杂，兼有新闻报道、文化娱乐、教育宣传、生活服务等多种功能。

传统上通常根据电视节目的内容，将其分为新闻类、教育类、服务类、文艺类四种类型。关于电视艺术或文艺的分类，并没有一个绝对化的划分标准。事实上，"电视艺术"的概念可以有不同层次的理解：①在狭义上，电视艺术主要指电视文艺类节目，如电视剧、电视纪录片、综艺类娱乐节目三大类型。②在广义上，除了前述类型，电视艺术还可以包括各类专题节目，像《今日说法》《人与自然》《走近科学》《半边天》《夕阳红》等节目看似并非文艺节目，但它们都用感性的影像语言来讲述故事，描述、刻画人物形象，都试图在情感、思想上感染和影响观众，因此也可以在广义上被纳入电视艺术的范畴。③在最宽泛的意义上，可以将电视媒体制作的所有节目都泛称为电视艺术。因为电视媒介内容的存在形态本身就是视听兼备声画结合的形式，它借助于画面、形象与声音来传达特定信息内容，具有先天的艺术化的感性形态，因而在最宽泛的意义上，包括新闻节目、服务节目、教育节目等也可以与文艺节目一样被纳入电视艺术的范畴。

1. 电视剧

按结构形式标准，可以分为电视短剧、电视单本剧、电视连续剧、电视系列剧等不同类型。前两种近年来已经非常罕见，目前电视剧的基本类型是连续剧，在中国则基本上都是30集甚至40集以上的长篇连续剧。《唐顿庄园》《越狱》《迷失》《纸牌屋》等西方国家按季制作和播放的电视剧则多是具有系列剧性质的连续剧，而像英国的《黑镜子》（2011、2013）这样的则是非常典型的系列剧。电视剧按故事年代标准，可分为古装剧、时装剧，中国所谓的年代剧主要指民国题材剧。按故事类型标准，可分为喜剧、战争剧、犯罪剧、家庭剧等类型。

2. 电视纪录片

电视纪录片是一个宽泛的概念，既包括大型的多集化的专题纪录片，比如近些年CCTV制作的《故宫》《郑和》《敦煌》《复活的军团》《大国崛起》等，也包括一些单片形式的纪录片，比如《英与白》《幼儿园》《最后的山神》《流浪北京》《铁西区》等，前者属于商业性较强的主流制作，后者则多为艺术性较强的独立制作。《舌尖上的中国》（2012）、《我在故宫修文物》（2016）是近年来产生较大影响的电视纪录片。纪录片内容涉及的范畴相当广泛，包括自然、地理、历史、科学等诸多领域，NHK、BBC、DISCOVERY等电视台及电视频道都制作了大量的电视纪录片节目，在

全球范围广受欢迎。

3. 综艺娱乐节目

中国电视早年对综艺娱乐节目的理解通常只是歌舞晚会、曲艺节目等，但近年来由于受到港台、国外电视娱乐节目的影响，国内电视综艺节目的范畴已经变得相当宽泛，包含各种不同的类型：综艺晚会节目，比如央视春晚以及各卫视频道的跨年晚会等；相声、魔术、小品等曲艺类节目；音乐节目，如《同一首歌》《中华情》以及 MTV 节目等；戏曲节目，比如中央电视台戏曲频道的《梨园锦绣》《九州大戏台》等节目；艺术访谈节目，如《艺术人生》《非常静距离》等；文化类节目，如《中国诗词大会》《朗读者》《见字如面》等；游戏节目，如《智勇大闯关》《城市之间》等；益智竞猜节目，如《开心辞典》《绝对挑战》等。近十年来中国兴起了泛真人秀节目的热潮，其节目形态主要包括：草根选秀节目，如《中国好声音》《中国好歌曲》《超级女声》《快乐男声》《我型我秀》《星光大道》等；明星真人秀节目，如《爸爸去哪儿》《我是歌手》《奔跑吧，兄弟》《欢乐喜剧人》《花儿与少年》等；生存探险真人秀节目，如《我们15个》《生存大挑战》等；求职类真人秀节目，如《职来职往》《非你莫属》《天生我才》等；相亲类真人秀节目如《非诚勿扰》《我们约会吧》等。

图 2-23　综艺娱乐节目近年来持续火爆

各种收视调查都表明,在各种电视节目中,泛文艺类节目最受欢迎。根据2013年的收视调查,各类电视节目收视比重排名依次为电视剧(31.5%)、新闻/时事(14.8%)、综艺(11.5%)、生活服务(7.7%)、专题(6.1%)、青少节目(5.1%)、电影(4%)、体育(2.4%)、法制(1.9%)、财经(0.8%)、音乐(0.8%)、戏剧(0.4%)。电视剧、综艺、电影、音乐、戏剧等所有泛文艺类节目的收视比重合计达到了48.2%,几乎占据了半壁江山,而其中电视剧的比重更是所有电视节目收视的"龙头"。①

正因观众对电视剧的消费需求极为强烈,近年来中国电视剧取得了飞速发展。自2003年以来,中国电视剧产量一直保持着每年增加1000集左右的上升势头,平均每天40集左右的产量,近1800家播出电视剧的频道,中国已成为世界第一的电视剧生产、播出大国。2012年,全国电视剧产量达到约17 000集,平均每天生产电视剧47集。这意味着即使按照每天看两集的速度,观众也要用23年才能把这一年的产量消化干净。数据显示,在全国1974个电视频道中,播放电视剧的频道有1764个,占总数的89.4%,全年电视剧播放量已超过500万集(包括重播)。②这种巨额产量与播放量固然与中国电视"四级办电视"的传播体制有关,但它也反映出中国观众对电视剧的喜爱程度。

就题材来说,中国电视剧类型、风格、样式多样化。主要的类型包括:文学经典改编,如《红楼梦》《水浒传》《三国演义》《西游记》四大名著已多次被改编成电视剧;历史剧,如《乔家大院》《雍正王朝》《大宅门》《走向共和》《甄嬛传》《琅琊榜》等;家庭情感剧,如《渴望》《中国式离婚》《金婚》《贫嘴张大民的幸福生活》《媳妇的美好时代》《我们结婚吧》等;情景喜剧,如《编辑部的故事》《我爱我家》《家有儿女》《闲人马大姐》等;反腐剧,如《人民的名义》《国家公诉》《绝对权力》《苍天在上》等;军事剧,如《士兵突击》《我的团长我的团》《我的兄弟叫顺溜》《人间正道是沧桑》《亮剑》等;谍战剧,如《暗算》《潜伏》《风语》《红色》《悬崖》等;革命历史剧,如《解放》《长征》《八路军》等。与西方电视剧相比,中国电视剧在戏剧强度、制作精良度等方面尚有不小的差距,但亦有自己鲜明的民族特色,它是民族文化、民族心理、民族情感、民族审美观念的充分体现。

(二)传播特征:大众传播、家庭媒介

从审美特征上看,电视与电影有诸多相同之处。电视艺术与电影艺术共享着一套相似的艺术语言,都是时空兼备、声画结合的综合性艺术,都是艺术与技术的结合,都面临个体性创造与工业性制造的矛盾,都具有逼真性与假定性相融合的特点。但是与电影相比,电视艺术在传播特征、审美特征与价值特征三个方面与电影艺术存在较大的

① 杜宇宸:《2013年电视收视市场回顾》,载《收视中国》,2014(2)。
② 晏萌、石群峰:《2009,中国电视剧再续辉煌?》,载《传媒》,2009(1)。

差异。

电影的传统传播环境是影院的公共空间，其观影行为具有高度的仪式性和假定性，一群陌生的观众在黑暗的影院里面聚集在一起，共同随着银幕上光影故事同喜同悲，因此电影仿佛具有某种原始巫术的神奇魔力。美国剧作家罗伯特·麦基将电影观影的娱乐行为视为一种"仪式"："娱乐即是沉湎于故事的仪式之中"，"端坐在黑暗之中，凝视着银幕，全神贯注地投入一种人们希望将会是令人满足的意味深长的情感体验。任何影片如果能够召集、控制并成功完成这种故事仪式，即是娱乐。"①黑暗的观影空间将观者抽离了日常的现实生活，带领他们进入一个虚拟的幻想世界，观众们与陌生、匿名的其他观众一起窥视着"他者的生活"。此外，影院观影行为相对封闭和完整，除非不得已，人们会保证将影片从头看到尾。在观影精力的投射上，电影观众的精力通常高度集中，尤其是那些紧张激烈的商业影片，观众会紧紧追随剧情的发展。影院观影是主动、积极的行为，且需要付出相当的时间和金钱成本，观者对电影内容的回报期待值更高。

从近年来的受众调查可以看出，电影观众正在日益年轻化。2013年的一份抽样调查数据显示，国内影院观众当中25～39岁的观众占53.6%，而18～24岁的观众则占了33.1%，"90后"观众已经占到观众总数的三分之一。在观影习惯方面，社交已经成为除了娱乐之外最主要的观影目的。②而根据在线购票网站猫眼电影基于大数据的统计，2014年的电影观众中，"90后""80后""70后"观众的比例分别占52%、40%和8%，年轻一代的观众已经是绝对主体。电影观影活动已经成为交际、购物等活动的伴随行为。

相比之下，电视的观看方式与电影的观影方式非常不同。作为一种大众传播方式，电视的传播具有开放性，属于典型的"一点对多点"的传播模式，电视内容是面向不确定的广泛受众的传播。电视具有以下媒介属性：

（1）电视是一种家庭收视媒介，其传播空间是家庭环境，通常是与家人甚至是不同辈分的家人共同观看，因此电视内容必须适合不同年龄层的观众，老少皆宜，不能有敏感的禁忌性内容，如暴力与色情等。

（2）电视收视空间是一个多信息流通空间，收视行为具有开放性和随机性。人们常常一边开着电视，一边聊天、吃饭、做家务或做别的事，因此电视收视行为具有明显的开放性、随机性和流动性，观看节目时精力未必集中，可以随时开始也可以随时结束，甚至只是将电视作为一个日常生活的伴随媒介或背景媒介，即常见的开着电视却不看的现象。这与电影观影的时空完整封闭、精力高度集中明显不同。

（3）电视内容的传播具有流动性。受众去看一场电影，通常对于影片类型、大概

① [美]罗伯特·麦基：《故事——材质、结构、风格与银幕剧作的原理》，周铁东译，154页，北京，中国电影出版社，2001。
② 中国电影家协会、中国文联电影艺术中心主编：《2014中国电影产业研究报告》，北京，中国电影出版社，2014。

图 2-24　电视的家庭收视属性决定了其内容必须老少皆宜

内容已经有所了解，而电视内容的传播则是线性的、流动的，受众常常只是手握遥控器进行"频道冲浪"时才偶然进入一档节目当中，可能对内容一无所知。

（4）电视内容免费获取。虽然目前有线电视同样是收费电视，但人们仍习惯性地将电视内容看作是"免费获取"的内容，与影院观影相比，电视收视行为是相对被动、消极的参与行为，具有流动性、随机性，由于收视成本极低甚至"无成本"，观众对电视节目的期待值相对较低。关于电视受众的统计数据显示，老年人、家庭妇女收看电视更多，因为他们有更多的时间待在家中，且更倾向于家庭生活。此外，经济相对落后的地区，娱乐生活尤其是夜生活相对单调的地区，受教育程度相对较低的人群，电视收视率通常更高。电影与电视的传播特征对比如表 2-1 所示。

表 2-1　电影与电视的传播特征对比

	媒介功能	观影情境	观影精力	观影成本	主要受众人群
电影	娱乐	仪式性、封闭性	高度集中	主动购买较高成本	青少年、经济发达地区、较高教育程度
电视	娱乐、新闻、教育、服务	日常性、开放性	相对涣散	随机接收免费获取	老年、主妇、经济相对落后、教育程度相对较低

（三）审美特征：连续性、日常性

电视与电影在影像上的差异主要来自两个方面：一是技术层面，电视摄像设备与电影摄影设备的影像质量及相应美学风格存在巨大差异。传统电视摄像机基于其电子扫描的成像原理，其影像效果景深大，风格写实，主要以新闻性摄影为主，成像质量不高，艺术化效果弱，而电影摄影机可以更换镜头，成像质量高，色彩宽容度大，可以创造浅景深的艺术化效果。二是电视与电影的影像呈现空间也不同。电影银幕由于尺幅极大，即使使用全景甚至远景，其中包含的细节内容也能够被观众注意到，而电视荧屏由于画面尺幅小，且影像质量较弱，电视画面往往更多使用中近景和特写，少使用大景别镜头。在电视中，特写镜头的比例远远高于电影，人的面部特写镜头常常充满整个画面。电视中往往缺乏类似电影影像中的大量细节，也很少精致考究的摄影、构图，很少震撼人心的宏大场面。即使是高清数字电视，其清晰度、色彩饱和度、亮度和对比度等各指标也无法与电影银幕相比。因此，电视不是通过在一个画面内提供大量细节，而是通过画面的切换来产生丰富的变化和趣味，从而弥补单幅画面表现力的相对贫乏。

近几年来，随着数字影像技术的快速发展，高清数字摄影机乃至全画幅单反相机在电视台节目制作中也逐渐得到普及，电视与电影在影像质量及美学上的差距正在不断缩小。一些大制作的电视作品，如中央电视台出品的纪录片《故宫》（2004）和《舌尖上的中国》（2010）等，在影像语言上已经相当精致，制作水平较普通电视作品有了巨大的飞跃，甚至连《爸爸去哪儿》《我是歌手》等综艺节目，其影像水平都因为高清数字摄影设备的普及而有了巨大改观。

但总的来看，电影的形式感仍然是电视无法比拟的。电影更追求影像的极致化，更强调造型与行动，更重视空间的丰富性，而电视的视听语言则更强调故事和对话，更重视时间的进程。传统上电影更强调画面感，而电视对于声音则更加重视。"电影依赖于观众持续而集中的'凝神'（gaze）和银幕上电影故事情节连续而不间断地展开，电视却与此不同，它只要求观众'扫视'（glance）。"[①]电视观众在收视时精力通常比较涣散，因此电视必须不断用声音，比如对话、旁白、配乐、栏目音乐等来"召唤"观众的注意力，使他们尽量能持续关注电视内容。声音在电视中是意义的主要载体，而在电影中则由影像来承担这个作用。当然，近些年来，随着电影越来越强调视听震撼效果，声音元素在电影中的作用被不断强化。随着影院大功率的环绕立体声甚至数码全景声等技术的运用，电视单调的声音效果已完全无法与影院创造的震撼效果相比，同一部电影，电视观看和影院观看就像两部不同电影，像《指环王》等史诗性大片在电视上收看已经完全丧失了其震撼性的效果，而一些习惯于电视收视的老年观众进入今天的影院后在强刺激下甚至可

① ［美］罗伯特·艾伦主编：《重组话语频道》，麦永雄等译，215页，北京，中国社会科学出版社，2000。

能产生生理不适。

电影是更加精致的艺术，其单个作品的成本极高，动辄投资数千万、上亿甚至数亿元之巨，一个耗资数百万元打造的场景最后在银幕上可能就出现几分钟甚至几十秒，而且最后还可能被付诸一炬，这种情况并不鲜见。一些视觉效果大片，比如《变形金刚》《2012》《少年派的奇幻漂流》《阿凡达》等的后期特效成本甚至按秒计。与电影相比，电视的制作较为粗糙，成本较低。"对话"而非"影像"才是电视节目的核心，大多数电视节目的基本形式都是语言：或者是主播面向观众的单向播报，或者是主持人与嘉宾、现场观众之间的对话，比如脱口秀节目、《百家讲坛》、综艺游戏、益智竞猜节目等都是如此。以对话为基本手段意味着电视制作通常不需要在场景与人力方面有太大投入。在某种意义上，电影是精英艺术，电视则是平民艺术。电影与电视的市场回报也相差悬殊。华谊兄弟公司曾称自己拍500集电视剧都赚不过一部电影《非诚勿扰》。从国际范围来看，电影明星的收入远高于电视明星，二者之间的职业门槛也相差悬殊。

电视节目具有连续性特征。电视不以视觉奇观取胜，而是靠数量，靠增加与观众的接触，靠细腻的情感的积累来打动和赢得观众。电视节目通常安排在每天、每周的固定时间播出，电视栏目主持人每天、每周固定时间出现，观众收看这些节目，就像与一个亲切的老朋友之间的定期聚会（相比而言，电影则像是"激情的偶遇"），哪怕像白岩松、崔永元、阿丘这些貌不惊人甚至按一般标准"偏丑"的主持人，也可以凭借长期与观众的接触得到认可喜爱。俗语常说上电视至少可以"先混个脸熟"，此话其实不无道理。电视研究者指出，"电视的'恒在性'（perpetual presence）（在每天夜晚都会播出）和它的系列形式（series formats），有助于使观众形成一种电视节目会永恒存在的感觉。最大化的播出运转方式使严格的节目安排得以形成，观众想要收看特定的节目只能遵守精确的时间安排，否则他们就会错过自己想看的节目。这也增强了电视是'现在进行时'的感觉。"[①]

不仅电视栏目强调其连续性或"恒在性"，电视剧亦是如此。现在的电视剧短则30～40集，长则上百集甚至数百集，西方电视剧按季拍摄和播出，最长的甚至可以连拍连播几十年。美国ABC电视台制作的电视剧《豪门恩怨》共播出了13年共360多集，NBC电视台的情景幽默喜剧《老友记》（《六人行》）从1994年开播，连续播出了10年。美国福克斯广播公司的《辛普森一家》则是美国电视史上播放时间最长的动画片，1989年12月17日首次播出，至2014年共已播出25季。而中国台湾地区的电视剧《意难忘》更是长达526集之多。在电视剧的漫长播出过程中，电视剧主人公逐渐成为老百姓生活的一部分，而剧中人甚至伴随着观众一起成长。这种细水长流的连续性与片断性的电影完全不同。电影像是情侣的热恋，激情四溢但时间短暂，电

[①] [英] 大卫·麦克奎恩：《理解电视：电视节目类型的概念与变迁》，苗棣等译，10页，北京，华夏出版社，2003。

视和电视剧却像家人的亲情，它就在你每天的生活当中。观众在乎的不是"外表"，而是其"为人"。

题材上电视节目也具有日常性。电视剧中很少宏大场景，更多关注的是家庭生活、日常生活及个人情感。且不说各种情感剧如《中国式离婚》《金婚》《媳妇的美好时代》《我们结婚吧》《蓝色生死恋》《冬季恋歌》等，就是历史剧如《乔家大院》《大宅门》《大长今》，甚至讲述宫廷故事的《雍正王朝》《还珠格格》《甄嬛传》等，关注的都是家庭、血缘之间的关系，是发生在生活场景的生活故事而非历史或政治本身。这种特点是电视的日常性、情感性决定的。《艺术人生》等访谈节目，甚至连《超级女声》《快乐男声》《中国好声音》《我是歌手》等选秀节目，其最煽情的段落仍然是表现选手与家人之间的情感关系。电视与电影的审美特征对比关系如表2-2所示。

表2-2 电影与电视的审美特征对比

	影像质量	影像语言	形式感	传播模式	内容特征
电影	高、尺幅大	空间、造型、动作	强，成本高	偶然、单个	戏剧性、奇观化
电视	低、尺幅小	叙事、对话、特写	弱，成本低	连续、固定	日常性、生活化

（四）价值特征：主流价值、主流道德

在某种意义上，电影与电视中所体现出来的价值特征是由其媒介特征决定的，媒体内容不仅与生产者及受众对象有关，更与它所受到的外部社会控制有关。社会控制越严厉，其内容更容易倾向于社会主流价值，社会控制越松弛，其内容的价值取向相对更多元，更易传达挑战主流的价值观念。

在现代大众传播媒介中，作为印刷媒介的书刊和报纸属于传统的平面媒介，电影在传统上是建立在物理、化学、声学、光学技术基础上的影音媒介，它与典型的电子媒介（广播和电视）共同构成了现代视听媒介形态，互联网、手机等新型媒介被称为新媒体。这些媒介的存在形态、传播方式各不相同，对受众的影响力也各异，而大众传播内容受到的社会控制程度正取决于不同媒介对观众的影响力，或者说取决于媒介可能对受众产生的负效果的大小。受众规模越大，影响力越强，接受门槛越低，内容越容易获取的媒介越可能受到更严格的控制，因此总的来说，受众规模大、接受门槛低、易理解、易获取、影响力强的影视媒介相比于受众规模相对较小、接受门槛更高、获取难度更大的平面媒介受到的社会控制更为严厉。可以将不同大众媒介受到的社会控制程度用图2-25表示。

图 2-25　大众传播媒介的社会控制程度示意图 [①]

仅就电影与电视媒介而言,在电影方面,目前大多数西方国家都已经放弃了电影审查制度转而实行分级制度。分级制度得以实现的前提是"合理屏障"的存在:电影的观看需要主动获取(购票、检票),且具有相对的封闭性(通常观众都是从头开始观看,观影时间固定),观众观影前足以获得充分的关于内容的预先提示(不同的分级已说明影片可能包含特定敏感内容)。电影观影对于儿童来说有较高门槛,而对于成年观众而言则可以尽量避免冒犯性内容的无意闯入,因此在分级体制下,电影内容受到的社会控制相对松弛,一些禁忌性内容(性与暴力)在《本能》(1992)、《电锯惊魂》(2004)、《断背山》(2005)、《罪恶之城》(2005)、《色·戒》(2007)、《死侍》(2016)等 NC-17 级、R 级影片中得以更多地展示。电影内容往往具有较强的先锋性、探索性、边缘性和犯禁性,与主流文化保持着一定的距离甚至有意挑战主流文化,这在那些艺术电影中体现得更明显,如《美国丽人》(1999)、《老无所依》(2007)等,更不用说艺术电影中那些具有实验或探索性质的影片,比如《一条安达鲁狗》(1928)、《索多玛 120 天》(1976)、《感官世界》(1976)等。

与电影不同,电视具有传播方式的大众性、收视环境的家庭性、接收行为的开放性等特征,这也决定了它空前的大众性和影响力。电视是家庭媒介,通常是由所有家庭成员包括老人、成年父母、幼儿、青少年共同观看。电视媒介的"接受屏障"极低,不论是开路还是闭路电视,连儿童都可轻易独自操纵遥控器收看节目。与印刷媒介的高门槛不同,电视可直接作用于视听感官,儿童亦可轻松观看并受到感染。电视收视行为具有开放性,观众通常是从节目播放中间"无意闯入",难以预知节目内容,那些具有较强禁忌性的内容(性与暴力)容易构成对观者的冒犯,因为并非所有观众都能够接受这些内容。在西方国家,须预先购买频道收视权的有线电视与无线电视存在较大差异,但在中国,除了那些偏僻的乡村,大多数地区的闭路/有线电视已基本普及,其功能已无异于开路/无线电视。

[①] 詹庆生:《欲望与禁忌——电影娱乐的社会控制》,102 页,北京,清华大学出版社,2011。

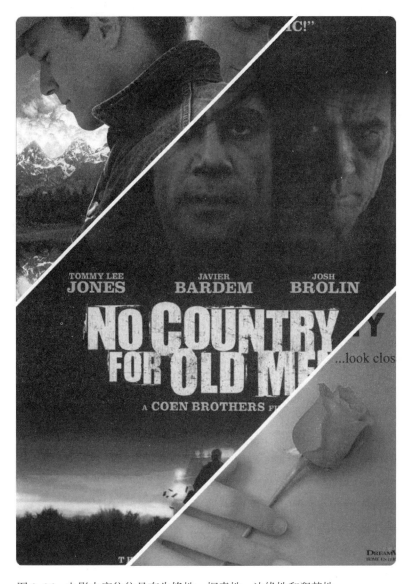

图 2-26　电影内容往往具有先锋性、探索性、边缘性和犯禁性

正因为电视媒介具有以上特征，因此电视传播通常被认为必须承担更大更多的社会责任，同时也必然受到更严格的社会控制。而电视面向不确定多数人普泛传播的特征，也决定了它必须遵守和符合社会主流的文化价值观和道德观。2014 年，由范冰冰主演的电视剧《武媚娘传奇》因剧中较多的裸露镜头而被广电总局要求重新剪辑，成为了引发社会关注的文化事件。事实上，在中国，电视剧审查当中除了比较敏感的暴力与性的因素，还存在许多其他有形无形的道德禁忌，比如"小三不能有幸福""校园不能早恋""不能出现鬼魂""犯罪必须受到惩罚"等，究其根源，都与电视作为大众传播媒介的属性直接相关。

在许多时候，对影视作品的外部审查和自我约束不仅是电视的道德与文化策略，也是其经济策略，因为符合/迎合最大多数观众群的价值观，才能最大限度地满足电视机构的盈利需要。总之，各种因素的综合使得电视成为主流文化、主流价值、主流道德的积极和坚决的捍卫者。与其他艺术形式相比，电视是最正统，相对来说也是最保守的艺术形式。与电影艺术常挑战主流价值、主流道德，具有较强的先锋性、探索性、边缘性和犯禁性不同，在电视艺术中，那些基本的主流价值观念，如正义、亲情、忠诚等通常是不能被挑战的。这种差异是电视与电影的媒介差异决定的。

三、商业化影视与艺术性影视之比较

尽管至今仍有观点否定影视艺术存在商业与艺术的分别，但从影视艺术及影视工业的发展来看，分别以商业和艺术为核心诉求的影视作品在创作动机、制作模式、艺术特征、传播方式等各方面的确存在极大的差异，二者是影视艺术发展的两条不同轨道。相比于电视，电影在商业与艺术之间的对立更为典型，历史也更为久远，因此我们主要在商业/类型电影与艺术电影之间来进行比较。

（一）类型电影与艺术电影的概念

类型电影（genre film）是商业电影的基本形式，是指在题材选择、人物设置、叙事模式、影像语言等方面遵循特定成规的电影。类型电影通常被认为是由好莱坞所开发、创造出来的。在好莱坞发展的早期，制片厂已发现某些特定题材的影片，比如犯罪题材、西部题材、歌舞题材等，总是能够获得观众的强烈反应和普遍欢迎，这些故事题材及其相应的叙事、影像规则便逐渐作为一种"成功样板"被一再地重复开发和使用，最后它们成为了一种相对固定的"故事原型"及影像惯例。进入 1930 年代之后，西部片、歌舞片、喜剧片、爱情片、犯罪片、恐怖片、科幻片、灾难片、战争片等类型片已经实现了制度化、规模化生产。从 20 世纪三四十年代开始，好莱坞类型片便已经风靡世界，成为世界电影尤其是商业电影生产的样板，虽然 1950 年代后传统制片厂体系逐渐解体，类型片也经历了各自的兴衰起伏、变异更新，但直至今天，类型化生产仍然是世界电影工业的基本生产形态。

相比而言，艺术电影是一个概念相对模糊、边界亦不十分清晰的类别。最早的"艺术电影"（Art Cinema）概念出现在第一次世界大战后的几年里，并随着法国印象派电影、德国表现主义电影以及欧洲先锋派电影的大量实验成为一种客观存在的电影类别。总的来说，艺术电影是泛指那些非以盈利为根本目的，而是以艺术探索、观念表达为出发点，在叙事模式、影像惯例、价值取向等方面都明显区别于商业/类型电影，旨在传达对于社会及人性的细致观察，包含复杂深沉审美体验的影片类别。艺术电影的重要理论

基础之一是作者电影论，在世界电影史上，安东尼奥尼、费里尼、英格玛·伯格曼、阿仑·雷乃、贝托鲁奇、戈达尔、贾木许、黑泽明、塔科夫斯基、阿巴斯、王家卫、杨德昌、侯孝贤、贾樟柯等中外导演的影片常常被看作是艺术电影，法国先锋派电影、德国表现主义电影、英国纪录电影、意大利现代主义电影、法国新浪潮电影、日本电影新浪潮、德国新电影、丹麦 Dogma95 电影等电影运动常被看作是典型的艺术电影运动。

在好莱坞电影类型中，并没有作为独立类型的"艺术电影"，前述作者电影大师们的艺术电影在好莱坞都被划入"Drama"类型当中。国内传统上一直将 Drama 译作"剧情片"，然而，所有影院放映的常规影片皆有剧情，这一译法并没有反映出其类型特征。在好莱坞电影类型中，Drama 通常用来统称那些商业类型元素相对较弱，具有较强文艺气息的影片，因此近年来国内也有人开始将之译为"文艺片"。

好莱坞分类体系中的 Drama（文艺片）是一个相当宽泛的范畴。来自欧亚等地的艺术电影如《红色沙漠》《东京物语》《一一》，以及产自本土的艺术电影如《象人》《蓝丝绒》等固然都属于 Drama 类型，那些需严肃地探讨某一话题、展现历史与现实的影片，如历史片《宾虚》《埃及艳后》、传记片《甘地》《林肯》、社会片《青山翠谷》《史密斯先生到华盛顿》等同样被归类为 Drama，甚至许多具有商业元素的浪漫爱情片如《西雅图夜未眠》《当哈利遇上莎莉》等也被贴上了 Drama 标签。有研究者指出，Drama 概念的真正含义或应是"正剧"，在好莱坞电影标准中，只要片中对白较多，甚至只要是正经八百坐下来聊天的都可算作文艺片，至少是众多标签之一。对于不爱看非英语片的美国观众而言，那些需要通过字幕观看的外语片几乎都可被列入"文艺片"行列。①

综合来看，所谓"文艺片"（略等于好莱坞的 Drama 类型）可用来统称商业类型特征及娱乐元素相对较弱，受众范围相对有限，具有明显文艺气质的影片，而"艺术电影/艺术片"则是"文艺片"类别中更加小众，商业性更弱，更多哲理、象征与隐喻意味，更具批判性反思性，艺术上更具探索性的类型（以作者电影为代表），更接近于英语中的"art-house film"一词。至于像《一条安达鲁狗》《诗人之血》等更加小众的实验性作品则是艺术电影中的极致化部分，可称为"实验电影"或"先锋电影"。判断一部影片是否文艺片/艺术片通常需依据其创作动机（表达或盈利）、传播诉求（娱乐或审美）、生产模式（主流或独立）、制作规模（高投入或低成本）、作品形态（通俗或精雅）、价值取向（迎合或批判）、受众范围（大众或小众）等来进行综合性的判断。

对于文艺片、艺术片的判断并不是一件容易的事。如影片《一九四二》的内容是难民逃难以及各种社会、政治力量的反应，创作者以严肃的态度、反思性的立场来回顾民族的一段惨痛历史，按照好莱坞标准应是典型的文艺片（Drama），但本片由主流电影

① 周黎明：《类型：一样又不一样的电影》，载《你的，大大的坏》，北京，世界图书出版公司，2012。

公司投入巨资制作,且有国内外大明星出演,票房亦达 3.7 亿元人民币之多,这种商业大制作的生产与营销格局,与一般人对于文艺片/艺术片应为小成本、独立制作的认知观念截然迥异,将之称为文艺片尤其称为艺术片可能会引发许多人的异议。与之相似的还有冯小刚《唐山大地震》、姜文《太阳照常升起》、张艺谋《归来》、王家卫《一代宗师》、陆川《王的盛宴》、李安《色•戒》、陈凯歌《梅兰芳》等。严格来说,这些影片大致都应属于文艺片(Drama)的范畴,但是否可称艺术电影或许是值得探讨的。

近两年来,一批中小成本影片如《致我们终将逝去的青春》《中国合伙人》《志明与春娇》等都获得了票房成功,这些影片一方面遵循商业类型片的包装及运作方式,但另一方面也具有较为明显的文艺气质,完全可以贴上文艺片的标签,但它们的商业特征又非常明显,并非"标准意义"上的文艺片。它们并非艺术电影,却居于商业片与文艺片的交叉重叠处。事实上没有一个标准公式可轻易将每部影片的类型进行精确区分,艺术判断本是主观的,惯例和规则之下总有例外或模糊地带。①关于类型电影、文艺片/剧情片、艺术电影等概念的基本范畴,可以用图 2-27 来说明。

图 2-27　商业电影与艺术电影的范畴图示

(二)创作动机:经济盈利—自我表达

当以一种"工业"来称呼影视业时,这意味着它必须以盈利为核心目的。好莱坞影视工业便是美国国民经济、文化工业体系的重要组成部分,也是最有价值的文化和经济资源。根据美国电影协会(MPAA)的统计,美国影视工业在 2013 年共提供了 190 万个工作机会,创造了 1130 亿美元的收入。美国影视工业创造了最具竞争力的出口商品,在与其发生影视产品交易的几乎每一个国家,影视产品都能够为美国持续性地创造贸易顺差。2013 年,美国影视产品出口额达到 158 亿美元,是美国相关进口额的 6 倍,贸易顺差超过广告、矿业、通讯、管理咨询、法律、电脑、医疗等行业。②

① 詹庆生:《危机与转机:中国艺术电影发展备忘(2004—2014)》,载《当代电影》,2014(9)。
② 2014 MPAA Industry Economic Contribution Factsheet. 载美国电影协会官方网站。http://www.mpaa.org/

在市场经济条件下,对于制片厂与制片商而言,他们从事商业电影生产的核心动机是经济盈利,电影只是电影工业流水线上的特殊精神产品,其根本属性是商品属性,而电影的艺术形式只是这个商品必要的载体或存在形态。但是,也正因为电影是特殊的精神产品,它具有不同于一般商品的高度的不可控性。从电影诞生以来,世界各国的电影人就开始试图找到使电影能够获得经济成功的"黄金定律","但迄今为止,好莱坞似乎只相信这样一条法则,即在电影业中没有任何一成不变的准则。""好莱坞的决策者们所面临的最大困难就是产品需求的不确定性。"①威廉·古德曼亦曾指出,电影工业的一个基本事实就是"没有人什么都知道","没有人知道3年后公众的口味。没有人知道什么管用,这就如同没有人知道为什么掷骰子会输一样。"②

正因为电影的这种高风险性,商业电影最终遵循的是一套"试错—纠错"机制:生产商通常会为观众提供诸多不同类型的产品,其中那些得到更多观众喜爱,创造优异票房的影片类型在短期内会被不断复制,其成功要素与经验会被提炼并运用到未来的生产中,但观众的口味却是在不断变化的,热门的类型激发的观影热情很快会被消耗,曾经的成功经验也很可能失灵,则新的成功类型、成功经验又会被不断复制、重新提炼,如此周而复始不断循环。比如20世纪八九十年代在香港电影中非常突出的"跟风潮"便非常典型,《赌神》(1989)成功后,其后《赌神2》《赌神3》《赌侠》《赌霸》《赌圣》《赌城大亨》一大批赌片就被复制出来,直到观众对此类型的反感通过票房下降反馈出来为止。

类型电影的诞生也典型地体现出了这一点。类型电影是商业与艺术相结合的产物,它既是一种艺术技巧与创作模式,也是在商业盈利目的驱动之下,制片厂、艺术家与观众市场三种力量在"试错—纠错"机制的互动当中形成的文化产品。观众由此成为了电影产品的"试金石"。在某种意义上,是观众而不是制片厂、艺术家创造了类型片。

"观众是上帝"对于商业类型电影来说绝对不是一句空话。受众就是商业/类型电影生产需要满足的唯一对象。制片厂与制片商孜孜以求的就是如何能够满足更多观众的观影需求,调整收益与制作成本比例,从而实现经济利润的最大化。

如果说商业电影信奉的是"观众即上帝",那么对于艺术电影来说,"上帝即艺术家自己"。艺术电影的创作目的不是出于盈利的需要,而是艺术家个体艺术观念、对世界的感性体验与理性感悟的艺术传达。法国导演约克·里维特把艺术电影称为"我电影",即"为我自己拍摄的电影"。③商业电影时时要将观众所需放在第一位,而真正的艺术电影创作者考虑的仅仅是自己的个人表达。2015年,台湾导演侯孝贤的影片《刺客聂隐娘》获得戛纳电影节最佳导演奖,在接受采访时侯孝贤便认为自己在创作时从不

① [美]巴里·利特曼:《大电影产业》,尹鸿等译,174页,北京,清华大学出版社,2005。
② [美]格里格雷·古德尔:《独立制片——从构思到发行的全程指导》,高福安译,4页,北京,北京广播学院出版社,2004。
③ 邵牧君:《西方电影史论》,9页,北京,高等教育出版社,2005。

考虑观众，也并不奢望观众能理解自己的影片，"我拍电影的方式一般人是不太理解的，我的电影的形式是很个人的，我喜欢怎样就怎样，所以这个不是一般人或者所有人能理解的，因为每个人的背景不一样。所以这个一点都不勉强，这是很自然的事情。"侯孝贤的影片历来被认为是典型的作者电影／艺术电影。从此意义上说，所谓艺术电影就是指从创作者个体立场出发的电影类型。

图 2-28 "跟风"是类型电影的重要特征之一

商业类型电影须遵循必要的类型惯例,而艺术电影的基本使命则是去打破这些成规。类型电影以观众的需要为需要,而艺术电影可以完全以艺术家个体的表达为出发点,不刻意迎合观众的需要,而是通过个体的生命体验传达对社会的关注与思考,探索人性与心灵的复杂、矛盾、痛苦与困惑,而所谓美感,即指由这些关注、思考、体验所创造的深沉复杂的心理体验。英格玛·伯格曼、小津安二郎、黑泽明、费里尼、安东尼奥尼、阿仑·雷乃、特吕弗、戈达尔、杨德昌、侯孝贤等艺术电影"作者"的作品皆是如此。

商业类型电影与艺术电影的对立是娱乐快感文化与美感文化之间的对立。商业类型电影是快感文化,以激发观众的情感激荡并使其获得快感为目的,以强度原则即快感体验的满足程度为衡量电影优劣的标准,具有明显的功利性;而艺术电影则是以美感而非感官体验为中心,以个体表达为出发点和终极目的,具有明显的非功利性,其价值衡量标准并非感性体验的强度,而是感性与知性相结合的更为复杂、微妙与深沉的心理感受。商业电影满足或迎合的是观众的内在欲望和感官需求,而艺术电影满足的则是观众的审美的精神需求。商业类型电影是"为大众服务"的电影,归根到底却是为感性的个体快感服务,而艺术电影虽然常被视为"小圈子流传"的电影,表达的是作者个体的心灵体验,但它所描绘的常常却是具有普遍意义的人性真相以及作为整体的人类的生存状态。

类型电影需要迎合观众,而艺术电影却常常有意冒犯观众,后者提供的不是表层意义上的视听快感,而是深层次的心灵痛感。因此,艺术电影对于观众包括电影素养在内的艺术素质、社会阅历及思想深度都有较高的要求,并不是一种"老少皆宜"的大众化影片。类型电影与艺术电影获得价值认同的方式也截然迥异。前者通过票房的成功来证明自我,而后者主要通过各类电影节的奖项、媒体及观众的口碑甚至电影史的认可来证明自我,它们在根本上就是两条不同的发展轨道。虽然偶尔也有艺术电影获得票房成功,比如2013年的《白日焰火》,但总体来说,要求《一一》(2000)、《三峡好人》(2006)、《推拿》(2014)像《钢铁侠》(2008)、《寻龙诀》(2015)、《速度与激情8》(2017)等片那样卖座根本就是南辕北辙的事。

(三)哲学基础:乐观主义—悲观主义

美国剧作家罗伯特·麦基曾这样描述以好莱坞类型电影为代表的商业电影与艺术电影在世界观上的区别:"好莱坞的导演往往对生活变化的能力——尤其是向好的方面变化的能力——过分地乐观(有人称之为愚蠢的乐观)。因此,他们全靠大情节和比例高得失调的正面结局,来表达他们的这一看法。非好莱坞的电影导演却对过分地变化表现

出悲观（有人称之为美丽的悲观），公开宣称生活的变化越多，生活静止不变的可能性则越大，甚至还会变得更坏，变化会带来苦难。"①这种概括的确是商业类型电影与艺术电影的重要区别。

类型电影与艺术电影在对社会、世界、人性的基本判断上存在根本性的差异。类型电影的世界观或哲学观是浪漫主义、乐观主义的，它所描述的世界是理想化的和简化的。在类型电影中，世界是一个黑白分明、善恶对立的二元世界，影片表现的正是英雄主人公所代表的"善"的阵营与影片反角所代表的"恶"的阵营之间的斗争与对抗，而影片最终呈现的结局一定是邪不胜正、善必胜恶。在经历一番惊心动魄的斗争之后，所有的危机均被解除，世界回复到宁静、和谐、和平的美好状态当中。类型电影中的人性亦是趋向善恶的两极，主人公的善良与反派的邪恶往往都被张扬到极致。影片中或许有亦正亦邪的中间人物，但他们最后都仍须朝某一方"站队"，以显示人性的堕落或复苏。类型电影遵循的是社会主流价值和主流道德，这种选择与其说是源于真实的价值观与道德观，倒不如说是服务于其经济策略，为了获得更多的票房，它必须符合/迎合最大多数观众的价值与道德取向。

相对而言，艺术电影创作的初衷相当的个人化，它主要是为了表达艺术家对社会、世界的感性体验与认识，而这种体验与认识常常是悲观的。艺术电影关注的主要是社会的底层和边缘群体，以及普通人、小人物的平凡的或悲剧性的命运。生活的艰辛，生存的痛苦，生命的平庸、琐屑、无奈，情感的冷漠与疏离，希望的挫折与破灭，存在的虚无和无意义，是艺术电影中最常出现的主题。艺术电影中的道德判断常是模糊的，很少非黑即白、非善即恶的人物，更多的是灰色的人物，就像艺术电影中呈现的世界那样——灰色、阴暗、压抑。

2010年，在影片《唐山大地震》宣传期间，导演冯小刚在接受媒体采访时表示："我拍不来艺术片，艺术片要拍人性的恶。"向来心直口快的冯小刚的这一判断虽然不无偏颇，但的确又有一定道理。回顾世界电影史不难发现，艺术电影常常与主流价值、主流道德形成尖锐剧烈的冲突。在《白昼美人》（1967）、《资产阶级的审慎魅力》（1972）、《索多玛120天》（1976）、《发条橙》（1972）、《大开眼戒》（1999）、《美国丽人》（1999）、《钢琴教师》（2001）、《老男孩》（2010，韩国）、《老无所依》（2007）、《牯岭街少年杀人事件》（1991）、《一一》（2000）、《小武》（1998）、《三峡好人》（2006）等中外影片中，可以看到极度的暴力、暧昧尴尬的性、混乱的纲常、灰色的人生，人性的复杂和生命的乖僻无常、世界的不可理喻和无法把握被阐释得淋漓尽致。

① [美]罗伯特·麦基：《故事——材质、结构、风格与银幕剧作的原理》，周铁东译，70页，北京，中国电影出版社，2001。

图 2-29　艺术电影看待世界的眼光往往更加复杂

尽管艺术电影似乎总在呈现消极和负面的丑、恶、无奈、绝望，但从艺术与人性探索的角度来看，对"恶"的表现或许并不必然带有"最坏的恶意"，表现"恶"并不等于肯定"恶"。对社会的批判，对生命、人性乃至世界的绝望，对人性最黑暗部分的揭示和表达，其实从来都是艺术的一个重要组成部分，因为黑暗、丑恶、恐惧和绝望本身就是社会、生命、人性和世界的一部分，因而也必然被个体所体验和表达。正是在这些黑暗、丑陋、恐惧和绝望中，艺术电影揭示了人作为自然造物的脆弱，令人体会到世界的悲凉，从而得以对生命和世界更加敬畏，对人性更加怜悯和珍惜。从此意义上说，悲观主义的艺术电影常有悲悯的情怀。

普通观众对艺术电影的接受存在极大的困难。因为对于大多数观众而言，电影不过是使他们从现实中逃脱的梦幻（好莱坞就是最大的造梦工厂），而艺术电影却试图向观众揭示梦幻的不可能性，要将他们从梦想世界中唤醒，回到真实却残酷的现实世界。这也是艺术电影不可能像类型电影那样卖座的根本原因。

（四）制作模式：主流制作—独立制作

按制作模式的标准，电影可分为主流制作和独立制作两种。前者是指由行业内的大制片厂、大公司制作出品的电影，以类型电影为主，后者则是指由大制片厂、大公司之外规模较小、实力较弱的制片机构制作出品的电影，既包括类型电影，也包括相当部分

的艺术电影。独立制作未必都是艺术电影,但艺术电影大多是独立制作。

以好莱坞为例,传统上将迪斯尼、20世纪福克斯、华纳兄弟、派拉蒙、环球、哥伦比亚等几大制片厂出品的影片视为主流电影,一些后起的公司,包括由斯皮尔伯格等人成立的实力雄厚的"梦工厂",以及米拉麦克斯、焦点、新线、狮门等公司出品的影片都一概被视为独立制作。仅仅按照"身份血缘",商业巨制《指环王》也属于独立制作,因为它由独立公司新线出品。类似好莱坞的这种"主流—独立"的分野在其他国家地区也存在,比如在日本,传统上的几家大制片厂(如东宝、松竹等)出品的影片通常被视为主流电影,其他新公司和小公司的产品被视为非主流/独立电影。

类型电影的基本特征是类型化、大众化、高投资、大制作、高风险、高回报、高社会影响力和关注度,而艺术电影的基本特征则是个性化、小众化、低成本、小制作、低回报、低社会影响力和关注度。大公司通常实力雄厚,制作经验丰富,且以生产商业影片为主,可以轻松得到银行贷款和保险公司的担保,而独立公司的融资相当困难,一个独立项目要想运作成功通常要经历无数磨难才可最终达成。

近些年来,一些独立制作的影片相继取得商业与艺术成功。比如《低俗小说》(1994)成本仅800万美元,却在全球获得2.1亿美元票房,《四个婚礼和一个葬礼》(1994)成本600万美元,全球票房2.5亿美元,最极端的是《女巫布莱尔》(1999),成本仅6万美元,全球票房却达到了惊人的1.4亿美元。由于独立影片显示出了诱人的市场盈利前景,将电影作为生意的好莱坞显然不会放过这一块肥肉。一些独立制作公司近年来先后被主流公司收购,比如米拉麦克斯被迪斯尼收购,新线被华纳兄弟公司收购,但它们在业务上仍然具有较强的独立性,并未完全被视为主流公司。一些大公司成立了专门制作、发行具有独立电影风格的子公司,比如索尼经典公司和福克斯探照灯公司。由于艺术与商业影响越来越大,独立电影已逐渐成为一种特定的电影现象,甚至被冠以"独立坞"(indewood)的称号。[①]

"主流—独立"的分类还有一种情况,比如在中国这样实行电影审查制度的国家,通常把没有获得拍摄许可,拍摄完成后也没有交送审查获得公映资格的一些艺术电影称为"独立电影"或"地下电影"。中国"第六代"导演群体的大多数作品都属此类,比如贾樟柯"故乡三部曲"《小武》(1998)、《站台》(2000)、《任逍遥》(2002),娄烨的《苏州河》(2000)、《颐和园》(2006)、《春风沉醉的晚上》(2009),张元的《北京杂种》(1993)、《东宫西宫》(1996)等,这些影片大多没有取得官方的拍摄许可,通过自筹、国外电影基金赞助等形式获得拍摄资金,拍摄完成后也没有送交电影审查,而是出国参赛并在国外播映。2004年以后,随着中国电影产业化改革的推进,电影业的准入门槛降低,审查也有所放宽,曾经的"地下导演"们也纷纷"浮出水

① 陈传露:《独立坞:好莱坞与独立电影的结合》,载《电影艺术》,2012(2)。

面",开始拍摄体制内生产和流通的作品,"独立电影"或"地下电影"的概念近几年来已经逐渐淡化了。①

（五）传播方式：商业流通—特殊流通

从全球电影市场看,商业/类型电影是各个国家和地区电影市场上的绝对主流,这一点是被产业数字所证实的公认事实。而在全球流通的类型电影中,好莱坞电影又占了其中最大的比例。美国电影协会（MPAA）公布的数据显示,2014年全球票房为364亿美元,其中北美票房（美国和加拿大）104亿美元,占总票房的28%,北美之外市场票房260亿美元,占总票房的72%。在世界各国和地区的票房排行榜上,好莱坞商业/类型电影基本上都占据了80%以上的份额。②

影院票房仅仅是商业/类型电影市场收入的一小部分。事实上,商业/类型片的市场流通是一个由影院、家庭录像带、DVD影碟、互联网、收费电视、无线电视网、辛迪加市场、授权产品（玩具、游戏、书籍、服装等）、主题公园等构成的漫长产业链条。近些年内,好莱坞老牌电影制片厂多被大型跨国传媒集团收购,成为国际性的超级传媒航母的一个组成部分。比如哥伦比亚与米高梅都被索尼收购,20世纪福克斯被默多克的新闻集团所收购,派拉蒙被维亚康姆收购,华纳兄弟则是时代华纳（Time Warner）的组成部分。正是借助这些跨国跨媒体巨鳄,电影的利润得以被层层开发。

一部影片在拍摄完成后,根据不同的时间窗口（window）在这一产业链条的不同环节持续性地产生利润。从1995年以来,电影业从影院票房中获得的收入在总收入中的比重已不到20%,而1978年票房收入还占到54%的比例。2009年,北美票房达到创纪录的106亿美元,然而早在2004年,好莱坞通过DVD销售与租赁所获得的收益就已经达到了241亿美元。③如马丁·戴尔所说的那样,"电影工业的真正价值不在于影片本身能产生多少利润,而在于它为企业与其他领域合作提供多少机会。这些领域包括电视产品、主题公园、日用消费品、原声带CD、书籍、电脑游戏和互动娱乐。所有这些都降低了成本和风险,而增加了收入。电影为这个魔术般的王国提供了钥匙。"④然而,并非所有电影类型都具备多元、完整而漫长的产业盈利链条,事实上只有那些具有"授权潜质"的商业/类型电影才享有这样的特权。

如果说商业/类型电影的成功与否的判断标准常是票房收入及盈利状况,那么票房与盈利则并非艺术电影价值的评价标准。由于受到类型限制,艺术电影很难与商业/类型电影进行市场竞争,在艺术电影的传播方式中,市场化流通（影院、影碟、电视市场等）仅仅是诸多传播方式中的一种。

① 詹庆生、尹鸿：《中国独立影像发展备忘（1999—2006）》，载《文艺争鸣》，2007（5）。
② 2014 MPAA Theatrical Market Statistics. 载美国电影协会官方网站。http://www.mpaa.org/
③ [美]大卫·波德维尔：《好莱坞的叙事方法》，白可译，311页，南京，南京大学出版社，2009。
④ [澳]理查德·麦特白：《好莱坞电影——1891年以来的美国电影工业发展史》，吴菁等译，188页，北京，华夏出版社，2005。

艺术电影的受众群体并非是普通意义上的大众，而是由精英知识分子、艺术工作者、执着狂热的电影爱好者等构成，这使它的传播方式与商业电影存在极大的差异。早在1920年代，艺术电影已经形成了一种"另类电影的网络"（the alternative cinema network）体制，这一体制包括一些精英知识分子定位的杂志、电影俱乐部、小型艺术影院、电影放映活动、演讲活动等。它们的一致目标是致力于推动电影成为一种纯粹的艺术形式。1920年代，法国电影工作者德吕克、作家卡努杜、影评家泰迪斯柯等人便通过创立杂志、俱乐部、艺术沙龙，组织国际艺术电影展，建立艺术影院等形式宣传推广艺术电影及其观念、促进艺术电影的传播。这些传播形式后来也流传到其他国家并延续至今。

电影节及电影节专题展映是艺术电影最重要的传播形式。据统计全球目前的电影节已超过300个，A级电影节共有11个，但在影响力上，欧洲三大国际电影节（戛纳、威尼斯、柏林）处在最顶级的位置上。国际电影节的参赛电影基本上都是艺术电影，那些富有才华的电影导演都是通过国际电影节为世人所知，并进而产生广泛的国际影响，比如英格玛·伯格曼、费里尼、迈克尔·哈内克、黑泽明、塔科夫斯基、北野武、阿巴斯、张艺谋、陈凯歌、贾樟柯等导演皆是如此。

图2-30 欧洲三大国际电影节的标识

艺术电影另外的重要流通渠道是艺术院线和电影资料馆/博物馆。艺术院线的电影观众多是文化层次相对较高的知识阶层（这正是西方艺术院线多设在高校附近的原因）或电影艺术爱好者，他们正是艺术电影的"理想观众"。与艺术院线相似，电影资料馆或艺术馆也是重要的传播渠道，如美国的国家电影资料馆（National Film Archive）、纽约的现代艺术博物馆（Museum of Modern Art）、法国电影中心（Cinematheque Francaise）等。法国新浪潮的代表人物戈达尔、特吕弗等人都是通过在法国电影中心大量观摩影片而开始走上电影道路的。

此外，民间影视社团对于艺术电影的传播也发挥着重要作用。相当多的艺术电影，即使是其中艺术水准较高的部分，都很难寻觅到影院放映的机会。2009年奥斯卡最佳电影《拆弹部队》、最佳外语片《入殓师》在拍摄完成后都差点只能发行DVD影碟了事。即使能够进入影院，艺术电影的放映时间通常也都极短，短暂放映即下线是常态，大多数艺术电影一直处于"地下"状态，在传播渠道有限、资源获取困难的情况下，民间社团可以起到重要的组织、传播作用。比如在中国，十几年来先后有上海"101工作室"、广州"缘影会"、北京"实践社"、南京"后窗艺术电影观摩会"、沈阳"自由电影"、武汉"观影会"、郑州"边缘社"、重庆"M公社"、山西"渐近线"观影会、北京"清影放映"等影迷俱乐部或民间放映活动。这些民间社团定期组织影片观摩、讨论，有时也将创作者请来与观众进行现场交流。一些社团开始组织更大规模的影像活动，比如北京"实践社"联合《南方周末》和北京电影学院导演系举办的"中国独立映像展"，广州缘影会组织的"独立日：珠三角影像展"，云南省博物馆和云南大学举办的"云之南人类学影像展"，等等。[①]

（六）艺术特征：类型特征—反类型特征

商业/类型电影与艺术电影的艺术类型特征存在极大的差异性。

（1）在题材选择上，商业/类型片有着固定化的题材限定，类型片主要是按故事题材类型进行划分的，如战争片、西部片、爱情片、喜剧片、歌舞片、犯罪片、动作片、科幻片、灾难片、恐怖片、武侠片、魔幻片等，而艺术片则并无程式化的题材范畴，但总的来说，艺术片更趋向于现实生活题材，较少超越和脱离现实的幻想式题材。

（2）在情节设置上，商业/类型电影属于戏剧式电影，强调线性叙事、前后连贯的因素链条，围绕核心故事展开起承转合、层层推进的剧情发展，多用巧合、偶然创造强烈的戏剧性效果。艺术电影属于散文化电影，通常缺少贯穿全片的核心戏剧事件，少有线性叙事和前后紧密关联的因果链条，更多表现生活化的片断堆积，以呈现人物真实的生活状态。

① 詹庆生、尹鸿：《中国独立影像发展备忘（1999—2006）》，载《文艺争鸣》，2007（5）。

（3）在人物形象上，商业/类型电影的主人公多为英雄式主人公，他们主动或被动卷入核心事件当中，并在特定欲望化的动机（报仇雪恨、解危济困、匡扶正义）的驱动下积极推动事件发展，并最终成功解决所有危机。类型片中的人物关系系统也相对固定，比如犯罪片中的罪犯、帮派、警察，西部片中的印第安人、牛仔、警长、匪徒、妓女等。艺术电影的主人公不是神话式英雄，而是生活当中的普通人，所遭遇的也多是生活事件而非戏剧性事件。类型电影中多扁平人物，性格鲜明而缺少变化，艺术电影多立体人物或圆形人物，性格模糊，人物呈现出复杂性与矛盾性。

（4）在矛盾冲突上，商业/类型电影中的矛盾主要是善恶冲突的外部矛盾，即主人公代表的善的力量与反面人物代表的恶的势力之间的斗争与冲突，并最终以善必胜恶的结局结束。而艺术电影中的矛盾冲突更多是个体内心世界的冲突，比如道德观念与现实世界的冲突、本我与超我的冲突、现实与理想的冲突等，以此来展示人性的复杂性。即使是与他者或外部社会的冲突，也很少将之归结为道德化的善恶冲突，而是利益、情感、性格等冲突关系。

（5）在叙事视角上，商业/类型电影中多是全知全能的上帝视角，叙事者＞人物（主人公），叙事者无所不在，无所不知，完全掌控着故事的进程，一切按既定轨道运行。而艺术电影常使用限制性视角，叙事者≤人物（主人公），叙事人与观众并不比主人公知道的更多，而是跟随主人公被动地经历事件，叙事者因而无法掌控事件的进程。

（6）在叙事结构上，商业/类型电影多是封闭式结构，以平衡与和谐被打破开始，以平衡和和谐的恢复结束，主人公的任务与使得以完成，而艺术电影多为开放式结局，结局与开端相去甚远，之前的状态永远无法恢复重现，主人公的命运依然前途未卜。

（7）在视听语言上，商业/类型电影的影像语言旨在诱导观众对人物及故事的认同，尽量保持摄影机视点、人物视点与观众视点的一致，运用主镜头、正反打镜头和连续性剪辑创造完整的幻觉时空，以大量的近景、特写镜头，完整、和谐的画面构图消除观众的自我意识，创造观众对人物及故事的认同效果。类型电影是奇观化电影，总是试图以奇观化场景和奇观化影像创造出令人震撼的视听效果，"震惊"是商业/类型电影追求的心理效应。艺术电影的影像语言则旨在保持观者独立的自我意识，大量使用长镜头与全景镜头，创造出某种"冷静旁观"的效果，有的影片有意采用不和谐、不规则的画面构图、穿帮镜头、越轴镜头、跳切剪辑等，以打破观者的梦幻感，制造观者与影片之间的间离效果。在类型电影的观影中，观众是参与者和迷失者，而在艺术电影中，观众是旁观者和思考者。

（8）在艺术接受上，商业/类型电影的目的旨在激发观者的情感并由此获得观影的娱乐快感，观者主要是作为信息的单向接收者，情感的体验者而存在。艺术电影的目的旨在引导观者的深层思考，它并不完全排斥情感，但相对而言更强调观影的理性。观者不是信息的单向接收者，而是意义的创造者。艺术电影的观影需要个体进行积极的"二

度创作"，它是一幅留白的画，高度依赖于观影者自我思想能力与审美能力的再创造作用。

商业/类型电影与艺术电影是对电影进行类型划分的两种不同维度，但却并非是一种价值判断方式。虽然二者之间存在明显的分别，却没有必然的绝对化的界线，双方之间存在重叠与交叉的可能。《美丽人生》《全金属外壳》等艺术影片便包含着一定的娱乐性，而商业娱乐电影如《七宗罪》《肖申克的救赎》《黑客帝国》甚至包括魔幻电影《指环王》等影片也未尝不包含着丰富深刻的人生感悟和启迪。

通常认为，商业/类型电影属于娱乐文化、消费文化的范畴，而艺术电影属于审美文化、启蒙文化的范畴。商业/类型片常遭到艺术批评的轻视，被认为是一种粗制滥造，缺乏想象力和创造力的僵化程式，通过感官刺激和情感煽动的手段来满足观众的低级需要。但是，美国剧作家罗伯特·麦基则有不同看法。他论述道："类型常规是故事作家'诗歌'的韵律系统。它并没有抑制创造力，而是激发创造力。讲故事的人面临的挑战是，既要恪守常规又要杜绝陈腔。""类型常规是一种创作限制，它迫使作家的想象提升，以符合场合的要求。优秀作家不但不会否定常规从而使故事流于平淡，而且还会像对待故友一般频频拜访常规，知道在力图以一种独一无二的方式满足常规的努力中，他也许能找到对某一场景的灵感，将故事提升到超凡脱俗的高度。掌握了类型之后，我们便能够引导观众去体验丰富多彩、新颖别致、变幻万端的常规，从而重构观众的期待，给予他

图 2-31 《肖申克的救赎》等影片说明，艺术与商业之间并没有绝对的界限

们所期待的东西,而且如果我们精通了类型,我们还能超越观众的期待,给予超出其想象的东西。"①

麦基把电影分为三类:(1)经典设计/大情节电影,即常规意义上的主流电影、类型电影、通俗电影。(2)最小主义/小情节电影,即艺术电影。(3)反结构/反情节电影,即先锋电影与实验电影。三类影片构成了一个三角形,而经典设计处于这个三角的顶端。所谓经典设计,"是指围绕一个主动主人公而构建的故事,这个主人公为了追求自己的欲望,经过一段连续的时间,在一个连续而具有因果关联的虚构现实中,与主要来自外界的对抗力量进行抗争,直到以一个绝对而不可逆转的变化而结束的闭合式结局"。它的基本特征包括因果关系、闭合式结局、线性时间、外在冲突、单一主人公、连贯现实、主动主人公,等等。

麦基认为,即使对于艺术电影和实验电影导演来说,熟悉甚至精通经典形式也是必要的。"伟大的故事家都尊重这些循环,他们明白,无论背景或教育程度如何,每一个人都是自觉地或本能地带着对经典的预期而进入故事仪式的。因此,若想炮制小情节和反情节作品,作家必须顺应或反着这一预期来操作。只有精心而富有创见地将经典形式揉碎或弯曲,艺术家才能引导观众理解潜藏在小情节中的内心生活或接受反情节的冷酷荒诞。"麦基举例说,英格玛·伯格曼、费里尼等艺术片大师一开始所拍摄的其实都是常规的主流电影,"大师首先必须精通大情节。"然后才知道如何去对它完成挑战、突破、颠覆和超越。

经典设计常常被看作是专属于好莱坞的,反映的是西方式的思维和价值观,但麦基在回顾了人类历史上的"故事"传统之后认为,经典设计与其说是好莱坞或西方的创造,不如说是对人类有关"故事"的思维习惯和文化传统的继承,它"超越时间、超越文化,对地球上的每一个世俗社会而言都是根本的。无论这一社会是文明还是原始的,穿过几千年的口头故事时期一直回溯到蒙昧的远古时代。""经典设计表现了人类知觉的时间、空间和因果模式,如果逸出这一模式,人类的心智将会难以接受。"总而言之,"经典设计是人类思维的反映……并不是一个西方的人生观。"它"既不古老亦不现代,既非东方亦非西方,它是属于整个人类的"②。

关于经典设计或经典叙事,美国电影学者大卫·波德维尔也有相似的表述:"经典电影制作并未形成一个风格流派,与苏联蒙太奇或意大利新现实主义平起平坐。但是经典传统却变成了全世界的影像表达的一个默认框架,一个几乎每位电影制作者都必须由此出发的起跑点。经典故事讲述的预设前提在电影制作中承担的功能,就像绘画艺术中的透视原则一样。从文艺复兴时期的古典主义,到超现实主义和现代形象艺术,众多不同的绘画流派都是在透视投影的假定前提下进行创作的。与此相似的是,绝大多数商业

① [美]罗伯特·麦基:《故事——材质、结构、风格与银幕剧作的原理》,周铁东译,107页,北京,中国电影出版社,2001。
② [美]罗伯特·麦基:《故事——材质、结构、风格与银幕剧作的原理》,周铁东译,54、72、73、76页,北京,中国电影出版社,2001。

电影制作的传统都吸收或重塑了经典叙事与风格的预设前提"。①

麦基与波德维尔的观点提示我们,好莱坞类型电影之所以在全世界受到欢迎,可能未必完全在于它的制作、明星、特效、奇观,而是在于它更好地传承并创造性地发挥了人类讲述"故事"的悠久传统及其内在技巧。类型片中一再出现的那些文化母题当中,的确隐藏着某些超越性的自人类文明诞生以来便一直存在的永恒神话,验证着社会表象下潜伏着的大众文化心理中的集体无意识,这说明类型片的出现和流行并非是一种偶然,而是一种文化的必然。

本章思考题

1. 电影艺术按不同标准可以分为哪些类别?
2. 为什么说电影艺术是时空艺术与视听艺术的综合?
3. 为什么说电影艺术是艺术性与技术性的综合?
4. 为什么说电影艺术是个体性与工业性的综合?
5. 为什么说电影艺术是逼真性与虚拟性的综合?
6. 电视艺术可分为哪些类别?
7. 如何理解电视艺术的传播特征?
8. 如何理解电视艺术的审美特征?
9. 如何理解电视艺术的价值特征?
10. 什么是类型电影?
11. 什么是艺术电影?
12. 商业化影视与艺术性影视都有哪些主要的差异?

① [美]大卫·波德维尔:《好莱坞的叙事方法》,白可译,18页,南京,南京大学出版社,2009。

第三章　　　影视艺术简史

第一节 世界电影的几个发展阶段

一、艺术萌芽期（1895—1914）

（一）卢米埃尔与纪实主义传统

电影艺术是电影技术发展的产物。从19世纪后半期开始，世界各地的技术爱好者、发明家纷纷投入这项新技术的开发当中。创新发明一浪推一浪，分布在各地的素昧平生的研究者陆续得到了大同小异甚至极其相似的发明成果，以致关于电影的发明权一直多少存在争议。在美国人看来，电影的发明应归功于爱迪生，德国人认为这一荣誉称号应当授予他们的同胞麦克斯·斯科拉达诺夫斯基，而在法国人心中，卢米埃尔兄弟才是"电影之父"，事实上后者才是在电影史上得到更多认可的一种观点。

卢米埃尔兄弟从事电影发明只有几年的时间。1894年，爱迪生的电影视镜传到欧洲，引起了卢米埃尔兄弟的兴趣，他们原本就与其父经营着一家摄影器材店，于是在爱迪生发明的启发下，兄弟俩在一年内便发明了cinematographe（活动电影机），与爱迪生巨大的室内摄影机不同，他们的摄影机是便携式的，而且他们的机器不仅是摄影机，还是洗印机和放映机。1895年3月22日，他们共同签署的专利申请获得批准，成为"活动电影机"的发明者和创始人。

1895年12月28日，法国巴黎的著名魔术师梅里爱受邀来到嘉布西纳大街14号大咖啡馆地下室的一个小厅——印第安厅，来观看一次特殊的放映活动。结果这一晚使梅里爱终生难忘："我们，我与其他受邀者，见到一个类似于用于莫尔泰尼幻灯投影的小银幕；过了一会儿，里昂丽廷广场的静止影像被投射在银幕上。我略有些吃惊，便对我的邻座说：'我们被叫来就为看这些图像投影？我已经看了十几年了。'刚说完这些话，一匹马拖着一节车厢向我们驰来，车后还跟着其他马车及行人；总而言之，是整条街的繁荣景象。见到这幅景象，我们都目瞪口呆，慌张失措，惊愕得无以言表。"① 这场公映的组织者正是卢米埃尔兄弟，梅里爱等人观看的正是他们已经完成的一批电影短片。梅里爱及最初一批观赏者的震惊迅速传遍了巴黎。公众蜂拥而至，印第安厅每天都有两千多名观众登门，聚集的人群为了入场甚至打起架来，警察不得不来维持现场秩序。很快，卢米埃尔兄弟的发明便迅速风行欧洲各大都会甚至远渡重洋到了美国。

① [法]伊曼纽尔·陶利特：《电影：世纪的发明》，徐波、曹德明译，15页，上海，上海世纪出版集团、上海译文出版社，2006。

图 3-1 《火车进站》是电影诞生时最具震撼力的影片

在他们的所有影片中，最为著名、最富冲击力的是《火车进站》。今天看来再平常不过的一个场景，对于当年的观众而言却是最具震撼效果的题材之一，观众们看到这一画面时通常都大惊失色、几欲奔逃。卢米埃尔兄弟电影传入俄国时，文豪高尔基在观影后曾这样描述他对于《火车进站》的感受："突然，银幕上传出撞击声，一切旋即消失了，唯有火车占满了整个银幕。火车向我们直逼而来——小心！它似乎要直捣我们身处的黑暗世界，将我们碾得碎骨，使这间放映厅化为废墟，而这幢充斥着美酒、音乐、美人和罪恶的大厦也将灰飞烟灭。但什么也没有发生！这不过是影子的游戏。""我还未看出卢米埃尔兄弟这一新发明的科学意义，但我知道意义必定存在，电影可以服务于所有科学用途：它将提高人类的生活质量，拓展人类的眼界。"[①]卢米埃尔兄弟最具娱乐性的影片或许是《水浇园丁》，世界各地的观众在看到片中喜剧性的一幕时都哄堂大笑。这个片子后来被大量复制模仿，成为早期电影中最著名的噱头之一。除了前述两部影片，他们的代表作还包括《工厂大门》《玩纸牌》《婴儿的午餐》《代表们的登陆》《沙皇尼古拉二世的加冕》等。

① [法] 伊曼纽尔·陶利特：《电影：世纪的发明》，徐波、曹德明译，137、138 页，上海，上海世纪出版集团、上海译文出版社，2006。

卢米埃尔兄弟的电影最好地诠释了电影艺术还原现实的功能。他们培养的摄影师行遍世界各地去拍摄并推广他们的影片。这些影片几乎都是对现实生活场景的如实记录：大街、行人、车马、会议、建筑、火车、旅行、节日、庆典、异国风光……现实生活中的一切场景无所不有。据卢米埃尔公司电影目录统计，1895年至1907年，公司共拍摄了1424个镜头（由于基本上都是单镜头影片，所以一个镜头即一部短片），其中337个反映日常生活，247个反映国外旅行，175个反映法国旅行，181个反映官方节日庆典，125个反映法国军旅，97个喜剧片，63个风光览胜，61个海洋场景，55个国外军旅场景，46个舞会情景及37个民间节日场景。

虽然他们也有使用特技的影片（如《拆墙》），以及少数戏剧场景式影片（如《基督受难》），但总的来看，他们的影片基本上是对生活场景的如实重现，没有戏剧化的故事，没有剧本和演员，极少表演的成分，片中出现的是真实生活场景中的真实角色，比如《工厂大门》中的工厂正是兄弟俩的工厂，从大门鱼贯而出的工人也都是他们的雇工，《婴儿的午餐》中给婴儿喂食的父亲正是兄弟俩中的奥古斯特·卢米埃尔，《玩纸牌》中的角色则是他们的朋友。而《代表们的登陆》《沙皇尼古拉二世的加冕》等片则已经具有了新闻片的雏形。

在艺术技巧上，卢米埃尔影片基本没有摄影机的移动（虽然最早的移动镜头正出自卢米埃尔兄弟公司影片中），极少有意的场面调度，摄影机在固定机位上进行拍摄。事实上，卢米埃尔兄弟认为自己是发明家和科学家，而非艺术家，他们用"活动电影机"拍摄和放映影片的目的主要是为了向世人展示自己的科学发明及其机器的性能，他们并不致力于去开发电影本身的艺术表现力，而这正是他们的影片致命的缺陷。当电影还原现实带来的新鲜劲消失后，这种反映生活场景的影片就丧失了对观众的吸引力，因为它无法满足观众的娱乐需要。尽管卢米埃尔兄弟公司出品的影片涉及各类题材，从耶稣生平到广告电影，可谓应有尽有，但仍无法争取到观众，最终于1905年左右停业，其机器生产及电影厅的营业也在几年后完全终止。

卢米埃尔兄弟对于电影史的开创性意义不仅在于他们在"电影发明竞赛"中率先提供了成熟的电影生产、放映设备，正式拉开了电影史的序幕，同时更在于他们的影片是后世纪录片类型的鼻祖，他们的影片中所蕴含的纪实主义美学更是成为了一个悠久的艺术传统并延续至今。

（二）梅里爱与戏剧主义传统

梅里爱是继卢米埃尔之后的另一个具有开创性意义的人物。在目睹了卢米埃尔电影的神奇魅力后，剧院老板兼魔术师乔治·梅里爱深深迷恋上了电影这门新奇的玩意儿。他最初向爱迪生影业购买了一些影片，后来干脆购置了摄影机开始拍摄用于自己剧院放映的影片。一开始他拍摄的仍然是卢米埃尔式的纪实性电影，但一次意外改变了一切。某

天，他在拍摄歌剧院广场时，胶片在机器中卡住了，他理顺胶片后重又开机，但出乎他的意料，放映时他看到从马德莱娜到巴士底的慢车变成了灵车，而男人则变成了女人。通过这次小事故，梅里爱发现了"停机再拍"的特效技术，而这恰恰可以用于他的魔术表演当中。

卢米埃尔手中的纪实工具到了梅里爱手中变成了魔幻戏法。除了停机再拍，他经过实验还开发出了慢动作、快动作、叠印、多次曝光等一系列原始的特技镜头，并且利用这些技巧拍摄了《贵妇失踪》《橡皮头人》《抛掷头颅》《单人管弦乐队》等魔术电影。《贵妇失踪》运用了典型的停机再拍手法，而在《单人管弦乐队》中，他将胶片进行了多达七次的曝光，从而创造出一个梅里爱指挥六个梅里爱同时演奏六种不同乐器的奇观场面。

梅里爱天才的历史性贡献在于，他将戏剧与电影结合了起来。他首次系统地将戏剧表演的元素：剧本、虚拟的故事、演员、表演、服装、化装、布景、道具、分

图 3-2　电影艺术的先驱者乔治·梅里爱

幕分场的结构方式等，统统应用到了电影创作当中。梅里爱在他的全盛时代拍摄了大量的"戏剧化电影"，比如他曾将《浮士德》《塞维尔的理发师》等歌剧或喜歌剧拍成电影。此外，他还改编了许多神话传说、科幻小说，如《灰姑娘》《圣女贞德》《蓝胡子》《鲁滨孙漂流记》《小红帽》等。其中，拍摄于1902年的《月球旅行记》取得了最高的成就。影片根据法国著名科幻小说家儒勒·凡尔纳的同名小说改编，讲述了一群科学家乘坐炮弹式的飞船登陆月球后，被"月球土著"抓获，经历一番历险后终于脱逃得返地球的故事。这部影片将神奇的科学幻想与天真拙朴的技术表现结合在一起，讲述了一个在当时看来相当复杂有趣的戏剧性故事。《月球旅行记》在世界各地都取得了巨大的成功，在美国，甚至它还被盗版，梅里爱由此得以名闻天下。

梅里爱还将戏剧式电影套用到了当时颇为流行的"时事模拟"影片中。比如梅里爱曾应英国制片商的要求，在爱德华七世的加冕典礼正式举行之前，便提前在威斯敏斯特大教堂模拟拍摄了《爱德华七世加冕礼》一片，从而能够在正式典礼的当天晚上便可公映。

在艺术技巧方面，梅里爱的戏剧式电影明显保留了戏剧舞台表演的痕迹。摄影机总固定在类似舞台前乐队指挥的视点进行拍摄，而演员则在摄影机前面类似舞台的

图3-3 《月球旅行记》是梅里爱最著名的作品

空间进行表演。整部影片都以全景镜头拍摄，没有摄影机的移动，没有景别与角度的任何变化。与卢米埃尔电影通常是单镜头短片不同的是，他的戏剧式长片已经有了多镜头结构，而这与其说是有意识的蒙太奇组织，不如说是戏剧中的分幕分场方法的延用，在他的影片中，一幕戏都是由一个镜头一气拍完。比如将近15分钟的《月球旅行记》就是由三十个镜头/场景组成。

从1896年到1913年，梅里爱的明星影业共制作了五百多部影片，他的影片曾是包括中国在内的世界各国影院中的保留节目，但是，随着电影艺术的不断发展，公众的需求已经发生变化。与人为的异想天开和孩童般的幻想相比，人们更青睐一波三折的喜剧及具有现实性的悲剧，而梅里爱的电影美学与这种新潮流大异其趣，他一直坚持着刻板的舞台式表演，以及程式化的摄影棚制作，这使他的电影日渐被冷落。"一战"前他就已经几乎破产，战后他苦心经营一生的剧院也失去了。由于生活困窘潦倒，这位曾经的百万富翁在年逾六旬时竟沦落在车站广场贩卖玩具。1928年，他被新闻记者发现，巴黎的报纸尊他为电影前辈和诗人。人们为这位老人举行了一次盛宴并赠给他勋章，最后把他送到了一家养老院去安度晚年。1938年他在那里与世长辞。2011年，大导演马丁•斯科塞斯拍摄了《雨果》，讲述一个小男孩在巴黎火车站结识老年梅里爱后发生的神奇故事，以向这位伟大的导演致敬。

梅里爱将电影变成了一种讲述故事的方式，不论是魔术电影还是戏剧电影，二者的共同点都在于它们创造性地开发了电影的想象功能，为观众逃离现实世界提供可能。电影史家萨杜尔曾如此评价梅里爱："他采取的风格使他创造了一个光怪陆离的史诗式

的、充满魅力与幻想的世界。他的影片，特别是手工染色的影片，在电影尚未成熟的时期里，代表着一个惊奇的孩子眼中所看到的一个充满科学奇迹的世界。梅里爱是以原始人的那种聪明、细致的天真眼光来观察一个新的世界的。"[①]据说后来的美国电影大师格里菲斯曾言："我的一切应当归功于梅里爱。"从为电影赋予想象力这一点而言，格里菲斯的话是正确的。

如果说卢米埃尔兄弟的纪实主义美学好比为观众打开了一扇通向世界的"窗"，那么梅里爱的戏剧主义美学则试图为观众创造一个超越现实的"梦"。从卢米埃尔到梅里爱，电影艺术在其诞生不久便开创了它未来的两大美学传统：纪实主义传统与戏剧主义传统。前者以再现美学为基础，以真实地再现现实生活为艺术准则，遵循生活逻辑，否定对生活的夸张与扭曲，强调时空关系的完整性，较少时空关系的变形与重组，强调对长镜头和场面调度的运用；后者以表现美学为基础，强调艺术想象对现实的幻想性和超越性，创造戏剧化的虚拟现实而非复写现实，制造视觉奇观，着重对现实时空关系的拆解与重组，强调对蒙太奇手法的运用。在卢米埃尔和梅里爱开创了这两大传统之后，在电影史的不同时期都可以看到二者并行发展的独特景观。卢米埃尔兄弟与梅里爱的电影艺术特征对比如表3-1所示。

表3-1 卢米埃尔兄弟与梅里爱的电影艺术特征对比

	美学基础	美学思想	核心特征	时空关系	特效使用	拍摄方式	代表作
卢米埃尔兄弟	纪实主义	再现美学	生活化记录现实	单镜头时空完整	无	室外	《火车进站》《水浇园丁》
梅里爱	戏剧主义	表现美学	戏剧化虚构幻想	多镜头简单组接	有	室内	《月球旅行记》《单人管弦乐队》

（三）早期电影的探索与进步

电影史家常常认为直到1915年，美国导演格里菲斯（D.W. Griffith）拍摄出《一个国家的诞生》才标志着电影艺术的真正成熟，这话或许并没有错，但在格里菲斯之前，电影艺术家们其实已经进行了大量的创新与实验，正是这些经验的不断积累才有了格里菲斯后来集大成式的成就。

① [法]乔治·萨杜尔：《世界电影史》，徐昭、胡承伟译，27页，北京，中国电影出版社，1995。

两大电影艺术传统的延续如表 3-2 所示。

表 3-2　两大电影艺术传统的延续

纪实主义传统	戏剧主义传统
《火车进站》《婴儿的午餐》	《月球旅行记》《格列佛游记》
《北方的纳努克》《亚兰岛人》	《一个国家的诞生》《党同伐异》
英国纪录片运动	欧洲先锋派运动
意大利新现实主义运动	法国新浪潮运动
《毕业生》《猎鹿人》《克莱默夫妇》	《星球大战》《异形》《超人》
《三峡好人》《南京！南京！》《塔洛》《八月》	《阿凡达》《盗梦空间》《星际穿越》

在镜头组接/剪辑方面，1898 年，在梅里爱拍摄的《近在咫尺看月球》以及罗伯特·威廉·保尔的《一起来吧，多尔！》等影片中，卢米埃尔式的单镜头电影开始被多镜头叙事所取代。拍摄于 1902 年的《月球旅行记》正是多镜头/场景叙事的早期代表。1903 年，美国导演鲍特（Edwin E. Porter）拍摄的《一个消防员的生活》《火车大劫案》，1904 年，英国导演塞西尔·希普沃斯（Cecil Hepworth）拍摄的《义犬救主记》等影片已经能够非常流畅地使用多镜头来讲述一个惊心动魄的故事。到 1906 年前后，片长十多分钟且含十几个甚至更多镜头的电影已经并不少见。但在这个阶段，电影人对剪辑的理解还基本上停留在简单的线性叙事层面，也没有掌握通过不同景别、角度的镜头来分切表现同一场景和动作的技巧。比如在鲍特的《一个消防员的生活》中，消防员进屋救人的行动被拆解成了室内与室外两个不同的视角，在室内视角之后，影片又通过室外视角重新将行动展示了一遍，以至于这一行动像是被重复做了两次一样，从剪辑技巧上显得相当笨拙。《火车大劫案》是世纪初最受欢迎的电影之一，也是电影史上的重要作品。但在这部影片中，仍然采用的是纯粹的线性叙事，并没有出现平行剪辑的技巧，影片的基本构成单位依然是场景而不是分切的镜头。与之相似的是《义犬救主记》，影片同样是简单的线性叙事。

当电影开始包含多个镜头时，导演开始注意镜头间的剪辑与协调。最早的连接方式是淡入淡出，这种方法最早由梅里爱使用，此后被美国和法国电影业广泛采用，而英国人则习惯使用快切的方法。"追逐电影"的流行也使导演们尝试了在室外采用多镜头拍摄故事的技巧，在这些镜头中，他们开始获得对于演员动作的场面调度意识。对于出画与入画，前景与后景的使用渐渐熟悉，但动作在镜头间的流畅性仍不够，经常出现镜头间的动作重复。而通过正反打来创造视线匹配的技巧直到 1920 年代才被熟练掌握。

在镜头运动方面，1897 年，卢米埃尔兄弟的摄影师欧仁·普罗米奥在威尼斯的一艘

船上拍摄大运河两岸的官殿，这被认为是电影史上实现的第一次镜头移动。此后利用移动交通工具创造的镜头运动已广泛应用于各类纪录片中，比如火车、轮船、气球、汽车及电梯等。后来这种镜头表现开始被推广到故事片中，但在交通工具之外，由于缺乏必要的移动工具，常规摄影中的运动仍然以人物自身的运动为主，摄影机基本上还是原地不动。1899年，英格兰的R.W.保罗推出了首部移动式摄影车，他将摄影机放在推车上，让镜头的移动显得更为优雅流畅，但这一工具当时并未得到广泛的应用。1913年，意大利电影《卡比利亚》利用推车创造了流畅的运动镜头，甚至获得了"卡比利亚推移镜头"的美誉，这为后来格里菲斯影片中的运动镜头奠定了基础。通过变焦手法创造的"运动"在20世纪初也被使用了，G.A.史密斯在《让我再梦一次》中使用了"推拉焦距"的拍摄手法（通过这种技法，摄影师可以调整摄影机的焦点，将明晰的影像转变成"柔焦"模糊的影像）。

在镜头景别方面，早期电影中，全景镜头是绝对的主体。这显示出戏剧舞台表演对电影的深刻影响。全景镜头恰恰是剧场内观众席上的理想视点，面对舞台，距离适中，摄影机固定在原地，并不靠近拍摄对象。全景镜头正是卢米埃尔与梅里爱电影的基本镜头。但是，其他景别其实早就被发现并使用了。1891年，乔治·德梅尼在摄影机前说着"我爱你们"，他的脸部特写被纪录了下来。1894年，W.K.L.狄克逊拍摄的目前保存最早的影片《弗雷德·奥特的喷嚏》就是用近景镜头拍摄的。G.A.史密斯的《祖母的放大镜》，也突出地使用了特写镜头，片中清晰地出现了祖母眼球的大特写。1896年，著名的《梅·爱尔文和约翰·C.莱斯的甜蜜之吻》中，两位演员的亲吻是标准的特写镜头。自此之后，近景与特写镜头就不罕见了，它们甚至成为一种用于戏噱的电影样式，比如做鬼脸。1901年的影片《吞噬》，被拍摄的绅士不满地走向摄影机，张开大嘴，最后居然将摄影机吞噬了下去，画面一片黑暗，绅士最后带着无比满足的神情扬长而去。著名的《火车大劫案》的开场/结尾镜头，匪首面向观众开枪的近景镜头也创造了强烈的视觉震撼效果。

图3-4 《火车大劫案》因其犯罪题材而轰动一时

在早期电影的发展过程中，英国的布莱顿学派作出突出的贡献。布莱顿学派活跃于 1896—1910 年期间，其代表人物除了前述的 G. A. 史密斯、塞西尔·希普沃斯，还包括詹姆斯·威廉姆森（《中国教会遇袭记》）、埃斯梅·柯林斯（《汽车中的婚礼》）等。这一流派最早由法国电影史家乔治·萨杜尔命名，被认为是世界电影史上第一个电影流派，他们的电影实验大多聚焦现实生活，同时也不乏艺术想象力，注重对于电影语言的镜头景别、主客观镜头、电影特效等多种可能性的开发，以及对蒙太奇叙事技巧的探索。

二、初步发展期（1915—1926）

经过第一阶段的艺术萌芽期，电影艺术形成了以卢米埃尔兄弟电影为代表的纪实主义传统，以及以梅里爱为代表的戏剧主义传统，同时，各国艺术家的不懈探索不断地丰富着电影艺术语言及其表现力，这为后来作为集大成者的格里菲斯的出现奠定了坚实的基础。在格里菲斯之前，多镜头叙事、特写镜头、运动镜头、连续剪辑、平行剪辑、各种连接技巧等一系列艺术表现手法已经陆续被发现，直到大卫·格里菲斯，才将所有这些既有发现融会贯通并实现了创造性的运用，显示了电影成为一门成熟的独立的艺术的可能性。近十年之后，以爱森斯坦为代表的苏联蒙太奇学派从实践到理论层面进一步巩固并提升了电影的艺术境界与艺术品格。同时期，弗拉哈迪的纪录电影、欧洲的先锋派电影、德国的表现主义电影、法国的印象派电影等，都为电影从生涩探索到成熟发展作出自己的贡献。在好莱坞，电影工业体系已经初步形成，开始为将来的称霸世界打下基础。

（一）格里菲斯的划时代成就

匈牙利电影理论家巴拉兹曾这样评价美国导演大卫·格里菲斯："电影艺术上的这一革命性的创新在第一次世界大战期间出现于美国的好莱坞。格利菲斯这位伟大的天才就是我们所应感谢的人。他不仅创造了杰出的艺术作品，而且创造了一门全新的艺术。"[1] 然而正如法国电影史学家萨杜尔所说的那样，有些电影史家常把格里菲斯写成一个神，好像他能够从虚无缥缈中发掘电影语言似的，其实在完成具有划时代意义的《一个国家的诞生》之前，格里菲斯已经进行了长期的艺术准备。

格里菲斯最初只是一个不成功的演员、诗人和剧作家，后来转行成为沃格拉夫电影公司的导演，从 1908 年至 1915 年期间，他一共拍摄了 700 部影片，其中绝大多数是只有两本长的影片。尤其是在 1911 年之后，他广泛吸取了此前电影艺术中已经出现的

[1] [匈]巴拉兹·贝拉：《电影美学》，何力译，18 页，北京，中国电影出版社，2003。

图 3-5 大卫·格里菲斯

各种成功探索,将它们加以融会贯通组成一个完整的系统,最终创作出《一个国家的诞生》(1915)这部具有里程碑意义的杰作。

《一个国家的诞生》是一部史诗性的影片,以恢宏的气势讲述了一个荡气回肠的战争和爱情故事。在美国南北战争的宏大背景下,一对分别来自北方和南方的青年男女相遇相恋,因战争而分离,又因战争而重逢。战争结束后,林肯遇刺,男主人公率领3K党平息了南方的黑人叛乱,拯救了自己的恋人,也拯救了这个新生的国家。

在当时的美国主流电影还只有1本、2本的情况下,本片的长度达到了史无前例的12本,放映时间达3个小时。没有发行商敢冒险发行这部影片,格里菲斯不得不自己负责影片发行。影片上映后获得了超凡的商业和口碑上的双赢。《纽约时报》为之盛赞道:"这部影片是影片制作上一个伟大的新纪元,格里菲斯的名字与声誉因之而伟大,电影也因之而伟大。"[1]本片获得了商业上的空前成功。这是美国第一部门票高达2美元的影片(当时普通镍币影院的票价仅为10美分),而且卖座率长期不衰,一直持续上映了15年之久,观众达到一亿人次。影片的盈利也相当惊人,格里菲斯本人在一年当中的收入就超过了100万美元,有人估计本片最终的获利共有2000万美元之巨。

然而在另一方面,本片却是美国电影史上最具争议性的影片之一。由于影片改编的原著本身就具有强烈的种族主义色彩,因而片中充满了种族主义偏见,将黑人歪曲为盲

[1] [美]刘易斯·雅各布斯:《美国电影的兴起》,刘宗琨等译,188页,北京,中国电影出版社,1991。

目的奴隶或愚昧的罪犯，以及对于白人的巨大威胁，同时却将原本已被取缔的臭名昭著的3K党美化成了白人的拯救者、社会秩序重建者的英雄形象。在许多研究者眼中，本片中传达出来的是典型的WASP（White Anglo-Saxon Protestant，即白人盎格鲁撒克逊新教徒）精英阶层的历史观。反讽的是，格里菲斯原本试图通过影片来重塑国家形象，创造国家认同，但事与愿违的是，它反而造成了族群的撕裂，以及对国家想象的巨大分歧。虽然他一再宣称自己并非种族主义者，而且在他次年那部以传达宽容和解为主题的影片《党同伐异》中，还有意设置了一个白人士兵亲吻受伤黑人战友的场景，试图此以来弥补他的过错。尽管这个镜头很感人，但在许多评论者看来，这完全弥补不了《一个国家的诞生》中他的偏见所造成的危害，以至于美国电影理论家约翰•劳逊曾对本片有过这样的评价："从未有过一部影片会在技巧的革命性与内容的反动性之间存在着这样触目的矛盾。"①

影片"内容的反动性"（种族主义歧视）的确达到了令人触目惊心的地步，而它在电影艺术技巧上取得的"革命性成就"同样具有划时代的意义——本片共有1 500个镜头，包含了各种不同的运动镜头、景别镜头，以及切、淡、圈、帘、分割银幕等镜头连接技巧，可以说当时已经出现的几乎所有电影语言技法都在格里菲斯的这部影片中出现了。在本片中，镜头而不是场景成为了电影的基本构成单位。与早期的《火车大劫案》等以场景为基本构成单位的影片相比，这意味着电影艺术的一个革命性进步。

影片最后的高潮部分在交叉蒙太奇技巧的巧妙处理下，将观众情绪一步步带向了最高潮。长达三个小时的影片条理清晰、故事叙述充满节奏感，显示了高超的艺术技巧。虽然片中出现的大部分电影技巧未必都是格里菲斯首创，但可以说，所有这些技巧只有在格里菲斯的影片里，才第一次得到了如此娴熟、如此全面、如此富有魅力的综合性的运用。正是从格里菲斯开始，电影艺术第一次向观众展示了自己作为一门精致的、独立的成熟艺术的特殊魅力。如果说梅里爱的贡献在于将戏剧引入了电影，那么格里菲斯的贡献则在于将戏剧与电影分离，使电影真正成为了独立的"第七艺术"。

尽管《一个国家的诞生》导致了族群意识形态的分裂，但它至少激发了关于"美国"和"美国民族"的深层次文化思考。关于这一点，美国学者威廉•罗斯曼曾言："美国电影的一个重要特征是对美国民族身份的关注，而《一个国家的诞生》将这种关注推上了高潮。有了这部电影，美国民众才真正见识了电影强大的表征力量。事实上，正是在大卫•格里菲斯的作品中，美利坚民族的命运才与电影的命运正式地、宿命式地结合在一起。"②

格里菲斯更为野心勃勃的是下一部影片《党同伐异》（Intolerance），本片旨在回

① 转引自邵牧君：《西方电影史概论》，18页，北京，中国电影出版社，1994。
② 转引自常江：《帝国的想象与建构：美国早期电影史》，38、39页，北京，北京大学出版社，2011。

图 3-6 电影史公认具有划时代意义的影片《一个国家的诞生》

应《一个国家的诞生》为他带来的种族主义指责。这是一部极其超前的影片，本片由古代（巴比伦的陷落）、近代（基督受难）、现代（圣巴戴莱姆教堂的屠杀）、当代（蒙冤工人及其解救）四个故事组成。四个故事发生于不同地域、不同历史时期，从不同侧面来共同阐释"人类从不容异己到宽容的进化"这一主题。为了表现这一主题，影片大量运用对比和象征手法，当四个故事切换时，常用一个母亲摇着摇篮的全景镜头，来象征人类情感的永恒性与连续性。

影片最具独创性，或者说最具争议性的是其讲述故事的方式。影片并非是将四个故事首尾相连地讲述，而是四个故事平行展开。四个故事中有三个都有"最后一分钟的营救"模式，随着剧情发展越来越紧张，镜头的切换频率也不断加快，他曾解释说，"四个故事在开始时是四条分别从山上流下来的河流，它们分散地缓慢而平静地流着；随后它们逐渐接近，愈流愈快；到最后它们汇合成一股惊心动魄、情感奔腾的急流。"①

本片首开史诗性大片、高成本影片的先河。为了拍摄本片，格里菲斯投入了他在《一个国家的诞生》中获得的全部收入。他修建了纵深达 1600 米的宫殿布景，周围有高达 70 米的尖塔，城墙上可并驰两辆四马同拉的古代战车。影片总雇用人员达 6 万人，拍一个战争场面就用了 1.6 万人，最后总共花费当时前所未有的 200 万美元。然而，影片抽象的内容、难解的叙述方式、冗长的时间（原片素材达 76 小时，剪辑成片也有 3 小时 20 分），这种超前的电影即使在今天也是对观众的理解力、忍耐力的一大挑战。为

① [美]刘易斯·雅各布斯：《美国电影的兴起》，刘宗琨等译，201 页，北京，中国电影出版社，1991。

了帮助观众理解,格里菲斯已经将四个故事染为不同颜色,但影片还是遭到惨败。影片最终亏本达100万美元以上,据说格里菲斯此后毕生精力都用在偿还这笔债务上。本片作为一个失败的历史案例,催生了好莱坞对投资进行严格管理控制的制片人制度。尽管遭到失败,但格里菲斯勇于尝试的艺术探索精神仍然值得尊敬。

图3-7 《党同伐异》中的史诗性大场面

格里菲斯奠定了电影作为一门独立的艺术的基础,以至于今天的人们仍热衷于在他的两部巨片中去寻找电影语言的各种"源头"。许多电影史家把大部分重要的电影技巧都归功于他,有研究者甚至认为《一个国家的诞生》和《党同伐异》就是这个时期美国绝无仅有的两部影片,这种片面的认识也从另一个侧面显示了格里菲斯对于电影艺术的独特贡献。从《一个国家的诞生》开始,华尔街开始关注到电影这个新兴的工业,派拉蒙等大电影公司开始创立。萨杜尔甚至认为,1915年2月8日《一个国家的诞生》在美国的首映日就是好莱坞统治世界的开始,是好莱坞艺术称霸世界的开端。[①]此外,也正是格里菲斯的这些经典影片,作为完美的学习范本直接启发了后来苏联的一批青年导演,而他们则开创了蒙太奇学派。

① [法]乔治·萨杜尔:《世界电影史》,徐昭、胡承伟译,137页,北京,中国电影出版社,1995。

（二）爱森斯坦与蒙太奇理论

蒙太奇（montage）一词来自法文，是装配与结构、构成的意思，被电影借用来表现"镜头组接"或"剪辑"之意，后来成为电影中的专门术语。电影艺术家们对电影蒙太奇的理解经历了一个发展的过程。卢米埃尔兄弟将电影看作是生活场景的原始记录，这些单镜头影片根本不需要进行剪辑组接。梅里爱是最早进行多镜头剪接的人，但他的戏剧式电影以场景为基本单位，并无镜头景别、运动与角度的变化。在格里菲斯影片中，镜头已经成为基本的构成单位，几乎所有的镜头技巧也已被熟练使用，这也为真正意义上的电影剪辑奠定了基础。然而，尽管格里菲斯在实践上已经几乎将蒙太奇手法运用得炉火纯青，但他并没有将之上升到理性认识的高度，这一点到以爱森斯坦为代表的苏联蒙太奇学派才得以实现。

所谓蒙太奇理论，虽可泛指世界电影中有关剪辑和分镜头的理论，但一般是指从1920年代后半期到1930年代初，苏联出现的以爱森斯坦、普多夫金、库里肖夫、维尔托夫等电影人为代表的电影流派的理论主张。他们通过一系列的影像实验，结合自己的电影艺术创作，提出了以蒙太奇为核心的电影艺术观念，比如爱森斯坦的"冲突论"、普多夫金的"组合论"、维尔托夫的"电影眼睛论"等，在电影史上产生了极其深刻的影响。

普多夫金曾记录了他帮助库里肖夫做过的一个著名实验，他从旧俄时代的著名演员，被称为"电影皇帝"的莫兹尤新的影片中截取了一个毫无表情的脸部特写镜头，分别和三个不同的镜头连接起来：当脸与"一盘汤"的镜头组接时，这张脸上读解出来的似乎是饥渴；和"小女孩玩着一个玩具狗熊"的镜头组接时，这张脸上读解出来的似乎是慈爱和喜悦；而和"躺在棺材里的女尸"的镜头组接时，这张脸又似乎变得哀痛和悲伤。他们把这三种不同的组合放映给一些不知道此中秘密的观众看时，观众对艺术家的表演大为赞赏，却不知这张脸原本不过只是同一个镜头。演员的表演并无变化，但不同的镜头组接方式使观众产生了不同的情绪变化。库里肖夫由此得到结论：外部动作的中性镜头，借助造型手段和蒙太奇组接，可以赋予未经化装和不加表演的演员的简单动作以不同的意义。造成电影情绪反应的，并不是单个的镜头，而是镜头的组接方式。这一结论被称为"库里肖夫效应"。[①] 导演普多夫金也做过类似的实验。他用三个不同的镜头："一把对着镜头的手枪"、同一个人的"笑脸"和"恐惧的脸"进行不同的组接实验，当手枪的镜头分别与"笑脸"和"恐惧的脸"组接的时候，镜头组合分别传达出的是"勇敢"和"懦弱"两个截然相反的意义。

齐加•维尔托夫提出了"电影眼睛"理论，在他看来，"电影就是复制现实"的观点是完全错误的，这种观点一直在玷污摄影机，人的肉眼所见存在巨大缺陷，只有摄影

① [苏]普多夫金：《论电影的编剧、导演和演员》，何力译，59~67页，北京，中国电影出版社，1957。

机所拍摄并经过导演精心剪辑的画面，呈现出来的才是完美的更新鲜的世界。比如一部拳击比赛的电影，它可以选择观众从未见过的视角（比如拳击手的主观视角），去表现拳手连续的出击。所以他把摄影机称为一个完美的"电影眼睛"。电影的基本目的是"通过电影对世界进行感性的探索"，"把电影摄影机当成比肉眼更完美的电影眼睛来使用，以探索充塞空间的那些混沌的视觉形象。""电影眼睛存在和运动于时空当中，它以一种与肉眼完全不同的方式收集并记录各种印象。"通过蒙太奇，电影眼睛可以将观众"引向一种对世界的新鲜的感受"，"以新方法来阐释一个你所不认识的世界。"①

图3-8　谢尔盖·爱森斯坦

蒙太奇学派中最著名的人物是爱森斯坦。他认为，蒙太奇具有巨大的创造意义的作用，他将具有这种功能的蒙太奇称为"杂耍蒙太奇"或"吸引力蒙太奇"。爱森斯坦认为蒙太奇是一种冲突，由两个元素（镜头、段落）的冲突而构成的一种新的意义："两个蒙太奇片断的对列不是二者之和，而更像二者之积。"②蒙太奇的精髓在于"碰撞"，"是两个并列的片断的冲突，是冲突，是碰撞。""总之，蒙太奇——这是冲突。"③

所谓"杂耍蒙太奇"或"吸引力蒙太奇"，即选择具有强烈感染力的手段加以适当的组合，以影响观众的情绪，使观众接受作者的思想／意识形态。"吸引力是戏剧的一切进攻性的要素，即能够从感觉上和心理上感染观众的那一切要素，这种针对观众的某一种特定的情绪所施加的感染，则是经过经验的检验和数学般精确计算的。反过来，就接受者本身而言，他们通过知觉的总和，便有可能接受戏剧演出所特别提示给他们看的那种东西的观念的方面——终极的意识形态的结论。""不是静止地去'反映'特定的、为主题所必需的某一事件，不是只通过与该事件有逻辑关联的感染力来处理这一事件，而是推出一种新的手法——任意选择的、独立的（超出特定的结构和情节场面也能起作用的）、自由的，然而却具有达到一定的终极主题效果这一正确取向的蒙太奇——这就是吸引力蒙太奇。"④

"杂耍蒙太奇"主要是隐喻性的，一个经典案例出现在《罢工》（1925）中，爱森斯坦将警察血腥枪杀罢工工人的镜头和屠宰场宰杀牛群的镜头交叉剪辑，构成"人的

① [苏]齐加·维尔托夫：《电影眼睛人：一场革命》，载李恒基、杨远婴主编：《外国电影理论文选（上）》，192～194页，上海，上海文艺出版社，1995。
② [苏]爱森斯坦：《蒙太奇论》，富澜译，279页，北京，中国电影出版社，2003。
③ [苏]爱森斯坦：《在单镜头画面之外》，载李恒基、杨远婴主编：《外国电影理论文选（上）》，146、147页，上海，上海文艺出版社，1995。
④ [苏]爱森斯坦：《吸引力蒙太奇》，载李恒基、杨远婴主编：《外国电影理论文选》（上），130、132页，上海，上海文艺出版社，1995。

屠宰场"的经典譬喻。在许多时候，"杂耍蒙太奇"是相当直接的。在爱森斯坦的《十月》中，影片开场工人用绳索将沙皇铁像拉倒，象征皇权崩溃、革命成功，但克伦斯基政府上台后，倒下的铁像恢复了原来的姿势，散落的身体各部分回到了身体上（镜头倒放），表明旧势力重新上台。克伦斯基在楼上叉腰站立的镜头，不断地与叉腰站立的拿破仑雕像交叉剪辑，保皇党军队进军的镜头则与一系列神像和古代部落神像快速交叉剪辑，来暗示二者之间的相似性。在今天看来，这些表达方式或许有些过于直接、过于浅白了。

蒙太奇论者的共识是：镜头的组合是电影艺术感染力之源，两个镜头的并列形成新特质，产生新含义。"任意两个片断并列在一起必然结合为一个新的概念，由这一对列中作为一种新的质而产生出来。"[①] 强调镜头的组合关系对创造意义、激发情感、宣传思想的巨大作用。与欧洲先锋派运动强调绘画性、音乐性与荒诞性不同，苏联电影学派赋予蒙太奇更多的社会政治功能。《战舰波将金号》（1925）、《母亲》（1926）等片正是蒙太奇理论的经典实践。

《战舰波将金号》是爱森斯坦的代表作，这部仅有70分钟的黑白默片从诞生以来，经常被世界各国的电影工作者和理论家们公认为是"有史以来最伟大的影片"之一。影片根据1905年俄国革命中的一个真实事件改编。战舰波将金号上的水兵不堪长官的欺凌，在水兵瓦库林楚克的带领下起义，占领了波将金号，而瓦库林楚克则英勇牺牲。战舰停靠在敖德萨港，市民赶来欢迎。沙皇当局派来哥萨克军队，在敖德萨港的阶梯上展开了惨无人道的大屠杀。波将金号起义水兵摇起大炮向反动军队开火。夜晚，被调来镇压起义者的黑海舰队12艘军舰拒绝向起义军舰开炮，波将金号以威武胜利的姿态穿过军舰列成的阵势，离开港口，驶向公海。影片的最后一个镜头是，高大壮观的波将金号从画面深处直向观众驶来，象征着革命力量的不可战胜。其实，电影改变了历史的真实：黑海舰队的其他舰只没有参与兵变，波将金号上的水兵也发生了争执，最后决定把战舰交给罗马尼亚当局，有的水兵逃跑了，另一些则被处死。起义以失败告终。这次事件预示着1917年革命即将爆发。爱森斯坦给它加上了一个光明的结尾。

本片在完成后产生了世界性的深远影响，虽然它被许多国家禁止上映，但在一些秘密放映会上，观众对它都表示热烈的赞美，各国电影资料馆都争先恐后地收藏这部杰作。当时除了卓别林的电影，没有一部影片能赶得上这部影片的声誉。卓别林称它是"世界上最优秀的影片"，甚至连德国法西斯头目戈培尔在看完这部影片后，敬佩之余居然命令手下的德国电影界也要拍出类似的电影。爱森斯坦在美国访问时，3K党要求当局驱逐他，认为他"比一个红军师还危险"，德国法庭检察官也宣布，放映这部影片会造成促使政变的情绪，果然，据说影片在荷兰放映后，一艘军舰的士兵们马上就起义了。北欧的一些发行商为了挣钱也买了拷贝，但他们为了能够上映，将影片进行了重新剪辑，把

[①] [苏]爱森斯坦：《蒙太奇论》，富澜译，278页，北京，中国电影出版社，2003。

影片开场不久行刑队执行枪决一场戏放在最后，把战舰驶向公海的镜头删掉，这样起义就好像被镇压了，革命者没有好下场——剪辑可以改变影片的意义，这正是蒙太奇的巨大威力。

图3-9 《战舰波将金号》具有世界性的深远影响

这部充满革命激情的电影在电影艺术发展史上也同样具有里程碑式的意义。继格里菲斯之后，爱森斯坦再一次创造性地运用了蒙太奇手法。作为基本构成单位的镜头的数量达到了前所未有的密度，当时同样长度的美国电影大约有700个镜头，德国电影约有430个镜头，而本片的镜头数居然达到了1346个，几乎是普通影片的两倍。由于镜头数量的急剧增加，使平均镜头长度也被大大压缩，当时的法国印象主义电影和美国电影平均镜头长度大约为5秒，德国电影是9秒，而本片的镜头平均长度仅有3秒。在影片最经典的段落即敖德萨阶梯大屠杀的部分，正是这样暴风骤雨般的剪辑，创造出了大屠杀的血腥与恐怖气氛。

本片充分地实践了爱森斯坦的"蒙太奇就是冲突"的电影观念。片中呈现了各种镜头元素的对立冲突：沙皇军队的凶残与无辜民众的恐惧，军队行为的整齐划一与民众无规律的四散奔逃，军队机械的下行运动与怀抱孩子妇女的上行运动，婴儿车的滑动与周围人惊恐的面部特写，所有这些都形成了强烈的冲突关系。影片大量使用了重复剪辑手法，军队的行进、射击，民众的奔逃，恐惧的面孔的镜头交叉剪辑、一再重复出现，产生了令人窒息的节奏感，同时也对时空关系进行了重构，令人感到这个不长的阶梯似乎永无尽头，正如这场惨无人道的大屠杀似乎无休无止那样。片中对几个石狮镜头的处理被看作是隐喻蒙太奇的典范运用：沙皇军队的大屠杀激起了波将金号士兵们的愤怒，他们用舰炮轰击了沙皇军队的老巢。影片巧妙地将三个大理石狮子的镜头剪辑在一起，一只沉睡，一只苏醒，一只跳了起来，意在表明俄国人民已经被沙皇政府的暴行所唤醒，未来的革命已经不可避免。

图 3-10　觉醒的石狮是隐喻蒙太奇的典型运用

《战舰波将金号》在电影史上的意义在于，它通过对蒙太奇手段的创造性运用，显示了电影艺术强大的艺术魅力和强烈的感染力，同时，它也展示出电影艺术在思想鼓动、意识形态传达方面的巨大力量，证明了电影不仅可以是一种单纯的娱乐，同时也可以是富有深刻内涵的艺术作品。

爱森斯坦提出的"杂耍蒙太奇"或"吸引力蒙太奇"，不仅是指要选择具有强烈感染力的手段来影响观众的情绪，使观众接受作者的思想，更是指这种手段可以完全脱离剧情，只要在隐喻意义或概念上与当前主题相似，任何素材都可以直接插入影片当中。迷恋蒙太奇功能的爱森斯坦甚至提出了"理性电影"的极端主张，认为电影艺术的意义不在于表现现实，而在于表现概念，他甚至可以把《资本论》搬上银幕。这种概念至上、观念先行的创作方式实际上与艺术创作是严重背离的。美国学者尼克·布朗曾对爱森斯坦有画龙点睛的评论："在爱森斯坦这位社会主义美学家的心目中始终占有重要地位的是作品的抽象性，是修辞第一，是对具体现实参照物的疏离（即使不在实践上，至少在理论上是如此）。"爱森斯坦的理论曾长

期受到批评，爱森斯坦后期也认识到"蒙太奇就是一切"的片面性，但在尼克·布朗看来，其早期和后期理论仍然有其延续性，即"顽强地识别和开掘电影摄影的表现力"。[①] 爱森斯坦后来在描述蒙太奇的基本目的和任务时这样说道："我们的影片所担负的任务不仅仅是逻辑连贯的叙述，而恰恰是最大限度富于感情的、充满情感的叙述。""蒙太奇正是解决这一任务的强有力手段。"[②] 这个描述用于《战舰波将金号》，无疑是非常合适的。

（三）其他主要电影艺术流派

1. 弗拉哈迪与纪录电影

卢米埃尔兄弟开创了电影的纪实主义传统，他们之后的第一个"传人"是美国的纪录片导演罗伯特·弗拉哈迪，他所拍摄的纪录电影对电影艺术的发展产生了巨大的影响。弗拉哈迪的代表作是拍摄于1922年的《北方的纳努克》。影片以北极附近的爱斯基摩人的生活为题材，集中表现了纳努克一家的日常生活。

图3-11 《北方的纳努克》开创了人类学纪录片的先河

① [美]尼克·布朗：《电影理论史评》，徐建生译，32、33页，北京，中国电影出版社，1994。
② [苏]爱森斯坦：《蒙太奇论》，富澜译，277、278页，北京，中国电影出版社，2003。

《北方的纳努克》在电影史上具有两个重要的意义。

其一，影片充分地体现了纪实主义美学的特征，标志着作为一种类型的纪录片的真正成型。弗拉哈迪的父亲是一个探矿专家，他本人则是一个探险家，早在1913年就曾在冰天雪地的北极拍摄过影片，但当时的影片因缺少戏剧张力和鲜明主题而未获得成功。1920年，他重回极地，将镜头对准爱斯基摩人纳努克及其家庭。他与纳努克一家共同生活长达15个月之久，悉心体察他们的习俗，认真研究自己的拍摄对象，这次他不仅带着摄影师和胶片，而且带了冲洗设备，可以随时观看拍摄的成果，不仅自己观看，也给纳努克一家看。他与纳努克一家相处融洽，以至于最后要离开时纳努克非常不舍。影片公映后轰动了世界。然而不幸的是，两年后弗拉哈迪听说纳努克在一次猎鹿过程中死了，也有传言说他死于饥饿，无论如何，这时影片已在全世界放映，本片开场字幕中写道："看过这部电影的人比纳努克家乡小河里的石子还要多。"全世界都已经认识了纳努克，这个"温和、勇敢、纯朴的爱斯基摩人"。

弗拉哈迪在片中展示了纳努克猎杀北极熊、捕捉海豹、生食猎物、建造和居住在圆形冰屋等原始的工作及生活场景。实际上，片中许多场景是通过半指导性的重建或摆拍方式完成的，在某种意义上，纳努克一家充当了弗拉哈迪的演员，弗拉哈迪甚至还写了剧本，有一定的排演，一些捕猎的场景拍摄时甚至有所造假，但影片的确基本呈现了爱斯基摩人曾经经历的真实的日常生活状态，因为这些内容并不是编造的。弗拉哈迪曾经这样为自己进行辩解："我尽可能地试图通过重新搬演的手法记录下这些人的活动影像资料，旨在让人们看到他们区别于其他人的人类光芒。"

对真实生活的还原，是纪实主义美学的基本目标，而本片全面、客观、深入、完整、厚重的记录方式，对比卢米埃尔式的单镜头场景记录，无疑已经是一个巨大的飞跃，它标志着"记录"作为一种电影类型的基本元素、核心特征成为了可能，在纪录片发展史上具有里程碑的意义。在纳努克一家从狭窄的小船里相继钻出，以及纳努克猎捕海豹等场景的拍摄中，弗拉哈迪主要依赖于长镜头而非蒙太奇手法，这种保存完整的时空关系的拍摄方式后来得到法国电影理论家巴赞的高度赞许。冷静、旁观、完整的长镜头也成为纪录电影的经典表现形式。

其二，本片开创了人类学纪录片的先河。在拍摄方法上，弗拉哈迪与纳努克一家共同生活并进行观察、记录的方式，也正是后来社会学、人类学共用的"田野调查法"。影片对爱斯基摩人原始生活的表现，对一种边缘文明的如实记录，不仅对于保存、丰富、拓展人类文化的多元性具有重要的人类学意义，同时也包含着人与自然的永恒抗争与和谐共处的哲学主题。弗拉哈迪拍摄爱斯基摩人生活的目的并非为了猎奇，而是试图"将这些人尊贵的生活和优雅的性格忠实地记录下来，在他们的性格和人民还未遭到白种人破坏之前。"[①]但影片完成后轰动世界，却也离不开其具有猎奇性的特异题材，以致有的

冰激凌店竟以"纳努克"命名，而两年后纳努克死于饥饿的消息更成为全球报纸的头条新闻。

弗拉哈迪的纪录电影似乎都有一种要为人类的某种渐渐消亡的文化来树碑立传的人类学意味，而且有意思的是，那些生活大多已经开始消亡，为了重现这些生活，弗拉哈迪不得不一再地"摆拍"。拍摄于1926年的《蒙阿那》重现了西南太平洋上萨摩亚群岛居民的生存方式，为了让那里的人们重新过上当年的生活，他花了三年的时间；1931年的《亚兰人》描写亚兰岛上居民为了生存不得不在大海中捕鲨，但这也只是很早以前的经历，为了重现这一幕，他不得不在美国买好鱼叉，再请专家教当地居民如何去捕鲨。1948年的《路易斯安那故事》中，他通过一个土著少年和外来的石油勘探人员的邂逅，暗示出现代文明对古老原始文明入侵的隐忧，影片充满诗意与神秘感。

《北方的纳努克》的成功对纪录片的发展产生了举足轻重的影响。弗拉哈迪在后来与另外三个纪录片大师，即英国的格里尔逊、苏联的维尔托夫和荷兰的伊文思一起被并称为"纪录电影之父"。

与商业性电影相比，纪录片虽然一直面临筹资与上映的巨大困难，但仍然产生了一些电影史上最庄严和感人的电影，如约翰·休斯敦的《希望之光》、法鲁·法鲁扎德的《黑色房屋》、克劳德·兰兹曼的《大屠杀》、马克西米利安·舍尔的《玛琳》、塔潘·鲍斯的《波帕尔》、尤里斯·波德涅克的《逍遥自在的青春》等。

2. 法国印象派电影

印象派电影的概念最初是由法国青年电影评论家和理论家路易·德吕克提出的。印象派理论将电影看作是传达艺术家个人视野的表现形式。他们认为，艺术并非制造真实而是创造经验，这种经验会引发观众情感的产生。艺术对这些情感的引发不是通过直接陈述的方式，而是以诱导或暗示的方式达成的。简言之，电影艺术能够创造瞬间的感觉或印象，这种观念与莫奈、塞尚、凡·高的印象派绘画理论可谓如出一辙。印象派电影的代表人物及作品有德吕克的《狂热》（1921）、谢尔曼·杜拉克的《微笑的布德夫人》（1923）、让·爱浦斯坦的《忠诚的心》（1923）、雅克·费德尔的《亚特兰梯德》（1921）、阿贝尔·冈斯的《第十交响乐》（1918）、《车轮》（1923）、马塞尔·莱皮埃的《法兰西的玫瑰》（1919）等。

印象派电影强调传达人物的主观性，表现心理化的影像，如幻想、梦境或记忆，以主观镜头呈现的人物对事件的感知等。他们在使用叠化、闪回、主观镜头等方面比其他导演都走得更远，有时他们更有意使用凸面镜等来进行辅助拍摄，创造出主观化的夸张

① [英]马克·卡曾斯：《电影的故事》，杨松锋译，20页，北京，新星出版社，2009。

与变形印象。有的影片刻意通过快速剪辑来探索人物的精神状态。比如阿贝尔·冈斯的《车轮》，片中主人公希谢夫陷入对养女的不伦情感，在他驾火车送女儿去结婚时，试图撞毁火车与所有乘客同归于尽，冈斯使用了格里菲斯式的加速蒙太奇手法，风景与人物的面孔、机车制动杆和水蒸气交替出现，节奏越来越快，随着火车冲向悬崖，观众的神经也越来越紧张，走到最终惨剧发生。这个段落中，每个镜头的时长不超过1秒，最短的甚至仅为四分之一秒。这种剪辑方式传达出了扣人心弦的观影效果。片中有大量的加速蒙太奇运用，在当时产生了很大的影响。同样的表现手法在让·爱浦斯坦的《忠诚的心》中也得到了有效的使用。这种通过加快剪辑来创造特殊心理印象的方式成为印象派电影的一大特色。

印象派电影在成功之后，其电影技巧得到了广泛传播。让·爱浦斯坦在1927年曾说："一些原创性的技巧如快速剪辑、推轨镜头和摇镜头等，现在越来越庸俗化了。它们都是些老套，有必要摒弃这些显而易见的风格程式，这样才能创造出一部简单的电影。"①由于德吕克等人后来都与法国先锋派运动有密切联系，所以有人认为法国印象派电影是先锋派电影的前奏，也有人将之看作是先锋派电影的第一阶段。

3. 欧洲先锋派电影

先锋派电影与欧洲的现代主义有着密不可分的联系，事实上它就是现代主义运动的重要组成部分，因为现代主义运动本身就是一场全面的反传统的文化艺术运动，这一运动广泛渗透在小说、诗歌、绘画、雕塑、建筑、音乐等各个不同艺术领域，自然也包括刚诞生的电影艺术。先锋派电影兴盛的时代是1920年代，最早以法国为中心，其后扩展到德国、瑞典、西班牙等国，代表人物包括路易·德吕克、让·爱浦斯坦、雷内·克莱尔、维金·艾格林、谢尔曼·杜拉克、路易斯·布努埃尔、尤里斯·伊文思等。

在电影观念上，先锋派电影坚决反对商业电影，否定电影的大众性，将电影艺术看作是精英知识分子的一种艺术探索形式，它与现代主义运动中的未来主义、达达主义、超现实主义等流派有着直接的关联。

先锋派电影将电影看作是探索艺术表现力的一种新形式，它不是常规意义上的主流电影，事实上，它恰恰是以主流商业电影为否定和逆反对象的。其主要的理论观点包括：①否定叙事，否定情节性与戏剧性。电影不是为了讲述一个动听的故事，塑造人物形象，而仅仅是一种纯粹意义上的视觉形式，它们的作品常通过抽象、唯美的图形、图像来表现"纯粹的运动""纯粹的节奏""纯粹的情绪"。②由于受到未来主义、达达主义的影响，它们常常将"物"的地位极端加以强调甚至将其置于"人"之上，不论是抽象电影还是伊文思的早期纪录电影皆是如此。③作为现代主义运动的组成部分，它们高度强调非理性

① [美]克莉丝汀·汤普森、大卫·波德威尔：《世界电影史》，陈旭光、何一薇译，70页，北京，北京大学出版社，2004。

和无意识在艺术创作、艺术表现上的作用，认为电影艺术应当探索的是与人的深层欲望相关的无意识、非理性的世界，是超现实主义的世界。

在理论层面，先锋派的代表人物及著作有德吕克的《上镜头性》（1919）、爱浦斯坦的《电影，你好！》（1921）、慕西纳克的《论电影的节奏》（1923）、冈斯的《影像的时代到来了》（1926）、莱谢尔的《一种新的现实语义——物》（1926）、杜拉克的《完整电影》（1927）和《电影——视觉的艺术》（1928）等。

在电影实践层面，先锋派电影可分为三类。

第一类，抽象电影。这些影片排斥人物形象，排斥任何实际生活内容，排斥一切理性逻辑，而以抽象的几何图形或物体的景象来表现"纯粹的运动"、"纯粹的节奏"、"纯粹的情绪"，把现实变成梦幻，试图表现充满潜意识活动的超现实世界。代表性的影片如瑞典画家维金·艾格林拍摄的《对角线交响曲》就是由螺旋形和梳齿形的线条组成的抽象动画片，其后的《平行线交响曲》和《地平线交响曲》亦相似。德国画家汉斯·里希特的《第二十一号节奏》，由黑、灰、白色的正方形及长方形的跳动形象构成。法国画家费尔南·莱谢尔的《机器的舞蹈》，用物体和齿轮的运动，造成类似舞蹈的节奏，片中没有人物，只是活动的木马、市场上的商品、摇彩的齿轮、银色的玻璃球等的运动，完全是一种抽象的意识的舞蹈。抽象电影的著名作品还有雷内·克莱尔的《幕间节目》。

第二类，超现实主义电影。超现实主义电影是弗洛伊德精神分析理论的产物。此类电影表现的并不是现实世界，而是超现实的梦幻世界，这个梦并不是好莱坞梦工厂所造之梦，而是弗洛伊德意义上的与本能、本我、力比多、深层心理相关的欲望之梦。第一部超现实主义影片是法国女导演谢尔曼·杜拉克的《贝壳与僧侣》。

1928年西班牙的路易斯·布努埃尔拍摄的《一条安达鲁狗》被称为超现实主义的杰作。影片开场就是一个在电影史上堪称惊世骇俗的片段：一个叼着烟的男子磨着刀片，接着用刀片在一个女人的眼球上划过，如同一片乌云掠过月亮。一个穿着女仆装束的男子骑车在街上穿行，又突然晕倒在街上，引发众人的围观，一名短发女子用手杖拨拉着地上的一只断手，晕倒的男子被一名女子救到楼上，男子醒来冲向女子，却发现自己的手上爬满了蚂蚁，然后又突然龇牙咧嘴地费力拉起绳子，绳上挂着两个躺着的修道士，以及一架挂着死驴的钢琴。另一个男人突然闯进来，男子开枪却发现自己倒了下去，并在海边醒来。片名为《一条安达鲁狗》，但全片并无狗出现。

此片是最为著名的现代主义电影，最充分地体现了超现实主义电影的特征。片中出现的各种荒诞不经、毫无逻辑的片段，与其说是对于现实的写照，不如说是对一个离奇梦境的记录，那些看起来莫名其妙的人物与意象，如断手、蚂蚁、钢琴、修道士、死驴，按照精神分析理论，都是个体深层欲望的伪装，它们通过凝缩（condensation）、移置（displacement）、象征（symbolism）、二次修饰（secondary elaboration）等工

作机制将自己"改头换面"地"编码"起来,以逃避本我和超我的道德审查与约束,实现本我欲望的象征性满足。对于这样的影片的解读,就是一个精神分析学所谓的"释梦"的"解码"过程,突破经过伪装的表象,发掘出其背后的隐秘愿望/欲望。所以,艺术就是艺术家的白日梦,"它们是专门创造出来以激发他人的共鸣的,而且也能引起并满足他们同样的潜意识愿望冲动。"①《一条安达鲁狗》的导演布努埃尔一生中拍摄的绝大多数影片都是超现实主义电影,他后来的

图 3-12 路易斯·布努埃尔

图 3-13 《一条安达鲁狗》被称为超现实主义的杰作

① [奥] 弗洛伊德:《弗洛伊德自传》,张霁明、卓如飞译,90 页,沈阳,辽宁人民出版社,1986。

代表作还有《黄金时代》(1930)、《比莉迪安娜》(1961)、《白日美人》(1967)、《资产阶级的审慎魅力》(1972)等。他的电影也被视为"作者电影"的代表。

第三类，纪录电影。以尤里斯·伊文思的纪录电影为代表，在他的电影中，"人"不是主角，而是充满主观意念色彩的"物"。他拍摄于1929年的《雨》，由一连串极其优美的画面构成：阳光在水面闪烁不定，树影投射在街面、车顶上，微风吹开了一扇窗，影子在日光下微微晃动，流水的倒影若隐若现。雨前的风吹动树梢，雨水点点滴滴洒落在水面、街面，行人开始躲雨，雨水从水檐滴下，从窗玻璃上汩汩涌下，电车的窗玻璃被雾气笼罩，又挂满水滴，玻璃倒影中，行人正在远去，空中的俯拍镜头中，反光的雨伞像极了万花筒。本片在影像语言上非常有特点，注重对于水面倒影、日光投影、玻璃反光等光影效果的呈现，创造出一种朦胧、诗意、含蓄的抒情气氛。这些画面既是纪实，同时又是具有强烈主观色彩的印象式呈现，传达出一种淡淡的悲哀、孤独的情绪。作为一部纪录电影，影片中虽然也有人的出现，但"物"才是它的焦点，整体看起来颇似王国维描述的"无我之境"。在其另一部影片《桥》(1928)中，主角同样不是人而是一部横跨在河上的铁桥。这两部纪录片为伊文思带来了世界性的声誉，一直受到影评家的推崇，对于后来的纪录片乃至剧情片创作都产生了影响，比如塔科夫斯基《潜行者》(1979)、《乡愁》(1983)等影片中对于流水及水面倒影的诗意呈现，或多或少都有伊文思的影子。

伊文思一生的拍摄行踪遍及世界，被誉为"飞翔的荷兰人"。他与中国有颇深的渊源，早在1938年就来到中国拍摄了反映中国人民伟大抗战的纪录电影《四万万人民》，他还将当时使用的手提摄影机赠送给根据地的中国电影工作者，这台摄影机成为中国共产党领导下的第一个电影机构——延安电影团的重要技术装备。新中国成立后，他又多次来到中国，拍摄了《早春》(1958)、《六亿人民的怒吼》(1958年)、《愚公移山》(1972—1974)、《风的故事》(1984—1988)等作品。其中，《风的故事》以纪录片的身份罕见地获得了威尼斯电影节金狮奖。伊文思与弗拉哈迪、格里尔逊和维尔托夫

图 3-14　晚年的伊文思

后来一起被并称为"纪录电影之父"。

前述三类先锋派电影都属于典型的艺术电影,是精英知识分子的艺术探索与艺术实验,并非常规意义上的电影。这场运动仅持续了不到十年的时间,但他们对电影的象征、隐喻功能,对通过电影语言探索人物的深层心理世界等方面却进行了有益的尝试,在以后的法国新浪潮电影,以及英格玛·伯格曼、塔科夫斯基等导演的艺术电影中多少都会看到他们的影子。

4. 德国表现主义电影

德国表现主义电影是出现在 1920 年代的一个电影艺术运动。它是 1910 年代至 1920 年代在文学、戏剧、绘画领域流行的表现主义艺术向电影艺术领域拓展的直接结果。表现主义艺术的典型特征是强调内心真实而非外部真实,作为现代主义艺术的分支,它们表现的内心真实往往是对现实世界的夸张、扭曲、变形,传达出对世界强烈的恐惧、焦虑情绪。在色彩上,摒弃现实主义的质感和深度感,代之以非写实的灰暗色彩、卡通似的线条,人的脸庞不时变成青绿色,人体也可能被拉长,面部表情古怪而痛苦不堪。建筑物或下陷或歪斜,并有意使地面陡峭倾斜以对抗传统的透视法。在表演上,表现主义戏剧常以夸张的舞蹈化动作穿行于风格化的布景中,目的是以最为直接而且尽可能走极端的方式表达情感。

1920 年,罗伯特·维内导演的《卡里加里博士的小屋》标志着表现主义电影的诞生。这部影片最为充分地体现了表现主义艺术的基本特征。影片开场,大学生弗朗西斯给人讲述了一个恐怖离奇的故事:一个巡回市集来到小镇霍尔斯登脱,古怪的卡里加里博士到镇长处申请表演催眠术,接受催眠者叫舍扎尔,结果第二天镇长便被刺杀。弗朗西斯与阿仑观看卡里加里博士的表演,询问被催眠的舍扎尔能活多久,舍扎尔称阿仑只能活到明天。阿仑第二天真的被刺杀。舍扎尔绑架了弗朗西斯的未婚妻珍妮,众人紧追之下舍扎尔掉下山坡,再一路追踪卡里加里博士,原来他竟然是一家精神病院的院长,用催眠术操纵别人行凶。卡里加里博士终于被擒。讲完故事的弗朗西斯向疯人院走去,突然扑向舍扎尔和长得像卡里加里博士的院长,众人将其制服,原来一切都是病人弗朗西斯的幻想,而院长则找到了他疯病的根源。影片凭借紧张的出人意料的故事及情节逆转,独特的表现主义艺术手法,获得了轰动性的成功,也引起了巨大争议。爱森斯坦称之为"野蛮人的狂欢节",是"无声的歇斯底里、杂色的画布、乱涂乱抹的景片、涂满油彩的脸孔和一群恶魔般的怪物的矫揉造作的表情动作"的一次不可容忍的结合。克拉考尔在《从卡里加里博士到希特勒》中则看到了一种把德国引向希特勒政权的倾向,认为影片反映了当时德国的社会心理,对自由的恐惧和对威权的向往。

图 3-15 《卡里加里博士的小屋》是表现主义电影的经典

影片对后世影响最大的是它的表现主义艺术手法。根据表现主义艺术原则，影片中的一切距离、光线、物体、建筑都被严重扭曲，所有的人物也都穿上了奇形怪状的服装，面部经过夸张的化装，用极不自然的表情、手势和步态进行表演。光亮和黑暗的极端反差，扭曲倾斜的角度，夸大失真的纵深都为影片赋予了奇特的美学色彩。萨杜尔曾如此描述片中的景观：囚犯蹲在一根尖三角形的木桩顶端；强盗站在烟囱林立的屋顶上面彷徨；梦游病人黑而瘦长的影子停留在一堵阴暗的高墙构成的变形而模糊的远景中的白色圆圈中间……

德国表现主义电影的代表作品除了《卡里加里博士的小屋》，还包括弗里茨·朗的《疲倦的死》（1921）、保罗·威格纳的《泥人哥连》（1920）、鲁滨逊的《演皮影戏的人》（1920）、保罗·莱尼的《蜡像馆》（1924）等，而《蜡像馆》则被看作是德国表现主义电影的最后一部。表现主义电影对后来的恐怖片、犯罪片等类型具有重大影响，其叙事方式以及美学特征都已成为基本的类型成规与惯例，而其结局逆转的叙事方式在中国影片《黑楼孤魂》（1989）、好莱坞影片《禁闭岛》（2009）等片中都仍在被不断使用。

三、全面成熟期（1927—1945）

1927年有声电影的出现，极大地改变了电影的艺术类型特征。对于电影艺术来说，这是一个具有划时代意义的事件，而1935年彩色电影的问世则进一步完善了电影的艺术形态。与此同时，从1930年代开始，好莱坞电影逐渐取得了在全球影坛的霸主地位，这一地位至今没有任何一个国家可以撼动。好莱坞类型片、制片厂体制在全球范围都产生了强烈的示范效应，具有举足轻重的影响。在此阶段，电影艺术在艺术类型特征、工业体制两方面都进入了全面的成熟时期。

（一）有声片的突破性意义

1896年7月4日，俄国文学家高尔基发表了他第一次观影后的强烈感受，一方面，活动的影像令他感到震惊，但另一方面，电影中所呈现的世界却是一个没有声音和色彩的"奇异的世界"："昨晚，我置身于影子的国度中。要是您也曾亲临这个奇异的世界就好了。这是没有色彩与声音的世界。所有的一切——土地、水与空气、树木、人群——都由单调的灰色组成。灰色的天空中闪耀着灰色的阳光，灰色的面庞镶嵌着灰色的双眸，树叶如灰白的灰烬。没有生命的明媚，只有生命的晦暗；没有生命的律动，只是某种沉默的幽灵。……这一切又如此不可思议地沉默着。它们运动着，我们却听不到车轮的辚辚声，行人的脚步声，也听不到任何话语。没有丝毫的声息；人群动作构成的这部宏伟交响乐并没有释放出一个音符。无声无息中，灰色如灰烬的树叶在随风起舞；灰色的人影永久地沉默着，他们被无情地剥夺了生命的色彩；这些人影又悄然地走上灰色的大地。……一个活生生的生命就在我们面前，但却是个失去声音与色彩的生命，一个灰暗沉默的生命，一个苍白不完整的生命。""这些灰色的无声的生活景象让我们觉得焦虑不安。我们觉得它想给出某种警示，而这种警示藏在某种不祥的寓意中；我们的心因此陷入深渊。我们已忘却身在何处。奇怪的念头占据了我们的思想，我们则越来越迷茫。"①

没有声音与色彩的黑白默片与人们对现实世界的感受相去甚远，早期电影人一直致力于克服这两大缺陷，但一直未获成功。常见的一种方式是放映时同步播放留声机事先录好的声音与音乐，但二者的同步始终是一个大问题，时间稍有错落对于观影而言都是一场灾难。而且，当时也没有大功率的扩音设备，无法满足现场播放的需要。早期电影放映时，常用拟音师躲在银幕后现场拟音，又采用解说员进行现场解说。在所有形式中使用最多的是现场音乐伴奏。自大咖啡馆的早期公映开始，电影放映时就用钢琴伴奏，以掩盖放映机的噪声，加强电影的效果。有的电影放映厅还配备交响乐团，这些配乐可谓

① [法]伊曼纽尔·陶利特：《电影：世纪的发明》，徐波、曹德明译，135~139页，上海，上海世纪出版集团、上海译文出版社，2006。

电影原声音乐的鼻祖。电影音乐家们有时进行即兴创作，更多时采用著名咏叹调、流行歌曲或古典音乐片段，但并不是所有公映都有现场配乐，大多数演出时伴随的还是沉默。

1927年10月6日，好莱坞华纳兄弟公司制作的影片《爵士歌王》首映（也有观点认为最早的有声片是1926年的《唐璜》）。虽然片中大部分片段只有管弦配乐，但其中有四场有歌舞明星阿尔·乔森的歌唱，甚至还有简短的对白（"你还没有听到其他的呢"）。此后，华纳兄弟拍摄了更多的"部分说话"的电影，直到1928年出现了第一部"百分之百说话"的电影《纽约之光》。大约到1932年中期，美国电影已经基本完成了从无声向有声电影的转换。好莱坞歌舞片在1930年代初的兴起并不偶然，因为电影有了声音，那些载歌载舞的场面才可以表现得淋漓尽致。

由于受到技术尚不成熟的录音设备的限制，早期电影必须使用笨重的隔音室以消除摄影机的杂音，不利于拍摄推轨镜头，因此运动镜头很少。早期麦克风不够灵敏，因此制片厂通常要求演员进修发音的课程，念对白时尽量缓慢而清晰，而这恰恰是人们对早期有声片的深刻印象，却不知这些"古典的艺术特征"原来与录音技术的不成熟有关。当然，随着摄影机隔音罩、挑杆话筒、多声轨录音等技术的出现，这些技术缺陷都不复存在。

无声电影进入有声电影的时代，这是电影技术史和艺术史上一次重大的革命。从此，电影不仅可以反映视觉世界，也可以反映有声世界，真正成为了一门视听综合的艺术。在有声片刚刚出现的时候，人们几乎是在滥用着这个新发明，比如出现了百分之百的"说话片"。

1935年，世界上第一部彩色影片《浮华世界》首映。随着彩色片的出现以及歌舞片的泛滥，电影中的场景可谓极尽"纵情声色"，电影成为了表面化的"声色展览"，它业已形成的讲述故事、塑造人物、追求影像风格的艺术传统反而被忽略了。出于对无声片已经积累的伟大传统的珍视，一些艺术家及理论家激烈地反对有声片这一新技术。默片时代的明星卓别林曾说，有声片就像是给大理石雕像着色，是完全没有必要的。爱因汉姆也认为："认为有声片的发明使默片前进了一步或臻于完美，这是一种愚蠢的看法。""电影正因为无声，才得到了取得卓越艺术效果的动力与力量。"[①] 有声片使既有传统被抛弃，回归到了简单复制现实的层面，而这意味着电影艺术的死亡。巴拉兹甚至认为"在无声片末期创立起来的视觉文化已被后来的种种技术发明破坏殆尽。""有声片的出现是任何其他艺术史上从未有过的一场大灾祸。"[②]

事实证明他们多虑了。有声片刚出现时的确有某种艺术倒退的迹象，但很快人们就发现，电影中的人声、音响、音乐使电影艺术更加丰富和完美，更加富有表现力，同时，蒙太奇不仅是画面的组合艺术，也是音与画的组合艺术，声画同步、声画分立等

① [美] 爱因汉姆：《电影作为艺术》，邵牧君译，82页，北京，中国电影出版社，2003。
② [匈] 巴拉兹·贝拉：《电影美学》，何力译，204页，北京，中国电影出版社，2003。

不同关系为创造更丰富的意蕴提供了可能性。声音的出现不再仅是更真实地还原现实，而是成为了一种创造性的艺术元素。色彩同样是如此，它不仅仅具有还原现实的功能，还具有强大的表意性功能。电影有了声音和色彩，其核心艺术形态就基本确立了。

（二）好莱坞与制片厂制度

电影是美国文化中最具代表性的艺术形式，好莱坞电影的存在是世界电影发展史上最引人注目的现象：自从电影诞生以来，没有一个国家的电影能够像好莱坞电影这样持久地受到全世界上大多数观众的喜爱，也没有哪一个电影流派或电影运动能够像好莱坞电影这样稳定地影响着世界电影的基本面貌。

好莱坞电影业之所以能够称霸世界，根本原因在于其成熟的制片厂制度（the studio system），制片厂制度也被视为"经典好莱坞"时期的代表性特征。不同电影史家对美国电影史上的"制片厂时期"

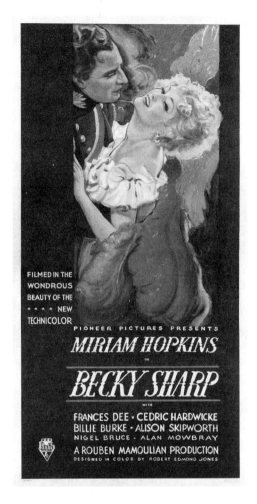

图3-16 世界上第一部彩色影片《浮华世界》

的时间划分各不相同。理查德·麦特白（Richard Maltby）认为制片厂时期为1920年代至1950年代，[①] 而杰拉德·马斯特（Gerald Mast）和大卫·波德威尔（David Bordwell）则将之确定在1930—1945年期间。[②]

无论如何划分，可以肯定的是，在1930—1945年间，好莱坞电影风靡全球，就此确立了自己电影霸主的地位。好莱坞的成功历程可以追溯到1910年代。20世纪初，美国电影正处于战国式的混乱当中，大小电影公司激烈竞争。1908年，以爱迪生公司为首的东部七个主要制片公司与法国的梅里爱、百代公司等组成了垄断性的电影专利公司，这促进了电影的商业化及电影院线的增加，但垄断也引起独立制片商的不满。1910年前后，为减少控制与干涉，一些独立制片商转移到西部的加利福尼亚洛杉矶旁边的一个叫好莱坞的小镇拍摄电影，之所以选择这里有几个原因：首先这里远离旧的电影中心

[①] [澳]理查德·麦特白：《好莱坞电影——1891年以来的美国电影工业发展史》，吴菁等译，104页，北京，华夏出版社，2005。
[②] Gerald Mast, Bruce F. Kawin. A Short History of the Movies, Boston: Allyn & Bacon, 2000, p.226.；[美]克莉丝汀·汤普森、大卫·波德威尔：《世界电影史》，陈旭光、何一薇译，169页，北京，北京大学出版社，2004。

如纽约、芝加哥，可以避开专利公司的侵扰，而这里的自然条件也十分有利于拍摄电影，沙漠、森林、海滩、山谷各种地形地貌应有尽有，且四季如春，日光充足，是绝佳的电影外景地。好莱坞由此逐渐成为美国电影的一个重要基地，最后更成为了美国电影的代名词。

1912年，电影专利公司败诉，失去了垄断性的电影拍摄专利权。看到电影业巨大盈利空间的华尔街开始染指电影业。一系列电影公司开始陆续创立：传奇人物塞纳特的启斯东公司创办于1912年，环球公司同样成立于1912年，华纳兄弟公司创立于1913年，派拉蒙公司成立于1914年，福克斯电影公司成立于1914年（1935年更名为20世纪福克斯公司），卓别林、范朋克、毕克馥、格里菲斯联合组成的联美公司成立于1919年，米高梅公司和哥伦比亚公司成立于1924年，雷电华公司成立于1928年。好莱坞的制片厂时代就此拉开大幕。

制片厂制度是一种工业组织形式和生产管理制度。它具有以下四个特征。

其一，行业垄断。制片厂制度以大电影公司的出现为前提。1920年代好莱坞形成了"八大公司"，其中派拉蒙、华纳兄弟、米高梅、20世纪福克斯、雷电华五家大公司规模最大实力最为雄厚，被称为"五大"，另外三家，哥伦比亚、环球和联艺相对规模较小，被称为"三小"。

虽然这些公司常被看作是制片厂，但它们的功能并不仅在于生产影片，事实上，它们更重要的功能是对发行和放映体系的垄断。麦特白便一针见血地指出，"'制片厂制度'在一定程度上说是个误用词，它过分强调在电影产业整体中制片环节的中心位置，实际上，在大制片厂时代，美国电影产业的最显著特征并不是制片厂作为电影制作中心的存在，而是几家大公司作为发行和放映商的绝对垄断地位。"[①]这种垄断又被称为"垂直垄断"，即对生产、发行和放映完整产业链条的绝对控制。这种控制尤其表现在放映环节，即对影院的控制上面。"五大公司"之所以"大"就在于它们都拥有自己的影院系统，而"三小"虽然实力也不弱，但都没有自己的影院，至于其他连发行能力都没有的小制片厂其影响力几乎可以忽略不计。在控制了发行和放映之后，大制片厂可以通过捆绑销售将好片劣片强制打包发行给小放映商，自主决定影片放映的规模、范围，也可通过延长首轮、次轮、三轮的放映时间窗口扩大放映收入。在20世纪三四十年代，以好莱坞为基地的电影公司生产的影片占全美国的90%和全世界的60%，其中绝大部分影片都由八大制片厂拍摄，它们攫取了全美由放映商支付的影片租金的95%。

其二，流水线式生产。大制片厂都是现代生产企业，拥有自己的生产基地（前期、中期和后期制作）和完备的软硬件设施，以标准化、规模化的方式生产着类型化的电影产

① [澳]理查德·麦特白：《好莱坞电影——1891年以来的美国电影工业发展史》，吴菁等译，104页，北京，华夏出版社，2005。

品，企业内部分工明确，编剧、导演、摄影、美工、服装、化装、道具、灯光、特效、冲洗、剪辑、拷贝制作等各工种各司其职，流水线作业，而且专业分工到了相当细化的程度，比如剧本编写中便有故事、台词的分工，甚至有专人负责往台词中添加各种笑话噱头。值得注意的是，各工种与制片厂往往都签订长期工作合同，成为专职的公司雇员。这种人员与公司之间明确、长期的依附关系是制片厂制度的一大特点。

其三，制片人专权。制片厂制度的另一大特点是以制片人为绝对中心，作为"雇员"的导演、明星等人对于影片几乎没有任何控制力。正如萨杜尔所说，电影的真正主人是制片人，也就是那些被华尔街的银行家所赏识与选定的企业家。电影导演和照明技师、摄影师、布景设计师一样，只不过是每周领取一定报酬的受雇者而已。一部影片的剧本选择、故事设计、人物形象、基本主题、拍摄与否、演员选择、布景与服装设计、财务控制与支出、影片最终剪辑权等，全部都掌握在制片人或公司老板手中。各大公司都有自己的制片部经理，正是这几个人决定了好莱坞电影的走向。1939年，大导演弗兰克·卡普拉曾抱怨："6个制片人拥有着当今好莱坞90%的影片、剧本的决定权、修改权和最后的剪辑权。"为好莱坞导演或其他人所诟病的好莱坞分权式的管理机制，最早是由通用汽车公司于1920年引进的，这个事实本身便表明了好莱坞更多是把自己当成企业而不是艺术组织。制片人也由此成为一部影片艺术风格的决定性人物，公司老板或制片人的商业诉求、个人偏好往往决定了影片的内容走向与风格形态。这种较为明显的商业化的"人治"色彩，再加上内部各工种人员的相对稳定，使得各制片厂的影片都形成了自己的鲜明特色，比如启斯东公司的疯狂喜剧、华纳兄弟公司的犯罪片、米高梅公司豪华布景的歌舞片、环球的低成本恐怖片等。

其四，明星制。虽然制片人是一部电影的决定性人物，但他们通常都是"隐身"在幕后的，被推向前台的永远是电影明星。早期电影由于被看作上不了台面的杂耍，银幕上通常都没有演职员表，电影公司害怕演员名气大了之后漫天要价，也不愿将演员的名字公开。但电影公司后来发现，一些演员主演的影片总是更受欢迎，热情的观众还为这些不知名的演员起了种种别名。电影公司逐渐认识到，明星演员可以为影片创造巨大的利润，开始有意识地包装和推出明星。他们向观众派发或销售数百万张明星签名照片，通过广告和媒体为明星进行不遗余力的宣传，打造甚至虚构其传奇式经历、结婚离婚的私生活秘密，使用的化妆品、豪宅、豪车，甚至喜欢什么小动物等。这些宣传攻势为电影明星创造了巨大的神秘光环，激发了观众对他们的狂热喜爱甚至崇拜。早期电影中的鲁道夫·瓦伦蒂诺、玛丽·璧克馥、道格拉斯·范朋克、葛丽泰·嘉宝等都是具有非凡票房号召力的超级明星。直到今天，好莱坞对于明星的依赖仍未改变，汤姆·汉克斯、汤姆·克鲁斯、莱昂纳多·迪卡普里奥、威尔·史密斯、金·凯瑞、约翰尼·德普、马特·达蒙等明星都是最重量级的票房保证。

从1930年代到今天，好莱坞制片厂体系的这几个核心元素基本上没有发生变化，它

早已经成为世界电影工业的基本形态。也正是在此意义上巴拉兹才说：虽然"电影摄影机是从欧洲传入美洲的"，但是"电影艺术却是从美洲传入欧洲的"。"欧洲向美洲学习一种艺术，这是历史上破天荒第一次。"①欧洲向美洲学习的不仅是电影类型，主要还是其电影工业制度。

图 3-17　好莱坞早期八大电影公司

① [匈]巴拉兹·贝拉：《电影美学》，何力译，37 页，北京，中国电影出版社，2003。

图 3-18　米高梅群星拍摄于 1943 年的合影

（三）经典类型与经典形态

制片厂制度不仅是一种工业组织形式和生产管理制度，同时还与一套完整的艺术生产模式和产品/作品形态直接相关。在好莱坞发展的早期，制片厂已发现具有某些特定内容和特殊艺术表现技巧的影片总是能够受到观众欢迎，进入 1920 年代后半期，尤其是进入 1930 年代之后，这种发现作为一种有明确意识的制度化生产方式渐渐成型，那便是作为好莱坞标志的类型片。所谓类型电影（genre film），通常是指在题材选择、人物设置、叙事模式、影像语言等方面遵循特定成规的电影。类型电影是商业电影的基本形式。

尽管许多类型片的雏形早在电影诞生之初就已出现，但是以一种有意识有目的的规模化生产形态出现的类型片却直到 1920 年代至 1930 年代交接之际才开始勃兴。以犯罪片为例，被视为犯罪片鼻祖的《火车大劫案》问世于 1903 年，但直到 1920 年代后期，随着《下层社会》（1927）、《非法图利》（1928）、《纽约之光》（1928）等片出现之后，犯罪片才开始其规模化生产，而其经典之作《小恺撒》（1931）、《国民公敌》（1931）、《疤脸人》（1932）都是在 1930 年代初开始出现。各种基本类型如歌舞片（秀兰·邓波儿的影片，巴克利·伯斯比的歌舞奇观片）、西部片（如《关山飞渡》）、幻想片（如《绿野仙踪》）、恐怖片（《吸血鬼》《弗兰肯斯坦》）、战争片（《西线无战事》）、喜剧片（《城市之光》《摩登时代》）的经典之作都在 1930 年代出现并使本类型进入成熟时期。从 20 世纪三四十年代开始，好莱坞的类型片便已经风靡世界，直至今天类型生产仍然是世界电影生产的基本形态。

类型电影具有几个基本特征：固定化的题材限定，主要包括喜剧、犯罪、动作、科幻、爱情、历险、灾难、战争等；程式化的叙事模式，追求戏剧冲突，遵循"均衡——均衡被打破——回归均衡"的线性和封闭性叙事；定型化的人物形象，不同类型各有其经典的人物形象；概念化的道德判断，遵循善恶对立的二元对抗模式，展现外部矛盾冲突；奇观化的视听效果，追求"震惊"的观影心理体验，迎合迷狂的观影接受者。

好莱坞经典类型电影包括以下几种。

1. 喜剧片

喜剧片是好莱坞最早出现的电影类型之一。好莱坞喜剧片的真正开创者是塞纳特，他的启斯东公司在1912年创办之后拍摄了大量的动作喜剧，这些夸张甚至疯狂的喜剧当中充满了打闹、追逐、爆炸以及各种针对身体的恶作剧式伤害，更通过梅里爱式的电影魔术创造出一个"庸俗而狂暴的世界"，正如路易斯·贾内梯对劳莱和哈台影片的描述那样，早期滑稽喜剧"善于把一个微不足道的小动作发展成一场启示录式的大破坏。"[①]
早期喜剧片类型的代表人物还包括查尔斯·卓别林、巴斯特·基顿、哈洛德·罗克、哈莱·朗东、马克斯三兄弟、劳莱和哈台、鲍勃·霍普等。在所有早期喜剧表演艺术家中，卓别林的艺术成就无疑最高。他在《淘金记》《摩登时代》《大独裁者》等经典喜剧电影中，不仅创造出"笑中带泪"的喜剧艺术风格，更传达出对于现代工业文明、政治体制等宏大问题的深刻思考，他的天才的喜剧创造力和表现力使其电影完全摆脱了同时期品格低下的流行恶趣味，将喜剧电影艺术提升到了一个更高的境界。喜剧片是流传至今且长盛不衰的类型之一，它可与其他类型形成交叉类型，如动作喜剧片（《尖峰时刻》）、爱情喜剧片（《当哈利遇到莎莉》）、青春喜剧片（《美国派》）等。

2. 西部片

好莱坞西部片是指以19世纪下半叶美国开发西部为背景，或以西部故事为题材的影片。严格来说，西部片是好莱坞独有的一种类型，但后来也有意大利的"通心粉西部片"以及中国式西部片（比如《双旗镇刀客》《炮打双灯》《无人区》等）出现。西部片最早可以追溯到1903年埃德温·鲍特导演的《火车大劫案》，影片根据当时的新闻报道改编，此后火车劫案在西部片中成为常见的故事题材。标志着西部片走向成熟的是约翰·福特的《关山飞渡》（1939）。西部片中的人物、景观与故事都是程式化的：警察、牛仔、悍匪、酒吧老板、妓女、印第安人、骏马、驿车、火车、快枪、高山、草原、峡谷、除暴安良、匡扶正义……所有这些几乎是西部片的必备元素。早期西部片基本上以简单化的善恶对立模式为主，但后来西部片的主题变得更加复杂，人与社会、自然的关系，深入的人性探讨开始进入西部片中。

[①] [美]路易斯·贾内梯：《认识电影》，胡尧之等译，57页，北京，中国电影出版社，2003。

西部片是古典好莱坞的经典类型，虽然其后走向衰落，产量已严重下降，但不同时期总会重新出现西部片的优秀作品，如《正午》（1952）、《搜索者》（1956）、《豪勇七蛟龙》（1962）、《西部往事》（1968）、《日落黄沙》（1969）、《虎豹小霸王》（1969）、《与狼共舞》（1990）、《杀无赦》（1992）、《断背山》（2005）、《老无所依》（2007）等，提醒人们西部片作为经典类型的存在。著名的西部片导演和明星包括约翰•福特、贾利•古柏、约翰•韦恩、凯文•科斯特纳等。

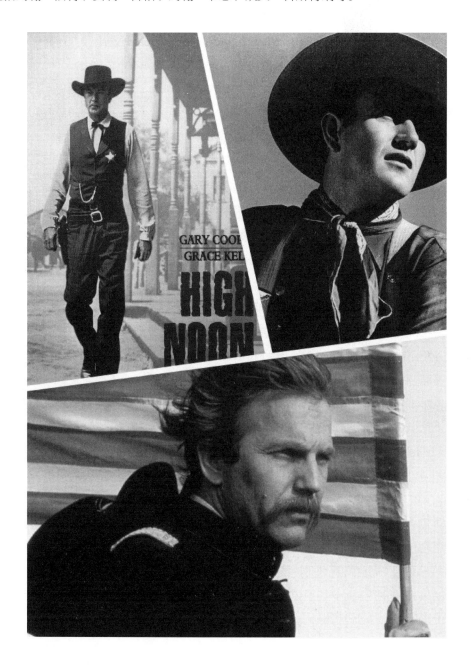

图 3-19　西部片是好莱坞的经典类型

3. 歌舞片

歌舞片是将歌舞场景与叙事内容相结合的电影类型，歌与舞在片中占有相当比重，也是影片最重要的风格化标志。第一部有声片《爵士歌王》（1927）同时也被视为好莱坞的第一部歌舞片。此后随着彩色电影的出现，声色俱全的电影为歌舞片的发展创造了最佳条件。20世纪三十至六十年代是歌舞片的黄金时期，这个阶段诞生了许多著名的影片，如巴斯比·伯克利编舞的影片《华清春暖》（1933）、《1935年掘金女郎》（1935）、弗雷德·阿斯泰尔主演的《大礼帽》（1935）、金·凯利主演的《封面女郎》（1944）、《一个美国人在巴黎》（1951）、《雨中曲》（1952）等，尤其是《雨中曲》被看作是歌舞片的经典之作。1950年代后，许多歌舞片改编自经典舞台剧，如《国王和我》（1956）、《西区故事》（1961）、《音乐之声》（1965）等。与西部片一样，歌舞片作为一种类型也整体走向了衰落，但偶尔也会有佳作问世，比如《油脂》（1978）、《红磨坊》（2001）、《歌舞青春》（2006）、《九》（2009）、《爱乐之城》（2016）等。

4. 犯罪片

在好莱坞的电影分类中，犯罪片是指所有涉及犯罪行为内容表现的类型，包括黑帮片、强盗片、偷盗片、骗术片、警匪片、侦探片等。与其他类型片一样，犯罪片亦有相对较为固定的类型模式特征：以犯罪行为及其关联行为为叙事焦点，以作案/破案的历时性流程为基本的时间线索，以庞大混乱的现代都市为空间场景，以汽车、枪支、风衣、墨镜等标志性道具以及犯罪、枪战等经典段落作为类型标识。

虽然好莱坞犯罪片可追溯到1903年鲍特的《火车大劫案》，但事实上在此之前许多短片便已经开始表现各种犯罪故事，如绑架婴儿、入室偷盗、拦路抢劫以及相应的警察追击等短小故事。1920年代末，一种新形态的黑帮犯罪电影出现，并且在1930年代初达到高潮，代表作为《小恺撒》（1931）、《国民公敌》（1931）和《疤面人》（1932）。此后受到电影审查的巨大压力，犯罪片的强劲发展势头受到扼制，但作为一种重要类型一直保存下来。1960年代末，在实行电影分级制前后，犯罪片获得了新的发展空间，一些经典影片问世，如《邦妮与克莱德》（1967）、《教父》（1972、1974、1990）、《美国往事》（1984）、《铁面无私》（1987）、《好家伙》（1990）、《落水狗》（1992）、《低俗小说》（1994）等。

犯罪片从诞生直到今天，一直是类型片中最重要的代表性片种之一，也是最具商业性的类型之一。一些具有史诗格局的犯罪片（如《美国往事》《教父》系列）除了具备强烈的娱乐品质，同时又反映了广阔的时代风貌，且能达到对于人性的深度挖掘，因而具有高度的艺术价值。而一些规模较小的制作，有时亦能独辟蹊径，透过商业化类型化的外表传达出特定的时代精神。

5. 恐怖片

恐怖片是通过激发观众的恐惧情绪并产生观影快感的影片类型。恐怖片类型往往以

图 3-20 《教父》是犯罪片的经典

观众可见的外部形象或感官的视觉恐怖为核心，经由生理恐怖进而激发观众的心理恐惧。恐怖片的基本叙事程式：开端时的常规或日常状态——出现异常（怪物、怪现象、凶案、鬼魂、变异等）——异常逐渐升级——为对抗异常进行的努力——对抗达到高潮——结局。但是与其他常规类型片不同的是，恐怖片的结尾常常并没有"明确的解决"，而是会为观众有意留下一个尾巴，暗示出并非所有危险都已在结尾时得到彻底清除，而是仍然不幸留有隐患，透露出某种隐隐的威胁仍然存在。这种做法一方面意在令观众走出影院时仍心存余悸、忐忑不安，留下余音未了的回味，另一方面又为可能的续集做出事先的铺垫。

恐怖片可分为以下几类：其一，由异己生物如异形、怪兽、凶猛动物、外星人等所引发的恐怖类型，代表作品有《金刚》（1933）等；其二，由科学怪人、科学/魔幻/灵异等变异所创造的恐怖类型，代表作有《卡里加里博士的小屋》（1920）、《化身博士》（1920）、《弗兰肯斯坦》（1931）等；其三，由鬼怪、僵尸、灵魂等超现实之物带来的恐怖类型，代表作有《诺斯法拉图》（1922）、《吸血鬼》（1931）、《罗丝玛丽的婴儿》（1968）、《闪灵》（1980）等；其四，由犯罪、变态等暴力行为或疾病、伤害等特殊原因导致的身体恐怖类型，代表作有《歌剧魅影》（1925）、《畸形人》（1931）、《德州电锯杀人狂》（1974）、《电锯惊魂》（2004）等。

恐怖片（horror）与惊悚片（thriller）、悬疑片（mystery）三种常规类型之间有相似之处，更有重要区别。恐怖片强调的是通过故事内容及影像语言为观众带来的恐惧效果，这种恐惧效果在观片过程中某些较长时间段内可能持续存在；惊悚片强调的是为观众带来出其不意的突然性的惊吓效果，这种惊吓效果往往在瞬间爆发，又迅速结束，并不长时间持续；而悬疑片则强调的是观众根据影片提供的已知信息自觉进行推理、判断、猜测，等待某种未知的结果或期盼某个特定结果的发生时急切焦虑的心理状态。

早在1920年代，以《卡里加里博士的小屋》为代表的德国表现主义电影就已经开创了用风格化的影像语言来传达焦虑、恐怖情绪的艺术风格。刻意使用矫揉造作、平板单调和人工化的布景设置，夸张的服装和化妆，打破透视比例，避免水平和垂直线条的均衡构图，有意造成扭曲变形的不稳定感和视觉痛苦，表现主义运动深刻地影响了后来的好莱坞电影，尤其是在黑色电影和恐怖电影中表现最为突出。在这些影片中，大量使用戏剧化的高反差照明，故意利用百叶窗或灯光在人物面部及身体上造成明显的明暗分界的轮廓，或者将人物置于黑暗当中，或者利用逆光造成模糊的人物剪影，产生视觉上的焦虑与恐怖感，有意选择黑暗的街道、小巷、小酒店等场景，或隧道、地铁、车厢、电梯、公寓、别墅等封闭性空间，营造出紧张逼仄的感觉。在恐怖片中，形式往往比内容还要重要。

虽然类型片因其固定化的题材限定、程式化的叙事结构、定型化的人物形象、概念化的道德判断、奇观化的视听效果而受到艺术批评的轻视，但是类型片的出现和流行并非是一种偶然，从艺术心理学与文化心理学角度看，类型片无疑满足了受众的艺术和文化接受需求。如托马斯·沙茨所说："电影类型可以被看作是一种社会仪式的形式。""我们把商业电影当成一种当代神话制造的形式来严肃讨论，不仅是合理的，而且是必然的。" ①

除了喜剧片、西部片、歌舞片、犯罪片、恐怖片，以及战争片、科幻片、动作片、体育片、灾难片等经典类型模式，"古典好莱坞"另一个重要的创造是形成了一整套成熟稳定的艺术表现技法。

在宏观层面，以三段式封闭结构（影片开始时的平衡状态—平衡的破坏—结束时平衡的恢复）为基本的叙事结构，以特定目标欲望的追求和实现为基本的叙事动力，以行动中的个体动作为叙事的基本线索，强调线性叙事、因果逻辑，注重外部矛盾冲突与动作性。

在微观层面，虽然好莱坞为观众提供的是建立在高度假定性基础之上的超越真实的梦幻，但是在影片的"肌理"层面（摄影、剪辑、灯光、服装、效果等），好莱坞则想

① [美]托马斯·沙茨：《好莱坞类型电影》，冯欣译，267页，上海，上海世纪出版集团、上海人民出版社，2009。

图 3-21 类型电影就是一种当代神话

尽一切办法将各种人工的痕迹抹去，试图为观众提供一种比"真实还真实"的幻觉，其主要表现技法如下：

（1）摄影。好莱坞模拟观众在现场的视点创造出了对话中的"正反打"镜头，同时创制出著名的"轴线原则"，即为了保持镜头方向上的一致性，防止观众产生空间上的混乱感，摄影机只能在连接两名对话人物画出的一条虚拟轴线的固定一侧进行拍摄而不能越过轴线。

（2）照明。好莱坞创造出了经典的"三点布光法"，即通过主光、辅光、逆光（轮廓光）三个不同光源来进行人物造型，实现美化和突出人物的作用，除了黑色电影、恐怖电影等少量风格化类型片，大多数影片在整体用光方面倾向于将画面拍摄得更加明亮，色彩鲜艳，创造更为舒适明快的视觉效果。

（3）剪辑。好莱坞创造出了透明剪辑或无技巧剪辑的方法，通过各种连贯性剪辑技巧，有意地利用前后镜头之间在空间元素（如视线、构图、角度、色彩、光影等）以及时间元素（如动作、声音、顺序、频率、长度等）的相似性或连续性进行剪辑，从而创造出流畅的观看效果。所谓零度剪辑或无技巧剪辑，便是指刻意抹去人工组接的痕迹，使得故事仿佛在自我讲述、自我生成，一切都在自然发生的特殊效果。

以上所有技巧都以诱导性为基本功能，即它的目的全在于要不动声色地将观众带入它所创造的规定情境当中，让观众暂时忘却自我以及与自我相关的现实世界，全身心地将所有感情投射到眼前光影变幻中的故事、人物与情感中去。所有的微观与细节都是如此真实，以至观众几乎忽略了影片整体上的虚构性与梦幻性。

经典类型及其经典形态的双重助力是好莱坞能够风靡世界，长期占据世界电影霸主

地位的决定性因素。它也对世界各国的电影发展带来了强烈的示范效应,成为商业性电影的基本规范。

(四)其他的电影艺术流派

1930—1945年是好莱坞全面称霸世界的时期,与之相应的是其他国家电影运动的相对消沉,英国纪录电影运动是这一阶段少有的有影响、有声势的电影流派。从电影美学传统的角度看,遵循纪实主义的英国纪录电影运动与遵循戏剧主义的好莱坞电影也构成了美学上的对峙格局。

英国纪录电影运动的领袖是约翰·格里尔逊。1928年,从美国返回英国的格里尔逊进入英国政府新设立的帝国市场委员会,负责用电影手段来宣传政府政策。1929年,格里尔逊在政府部门的资助下,拍摄了他的成名作,也是他执导的唯一一部作品《漂网渔船》。这部纪录影片显示了格里尔逊对于苏联蒙太奇学派的兴趣,他快速地剪辑渔船的各个部位,其影像效果甚至把工人都塑造成了英雄一般的形象。影片获得成功之后,1933年,格里尔逊在国家财政局受命组建了GPO电影小组,并集结了一批年轻的电影人开始拍摄纪录电影。他们的作品是主要面向学校发行的教学性影片,其中较为诗意化和戏剧化的影片甚至有在影院上映的机会。其中最有名的影片是1936年由巴锡尔·瑞特与哈莱·瓦特联合执导的《夜邮》,1934年由巴锡尔·瑞特执导的《锡兰之歌》,1935年由阿瑟·艾林顿与埃德加·安斯梯联合执导的《住房问题》,后者采用的人物访谈形式后来成为纪录片的常见形式。1939年,格里尔逊到了加拿大并受命成立国家电影局。1940年,GPO电影小组也被划入资讯局,后来这个小组更名为"皇冠电影小组"并在战时的纪录电影拍摄中占据了重要位置。哈莱·瓦特执导的《今夜的目标》表现了空袭德国的精彩场景。片中从基地和人员的准备工作到飞机的返航等几乎所有行动都是预先经过安排的。本阶段最著名的导演是汉弗莱·詹宁斯,他的代表作品有《最初几天》《伦敦挺得住》《倾听英国的声音》《纵火》《给梯摩西的日记》等。1951年,皇冠电影部解散。格里尔逊领导下的纪录片创作者形成了著名的"格里尔逊学派"。

英国纪录电影区别于之前的卢米埃尔纪实性电影、弗拉哈迪的人类学纪录电影之处在于的是,它们的创作基本上都有政府背景,由国家出资完成。格里尔逊学派纪录片具有双重特点:一方面,它们秉承了纪实主义传统,但另一方面,它们又吸收了维尔托夫"电影眼睛"理论、先锋派电影、伊文思纪录片,以及弗拉哈迪纪录片的影响,强调将纪实性与蒙太奇剪辑的创造性效果结合起来,正如萨杜尔所说,他们对于构图、蒙太奇和摄影的兴趣常常超过了对主题的兴趣,对于那些缺少异国情调,没有新颖造型的主题,常不屑于拍摄。格里尔逊学派纪录片实际上是后来的专题片的先驱,它们具有明显的主题性和宣传性,围绕单一主题来选择素材,通过解说词来传达创作者意图。这种纪录片类型在1980年代的中国曾产生巨大的影响,当时的许多政论片都具有格里尔逊学派的影子。

四、多元竞争期（1946年至1960年代末）

第二次世界大战结束之后，好莱坞在政治、经济、文化等诸多因素作用下进入了一个相对的衰落期，而同时期的欧洲与亚洲电影则异军突起，展示出各自的生机与活力。好莱坞独霸世界的格局受到严重的冲击，世界电影进入了一个多元竞争的时期。

（一）好莱坞的相对衰落

1946年，好莱坞迎来历史上最辉煌的一年，观众人数与票房双双创下历史之最。但出人意料的是，仅过了一年，好莱坞便进入了漫长的衰落期。"二战"期间好莱坞电影的收入占整个美国娱乐产业的25%，但随着战后娱乐项目的丰富，在1950年就只占12.3%了。1953年，到影院看电影的观众只有1946年的一半，到1962年，观众人数只相当于1946年的1/4。好莱坞的这种急速的衰落，是"二战"后政治、经济、文化诸多因素综合作用下的结果。

在政治层面，好莱坞遭到麦卡锡主义的沉重打击。"二战"结束后，左翼思想在美国的影响力日益强盛，国内罢工活动也日渐增多，在草木皆兵的冷战背景下，1945年3月，美国众议院将其臭名昭著的"非美委员会"改为常设机构，后来这一委员会由参议员约瑟夫·麦卡锡负责。从20世纪40年代末到50年代初，非美委员会在麦卡锡的带领下掀起一场波及全美的反共排外运动，涉及美国政治、教育和文化等领域的各个层面，这一运动被称为"麦卡锡主义"（McCarthyism）。在"麦卡锡主义"最猖獗的时期，美国国务院、国防部、国防工厂、美国之音、美国政府印刷局等要害部门都未能逃脱非美活动调查委员会的清查，仅1953年一年，委员会就举行了大小600多次"调查"活动，还举行了17次电视实况转播的公开听证会。

麦卡锡的魔掌同时也伸向了好莱坞。1949年3月，非美委员会宣布要在好莱坞"进行一次对共产党的秘密审讯"。著名导演威廉·惠勒（《罗马假日》《宾虚》导演）等人成立了"保卫宪法第一修正案委员会"，呼吁被传讯者拒绝回答关于个人思想信仰的问题。10月，第一次传讯只去了10人，他们在非美委员会的法庭上公开拒绝回答问题。最后他们被判了"蔑视国会"的罪名，一律被判处一年徒刑，并罚款1000美元。这10个人是：H. J. 比伯曼、E. 德米特里克、A. 斯科特、A. 贝西、L. 科尔、R. 小拉德纳、J. H. 劳森、A. 马尔茨、S. 奥尼茨和D. 特朗勃。10人中有8人是编剧，另两人是导演。这就是"好莱坞十人案"。在此之后，好莱坞从业者如惊弓之鸟，纷纷相互揭发、诬告，被认为是共产党的人员黑名单不断扩大。那些被列入黑名单的好莱坞从业者大多失去了好莱坞的工作，大制片厂也不敢再聘用他们。大批从业者不得不改行，一些导演远走欧洲，比如朱尔斯·达辛、查理·卓别林，黑名单编剧们或另谋职业，或者只能以化名创作剧本，其中有的影片获得奥斯卡最佳编剧奖，但他们的署名权却被剥夺了。虽然麦卡锡主义在

1954年就已终结，但其影响却阴魂不散，使好莱坞在创作上元气大伤。

在产业层面，1948年，派拉蒙公司在与联邦政府的反垄断诉讼中败诉，被剥夺了影院经营权，史称"派拉蒙诉讼"。此裁决不仅针对派拉蒙公司，而且适用于所有好莱坞制片厂。虽然禁止制片厂经营院线的联邦反垄断法令直到1959年才被全面执行，但大制片厂一直以来全面控制"制片—发行—放映"的垂直垄断被打破，这使大制片厂对整个产业的操纵权被严重压缩，过去可以依靠垄断地位的"打包发行"方式也不可能为继了。

在媒介竞争的层面，对电影构成更直接打击的是电视的兴起。战后美国的经济和文化出现了结构性变化。这一阶段是美国经济的大发展时期，1950年代，有1800万美国人搬到了郊区，到1960年，约有1/4的美国人住在郊区，75%的家庭拥有汽车和洗衣机，87%的家庭拥有电视机。战后实行的5天工作制和带薪休假制为人们寻求其他娱乐活动创造了条件，可以去逛公园、自驾游或参加各种活动，电视则刚好与这种新的休闲方式相吻合，它提供的是一种能随时获取的家庭娱乐。郊区的生活方式为所有"家庭式休闲"活动提供了蓬勃发展的良机。在1950年代，没有任何一种消费品能够像电视机那样销售得如此火爆，它已成为家庭的必备休闲娱乐工具。从1947年到1963年，48%的所谓"四面墙影院"即单厅影院都倒闭了，几乎是每天便有两家关门。1956年，还在营业的19000家影院中，有5200家亏损，有5700家大致持平，56%的影院赚不了钱。①

为了与电视相抗衡，好莱坞开始压缩其制片和发行影片的数量，B级片、短片、卡通片以及新闻片停止了生产，将主要精力集中在数量很少的A级片，即高投入、大制作、大明星且能创造视觉奇观的"重磅炸弹"影片当中。好莱坞开发出宽银幕电影，试图为观众提供在家中观看电视完全享受不到的视听震撼，以及更多的具有诱惑力的性与暴力内容，将观众从家里的沙发中拔出，重新拉进影院。好莱坞患上了"重磅炸弹综合征"，并确立了一个基本规律：10部影片中有7部是会亏本的，有2部大致收支平衡，只有1部能赚大钱，而发行商就指望这1部影片的利润去弥补其他9部影片的损失，盈利被集中到了少数影片当中。

与好莱坞的相对衰落对应的是，欧洲电影开始在美国市场上越来越受到欢迎，这与好莱坞电影受到严格的审查有直接关系。1915年，美国联邦最高法院宣布电影仅是一种娱乐因而不受保障公民言论自由的宪法第一修正案的保护，这为电影审查提供了法律依据。在巨大的外部舆论压力之下，好莱坞的几大制片厂成立了由威尔·海斯牵头的海斯办公室，1930年《电影制片法典》又称《海斯法典》出台，1934年，"制片法典管理委员会"（PCA）成立，开始严格执行制片法典的条款。各大制片厂准备投拍的剧本

① [澳]理查德·麦特白：《好莱坞电影——1891年以来的美国电影工业发展史》，吴菁等译，148、149页，北京，华夏出版社，2005。

须先经过 PCA 审查后才能正式投拍，所有关于犯罪、暴力、性、毒品、粗话、宗教亵渎、跨种族通婚等种种"不道德"内容都将在审查中被删除，影片只有通过审查后才能够获得发行资格。这种审查虽然只是一种行业自律行为，并非官方的行政性审查，但它的影响极其巨大。与欧洲电影的开放与自由相比，好莱坞电影的内容可谓相当保守。

一方面是观众锐减、好莱坞产量减少，片源严重压缩，另一方面，欧洲电影的内容更加开放，包含着更多的社会批判或娱乐魅力（尤其是性元素）。1949 年，大约有 250 家影院定期放映外国影片，偶尔还有像《偷自行车的人》这样的影片得到更大范围的放

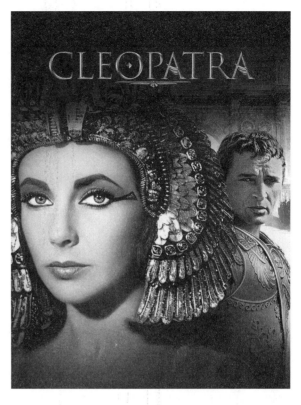

图 3-22　《埃及艳后》等"重磅炸弹影片"成了好莱坞对抗电视业的重型武器

映。到 1952 年，约有 1500 家影院制定了购买欧洲艺术电影的策略。有评论者指出，正是"对性的坦率和自由帮助外国影片赚了钱"。这些影片的引进对美国电影形成了巨大的冲击，同时也引发了诸多司法诉讼，正是这些诉讼一再对美国电影审查体制构成冲击，并最终促成了后来电影分级制的实施。

从战后一直到 1960 年代末，好莱坞进入了一个长达近 20 年的"过渡期"或相对意义上的"衰落期"。好莱坞的类型片程式已经越来越保守和僵化，种种依据惯性延续下来的电影成规在电影制作中仍然保持着统治力，大制片厂出于对商业风险的恐惧不敢进行大胆创新，PCA 的严格审查又极大地束缚着艺术家的创造力和表现力，虽然总有一些作品试图在局部环节向审查体系间接地提出挑战，但却无法从根本上改变电影内容被严格控制的格局。

（二）欧亚新电影的崛起

与好莱坞的衰落形成反差的是，同时期的欧洲和亚洲电影却已进入了一个快速发展的新阶段，意大利新现实主义电影、法国新浪潮运动、欧洲现代主义电影、德国新电影运动、日本新浪潮电影、印度新电影等先后在艺术与商业上获得成功，许多影片获得了

世界性的声誉。世界电影出现了前所未有的多元竞争的格局。

1. 意大利新现实主义电影

第二次世界大战是世界电影发展史上的分水岭,随着好莱坞的相对衰落,世界电影的中心开始向欧洲转移。这次转移不仅是地域的变迁,同时也是电影美学思想的一次大转变,即从表现美学向再现美学的转变。意大利新现实主义电影运动,以及法国理论家巴赞的纪实主义电影美学的出现正是这样一个转变的标志。

新现实主义运动一般认为出现在1945年到1951年,"二战"结束之前诞生的《沉沦》(1943,威斯康蒂导演)、《孩子们在看着我们》(1944,德·西卡导演)等几部影片被认为是新现实主义电影的先声,其全盛时期的主要作品包括罗西里尼的《罗马——不设防的城市》(1945)、《游击队》(1946)、《德意志零年》(1947),威斯康蒂的《大地在波动》(1947),德·西卡的《擦鞋童》(1946)、《偷自行车的人》(1949)、《米兰的奇迹》(1950)、《风烛泪》(1951),德·桑蒂斯的《罗马11时》(1951)等。新现实主义电影反映现实之"新",主要反映在以下几个方面。

其一,内容上的人道主义倾向,对社会现实问题,以及普通人生存状态的关注。威斯康蒂说:"新现实主义首先是个内容问题。"新现实主义电影之前的意大利电影常被称为"白色电话片",因为片中经常出现代表上层社会豪华生活的白色电话机,而新现实主义电影则将目光投向战时和战后意大利社会现实,使人们从银幕上看到了自己的形象与熟悉的生活,如《罗马——不设防的城市》纪实性地表现意大利人民在"二战"期间与意大利法西斯统治者作斗争的真实场景,影片被称为新现实主义电影的"宣言书"。导演罗西里尼以回到卢米埃尔的风格,反对梅里爱的戏剧化风格为口号,奠定了新现实主义电影的质朴、纪实的特征。

新现实主义电影更多反映的是战后的意大利现实生活。《偷自行车的人》是新现实主义电影中最著名的一部。影片讲述了一个凄凉而残酷的现实故事。"二战"后的罗马,失业工人安东好不容易找到了一份粘贴海报的工作,一家人兴奋不已,想办法赎回了当铺中的自行车,儿子布鲁诺一大早就把车擦得明晃晃。然而正在安东贴海报时,小偷偷走了他的自行车。没了自行车就意味着丢了工作。整部影片就是父子俩四处去寻找自行车的经过。他俩在市场上发现了一辆疑似是自己的自行车,并与小贩车主口角起来,叫来警察后却发现车并不是自己的,遭到小贩一阵奚落。好不容易找到小偷,将他按在地上,但周围都是小偷的邻居,纷纷对他进行恫吓,警察来了却认为安东没有人赃并获而不了了之。体育场正在比赛,赛场外是密密麻麻的自行车,安东突生一念,将儿子打发回家,骑上一辆自行车狂奔,却被车主发现追赶,没多远就被路人拦下,围起来拳打脚踢,车主还给了他一耳光。儿子布鲁诺赶来,抱住受尽侮辱的父亲,其后则哭哭啼啼地跟在后面,车主发现了他,看着父子俩,突然要求大家把安东放了。父子俩缓缓地走在回家的路上,布鲁诺不时看一眼父亲,紧紧握住父亲的手,父亲看了看儿子,也握紧了儿子的手,父子俩消失在比赛散场后的人海中。

图 3-23 《偷自行车的人》

《罗马 11 时》的故事改编自一则报纸新闻：一个公司要招一名女打字员，却有二三百人来应征。她们在狭窄的楼梯上推挤，终于楼梯倒塌酿成惨剧。市政当局虽然进行了抢救，但医药费仍然得由伤者自己出。影片结尾，女主人公仍在倒塌的房屋外等候，希望能够得到这唯一的一份职位。《风烛泪》讲述孤寡老人温别尔托·D 退休后跟小狗弗兰克一起生活，靠微薄的退休金根本无法生存，因拖欠房租他被房东赶了出来，在大街上流浪，试图乞讨又放不下可怜的自尊，想要自杀，将弗兰克赶走，但小狗最终又找到了他。风烛残年，却遭遇生存的绝境，人生的悲哀莫过于此。

图 3-24 《风烛泪》

这几部关注社会现实的影片，为意大利新现实主义电影赢得了世界性的声誉。法国电影理论家巴赞认为，新现实主义的重要特征是对现实生活的关注，对普通人的人道关怀，"就内容而言，我愿意把当代意大利影片中的人道主义看作是影片最重要的价值。"① "这场真正的革命触及更多的是主题，而不是风格；是电影应当向人们叙述的内容，而不是向人们叙述的方式。'新现实主义'首先不就是一种人道主义，其次才是一种导演的风格吗？而这种风格本身的基本特点不就是在展现现实时不显形迹吗？"②

其二，非戏剧化倾向。新现实主义运动反对虚构的情节和人为的戏剧纠葛，主张进行实地观察，表现普通人的日常生活和命运，从而展示社会风貌。新现实主义著名编剧柴伐梯尼曾说："新现实主义最突出的特征及其最重要的新意就在于它证实了一部影片并不一定需要有一个'故事'，即一种根据传统臆造的故事；新现实主义的最大努力就表现在它尽可能使叙事浅显，讲得尽可能简明。总之，它不是故事，而是一种实录，一种纪录精神。"因此，新现实主义提出了"还我普通人""每个普通人都是英雄"的口号。以戏剧化为基本特征的好莱坞电影与反戏剧化的新现实主义电影的区别正是表现式美学与再现式美学的区别，前者试图提供超越日常生活的快感，而后者的目的却在启发观众对现实的感知、反省与批判；前者为观众提供超越现实的理想化的梦幻，后者则为观众揭示出生存的困境与社会的矛盾，但又并不期望为观众提供解决问题的某种终极办法，从而使影片表现出多义性、开放性。

其三，非职业化倾向。排斥僵化的传统表演规范，追求真实自然的表演，反对明星制以及做作虚饰的表演，大量使用非职业演员。《偷自行车的人》中主人公安东的扮演者本身就是个工人，他的儿子布鲁诺的扮演者是导演从看热闹的人群中偶然发现的一个孩子，扮演妻子的是一个新闻记者。《风烛泪》中的退休老职员温别尔托•D。则是由一个退休老教授出演的。

其四，非人工化倾向。新现实主义提出了"把摄影机扛到大街上去"的口号，基本上采用外景拍摄，甚至直接到故事的实际发生地去拍摄，让演员的表演保持自然状态，使用大纲式剧本，鼓励即兴式的对白（甚至使用方言土语），尽量少用甚至不用人工照明和布景，摄影处理要接近新闻片的纪录性的质朴，使影片保持自然的生活化气息，剪辑也不强调戏剧化的蒙太奇效果。

关于新现实主义是否是一个完整、统一的流派，电影史上一直存在争议，事实上前述特点并非在所有新现实主义电影中都得到了一致的遵守，但人们又不得不承认在总的倾向（题材、主题、技巧）上新现实主义运动仍然保持着某种共性特征。新现实主义电影发挥了电影力求逼真的照相本性，并以政治上的民主性与美学上的真实性，推动了电

① [法]安德烈•巴赞：《电影是什么？》，崔君衍译，271页，南京，江苏教育出版社，2005。
② [法]安德烈•巴赞：《电影是什么？》，崔君衍译，67页，南京，江苏教育出版社，2005。

影艺术摆脱好莱坞式的虚假美学模式，为电影艺术走向真正的生活真实开辟了道路。

新现实主义电影无疑属于艺术电影的范畴，它的初衷本身就是反商业化、反类型化的，它的生活流式的纪实表现手法、非职业化倾向、反明星化路线、对社会底层民众的关注、人道主义倾向、揭示与批判现实的主题，所有这些都与好莱坞式的工业体制、商业诉求大相径庭。从电影史的发展脉络来看，新现实主义电影处于由卢米埃尔兄弟开创，由弗拉哈迪、格里尔逊等发展的纪实主义传统当中。它在1950年代的兴起，虽然历时短暂，但的确为现实主义的电影传统树立了一座丰碑，并且影响深远。数十年后的中国，以贾樟柯的《小武》（1998）为代表的"第六代"导演影片就非常典型地呈现出了类似意大利新现实主义电影的特征，不能不说，《小武》中的小偷小武，身上就有着《偷自行车的人》中安东的痕迹，而路学长的《卡拉是条狗》（2003）则像是《偷自行车的人》与《风烛泪》的综合版，片中底层工人老二（葛优饰）想尽办法要从警察手里要回与自己相依为命的小狗卡拉，影片折射的是中国的社会现实。从这个意义上说，"第六代"导演作品或许可以称为中国的"新现实主义电影"。

2. 法国电影新浪潮

在1959年的法国戛纳电影节上，几名青年导演的作品一鸣惊人，其中包括戈达尔的《精疲力尽》、特吕弗的《四百击》、阿仑•雷乃的《广岛之恋》。此后几年间，法国突然出现了青年导演竞相拍摄电影的盛况。1959年共有24名新导演出现，1960年，又有43名新导演拍摄了他们的处女作。这种青年导演"井喷"的现象在世界电影史上都是前所未有的事件。这个由新导演们所开创的电影运动被统称为"新浪潮电影运动"。

法国新浪潮电影运动的代表人物包括弗朗索瓦•特吕弗、让－吕克•戈达尔、克劳德•夏布罗尔、雅克•里维特、埃里克•侯麦等，这些青年导演都曾在巴赞主编的《电影手册》杂志任职，他们最初是作为青年影评人出现的，受到巴赞美学思想的影响。在新浪潮运动之前，这些青年影评人提出了"作者论"主张，对法国之前的"精致电影"进行激烈的批评：认为它们是编剧电影而非导演的电影；过于悲观，而非存在式的浪漫的自我表达；场面调度太雕琢，而非自然即兴的开放形式；太讨好观众，仰赖明星，而非靠创作者的个性。在他们看来，"电影作者"必须编导合一甚至编导制合一，是影片完全的控制者，同时，在"作者"导演的作品谱系中必须贯穿其鲜明独特的个人风格。每部影片就像一部小说、一幅画或一首乐曲，只是一个人的作品，强调电影是导演的自我表现，强调影片创作的个人化。

法国新浪潮电影运动并没有统一的纲领或艺术宣言，但他们共同的职业道路与成长背景（《电影手册》同仁）使他们在电影艺术观念上又的确存在许多共性特征：他们都是"作者论"的信奉者，坚信导演是一部影片的主导，他们的作品通常都是自己担任编剧甚至剪辑，追求导演对作品的自主的控制。比如夏布罗尔的处女作《漂亮的塞尔日》的拍摄资金便来自其妻子继承的一笔财产，影片完成后成功地回收了成本，这使夏布罗

尔此后得以继续拍片，所以夏布罗尔的名言是："当你找到一笔资金拍摄第一部电影时，你就成了一位导演。"

新浪潮导演主张艺术与商业的完美融合。一方面，他们不排斥甚至刻意追求商业性，新浪潮导演大多是希区柯克的狂热崇拜者，特吕弗后来还曾到好莱坞对希区柯克进行了长达4年的漫长采访，最终促成《希区柯克与特吕弗对话录》（1967）一书出版，夏布罗尔与侯麦都曾出版希区柯克的研究专著。希区柯克对影片情绪、节奏的把握，对悬念的创造，对影片全面的个人控制，贯穿所有影片的个人风格都为他们所激赏。希区柯克是他们所依据提出"作者论"的代表导演之一。新浪潮影片并不像安东尼奥尼等人的现代主义电影那样完全排斥戏剧化情节，特吕弗《四百击》是自传体电影，戈达尔《精疲力尽》、夏布罗尔《表兄弟》等片都借用了犯罪片、惊悚片的外壳。这些影片大多取得了商业上的成功；另一方面，他们的影片又具有艺术电影的思想与艺术素质，包含着他们对个体生活、命运的哲理化思考，并非肤浅的商业类型片。特吕弗的《四百击》具有自传性质，探讨了青春与成长的主题，戈达尔的《精疲力尽》《狂人皮埃洛》等片则表达了命运的不可知性与偶然性的哲理化意蕴。他们的影片在艺术上也的确得到了承认，特吕弗凭《四百击》获得戛纳电影节最佳导演奖，《表兄弟》在柏林电影节获奖，《精疲力尽》也赢得了广泛的国际声誉。

图 3-25 《四百击》是特吕弗的自传式作品

新浪潮电影是传统电影工业的反叛者，他们开创了一种非制片厂化的新电影拍摄方式：基本上采用实景拍摄而非摄影棚拍摄，这为他们的影片带来了强烈的现实感与生活感；采用便携式摄影及录音设备，起用没有知名度的演员而非明星，极少的工作人员，多现场即兴式创作，总是能很快完成拍摄，平均制作成本比一般影片要节省一半。这使制片人乐于为这些新导演投资，事实上一些新浪潮影片的确获得了极高的利润。在艺术技巧上，新浪潮导演喜欢使用长镜头，这无疑是对巴赞美学的继承与实践，他们常在一个场景中使用一个长镜头，来取代"远景—中景—近景—特写"的蒙太奇成规，他们尤其擅长运动长镜头，《四百击》结尾长达几分钟的长镜头已成为影史经典，《精疲力尽》结束部分也是一个长镜头。此外，他们还实验了许多非常规的剪辑和拍摄技巧，比如戈达尔影片中常有意使用非连续性剪辑如跳切、越轴，大量的省略、快切也加快了影片叙事节奏，这种突兀的剪辑方式与影片中对命运的不可知性与偶然性的主题表达形成了呼应。戈达尔在影像语言上的革命性最为突出，他在《精疲力尽》中大量使用的这些革命性的剪辑技巧，令好莱坞的资深剪辑师们都感到震惊和新奇，并由此引发了电影剪辑观念和技巧的一场革命。今天，跳切、越轴等已经变成了一种常规的剪辑和拍摄手法，尤其是在后现代风格的许多影片中，比如《低俗小说》（1994）、《两杆大烟枪》（1998）、《黑客帝国》（1999）、《疯狂的石头》（2006）；也出现在许多常规的影片中，如《让子弹飞》（2010）、《中国合伙人》（2013）等，那些曾经属于"离经叛道"的剪辑技巧已经变得司空见惯了。

图 3-26 《精疲力尽》引发了电影艺术观念的革命

图 3-27 弗朗索瓦·特吕弗

与他们推崇的"作者论"相一致,新浪潮导演都具有鲜明的差异化的个人风格。特吕弗的影片带有较强的成长与传记色彩,从《四百击》开始,他之后的"安托万"系列影片都由同一个演员让-皮埃尔·利奥德主演,时间跨度长达20年之久,演员与角色共同成长,这是比较少见的情况。

图 3-28 让-吕克·戈达尔

相对于特吕弗较为传统的艺术风格,戈达尔是一个电影艺术的实验家,他将商业类型片的外壳、艺术电影的人物形象与主题探索、天马行空的艺术语言实验混搭融合,创造出了一种非常个人化的艺术风格。戈达尔的艺术生命非常长,2014年,84岁的他还凭借《再见语言》获得了戛纳电影节评委会奖。

夏布罗尔的创作更接近主流商业电影，作为希区柯克崇拜者的他专注于间谍侦探片和心理惊悚片，在几十年间共拍摄了数十部影片，是《电影手册》导演中最具商业性与实效性的导演。导演侯麦比其他几人大十几岁，却成名较晚。侯麦是更具有艺术与哲理气质的导演。他的《六个道德故事》《喜剧与谚语》《四季的故事》等系列电影以幽默与讽刺的方式探索着男女之间在理智、情感和性爱之间的微妙关系，是用电影写成的社会风俗小说，具有明显的知识分子化的艺术气质。除了前述导演，新浪潮中成就较高的著名导演还包括路易·马勒、比埃尔·卡斯特、约克·杜尼奥尔、瓦尔克洛兹、克劳德·勒鲁什、约克·德米、让·比埃尔·莫基和菲利蒲·德·勃洛卡等。

与新浪潮相关的一个电影创作群体是左岸派，他们在广义上也被纳入新浪潮的行列，但相对来说更趋向独立。所谓左岸派是指居住在巴黎塞纳河左岸的电影导演群，主要包括阿仑·雷乃、阿涅斯·瓦尔达、克利斯·巴尔凯、阿兰·罗伯-格里耶、玛格丽特·杜拉斯、乔治·弗朗叙、让·凯罗尔和亨利·科尔皮等。

图 3-29　晚年的阿仑·雷乃

左岸派中最为著名的无疑是阿仑·雷乃。由他导演，玛格丽特·杜拉斯编剧的《广岛之恋》在 1959 年戛纳电影节上引起了轰动，影片讲述了一个到广岛拍摄反战影片的女演员的经历，却将现实与历史、真实与幻觉混合在一起，广岛的时空与女演员记载着她战时痛苦回忆的法国小城内维尔的时空缠绕在一起，大量声画分立的使用使观众产生迷幻的时空反应，深刻地描述出战争对人带来的难以弥合的灾难性后果。雷乃的另一部作品，根据著名新小说家罗伯·格里耶同名小说改编的《去年在马里昂巴德》更是一部实验性的作品，现实与虚幻同样纠缠不清，显示出获知真相的不可能性。

雷乃的成功激发了罗伯-格里耶也投身电影创作，他拍摄了《不朽的女人》（1963）、《横跨欧洲的快车》（1968）和《说谎的人》（1968）等影片。阿涅斯·瓦尔达被称为"新浪潮的教母"，早在新浪潮之前已经开始拍摄，她最著名的影片《五点到七点的克莱奥》（1961）描述了一个女演员极为重要的 95 分钟。左岸派的其他著名影片还包括乔治·弗朗叙的《没有脸的眼睛》（1960），亨利·科尔皮的《依然故我》等。

与新浪潮导演试图将商业与艺术相调和不同，左岸派的电影是典型的艺术电影。他

图 3-30 《广岛之恋》

图 3-31 《去年在马里昂巴德》是实验性极强的电影

们更关注的是导演个人化的艺术表达,较少考虑票房与观众的感受。因为罗伯-格里耶与玛格丽特·杜拉斯的作家身份,这一流派的影片也被称为"作家电影"。从艺术风格上看,与其说他们的作品属于新浪潮,不如说更接近于安东尼奥尼、费里尼等人的现代主义电影。

新浪潮电影的划时代意义在于,它成功地实践了"作者论"的主张,使导演成为一部影片的中心成为了可能,电影开始打上导演而非制片厂的标签,这一新传统至今都没有改变。虽然新浪潮运动仅仅持续了3年左右的时间,但"新浪潮"这一名称从此成为世界各国各地区由新导演引发的新兴电影运动的通称。

新浪潮在实质及精神上都影响了世界各地导演的电影创作,包括:①美国独立制片,如约翰·卡萨维兹、伍迪·艾伦、罗伯特·阿尔特曼,以及科波拉、卢卡斯、马丁·斯科塞斯等人的早期作品,另外,贾木许,昆汀·塔伦蒂诺的《落水狗》《低俗小说》内有许多新浪潮的技巧意识,如约翰·屈伏塔与乌玛·瑟曼的舞蹈都直接来自戈达尔的《圈外人》中的舞蹈,其公司甚至取名为该片的英文名 A Band Apart。②英国自由电影运动。③德国新电影:20 世纪 70 年代兴起的新电影运动,法斯宾德、施隆多夫、赫尔措格等受法国新浪潮的影响甚巨。④日本新浪潮:大岛渚、今村昌平、筱田正浩等。⑤巴西新电影。⑥台湾新电影、香港新浪潮电影:法国人喜欢说台湾新电影是他们真正的传人。新浪潮理论家让·杜歇更在他的著作《法国新浪潮》中给予侯孝贤、杨德昌三大页篇幅,论证侯孝贤的《南国再见,再见南国》、杨德昌的《牯岭街少年杀人事件》俱为法国影响下的产物,还提出王家卫、吴宇森受新浪潮影响的观点。台湾学者焦雄屏认为,王家卫、吴宇森都受恩师谭家明影响,而后者则受新浪潮影响颇深。王家卫的多部佳作都由谭家明剪辑,而吴宇森则一直是梅尔维尔的信徒,其剪辑技巧也受其影响。⑦丹麦 Dogma 宣言:1995 年由拉斯·冯·特里尔发起的电影运动,本着新浪潮独立精神,反对大片厂及主流电影的拍片模式。⑧东欧:戈达尔在东欧有神话式地位,波兰的波兰斯基、匈牙利的扬索、捷克的米洛斯·福尔曼等,这些导演后来流亡西欧及北美,都大量使用新浪潮的演员,且与新浪潮成员关系密切。①

3. 欧洲现代主义电影

欧洲的现代主义电影经历了两次发展高潮:一次是发生于 1920 年代的欧洲先锋派电影;第二次即是发生在 1950—1960 年代的现代主义电影,其主要的代表人物是瑞典的英格玛·伯格曼、意大利的安东尼奥尼、费里尼。也包括常常被纳入新浪潮运动的阿仑·雷乃、玛格丽特·杜拉斯、罗伯-格里耶。戈达尔虽然是新浪潮的代表人物,但他后来的许多实验性电影也具有现代主义电影的特征。现代主义电影也是典型的"作者电

① 焦雄屏:《法国电影新浪潮》(下),423 页,南京,江苏教育出版社,2005。

影",这些影片通常都由导演自编自导,导演是影片主题、艺术风格的完全的掌控者和决定者。

英格玛·伯格曼常被看作是欧洲艺术电影的典范意义上的导演,在世界影坛享有近乎崇高的地位。

早在新浪潮运动之前,伯格曼已经在欧洲电影节获得大奖,确立了国际大导演的地位。1957—1959年连续三年,他的《第七封印》《野草莓》《魔术师》分别连续获得欧洲三大电影节即戛纳电影节、柏林电影节、威尼斯电影节大奖,此外他还曾四次获得奥斯卡最佳外语片奖——《犹在镜中》（1961）、《处女泉》（1962）、《冬日之光》（1963）、《芳妮和亚历山大》（1984）。伯格曼其他的著名影片还有《沉默》（1963）、《狼的时刻》（1968）、《耻辱》（1968）、《呼喊与细语》（1972）、《婚姻生活》（1973）、《魔笛》（1975）等。

图 3-32　英格玛·伯格曼

伯格曼是一位才华横溢的艺术家,他是"电影作者"的典型代表,几乎所有影片都是自编自导,并且长期使用固定的摄影师及主要演员,创作班底非常稳定,正是这些因素使得他的电影有着独一无二的个人化色彩,被打上了深深的"伯格曼"烙印。伯格曼电影是典型的现代主义哲理化寓言式电影,主题集中于生

图 3-33　《野草莓》获柏林电影节金熊奖

存的无意义和荒诞性、作为社会存在物的人的孤独与痛苦、人与人之间的隔膜、人的异化、信仰危机、精神困境等，他的电影人物通常孤独沉默而自省，空间环境封闭压抑，影像语言沉静蕴藉，富于隐喻与象征意味，在运用意识流手法探究人的潜意识和深层心理等方面具有突出的贡献，这在其代表作《第七封印》《野草莓》《沉默》等影片中表现得尤其明显。

伯格曼电影的开拓性贡献还表现在，随着导演的"个人商标"成为艺术电影的品质保证，他的影片得以进入国际性的电影市场，为纯艺术电影的商业化发行奠定了基础。伯格曼电影的出现，正值电影真正被接纳为一门艺术的时期，他的影片向西方知识分子提供了一份有力的证明：电影可以是一门严肃的、能够达到极高艺术成就的艺术形式。它的影响力如此之大以至于伯格曼电影成为了知识分子艺术与人文修养的一个重要的组成部分。

米开朗基罗·安东尼奥尼的作品也是现代主义电影的代表。在拍摄了早期具有新现实主义风格的几部影片之后，1960年，安东尼奥尼完成了他第一部具有现代主义风格的影片，也是他的"情感四部曲"的第一部作品《奇遇》，这部影片在国际上大获成功，接着他又完成了其余三部《夜》（1961）、《蚀》（1961）和《红色沙漠》（1964）。1969年，他与米高梅三部英语片合约的第一部《放大》也取得了巨大成功。这几部影片代表了安东尼奥尼电影的最高成就。他的影片探讨的基本上都是现代都市社会中的情感问题，男女之间的隔膜、孤独、冷漠、情感的脆弱、爱情的不可信任，反映出存在的无意义和命运的不可捉摸，这些是贯穿他所有影片的核心主题。这些影片基本上都没有戏剧性的故事，他更关注的是人的内心而非外部冲突，《奇遇》便是典型的例子。影片以一个女孩在海岛上的失踪开始，但随着影片的进行，寻找失踪女孩的叙事动机反而变得虚无，其未婚夫与另一女孩之间的情感折磨倒成了关注的焦点。《放大》中的摄影师似乎发现了一起凶杀案，但影片结尾却表明一切可能仅是他

图 3-34 米开朗基罗·安东尼奥尼

的幻觉。为了强调人与环境的疏离感,物与环境在安东尼奥尼影片中具有重要的意指功能。他擅长使用富有象征与暗示意味的空镜头,传达出一个冷漠、孤寂、异化的世界,如《红色沙漠》中的工厂、小镇,《蚀》结尾空旷的街道与建筑,或者将人物与巨大的空间环境并置,暗示出人物或生命的渺小虚无,外部世界对个体的压抑与扼杀,如《放大》结尾摄影师站在巨大的草坪上茫然无措,《奇遇》中男女主人公在废墟般的巨大墙壁之前的孤独身影等。

图 3-35　安东尼奥尼的成名作《奇遇》

意大利导演费德里科·费里尼与瑞典导演英格玛·伯格曼、苏联导演安德烈·塔科夫斯基并称为世界现代艺术电影的"圣三位一体",是意大利最具国际影响力的大导演。费里尼比安东尼奥尼成名更早,1953年,他的《浪荡儿》就已经引起国际瞩目,此后,他的《大路》获得1956年奥斯卡最佳外语片奖。费里尼的早期电影具有现实主义风格。从1960年获得戛纳电影节金棕榈奖的《甜蜜的生活》开始,他

图 3-36　费德里科·费里尼

图 3-37 自传性质的《八部半》

的影片越来越具有现代主义气质。1963 年,他创作出《八部半》,本片是一部具有自传性质的电影,也是他最具代表性的现代主义电影。影片描述著名导演吉多在拍摄他的第九部电影时陷入了一场创作危机,观众的期待、制片人的压力、创作力枯竭的痛苦、家庭与人事纠葛、性爱的幻想、荒诞的梦境,所有一切以意识流的杂乱形式交织在一起,并最终以一场莫名的集体狂欢而结束。此后,在他的《朱丽叶与精灵》(1965)、《爱情神话》(1969)、《罗马风情画》(1972)、《船续前行》(1983)等影片中,费里尼继续表达着他的自传与幻想,以及对社会历史的检视。

英格玛·伯格曼、安东尼奥尼、费里尼,以及后来的塔科夫斯基,他们都是"电影作者"的典型代表,可以说,正是凭借他们杰出的艺术创造力,才将电影由娱乐产品、意识形态宣传工具转换成了精英知识分子的艺术作品,电影在世界上获得知识与学术层面的真正认可和普遍尊重,是从他们的出现才开始的。事实上,这个阶段也是电影艺术得以走进高等教育,成为现代知识传承体系一个重要组成部分的开始。他们的电影基本上都不是市场意义上的畅销品,但直到这些世界级大师的作者电影的出现,电影的艺术境界、精神品格和思想深度才真正得到了质的升华。

4. 新德国电影运动

"二战"后的西方电影史中,声势最大、影响最深远的有三大流派,即意大利新现实主义运动(1940 年代后期至 1950 年代中期)、法国新浪潮运动(1950 年代末,1960 年代初)和新德国电影运动(1960—1980 年代)。新德国电影运动从 1962 年开始,大概持续了近 20 年的时间。1962 年 2 月 8 日,在西德奥伯豪森第 8 届西德电影短片节上,26 位年轻导演、摄影师和制片人共同发表了《奥伯豪森宣言》,宣称"旧电影已经死亡","德

国电影的未来，在于运用国际性的电影语言"，要创立"新德国电影"。1965年，在政府资助下，"青年德国电影管理委员会"成立，为青年导演提供拍摄资金。

新德国电影运动不像新现实主义和新浪潮那样迅速由盛而衰，它是一场持续时间很长，经历多次潮涨潮落的运动。从大的方向来看，大概经历了两次大的高潮，第一次是1965—1968年，代表影片有克鲁格的《和昨天告别》、夏摩尼的《禁猎狐狸的季节》及施隆多夫的《特莱斯》，他们分别在威尼斯、柏林和戛纳获奖，但这时的作品却陷入了"国际上得奖，国内不卖座"的尴尬。

1970年代后，新德国电影进入第二次高潮，并出现了被称为"新德国电影四杰"的法斯宾德、施隆多夫、赫尔措格和文德斯。这些导演从1970年代中期开始接连在国外电影节获奖。1974年，在国内遭到批评的法斯宾德获戛纳电影节评论奖，在巴黎还举行了"向法斯宾德致敬"的影展。赫尔措格《人人为自己，上帝反大家》获戛纳电影节三项大奖。1975年，伦敦电影节和纽约电影节奖项更几乎被新德国电影所囊括。1979年，法斯宾德的《玛丽娅·布劳恩的婚姻》轰动德国，同年，施隆多夫的《铁皮鼓》获戛纳金棕榈奖，次年又获奥斯卡最佳外语片奖，新德国电影这才结束了国外得奖、国内无人喝彩的尴尬局面，使这一运动进入了最佳的状态。

图3-38 传奇人物法斯宾德

赖纳·维尔纳·法斯宾德是新电影运动的代表人物，也是一个创作能力极其旺盛的影坛天才。从第一部影片《爱比死更冷》开始，在1969—1979年他一共创作了36部

长片，拍摄了一套电视系列片（五集）、导演了许多舞台剧，还在别人导演的14部影片中扮演了角色。在他37年的短暂生命中，一共拍摄了41部影片，编导、演出了27部舞台剧。法斯宾德的早期电影多是反映德国底层人民社会生活的影片，以及具有自传性的影片，比如《恐惧吞噬灵魂》《当心圣妓》《卡赞婆婆上天堂》《中国式轮盘赌》等。1978年，在拍摄了他最成功、最受欢迎的影片《玛丽娅·布劳恩的婚姻》之后，他又完成了《劳拉》和《维罗尼卡·福斯的欲望》从而构成女性三部曲。这几部影片都有明显的好莱坞情节剧色彩，将个人婚姻、命运与德国社会的兴衰结合起来，呈现了更为广阔的视野，同时获得了艺术评价与票房上的双赢。

沃纳·赫尔措格是一个异常执着，愿意为电影付出一切的电影人，其作品也大多以狂热、孤独的理想主义者为主人公，讲述他们在极其艰苦的自然条件下与命运进行抗争的故事，许多影片虽然以历史题材形式出现，却具有寓言性的隐喻意味。其处女作《生命的讯息》（1967）描写纳粹占领希腊时的暴行，1972年的《阿基尔，上帝的愤怒》描写16世纪欧洲殖民者在美洲的冒险，主人公是一个充满激情的孤独的狂想者。1974年的名作《人人为自己，上帝反大家》讲述了19世纪一个欧洲广为人知的弃儿的故事。1981年的《陆上行舟》则是一个狂想家在南美热带丛林"陆上行舟"的疯狂故事，由于导演赫尔措格坚持真实拍摄而不用任何特技，影片的拍摄经历变成了一件与"陆上行舟"同样疯狂的事件，但却恰恰与影片的理想主义题旨相吻合，影片被公认是一部杰作。赫尔措格的导演之路几乎没有停顿，每隔几年总有影片问世。其中，讲述丛

图3-39 导演赫尔措格与疯狂的"陆上行舟"

林越狱故事的《重见天日》（2006）其拍摄过程几乎和《陆上行舟》一样艰难，赫尔措格，包括他的男主角们似乎都要经历"炼狱"才能重生。

维姆·文德斯最擅长的是公路电影。他最著名的那些影片，如《爱丽丝漫游城市》（1974）、《歧路》（1975）、《时间的流程》（1976）、《事物的状态》（1982）、《德克萨斯的巴黎》（1984）、《直到世界末日》（1991）、《别来敲门》（2005）等都是公路电影。这些公路电影的主题都是"寻找"，寻找儿时的家乡、寻找艺术思路、寻找创作灵感、寻找目标人物、寻找儿女、寻找曾经的梦想之地，主人公因此一直处于漂泊或流浪的状态。这些影片创造出独属于文德斯的充满诗意与虚无感的世界。他的影片多次获得戛纳、柏林、威尼斯等国际电影节的大奖，在国际影坛享有盛誉。

图3-40 《德克萨斯的巴黎》

作为"新德国电影四杰"之一的施隆多夫，其成名作是《嘉芙莲娜的故事》（1975），影片讲述一个无辜女子被社会和媒体诬陷损害的故事，讽刺和批判了社会的不公正，以及"新闻自由"名义下对个体权利的侵犯，影片兼具娱乐性与艺术性，既有浓厚的纪实性与批判性，又有通俗剧的戏剧性，典型地反映了"新德国电影"的艺术风格。施隆多夫最著名的作品是《铁皮鼓》，影片根据君特·格拉斯驰名世界的同名小说改编，小说发表于1959年，20年后才改编为电影。施隆多夫近乎完美地以影像呈现了这部历史寓言小说，通过一个侏儒奥斯卡的荒诞的传奇经历反映出德国历史的变迁。影片与小说一样也产生了国际性的影响。施隆多夫拍片很少，但从未放弃拍摄，其最新作品是2007年的《乌尔詹》。

新德国电影的出现，改变了好莱坞电影完全占领德国电影市场的局面，德国电影人终于用自己的电影艺术表达着对本土历史文化及现实生活的理解与阐释。在电影艺术的发展上，新德国电影兼顾了电影的叙事性，吸收好莱坞娱乐电影的叙事技巧，确立了电影的大众化品格，改变了艺术电影曲高和寡的狭窄性和封闭性。但与此同时，新德国电影也为影片赋予了本土历史的厚重感及现实生活的深广度，对人物的悲剧命运充满深切的同情。总体来看，新德国电影实现了观赏价值与历史内涵、理性内容与艺术形式的和谐统一，它们在世界影坛获得极高的地位不是没有原因的。

图 3-41 《铁皮鼓》是德国的民族寓言

5. 黑泽明及日本新浪潮

在1960年代日本新浪潮电影出现之前，黑泽明的电影已经震惊了世界。1951年，黑泽明的《罗生门》在威尼斯以前所未有的惊人口碑获得金狮奖，此后再获奥斯卡最佳外语片奖。欧洲和美国都掀起了"黑泽明热"。《罗生门》以一宗凶案为贯穿事件，通过与凶案利害相关的各位证人彼此之间证词的矛盾与冲突，揭示出人性的阴暗一面，同时提出了真理／真相的不可知性的哲理命题，而影片的结尾则转向了温暖的人道主义，给人以最后的希望。《罗生门》上映之后，"罗生门"成为一个专门术语，意指在各执一词、众说纷纭的情况下，真相变得模糊不清。除了深刻的具有现代意味的哲理命题，《罗生门》向世界展示了惊人的创造性的电影艺术技巧，以及日本民族富有东方美学意味的独特艺术意蕴，显示出导演黑泽明杰出的艺术天赋。本片之后，黑泽明蜚声国际，被西方誉为"黑

泽天皇""世界的黑泽",成为世界最为著名的大导演之一。黑泽明也是世界影坛的常青树,艺术生命一直持续到 1990 年代初。

黑泽明拍摄的其他著名影片还包括《白痴》(1951)、《生之欲》(1952)、《七武士》(1954)、《蛛网宫堡》(1957)、《椿三十郎》(1962)、《影子武士》(1980)、《乱》(1985)、《梦》(1990)、《八月狂想曲》(1991)等。他的《七武士》被好莱坞改编拍摄成为《豪勇七蛟龙》,他对斯皮尔伯格、卢卡斯、弗朗西斯·科波拉等后来新好莱坞的"电影小子"们有巨大影响,他们后来也以实际行动回报了黑泽明。1990 年,黑泽明获得奥斯卡终身成就奖,他是第一个获此殊荣的亚洲电影人,给他颁奖的正是卢卡斯和斯皮尔伯格。

图 3-42 《罗生门》使黑泽明获得了世界性的声誉

正是在黑泽明闻名世界之后,其他的日本电影艺术家,也逐渐为世界所知并受到广泛推崇,比如小津安二郎、沟口健二、成濑巳喜男等。

1960 年,日本老牌制片厂松竹提拔的青年导演大岛渚拍摄完成《青春残酷物语》,延续了此前日本流行的"太阳族"电影风潮,讲述了黑暗而不公正社会中的一个残酷青春故事,混乱任意的性、犯罪与暴力充斥影片,包含着导演对社会的愤怒批判和激烈控诉。大岛渚就此一举成名。1960 年 6 月 5 日《读卖周刊》在宣传报道《青春残酷物语》时发表《日本电影的"新浪潮"》一文,将大岛渚、吉田喜重、筱田正浩三人视为"日本新浪潮"之"三杰",日本新浪潮由此得名。在其后的《太阳的墓场》之后,大岛渚拍摄了著名的《日本的夜与雾》,影片借助一场婚礼庆典,反思了 1950 年代的学生运动,全片仅有 45 个镜头,长篇的发言与对话使本片成为一部非电影化的作品,倒像是围绕 1960 年《日美新安保条约》撰写的一篇政论文。影片公映后,由于发生了一起政治暗杀,松竹

图 3-43　黑泽明获得奥斯卡终身成就奖

停映了该片，引发大岛渚辞职抗议，这成为当时一起重要社会文化事件。大岛渚影片贯穿的主题是对个人自由的渴望，对威权的揭露与批判，而他选择的切入点则是犯罪与性爱。这在他的《白昼的恶魔》（1966）和《感官世界》（1976）中达到了极致。

日本新浪潮另一个重要导演是今村昌平，他的《猪和军舰》（1961）讲述了一个少年犯的故事，片中呈现的是一个充斥着黑社会、妓女、性、暴力与犯罪的社会，再加上将日本底层社会与驻日美军进行对比，影片具有强烈的政治批判意味。他后来的《日本昆虫记》（1963）、《红色杀机》（1964）、《诸神的欲望》（1968）、《我要复仇》（1979）也同样延续了相似的题材与主题。今村昌平的艺术生命力旺盛，他的《楢山节考》（1983）和《鳗鱼》（1997）曾先后两次获得戛纳电影节金棕榈大奖。

除了大岛渚和今村昌平，日本新浪潮的另外几个导演还包括吉田喜重、筱田正浩、增村保造、若松孝二、羽仁进、铃木清顺等。新浪潮导演在题材与表现方法上相对于保守的制片厂体系更富有叛逆性、挑战性、创新性，也显得更为激进。他们的影片都带有鲜明的个人风格和时代烙印，使日本电影的发展进入了一个崭新阶段。

6. 印度新电影

萨蒂亚吉特·雷伊是与黑泽明齐名的亚洲电影大师，是印度新电影运动的创始

人。1954年，他完成了著名的"阿普三部曲"的第一部《道路之歌》，影片透过一个不满10岁的少年的视角，展现出困窘、破败、绝望的乡村世界，充满现实主义的悲悯情怀。三部曲的第二部《大河之歌》（1957）中，阿普已经长大成人，开始面对更多挑战与抉择。本片获得威尼斯金狮奖，为印度电影赢得了世界性的声誉。第三部《大树之歌》（1959）中，已经成为成熟男子的阿普经历了美好的爱情却又饱尝了中年丧妻的悲痛。

凭借这个三部曲，雷伊改变了西方社会对印度电影只是由载歌载舞的程式化套路、肤浅单薄的道德伦理故事构成的偏见，第一次构建了印度电影的现实主义传统，既保留了鲜明的民族文化元素与民族风格，又具有现代的思想视野和艺术水准，将印度电影提升到了一个全新的境界。1963年、1964年，他连续凭借《大都会》和《孤独的妻子》两部影片获得柏林电影节最佳导演奖，1972年，《远方的雷声》获得柏林电影节金熊奖。同一时期，他还完成了"中产阶级三部曲"（《森林中的日日夜夜》《仇敌》《不负责任的伴侣》）。

雷伊的影片将焦点对准印度的现实生活，而非像传统印度电影那样编织远离现实的梦幻，他的影片直面印度的社会问题与政治问题，主题深刻，艺术手法细腻，艺术语言富有诗意，长于优美的抒情，在国际上享有盛誉。正因为有了雷伊的电影，印度电影终于有了传统民族电影之外的另外一个值得珍视的文化宝藏。1989年，雷伊获得法国最高荣誉奖励——荣誉勋章。1992年，他继黑泽明之后获得奥斯卡终身成就奖，一个月后的4月23日，雷伊与世长辞。

五、转折过渡期（1970年代至1980年代）

这一时期最重要的事件是好莱坞的重新崛起。1960年代末，好莱坞在经历20年的阵痛之后终于迎来自己的复兴，新好莱坞为美国电影带来了全新的气象，也为美国电影创造了新的活力。好莱坞重新取得了在全球范围的统治性地位。

新好莱坞是在种种内外部因素复合作用下的产物。首先是时代性的反叛文化背景。20世纪六七十年代是美国历史上非常特殊的一段时期：社会矛盾激化、种族冲突严重、民权运动勃兴、反战运动高涨，反叛性的青年"反文化"运动异军突起。马丁·路德·金领导的非暴力的黑人民权运动风起云涌，金在1964年获得诺贝尔和平奖，但在1968年被暗杀，这更加激化了社会的种族矛盾；美国政府在越南战争的泥潭中越陷越深，不断升级的伤亡数字令国内民众反战声音此起彼伏，1964年起开始出现的小规模校园反战抗议活动逐渐发展为全国性的反战浪潮；在这些背景之下，源自校园的反叛性的青年"反文化"运动兴起，大学生们激烈地批判既有的国家体制、主流社会秩序、价值观念和文

化传统,反对外在束缚,渴望追求个性解放和自由,年轻的大学生们将自己打扮成嬉皮士、听摇滚乐、玩性解放、吸食毒品、过集体生活,在大学生眼中,这便是在创造一种"反文化"的新的文化形态。

从1960年代初开始,好莱坞电影中开始出现了越来越多的性与暴力内容。1966年,美国电影协会再次对《制片法典》进行修改,以适应新的时代性的变化。一些影片不断突破《制片法典》的限制,这些挑衅行为得到了法典委员会的默许。尤其是《毕业生》(1967)和《雌雄大盗》(1967)两部影片将对性道德及暴力禁忌的突破推到了极致,二者都获得了空前成功。所有这些都直接促使好莱坞进行根本性的变革。

图 3-44 《雌雄大盗》颠覆了暴力禁忌

另一方面的原因是,自1950年代以来,欧洲艺术电影对好莱坞的影响越来越大。意大利新现实主义一举改变了经典好莱坞时期远离现实的表现美学,回归电影的再现美学传统,使电影重新接触到了质感的现实生活,从而创造出一种更具活力的电影美学形态。而其后法国新浪潮运动则进一步开拓了电影艺术表现的种种新的可能性,《四百击》《广岛之恋》《去年在马里昂巴德》《精疲力尽》等片进行了电影艺术观念和电影语言的大胆创新,另外一些欧洲影片如《甜蜜的生活》《八部半》《奇遇》《红色沙漠》《放大》等,不仅在欧洲取得艺术与商业的成功,在引进美国市场之后也受到青年观众的欢迎,并且为进口商赢得丰厚的回报。欧洲艺术电影由此在美国的地位不断上升,一些欧洲导演也受邀到美国拍片。

正是在这种双重背景下,从1960年代末开始,好莱坞开始出现了一种全新的发展

趋势，这一趋势即后来被概括为"新好莱坞"的阶段。新好莱坞的特征，简言之大致可以归纳为：（1）产业层面：大制片厂转型，独立制作崛起，分级制度确立，内容控制放松，电影新人涌现；（2）作品层面：电影形态趋向多元化，边缘人物、社会底层人物、非主流的反英雄成为主人公，出现人物性格、道德与价值判断的含混倾向；对性与暴力的表现更加开放，对传统主流文化及其价值的批判，叛逆性的青年"反文化"成为影片的核心价值观念；对传统类型电影的解构，电影观念、电影语言的创新及欧洲化趋势。

首先在产业层面，到1960年代末期，传统的制片厂体制已经开始转型。由于电影业的相对衰落增加了电影生产的风险，制片厂在投资影片时更为谨慎，其基本功能开始转型为以融资和发行为主。即使是大制片厂也无力负担此前的长期签约制，电影制作由此前的工厂流水线作业变成了以单个项目开发为核心的打包制（package），即围绕着单个电影项目通过项目合同方式组建临时性的拍摄团队，这样，每次拍摄的团队都是一次性的。大公司不再是制作工厂，而是提供最关键的融资和发行，仅担任出品人身份。在此背景下，独立制作开始兴起，它们在内容上更加大胆，艺术上更能够进行创新，具有与主流制片厂作品不同的艺术活力。1968年，好莱坞正式废弃《制片法典》，以分级制度取代了审查制度，也由此拉开了西方社会在电影内容控制方面的"放松管制"（deregulation）浪潮。从此之后，好莱坞电影中的性与暴力内容再没有任何禁忌。这也为好莱坞电影，包括独立制作的电影在内容方面的探索提供了更大的空间和更多的可能性。

新导演开始不断涌现，其中最有名的是一批被称为"电影小子"的青年导演，他们是电影在1960年代被纳入高等教育体制之后，第一批系统接受院校电影制作教育的毕业生，这些导演一方面对好莱坞的古典传统熟稔于心，同时又对欧洲艺术电影心存仰慕，相比于那些从片场成长起来的前辈，他们的思维更加活跃和开阔，更富有创新精神。"电影小子"中的四个导演很快就崭露头角，他们是弗朗西斯·科波拉、乔治·卢卡斯、史蒂文·斯皮尔伯格和马丁·斯科塞斯。这四个导演后来都成为美国电影的中坚力量。除了"电影小子"群体，还有一些来自欧洲的移民导演，比如来自捷克的米洛斯·福尔曼、伊万·帕塞尔，来自波兰的罗曼·波兰斯基，来自英国的约翰·施莱辛格、杰克·克莱顿、肯·罗素等，他们"与生俱来"的艺术电影气质使他们的电影呈现出与好莱坞电影截然不同的风貌。还有一些从电视界转行而来的导演，如罗伯特·阿尔特曼、保罗·马尔佐斯基等，因为少受电影传统的影响，因而其影片也带有鲜明的个人风格。通过新好莱坞阶段，美国电影顺利地实现了从制片厂体制到新工业体制下的导演更新换代。

在作品层面，新好莱坞电影在欧洲艺术电影的影响下，出现了明显的艺术电影化趋势，传统的类型电影模式被不断调整和修正，呈现出与经典好莱坞电影完全不一样的面貌。在《雌雄大盗》（1967）、《铁窗喋血》（1967）、《毕业生》（1967）、《午夜牛郎》（1969）、《逍遥骑士》（1969）、《陆军野战医院》（1970）、《第二十二

条军规》(1970)、《发条桔子》(1971)、《教父》(1972)、《第五号屠场》(1972)、《对话》(1974)、《飞越疯人院》(1975)、《出租车司机》(1976)、《猎鹿人》(1978)等影片中,传统类型片中的英雄形象已经消失不见,取而代之的是犯罪者、退伍军人、出租车司机、嬉皮士、精神病患者、逃兵、同性恋等社会底层和边缘人群,他们是反权威、反社会、反体制、反主流的反英雄或非英雄形象,是亦正亦邪的中间人物,是传统价值观与道德观眼中的另类与反叛者,然而在影片中他们却常被表现为追求自由、真理和真我的英雄形象。在人物性格塑造、价值与道德判断上,并不回避他们的复杂、消极的一面,这使影片常处于道德含混的状态。在这些影片中,司法体制、政府体制、教育体制、军队体制等传统上的权威系统都成了腐败、堕落、野蛮、扼杀生命的机制,传统的价值观、婚姻观、文化观在影片中被彻底颠覆,成了被否定和批判的对象。这是20世纪六七十年代反叛文化在电影艺术中的集中反映。对现实生活、边缘人群的关注,对深层心理的刻画与揭示,对简单化的善恶对立模式的否定,这些都是欧洲艺术电影对好莱坞电影的深刻影响。

图3-45 《飞越疯人院》是"新好莱坞"塑造"反英雄"形象的代表作品之一

在电影艺术语言方面，新好莱坞电影也受到欧洲艺术电影的巨大影响。古典好莱坞电影以将观众诱导进入规定情境并获得梦幻般的超现实快感为基本目的，其电影语言往往以经过精心装饰的美化效果为主，影像造型以带给观众轻松观看的舒适感为标准，这些标准具体体现在各个环节当中：以人工光为主要照明方式，采用"三点布光法"将人物拍摄得轮廓鲜明，富有立体感，背景光充足以提供明亮、清晰、鲜艳的环境视觉效果；讲究均衡构图，以及镜头的稳定性；多使用棚内拍摄，既可以避免实景现场的混乱感，又可以有效地控制拍摄进度；多使用后期配音，不仅对白清晰，还可有效过滤外景的嘈杂现场声；零度剪辑或无技巧剪辑有意抹去人工组接痕迹，使故事仿佛自然发生一样。

但是，在欧洲艺术电影的影响下，新好莱坞电影的艺术风格与传统好莱坞发生了巨大变化：大量实景拍摄，采用自然光，使用现场录音，并不回避各种与情节无关的现场声，甚至有意采集杂乱的现场声以增加真实感；减少人工光，充分利用真实的自然光或现场光源；在需要的情况下，有意使用非常规构图和不稳定运动镜头；使用非连续性剪辑，甚至使用不合逻辑的跳切；有意挑战既有的影像法则，比如故意越轴拍摄，有意使用穿帮镜头以打破观众的幻觉感，制造间离效果；打破真实与梦幻之间的界限，大量表现梦境和幻觉，并将现实与虚构有意混淆；有意将喜剧、正剧、悲剧风格相混合，甚至添加对于类型片陈规的调侃与反讽效果。不论是反类型的倾向，还是电影语言的反常规使用，许多新好莱坞电影看起来都更像是欧洲艺术影片而非好莱坞商业类型片。"好莱坞的欧洲化"，这正是新好莱坞的重要特征。

图 3-46 《出租车司机》等"新好莱坞"电影追求的是纪实电影美学

新好莱坞在商业以及艺术上都获得了成功，好莱坞就此迎来了复兴时代。新好莱坞的代表作《雌雄大盗》成本仅为250万美元，票房收入1.43亿美元，《毕业生》成本300万美元，收入达2.48亿美元，《逍遥骑士》成本仅34万美元，最终却回收了7900万美元。后面两部影片都是大制片厂之外的独立制作，既无大投入也无大明星，但此类迎合青年观众心理与审美需求的新型影片居然有如此高的经济回报，令好莱坞不得不转变既有的思维方式，正视不断崛起的青年观众群体及其时代文化，好莱坞由此开始大胆启用青年编剧、青年导演和青年演员。在此之后，马丁·斯科塞斯、乔治·卢卡斯、史蒂文·斯皮尔伯格、弗朗西斯·科波拉等一批电影学院科班出身的"电影小子"才开始崭露头角，并以各自的代表作品如《出租车司机》《星球大战》《大白鲨》《教父》等经典影片确立了自己在好莱坞的地位。新好莱坞之后，1980年代初期，又有第二代导演群体出现，包括罗伯特·泽米斯基、罗伦斯·凯斯丹、朗·霍华德、蒂姆·波顿、詹姆斯·卡梅伦、奥利弗·斯通等，他们中的大多数至今仍是好莱坞最有号召力和影响力的导演。

戈达尔曾说："好莱坞这种文化现象比任何其他文化现象都要强大许多，它是不可能销声匿迹的，它不会销声匿迹，证据就是它比以往更加强大地持续了下去。"好莱坞之所以能够保持长盛不衰，一方面固然因为它有一套完整而有效的制片厂体制，另一方面也因为它善于学习、兼容并包，好莱坞的复兴正来自对欧洲电影包括亚洲电影的吸收借鉴。事实上，成功的欧洲导演往往会被请到好莱坞拍片，从早期的弗里兹·朗（《M就是凶手》），到后来的米洛斯·福尔曼（《飞越疯人院》《莫扎特》）、波兰斯基（《罗丝玛丽的婴儿》《唐人街》）、施莱辛格（《午夜牛郎》），直到现在大红大紫的克里斯托弗·诺兰（《黑暗骑士》《盗梦空间》《星际穿越》），这些来自欧洲的新鲜血液总会给好莱坞注入新的活力。除了欧洲，世界其他国家和地区的杰出导演都是好莱坞广泛邀约的对象，有的在好莱坞只是昙花一现，比如陈凯歌（《温柔地杀我》）、陈可辛（《情书》）、徐克（《K.O.雷霆一击》）、王家卫（《蓝莓之夜》），有的一度热门，后来又不得不黯然离开，比如吴宇森（《变脸》《风语者》），有的就此在好莱坞扎下了根，比如李安（《少年派的奇幻漂流》《断背山》）、奈特·希亚马兰（《灵异第六感》）、亚利桑德罗·冈萨雷斯·伊纳里多（《通天塔》《鸟人》《荒野猎人》）、吉列尔莫·德尔托罗（《潘神的迷宫》）、阿方索·卡隆（《地心引力》）等。或许再没有地方比好莱坞更"兼收并蓄"，而判断成功与否的唯一标准则是票房是否成功。

"新好莱坞"或"好莱坞复兴"阶段持续的时间并不长，在1970年代末、1980年代初之后，好莱坞开始进入一个新的阶段，这实际上也是时代文化转型的结果：批判性的青年文化时代结束，美国社会开始进入一个稳定和快速发展的新时期，如同新好莱坞时期对青年文化的迎合那样，新时期的好莱坞也必须迎合以中产阶级为主体的资产阶级文化及其意识形态，新好莱坞时期的青春锋芒被更成熟同时也是更保守的产业模式取

代。以提供奇观效果为核心的超级娱乐电影或"重磅炸弹电影"（blockbuster）开始成为大制片厂商业制作的主流。

新好莱坞并没有取代经典好莱坞，而是促进了它的新生。正如电影史学者指出的那样，"无论对于那些在1970年代中期好莱坞复兴的一代，还是那些在1980年代电影制作扩张中崛起的一代来说，他们的参考坐标，通常都是伟大的好莱坞传统。许多电影工作者工作在稳定的模式、神圣的经典影片和令人敬畏的导演的浓烈的阴影之下。从许多方面来看，新好莱坞都是通过好莱坞电影传统而确定自己的地位的。"①

六、数字化发展期（1990年代至今）

进入1990年代，观众惊奇地发现电影银幕上的奇观突然猛增：《终结者2》中伸缩自如的液态金属人令人目瞪口呆，侏罗纪恐龙在今天的大地上奔跑，虚拟的阿甘竟然在"历史资料片"中实现了与肯尼迪总统的"历史性握手"，这些匪夷所思的画面突然大量出现在银幕当中，标志着电影艺术一个新时代的来临，奇观性逐渐取代叙事性成为商业电影的核心竞争力，以视觉效果为归宿的超级娱乐大片开始盛行，成为世界电影市场的统治力量。

用数据说话更能证实这一点，迄今为止全球影史票房榜位居前100名的影片中，1970年代及之前的影片仅有1部（1977年的《星球大战》）；1980年代的影片同样只有1部（1982年的《E.T. 外星人》）；进入1990年代，数字上升到了7部；而2000年之后的影片，则达到了91部。而这100部影片当中，按类型及数量排序分别是科幻（39部）、魔幻（29部）、动画（19部）、动作（10部）、剧情（1部）、惊悚（1部）、灾难（1部）②。这些数据说明，在全球范围内最受欢迎的影片从1990年代尤其是进入新千年后，开始出现了集中和加速的趋势，这个集中主要就是向高度奇观化的科幻、魔幻、动画、动作几种类型的集中。这100部影片中，没有1部是完全生活写实的题材，全部是幻想性、逃避性、快感性、娱乐性的奇观式电影。借用电影史论家杰拉德·马斯特的观点，好莱坞似乎进入了一个"回归神话"的阶段。就"加速"这一特点来说，所有那些银幕奇观之所以能够实现，背后提供加速度的正是突飞猛进的数字技术。因此，这个阶段也可以称为数字化发展时期。

（一）高科技创造奇观电影

以数字化为基础的新电影技术并不是在一夜之间出现的，而是经历了一个漫长的发展过程，这一过程可以追溯到1970年代后期。1977年，卢卡斯导演的《星球大战》轰

① [美]克莉丝汀·汤普森、大卫·波德威尔：《世界电影史》，陈旭光、何一薇译，586页，北京，北京大学出版社，2004。
② 影史票房榜排名参见美国电影票房网（截至2017年5月）。http://www.boxofficemojo.com/alltime/world/。

动全美,成为整个1970年代最重要的电影文化事件之一。影片创造的4.6亿美元北美票房纪录直到21年后才被《泰坦尼克号》打破,而且在38年过去之后,本片至今仍然在北美影史票房榜上高居第6位。《星球大战》的第一个镜头,在广袤无垠的茫茫宇宙中,一艘庞大无比的宇宙飞船慢慢地驶进画面,所有观众看到这一幕都被震撼了。此前并不是没有太空电影,但从来没有一部影片能够以如此真实的奇观化方式来呈现令人瞠目结舌的太空奇景。卢卡斯率领的特效团队"工业光魔"预示着电影艺术将进入一个全新的纪元,即在高科技强大技术支撑下打造幻想性的、奇观化的超级娱乐电影的时代。在电影史学家卡曾斯看来,《星球大战》这样的电影成功地改变了美国和世界的电影。"制作电影的理由变成了观众想看的,而不是导演想拍的。迎合年轻人的趣味变成了优先的考虑。制作更具刺激性的电影,刻画新的逃避现实的世界,使用更新奇和华丽的特殊效果,成了电影的必备要素。""到了70年代末期,电影再也不是导演用来表现自我的工具了。"①

图3-47 《星球大战》开启了视觉特效影片的新纪元

1980年代,电影业在将其盈利的产业链条扩充到广播电视、有线电视、唱片工业、家庭录像、授权产品之后,开始获取惊人的利润,虽然票房在盈利中占的比例越来越小,但超级大片仍然是这条产业链的龙头。制片厂制定了"电影巨制"(megapicture)和"重磅炸弹电影"(blockbuster)的商业策略,它们是电影市场的绝对主角,而奇观性的

① [英]马克·卡曾斯:《电影的故事》,杨松锋译,350、358页,北京,新星出版社,2009。

大场面则成为其核心卖点,那些宏大的神奇的超越现实想象的人、物、场景与动作的奇观是吸引观众进入影院的唯一因素,也是它们成为"必看电影"(must-see movie)的核心元素。

对于奇观电影来说,叙事性已经被削弱,奇观开始凌驾于叙述之上,甚至连传统意义上不可或缺的明星都可以被省略。影史票房榜上位居前几位的影片,如《阿凡达》《泰坦尼克号》《银河护卫队》《哈利•波特》《星球大战》《蜘蛛侠》《变形金刚》《指环王》等,至少在拍摄时其主演都是默默无闻的小演员,因为对这些影片来说,明星的魅力已经让位于奇观本身创造的吸引力。

奇观电影只有在数字化时代的高科技支撑下才真正实现了革命性的飞跃。传统电影中并非没有奇观和特效,事实上特效技术在梅里爱那里就已开始被使用,并且后来在史诗片、科幻片、灾难片等类型中一直得到应用,但无论是《金刚》(1933)中的金刚,还是《十诫》(1956)中摩西分开红海的场面,虽然在当时具有一定的震撼力,但由于受到技术限制,其制作仍相当粗糙。许多奇观是通过极其"笨拙"的原始的方式获得的,比如《党同伐异》(1916)、《埃及艳后》(1963)等片只能用真实的人山人海、巨型建筑来创造奇观,然而却成本高昂,教训惨痛。直到《星球大战》的出现,才宣告了高技术背景下的奇观电影时代的到来。

在拍摄《星球大战》时,卢卡斯成立了好莱坞历史上第一个专门的特效公司"工业光魔"(Industrial Light and Magic, ILM)来负责影片特效。除了逼真的模型制作之外,《星球大战》创造的最著名的新技术是数字化的"运动控制"。在《星球大战1:新希望》里,由于需要拍摄大量的太空船战斗场面,传统的摄影方式难以应对,卢卡斯等人发明了使用程序控制的、在轨道上运动拍摄的摄影机,后来被称作"运动控制"。他们把飞船的缩小模型固定在蓝幕前,摄影机通过预先编制好的程序,以特定的角度和距离围绕飞船拍摄,拍摄好的镜头再合成到星空的背景上,就产生了太空船自由飞行的效果。也就是说,其实飞船并没有运动,而是摄影机在运动。《星球大战》中美轮美奂、激动人心的飞船镜头正是在这一技术支持下完成的。《星球大战》成为电影史上第一部使用计算机动作控制摄影机拍摄的电影,而这一技术今天已经成为普遍使用的一项技术(比如2013年的《地心引力》)。

此后,"工业光魔"的主要精力集中在了数字化的电脑生成技术(Computer-Generated Images)即CGI制作方面,而这一技术才真正为奇观电影的生产奠定了基础。1982年,"工业光魔"通过"源序列"电脑处理方法在《星际旅行:可汗之怒》中创造了电影史上第一个完全由电脑制作的场景。1985年,又在《年轻的福尔摩斯》中创造出电影史上第一个电脑生成的角色"彩色玻璃人"。1989年,"工业光魔"为科幻经典《深渊》制作了灵动变幻的"水人"形象以及大量水下特效,这在电影特效史上有着非凡意义,并直接为划时代意义的《终结者2》做好了技术准备。

图 3-48　科幻巨制《地心引力》

1992年，《终结者2》中的"液态金属人"以令人惊骇的逼真性震撼了全世界，它的锋芒甚至完全盖过了男主角施瓦辛格，成为本片真正的大明星。有了这一突破性进展，1994年的《侏罗纪公园》中完全由数字技术制作的恐龙已经带着高度真实的皮肤、肌肉和质感奔跑在大地上。同年的《阿甘正传》，阿甘在"历史资料片"中完成了与总统肯尼迪的握手。1997年，《黑衣人》中出现了数字化制作的各种奇形怪状、形象逼真的外星人。1999年，《星战前传1》中超过70%的场景已经由数字合成，2002年，《星战前传2》成为影史第一部完全由数字拍摄的电影，而2005年的《星战前传3》全部的戏份都是在室内拍摄，所有自然景观都是后期叠加而成。"工业光魔"参与特效制作的其他著名影片还包括《泰坦尼克号》（1997）、《星河战队》（1997）、《拯救大兵瑞恩》（1998）、《珍珠港》（2001）、《哈利·波特》系列电影、《后天》（2004）、《加勒比海盗》系列电影、《变形金刚》系列电影、《钢铁侠》系列电影、《复仇者联盟》（2012）、《星际穿越》（2014）等。

"工业光魔"是电影动画及特效的领军团队，有数据称好莱坞70%的电影特效由"工业光魔"完成，即使真实的比例没有那么高，也可以想象"工业光魔"在业界的影响力。包括如今在动画电影领域独占鳌头的皮克斯工作室，原来都是"工业光魔"中的一个动画部门，该部门于1986年被卢卡斯以1000万美元价格卖给了苹果公司的乔布斯并更名为皮克斯，1995年，皮克斯完成第一部100%电脑绘制的数字化三维动画电影《玩具总动员》，从此奠定在动画电影领域的霸主地位。2006年，迪士尼公司以74亿美元收

购了皮克斯。

除了"工业光魔",另一家著名的电影特效公司,彼得·杰克逊名下位于新西兰的维塔数码工作室(Weta Digital)同样闻名世界,维塔在《指环王》系列、《霍比特人》系列、《纳尼亚传奇》系列、《阿凡达》系列、《猩球崛起》系列、《金刚》(2005)等影片中展示了令全球观众震惊的超凡特效技术(《阿凡达》特效由维塔与"工业光魔"合作完成),也是当前电影特效领域的前驱者。

正是在"工业光魔"、维塔这样的领军者带动下,电脑生成技术如今已经广泛运用于电影制作,它可以生成宏大的自然与神话景观,生成形象怪异的神、魔、兽,生成令人难以置信的动作特效,借助于绿幕抠像技术、动作捕捉技术、表情捕捉技术,可以将真人表演完美地与CGI画面相融合,让人难以区别哪些是真实表演,哪些是电脑动画生

图 3-49 工业光魔、维塔数码的公司标志

成，真实与虚拟已达到了近乎完美的统一。《角斗士》（2000）中宏大的古罗马竞技场场景只需通过CGI结合绿幕技术便可创造出来，再也不需要像《党同伐异》和《埃及艳后》那样以昂贵而笨拙的方式来完成。在数字技术的帮助下，《黑客帝国》中的前所未有的"子弹时间"的奇观化场景也可被打造出来。《300勇士》（2006）的全部场景都是由演员在绿幕前表演，再通过后期与数字制作的CGI背景实现天衣无缝的合成，《金刚》中的骷髅岛、《指环王》《霍比特人》系列电影中的中土魔幻世界也都是通过同样的方式制作完成的。

图3-50 《300勇士》

通过动作与表情捕捉技术，汤姆•汉克斯在《极地特快》（2004）中一人分饰主人公小男孩、列车长、男孩父亲、流浪汉和圣诞老人。在拍摄时，汉克斯的脸上贴了将近150个红外线感光点，使他的面部表情可以被细腻地捕捉。到2009年的《圣诞颂歌》时，笑星金•凯瑞在片中一人分饰四角，此时的表演捕捉技术已经可以把演员最细微的表情捕捉下来。通过动作和表情捕捉技术，英国演员安迪•瑟金斯先后饰演了"金刚"（《金刚》）、"咕噜"（《指环王》《霍比特人》）、猩猩之王"恺撒"（《猩球崛起》）。2009年，3D数字技术制作的影片《阿凡达》风靡全球，詹姆斯•卡梅隆非凡的想象力借助数字CGI技术可以被淋漓尽致地得以实现，这也将3D浪潮推向了一个新高峰。已有技术专家预言，未来的3D电影甚至可以实现裸眼3D即不用3D眼镜就可观看。

奇观电影尤其适合于某些特定的电影类型，比如魔幻电影（《指环王》《霍比特人》《爱丽丝漫游仙境》《贝奥武夫》《金刚》《纳尼亚传奇》《哈利•波特》）、科幻电影（《火星救援》《星际穿越》《盗梦空间》《阿凡达》《变形金刚》《黑客帝国》《侏

罗纪公园》《勇敢者的游戏》《星球大战前传》《异形》《独立日》《星际战舰》《黑衣人》）、灾难电影（《泰坦尼克号》《2012》《后天》）、史诗电影（《角斗士》《300勇士》《特洛伊》）、动作电影（《终结者2》《钢铁侠》《蝙蝠侠》《神奇四侠》《速度与激情》），等等。奇观电影已经成为商业电影的绝对主导。

在数字技术的支持下，今天的电影艺术在实现想象力的角度上已经达到了"无所不能"的境界，只要想得到就一定可以做到。法国哲学家波德里亚曾提出"拟像"和"内爆"的概念，认为在后现代社会中，现实与虚构的界限已经被彻底打破。就电影艺术而言，"拟像世界"与真实世界已经没有任何区别，甚至还可以创造一个根本不存在的，比现实更绚烂更瑰丽的世界。作为逼真性与虚拟性相统一的电影艺术，其逼真性与虚拟性都达到了极致。

总之，数字化技术，以及与互联网相结合的数字化应用已经全面地进入电影产业当中：基于互联网的大数据分析为影片的前期立项、融资提供了重要的参考依据；电影的数字化进程也为拥有百年光辉历史的胶片敲响了"丧钟"，所有基于胶片的技术和工艺，如胶片摄影机、胶片后期制作、胶片拷贝、胶片放映机等等都正在走向"末路"。就摄影机而言，最近十几年来数字摄影机不断发展成熟，阿莱、RED等数字摄影机价格越来越亲民，其影像质量已经直逼胶片。就后期制作而言，苹果、达芬奇等数字化电影后期制作设备及软件为调光、调色提供了前所未有的便利，电脑数字特效技术则为电影的艺术表现力插上了腾飞的翅膀；就电影发行放映而言，数字化发行、放映已经成为不可逆转的趋势，目前包括中国在内的全球新增影院基本上都是数字影院，胶片发行和放映已经日薄西山。2014年1月，美国派拉蒙影业已经宣布该公司未来将只发行数字版电影，不再发行胶片版本，这也预示着全球电影已经开始进入全数字时代。

（二）电影美学的最新发展

数字时代已经完全改变了电影的内容与形式、前期与后期制作、发行与放映，卢米埃尔兄弟和梅里爱百年前所创造的光影魔术，未来还将呈现出全新的面貌，而他们所开创的纪实主义与戏剧主义两大传统，随着技术的进步，似乎也面临着不同的发展态势。电影的戏剧主义传统因为得到了数字技术的强大支持而踏上了快车道，而纪实主义传统看起来已经处于更加边缘的地位。但是，票房仅仅是衡量电影商业价值的标准，而非衡量电影艺术价值的标准。从票房数据上来看，奇观化电影的确在电影市场上占据着近乎统治性的地位，但以电影艺术、电影美学的标准来看，倘若仅仅只有一种单向度的好莱坞式奇观化美学，电影艺术、电影美学就将失去它的多元性和丰富性，这将是电影的悲哀。

幸运的是，虽然好莱坞奇观化电影在市场意义占据着统治地位，但从全球范围来看，最近20多年来，世界电影美学思潮并没有就此趋向贫乏和单调，而是朝着多元并存的格局发展，电影的表现美学与再现美学、纪实主义与戏剧主义出现了某种杂糅与综

合的趋势，商业与艺术、传统与现代、再现与表现，尽管彼此间仍有较大差异，但它们之间的相互影响、交融趋势日益明显。

杂糅与综合趋势出现的根本原因或许在于电影传播方式的多元和普及。早期的电影传播往往只有单一的影院观影模式，电影属于稀缺资源，所以当年特吕弗、戈达尔等人在法国电影资料馆的大量观影都属于一种"特权"。然而自1980年代家庭录像带逐渐普及开始，到VCD、DVD影碟，再到互联网传播，电影对于观众而言已经成为普及性的文化消费品，大量观影已经成为常态现象，即使是一名普通影迷，对于电影史上的电影大师、经典作品、流派与风格可能都相当熟悉，对于不同的电影艺术技巧和美学风格都有接触与了解，这使他们对不同的电影艺术风格都能有较强的辨识力和接受力。同时，在电影专业教育中，大量观影也早已成为常规的教学方式，了解、借鉴、吸收前人的艺术技巧与风格成为电影专业学习的基础。在电影资源快速传播的今天，一部热门影片、经典影片可以在极短的时间内传遍全世界，被影迷和专业人员反复观看、分析揣摩并进而加以借鉴模仿。所有这些都在客观上为各种不同美学风格的杂糅综合奠定了基础。

在电影语言的使用上，今天的电影艺术家们大多能熟练地综合运用各种电影语言，充分发挥电影语言的声、光、色以及各种不同镜头元素，并根据不同的风格需要进行选择性使用，既能够吸收蒙太奇理论注意发挥创作主体能动性的长处，又注意发挥长镜头发挥欣赏主体能动性的优点。一个重要的现象是，进入1990年代以来，除了丹麦的"Dogma95"这样的极个别流派，世界电影中已经很少出现专门标榜某一种特定电影方法的流派，1960—1980年代各国各地区电影艺术运动风起云涌、各种电影变革宣言书

图 3-51　互联网时代改变了电影的传播生态

铺天盖地的现象已经基本不复存在，在电影美学杂糅综合的情况下，单一美学已经难有强大的生命力，电影工作者们大都吸收融合了不同的电影美学思想，电影艺术语言的杂糅融合或多元并存已成为一种常态，甚至在同一个导演身上，都可能存在艺术风格的多样性，比如在王家卫电影中既可以有MTV式的快速剪辑（《重庆森林》《堕落天使》），也可以有诗意风格的长镜头表现（《花样年华》《一代宗师》），既有光影的丰富变化，也有刻意为之的重复单调。

在电影类型之间也出现了类型交叉综合的趋势，悲剧、喜剧、正剧之间，各个传统类型之间的界限变得模糊起来。比如《鬼子来了》（2000）既有强烈的喜剧因素，单影片最终以悲剧结束，而它引发的思考则具有正剧的色彩。《楚门秀》（1998）是喜剧，但它同时也是一部具有寓言和象征意味的正剧。《低俗小说》（1994）从表面看是一部犯罪片，但它里面又却一再打破犯罪片的类型常规，充满了各种反类型化的因素。贾樟柯的电影以纪实性为核心，但他的《三峡好人》（2006）中却罕见地出现了超现实的戏剧性元素，空中突现的飞碟、腾空而起的建筑，都为他的纪实美学增添了不一样的色彩，而他的《24城记》（2008）更是直接将亲历者的讲述与演员扮演混合在一起，纪实与虚构被并置起来，造成异样的审美效果。

在杂糅与综合的大趋势下，电影艺术变得越来越宽容，主流与独立、常规与实验之间的交叉融合现象越来越普遍。这不仅是当代电影艺术发展的趋势，也是世界文化的发

图 3-52 《鬼子来了》兼有喜剧和悲剧元素

展趋势。以美国电影为例。好莱坞既生产了称霸世界的商业电影，但也出品了许多颇具影响力的独立电影，如科恩兄弟的黑色电影、斯派克·李的黑人电影、昆汀·塔伦蒂诺的后现代电影、大卫·林奇、贾木许以及山姆·门德斯的艺术电影等。在1970年代以前，奥斯卡最佳影片基本上都是主流电影制片厂的主流电影，传播的是社会主流价值观，在艺术创造方面虽大多制作精良但又趋向保守和中庸，比如《桂河大桥》（1957）、《宾虚》（1959）、《西区故事》（1961）、《阿拉伯的劳伦斯》（1962）、《音乐之声》（1965）等，但从1970年代开始，奥斯卡开始将大奖颁给那些具有艺术创新性、价值观念具有挑战性甚至颠覆性的独立制作，比如获得1970年奥斯卡最佳影片的就是一部X级电影《午夜牛郎》。此后，主流电影与独立电影在奥斯卡就一直是梅花间竹，各领风骚三五年。虽然奥斯卡影片在比例上主流电影仍占据优势（如《甘地》《莫扎特》《走出非洲》《雨人》《与狼共舞》《辛德勒名单》《阿甘正传》《勇敢的心》《泰坦尼克号》《角斗士》《美丽心灵》《贫民窟的百万富翁》《国王的演讲》等），但相对非主流的电影也能获得垂青（如《飞越疯人院》《猎鹿人》《野战排》《沉默的羔羊》《美国丽人》《百万美元宝贝》《无间行者》《老无所依》《拆弹部队》《撞车》《艺术家》等），这显示了好莱坞对电影艺术的价值判断的多元与宽容的趋势。

就世界电影范围来看，电影艺术的多元发展趋势也相当明显。在全球化、数字化的浪潮中，世界各国、各民族、各地区电影的竞争、互动和融合在不断推进。虽然好莱坞领先世界的格局并没有改变，但各国、各民族、各地区的电影都沿着自己独有的道路在不断发展，世界电影整体呈现出百花齐放的景观。

在英国，不仅有根据文学名著改编的"遗产电影"（如《看得见风景的房间》《理智与情感》《傲慢与偏见》等），还有丹尼·保尔、盖·里奇、克里斯托弗·诺兰的后现代电影（《猜火车》《两杆大烟枪》《记忆碎片》），也有肯·罗奇、史蒂夫·麦奎因等的现实主义影片（《风吹稻浪》《饥饿》《羞耻》《为奴十二年》）；在德国，继"新德国电影"之后，汤姆·提克威具有后现代风格的《罗拉快跑》（1998）闻名世界，沃尔夫冈·贝克的《再见，列宁》（2003）产生了巨大国际影响，而弗洛里安·亨克尔·冯·多纳斯马的《窃听风暴》（2006）更是勇夺奥斯卡最佳外语片奖；在法国，一方面，新浪潮的余波仍在延续，作者电影的传统仍然牢固，但另一方面商业电影也得到蓬勃发展，以吕克·贝松（《地下铁》《碧海蓝天》《这个杀手不太冷》《第五元素》《超体》）、让-皮埃尔·热内（《黑店狂想曲》《天使爱美丽》《漫长的婚约》）为代表的商业导演展开了与好莱坞的竞争，而雅克·贝汉的纪录电影则又展示了一个绝美的自然世界（《鸟与梦飞行》《微观世界》《海洋》《地球四季》）。

在意大利，继塞尔吉奥·莱昂内的意大利式西部电影（《西部往事》《革命往事》《美国往事》），以及贝托鲁齐的艺术电影（《巴黎最后的探戈》《末代皇帝》）之后，又出现了罗贝尔托·贝尼尼的喜剧电影（《美丽人生》）、托纳托雷的现实主义电影（《天

堂电影院》《海上钢琴师》《西西里的美丽传说》）、莉·卡瓦尼的艺术电影（《午夜守门人》《皮肤》）等，为意大利电影延续了其电影艺术声誉。

图3-53 托纳托雷的《天堂电影院》《海上钢琴师》和《西西里的美丽传说》

在西班牙，老导演卡洛斯·绍拉（《探戈》《啊，卡梅拉》）风头不减，"国宝级"的阿尔莫多瓦也一直保持着旺盛的创作生命力（《激情迷宫》《为什么我命该如此》《欲望的法则》《捆着我，绑着我》《关于我的母亲》《回归》《吾栖之肤》）；在丹麦，以拉斯·冯·特里尔（《破浪》《白痴》《黑暗中的舞者》《狗镇》《反基督者》《忧郁症》《女性瘾者》）为核心的"Dogma95"奉纪实主义为圭臬，对世界各国的青年导演都产生了广泛的影响。

在东欧，南斯拉夫的库斯图里卡（《爸爸出差时》《地下》《生命是个奇迹》《向我承诺》）、波兰的基耶斯洛夫斯基（《薇罗妮卡的双重生活》《蓝色》《红色》《白色》）、安杰依·瓦依达（《一代人》《地下水道》《铁人》《大理石人》《灰烬与钻石》）捍卫着东欧电影的荣誉；在苏联和俄罗斯，安德烈·塔科夫斯基（《伊万的童年》《镜子》《潜行者》《乡愁》《牺牲》）被誉为最伟大的"电影诗人"，而尼基塔·米哈尔科夫（《毒太阳》《西伯利亚理发师》）和亚历山大·索科洛夫（《俄罗斯方舟》《父与子》《母与子》《太阳》）则继承了俄罗斯光辉的电影传统。

在伊朗，阿巴斯·基亚罗斯塔米（《何处是我朋友的家》《橄榄树下的情人》《樱桃的滋味》《生命在继续》《随风而逝》）、马基德·马基迪（《天堂的颜色》《小鞋子》）、贾法·潘纳西（《白气球》《谁能带我回家》《生命的圆圈》）、莎米拉·玛克玛尔巴夫（《黑板》《下午五点》）等导演群体为伊朗电影赢得了世界性的声誉；在越南，陈英雄的影片（《青木瓜之味》《三轮车夫》《夏天的滋味》《伴雨行》）将越南民族风情与个体私人的记忆结合了起来；在泰国，阿彼察邦·韦拉斯哈古的《热带病》《综合征与一百年》《能召回前世的布米叔叔》以浓郁的泰国情调与独特的艺术风格在世界影坛独树一帜。同时泰国的青春片、恐怖片等类型电影也越来越成熟，近年来，《天才枪手》等影片引进中国市场后也引发了不小的反响。

图 3-54　伊朗经典电影《小鞋子》

在日本，北野武的暴力与温情电影（《大佬》《花火》《极道非恶》《座头市》《菊次郎的夏天》《那年夏天，宁静的海》《阿基里斯与龟》）、岩井俊二的青春电影（《燕尾蝶》《梦旅人》《四月物语》《关于莉莉周的一切》）、清水崇、中田秀夫等人的恐怖片（《咒怨》《午夜凶铃》）、河濑直美的艺术电影（《沙罗双树》《萌之朱雀》《朱花之月》《第二扇窗》《原木之森》）等都具有国际性的影响力，泷田洋二郎执导的独立电影《入殓师》（2008）获得了奥斯卡最佳外语片奖，而宫崎骏的动画电影（《千与千寻》《天空之城》《幽灵公主》《悬崖上的金鱼姬》《起风了》）更是以清新的画风、非凡的艺术想象力、浓郁的民族文化意蕴和哲理思考赢得了全世界的尊重。2014年，宫崎骏获得奥斯卡终身成就奖，他是继黑泽明之后第二位获此奖项的日本导演。

在韩国，随着民主化进程的推进，1998年，电影审查制被电影分级制取代，曾经的内容禁忌不复存在，这成为一个革命性的分水岭，韩国电影由此焕发出了惊人的活力，迎来了期待已久的大振兴，如历史片（《丑闻》《王的男人》《黄真伊》《双面君王》）、战争片（《鸣梁海战》《太极旗飘扬》《实尾岛》《高地战》《鬼乡》）、犯罪片（《杀人回忆》《追击者》《老男孩》《我要复仇》《亲切的金子》《黄海》《看见恶魔》）、恐怖片、惊悚片（《汉江怪物》《恐怖直播》《笔仙》《蔷花，红莲》《釜山行》）、灾难片（《海云台》《铁线虫入侵》）、喜剧片（《色即是空》《加油站遇袭事件》《奇怪的她》《七号房的礼物》）、谍战动作片（《生死谍变》《共同警备区》《隐秘而伟大》）、爱情片（《我的野蛮女友》《假如爱有天意》《我脑海中的橡皮擦》《建筑学概论》《八月照相馆》《春逝》）、现实题材（《素媛》《熔炉》《辩护人》）等，各种不同的电影类型都得到了迅猛的发展。在艺术电影方面，老导演林权泽宝刀不老（《悲歌一曲》《春香传》《醉画仙》《千年鹤》《汲取阳光》《花葬》），中年一辈的金基德（《春去春又回》《漂流欲室》《撒玛利亚女孩》《圣殇》《莫比乌斯》《时间》《空房间》）、李沧东（《密阳》《绿鱼》《绿洲》《薄荷糖》）则接连在国际电影节获大奖。在取消了电影配额制的情况下，韩国电影靠着自身的强大竞争力，已经足以在本土市场与好莱坞相抗衡，不仅票房冠军常常被本国影片占据，甚至连纪录电影《牛铃之声》《亲爱的，不要跨过那条江》等都能进入院线并创造票房佳绩。随着香港电影在新千年之后走向衰落，韩国已经取代香港成为了新的"东方好莱坞"。

与韩国电影兴盛相呼应的是印度电影。印度被称为"宝莱坞"，其电影具有强烈的民族性，载歌载舞是最大的艺术特色，历来为本土观众所喜爱。最近十几年来，《三傻大闹宝莱坞》（《三个傻瓜》）、《宝莱坞生死恋》《我的名字叫可汗》《印度往事》《季风婚宴》《宝莱坞机器人之恋》等"宝莱坞"电影一方面保持了传统的印度文化特色，同时又不断汲取好莱坞的商业电影经验，创作与制作水平不断提升，国际影响力与日俱增。2017年，由尼特什·提瓦瑞执导、阿米尔·汗主演的影片《摔跤吧！爸爸》引进中国后，创造了印度电影在中国市场的票房纪录。印度影星阿米尔·汗继《三傻大闹

宝莱坞》之后，再次征服了中国观众。

图 3-55　近年来阿米尔·汉的影片在中国产生了巨大反响

在加拿大，大卫·柯南伯格的探索电影（《变蝇人》《录像带谋杀案》《暴力史》《东方的承诺》）、德尼斯·阿坎德的讽刺喜剧（《野蛮人入侵》《蒙特利尔的耶稣》）引起了国际的关注；在澳大利亚和新西兰，简·坎平的艺术电影（《钢琴课》）、巴兹·卢赫曼的歌舞电影（《红磨坊》）、彼得·杰克逊的恐怖电影与魔幻电影（《群尸玩过界》《指环王》《霍比特人》）具有广泛深刻的国际影响，这些影片许多是由好莱坞出品的，但它们当中或多或少都带着导演的个人乃至本土文化风格。

在巴西，费尔南多·梅里尔斯、卡迪亚·兰德导演的《上帝之城》以犀利的主题和影像风格震惊了世界；来自墨西哥的导演亚利桑德罗·冈萨雷斯·伊纳里多凭借《爱情是狗娘》《21克》《通天塔》精巧的叙事和深刻的表达闻名世界，其后他的《鸟人》《荒

野猎人》连续斩获多项奥斯卡大奖,而阿方索·卡隆(《衰仔失乐园》《哈利·波特与阿兹卡班的囚徒》《人类之子》《地心引力》)和吉尔莫·德尔·托罗(《刀锋战士2》《潘神的迷宫》《地狱男爵》《环太平洋》)也成功地在好莱坞站稳了脚跟。在非洲,南非导演加文·胡德的《黑帮暴徒》、尼尔·布洛姆坎普的《第九区》向世界提醒着非洲电影的存在……

从卢米埃尔兄弟、梅里爱,到格里菲斯、爱森斯坦;从好莱坞类型电影称霸世界,到"二战"后世界各国电影崛起;从好莱坞单极统治,到多元与综合的深入发展,电影这一光影艺术已经从萌芽走向成熟,成为了人类文化艺术中不可或缺的珍宝。

本节思考题

1. 世界电影的发展大致可以分为哪几个主要阶段?
2. 请概述并对比分析卢米埃尔兄弟与梅里爱对电影艺术的主要贡献。
3. 为什么说格里菲斯的两部经典电影标志着电影艺术走向了成熟?
4. 请概要例举苏联蒙太奇学派的代表人物及其主要理论观点。
5. 请以《战舰波将金号》为例分析爱森斯坦的电影理论及其成就。
6. 《北方的纳努克》在纪实美学上有什么特征?为什么说它开创了人类学纪录片的先河?
7. 欧洲先锋派电影运动都有哪些主要流派、代表人物和艺术观点?
8. 请概述德国表现主义电影的特点。
9. 有声片在刚刚问世时为何会遭到许多电影艺术家和理论家的反对?
10. 作为一种工业组织形式和生产管理制度的制片厂制度具有哪些特征?
11. 什么是类型电影?请结合具体类型,谈谈它们都有哪些主要特征?
12. 第二次世界大战后导致美国电影相对衰落的原因都有哪些?
13. 意大利新现实主义电影运动有什么基本特点?代表人物和经典作品有哪些?
14. 法国新浪潮电影运动有哪些主要特点?代表人物和经典作品有哪些?
15. 欧洲现代主义电影有哪些代表性的导演?其主要作品和特色是什么?
16. "新德国电影"运动有哪些代表性的导演?其主要作品和特色是什么?
17. 日本电影新浪潮有哪些代表性的导演?
18. "新好莱坞"出现的原因是什么?"新好莱坞"电影有哪些基本特点?
19. 电影走上数字化道路之后都有哪些发展趋势?
20. 请以具体电影为例,分析当前电影美学的杂糅与综合发展趋势。

第二节 中国电影的几个发展阶段

一、艰难奠基（1905 — 1929）

（一）"第一代"导演走上历史舞台

根据史料记载，中国人第一次看到电影，是在1896年8月11日，上海徐园内的"又一村"茶楼里。此时距离卢米埃尔兄弟在巴黎咖啡馆地下室公映短片的历史性时刻刚刚8个多月。对于当时的中国观众而言，"电影"不过是一种新奇的"西洋法术"，与茶楼戏园里的杂耍、戏法、戏曲等娱乐形式没有本质的不同，而且中国观众根据对中国传统的皮影戏的类比，将电影称为"（西洋）影戏"，这一称呼甚至一直沿用到了1930年代（左翼电影运动兴起后才改称"电影"）。相似的传播空间（茶楼戏园）、同样的大众化品格（大众消费与大众娱乐）、相近的传播方式（角色扮演与故事讲述），在中国，电影与"戏"之间的种种神秘联系从它传入中国的那一天起就已经开始了。

电影首次进入中国9年之后，1905年，北京丰泰照相馆的老板任庆泰（字景丰）拍摄了中国第一部电影《定军山》。为了给自己经营的"大观楼电影园"提供新鲜的片源，他在京剧名伶谭鑫培六十大寿之际提议为其拍摄一部影片，而《定军山》恰恰是谭鑫培最拿手的剧目之一。影片的拍摄采取了卢米埃尔式的记录式拍摄法，在丰泰照相馆的空地上，后景拉上白布，就成了露天戏台，摄影机定点拍摄了谭鑫培的几个表演片断，表演的同时也有戏班进行伴奏，而影片的摄影师则是丰泰照相馆最好的摄影师刘仲伦。虽然制作简陋，但本片的问世标志着中国电影的开端，具有划时代的意义。据说《定军山》共有3本，可放映半个多小时，从形式上看其实就相当于后来的戏曲纪录片。此后几年当中，丰泰照相馆又将七八个戏曲折子戏搬上了银幕，成为中国第一批电影作品。由于影片皆为默片，所以在题材上基本上都选择的是动作性的折子戏，以做、打为主。1909年，丰泰照相馆遭遇一场大火，照相馆从此一蹶不振，早期拍摄的电影资料也随之化为灰烬。关于中国第一部电影《定军山》和丰泰照相馆的往事，后来在纪念性影片《西洋镜》（2000）和《定军山》（2005）中得到了再现。

图 3-56　中国第一部电影《定军山》

此后，中国电影的重心从北京转到了当时的经济中心——上海。中国真正的第一代电影导演是郑正秋和张石川。1913 年，郑正秋与张石川成立了新民公司，为外资的亚细亚影戏公司承制电影。同年他们合作拍摄了中国第一部短故事片《难夫难妻》，郑正秋负责演员的表演和动作，张石川负责摄影机的机位设置。影片讲述了一个包办婚姻的故事，并对旧礼俗的繁文缛节进行了夸张的表现和嘲讽，具有一定的现实批判意义。《难夫难妻》对于中国电影来说同样是划时代的，因为在《定军山》式的纪录电影之后，中国人终于开始用电影这种崭新的艺术形式来讲述自己身边的故事了。（同年，香港华美影片公司拍摄了另一部短故事片《庄子试妻》，本片被看作是第一部香港本土电影。）此后郑正秋和张石川又拍摄了近 20 部短故事片。1916 年，他们以幻仙公司的名义拍摄了《黑籍冤魂》。

在 1919—1922 年间，比较有规模的制片机构有商务印书馆影戏部、中国影片制造公司、明星影片公司、上海影戏公司等。1921 年，商务印书馆影戏部出品了长达十本的《阎瑞生》，这是中国第一部长故事片。本片根据当时轰动上海的一桩谋害妓女案改编，近一个世纪后，姜文导演的《一步之遥》（2014）再次对本片故事进行了演绎。

1922 年，郑正秋与张石川成立的明星公司拍摄了影片《劳工之爱情》（又名《掷果缘》），这也是中国现存最早的影片。影片讲述一个水果小贩为追求跌打医生的女儿，利用自己曾经的木匠技能，设计令茶客们纷纷从楼梯跌落，不得不寻求医生救治，生意兴隆的医生将女儿许配给了小贩。虽然是个荒诞不经的喜剧故事，但影片在艺术上进行了诸多的尝试，如不同景别镜头的转换，平行蒙太奇的运用，叠印、降格的特技摄影、主观镜头的使用，都为早期中国电影语言进行了有益的探索。郑正秋还在片中饰演了医生

图 3-57 郑正秋与张石川

角色。

1923年,明星公司拍摄了轰动一时的影片《孤儿救祖记》,郑正秋与张石川分任编剧和导演。影片故事颇具中国传统戏曲故事的风格:被诬陷冤枉的儿媳被赶出富家门,含辛茹苦将孤儿养大,最终沉冤得雪,大恶被惩,祖孙三代团聚。影片公映后风行一时,"营业之盛,首屈一指;舆论之佳,亦一时无两。"片中扮演儿媳的王汉伦成为中国电影的第一个女明星,扮演孤儿的郑小秋(郑正秋之子)后来也成为著名男星。

(二)"影戏"传统与商业大潮

从一开始,中国电影与"戏"就结下了不解之缘。早期电影都是动作性的折子戏片断,早期电影从业者,不论是编剧、导演还是演员,则多从文明戏(西方话剧传入中国后的雏形)行业转入,电影剧作的语言、情节和人物关系设置是话剧式的,影片场景设置、场面调度、服装、布景、化妆等亦是高度舞台化的,表演都带着戏剧式的强调与夸张,当然这种情况不仅是中国特有的现象,而是早期默片的共同特征。

中国电影与"戏"的更深层次联系在于它与古代戏曲的伦理传统的接续。《孤儿救祖记》开创了中国电影伦理情节剧的先河,以误会、巧合、悬念、转折、团圆的传奇故事为叙事模式,以情感煽动与感染为重要手段,以善恶有报、惩恶扬善的道德观念为基础,以伦理规范、家庭价值为指向,这一传统上承中国戏曲传统,下接1940年代的《渔

图 3-58 《劳工之爱情》是中国现存最早的电影

光曲》《一江春水向东流》，1980 年代的《牧马人》《芙蓉镇》《天云山传奇》，1990 年代的电视连续剧《渴望》，甚至进入新千年之后冯小刚导演的《唐山大地震》（2010）也同样属于这一艺术谱系。《孤儿救祖记》的成功，直接刺激了本土电影公司的大量兴起，也增强了中国观众对本土电影的观赏兴趣和品质信心。

郑正秋与张石川对于中国早期电影的贡献在于，他们不仅探索了早期电影艺术的表现力，更重要的是将电影这门崭新的艺术形式与本土生活、文化资源及价值观念成功地结合了起来，并且在自己杰出的艺术创造与观众之间建立起了牢固的情感与思想联系。他们在创作中坚持启蒙主义的创作观念，试图以电影艺术改良社会、开启民智，当时有人评价，张石川"所导演之戏，以善善恶恶见长，如香山作诗，老妪都解，以是深得普通社会之欢迎"，郑正秋"任导演十年来始终是写实主义的，所编剧本寓教育于娱乐之中，力

求浅显,感动力量极大"。①

郑正秋与张石川还是中国早期商业电影最为重要的开创者。在1926-1930年期间,中国电影兴起了历史上第一次商业电影大潮。最早出现的是古装片(或称稗史片),编排"才子佳人"或"英雄美人"的类戏曲化故事,多为粗制滥造之作,其中较优者为大中华百合影片公司的《美人计》和民新影片公司的《西厢记》。古装片之后,真正掀起大潮的是武侠片。1928年,郑正秋编剧、张石川导演的《火烧红莲寺》引起轰动,居然连拍18集(预计拍36集,因"九一八"事变中断)。本片的成功引发其他电影公司纷纷效仿,此后神怪片也兴起。从1928年至1931年,上海50家电影公司拍摄的近400部影片中,武侠片、神怪片占了250部之多。这些影片大多取材或模仿流行的剑侠或神怪连载小说,片中多口吐飞剑、掌心发雷、剑光斗法、遁土腾空等神奇场面。中国武侠片后来的几种叙事类型如除霸、夺宝、复仇、比武等在此阶段便已出现。由于商业诉求明显且竞争激烈,许多影片连拍续集,制作越发粗糙,情节越发荒诞不经,引起社会舆论的强烈批评。

1930年,国民政府公布《电影检查法》,设立由教育部、内政部联合组成的电影检查委员会,对各地上映的国产和进口电影实行统一检查。电检会成立后展开的最大动作就是对武侠神怪片进行查禁。在电检会存在的3年时间里,共禁映国产片87部,武侠片就占了70%。②1934年,新成立的中央电影检查委员会进一步加大电影查禁的力度,武侠神怪片在大陆地区从此基本绝迹,其后转到香港继续发展。

传统电影史对武侠片、神怪片通常持否定的态度,认为其荒诞的内容、粗糙的制作损害了中国电影的品质,恶性竞争也破坏了早期中国电影的发展环境。尽管这些批评不无道理,但是从今天的角度看,早期武侠片与神怪片确立了中国最早的商业类型片模式,形成了稳固的叙事模型,探索了各种影像特效与动作特技方法,形成了电影生产与电影市场之间的紧密互动关系,这些都是值得肯定的。武侠片转移香港后,在1950年代之后得到了快速的发展,至今已成为具有中国特色的一种电影类型,在世界电影当中也具有重要的地位。

在中国电影的奠基阶段,中国人迎来了自己的第一部电影、第一部故事电影、第一代导演,形成了早期电影工业的雏形,初步确立了中国电影的伦理剧传统,也产生了最早的商业电影浪潮。在艰难时世中,中国电影得以奠基。

(三)港台电影:源起

在这个阶段,香港和台湾电影也诞生了。虽然早在1896年爱迪生公司就已经在香港拍摄了5部纪录短片,1909年上海亚细亚影戏公司也在香港拍摄了一部幽默故事短

① 转引自陆弘石、舒晓鸣:《中国电影史》,20页,北京,文化艺术出版社,1998。
② 汪朝光:《30年代初期的国民党电影检查制度》,载《电影艺术》,1997(3)。

图 3-59 《火烧红莲寺》是中国武侠电影的源头

片《偷烧鸭》，但它们并不是香港本土公司拍摄的作品，严格来说并不算"香港电影"。1913年，黎民伟和美国人布拉斯基联合创办了香港的第一家制片公司华美影片公司，摄制了故事短片《庄子试妻》，这是第一部由香港人拍摄的电影，标志着真正的香港电影的诞生。

影片由黎北海、黎民伟兄弟联合导演，片中庄子由黎北海饰演（他此前出演了《偷烧鸭》中的警察一角），黎民伟反串饰演庄子之妻，而黎民伟的妻子严姗姗则饰演了庄子的婢女。晚清民国时期受文明戏的影响，女性角色通常由男演员来反串饰演，这种风气也延伸到了"影戏"（电影）当中。本片中婢女的角色第一次由女性饰演，严姗姗因此不仅成为香港电影史，同时也是中国电影史上第一位女演员，而黎民伟后来则被称为"香港电影之父"。

受到《庄子试妻》试映成功的鼓舞，黎民伟于1923年成立了香港第一家完全由香港人投资的电影公司"民新制造影画片有限公司"。1925年，民新公司拍摄完成香港第一部长故事片《胭脂》，本片中严姗姗饰演了女主角。此后，民新公司又出品了十几部故事片，以及《中国国民党第一次全国大会》《孙大元帅检阅军团警会操》《孙大总统东校场阅兵》等新闻纪录影片。由于黎民伟具有革命党背景，港英政府禁止民新公司继续在香港从事电影拍摄活动，香港电影的发展被迫中止，到1930年前再没有影片拍摄。

在台湾，甲午战争后台湾已经被割让给日本，1922年日本人田中钦拍摄了台湾第一部故事片《大佛的瞳孔》，但是第一部真正的台湾本土电影直到3年后才出现。1925

图 3-60 《庄子试妻》标志着香港电影的诞生

图 3-61 黎民伟被誉为"香港电影之父"

年，台湾人刘喜阳、郑超人、张云鹤、李松峰等成立了"台湾影画研究会"，拍摄了台湾人制作的第一部故事片《谁之过》，刘喜阳担任了本片的编导。之后，文英影片公司也拍摄了短片《情潮》。1929 年，张云鹤与李松峰成立了"百达影片公司"，拍摄了台湾第二部故事长片《血痕》，本片仿效当时内地盛行的"神怪武侠片"，非常受欢迎，台湾电影就此起步。

二、走向成熟（1930—1949）

（一）电影企业的兴起与电影运动的开展

1930 年，电影家罗明佑成立了联华公司，这个公司由罗明佑的华北电影有限公司、黎民伟的民新公司、吴性栽的大中华百合公司和但杜宇的上海影戏公司等合并而成。联华成立后，与明星公司和天一公司形成了三足鼎立之势。联华公司打出了"复兴国片"的口号，制定了"提倡艺术，宣扬文化，启发民智，挽救影业"的纲领，强调电影与现实生活的结合，同时在艺术质量上精益求精，以区别于当时流行的粗制滥造的纯商业电影。联华公司汇集了当时的一批电影精英，比如导演孙瑜、蔡楚生、费穆、史东山、卜万苍，编剧田汉、夏衍，演员阮玲玉、金焰、王人美、黎莉莉等，着力打造电影艺术精品。联华的开山之作《故都春梦》与《野草闲花》的成功证明了公司策略的成功，1930-1932 年，联华公司拍摄了《一剪梅》《南国之春》《野玫瑰》《自由魂》《桃花泣血记》等 20 多部影片。

1930 年代，中国电影在技术上也开始取得进步。《野草闲花》（1930）中的《寻兄词》成为中国第一首电影歌曲。1931 年，明星电影公司与上海百代唱片联合摄制中国第一部有声片《歌女红牡丹》（张石川导演），但影片采用的是蜡盘发音而非片上发音技术。1931 年 10 月，天一影业公司租借美国片上发音设备拍摄了《歌场春色》。1933 年，亨生影片公司的创办人颜鹤鸣用自己发明的"鹤鸣通"设备拍摄的《春潮》成为中国第一部用国产电影录音设备制作的片上发音有声片。在此后的约 5 年间，有声片与默片仍同时存在，直到 1936 年后，默片才开始被有声片取代。

联华公司倾向进步的"复兴国片运动"为其后以"新兴电影运动"形式出现的左翼电影运动奠定了基础。1933 年春，上海中共地下组织在瞿秋白领导下，成立了以夏衍为组长，阿英、王尘无、石凌鹤和司徒慧敏为成员的"电影小组"，这是中国共产党的第一个电影领导组织。同年，上海几家主要报纸的电影副刊已经完全掌握在左翼影评家手中，明星公司、天一公司、联华公司等三家大公司的编剧、制作部门也都逐渐被中共党员和左翼文化人掌控，中国电影创作开始呈现出明显的左翼倾向。1933 年，由郑正秋、孙瑜、洪深、田汉、夏衍等人组成的中国电影文化协会成立，揭开了"新兴电影运动"的序幕。

图 3-62 中国第一部有声片《歌女红牡丹》

明星公司是左翼电影的主力。在夏衍加入明星公司后，1933 年，明星公司推出第一部左翼电影《狂流》，影片由程步高导演，也是夏衍作为编剧的处女作。影片以 1931 年涉及长江流域 16 省的大水灾为背景，反映了当时农民与地主之间的斗争，这是中国电影第一次在明确的组织化的意识形态思想指导下创作的影片，被左翼评论界认为代表着"中国电影界新的路线的开始"。其后夏衍又编写了《春蚕》《上海 24 小时》《前程》《压岁钱》等作品。明星公司光 1933 年就拍摄了 22 部被后来的电影史家认定为"左翼电影"或"进步电影"的影片。除了明星公司，联华公司也是左翼电影的重要力量。1933-1934 年，在左翼电影运动影响下，联华公司拍摄了《三个摩登女性》《都会的早晨》《母性之光》《小玩意》《渔光曲》《大路》《神女》《新女性》等影片。从 1930-1937 年，联华影业公司先后拍摄了故事片 77 部，平均每月就有一部影片问世，是 1930 年代中国影坛的主力军之一。

左翼电影运动不仅表现在创作实践上，也体现在电影批评上。1935 年以后，艺华公司接连拍摄了以《化身姑娘》《初恋》《新婚大血案》等为代表的爱情喜剧片、侦探片，其中最著名的是黄嘉谟编剧、方沛霖导演的《化身姑娘》（1936），影片讲述了一个女扮男装引发的误会爱情喜剧，编剧黄嘉谟也发表了自己关于"软性电影"的理论主张。影片公映后，影片本身以及"软性电影论"都引发了左翼电影人的猛烈抨击，认为它是"有意地叫观众忘记现实，忘记敌人的侵略和屠杀，忘记民族英雄的浴血斗争"，要人们"迷醉于男化女、女化男的各种胡闹的玩意里。"[①]在新中国成立后的电影史著作中，"软性电影"及其相关理论主张一直被定性为具有严重的政治错误。以今天的标准来看，所谓"软性电影"实际上即商业娱乐电影，"软性电影论"即娱乐化的电影观，似乎无可厚非，黄嘉谟所指出的左翼电影标语化、口号化，内容空洞贫

① 转引自程季华主编：《中国电影史》（第一卷），498 页，北京，中国电影出版社，1963。

血等问题也并非全无道理，只是在当时国难当头的时代背景下，这样的观点自然显得不合时宜。

1934年，在中共电影小组的领导下，夏衍、田汉、司徒慧敏等组成了"电通影片公司"，拍摄了《桃李劫》《风云女儿》《自由神》《都市风光》等左翼电影。《桃李劫》和《风云儿女》中由田汉作词、聂耳作曲的《毕业歌》《义勇军进行曲》表达了中国人民抗日救亡的民族精神，后者在15年后成为了中华人民共和国国歌。

1936年，欧阳予倩、蔡楚生等人成立"上海电影界救国会"，提出了"国防电影"的口号。不久，明星公司的《生死同心》《十字街头》《马路天使》《夜奔》等影片，联华公司的《狼山喋血记》《联华交响曲》，新华公司的《壮志凌云》等具有"国防意识"的影片先后拍摄完成。

对于1930年代中国电影的成就，电影史研究者有极高的评价，认为它们"以一种清醒自觉、富于建设性的姿态，高扬了电影的文化创造精神。它所体现的知识分子的忧患意识、源于社会理想的现实批判意识和对大众生活的人文关怀意识，无论是在理性深度抑或是在与其相应的感性形态方面，均是

图3-63　电影《风云儿女》主题歌后来成为了中华人民共和国国歌

此前的电影创作所未能企及的"。新兴电影运动"又是一个佳作迭出的综合性的艺术创新运动，它在电影的剧作形态、导演技巧、摄影艺术、表演方法等方面，都体现了一种继承基础上的革新"。"环境造型的空间真实感得到了较为普遍的重视，布景中人为的痕迹明显减少，外景与内景的衔接也越来越趋于协调；摄影的用光和构图摆脱了'满堂亮'和平面化的旧习，影像的艺术表现力得到了进一步的发掘；镜头调度中的具有纪实特点的段落镜头和讲究对比原则的蒙太奇镜头，不仅被普遍使用，而且在一些著名导演的力作中已经结合得颇为出色……如此等等，都表明'新兴电影运动'在表现新的时代内容的同时，也为建立新的美学原则创下了卓著的功绩。"①

（二）"第二代"导演的艺术成就

抗战爆发后，国民党政府领导的"中国电影制片厂""中央电影摄影场"等在国共

① 陆弘石、舒晓鸣：《中国电影史》，49页，北京，文化艺术出版社，1998。

合作背景下拍摄了《八百壮士》《中华儿女》《长空万里》等抗战电影。在上海孤岛，艺华、国华、华城等电影公司拍摄了250部左右的"孤岛电影"。其中包括《木兰从军》《乱世风光》等爱国主义电影，同时，各种商业类型电影如喜剧片、歌舞片、鬼怪片、恐怖片等在特殊背景下也得到发展。在解放区，延安电影团拍摄了大量的纪录片，保存了许多珍贵的新闻素材。

抗战结束之后，中国电影迎来了一个爆发式的高潮，涌现出一大批经典作品，包括昆仑影业公司拍摄的《八千里路云和月》《一江春水向东流》《万家灯火》《关不住的春光》《新闺怨》《希望在人间》《三毛流浪记》《乌鸦与麻雀》等影片，文华影业公司的《不了情》《假凤虚凰》《太太万岁》《夜店》《小城之春》等影片，中国电影在思想与艺术上都实现了一次大飞跃。许多影片，如《一江春水向东流》《小城之春》等更被认为是整个20世纪中国电影的经典作品。与抗战电影着重表现英雄人物，以爱国主义、英雄主义和乐观主义鼓舞、激励全民族的抗战热情不同，随着抗战胜利后的喜悦逐渐消散，战后令人窒息的残酷现实使电影工作者们转变了创作路向，具有明显的批判现实主义品格，关注的焦点是社会底层的普通百姓，表现他们作为无力的个体在时代乱流冲击之下所遭受到的精神与肉体上的痛苦。1940年代的中国电影，是对光怪陆离的时代乱象，人民生活的凄迷惨状，旧时代崩溃前夜的历史影像记录，对不公正的社会的强烈控诉，充满了沉重的对于国家民族的责任感和忧患意识。但是，在一片黑暗之中，仍然可以看到人民对于黑暗现实的不屈抗争，看到绝望中的普通百姓的生存韧性，看到动人的温情和人性的光芒。在美学风格上，战后电影整体上以纪实性手法为主，使用自然光，对白口语化，早期电影中的舞台化痕迹明显减少，细节处理更加细腻真实，在镜头语言的运用上更加熟练。

从1930年到1949年，中国电影诞生了第二代导演，他们中最有成就的包括蔡楚生（《渔光曲》《一江春水向东流》）、袁牧之（《马路天使》）、郑君里（《乌鸦与麻雀》）、沈西苓（《上海24小时》《十字街头》）、孙瑜（《野草闲花》《大路》《小玩意》）、应云卫（《桃李劫》《塞上风云》）、沈浮（《万家灯火》《希望在人间》）、吴永刚（《神女》）、史东山（《共赴国难》《保卫我们的土地》《八千里路云和月》）、费穆（《狼山喋血记》《小城之春》《生死恨》）等。

蔡楚生是郑正秋导演的学生，其影响最大的作品是《新女性》（1935）、《渔光曲》（1934）、《一江春水向东流》（1947）。《新女性》讲述受过新式教育的女青年被侮辱践踏的悲剧命运，女主人公的饰演者阮玲玉在影片公映后一个月因不堪小报记者的诽谤而自杀，成为轰动性的社会悲剧事件。《渔光曲》讲述了贫苦渔民的一双女儿的悲剧命运，影片将美丽的海滨风光、清新的表演、悲情的故事、娴熟的艺术技巧融为一体，公映后创下连映84天的纪录，并在莫斯科国际电影节上获得"荣誉奖"，这是中国电影第一次在国际上获奖。《一江春水向东流》分为《八年离乱》和《天亮前后》上下两部，讲

述了大时代背景下的一个悲欢离合的故事：素芬和张忠良相识并相爱，因战离乱，素芬与婆婆含辛茹苦将儿子养大，张忠良则在重庆攀附权贵，另觅新欢。抗战胜利后，当了女佣的素芬发现了真相，张忠良却拒绝相认，最终素芬绝望之下投江自尽。江水浩荡，字幕打出"问君能有几多愁，恰似一江春水向东流"的诗句。本片在抗战刚刚结束时，以上、下集的鸿篇巨制，史诗的气魄，通过一个普通家庭的离乱遭际，折射出亿万中国人在八年抗战期间的历史命运，带着强烈的现实主义精神和社会批判色彩。"家"与"国"在影片中是一种象征性的对应关系，这显然延续了中国文化中"家国"一体的传统。关注婚姻家庭伦理生活，这是中国电影最牢固的艺术传统。

吴永刚的《神女》（1934）在电影史上亦有很高的地位，影星阮玲玉在片中饰演为抚养儿子不惜出卖自己身体的妓女，不幸被流氓长期霸占，当发现流氓偷走她为儿子积攒的学费后愤而失手将流氓打死，最终被判入狱。影片画面处理简洁、含蓄，视觉上给人以美感，阮玲玉将女主人公塑造得哀怨凄美，柔弱中有刚强，妩媚中有圣洁。阮玲玉扮演的是一个为生活所迫的卑贱女人，影片却刻画出了她身上的母性、女性与神性的光辉。凭借在本片中的出色表演，阮玲玉成为了百年电影史上被铭记的著名影星。

图 3-64　导演蔡楚生

费穆的《小城之春》（1948）在当时纷乱的时局下湮没无闻，但自 20 世纪八九十年代以来开始得到越来越高的评价，已被公认为百年来最优秀的中国电影之一。本片是一部文人电影。抗战胜利后，一对日渐疏远的夫妻，一个妹妹，一个仆人，一条狗，共同生活在一座死水一样的小城。有一天，一个医生朋友的到来，像粒石子扔入水中，死水泛起了微澜。妻子与医生朋友之间产生了爱恋，然而这最终却是一个"发乎情而止乎礼"的故事。极其简单的人物关系，极其单纯的情节设置，简练而富有象征意味的场景，却包含着耐人寻味的情感纠葛。颓败的历史场景，千疮百孔的普通情感，为一个同样颓败的时代留下了一个寓言。费穆在片中将现代的电影语言、古典的东方美学意境、蕴藉复杂的情感完美地结合在了一起，为中国电影史留下了一部永恒的经典。

（三）港台电影：发展

1930年初，黎民伟的兄长黎北海创办了香港影片公司，拍摄了《左慈戏曹》一片，香港电影在经历几年停顿之后，重新开始发展。同年10月，黎民伟的民新公司与罗明佑

图3-65 鸿篇巨制《一江春水向东流》

的华北公司等几家电影公司联合重组为"联华影业公司",这是当时中国的三大影片公司之一。联华公司提出"复兴国片"的口号,拍摄了《大路》《神女》《渔光曲》《新女性》等优秀的影片。联华在香港也设立了分厂,但是1934年联华香港分厂解体。1936年黎民伟从联华公司退出,重新恢复了民新公司,但在1937年抗战爆发之后,民新公司解体,黎民伟回到香港,建立启明制片厂和影剧院。香港沦陷后,黎民伟返回内地从事抗战戏剧工作。抗战胜利后,他回到香港恢复民新影片公司。1952年,为支持新中国电影发展,民新公司迁往上海,1953年,黎民伟逝世,其香港追悼会上挂着"国片之父"四个字,以纪念这位为香港电影和国片发展作出重大贡献的电影人。

黎北海也一直致力于香港电影的发展。他于1933年创办了香港第一家有声电影制片厂中华公司,拍摄了香港第一部局部有声电影《良心》,此后又执导并摄制了香港第一部完全有声电影《傻仔洞房》,香港电影自此开始了有声片时代。1934年他完成《薄幸》之后便退出影坛,因为此前的商业失败已使他无力继续电影事业。1937年他应黎民伟之邀任上海民新公司经理,但仅一个月之后日本人将战火烧至上海,也终结了他的电影之路。他晚年在上海、广州生活,虽然困顿,但始终有爱国之心。抗美援朝期间曾上街义卖自制凉茶,将半年所得捐赠国家。1955年黎北海去世。黎氏家族是电影世家,为

图3-66 阮玲玉在《神女》中贡献了经典的表演

香港电影乃至中国电影都作出了重大贡献。多年后，黎民伟的孙女黎姿也成为了香港著名影星。

进入有声片时代后，香港电影产量不断上升，从1935年的32部增长至1937年的85部，对于弹丸之地的香港来说，这样的产量不可谓不高。尤其是1937年抗战爆发前后抗战爱国电影急剧增加，当年85部中25部都是爱国电影。1941年太平洋战争爆发，日本入侵香港，香港电影业逐渐陷于停顿状态，此前的电影拷贝和底片几乎都被烧毁。抗战结束后，大中华电影公司先后出品了34部国语片和8部粤语片，但在1949年也倒闭了。尽管如此，由于1940年代末大批上海左翼电影人为躲避战乱或国民党政治迫害，纷纷转到香港定居，这也为香港在1950年代之后电影的起飞奠定了基础。

图 3-67 《小城之春》成为了百年电影经典

同一时期的台湾本土电影,由于尚处于日据时期,基本没有得到太大发展。期间也有日本人主导的影片产生了较大影响,如《莎韵之钟》(清水宏导演,李香兰主演),但这些影片主要都是日本推行皇民化教育的宣传工具。

三、成就与创伤(1949—1976)

(一)新中国电影的特征与发展阶段

1949年新中国成立,中国电影迎来了历史性的巨大转折。与此前的电影相比,新中国电影生产体制具有几个基本的特征:其一,电影生产的高度意识形态性,电影的根本属性从娱乐功能转向宣传功能。新中国成立后,电影一直是国家意识形态机器的有效组成部分。电影生产受到意识形态的高度重视,是文化领域意识形态宣传工作最重要的部分之一。不仅受到相关部门的严格管理和控制,还常常直接牵动国家领导人的关注。其二,电影工业成为国营体制下的计划性生产。电影由过去的私营经济转为国有体制,由市场经济形态转为计划生产模式。从制片、发行、放映都实行依靠行政手段的指令性计划经济模式。在制片环节,题材规划是新中国电影生产的一大特色。"新中国的电影在很大程度上不是由电影制作者而是由负责题材规划的各个权力领导部门创作出来的。""这种题材规划和好莱坞式的'样式电影'有着根本的区别,题材规划直接反映的是政府的意识形态,而样式电影是为观众的口味而拍摄的。"[①]其三,在国家意识形态机器和文化机器的强力推动下,新中国电影得到了迅猛的发展,电影成为最受欢迎的艺术形式,在新中国大众文化中占据着绝对核心的地位。新中国成立后,电影观众创下历史最高纪录,1949年观影4700多万人次,1965年则达到了46.3亿人次。电影成为最大众化同时也是最具意识形态号召力的娱乐与宣传工具。

1949-1976年的中国电影可以划分为三个阶段:1949-1956年为初创阶段;1956-1966年为社会主义经典电影时期;1966-1976年为"文革"电影时期[②]。在第一阶段,中国共产党完成了对私营电影业的社会主义改造,最终确立了电影生产全面的国营体制。1949年4月,东北电影制片厂(后更名为长春电影制片厂)拍摄了影片《桥》,本片在新中国成立前夕问世,由于是由我党建立的电影制片厂摄制,因此也被看作是新中国第一部故事片。在此阶段,还诞生了《白毛女》(1950)、《武训传》(1950)、《南征北战》(1952)、《智取华山》(1953)、《鸡毛信》(1954)、《渡江侦察记》(1954)等优秀影片。在第二阶段,分别出现了三次电影高潮;1956-1957年,诞生了《上甘岭》《祝福》《铁道游击队》《家》《新局长到来之前》《柳堡的故事》等佳作;1959年,以

① 姚晓濛:《新中国电影意识形态史》,第39页,北京,中国广播电视出版社,1995。
② 参见尹鸿、凌燕:《新中国电影史》,5、6页,长沙,湖南美术出版社,2002。

新中国诞生十周年为契机,诞生了《林则徐》《青春之歌》《永不消逝的电波》《林家铺子》《战火中的青春》《五朵金花》《万水千山》(1959)、《战上海》(1959)等优秀作品;1963—1964年,又一批经典作品问世,如《甲午风云》《李双双》《红日》《革命家庭》《舞台姐妹》《小兵张嘎》《英雄儿女》《早春二月》《阿诗玛》《冰山上的来客》《野火春风斗古城》等。在这几个高潮时段之外问世的优秀影片还包括《董存瑞》(1955)、《英雄虎胆》(1958)、《红色娘子军》(1961)、《烈火中永生》(1965)等。在第三阶段,"史无前例"的"文化大革命"爆发,不仅中国电影,整个中国文化都遭遇了一场大劫难。基本上所有民国时期电影、新中国成立后的"十七年"电影(1949—1966)都被否定,只剩下由江青亲自指导拍摄的八部"样板戏"得以公开放映,它们是京剧《红灯记》《沙家浜》《智取威虎山》《海港》《奇袭白虎团》,芭蕾舞剧《红色

图 3-68　战争片是新中国电影的"第一类型"

娘子军》《白毛女》，以及交响音乐《沙家浜》。虽然在"文革"晚期也出现了个别较为优秀的影片（如 1974 年的《闪闪的红星》），但"文革"给中国电影带来的是巨大的灾难性倒退。

战争片是"十七年"时期新中国电影的第一类型。从 1949 年到 1979 年，主要的电影制片厂和至少 80% 以上的电影创作者都参与过战争影片的创作，形成了中国电影史上规模最为宏大、成就最为突出的一次战争片高峰。据不完全统计，"十七年"时期创作的战争片约有 170 部，占全部故事片总产量 700 多部的四分之一，居各类题材之首。这些影片都有相当高的上座率。从 1949 年起至 1959 年，观众在 1 亿人次以上的国产片共 11 部，仅战争片就占 5 部。

除了战争片，其他主要的类型还有乡村片（《李双双》《槐树庄》《北国江南》）、名著改编（《祝福》《林家铺子》《早春二月》）、喜剧片（《不拘小节的人》《新局长到来之前》《今天我休息》《大李、小李和老李》）、反特片（《国庆十点钟》《英雄虎胆》《冰山上的来客》《羊城暗哨》）、民族片（《阿诗玛》《农奴》《五朵金花》《刘三姐》）、儿童片（《小铃铛》《宝葫芦的秘密》《半夜鸡叫》《神笔》）、戏曲片（《追鱼》《梁山伯与祝英台》《红楼梦》）等。

（二）"十七年"经典电影的美学特征

"十七年"时期的新中国电影形成了一整套具有中国特色的"经典叙事系统"，这是一套具有高度意识形态功能的修辞系统。在美学风格上，新中国电影的整体美学风格是英雄主义的崇高美学。"庆典式的叙事风格，仪式化的戏剧场景，英雄化的人物性格，礼赞性的叙述语言，构成独具魅力的崇高美。"[①]英雄主义与崇高美学必然和浪漫主义、理想主义、乐观主义联系在一起，其基本功能是要完成激励、鼓舞、团结、凝聚人心的作用。英雄主义和崇高美学通常还和神话思维、神话风格联系在一起。神话叙事既高度的抽象简约，同时又包含丰富的隐喻功能。神话思维遵循二元对立、善恶分明的基本逻辑。

"十七年"电影的经典模式是英雄叙事模式，通常有两种经典模式：其一是"成长"模式，代表影片是《红色娘子军》《董存瑞》《小兵张嘎》《闪闪的红星》《赵一曼》《刘胡兰》《回民支队》等。《红色娘子军》（1960）是英雄"成长"叙事模型的典型。影片以第二次国内革命战争时期海南岛红军娘子军连的战斗生活为题材，通过一名女奴成长为革命战士的过程，表现这支妇女武装的英雄事迹。

其二是"战斗"模式。"战斗"是"成长"模式的延续，即已经成为英雄的主人公在战斗中如何表现出其英雄的品质。在战斗主题的影片中，故事的核心不是人物的成

[①] 郦苏元：《当代中国电影创作主题的转移》，载罗艺军、杨远婴主编：《百年中国电影理论文选》，542 页，北京，中国电影出版社，2002。

长，而是通过激烈的战争本身，以"风烟滚滚唱英雄"的高昂格调，来呈现战斗英雄可歌可泣的伟大事迹。战斗模式即是英雄颂歌。此类影片代表作品有《上甘岭》《战上海》《英雄儿女》《红日》《万水千山》《兵临城下》《红旗谱》等。

新中国电影与好莱坞电影有颇多共同点：二者都试图通过制造银幕梦幻，引导观众对叙事及人物的认同，注重叙事的通俗性和煽情性，综合利用各种艺术手法，以激发观众的强烈情感反应。区别仅在于中国电影侧重意识形态目的，好莱坞侧重其娱乐效果。二者都遵循常规商业电影的基本叙事模式和叙事的功能元素；在叙事结构上，基本采用线性因果链条，注重情节发展的循序渐进，起因、发展、高潮、结局起承转合的节奏与结构，强调一波三折的戏剧性和鲜明强烈的矛盾冲突，塑造传奇式的人物，编织复杂曲折的情节；都带有鲜明的道德意味，表达惩恶扬善、善恶有报的道德主题，区别仅在于中国电影的道德教化具有明显的政治性；二者都遵循神话式思维，即将世界加以简化的二元对立思维，区别仅在于好莱坞是为了迎合大众价值观，而中国电影中的善恶对立则具有高度的意识形态隐喻性。

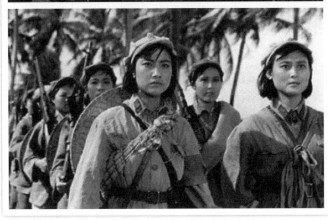

图 3-69 《红色娘子军》是"成长"模式的代表

出于意识形态宣传需要,新中国电影有意识地在机位角度、灯光运用,化妆造型等多方面突出、美化影片所要着力塑造的一方,贬抑和丑化所要否定的一方。这种方式到"文革"样板戏中,极端化发展为"三突出"的美学原则。新中国电影的"经典叙事系统"逐渐成为一套僵化、封闭、单一的强制性的美学程式。人物形象脸谱化,英雄人物日益成为不食人间烟火的,丧失了普通人情感和私人生活的高大全的神话英雄,反面人面则成了漫画式的小丑。到"文革"时期,从人物形象到镜语系统,从美学风格到价值立场,电影完全成为一种阐释和图解抽象理念的意识形态化叙述,与私人情感生活全无干系。从英雄颂歌到英雄神话,"文革"美学并非从天而降,而是与"十七年"美学有着一脉相承的关系,只不过将它推向了极致而已。

(三)"第三代"导演及其代表

"十七年"时期诞生了中国的第三代导演,与前两代导演从民国时期就已经走上电影之路不同,第三代导演基本上都是从1950年代初开始执导电影的,其代表人物有水华(《林家铺子》《白毛女》《烈火中永生》《伤逝》)、谢铁骊(《暴风骤雨》《早春二月》《智取威虎山》《今夜星光灿烂》《知音》《红楼梦》)、谢添(《锦上添花》《甜蜜的事业》《茶馆》《七品芝麻官》)、崔嵬(《青春之歌》《小兵张嘎》《平原作战》)、凌子风(《红旗谱》《骆驼祥子》《边城》《春桃》《狂》)、谢晋、成荫(《万水千山》《停战以后》《西安事变》)、王苹(《霓虹灯下的哨兵》《闪闪的红星》《中国革命之歌》)、郭维(《智取华山》《董存瑞》《柳暗花明》《笨人王老大》)、白沉(《南岛风云》《十天》《大桥下面》《落山风》)、李俊(《回民支队》《农奴》《闪闪的红星》《大决战》)、鲁韧(《李双双》《于无声处》《车水马龙》)、王炎(《战火中的青春》《独立大队》《从奴隶到将军》《许茂和他的女儿们》)、于彦夫(《芦笙恋歌》《徐秋影案件》《勿忘我》《鸽子迷的奇遇》)、赵焕章(《喜盈门》《咱们的退伍兵》《咱们的牛百岁》)、林农(《兵临城下》《艳阳天》《甲午风云》《党的女儿》)等。

第三代导演中成就最高的是谢晋(1923-2008)。从1954年的《蓝桥会》到2001年的《女足九号》,谢晋在其电影生涯中共导演了22部作品,在各个不同的历史时期,他都有经典的作品问世,如1950年代的《女篮五号》(1957),1960年代的《红色娘子军》(1960)、《大李、小李和老李》(1962)、《舞台姐妹》(1965),1970年代的《春苗》(1975)、《啊!摇篮》(1979),1980年代的《天云山传奇》(1981)、《牧马人》(1982)、《高山下的花环》(1984)、《芙蓉镇》(1986),1990年代的《清凉寺钟声》(1992)、《鸦片战争》(1997)。谢晋作品广泛涉及战争片、喜剧片、体

图 3-70　谢晋导演

育片、儿童片等不同类型，其电影艺术生涯持续了将近半个世纪，而且在各个不同时期都有影响巨大、堪称时代性代表作的影片问世，这样的艺术成就，在新中国电影导演中很难有其他导演能够与之相比。

就谢晋的早期电影而言，《红色娘子军》《舞台姐妹》等影片虽然影响力巨大，但较之同时期影片并没有明显的超越性，仍然是在既有思想与艺术框架体系之内的作品。1980年代前半期是谢晋电影创作的高峰时期，《天云山传奇》《牧马人》《高山下的花环》《芙蓉镇》几部作品，与"新时期"特定的时代性的人道主义精神、文化反思与社会批判意识达到了高度的契合和共鸣，产生了极其巨大的影响力。《天云山传奇》以"反右""文革"为背景，讲述了一个爱情和命运悲剧，表达对于政治运动的深入反思。《牧马人》改编自张贤亮小说《灵与肉》，一个"右派"知识分子在西北农场，在与底层劳动者的交往中收获爱情，也获得了心灵救赎。《高山下的花环》改编自李存葆同名小说，讲述对越自卫反击战中一个普通连队的故事，大胆涉及了军中腐败、军民关系等敏感问题。《芙蓉镇》则堪称一部小人物的史诗，展示了"右派"知识分子在一次次政治运动中所遭受的冲击，以及他们苦中作乐的卑微的幸福，表达了对新中国成立后政治风云的深刻反思。在1980年代，谢晋可以说是最受关注的导演，每出一部影片都引发全社会的轰动和热议。

图 3-71 谢晋电影在 1980 年代总是最受关注的热点

关于谢晋电影的讨论和争议也相当激烈,其中引起最大争议的是朱大可的《论谢晋电影模式的缺陷》一文,文中认为谢晋电影中包含着"以煽情性为最高目标的陈旧美学意识,同中世纪的宗教传播模式有异曲同工之妙",是对"主体独立意识、现代反思性人格和科学理性主义的一次含蓄否定。"文中认为谢晋电影是按照"好人蒙冤""价值发现""道德感化""善必胜恶"四种模式的道德编码,这种道德神话与好莱坞有着某种亲缘关系,甚至是文化殖民主义的体现,谢晋电影是好莱坞式的"俗电影"。"谢晋所一味迎合的趣味,与所谓现代意识毫无干系,而仅仅是某种被人们称之为'国民性'的传统文化心态",是"某种经过改造了的电影儒学"。同时,谢晋电影中的女性形象是"男权文化的畸形产物","只是男人的附庸"。总之,谢晋电影"是中国文化变革进程中的一个严重的不谐和音、一次从'五四'精神的轰轰烈烈的大步后撤,于是,对谢晋模式进行密码破译、重新估价和扬弃性超越,就成为某种紧迫的历史要求"。[①] 这篇文章一石激起千层浪,引发了电影学术界甚至全社会关于"谢晋电影模式"的大讨论。文章引发了许多批评者的应和[②],也激发了许多批驳与反击。

[①] 朱大可:《谢晋电影模式的缺陷》,载《文汇报》,1986-7-18。
[②] 汪晖:《政治与道德及其置换的秘密》,载《电影艺术》,1990(2)。

也有学者试图以相对理性而非激进的方式来重评谢晋电影,认为谢晋电影"从一开始就具有与主流政治意识形态机制同构的主流性、伦理价值取向上的正统性和审美趣味上的大众性","与主流政治意识形态一直保持着高度的同步性","是一种意识形态文献";同时它又"继承和发扬了一种传统,一种将伦理喻示、家道主义、戏剧传奇混合在一起所形成的'政治伦理情节剧'的电影传统"。谢晋电影与主流意识形态保持着一种矛盾的联系,一方面,在谢晋电影中,"政治故事变成了言情故事,政治批判被道德批判所替换,制度批判被伦理批判所掩盖","这使他的作品总是具有一种道德上、政治上甚至美学上的滞后性和正统性",这是一种"政治伦理化"的叙事策略。"谢晋电影在美学形态上的平面性、戏剧性和明晰性的确又在一定程度上限制了他电影的深度和力度,各种社会的现实矛盾和权力较量、人们实际的生存境遇和体验都被转化为一种以人为的二元对立为基础的、具有先验的因果逻辑的戏剧性冲突,社会或历史经验通常都被简化为'冲突—解决'的模式化格局,影片中的主人公所面临的困境最终被'驯服',随着早就被预定好的叙事高潮到来,善恶分明、赏罚公正的结局便翩然而至,完成了对现实的抚慰性改造。"

但另一方面,"谢晋又总是站在融合了中国人文传统和西方人道精神的民主主义和人本主义立场来讲述社会的悲剧性现实,他认为'艺术家还应该有历史责任感和历史使命感',这又为他的影片带来了某种批判性、现实性和超越性"。在根本意义上,"谢晋是一个主流文化的积极建设者。"他不是"超前的、先锋的、前卫的艺术家",而是"主流的、常规的、集大成的艺术家","借助于传统来获得当代意义"。因此,指出谢晋电影的局限,决不意味着对他的指责,"谢晋电影的局限性并不仅仅是他个人的局限性,在很大程度上也是'历史'的局限性。"谢晋仍然是"那一代人"的佼佼者,是"谢晋时代"的一个高峰。[①]

关于谢晋电影的大讨论,看似关于电影艺术的争论,但所有分歧的背后,其实还是不同意识形态、价值观和历史观的分歧。这场大讨论的始作俑者,其批判的锋芒不论是"深刻的偏激"或"偏激的深刻",的确引发了对于中国电影在政治、文化、艺术等层面的深层思考。虽然这场讨论对于导演本人带来了诸多困扰,但从今天回顾,应该说这场讨论仍然是有价值的,甚至可以说,它是中国电影批评及理论研究的一次"回光返照"式的高潮。

谢晋之外的其他第三代导演们,他们在新中国成立之后"十七年"间已经提供了许多时代性的经典作品,而他们中的大多数人在其后到来的"文革"中不得不停止了电影创作。"文革"结束后,至少在1980年代前半期,他们仍然是中国电影创作的中坚力量,由于思想与艺术的惯性局限,他们此时在电影美学上的确少有创造性的突破,但综

① 尹鸿、凌燕:《新中国电影史》,107–113 页,长沙,湖南美术出版社,2002。

合来看,作为一个群体的第三代导演为中国电影所作出的贡献是巨大的,他们的创作基本上都是革命历史、战争题材,这些作品构成了"社会主义经典叙事时期"的主体,它们不仅成功地建构了新生政权的意识形态及道德合法性,实现了对于大众与社会结构之间想象性关系的询唤,同时更深刻地影响了整个社会的文化心理和思维方式,成为了几代中国人牢固的文化记忆。

(四)港台电影:起飞

1949年后大批内地电影工作者南下香港,造就了香港电影迅猛发展的腾飞时期。

首先是1950-1960年代粤语片的兴盛。当时最受欢迎的是粤语戏曲片,据统计1950年代每年都有200多部问世,其中也有不少经典影片,比如《帝女花》《紫钗记》等。粤语戏曲片之外还有文艺片,主要是改编自中外文学和流行小说的通俗剧。创建于1952年的中联电影有限公司拍摄了不少文艺片,其中包括改编自巴金小说的《家》《春》《秋》等影片。此外,粤语片类型还有古装武侠片、喜闹剧等。粤语片大多制作粗糙,许多影片被称为"五日鲜"或"七日鲜",虽然如此,在大众娱乐贫乏的年代,这些影片仍然满足了香港观众的观赏需求。

整体来看这一时期占统治地位的仍然是国语片。1950年代开始香港逐渐形成了两大电影公司双雄并立的格局。陆运涛于1956年成立的国际电影懋业有限公司(电懋)与邵逸夫兄弟于1958年成立的邵氏兄弟电影公司(邵氏),两家公司的影片制作精良,娱乐性强,最为观众所欢迎。电懋出品影片主要以国语片为主,《四千金》《星星太阳月亮》分获亚太影展和金马奖最佳影片奖。在此期间张爱玲亦为电懋编剧和改编了10部影片,包括《情场如战场》(1957)、《南北一家亲》(1962)、《小儿女》(1963)、

图3-72 《独臂刀》引领香港武侠电影新风潮

《一曲难忘》(1964)等,这些都市通俗剧聚焦儿女情长、家庭伦理,既带着知识分子的趣味,又迎合了市民阶层的观影需求,颇受欢迎。1964年,电懋创办人陆运涛及公司骨干57人遭遇空难身亡,电懋顿时衰落,1971年电懋结束制片,香港电影变成了邵氏公司一家独大。

邵氏最著名的是戏曲片、宫闱片、古装武侠片和功夫片,公司旗下有李翰祥、胡金铨、张彻、楚原四大导演,四人各有所长。李翰祥擅长戏曲片和宫闱片,其执导的黄梅调电影《江山美人》(1959)和《梁山伯与祝英台》(1963)制作精良,乐曲动听,风靡一时。他执导的宫闱片《武则天》(1963)、《杨贵妃》(1962)、《倾国倾城》(1975)等同样受到观众的欢迎(1980年代初李翰祥到大陆执导了《垂帘听政》和《火烧圆明园》,同样轰动)。胡金铨和张彻以新派武侠片闻名,胡金铨的代表作为《大醉侠》(1966)、《龙门客栈》(1967)、《迎春阁之风波》(1973)、《忠烈图》(1975)等。张彻的代表作《独臂刀》(1963)是香港第一部票房过百万的电影,张彻因此被称为"百万导演",他后来的代表作还有《十三太保》(1970)、《鹰王》(1971)、《马永贞》(1972)、《五毒》(1978)等。

张彻电影以"白衣染红""盘肠大战"的暴力美学风格著名,他的学生吴宇森继续了他的美学风格,后来也成为香港著名的"暴力美学"大师。楚原以拍摄古龙电影闻名,代表作为《流星蝴蝶剑》(1976)、《多情剑客无情剑》(1977)等,但他对于其他类型也颇擅长,比如奇情片(《爱奴》)、喜剧片(《七十二家房客》)、文艺片(《可怜天下父母心》)等。邵氏公司出品的影片类型多样,佳作迭出,明星如云,20世纪六七十年代的香港影星大多属于邵氏公司,而且邵氏影片大多制

图3-73 李小龙至今仍是最著名的中国功夫明星

作精良,其宣传语"邵氏出品,必属精品"为影迷津津乐道。

进入1970年代后,香港经济开始起飞,电影工业继续迅猛发展。1971-1973年,李小龙横空出世又如流星般划落,留下《精武门》《猛龙过江》《龙争虎斗》《死亡游戏》等功夫片传世经典。迄今为止,李小龙仍是在全世界最为著名的中国电影明星,不论是在欧美,还是在亚非拉国家,Bruce Lee这个名字仍然是"中国"和"功夫"的代名词。李小龙之后,成龙的两部功夫喜剧《蛇形刁手》(1978)和《醉拳》(1978)大受欢迎,成龙成为新一代功夫巨星并活跃至今。

1970年代的一个重要文化现象是香港本土文化的兴起,粤语电视节目、粤语流行歌曲、粤语电影开始流行,其中具有标志性意义的影片是楚原的《七十二家房客》(1973),以及许冠文、许冠杰、许冠英三兄弟的喜剧《鬼马双星》(1974)、《半斤八两》(1976),此前国语片占据绝对优势的态势被逐渐改变。粤语流行文化对于香港人对本土文化和本土身份的认同发挥了极其重要的作用。

同一时期,中国台湾电影也取得了较快的发展。1949年,导演张英与编剧张彻被上海万象公司派遣到台湾拍摄《阿里山风云》,影片完成时正值国民党政府全面撤离大陆来到台湾,摄制组因此留在了台湾,影片最后也在台湾公映,这也成为抗战结束后台湾的第一部剧情片,片中插曲《高山青》传唱至今。

1949年之前的日据时期,台湾基本上没有自己的影片问世。1949年后,国民党政府开始发展电影事业,电影公司都是官营制片公司。1950年代的台湾电影基本上以政治说教电影为主。直到1960年代,"中影公司"开始提倡"健康写实片",诞生了李

图 3-74 《侠女》是第一部获得欧洲三大电影节奖项的华语片

行导演的《蚵女》《养鸭人家》等贴近生活和时代，格调清新的影片。1970年代，除了《英烈千秋》《八百壮士》《黄埔军魂》《辛亥双十》等颂扬爱国主义精神的政宣片，以及《汪洋中的一条船》等传记片，《学生之爱》《同班同学》等学生片之外，台湾的主流影片是武侠片和爱情片。邵氏公司的几大导演李翰祥、胡金铨、张彻于1970年代都来台发展，他们也带来了风靡香港的武侠片和功夫片。据统计1970年代台湾电影中的40%都是武侠片，尤其值得一提的是胡金铨导演的《侠女》（1971）经重剪后于1975年获戛纳电影节最佳技术和视觉效果奖，这是华语电影第一次获得欧洲三大电影节奖项。《侠女》的获奖进一步推动了武侠片的发展。

爱情片的代表是琼瑶电影。琼瑶片因为片中场景主要在客厅、餐厅、咖啡厅之间辗转而被嘲讽为"三厅电影"，这些影片着眼于青春少男少女的情爱纠缠与悲欢离合，故事情节委婉曲折，是典型的梦幻电影或童话电影。

四、重生与变革（1976—1989）

（一）"第四代"导演及其艺术特征

"文革"结束之后，过去被禁映的"十七年"影片及优秀民国时期影片得以重新恢复上映。经过两年的调整，从1979年开始，中国影坛迎来了新的创作高潮。一些第三代导演重新焕发生机，拍出了许多优秀作品，比如谢晋的《啊！摇篮》《天云山传奇》《牧马人》《高山下的花环》《芙蓉镇》，王炎的《从奴隶到将军》，成荫的《西安事变》，凌子风的《边城》《狂》，谢铁骊的《今夜星光灿烂》《红楼梦》等。然而在1980年代前半期，引领时代风潮的是中国第四代导演群体。

"第四代导演"通常是指"文革"前在北京电影学院接受专业电影教育，于1979年之后开始独立执导影片的导演，这个群体包括吴贻弓（《城南旧事》《阙里人家》）、黄建中（《如意》《良家妇女》《贞女》《一个死者对生者的访问》）、谢飞（《湘女潇潇》《黑骏马》《香魂女》《本命年》）、张暖忻（《沙鸥》《青春祭》）、杨延晋（《小街》《苦恼人的笑》）、黄蜀芹（《围城》《人·鬼·情》）、吴天明（《老井》《人生》）、颜学恕（《野山》）、陆小雅（《法庭内外》《红衣少女》）、从连文（《法庭内外》《小巷名流》）、林洪桐（《寒夜》《死神与少女》）、郑洞天（《邻居》《鸳鸯楼》）、王好为（《夕照街》《迷人的乐队》）、胡炳榴（《乡情》《乡音》《乡民》）、史蜀君（《女大学生宿舍》《庭院深深》）、王君正（《苗苗》《应声阿哥》）、丁荫楠（《周恩来》《孙中山》）、滕文骥（《生活的颤音》《都市里的村庄》《锅碗瓢盆交响曲》《黄河谣》）、郭宝昌（《神女峰的迷雾》《潜影》《大宅门》）等。这个群体文化素养、艺术功底厚实，是承上启下的一代导演。1979年，第四代导演执导了12部影片，占全年影片的1/5，到1980年，他们导演的影片数量达到了近50部，占全年故事片总量

的 44%，在新时期的前 5 年，他们是当之无愧的主力军。①

总的来看，第四代导演电影具有以下几个特征：

1. 鲜明的人道主义精神

第四代导演都经历了那段消耗掉他们宝贵青春的蹉跎岁月，经历了对人的精神与肉体的摧残与毁灭过程，因而在他们的影片中有着强烈的控诉与救赎的意味。在他们的影片中，一改"文革"电影的高大全形象，将目光集中在小人物、普通人身上，关注他们在历史洪流当中的沉浮起落，被裹挟被卷走被冲击的历史命运，以及在新的时代中的迷惘与困惑，充满了对"人"的深切同情和关爱，这与 1980 年代初人道主义精神的复归浪潮是相一致的。《本命年》（1990）中的李慧泉（姜文饰）从无业青年变成单干个体户，爱上歌厅的小歌星，爱情不可得，又仗义庇护了越狱好友叉子，去自首的路上，24 岁的李慧泉在他的本命年被两个小流氓捅死。《湘女潇潇》（1986）与《香魂女》（1992）都关注的是包办婚姻与童养媳的悲惨命运。乡土题材的影片如《老井》《人生》《乡情》《黑骏马》等，都以普通农民、牧民、渔民等为对象，表现其生存的困境与挣扎。

图 3-75 《本命年》

① 尹鸿、凌燕：《新中国电影史》，119 页，长沙，湖南美术出版社，2002。

2. 伤痕、反思意识与悲剧色彩

"文革"结束至 1980 年代初，中国进入了一个新启蒙主义的时代，人道主义的思想浪潮兴起，文学艺术领域最早出现的是"伤痕文学"和"反思文学"，展示那个非常年代对个体肉体与心灵的巨大侮辱、剥夺和戕害，通过展示"伤痕"来表达"反思"，这种艺术思潮也拓展到了电影艺术当中。《小街》（1981）讲述了"文革"时期一段痛苦的往事，表达了作者对那个疯狂年代的深刻反思。根据郑义原著改编的影片《枫》（1980）则真实地再现了"文革"时期残酷的武斗，片中青年学生卢丹枫和李红钢原本是一对恋人，但在当时狂热的政治气氛中，由于加入了不同的派别而变成了敌人。在武斗中，卢丹枫死去。影片最后，红日西沉，一个女孩的声音在问父亲："他们是英雄吗？是烈士吗？"父亲沉痛地回答："不是，他们是历史……"那是被红色疯狂毁灭的一代人的青春，也是一个几乎被毁灭的国家痛苦的历史记忆。

图 3-76 《小街》

第四代导演的影片中大都包含着个体与历史的悲情，包含着对于逝而不返的青春岁月的深沉祭奠，以及对于过去历史乃至民族文化的深刻反思。即使是讲述半个多世纪前民国青春故事的《城南旧事》（1983），影片也始终笼罩着悲剧氛围、无可奈何的惆怅和难以治愈的伤痛。

3. 批判反思与迷恋回顾的复杂交织

1980 年代的文化反思运动和文化寻根运动都反映在这些影片中，形成了矛盾性的悖反：一方面是站在理性立场对野蛮与疯狂的反思与批判，对文明、进步的热切呼唤，另一方面又置身于传统之中，对古老中国文化的独特韵味、醇厚人情和朴素情感有着发自内心的迷恋；一方面已经意识到传统文化需要深刻的变革来焕发生命力，但另一方面又对现代文明、商品化进程中产生的道德蜕变、人情淡薄表现出厌恶与警惕；一方面是对各种政治运动的反思，另一方面，强烈鲜明的国族意识仍然是其精神的基石。这些悖反使他们在理性与情感上陷于纠结两难的困境当中。

《青春祭》（1985）中的青年女学生李纯到西南边陲的傣乡插队落户，她的命运被政治运动所改变，但是在傣乡她收获了插队知青任佳的友情和朦胧的爱情，感受到了以傣家老奶奶、大哥等为代表的傣乡少数民族的纯朴与善良，启蒙了作为女性对于"美"

图 3-77 《城南旧事》

的判断力。多年后,李纯考上大学离开,等她再次回来时,乡村已被泥石流吞没。她的青春只能变成一场祭奠。影片中无疑包含着反思历史的潜台词,却又对逝去的诗意青春流连不已。根据郑义小说改编的《老井》(1987),讲述了一个"愚公移山"式的打井故事,片中既对民族文化中的"劣根性"有着深刻的批判,却又对文化中的韧性精神予以肯定。这种对于历史—当下、传统—现代、野蛮—文明的种种矛盾情感,在《如意》《野山》《乡音》等影片中表现得也非常明显。

4. 自觉的电影语言探索意识

1979年,女导演张暖忻与其丈夫、电影理论家李陀合作发表了长文《谈电影语言的现代化》,引起电影界巨大反响。文章高度赞扬了以巴赞为代表的纪实主义美学,否定了此前只讲政治、内容、世界观,而不讲艺术、形式和表现技巧的传统电影观,影片分析了近半个世纪以来世界电影艺术

图 3-78 《青春祭》

① 张暖忻、李陀:《谈电影语言的现代化》,载《电影艺术》,1979(3)。

发展的新趋势、新变革，呼吁中国电影必须"丢掉戏剧的拐杖"，跟上世界电影艺术最新的发展潮流，当务之急，就是要摆脱陈旧的电影语言，"实现电影语言现代化"。[①]

文章对于当时的电影业界产生了重大的影响，堪称是第四代导演进行电影美学突破的一篇"宣言书"。此后，导演们以纪实美学为基础，进行了大量的艺术探索：在电影结构的探索上，出现了诗意散文化的结构方式，如《城南旧事》《青春祭》等影片没有强烈的戏剧化故事，由贯穿性的情绪连接，追求淡雅、宁静、自然的风格，此外在《小街》等片中还出现了开放式结局；对纪实性的强调，张暖忻导演的《沙鸥》拍摄全用实景，启用非职业演员，多即兴式表演，大量使用长镜头，这种艺术倾向显然直接受到了意大利新现实主义的影响；一些全新的电影技巧被使用，如变形镜头、声画对位对梦幻的表现，节奏迅速的无技巧剪接、彩色与黑白的转换、分割银幕等。第四代导演整体崛起的时代正是中国电影苏醒、恢复、回归艺术本体的时期，它为其后的电影新高峰打下了良好的基础。

（二）"第五代"导演的艺术革命

1983年，《一个和八个》公映，这部被形容为引发中国影坛"大地震"的电影，宣告了中国电影第五代导演的横空出世。所谓第五代导演，是指恢复高考后入学，于1982年毕业于北京电影学院，1983年以后开始创作的一批青年导演，他们的代表人物包括张军钊（《一个和八个》《孤独的谋杀者》《弧光》）、陈凯歌（《黄土地》《孩子王》《大阅兵》《霸王别姬》）、张艺谋（摄影作品：《一个和八个》《黄土地》《大阅兵》，"第五代"时期导演作品：《红高粱》）、田壮壮（《红象》《猎场札撒》《盗马贼》）、吴子牛（《喋血黑谷》《晚钟》《欢乐英雄》《阴阳界》）、张泽鸣（《绝响》《太阳雨》）、黄建新（《黑炮事件》《轮回》《站直了，别趴下》《背靠背，脸对脸》）、孙周（《给咖啡加点糖》《心香》）、李少红（《银蛇谋杀案》《血色清晨》）、周晓文（《疯狂的代价》《最后的疯狂》）、米家山（《顽主》）等。

第五代电影是新中国的第一场真正可称为艺术思潮的电影运动，它实际上是1980年代的文化反思运动和先锋艺术运动的组成部分。第五代电影从根本上改变了中国电影的审美形态，随着这些作品的出现，中国电影开始为世界影坛所瞩目，并真正地走向了世界。第五代电影中最著名的具有标志性意义的几部影片是《一个和八个》《黄土地》及《红高粱》，通常认为《红高粱》标志着作为一个艺术运动的第五代电影的终结。

第五代电影具有以下主要特征：

1. 哲理性、寓言性和反思性

第五代导演群体是"文革"结束恢复高考后的第一届大学生，他们都经历了"文革"，这种特殊的人生经历形成了他们在思维方式和行为方式上强烈的叛逆精神和反思意识。在电影主题上，第五代电影属于典型的宏大叙事，它们关注的不是具象化、微观的个体生

活和个体情感，而是对个体与社会历史、传统文化、自然环境、集体意识、社会体制之间关系的反思与批判，流露出强烈的对民族文化、国家命运的忧患意识。第五代电影的题材具有强烈的哲理与寓言性质，表层叙事只不过是深层寓意的载体，人物大多不是现实生活中的感性个体，而是抽象理念的符号。

陈凯歌的《黄土地》（1984）改编自柯蓝散文《深谷回声》，表面上看讲述的是一个革命战争年代的故事，但影片实际上却是一个民族文化的寓言。抗战时期，延安八路军文工团团员顾青到陕北民间采风，住到了翠巧家。翠巧爹、翠巧甚至小弟弟憨憨都是当地的民歌能手。看到顾青在土地上熟练耕作，一家人才把这个"公家人"当作了自家人。在交流中，顾青了解到了翠巧姐姐的悲剧。听了憨憨唱的《尿床歌》，顾青哈哈大笑，教憨憨唱"镰刀斧头老镢头，砍开了大路工农走。芦花子公鸡飞上墙，救万民靠咱共产党"。翠巧从顾青那里听到延安女子们的新生活，充满了向往。翠巧爹为翠巧定了亲，翠巧满腹心事地询问顾青能不能带自己去延安，顾青表示自己需要回延安申请之后才行。翠巧与憨憨送了顾青一程又一程，看着顾青的身影远去。顾青离开后，翠巧出嫁。一双黑手将翠巧的红盖头揭开，翠巧惊恐万分，却逃无可逃。在延安，农民们欢天喜地地打着腰鼓。而在陕北，翠巧在黄昏时分划着小船过黄河去找八路军，却不幸沉入河底。炎夏时节，赤地千里，顾青再次到来。烈日下的黄土地上，匍匐着无数光着脊背的庄稼汉们，在翠巧爹的带领下求雨。祷告似乎显了灵，突然间人声鼎沸，人群开始奔跑，被裹在人流中的憨憨突然发现了顾青，拼命挥动细小的胳膊，逆着人流向顾青奔来⋯⋯

《黄土地》是第五代的标志性作品。影片有着强烈的文化象征意味。黄河是中国的母亲河，黄土文明是中华文明的象征。影片中的"黄土地"并非具象的黄土地，而是传统文化的象征。影片的主角甚至也并非顾青、翠巧一家，而是广袤无边的黄土地本身。影片通过"高天厚土"的影像构思，来表现"天之广漠，地之沉原"，在拍摄黄土地时，有意让摄影机保持不动，造成一种沉重感与压抑感。片中用平稳规则的构图来表现蓝天、黄土、红对联、红花轿、红盖头、红棉袄，象征性地暗示文化传统的稳定性与压迫性。人物从黄土地中出现，又在黄河中死亡，象征着文化能够孕育一切，也能够毁灭一切。

片尾的求雨象征着文化传统的强大力量与盲目、非理性一面，而憨憨发现顾青并向他逆着人流艰难跑来的一幕，更是富有强烈的象征意味：传统力量如此强大，"现代"似乎近在眼前，却又仿佛遥不可及，中国传统文化要想获得新生，必须进行深刻而艰难的反思与重建。这样的思想路径明显打上了1980年代思想启蒙大潮的烙印。影片讲述的是过去的故事，但视野所及指向的却是未来，力图从文化哲学的宏观高度重新审视民族性与传统文化。

图 3-79 《黄土地》是第五代的标志性作品

图 3-80　拍摄《黄土地》时的陈凯歌与张艺谋

　　1987 年，张艺谋执导的第一部影片《红高粱》获得柏林电影节金熊奖，这是中国电影第一次获得欧洲三大电影节最高奖，将第五代电影推向了一个高峰。《红高粱》根据莫言同名小说改编，是一曲关于生命力的颂歌或神话。影片讲述了"我爷爷"和"我奶奶"在十八里坡、高粱地里轰轰烈烈的爱与死。九儿（巩俐饰）被家里强迫嫁给了十八里坡烧酒作坊的掌柜李大头，花轿途经高粱地时土匪来打劫，勇武的轿把式（姜文饰）解救了九儿，透过花轿帘缝隙，轿把式与九儿互生爱慕。李大头是麻风病人，九儿新婚之夜惊惧万分。回娘家路过高粱地时，九儿被劫，当她看清劫匪是轿把式后便不再挣扎。在凄厉高亢的唢呐声中，两人在高粱地里野合拜了天地，后来他们就成了"我爷爷"和"我奶奶"。李大头夜里被杀，九儿成了烧酒坊的主人，带领着"我爷爷"，还有罗汉大爷等，酿出了红红的高粱酒"十八里红"。9 年过去，"十八里红"远近闻名，"我爹"也 9 岁了。日本鬼子说来就来，将公路修到了青杀口。罗汉大爷参加了抗日武装，被鬼子剥了皮，行刑前罗汉大爷面无惧色，骂不绝口，至死方休。夜里，"我爷爷"、"我奶奶"和众伙计唱起酒歌，发誓要为罗汉大爷报仇。第二天大伙袭击了日本人的车队，日本人的车被炸了，"我奶奶"中弹死去，残阳如血，"我爷爷"和"我爹"站在"我奶奶"尸体旁，一动不动。天边隐约响起了当年"我爷爷"粗犷的歌声："妹妹你大胆地往前走……"战场上尸横遍野，黑色的高粱摇来摇去，空落的大院中依然摆着丰盛的酒

图 3-81 《红高粱》是第一部获得欧洲三大电影节最高奖的中国电影

席。这时出现了日全食的奇观：月亮渐渐遮住了太阳，天地间一片暗红，我爷爷和我爹都仿佛成了泥塑一般。月亮慢慢移开，太阳射出耀眼的红光，血红的太阳，血红的天地，血红的高粱迎风飞舞。我爹突然高声唱起来："娘，娘，上西南，宽宽的大路，长长的

宝船……"

《红高粱》与《黄土地》一样，也是写实与写意的结合。影片涉及了抗日的内容，但与其说它是一个抗日故事，倒不如说它是一个现代寓言、神话，在这个关于"我爷爷和我奶奶"的回忆故事/寓言背后张扬的是勃勃的生命力，无拘无束、坦坦荡荡的生命意识，影片自始至终以象征的手法表现了人的生命与活力的飞扬。如果说《黄土地》是以文化批判为主，那么《红高粱》则以对生命力的赞颂为主，当然这种对生命的张扬本身也包含着对于文化传统的反思与批判。与其颂扬生命的主题相适应，影片表现出强烈的"酒神崇拜"及"太阳崇拜"的倾向，人们有着无拘无束的自由个性，不加掩饰的爱恨喜憎，那些欢天喜地的颠轿，惊心动魄的野合，慷慨激昂的酒颂，壮美绚烂的牺牲，"妹妹你大胆地往前走""喝了咱的酒，见了皇帝不磕头"的粗犷歌声，在酒缸里撒尿的荒唐，无不表现出率真任性的恨与爱，倔强与从容，无不指向回肠荡气、酣畅淋漓的生命体验。

象征性与寓言性是第五代电影的共同特征。黄建新的《黑炮事件》（1986），一个荒诞的事件引发了关于社会体制的反思。在张泽群的《绝响》（1985）中，对文化传统的批判与对传统的珍视与惋惜之情纠结在一起。还有的影片超越了单纯的民族性而上升到人类学的高度，比如田壮壮的《猎场札撒》（1984）与吴子牛的《晚钟》（1988）等。第五代电影具有强烈的雄性气质，带着中国电影史上前所未见的粗犷、豪放、雄浑的风骨，这与传统中国电影的温柔婉约之气明显不同。

2. 非戏剧性的散文化风格

与中国电影根深蒂固的戏剧主义传统不同，第五代电影中很少环环相扣的因果链条，很少起承转合、层层推进的剧情发展，很少由巧合、偶然创造的戏剧性效果，大多数第五代电影属于散文化电影，少有贯穿性的核心戏剧性事件，影片关注的是叙事结构、画面造型所传达的情绪、思考或哲理，事件并不遵循因果链，是零散化、片断化的，叙事结构并不是封闭性的，而是开放性的。它不以引导观众陷入情感迷狂为目的，而是试图让观众成为冷静的旁观者和思考者。

3. 电影语言的革命性探索

张艺谋曾在《一个和八个》的摄影阐述上写着如下表述："在艺术上，儿子不必像老子，一代应有一代的想法。"第五代电影真正实现了张暖忻和李陀曾经呼唤的"电影语言的现代化"，第五代首先给人的最大冲击就是其强烈的形式感。自中国电影诞生以来，"形式"从来没有像这样受到关注，从来没有获得这样的独立的品格。民国时期电影的核心是伦理情节，新中国"十七年"时期电影的核心是政治思想宣传，电影语言及造型都只是手段和附庸，只有到了第五代电影中，电影语言才有了真正的独立地位。

第五代电影中的一切视觉元素和造型元素不只是叙事的辅助手段，而是被提到总体的立意和结构上来考虑，形式不仅是内容的载体，它本身就是内容的一部分，这一点在《黄土地》中已经得到了充分的体现。在第五代电影中，画面构图与造型不仅具有强烈的情

图 3-82 《一个和八个》被誉为第五代电影的"开山之作"

绪性、视觉冲击力，同时更具有强烈的寓意性与象征性。第五代电影大量使用长镜头、中景与全景镜头，创造出某种"冷静旁观"的效果，常使用非常规的不规则构图。人与物的比例通常打破常规电影多用中景镜头及其平衡布局的习惯，这一方面是为了打破观者的梦幻感，保持观者与影片之间的间离效果；另一方面，非常规构图通常具有强烈的情绪性和隐喻性。比如在《一个和八个》中，人物常被前景物体压抑到画面的边角，人与人之间、人与物之间始终处于一种紧张、压迫状态；在《黄土地》中，高天厚土、景阔人小的画面构图则是对人与传统、与自然相互关系的隐喻；在《黑炮事件》中的开会一场戏，抽象简约的造型是人浮于事的体制和官僚主义的象征。

色彩的使用同样如此：《黑炮事件》以红、黄色为主调，传达出情绪上的紧张感、焦虑感和荒诞感；《一个和八个》有意以黑、白、灰为主，创造出雕塑般的凝重感；《黄土地》以黄、红为主色，与厚重的历史感相吻合；在《红高粱》中，漫天飞舞的高粱、铺满银幕的红色是旺盛的生命力的象征。

第五代电影强调空间关系的运用，《一个和八个》中黑暗局促的小屋与砖窑暗示出他们在肉体和精神上的扭曲、压抑和紧张，影片后半段苍凉、辽阔、空旷的大地和天际，则暗示着他们人格的净化、灵魂的再生和升华。《猎场札撒》中粗犷开阔的蒙古草原，与牧民们辽阔大度的胸襟一致。

第五代电影是中国第一个具有国际影响力的电影流派，它使用国际化的电影语言，关注民族的历史与现实，蕴含着富有现代意味的哲理命题，并且真正实现了中国电影的规模化的国际化传播。第五代电影也是一个探索性的艺术电影流派，这些影片大多与商业类型电影相去甚远，在影院市场上收获惨淡，但却获得了极高的艺术声誉。从张艺谋的《红高粱》之后，第五代渐渐开始转换方向，开始尝试将艺术性与观赏性相结合，讲述较为动听的故事而不只是进行纯粹的文化哲理意味浓厚的电影实验。作为一个运动的第五代电影虽然结束了，但它对中国电影的影响却是深远的。

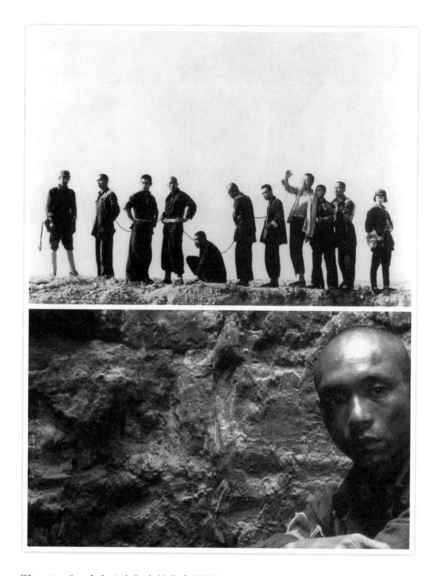

图3-83 《一个和八个》中的非常规构图

(三) 港台电影：新浪潮与新电影

在中国香港，1979年出现了新浪潮运动。徐克的《蝶变》、许鞍华的《疯劫》、章国明的《指点兵兵》三部影片成为"香港新浪潮电影"的开端，其后一大批新锐导演崛起，如严浩（《似水流年》）、方育平（《父子情》《边缘人》）、谭家明（《烈火青春》）、张坚庭（《表错七日情》）等，而徐克、许鞍华又有新作问世（《第一类危险》《投奔怒海》等）。香港新浪潮电影人大多数受到西方电影的影响，为香港电影带来了现代观念和艺术气息。虽然新浪潮电影较多个人化探索，在叫好的同时并不太叫座，运动持续时间并

不长，但它直接激发了香港电影的创新活力，一举打破了邵氏公司陈旧老套的电影美学传统。

1980年代初开始，香港电影工业格局重组。老牌的邵氏公司日薄西山，终于在1985年宣布停产。从1958年到1985年，邵氏共生产了一千多部影片，成为香港电影史上不朽的传奇。邵氏在1970年代的竞争对手嘉禾公司因为有成龙这块金字招牌，还保持了较强的竞争力，《A计划》《警察故事》等影片将功夫片拓展到了警匪片领域。由麦嘉、黄百鸣、石天创办的新艺城影业公司异军突起，《最佳拍档》系列、《开心鬼》系列等喜剧片大获成功，还网罗了吴宇森、徐克、林岭东、高志森等一批新锐导演，这些导演后来都成为香港电影的中坚力量。德宝电影公司也是当时新崛起的公司，出品了《富贵逼人》《皇家师姐》《鬼打鬼》《僵尸先生》《奇谋妙计五福星》等卖座影片。新艺城、德宝与嘉禾成为当时的制片主力军，在新的电影格局下，香港电影呈现出令人耳目一新的气象，类型更繁复，题材更丰富，形式更多元，技术更先进。

图 3-84　1980 年代是香港电影的"黄金十年"

20世纪八九十年代是香港电影的"黄金十年"，不仅占领了整个东南亚市场，在中国台湾地区享有巨大市场份额，在日本、韩国等东亚地区有重大影响，在欧洲、非洲和拉美也产生了一定影响，而在中国内地，香港电影通过录像厅、录像带、VCD、DVD

图3-85 《胭脂扣》等香港艺术电影也取得了很高的成就

等非影院渠道大量传播,深受民众喜爱,对内地商业类型电影生产也产生了重要的示范和启蒙作用。香港成为了名副其实的"东方好莱坞"。

香港电影以商业类型电影为主导,商业类型电影是香港电影的主流和标志性品牌。从1970年代以来,动作片与喜剧片就已经成为香港电影的主要类型,进入20世纪八九十年代,这一传统更得以发扬和巩固。动作片主要包括武侠片(《蜀山传》《笑傲江湖》《新龙门客栈》《白发魔女传》)、功夫片(《少林寺》《精武英雄》《黄飞鸿》)、警匪片(《A计划》《警察故事》《英雄本色》《喋血双雄》)、犯罪/黑帮片(《省港奇兵》《纵横四海》《古惑仔》)等,喜剧片主要包括古装喜剧(《东成西就》《花田喜事》《水浒笑传》)、功夫喜剧(成龙电影)、生活喜剧(《八星报喜》《家有喜事》)、爱情喜剧(《精装追女仔》《追男仔》《瘦身男女》)、"无厘头"喜剧(周星驰电影)等。其他的主要类型还有赌片、神鬼片、恐怖片、爱情片等。

香港商业类型片具有几个基本特征:动作与喜剧元素几乎贯穿在所有商业类型当中,是商业类型电影的基本构成要素或"标配";类型交叉与混杂现象普遍;影像语言与内容皆夸张激进,以尽情煽动观众的情感为目的,即所谓"尽皆过火,尽是癫狂"[①];富有想象力和创造性,充满激情与活力;善于学习,吸收世界各国和地区的电影制作的长处,在电影摄影、剪辑、美术等方面,香港电影在当时已经达到了国际先进水平,而

① [美]大卫·波德威尔:《香港电影的秘密》,何慧玲译,11页,海口,海南出版社,2003。

在动作设计上香港电影更是遥遥领先于世界。正因如此，1990年代以来，越来越多的香港动作导演和动作明星，如吴宇森、唐季礼、袁祥仁、袁和平、于仁泰、周润发、成龙、李连杰等都被邀请到好莱坞拍片，一些好莱坞经典影片更是直接受到香港电影的影响，如《黑客帝国》《落水狗》《杀死比尔》等。

香港艺术电影数量虽然不多，但在1980年代也开始取得较高的成就，如许鞍华的《投奔怒海》（1982）、方育平的《半边人》（1983）、刘国昌的《童党》（1988）、关锦鹏的《胭脂扣》（1988）、张婉婷的《秋天的童话》（1987）、罗启锐的《七小福》（1988）、王家卫的《旺角卡门》（1988）等，其中许鞍华、关锦鹏、王家卫、张婉婷、罗启锐等直到新千年之后一直坚持艺术片创作，是香港艺术电影的中坚力量。

同一时期在中国台湾，1982-1987年新电影运动兴起。1982年年底，四段式集锦片《光阴的故事》分别由陶德辰、杨德昌、柯一正、张毅执导，揭开了"台湾新电影"的序幕。此后，另一部集锦片《儿子的大玩偶》由侯孝贤、曾壮祥和万仁执导，被誉为台湾新电影的扛鼎之作。此后四五年间，相继有《小毕的故事》（陈坤厚）、《童年往事》（侯孝贤）、《恐怖分子》（杨德昌）、《油麻菜籽》（万仁）、《我这样过了一生》（张毅）、《我们都是这样长大的》（柯一正）、《香蕉天堂》（王童）等力作问世，呈现出从传统到现代的一次美学观念的更新。他们将关注的目光投向现实生活，一改"三厅电影"的恶俗倾向，触及社会现实生活，因多描写台湾乡土社会而被称为乡土写实电影。

台湾新电影运动的核心是侯孝贤与杨德昌，他们两人的影片被视为台湾电影的象征。

侯孝贤的代表作品有《儿子的大玩偶》《风柜来的人》（1983）、《冬冬的假期》（1984）、《童年往事》（1985）、《恋恋风尘》（1986）、《尼罗河女儿》（1987）、《悲情城市》（1989）、《戏梦人生》（1993）、《南国再见，再见南国》（1996）、《海上花》（1998）、《千禧曼波》（2001）、《最好的时光》（2005）等。他的早期电影以乡土与成长为主题，带着个人传记式色彩，直到《悲情城市》，个人化叙事格局被宏大的时代与政治历史视野所取代。影片透过林阿禄家庭的毁灭与灾难，如诗如画、亦悲亦壮地抒写了台湾人40年来被压抑的历史悲情，成为一部里程碑式的台湾史诗。影片获得1989年威尼斯国际电影节金狮奖，侯孝贤也一举成为国际知名的大导演。侯孝贤电影是以纪实美学为基础的艺术电影，使用散文化结构，弱化戏剧冲突，大量使用全景、远景和长镜头，节奏舒缓、从容，情感节制，透露出淡淡的忧伤与诗意，富有东方美学的浓厚意蕴。2015年，他导演的《刺客聂隐娘》一反武侠片类型传统，延续了自己一直以来独特的作者电影美学风格。本片获得戛纳国际电影节最佳导演奖。

图 3-86 侯孝贤

图 3-87 《刺客聂隐娘》延续了侯孝贤的作者电影美学风格

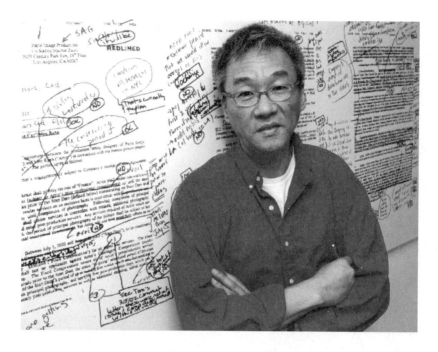

图 3-88 杨德昌

杨德昌（1947—2007）的代表作品包括《光阴的故事》（1982）、《海滩的一天》（1983）、《青梅竹马》（1985）、《恐怖分子》（1986）、《牯岭街少年杀人事件》（1991）、《独立时代》（1994）、《麻将》（1996）、《一一》（2000）等。

与侯孝贤电影主要表现历史和乡土不同，杨德昌的电影更接近于安东尼奥尼式的现代主义电影，它们大多表现现代都市人的冷漠、疏离、孤独、痛苦的内心世界，隐喻现代社会中的生存困境。《牯岭街少年杀人事件》是杨德昌少有的并非表现当下故事的影片，本片取材于1960年代一则中学生凶杀案的社会新闻，透过这个社会事件，再现了残酷的青春成长经历，更为重要的是，影片通过富于质感的细节和大量的隐喻，还原了1960年代高压之下的政治与社会现实，是一则关于"个体—群体—时代"相互关系的寓言。影片片长近四个小时，堪称一部史诗性的鸿篇巨制。本片具有典型的杨德昌风格，细节丰满扎实，风格冷峻犀利，具有黑色幽默的气质，富于理性思辨和社会批判精神。

图 3-89　史诗影片《牯岭街少年杀人事件》

杨德昌的影片几乎都是现代社会的寓言。荣获戛纳国际电影节最佳导演奖的《一一》，通过一家几代人在情感、命运上的对比与循环，表现了人生永恒而无奈的困境，以及对于生命困惑的追问。作为现代主义式的电影，杨德昌的电影哲学看似消极和灰色，但却冷峻而犀利，发人深省，而片中仍存的人性和情感的微光，则更显其宝贵的价值。

图 3-90　《一一》

杨德昌与侯孝贤的电影都属于典型的作者电影，可以说它们构成了台湾电影最高的艺术成就。

五、宏大与卑微（1990 — 2001）

（一）"三足鼎立"的电影格局

1990年代中国电影形成了"主旋律"电影、商业电影、艺术电影"三足鼎立"的格局。

为了彰显主导意识形态在国家政治与文化生活中的合法性与主导地位，国家意识形态机器大力推进了"主旋律"电影的生产。1991年3月，广播电影电视部、财政部设立"国家电影事业发展专项资金"，为"重点影片"包括重大革命历史题材影片创作提供专门支持。从1991年到2000年十年间，共创作完成重大革命历史题材影片33部46集，几乎是此前十年此类影片总量的四倍，这类影片则成为了1990年代中国影坛的"主旋律"。

"主旋律"电影共有几类题材[①]：

（1）"革命历史题材"，尤其是"重大革命历史题材"影片。1991年纪念中国共产党建党70周年，1993年纪念毛泽东诞辰100周年，1995年纪念世界反法西斯战争胜利50周年，1999年纪念中华人民共和国成立50周年，形成了几个创作的高潮，共有八一电影制片厂拍摄的《大决战》《大转折》《大进军》等8部16集，以及《开天辟地》《秋收起义》《井冈山》《周恩来》《毛泽东和他的儿子》《毛泽东的故事》《重庆谈判》等影片问世。通过对过去的宏大历史的重构，这些影片"将视野投向今天正直接承传着的那段创世纪的辉煌历史和今天还记忆着的那些创世纪的伟人。历史在这里成为一种现实的意识形态话语，它以其权威性确证着现实秩序的必然和合理，加强人们对曾经创造过历史奇迹的政治集团和信仰的信任和信心。……主流政治期待着这些影片以其想象的在场性发挥历史教科书无法比拟的意识形态功能"。

（2）以爱国主义为主题的古典和近代历史题材电影的增加也是"主旋律"文化的重要组成部分，如《孙中山》《一代天骄成吉思汗》《刘天华》《我的1919》《鸦片战争》等，这些影片所完成的同样是对现实意识形态的建构与支撑功能。

（3）大量被称为"好人好事"的以共产党干部和社会公益人物为题材的影片也属于"主旋律"电影的范畴，它们包括《孔繁森》《焦裕禄》《离开雷锋的日子》《中国月亮》《九香》《少年雷锋》《军嫂》《安居》《我也有爸爸》等，这些影片"都以伦理感情为中心而被感情化"，"并不直接宣传政府的政策、方针，也尽量避免政治倾向直接'出场'，而是通过对克己、奉献、集体本位和鞠躬尽瘁的伦理精神的强调来为观众进行爱

[①] 分类及引文参见尹鸿：《世纪之交：90年代中国电影格局》，载《尹鸿自选集》，107~112页，上海，复旦大学出版社，2004。

国主义和集体主义的'社会化'召唤，从而强化国家意识形态的凝聚力和合法性"。

（4）以民族／国家主义为观念基础的影片，如《国歌》《共和国之歌》《横空出世》《东方巨响》《冲天飞豹》《我的1919》《黄河绝恋》等，这些影片"几乎都以民族／国家为故事主题，以承载这一民族精神道义、勇气、智慧的群体化的英雄为叙事主体，以中国与西方（美、日）国家的二元对立为叙事格局，将西方国家特别是美国的直接或间接的国家威胁作为叙事中的危机驱动元素"，"不仅通过西方他者转移了本土经验的焦虑，同时也通过霸权命名强化了稳定团结的合法性。国家／民族想象成为了90年代末期主旋律影片的一种共识"。

与"主旋律"电影在中国影坛并行的另一种力量是商业电影，以《甲方乙方》《没完没了》《不见不散》等贺岁片为代表，以及试图将"主旋律"与商业类型片嫁接的政治化娱乐片，以《烈火金钢》《红色恋人》《东归英雄传》《紧急迫降》《龙年警官》等为代表。

"三足鼎立"的另外一支主要是一批被称为"新民俗片"的影片。这些"新民俗片"以张艺谋的《菊豆》（1990）、《大红灯笼高高挂》（1991）、《秋菊打官司》（1992），陈凯歌的《边走边唱》（1991）、《风月》（1994），滕文骥的《黄河谣》（1989）、黄建新的《五魁》（1993）、何平的《炮打双灯》（1993）、周晓文的《二嫫》（1994）、王新生的《桃花满天红》（1995）、刘冰鉴的《砚床》（1995）等为代表。"新民俗片"大多以国际电影节为目标，具有某种"艺术电影"的风格，强调民俗仪式中隐喻的文化传统，并在此基础上完成对文化传统的重审，这些影片因此在某种意义上变成了"铁屋子的寓言"。这种叙事策略以及相关的影像策略，一方面成为了影片的"国际化"策略，但另一方面也或多或少、自觉不自觉地包含西方他者的视点，成为文化殖民主义理论的分析案例。

"新民俗片"潮流之外，陈凯歌的《霸王别姬》（1993）、姜文的《阳光灿烂的日子》（1995）、《鬼子来了》（2000）堪称达到这个阶段艺术巅峰的经典作品。

（二）"第六代导演"及其影片特征

1990年代的另一个电影创作群体是第六代导演群体。所谓第六代导演是指1980年代就读于北京电影学院，在1990年代开始电影创作的新一代电影人，代表人物有张元（《北京杂种》《妈妈》《儿子》《东宫西宫》《过年回家》）、管虎（《头发乱了》《斗牛》《杀生》《厨子戏子痞子》《老炮儿》）、娄烨（《周末情人》《危情少女》《苏州河》《颐和园》《春风沉醉的晚上》《浮城谜事》《推拿》）、贾樟柯（《小武》《站台》《任逍遥》《世界》《三峡好人》《24城记》《天注定》）、路学长（《长大成人》《非常夏日》《卡拉是条狗》）、王小帅（《冬春的日子》《极度寒冷》《扁担·姑娘》《十七岁的单车》《青红》）、张扬（《洗澡》《爱情麻辣烫》《昨天》）、章明（《巫

图 3-91 陈凯歌的巅峰作品《霸王别姬》

图 3-92 《十七岁的单车》

山云雨》）等。

第六代之前的两大电影艺术潮流都是典型的宏大叙事：第五代电影（如《黄土地》《红高粱》）通过寓言化的乡土故事作为民族、文化、传统的隐喻，来完成他们的文化寻根与文化反思，纠结其中的是传统—现代、保守—落后、文明—野蛮等宏大的二元命题；"主旋律"电影讲述的则是影响国家民族命运的重大历史事件和伟大历史人物，论证的是道路选择和命运走向的历史必然性。

相比之下，第六代导演作品从宏大叙事转向了一种卑微的微观叙事，其创作具有几个基本特征：

其一，以普通人，尤其是社会底层和边缘人群为主要题材。表现社会的最底层（《妈妈》《儿子》），寄居城市的农民工卑微苦痛的生活（《扁担·姑娘》《十七岁的单车》），以及由同性恋、摇滚乐手、吸毒者、小偷、流浪艺人构成的社会边缘人群的迷惘、困惑、痛苦与迷失（《男男女女》《北京杂种》《东宫西宫》《我们害怕》《小武》《站台》）。

图 3-93 贾樟柯

第六代电影不再有传承探究宏大叙事的神圣诉求，仅有对卑微人生的具体可感的喜怒哀乐的记录冲动。

其二，青春与成长的主题。第六代的许多影片都具有自传色彩，比如贾樟柯的"故乡三部曲"，王小帅的《青红》，路学长的《长大成人》等大多取材于自己过去的青春成长记忆。

其三，纪实美学风格。这些作品更青睐于用长镜头冷静客观地记录生活，而不是通过蒙太奇去重构生活。不是通过戏剧性事件来煽动情感，而是用零散的片断累积来呈现一种生活状态。电影成为为当下的时代留下真实记忆的一种方式。正如贾樟柯所说的那样："电影是一种记忆的方法，纪录片帮我们留下曾经活着的痕迹，这是我们和遗忘对抗的方法。"[1]

贾樟柯是第六代导演的领军人物。

[1] 贾樟柯：《贾想 1996—2008：贾樟柯电影手记》，北京，北京大学出版社，2009。

在北京电影学院文学系上学期间他就已经拍摄了短片《小山回家》（1995），此后他的第一部长片《小武》入选柏林电影节青年论坛并获奖，这使他一鸣惊人，此后他的《站台》（2000）、《任逍遥》（2002）先后问世，构成了他的"故乡三部曲"，三部作品都是体制之外生产和流通的"地下电影"。

"故乡三部曲"都取材于贾樟柯的家乡山西，《小武》的主人公小武看起来是个戴着眼镜的文弱年轻人，实际上却是一个惯犯小偷，他以前的同伙小勇后来改邪归正做了生意，不愿再与他有来往，结婚也没通知他，小武又偷了笔钱去随礼，却被小勇拒绝，这让小武愤怒而失落。小武爱上了歌厅的小姐梅梅，而梅梅后来却不告而别。他把原想送给梅梅的戒指交给乡下的母亲保管，母亲却把它送给了未来的二嫂，他与家人大吵一架，不欢而散。最终，他在偷窃时被老民警再次抓获，他请求看一眼响起的传呼机信息，期待是梅梅跟自己联络，没想到只是一条天气预报。老民警临时有事，将小武拷在路边的电线杆上，他被聚焦上来的人群围观，彻底失去了自己的尊严。

图 3-94 《小武》是贾樟柯的成名作

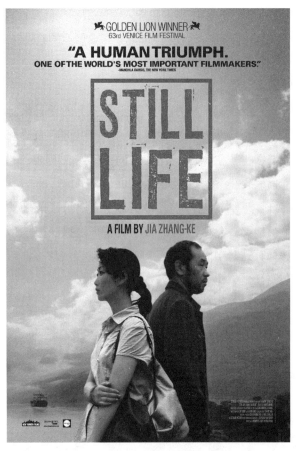

图 3-95 《三峡好人》获得威尼斯国际电影节金狮奖

《站台》是一部更加野心勃勃的作品,通过一个流浪艺术团颠沛流离的演出,崔明亮、尹瑞娟、张军几个年轻人的爱情故事,重现了 1980 年代中国内地小镇生活的历史记忆。《任逍遥》则描绘了一个混混小青年小济的无聊生活,最后他与同伴彬彬去抢劫银行却被抓住,在派出所里,彬彬唱起了流行歌《任逍遥》。

2004 年以后,随着中国电影产业改革的推进,贾樟柯得以在体制内拍摄电影,他先后完成了《世界》(2004)和《三峡好人》(2006),后者勇夺威尼斯电影节金狮奖,这是第六代导演第一次获得欧洲三大电影节最高奖。

此后,贾樟柯先后拍摄了同样聚焦社会现实的《二十四城记》(2008)、《海上传奇》(2010)、《天注定》(2013)、《山河故人》(2015)等影片,其中,《天注定》获得了戛纳国际电影节最佳编剧奖。

贾樟柯的影片最为典型地体现了第六代导演影片的风格,他影片中的人物基本上都是社会底层人物与边缘人物,如小偷、流浪艺人、煤矿工人、农民工、妓女、小混混、小城镇居民、旅游景点演员、保安等,如果说这样的群体在新中国成立之前的电影中还有所表现(《乌鸦与麻雀》《神女》),在新中国成立之后高度政治化、精英化的中国电影中已经基本消失了。在贾樟柯电影中,最卑微、最边缘的小人物也有其作为人的喜怒哀乐的人性与情感,小偷小武虽然是犯罪者,也同样渴望友情、爱情和亲情,小姐胡梅梅给妈妈打电话安慰她自己一切都好,实际上却是孤苦伶仃四处漂泊,小武为感冒发烧的梅梅买来热水袋,两人并肩坐在床上,梅梅唱起王菲《天空》的场景,既温馨又令人心酸。《站台》中每日游走在死亡边缘的矿工三明也有自己心爱的姑娘,双胞胎女孩在灯下聊起自己的妈妈,这些细节都令人动容。影片也表现了这些小人物被忽略、被压抑、被损害的悲剧性命运。被围观的小武彻底失去了尊严,三明签了合同便"生死有命,富贵在天。"《世界》中的"二姑娘"在矿难中死亡,还留下遗言要父母帮他偿还所欠的债务。《三

峡好人》中,明知可能送死,但为了生存,一群三峡民工毅然决然地跟着三明去了山西。

在这些作品中,传达出人生的无奈和悲剧性,想飞而不能飞、想摆脱而无法摆脱、渴望自由而无法自由的生存困境。贾樟柯的影片虽然讲述的多是家乡小镇的生活,但从人性的角度看,它们更多具有的是共通性而非差异性。贾樟柯曾说:"我想用电影去关心普通人,首先要尊重世俗生活。在缓慢的时光流程中,感觉每个平淡的生命的喜悦或沉重。""人都要面对时间,承受同一样的生命感受。这让我更加尊重自己的经验,我也相信我电影中包含着的价值并不是偏远山西小城中的东方奇观,也不是政治压力、社会状况,而是作为人的危机,从这一点上来看,我变得相当自信。"① 真正的艺术是超越于时代、民族、国界、群体、经历的,贾樟柯的电影证明了这一点。

图 3-96 《站台》是对人生困境的隐喻

贾樟柯电影除了自传性之外,也包含着为时代留影的意识。片中常用宏大叙事与微观叙事之间的对位构成反讽的复调式效果,比如普通话与汾阳方言、崇高的宏大音乐与世俗的流行音乐、政治性语言与粗鄙的生活语言之间的对比,以及广播、电视中暗示的时代性政治事件与现实当中卑琐的日常生活之间的对比,等等。宏大事件由此变成了个

① 贾樟柯:《贾想 1996—2008:贾樟柯电影手记》,31、91 页,北京,北京大学出版社,2009。

体生命的注脚。而片中无时不在的各种流行的时代符号，如流行服装造型（喇叭裤、烫头、长头发）、流行歌曲、影视作品、流行物品（录音机、传呼机）、时代性社会现象（广播、电视点歌、路边卡拉OK、拆迁、修路）等，都记录了一个剧烈变迁的中国，这种变化是如此强烈，甚至带有某种魔幻的色彩，所以贾樟柯在纪实风格的《三峡好人》有意设计了像火箭一样拔地而起的大楼、天边飞过的飞碟等意象，来表达这种魔幻感。

贾樟柯电影带有意大利新现实主义的影子，具有鲜明的纪实美学风格特征，运用了大量的长镜头，这些镜头长时间地凝视着人物，凝视本身就是一种关注，一种态度。同时，贾樟柯电影中还大量使用了全景和远景镜头，在《站台》等影片中，甚至全片都没有几个特写镜头，这为影片赋予了一种冷静旁观的效果，观众变成了历史的见证者。非职业演员出演也是其影片的重要特点，贾樟柯电影的"御用男演员"王宏伟是贾樟柯的大学同学，"御用女演员"赵涛原本是高校的舞蹈老师，他多部影片中的重要角色——矿工"三明"的饰演者是他的亲表弟韩三明，而后者原本的确是一个矿工。《小武》中小武的父母甚至是在那场戏开机前二三小时在村里临时从围观的人群中找来的。

贾樟柯是目前具有世界性影响的少数中国导演之一。事实上，第六代导演也是中国最后一个以"代"来命名的群体，新世纪之后，中国再也没有出现具有流派特点的电影创作群体。

（三）港台电影：由盛转衰

同一时期，香港电影沿着"黄金十年"狂飙突进的迅猛势头继续发展。在商业类型电影方面，在经典的功夫片、武侠片、警匪片、犯罪片等类型之外，最令人瞩目的现象是周星驰"无厘头"喜剧电影的横空出世。1988年，周星驰凭借在影片《霹雳先锋》中的表现引起关注，从1990年开始，他在《赌圣》《无敌幸运星》《龙的传人》等影片中开始摸索出了只属于自己的一套"无厘头"表演风格并大受欢迎，成为炙手可热的喜剧明星，几年间他接连出演了《逃学威龙》《审死官》《鹿鼎记》《武状元苏乞儿》《济公》《唐伯虎点秋香》《九品芝麻官》《国产凌凌漆》《大话西游》《行运一条龙》《算死草》等经典喜剧片。从1996年的《食神》《大内密探零零发》开始，周星驰开始尝试自编自导，1999年的《喜剧之王》融入了周星驰"我是一个演员"的心路历程，笑中带泪的故事和表演提升了其艺术的境界。可以说，1990年代的周星驰已经奠定了他作为香港"喜剧之王"不可动摇的地位，其时年纪尚轻的他已经被媒体尊称为"星爷"。

周星驰电影常被称为"无厘头"喜剧。"无厘头"原是广东佛山等地一句俗话，意思是一个人做事、说话令人难以理解，无中心，其语言和行为没有明确的目的，粗俗随意，乱发牢骚，但并非没有道理。周星驰的"无厘头"喜剧电影具有几个特征：一是平民化的文化定位，它不是贵族化、英雄化、精英式的，其中只有小人物的喜剧人生，误打误撞、机缘巧合并意外地收获成功，这种平民化的定位与普罗大众的生存现状与普遍

心理实现了自然的契合；二是世俗化和通俗性，不避粗口俗语、身体污物，大量或直接或隐晦的性玩笑；三是夸张的表演风格。周星驰影片运用了喜剧的各种手法：语言上的包袱噱头、形体上的极度夸张，道具上的精心设计，场景上的对比、戏拟，剧情上的悬念、误会、巧合等，将喜剧能够达到的想象力和创造力几乎发挥到了极致，创造出了难以计数的经典喜剧台词和场景。

图 3-97　周星驰开创了"无厘头"喜剧之先河

周星驰电影也常常被看作是后现代风格的电影。后现代主义是西方自"二战"之后开始,至今仍在持续的一种反传统、反理性、反文化、反秩序、反结构的思想文化现象,它不是一种流派或运动,而只是一种"现象"。后现代主义意味着对古典性的道德主义、终极关怀、真理或真善美、乌托邦等超越性的概念范畴的放弃,在艺术作品中不再以某种抽象的价值理念为目的,拒绝阐释,削平深度模式,从而仅仅停留在游戏性的感官的狂欢之中。由于周星驰"无厘头"喜剧直接以世俗性(通俗甚至粗俗)为特征,它不再包含道德说教或思想宣传成分,直接以游戏性的"搞笑"为唯一的目的,影片不是作用于观众的思想,而只是作用于观众的视听感官,不求深刻,但求好玩,这正与后现代社会相符——不再进行真善美的道德与伦理价值判断,不再执着于抽象的空洞的宏大理想,注重个体性,注重对当下生活和生命的把握。

后现代主义不仅远离古典主义原则,更表现出强烈的解构主义倾向,它更明显的特征是它的颠覆性:反权威、反传统、非英雄,消解"元语言"与"元叙事",不沿袭成规,蔑视传统与道德,而在形式上则表现为多元开放、玩世不恭、零散化、游戏性、模糊性,并以反讽、戏仿、复制、拼贴等方式来达到颠覆的目的并实现自我的狂欢。这

图 3-98　周星驰成为香港喜剧之王

些特征在周星驰影片中几乎都可以找到。比如颠覆性。在周星驰电影中，一切权威、神圣、秩序都可以成为被解构的对象。在《九品芝麻官》《武状元苏乞儿》《大内密探零零发》《大话西游》等影片中可以发现，传统文化中最神圣的序列"天、地、君、亲、师"几乎无一幸免，全都成了被嘲讽的对象。这也是周星驰影片被青年人喜欢的根本原因，因为青年人是天然的愤世嫉俗的反叛者，是一个人个性最为张扬的时期，也最能感受陈腐僵化的教条、规矩、道德、制度对个性的扼杀与钳制的时期。在周星驰的《逃学威龙》《鹿鼎记》等影片中，这种"复仇式"的叛逆情感宣泄，得到了最为强烈的释放。至于戏仿、拼贴与复制等后现代手法，在《唐伯虎点秋香》中的"采访"，在《大内密探零零发》中的"颁奖典礼"，在《大话西游》的"一万年"等台词与场景中都得到了充分的体现。

1990年代末，在盗版横行、海外市场丢失、本土人才外流等综合因素的冲击下，香港电影逐渐走向了衰落，曾经的"黄金时代"一去不返，电影年度产量从数百部下滑到数十部，落到了勉力支撑的境地。2001年，周星驰的《少林足球》获得最佳影片、最佳导演、最佳男主角等七项大奖，周星驰获得了金像奖迟到的肯定，但是，"全面肯定周星驰"或许只是在困境中苦苦挣扎的香港电影的自我鼓励。

1990年代香港的艺术电影有不少佳作问世。王家卫先后创作出一系列经典作品《阿飞正传》(1990)、《重庆森林》(1994)、《东邪西毒》(1994)、《堕落天使》(1995)、《春光乍泄》(1997)、《花样年华》(2000)，这些杰出的影片奠定了他作为作者电影大师的地位，也为他赢得了世界性的声誉。

许鞍华在此阶段也有不少代表作问世，比如《客途秋恨》(1990)、《女人四十》(1995)、《半生缘》(1997)、《千言万语》(1999)。除了王家卫与许鞍华，主要的艺术电影还包括陈可辛的《双城故事》(1991)、《甜蜜蜜》(1996)，陈果的《香港制造》(1997)、《去年烟花特别多》(1998)、《榴莲飘飘》(2000)，关锦鹏的《阮玲玉》(1991)、《红玫瑰与白玫瑰》(1994)，张之亮的《笼民》(1992)等。香港作为"东方好莱坞"，商业类型电影是其绝对的主流，但就在这个被称为"文化沙漠"的地方，还诞生了大量经典的享誉世界的艺术电影，堪称奇迹。

1990年代的台湾电影既有辉煌也有尴尬。辉煌的是其艺术电影在国际上屡有斩获，侯孝贤、杨德昌、李安、蔡明亮等导演的影片在海外电影节频频获得大奖，为台湾电影赢得了国际性的声誉，在本土知识分子精英阶层当中也受到高度赞誉。1990年代初，李安从美国学习电影归来，拍摄出了他的"父亲三部曲"《推手》(1992)、《喜宴》(1993)、《饮食男女》(1994)，这几部影片都大获成功。1995年开始，李安转战好莱坞，接连拍摄了《理智与情感》《冰风暴》《与魔鬼同骑》等片，2000年，他

拍摄的《卧虎藏龙》风靡西方世界，影片获得奥斯卡最佳外语片奖，他也就此成为世界知名的大导演。其后李安横跨东西方，拍摄了《绿巨人》(2003)、《断背山》(2005)、《色·戒》(2007)、《制造伍德斯托克音乐节》(2008)、《少年派的奇幻漂流》(2012)、《比利·林恩的中场战事》(2016)等片。李安共获得两次威尼斯电影节金狮奖、两次柏林电影节金熊奖、两次奥斯卡最佳导演奖，成为唯一一个能够在东西方都获得巨大成功的华人导演，他也因此被称为"台湾之光"。

然而 1990 年代台湾电影的尴尬的另一面是本土商业电影的极度衰弱，那些海外获奖的艺术电影在台湾本土市场大多没有票房，占领本土市场的是好莱坞商业大片以及香港商业类型片，台湾本土的商业片生产在舆论和产业层面始终未能形成气候，仅靠着朱延平等少数几个导演勉强支撑，青年导演们则都以侯孝贤、杨德昌、李安、蔡明亮等的艺术电影为标杆，将"政府辅导金"加"海外获奖"作为发展之路。由于本土商业电影工业始终未能发展起来，缺乏扎实的本土电影工业支撑，台湾电影渐渐陷入了恶性循环。到 2000 年前后，台湾本土电影年产量已徘徊在 10 部左右，电影市场 90% 以上份额被好莱坞电影占据，本土电影市场份额甚至曾跌落到惨不忍睹的 0.1%，电影工业只能靠当局的辅导金勉力维持，许多台湾电影人都已悲观宣告"台湾电影已死"。台湾电影期待着复兴。

图 3-99 《花样年华》等影为王家卫赢得了世界性的声誉

图 3-100 李安在东西方都获得了巨大成功

六、产业化发展（2002年至今）

（一）中国电影的产业化改革及其成就

2001年，中国正式加入世界贸易组织（WTO）。电影同汽车等其他商品一样，也被列入了谈判的范畴。在相关协议中，中国承诺每年引进50部国外影片，其中20部为分账电影（在实际操作中以好莱坞电影为主），30部为买断引进电影，同时承诺中国市场将分阶段对国外影片逐渐加大开放力度。在"狼来了"的严峻形势下，中国电影开始了主动的产业化振兴。2002年开始，中国电影正式拉开了产业化改革的帷幕。电影管理部门相继发布一系列电影产业改革举措，经过十几年的发展，中国电影产业已经出现了翻天覆地的巨大变化。

1. 电影业随着不断开放而趋向市场化

市场准入门槛大幅降低，电影制作、发行、放映各环节全面向国内资本开放，民营影视公司由此取得影视制作的合法性；除发行外的各环节向外资和港澳台资本开放，电影合拍成为新的浪潮。行业外资本、境外资本、海外资本开始大量涌入电影业，形成电影投资热潮。电影产业逐渐成为中国文化产业中最为开放、最为活跃，成就也最为显著的领域。

2. 电影生产主体开始成为文化市场上的竞争性企业

计划经济时代的国营电影制片厂在民营电影公司的冲击下已经全面衰落，仅剩下成功改制的中影集团、上影集团尚有一定的竞争力，相比之下，民营电影公司则强势崛起，经过十几年的发展，逐渐形成了华谊兄弟传媒、博纳影业、光线影业、乐视影业、星美影业等中坚力量，而近两年来，出于产业扩张的需求，更受到电影产业高速发展的强烈诱惑，一些实力雄厚的行业外公司如万达集团，以及以BAT（百度、阿里、腾讯）为代表的互联网公司纷纷杀入电影业，万达成立万达影业，百度拥有爱奇艺影业，阿里收购文化中国成立阿里影业，腾讯成立了腾讯影业和企鹅影业，优酷土豆成立了合一影业，再加上此前早已由互联网行业进入的乐视影业，传统电影公司已经开始遭遇互联网电影公司的严峻挑战，这些互联网公司大多实力雄厚，未来很可能建构起庞大的综合性集团，旗下电影公司将仅仅是其庞大架构下的一个组成部分而已。除了这些大型公司，当前还有海润、儒意欣欣、幸福蓝海、福建恒业等其他民营电影公司，以及寰亚、安乐、银都、美亚、英皇、星皓等香港电影公司，形成了国有、民营、海外，大型、中型、小型电影企业群雄并立的格局。

3. 电影市场已形成商业化类型主导的新格局

电影产品已经成为竞争性的文化商品，电影的意识形态属性与宣教功能日益弱化，娱乐功能和审美功能则明显强化。"前产业化时代"的电影类型由"主旋律"电影、商

图 3-101　当前国内主流的民营电影公司

业电影与艺术电影"三足鼎立"的整体格局已经发生根本性改变，商业电影已经成为中国电影市场的绝对主力。2002—2012 各年国产片票房前十合计共 110 部影片中，商业电影共 102 部，"主旋律"影片只有 8 部，没有一部是艺术电影。统计 2002—2012 年各年国产片票房前十名，商业合拍片基本上都占据了大半席次，其中两年甚至将票房前十包揽，合计共占据了 75% 的年度国产片前十份额，展示出了对于市场的巨大影响力。①

4. 产业化改革取得显著成就

产业化改革至今，中国电影已经取得了令全世界瞩目的惊人成就。2002 年，中国电影年度国产片数量仅为 100 部，年度票房 8.6 亿元，而 2016 年电影产量已达到 944 部，年度票房达到 457 亿元。中国电影银幕也实现了爆发式增长：从 2002 年的 1845 块增长到 2016 年的 41 179 块，仅 2016 年就新增银幕 9552 块，日均增长 26 块，中国已成为世界上电影银幕最多的国家，这为中国电影的飞速发展奠定了扎实的硬件基础。

在产业化改革的催化之下，中国电影市场经历了一个前所未有的"黄金发展期"。2015

① 詹庆生：《中国电影合拍片十年发展备忘（2002—2012）》，载《当代电影》，2013（2）。

年,中国电影年度票房和城市院线观影人次较2014年同比增长了48.7%、51.08%。事实上,十几年间,中国电影票房的增长幅度一直稳居世界第一,中国市场已成为《阿凡达》《变形金刚4》《2012》《泰坦尼克号3D》《速度与激情7》《魔兽》《极限特工》《生化危机:终章》《速度与激情8》等好莱坞大片最大的海外票仓,中国电影市场已成为全球成长最快的市场,而"超越北美成为世界第一大电影市场"的理想,也将在不远的将来变成现实。

2016年,中国电影票房增速开始明显放缓,年度票房和城市院线观影人次同比增长仅为3.73%和8.89%,这意味着中国电影产业将从此前狂飙突进式的"非常态",转变为平稳发展的"新常态"。中国电影产业需要完成一次从量到质的升级。

(二)"大片"的贡献及其转型

2002年至今的中国电影可以分成两个发展阶段:"大片"阶段及中小成本影片异军突起的阶段。

在中国,"大片"一词最早起源于1994年,当年国家广播电影电视部批准每年由中影公司以分账方式进口10部"基本反映世界优秀文明成果和当代电影艺术、技术成就"的"好电影",然而在实际操作中,这10部"好电影"基本上都被锁定为好莱坞大制作商业电影。好莱坞电影高昂的投资、精良的制作、耀眼的明星、强烈的戏剧性、高强度的观赏娱乐效果使中国观众为之深受震撼,媒体将之命名为"大片",事实上这些影片大多也正是好莱坞的"重磅炸弹影片"(blockbuster)。第一部引进中国的好莱坞分账大片是哈里森·福特主演的《亡命天涯》,影片于1994年11月在国内公映。此后《真实的谎言》等片一再掀起观影热潮,直到1998年的《泰坦尼克号》达到了一个高峰。从引进进口大片开始,自1995年至2002年,进口大片在国内影院市场上一直占据着主导性的地位。每年进口片的票房都超过内地票房的60%以上,虽然它们的数量仅为10部且放映时间受到限制。自2001年中国加入WTO之后,进口片的数量扩展为20部分账影片和30部买断批片。

当中国开始产业化改革时,引领产业化改革大潮的是"中国式大片"。中式大片的源头是2000年的《卧虎藏龙》,影片预算仅为1500万美元,却在全球获得了2.28亿美元票房,并一举夺得当年奥斯卡最佳外语片奖。在《卧虎藏龙》商业成功的鼓舞与激励下,运用同样的商业模式与营销策略的《英雄》(2002)问世,本片虽然在国内引起了巨大的争议,却取得了创纪录的2.5亿元票房。《英雄》对中国电影产业的意义在于,它确证了中国电影市场的巨大潜力,提升了电影管理者、从业者及观众对于国产电影及本土市场的信心,初步实践了按产业化运作商业类型大片的基本模式,为后来的商业大片生产提供了成功的范例。从此,"大片"不再是进口大片的专利。国产大片开始成为中国电影的领跑者、火车头。

"大片"具有几个基本特征：大制作（巨额投资、资金来源多元化）、大阵容（豪华创作班底：大明星、大导演）、大场面（奇观化影像）、大营销（营销的深度、强度，国内外市场的广度）。中国式大片开始遵循与好莱坞大片同样的商业运作法则。在资金来源与成本回收模式上，大片通常以国内市场为基础和龙头，凭借本土票房及相关收入回收过半成本，剩余成本及利润从国际市场回收和获取。以《夜宴》（2006）为例，投资1300万美元，国内票房1.3亿人民币，制作方回收6000多万元，再加上音像版权交易、电影频道版权交易以及部分广告收入，大概有9500万元，其余成本的回收以及利润的获取都必须进入国际电影市场，通过国际版权交易来实现。

大片的这种兼顾本土与国际的制作与销售模式决定了它混搭的生产方式和投资方式——国际化的资金来源有利未来在不同国家和地区目标市场发行和销售，多元化融资亦可降低投资风险；内容的配搭：影片需要具备文化上的差异性（中国古装：异域风光，奇情异景）、流通上的便利性（远离现实矛盾，便于通过审查）以及接受上的通约性（武侠片：简化故事，强化动作，降低文化折扣）；演员的配搭：以目标市场或普适市场为导向进行人员选择以及地域性配置（最受国际市场欢迎的演员，以及目标市场国家和地区的演员）；美学与主题的配搭：既要满足本土市场的观赏需求，尽量符合本土文化的叙事逻辑，又须迎合国际观众对东方的想象，避免过于复杂的本土故事，尽量将主题浓缩简化为西方更易理解的简单概念（比如"人性""欲望""爱""压抑""权力"等）。

中国的这套大片美学，与其说是来源于某种艺术智慧，不如说是被市场验证的商业智慧，或者说是二者相结合的商业美学。这是一套具有一定创造性的商业美学，但也是一种极度保守的商业美学，其保守性在诸多大片中已暴露无遗，比如相对固定的美学趣味（种种带来视觉震惊的奇观化场景，比如奇异神秘的庞大宫殿，或神奇瑰丽的山水风光，甚至连自然场景都相似，比如竹林），还包括相对固定的创作班底（张艺谋、陈凯歌、冯小刚等导演，谭盾、久石让等的音乐，袁和平、程小东等的动作设计，叶锦添、张叔平等的美术，鲍德熹、赵小丁等的摄影）。总之，所有元素都必须与那套已经被验证为"有效"的市场经验相吻合。

根据2003年中央政府与香港、澳门特区政府签定的《关于建立更紧密经贸关系的安排》（CEPA），内地与港澳合拍片可以视为国产片经审批后在内地发行，由于合拍片可以享受国产片待遇并更为顺利地进入内地市场，所以自2003年后，港产合拍片数量激增，内地与香港合拍片尤其是古装大片成了国产大片的主力。从《英雄》开始，连续12年，每年都有古装大片投入制作并占据年度票房榜的前列。综合统计，12年中合计36个年度票房三甲席位，古装片竟据有21席，占比达到58%之高，而古装片更有7年占据年度票房冠军宝座。作为一种类型的古装大片的存在合理性本无可厚非，但具有如此持续性影响力的古装片热潮，放眼中外电影史上都是极其罕见的。这一热潮，是市场现实需求、经济盈利驱动、时代审美趣味、规避审查风险等综合因素的产物。

大片的发展也经历了一个变化：早期大片因为过多考虑了国际市场的需求，在内容上多少存在不中不西的文化失调现象，或者片面追求视觉奇观性而忽略了内在的思想与情感力量，《英雄》《十面埋伏》《无极》《满城尽带黄金甲》等大片在收获高票房的同时皆口碑不佳，但是近几年来，大片更强调与本土历史与现实、民族审美心理、主流价值观念的融合，《集结号》《唐山大地震》《南京！南京！》《十月围城》《风声》《一九四二》《智取威虎山》《狼图腾》《捉妖记》《寻龙诀》《湄公河行动》等影片均获得了口碑与票房的双赢，这无疑标志着本土大片正在走向成熟。

图 3-102　张艺谋的《英雄》开启了大片风潮

大片对中国电影产业的贡献是明显的：《英雄》之前，中国电影总票房 60% 以上被进口片占据，但是从《英雄》票房达到创纪录的 2.5 亿元开始，国产片发起了反攻，一改此前被进口片全面压制的颓势。从 2003 年至 2014 年的 12 年间，除了 2012 年，其他 11 年国产片票房都超过了进口片。以《英雄》为首的大片效应产生了巨额票房，引发了观影热潮，影市由此回暖，甚至为国产片第一次开拓了国际主流/商业电影市场。在中国电影产业化改革的种种措施配合之下，大片效应不仅为国内外商业资本呈现了中国电影市场巨大的经济潜力，更为中国电影人重振电影产业提供了巨大的信心。大量业内外、国内外资本不断注入电影制作、放映、发行领域，都以这种潜力和信心，以对中国电影产业的乐观预期为前提。

当然，大片及商业电影的兴起也带来了另外的后果。在大片的引领之下，中国电影已开始明显呈现出年轻化、时尚化、消费化、娱乐化的特点，建立在电脑特效基础上的视听奇观已成为商业电影的最大卖点，基于自我个性的情感表达与欲望释放已成为以青少年为主体的观众群的基本观影动力。在产业化大潮中，票房成为衡量一部影片成功与否的重要标准，这在一定程度上改变甚至扭曲了人们对电影的价值判断。

在商业电影一统天下的格局下,艺术电影的生存空间被进一步挤压。2006年《三峡好人》与《满城尽带黄金甲》之间的争执便是一个充分的例证。近些年来,随着国内整体票房的不断攀升,艺术电影的单片票房也有上升的趋势,比如2011年《观音山》和2012年的《桃姐》票房都达到了7000万元,2012年的《二次曝光》、2014年的《白日焰火》甚至都超过了1亿元,但是,2014年的《黄金时代》则遭遇到票房的惨败。艺术电影仍然需要在商业电影的夹缝中艰难生存。未来中国电影的发展中,如何保证电影艺术的多元化仍是一个有待解决的课题。

2012年2月,中美双方就解决WTO电影相关问题的谅解备忘录达成协议。中国每年增加14部美国进口大片,以IMAX和3D电影等特种影片为主;美国电影票房分账比例从13%提高到25%。在好莱坞影片的冲击之下,2012年,中国电影国产片票房在全年票房中的比例跌到48.46%,这是9年来国产片票房首次低于进口片票房,这一现象也引发了电影业内外强烈的忧患意识,担忧"好莱虎"是否会威胁中国电影的发展。幸运的是,从2012年年底开始,中国电影进入了一个新阶段,随着国产中小成本影片的崛起,其后几年国产片在与进口片的竞争中重新占据了上风。2015年,国产片占全年总票房的61.58%,远超进口片,全年81部票房过亿元影片中,国产片就占了47部。2017年,中美将就电影贸易进行新一轮协商,未来中国市场将进一步向好莱坞电影开放,但只要中国电影保持当前的发展态势,前景仍是乐观的。

(三)国产中小成本影片异军突起

在一个合理的电影产业结构中,不应只有大片,中小成本影片也应是有力的补充,尤其是中等制作影片应该是菱形产品结构的主力,但中国电影产业化改革是由大片启动的,10年间大片一直是中国电影的主力军,中小成本影片一直"碌碌无为"。2004年《疯

图3-103 《寻龙诀》等大片逐渐获得了口碑与票房的双赢

狂的石头》以300万元成本获得2400万元票房,算是小成本影片创造的一个奇迹。但整体上看,中小成本影片在产业结构中并没有发挥结构性作用。

直到2011年"光棍节",一部小成本影片创造了一个奇迹。根据网络小说改编,滕华涛导演的低成本影片《失恋33天》以不到900万元的低成本,获得3.5亿元超高票房,甚至接连打败了连续上映的三部好莱坞大片《铁甲钢拳》《丁丁历险记》《惊天战神》,成为几年来中国电影最大的一匹"黑马"。《失恋33天》提供的"成功经验"有两条:其一,影片要接地气,要与时代生活、与作为观众主体的青年人心灵相通。本片中的许多台词都成为了年轻人口口相传的经典话语。这也说明,故事好、表演好、台词好才是硬道理,小影片也能创造大奇迹。其二,好影片需要好营销。本片成功地利用了"光棍节"这一卖点,提前营销,事实证明效果非凡。本片的成功为诸多低成本影片注入了信心,但多数人认为本片的成功是天时地利人和运气等多种因素的产物,被公认为只不过是一个难以复制的奇迹,但此后的事实证明,《失恋33天》的出现并非偶然,它预示着一个新阶段的来临。

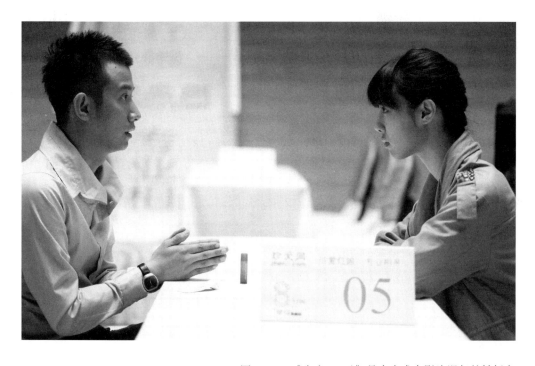

图 3-104 《失恋33天》是中小成本影片崛起的转折点

2012年夏,青年导演乌尔善导演的影片《画皮2》获得7.2亿元票房,打破中国电影票房纪录。2012年年底,演员徐峥自导自演的处女作《泰囧》一路打败《一九四二》《四大名捕》《十二生肖》《血滴子》《大上海》等传统意义上的大片,获得12.6亿元票房,创造中国电影票房的新纪录。2013年3月,女导演薛晓路导演的中等成本爱情喜剧《北京遇上西雅图》获得5.14亿元票房,一个月后,这一女性导演票房纪录被赵薇导演的

处女作《致我们终将逝去的青春》（6.5亿元）打破。两部影片先后击败了《虎胆龙威5》《魔境仙踪》《巨人杀手杰克》《疯狂原始人》《遗落战境》等好莱坞大片。

跨界导演成为时尚，他们的影片不断取得出人意料的成绩。畅销书作家郭敬明自编自导的4部《小时代》虽然引起了巨大的争议，却实实在在地收入了合计近18亿元票房。作家导演韩寒的处女作《后会无期》票房高达6.3亿元，演员邓超导演的处女作《分手大师》《恶棍天使》的票房分别达到了6.6亿元、6.5亿元。2015年，同样是跨界新人导演的《煎饼侠》《夏洛特烦恼》更是取得了11.6亿元和14.4亿元票房。这些影片基本上都是中小成本影片，而且大多数都是跨界导演的处女作品。在这些惊人的数据之下，中国电影的各种票房纪录成为了"易碎品"，"5亿线"而非"1亿线"开始成为票房卖座的新标准。

可以看出，近两年以来，中国电影已经出现了几个具有重大标志性意义的转向：

其一，导演群体"改朝换代"，新导演群体崛起。冯（小刚）张（艺谋）陈（凯歌）等大导演的影响力仍在，但较之此前已有明显下降，一批新生代青年导演甚至包括跨界导演如滕华涛、乌尔善、薛晓路、赵薇、苏有朋、徐峥、韩寒、郭敬明、邓超等都获得了票房的巨大成功。仅2014、2015年，中国新导演数量就达几十位之多。这些青年导演与互联网时代的新生代观众有着天然的文化与认同上的亲近性，这或许是他们受到欢迎的真正原因。

其二，现实题材中小成本影片整体崛起，古装大片走向式微。近几年以"黑马"姿态取得票房成功的影片都是中小成本影片，基本上以接地气的现实题材为主，与当下的生活联系紧密。而古装片已经呈现出明显的下滑趋势，2011年古装片有14部之多，但此后便急剧下降，每年都仅剩4部左右，2014年，票房前十名中只有1部古装片，票房前50位中古装片竟仅有4席，这是12年来的第一次，充分说明古装片在市场格局中的地位已经开始发生变化。可以预计，作为一种类型的古装片仍会存在，但其长期独领风骚的局面应该不会再现了。

其三，以"八零后""九零后"为主体的新一代电影观众群体正在形成，而被称为"小镇青年"（即三四线城市青年甚至县城青年）的影响力正越来越大。正是随着他们的出现，才完成了导演群体和影片类型的转折性变化。这些年轻的观众已经摆脱了对古装大片的观影惯性，打破了对冯小刚、张艺谋、陈凯歌等大导演的盲目迷信和对于港台明星的盲目推崇，他们对于国产电影、本土明星的认同度、接受度已经前所未有地提升。近两年来大量带有怀旧色彩的青春片的流行，比如《致我们终将逝去的青春》《中国合伙人》《同桌的你》《匆匆那年》，以及《爸爸去哪儿》《奔跑吧，兄弟》等综艺电影的广受欢迎，都说明了"小镇青年"的审美趣味是在如何左右着当前的电影生产。国产片在与进口片的竞争中能够占据优势，固然与进口片的配额制有关，但更关键的因素或许在于，正是由于青年一代电影观众对国产片的认同不断提高，才使得国产片与"好莱虎"的正面对抗成为了可能。

图 3-105　跨界导演不断创造票房奇迹

中国电影产业化改革以 2002 年的合拍大片《英雄》开场，奠定了视觉至上的大片格局，到近些年《失恋 33 天》《泰囧》《致我们终将逝去的青春》乃至《煎饼侠》《夏洛特烦恼》等中小成本影片崛起，这种变化表明了一个重要的转折：单纯视觉至上的时代已经结束，故事与创意、与受众之间的接近性变得越来越重要。中小成本影片的异军突起，成为中国电影产品结构的一个重要转折。

在娱乐化的商业类型电影之外，一些具有现实主义风格的电影仍在顽强地证明着自己的存在。在进入新世纪以后，出现了《卡拉是条狗》《看车人的七月》《图雅的婚事》《碧罗雪山》《天狗》《可可西里》《光荣的愤怒》《万箭穿心》《告诉他们，我乘白鹤去了》《美姐》《光棍儿》《海洋天堂》《飞越老人院》《我是植物人》《最爱》《人山人海》《唐山大地震》《钢的琴》《白日焰火》《亲爱的》等影片，这些作品以影像

记录中国社会的发展变迁，为大时代下普通人的情感和生命留影，展现出了批判现实主义的锋芒，并开始在题材与手法上取得突破，为中国乃至世界观众展现了鲜活真实的中国图景，塑造了更为真实、立体的中国形象。[①]

尽管产业化改革成效显著，中国电影当前面临的问题也不少：电影工业体系还处于从粗放简陋到成熟规范的过渡期，制片、编导、表演、制作人才匮乏的现状还没有得到真正扭转；电影产品产量极高，但精品稀缺，"烂片"当道，票房畸高的现象广受诟病；继古装大片盛行之后，喜剧片与青春片一度又成主导，类型单调，题材开掘深度不够；尽管现实题材比例正在提高，但多为浮光掠影的表面化呈现，缺乏深刻的现实主义精神，与近邻韩国甚至印度相比，中国电影在题材的丰富性、开拓性方面都还有相当大的差距。总之，成就与问题并存，机遇与挑战共生，正是当前中国电影的真实写照。

2002—2012年，中国电影已走完了第一个十年的"黄金机遇期"。2013年之后，经历了2015年的狂飙突进，以及2016年的增速放缓，中国电影仍在朝着全球第一大市场这一目标稳步前进。2017年3月1日，《中华人民共和国电影产业促进法》开始正式施行，这对于加强中国电影产业的法制化建设，促进电影产业的健康发展将起到重要的保障作用。中国将由电影大国向电影强国迈进。

（四）港台电影：困境与转折

进入新千年之后，由于受到经济低迷、盗版横行、人才外流等冲击影响，香港电影品质不断下滑，造成中国台湾地区、东南亚、东亚等海外市场相继丢失，投资锐减后电影品质则更加不堪，形成恶性循环。2003年受到"非典"影响，电影制作停顿数月，全年仅拍摄54部电影，此后本土电影制作数量更不断下滑，香港电影盛世不再，跌入低谷。

新千年之后香港电影的关键词是"合拍"和"北上"。2003年6月，中央政府与香港特区政府签署《内地与香港关于建立更紧密经贸关系的安排》（CEPA）之后，内地与香港合拍片可视为国产片在内地发行，且减少了对主创人员的比例的限制。CEPA新政对正在绝境中挣扎的香港电影来说无疑是雪中送炭，同时也为内地电影工业提供了升级换代的机会，这是一个互利双赢的安排，从此内地与香港合拍片数量激增，从2002年至2012年，内地与香港合拍片为293部，占所有合拍片数量的68.5%，远远超出其他所有国家和地区合拍的总和。内地与香港合拍片的票房也占据了合拍片票房的绝对主体。除了2003年（50%）、2005年（70.5%）、2008年（85.4%）、2012年（87.5%）的票房份额稍低，其他各年占比都在90%以上，2004年和2007年更是分别达到了98.3%和98.9%[②]。

在这样的背景下，"北上"就成了必然，许多香港导演如陈可辛、成龙、徐克、吴宇森、王

① 詹庆生：《重返"现实"——当前中国电影的一种发展趋势》，载《艺术广角》，2015（2）。
② 詹庆生：《中国电影合拍片十年发展备忘（2002—2012）》，载《当代电影》，2013（2）。

晶、彭浩翔等逐渐将工作甚至生活重心转移到内地。近十年来，内地电影的票房大片多为与香港的合拍片，比如《功夫》《神话》《如果·爱》《七剑》《投名状》《画皮》《赤壁》《十月围城》《大兵小将》《叶问》《十二生肖》《西游·降魔篇》《澳门风云》《西游记之大闹天宫》等，然而，这些合拍片在迎合内地观众口味的同时，却失去了曾经的"港味"，在香港本土市场大多票房惨淡，而那些单纯面向本地观众的影片，由于市场狭小，投资规模和品质也难以提升，再加上成熟的电影人基本上都被合拍片吸纳走，制片量越来越低，品质越来越弱，人才越来越少，所有这些因素都使得香港电影只能在低谷中挣扎。虽然也有杜琪峰、彭浩翔、许鞍华、陈果等导演在有意维系本土电影血脉，但不论是编导、制作还是表演人才，香港本土电影已经陷入后继无人的窘境，下降的颓势已经不可逆转。"合拍片拯救或延续了香港电影工业，但并没有拯救香港本土电影。"① 曾经辉煌的"东方好莱坞"，正面临巨大的挑战。虽然如此，香港电影毕竟有着深厚悠久的文化传统和工业基础，即使不可能恢复曾经的巅峰，但仍然可以成为独具特色的华语电影重要基地。

2013年，香港电影（含合拍片）有43部，2014年上升到了51部，2015年内地春节档，几部引领票房榜的商业大片《天将雄狮》《钟馗伏魔》《澳门风云2》都带着鲜明的香港元素。2016年春节档的几部大片《美人鱼》《西游记之三打白骨精》《澳门风云3》的导演更全部来自香港。再以周星驰为例。新千年之后，周星驰开始与内地合拍电影。2004年，其自编自导自演的《功夫》震动海内外，影片将功夫片传统、异想天开的故事创意与超凡的电脑特效相结合，创造出惊人的视听奇观。

图3-106 《功夫》助周星驰再创巅峰

① 詹庆生：《中国电影合拍片十年发展备忘（2002—2012）》，载《当代电影》，2013（2）。

其后的《长江七号》（2007）、《西游·降魔篇》（2013）也获得成功，后者斩获超过10亿元票房。2016年春节档由周星驰执导《美人鱼》，更是一路打破无数纪录，最终以34亿元票房成为中国影史票房冠军。因此，在某种意义上，香港电影以合拍片的形式获得了重生。

图3-107 《美人鱼》以横扫之势成为影史票房冠军

2017年，周星驰与徐克联合执导的《西游·伏妖篇》同样票房不俗。

新千年之后，除了蔡明亮的艺术电影仍间或在国际获奖之外，台湾电影最著名的是小清新的文艺片，如易智言《蓝色大门》（2002）、张作骥《美丽时光》（2002）、陈正道《盛夏光年》（2006）、陈怀恩《练习曲》（2006）、林靖杰《最遥远的距离》（2007）等，此外也有对于商业类型片的探索，比如陈国富《双瞳》（2002）和苏照彬《诡丝》（2006）。但整体来看，台湾电影一直在困境中挣扎。

2008年，魏德圣导演的处女作品《海角七号》成为转折点，影片公映后引发轰动，最终票房达到5.3亿新台币（约1.3亿元人民币），登上台湾影史票房榜第2名，仅次于《泰坦尼克号》。这部讲述台湾恒春一个乐队故事的音乐爱情喜剧具有明显的本土文化色彩，剧情轻松幽默，音乐动听，人物形象鲜活，同时穿插着一段日据时期的感人爱情故事，引发台湾人的历史意识和身份认同思想。本片的热映成为当年台湾重大的文化事件，它一方面激发起了台湾人对于本土文化、本土身份的认同感与自豪感，另一方面也激励了台湾电影人对于本土市场的信心。在《海角七号》的鼓舞之下，台湾电影似乎在一夜之间便蓬勃发展起来，电影年产量激增，从低谷时期的十余部，一度上升到超过百部。更值得关注的是，从2008年至2014年6年间出现的处女作导演竟然超过百人，这种大规模涌现新导演的现象，在世界电影史上都是罕见的。

在这几年当中涌现的代表导演及作品包括：钮承泽《艋舺》《爱》《军中乐园》、林

书宇《九降风》《星空》、方文山《听见下雨的声音》、李鼎《爱的发声练习》、程孝泽《渺渺》、陈宏一《花吃了那女孩》、钟孟宏《停车》《第四张画》《失魂》、杨雅喆《囧男孩》《女朋友·男朋友》、周美玲《漂浪青春》《花漾》、林育贤《对不起，我爱你》《翻滚吧，阿信》、郑芬芬《听说》、戴立忍《不能没有你》、萧雅全《第36个故事》、陈骏霖《一页台北》《明天记得爱上我》、刘梓洁、王育麟《父后七日》、钱人豪《混混天团》《尸城》、李芸婵《背着你跳舞》、九把刀《那些年，我们一起追的女孩》、叶天伦《鸡排英雄》、蔡岳勋《痞子英雄之全面开战》《痞子英雄2：黎明升起》、张荣吉《逆光飞翔》《共犯》、张训玮《宝岛双雄》、杨贻茜《宝米恰恰》、冯凯《阵头》、瞿友宁《为你而来》、翁婧廷《女孩坏坏》《幸福快递》、林孝谦《因到爱开始的地方》、张时霖《变身超人》、萧力修《阿嬷的梦中情人》、陈玉勋《总铺师》、黄朝亮《大尾鲈鳗》、江金霖《等一个人咖啡》、连奕琦《甜蜜杀机》、王维明《不能说的夏天》、赖俊羽《追爱大布局》、孔玟燕《逆转胜》、戚家基、柯孟融《我的情敌是超人》，等等。这其中堪称现象级的作品当数钮承泽的《艋舺》，以及九把刀的《那些年，我们一起追的女孩》，后者被引进大陆公映，也引发观影热潮。

新世纪以来的台湾新电影以青春片、爱情片为绝对的主导，讲述青年人的成长和爱情故事，表达细腻动人的情感，格调清新，影像语言富于美感，虽然在思想深度上有所欠缺，但满足了台湾青少年观众群体的观影需要。青春片已经成为台湾电影的一个重要的品牌化标识。除了青春片和爱情片，这些年台湾的商业类型电影，比如动作片（《痞子英雄》《宝岛双雄》）、犯罪片（《艋舺》）甚至恐怖片（《尸城》）等都有所发展，此外，也有历史意识和社会意识较强的影片，比如魏德圣的史诗巨片《赛德克·巴莱》、钮承泽的《军中乐园》，以及戴立忍的《不能没有你》，刘梓洁、王育麟的《父后七日》等。

图3-108 《海角七号》成为台湾电影发展的转折点

台湾电影迎来了复兴的高潮。

　　市场狭小始终是台湾电影产业面临的先天缺陷，而大陆市场则为台湾电影的发展提供了新的空间。2010年，海峡两岸签订《海峡两岸经济合作框架协议》（ECFA），协议商定从2011年元旦起，台湾电影将不再受进口配额限制，经审查通过后可在大陆发行放映。2012年年底，国家广电总局电影局颁布《关于加强海峡两岸电影合作管理的现行办法》，将ECFA有关电影的条款具体细化落实，大陆与台湾地区合拍片可享受国产片待遇，对于主创比例的要求也有所降低，大陆与台湾地区之间的电影合作为台湾电影发展提供了助推力，比如《爱》《痞子英雄》《宝岛双雄》等商业片皆为两岸合拍片。不论是困境还是复兴，香港电影与台湾电影始终都是华语电影不可分割的组成部分，而随着内地电影的飞速发展，中国即将超过好莱坞，成为全球第一大电影市场，这也将为两岸四地共同组成的华语电影迎来更大的机遇，百年中国电影将迎来前所未有的辉煌。

本节思考题

1. 请概述中国第一代导演的艺术成就。
2. 中国早期电影的"影戏"传统都有何具体表现？
3. 请简述1930年代的"复兴国片运动"。
4. 请概述1930年代的左翼电影运动。
5. 请概述中国第二代导演的艺术成就。
6. 新中国电影的生产体制有何特点？
7. 新中国"十七年"电影具有哪些美学特征？为什么说新中国电影与好莱坞电影有诸多相似之处？
8. 中国第三代导演都有哪些代表人物？其代表作品有哪些？
9. 如何理解谢晋电影的成就及其局限性？
10. 中国第四代导演都有哪些代表人物和代表作品？第四代导演电影有何基本特征？
11. 中国第五代导演都有哪些代表人物和代表作品？第五代导演电影有何基本特征？
12. 请概述香港新浪潮电影运动。
13. 请概述台湾新电影运动。
14. 请概述1990年代中国电影"三足鼎立"的基本格局。
15. 中国第六代导演有哪些代表人物和代表作品？第六代导演电影有何基本特征？

16. 为何说周星驰电影具有后现代主义风格？
17. 请简述中国电影产业化改革取得的主要成就。
18. 古装商业大片对中国电影产业化改革起到了什么作用？它们在美学上存在的问题是什么？
19. 请概述当前中小成本影片崛起的新电影格局。
20. 试分析未来港台与内地合拍片的发展前景。

第三节　电视艺术的发展

作为20世纪人类最伟大的发明之一，电视与电影一样都是现代科技的结晶。与电影、广播相比，电视是更为年轻的传播工具，它在今天的普及率、影响力之高，几乎是之前的所有媒介都无法比拟的。从此意义上说，真正的大众传播时代是从电视普及开始的。[①]

一、世界电视艺术的发展

（一）技术准备期（1873—1936）

电视（television）由两个词根"tele"（远）、"vis"（看）构成，顾名思义，即它是一种使远距离的观看得以实现的技术工具。按中国古代的说法，如果说电话（telephone）是"顺风耳"，那么电视则相当于"千里眼"。这一新奇的发明得以实现有几个前提和基础：

1. 视觉暂留原理

与电影一样，电视荧屏上出现的活动图像其实都是快速在人眼前闪烁的静止影像，而人眼视网膜能短暂保留物体影像的生理特点会将这些原本静止的图像自动连贯起来，使之成为动感动态的影像。电视与电影的区别在于，后者是通过机械、数码、光学装置在近距离内实现，而电视则是通过电子技术实现远距离的影像传输、接收及观看。

2. 光电效应和荧光效应

电视得以实现远距离影像传播的电子技术基础是光电效应和荧光效应的发现和应用。光电效应是指当光线照射到某种物质时，会使它产生电，其电力强弱取决于光线强弱。简言之，该物质可以将光信号转换为电信号。1873年，英国工程师梅和史密斯发现了这种特殊的非金属物质——硒。而荧光效应正相反，当电流通过荧光物质时，会导致其发光，发光强弱与电流强弱成正比。换言之，该物质可以将电信号转换为光信号。1893年，法国科学家白克勒尔发现给某种化学物质充电，可以使其发光。光电效

[①] 本节主要史料内容参考郭镇之《中外广播电视史》，复旦大学出版社2010年版，以及郭镇之《中国电视史》，文化艺术出版社2004年版。

应和荧光效应分别解决了电视传播两端的基本问题,即可以将影像的光信号转换为电信号进行远距离传播,在终端再通过特殊的接收设备将电信号转换为光信号,还原为影像。

3. 图像分解与扫描技术

1875年,美国人凯瑞根据发明的影像分解方法制成了模拟人眼的装置。1880年,法国人勒布朗等人发现了眼睛扫描的原理,只要将图像分解为许多像素,用一根电线就可以将它们按顺序传送出去。此后机械扫描装置也被发明出来。1884年,德国工程师尼普可夫用机械方式传送活动图像成功,他的装置后来被用于机械电视。

4. 机械电视的发明

1925年,英国工程师约翰·贝尔德在伦敦向公众展示了他根据尼普可夫原理制造的机械电视机。1926年1月26日,他向英国皇家学会的40多位成员及新闻界作了演示,映出一个办公室勤杂工的活动影像。从此,贝尔德确立了电视发明家的地位,他也被称为"电视之父"。1928年,贝尔德将图像从伦敦传送到了纽约。1941年,他发明了可以播出彩色电视的机械电视系统。然而贝尔德的设备性能较差,后来被电子电视设备淘汰了。

图 3-109　贝尔德发明机械电视机

5. 电子电视的发明

1878年，英国科学家克鲁克斯发明了阴极射线管，德国斯特拉斯堡大学物理教授布劳恩据此发明了电子显像管。1904年，俄罗斯圣彼得堡大学物理学教授罗辛试制出实用的阴极射线管。他的学生佐里金移民美国后，于1923年发明了光电显像管，在美国无线电公司（RCA）的资助下，佐里金于1928年研制成功第一台光电显像管（kinescope）。1929年5月9日，佐里金首次公开展示了电视接收装置。1930年，电视摄像机也被发明出来。1935年，电子电视24帧画面的扫描线改进为343行，其优异的影像质量已经将机械电视赶到了边缘地位。电子电视的另一个重要的发明者是天才发明家方斯沃兹，其成果与佐里金小组的发明相继问世，他后来被誉为"美国电视之父"。

1936年11月2日，英国广播公司（BBC）在伦敦郊外的亚历山大宫播出了一场歌舞节目，这标志着世界上第一座电视台正式开播，这一天也被看作电视诞生的日子。从梅、史密斯、白克勒尔、凯瑞、克鲁克斯、布劳恩等人的基础性发现，到贝尔德、佐里金等人的直接技术发明，直至电视机构开始进行公开的传播，人类"远距离观看"的梦想逐渐变成了现实。

（二）萌芽起步期（1937—1949）

虽然电视与电影一样都具有工业特征，但二者仍有区别。电影相对来说具有一定的个体艺术探索空间（比如欧洲和美国的实验电影就具有较强的个体性），而电视对于作为工业体系的电视机构则有着高度的依赖性，电视艺术的发展相应地也基本上属于机构行为而非个体行为。

早在电视事业正式确立之前，以电视节目为核心的电视艺术已经开始了探索。在美国，通用电气公司于1927年在纽约建立了一座试验电视台，并于1928年1月13日开始试播节目。同年9月11日，电视台试播了世界上第一部电视剧《女王的信使》，声音部分由通用电气公司的广播电台播出，画面由试验电视台播出。因为通用电器公司原始的设备无法拍摄更多的演员，本剧只有两名演员。每台摄像机只能拍摄12英寸见方的范围，即仅能容纳一个演员的头部。拍摄现场有三台摄像机，一台拍摄女演员，一台拍摄男演员，还有一台拍摄两位演员的替身。拍摄时男女演员的头只能一动不动，否则就会出画。不论什么时候只要剧本要求其他的镜头，比如一只握着酒杯的手，就必须打开第三台摄像机，在它的取景框里能够看到替身演员的手。尽管形式如此简陋，但本剧的播出标志着真正意义上的"电视艺术"的开端。[1]

[1] ［英］大卫•麦克奎恩：《理解电视：电视节目类型的概念与变迁》，苗棣等译，14页，北京，华夏出版社，2003。

图 3-110　世界上第一部电视剧《女王的信使》的拍摄现场

此后电视节目开始得以逐渐发展。1929 年，英国广播公司（BBC）开始试播电视，1930 年，BBC 从贝尔德实验室播出了电视剧《花言巧语的男人》，尽管影像质量不佳，而且出现在屏幕上的只是人脸，但本剧却成为了英国最早的电视剧。1931 年，贝尔德实况转播了英国著名的"达比"赛马。BBC 还用贝尔德的发射机演播了一些时装表演、芭蕾舞剧和拳击比赛。继此前的实验性播出之后，1936 年 11 月 2 日，BBC 正式播出了电视节目，这标志着世界电视事业的开端。

电视节目的重头戏是电视剧。BBC 甚至提出了"每日一戏"的口号。从 1936 年到 1939 年英德战争爆发前，BBC 播出了 326 部电视剧，包括塞尔·托马斯的《地铁谋杀案之谜》、阿加莎·克里斯蒂的《黄蜂窝》、S.E. 雷诺德的《拐弯》等。由于受到早期电视技术的限制，还无法做到先将节目提前摄制并存储好根据需要随时播出，只能采用现拍现播（"直播"）的形式。常常是根据剧情需要在演播室预先搭好布景，演出时按顺序不间断地演下去。这种表演与转播方式其实相当于舞台剧的现场演出，这与早期电影对戏剧表演的直接搬演极其相似，区别仅在于它是可以远距离观看、大范围传播的戏剧表演，而这正是电视媒介的重要特征。

除了电视剧节目，还有新闻节目。与早期电影一样，电视在它的初始阶段也充分利用了体育、政治和社会性事件作为素材。比如赛马、乔治五世的加冕典礼、古典音乐会和政治演讲等。1938 年 9 月 30 日，BBC 的伦敦电视台播出了英国首相张伯伦从慕尼黑谈判归来的事件，节目名称为《我们时代的和平》。这次直播由三架

摄像机拍摄，用电缆传回亚历山大宫，实时播出，这是世界上第一次实况转播的新闻报道。

至1938年，英国已经售出了5千台电视机，但收视地区仅限于伦敦一地。1939年9月1日，在第二次世界大战爆发之际，由于担心电视天线会吸引敌人的炮火，BBC突然中断了正在播出的米老鼠动画片，直到七年之后，1946年6月7日，才重新在此前米老鼠动画片停播的地方开始恢复播出。

在美国，1939年4月30日，NBC试验电视台转播了世界博览会实况，致辞的罗斯福总统成为在电视上出现的第一位美国总统。但由于美国尚未确定电视制式标准，电视台还不能提供正规节目。1940年美国联邦通讯委员会（FCC）成立了全国电视标准委员会（NTSC），以建立统一的电视标准。1941年，委员会提出了NTSC制式标准，并规定自当年7月1日起实施。其后，美国全国广播公司（NBC）、哥伦比亚广播公司（CBS）获准开始商营播出，亦即播出带有广告的常规电视节目。1941年12月7日，珍珠港事件爆发，战争打断了美国电视的进程。战后美国电视台发展迅速，从战争期间的6家猛增到1946年的108家，为了控制规模，美国于1948年实行了暂停批准电视台的政策。

在电视艺术的起步阶段，英国一直领先于世界。美国、法国、苏联的电视转播都稍晚于英国。法国于1938年正式开播电视节目，1939年，美国、苏联分别正式开播电视。值得一提的是，早在1935年德国就已经成立了电视节目机构，并于当年3月22日开始在柏林正式播出定期节目。柏林奥运会期间，德国还进行了电视报道，这是最早的体育电视直播。从宣布正式播出的时间来看，德国比英国要早，但是世界电视史上并没有把纳粹政府的电视诞生日作为世界电视的纪念日。[①]

（三）快速成长期（1951—1979）

1950—1970年代，电视在各个方面都取得了巨大的发展，世界各国相继开办电视台，电视技术不断成熟，电视媒体不断壮大，电视节目也日益蓬勃发展。

1. 世界各国相继开办电视事业

1952年，加拿大广播公司开播。在美国，1952年，联邦通讯委员会结束了四年的电视台申请"冻结期"，新电视台如雨后春笋纷纷涌现。中等城市大多有了自己的地方电视台，而且发展为一市数台的格局，分别依附于不同的电视网（主要是NBC和CBS）。NBC、CBS成为实力最强的两大电视网，其后是实力相对较弱的美国广

[①] 郭镇之：《中外广播电视史》，22页，上海，复旦大学出版社，2010。

播公司（ABC）。在电视大发展的第一个10年，即20世纪50年代，美国电视网征服了本土电视观众。由于世界电视发展的不平衡，美国电视的迅速膨胀与各国电视的缓慢进展形成了鲜明对比。1950年代，当美国电视市场走向饱和的时候，其他国家的电视事业才开始形成。因此，在第二个10年，即1960年代，美国电视网又继续征服了世界。

进入1950年代后，原本领先世界的英国电视，由于战争的破坏，实力已大不如前。在1954年以前，全世界只有十几个国家开办电视，且多为欧美国家。本阶段则扩展到世界五大洲的50多个国家。欧洲的西德（1952）、东德（1955）先后开办了电视，东欧国家中的波兰、捷克、南斯拉夫、罗马尼亚、匈牙利、保加利亚等也纷纷播出电视。在中南美洲，受美国影响，拉丁美洲最早发展电视。1950年，墨西哥、巴西和古巴正式引进电视。大洋洲的澳大利亚（1956）、新西兰（1960），非洲的摩洛哥（1954）、阿尔及利亚（1956）、尼日利亚（1959）、埃及（1960），亚洲的日本（1953）、中国（1958）、印度（1959）、印尼（1963）先后开办了电视。

2. 电视技术不断获得革命性的突破

在电视节目的视听存储技术方面，1947-1948年，电视屏幕录像机问世，可以用胶片同步记录电视播出的声音和图像，产生电视屏幕纪录影片。1956年，磁带录像机的出现具有划时代的意义：这种新录像带技术无须冲洗，省工省时，图像可即时倒放，并可反复使用。在录像技术发明之后，电视剧等各种节目从此摆脱了直播形式，电视艺术得以走向演播室之外的广阔世界，电视艺术终于可以实现自由的时间与空间转换，同时还可以通过后期制作达到精良的制作水平。在某种意义上，电视艺术之成为独立的艺术样式，是自录像技术的应用开始的。

1956年，美国CBS首先播出第一个录像节目——《爱德华兹新闻评论》。到1960年代初，美国各大电视网均已使用磁带录像机，而淘汰了电视屏幕录像机。从此，地方电视台不必实时转播电视网的节目，电视节目实现了表演时间和播出时间的区别，制播分离开始了。1960年代，美国电视节目外包公司制作的节目已经占到电视网节目的60%，电视网自己仅制作20%的节目（主要是新闻和纪录片），赞助商制作的节目为14%。

1953年12月，美国联邦通讯委员会（FCC）批准全国电视标准委员会兼容黑白电视标准的彩色全电子电视制式标准（NTSC）。1954年，NBC正式播出彩色电视节目。到1965年，美国三大电视网节目已经完全彩色化了。在国际上，美国的NTSC制式与法国的SECAM制式、德国的PAL制式三家在全世界展开了长期的竞争。最终彩色电视制式形成了"三分天下"的格局：苏联和东欧国家采用了SECAM制式，西欧、北欧、大

图 3-111　美国三大广播电视网

洋洲和非洲部分、亚洲大部分国家（包括中国）采用了 PAL 制式，美洲国家、日本、菲律宾和中国台湾等地采用了 NTSC 制式。

1962 年 6 月 19 日，美国航空航天局（NASA）和美国电话电报公司（AT & T）合作发射了"电星 1 号"，首次成功地转播了电视信号。1964 年 8 月发射的美国"同步 3 号"卫星成为第一颗固定的可以从事洲际电视转播的通信卫星。1964 年 10 月在东京举行的第 18 届奥运会是经"同步 3 号"卫星将实况转播至美国和欧洲各地的。这次奥运会是第一次用卫星转播实况的奥运会。1965 年 4 月 6 日，"国际电讯卫星 1 号"发射成功，标志着世界进入了国际卫星传播的新时代。此前国际新闻影片必须利用飞机传送，而利用国际卫星，重大新闻即可进行实况转播了。此后，一些幅员辽阔的国家也利用通信卫星来进行国内电视覆盖，如美国、苏联、中国、加拿大、澳大利亚等。

有线电视也是另一种新的传播形式。尽管有线电视在 1940 年代末就已出现，但直到 1970 年代才开始得到迅速发展。有线电视是以同轴电缆或光导纤维传送节目并进行放大分配的电视系统，这种系统被称为社区天线电视（CATV）。有线电视具有抗干扰性能强、图像清晰度高、频道多、选择范围广等优点。后来，有线电视的功能大大扩展，与单纯转播节目的共用天线系统不同，有线电视台是提供节目服务的，传送的渠道包括地面微波、卫星、线缆等。

新电视制作设备改变了电视节目的形态。轻型摄像机和可移动式录像机相结合的电子新闻采集设备（ENG）使所有采用胶片方式的电视新闻都过时了。1972 年，荷兰菲利浦公司推出可录制 1 小时节目的卡式录像带，还发明了可以随时录制电视机中正在播放节目的录像机，从而敲开了家庭市场的大门。1976 年，日本胜利公司推出家用录像机，一卷卡带可录两小时节目。1970 年代，盒式磁带录像机进入家庭。在此阶段，电视媒介已被广泛应用于政治、经济、文化、艺术等人类生活的各个领域，从而使人类跨入了电子图像与文字并驾齐驱的时代。家用录像机与盒式录像带的普及，更为电视艺术的发展提供了无限广阔的艺术天地。各种电视技术的进步不断改变着电视播出的形态，同时也悄悄改变着媒介传播的基本格局。

3. 各类主要电视节目的基本形态已经成型

"二战"后最初的美国电视节目大多是从广播移植而来，是加上了视觉元素的广播

材料。也有直接播放电影，但后来感到威胁的电影界不愿再向电视台出售电影，使电视台不得不自己开发节目，这也为电视艺术提供了一个新的发展契机。

最早大力发展的是虚构性的戏剧式节目，如西部剧和警匪剧。1951年的抽样调查显示，美国播出的电视节目中，虚构性的戏剧式节目占25%，其中的重点便是警匪剧和西部剧。其中最出名的是《天罗地网》，本剧以洛杉矶警察局为故事原型，成为后来的警察剧的样板。情景喜剧也得到快速的发展。1960－1970年代，情景喜剧和警匪剧依然受欢迎，而西部剧则逐渐衰落，其他题材的限制也开始放宽，如种族冲突、同性恋、妓女、毒品、热门话题都上了电视，《星际迷航》等科幻类题材也很受欢迎。

通常在白天播出，以家庭主妇为收视人群的肥皂剧也相当受欢迎。英国早在1950年代就出现了肥皂剧，如《格拉夫一家》。此外英国的连续剧《格林道克的迪克森》《这就是你的生活》《汉考克半小时》、情景喜剧《本尼·黑尔节目》也都是具有代表性的著名节目。1955年，英国独立电视台（ITV）开播，与BBC展开了激烈的竞争，1960年代，ITV推出了最成功的电视连续剧《加冕街》，此外还有《危险的人》《无名博士》《逃亡者》《十字路口》等剧。但BBC在1960年代也保持着活力，其最成功的电视连

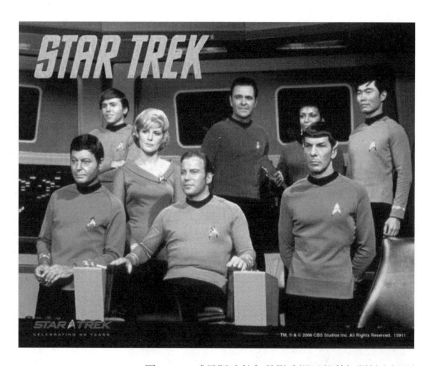

图3-112 《星际迷航》是影响深远的科幻题材电视剧

续剧是《福赛特世家》，本剧是苏联购买的第一部西方连续剧，还成功地打入了美国市场，标志着 BBC 节目销售在美国市场的突破。这部剧集最终创下发行 45 个国家，拥有 1.5 亿观众的惊人纪录。

情景喜剧出现的时间也很早。在美国，1948-1949 年期间，一批情景喜剧直接从广播搬上了荧屏。《我爱露西》出现于 1951 年，它为后来几十年的电视喜剧奠定了标准。本片一直演到 1970 年代男女主人公（生活中的夫妻）分手为止。情景喜剧通常以家庭题材为主，但后来题材范围不断被扩大，比如 1972 年开播的战争题材的《M*A*S*H》，该剧后来被改编成了同名电影，获得包括戛纳电影节金棕榈奖在内的国际国内多项大奖。

综艺节目也蔚为壮观。NBC 创办于 1948 年的《得克萨科明星剧场》、CBS 创办的《本市名人》等节目都异常火爆。1954 年又出现了"电视大观"类的综艺节目，以豪华的布景、绚丽的衣饰、缤纷的色彩和耀眼的明星为卖点，受到观众热烈欢迎；体育节目也开始兴起，先是拳击、篮球和保龄球比赛，后来又有了棒球、高尔夫球、橄榄球、赛马、摔跤等，收视率同样居高不下；音乐节目也已出现，如《热门歌曲巡视》等节目于 1950 年从广播移植到电视同样大受欢迎，ABC 创办于 1952 年的《美国室外音乐会》于 1957 年引入了摇滚乐；巨额奖金的电视竞猜游戏节目也在 1950 年代出现。1955 年，CBS 推出的《64 000 美元问答赛》风靡一时，引领了此类竞猜节目热潮，虽然期间经受了泄题等丑闻事件的打击，但作为一种节目类型仍然继续存在；1960 年代，访

图 3-113 《我爱露西》首开情景喜剧先河

谈节目兴起？NBC 的《今天》《今夜》《明天》等节目风行。

1950 年代开始，各大电视网都创办了自己的王牌新闻栏目。除了一般新闻，还有重大事件特别报道、国会听证会、总统电视辩论等。1960 年代，各电视网的晚间新闻栏目时间都延长了，电视网之间进行着激烈竞争。肯尼迪遇刺、登陆月球、种族骚乱、越南战争、水门事件等重大时事、政治事件进一步推动了新闻报道的发展。1970 年代，随着电子新闻采集设备（ENG）的出现，新闻报道变得更加自由，竞争也更加激烈。

纪录片与专题片是英国电视的特长。BBC，尤其是 1964 年开播的 BBC2 一直保持着高层次、趣味独特和文化性频道的形象。1950 年代由丹尼斯夫妇拍摄的《拍摄野生动物》《在非洲拍摄》《狩猎远征》等纪录片在 BBC 播出引起极大轰动。后者一直延续播出了 11 年之久，播出了 105 集。1960 年代，由艺术史家和批评家克拉克创作的《文明》对西方文明进行了系统深入的介绍和阐释，产生了极大的影响。英国格兰纳达独立电视台播出的《世界在行动》是关于世界大事的深度报道，比如 1963 年 1 月播出的第一期节目就以原子弹危机为题材。1970 年，格兰纳达独立电视台又制作了人类学纪录片《消失的世界》。此外，泰晤士电视台制作的《战争中的世界》，1973 年制作的《人类的上升》都具有极高的艺术水平。

从 1950 到 1970 年代末，电视艺术在不断的技术进步支撑下，在电视工作者的创造性智慧当中，取得了巨大的进步：从各类电视剧节目、新闻节目、体育节目、访谈节目，到综艺节目、竞猜节目、游戏节目、纪录片、专题片等，今天能够见到的大多数经典电视节目类型的基本形态已经形成；从粗糙简陋的低成本制作，到投入巨大、制作精良的艺术佳作，从受到严重技术限制的演播室直播形式，到不断进步的录像技术、剪辑技术、后期特效技术，电视艺术内容与形式开始得到精心打磨，电视艺术语言获得了全面的丰富和提升。在摆脱了简单模仿甚至搬演电影、戏剧的早期发展之路后，电视艺术逐渐找到了适合于自己传播特征的艺术形态，成为了一门独立的艺术样式。

（四）全面成熟期（1980 年至今）

进入 1980 年代后，电视艺术逐渐走向了全面的成熟，尽管电视节目并没有大的变化，但电视传播日趋全球化、国际化，一些超级传媒巨鳄的出现改变了世界电视传播的格局。

1. 超级传媒巨鳄与电视传播的全球化

1980 年代以来，通过不断的收购与兼并，一些跨国跨区域跨媒介的大型超级传媒集团如时代华纳、维亚康姆、迪斯尼、新闻集团、维旺迪等开始形成，并且就此改变了国际电视传播的格局。这些传媒巨鳄建立了实力超级雄厚的传媒机构，横跨电影、广播与电视、音乐、出版、网络等不同媒介领域，面向全球范围进行传播，成为综合性的传

媒帝国，其影响力已经拓展到了世界文化市场的每一个角落。

时代华纳公司拥有的价值品牌包括CNN、Netscape、HBO、《时代》《人物》《财富》杂志、时代华纳有线公司和华纳兄弟电影公司等；维亚康姆集团旗下拥有的价值品牌包括CBS、派拉蒙电视集团、派拉蒙电影公司、MTV音乐电视网、TNN、乡村音乐电视（CMT）、尼克罗迪恩儿童电视频道、布洛克巴斯特录影带出租连锁店、西蒙和舒斯特出版公司等；迪斯尼集团旗下拥有的品牌业务包括迪斯尼影视娱乐公司、主题公园和度假村、ABC、ESPN、迪斯尼特许经营产品的生产和销售、相关书刊和音乐作品的出版发行等；新闻集团的经营业务覆盖了所有的媒体领域，旗下品牌包括20世纪福克斯电影公司、FOX电视网、天空电视台、《泰晤士报》《镜报》《卫报》、哈泼柯林斯图书出版公司、星空传媒等。新闻集团是当今世界上规模最大、国际化程度最高的综合性传媒公司之一。它控制了英国40%的报纸，澳大利亚2/3的报纸，控制了美国电视台总数的40%，通过卫星向拉美国家播送150套节目，通过天空电视台向全欧洲播放节目。光是在亚洲，新闻集团就用7种语言，通过40多个频道向包括中国在内的53个亚洲国家和地区提供娱乐和信息节目。

传媒业的合作与兼并成为浪潮，事实上那些超级传媒帝国都是通过这种方式逐渐建立起来的。1995年12月14日，NBC和微软宣布合作开办24小时有线电视新闻频道（MSNBC）及其网络版。此前，ABC与"美国在线"（AOL）、默多克的福克斯网（FOX）与美国最大的有线电视经营者电讯公司（TCI）宣布合作。自1995年8月CNN被时代华纳公司兼并后，时代华纳公司便成为与TCI齐名的美国最大的有线电视公司。1995年，迪斯尼收购ABC电视网花费了190亿美元，1996年，时代华纳收购CNN花费了75亿美元，1999年，维亚康姆收购CBS花费了370亿美元，而2000年时代华纳与美国在线的并购案交易总额已高达1840亿美元，其后公司更名为美国在线时代华纳（2003年重新改名为时代华纳）。

默多克的新闻集团也是通过不断的兼并才成为超级传媒大鳄的。1985年，默多克买下美国20世纪福克斯电影公司，但他看中的其实是该公司

图3-114　福克斯电视网成为美国第四大电视网

下属的福克斯电视台。一年以后，FOX 电视台就被改造扩展成了广泛覆盖的美国第四大电视网。福克斯新闻频道（FOX News Channel）日常播出的 12 个栏目中，有 7 个跃居美国新闻频道同类栏目收视率第一，胜出首创新闻频道的 CNN。FOX 娱乐频道和 19 个地方体育频道在一些国家超过了领导世界体坛的 ESPN 节目。FOX 电视网初入新闻集团时，市场占有率只有 6%，如今已跃至 12%。而 ABC、NBC、CBS 三大电视网各自的占有率也从 30% 下降到 20%。

今天，电视节目的国际化传播成为重要的趋势。ABC 自 1989 年后相继开办了拉美国际频道、西班牙语频道、葡萄牙语频道，1996 年，MSNBC 全天候新闻频道正式开播，其目标传播范围是欧洲、亚洲和拉丁美洲。在亚洲，1993 年 11 月开播的亚洲商业新闻频道（ABN）由美国电讯公司（TCI）和道·琼斯公司各出资一半建立。美国娱乐体育节目网（ESPN）的覆盖面也扩大到了五大洲，通过卫星覆盖了 150 个国家。BBC 于 1987 年开办了 BBC 欧洲电视台，1991 年 4 月改为 BBC 世界电视台，开始对亚洲和中东地区进行电视广播，一年后它的信

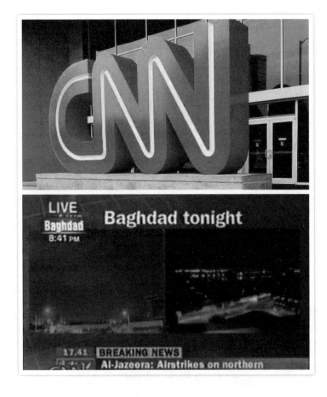

图 3-115　CNN 因直播海湾战争而崛起

号到达非洲。1991 年 10 月，中国中央电视台向亚洲播放第四套节目，90 年代后期，中国电视信号已经覆盖全球。

2. 电视节目在稳定中有所变化

整体上看世界电视节目的基本形态早在前一时期就已经基本成型，并没有发生本质性的变化，保持着相对的稳定性。相对而言，获得较大和较快发展的是新闻节目。随着电子新闻采集设备（ENG）和卫星采集设备（SNG）的普遍使用，电视新闻的采集、发送和制作变得越来越快捷方便，这使新闻采集量、传播量都得到了大幅上升，相应地为新闻节目的扩张创造了条件。与技术进步相应的是电视新闻观念的变化。从 1960 年代到 1970 年代，美国电视网每天的新闻也仅仅是从 15 分钟扩展到了 30 分钟，名牌新闻栏目包括 ABC 的《夜线》《20/20》，NBC 的《今天》、CBS 的《60 分钟》等。后来

电视台增加了早间与午间新闻节目,发现它们也颇受欢迎,但传统观念一直认为人们对新闻的需求量是有限的。

电视新闻观念的革命性变化出现在 1980 年。1980 年 6 月 1 日,全球第一家全天 24 小时播出新闻的商业性电视台美国有线电视新闻网(CNN)开播。它诞生于一片怀疑与嘲弄声中,当时没有人相信观众需要整天不断地收看新闻。然而 CNN 用自己的成功回击了所有的怀疑与嘲弄。1985 年,CNN 首次盈利,到 1990 年代,CNN 的电视覆盖率已经达到美国全境的 98%,其收视率与美国三大广播公司已经不相上下。更重要的是,CNN 是一个国际化的传媒,它最大的特色就是国际新闻,在世界范围内受到欢迎。世界各国各地区的著名饭店、宾馆、使馆、商业机构、证券交易所等都订购 CNN 的新闻。一系列国际政治事件,如韩国民航班机被苏联空军击落、美国驻贝鲁特海军陆战队司令部被炸、美军入侵格林纳达、"挑战者"号航天飞机爆炸、"伊朗门"事件、柏林墙倒塌……这些事件为 CNN 的发展提供了重大的机遇,而 1990 年的海湾战争更是其事业发展的分水岭。作为当时留在战地的唯一西方电视机构,CNN 获得了令人艳羡的独家新闻,也使自己成为全球最著名的新闻机构之一。CNN 获得成功之后,专门的新闻频道才得到了广泛的认可,并且在世界各国电视业中得到广泛建立。

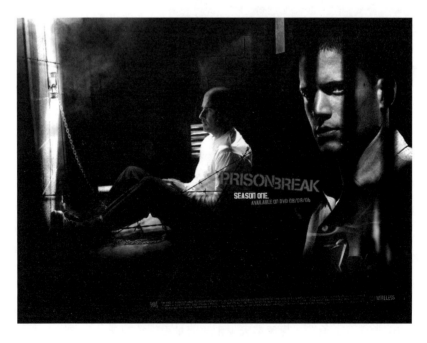

图 3-116 《越狱》等美英电视剧风靡全球

电视剧仍然是电视节目的重点，制作越来越精良，投入也越来越大。电视台精心制作的重磅连续剧开始兴起。1978 年，ABC 制作的黑人史诗剧《根》轰动美国，收视观众达到了 1.3 亿人次。1983 年，ABC 又播出了同样在成功小说基础上改编的《战争风云》和《荆棘鸟》，5 年后更耗资一亿美元打造史诗性巨作《战争与回忆》，这些剧作都获得了成功。此外，肥皂剧也挤进了晚间黄金时间。1978 年 CBS 开始播出的《达拉斯》（1978—1987）、1981 年开始播出的《鹰冠庄园》（1981—1990）都风靡全球。

从 1990 年代以来，美国各电视台纷纷制作出许多构思精妙、制作精良、类型丰富的电视剧精品，比如罪案类的《越狱》《CSI》《别对我撒谎》《反恐 24 小时》，政治类的《纸牌屋》，法律类的《波士顿法律》，家庭类的《绝望主妇》《单身毒妈》《辛普森一家》，喜剧类的《老友记》《生活大爆炸》《人人都爱雷蒙德》，鬼怪类的《真爱如血》《吸血鬼日记》《狼门血影》《邪恶力量》，都市类的《欲望都市》，同性恋类的《同志亦凡人》，科幻类的《迷失》《天赐》《英雄》，医院类的《实习医生格蕾》《豪斯医生》，青春偶像类的《绯闻少女》《美少女的谎言》，战争类的《兄弟连》《血战太平洋》等。这些剧集在世界各国都有众多的影迷，产生了广泛的国际影响，其中许多剧集还被他国引进，翻拍为本土版本，比如《丑女贝蒂》在中国就被翻拍为《丑女无敌》。英国的电视剧集也有比较大的影响，近些年来在全球产生影响力的包括《神探夏洛克》《黑镜子》《唐顿庄园》《梅林传奇》《皇家律师》《南方与北方》《傲慢与偏见》《虎口脱险》《憨豆先生》等。

除了电视剧集，英美的综艺节目也在全球范围有着极大影响，比如真人秀节目《老大哥》《学徒》《生存者》，选秀节目《美国偶像》《英国达人秀》《荷兰好声音》等都在全球范围掀起热潮，并在引进或模仿基础上诞生了许多本土版本，比如中国的《超级女声》《快乐男声》《我型我秀》《中国达人秀》《中国好声音》等。

新闻节目、电视剧节目、综艺节目是世界各国电视节目的三大重点，其中电视剧又是与电视艺术联系更为紧密的部分，在各国电视产业中具有举足轻重的地位。在亚洲地区，中国、日本与韩国的电视剧产业较为发达，日剧与韩剧在中国都有较大影响，是"日流""韩流"的重要组成部分，《东京爱情故事》《蓝色生死恋》《冬季恋歌》《大长今》《来自星星的你》等电视剧在中国都产生了极大的影响。

整体来看，在电视传播国际化、全球化的浪潮下，国家疆域的概念已经变得日益模糊，跨国传播成为一种常见的现象。欧洲的区域间无疆界电视、亚洲的跨国卫星电视快速发展。随着卫星电视频道、有线电视系统如雨后春笋般地涌现，国际间的电视节目合作、产品交易日益繁荣，世界性的节目市场开始形成，而西方尤其是美国在节目市场上

图 3-117 《中国好声音》是从荷兰原版引进的节目模式

的垄断性地位仍然相当牢固。国际间的电视节目基本上以单向流通为主,不仅是发达国家向不发达国家流通,甚至在西方国家之间也以美国向其他国家流通为主。美国电视业的发展在全球电视业中具有重大的引领和示范效应,"从某种意义上说,美国电视是世界电视的一块实验田。由于电视是一个传播很广、模仿很快的行业,美国节目的发展是有代表性的。美国电视节目的演变的历史是整个世界电视业的一个缩影。"[1]正因如此,对世界电视的发展描述常常以美国电视的发展为主轴。电视节目的国际传播及地位的不对等现象从电视问世以来就一直存在,并随着传媒产业的全球化呈现出越来越明显的趋势。

二、中国电视艺术的发展

(一)初创成长期(1958—1977)

1958年5月1日,中央电视台的前身北京电视台开始实验性播出,并于9月2日开始正式播出。10月1日,中国第二座电视台上海电视台问世。12月20日,哈尔滨电视台开播。这批中国最早的电视台标志着中国电视事业的开端。到1966年"文革"

[1] 郭镇之:《中外广播电视史》,124页,上海,复旦大学出版社,2010。

图 3-118　中央电视台的前身北京电视台于 1958 年正式开播

图 3-119　中国第一部电视剧《一口菜饼子》

开始前,全国正式开播电视的省市已经达到 21 个。由于电视机数量稀少,电视对于绝大多数普通人来说还是闻所未闻的奢侈品。

早期电视节目中,电影和戏剧转播占了最大的比重。开办初期,北京电视台播放电影的时间占全部节目时间的 75%,戏剧转播占 15%;到了 1959 年年底,故事影片占时 50%,戏剧占 30%,余下 20% 是纪录影片、科教影片、《新闻简报》和小型演播室节目。1958 年 6 月 15 日,北京电视台播出了第一部电视剧《一口菜饼子》。剧情为妹妹拿着枣丝糕逗狗,被姐姐痛加阻止,这件事引发了姐姐对旧社会悲苦生活的回忆:逃难的母亲将剩下的一口菜饼子留给妹妹,在饥寒交迫中死去。听完姐姐的哭诉,妹妹痛悔自己不应忘记过去苦难的岁月。本剧是为了配合"忆苦思甜""节约粮食"的宣传精神,根据《新观察》杂志上的同名小说改编的。由于电视技术的限制,本剧采用的是直播形式,在演播室用三台摄像机边拍边播,全剧只有一台景,演出也不到半小时,但却是中国电视剧的开山之作,标志着我国电视艺术的诞生。"电视剧"这一名称,也是在演播该剧时,由编导人员即兴命名的。

早期电视剧基本上都是政治性的。继《一口菜饼子》之后,北京电视台又于 1958 年 9 月 4 日播出了电视剧《党救活了他》,本剧根据抢救严重烧伤的炼钢工人的新闻事件改编,可以被称为纪实报道剧。从 1958 年到 1966 年,北京电视台在 8 年间共播出了电视剧 80 多部。上海电视台于 1958 年 10 月 25 日播出了它的第一部电视剧《红色火焰》,此后先后播出了《姐弟血》等 35 部电视剧。广州电视台在播出第一部电视剧《谁是姑爷》之后,在本时期共播出了 30 余部电视剧。此外,哈尔滨、长春、天津等地的电视台都制作播出了电视剧节目。在 1958—1966 年间,全国共播出了电视剧(包括电视小品)约 180 余部,涌现出第一代的电视剧导演、编剧和演员。

早期直播电视剧有几个特点[①]:

①电视剧题材多反映现实生活。如同报告文学在文学创作中的地位一样,当时的电视剧创作走在反映时代的前列。反映生活的即时、快速,这是电视剧与电影故事片的最大区别。有时一个电视剧从编剧,到排练、播出,仅需要一两天的时间。《党救活了他》从事迹见报到电视播出相距不过 30 个小时。②电视剧以实况直播形式播出。这种实况直播采用多机拍摄,具有镜头连续、声画同期、生产周期短、效率高的特点。由于是直播,演员表演必须一气呵成,声画同期性也为电视观众带来了身临其境的真实感。③直播形式使电视剧时空表现受到极大局限。1959 年,北京电视台播出第一部多场景大型电视剧《新的一代》,女演员前一个镜头在夏天的校园,下一个镜头就转到了冬天的教室,演员必须迅速从上一景跑到下一景,边跑还要边穿棉衣,尽管喘得上气不接下气,还要若无其事地演戏。当时人们把电视剧概括为"一条主线,两三个景,四五个人物,七八场戏,六十

① 陈志昂主编:《中国电视艺术通史》,4~5 页,北京,中国文联出版社,2000。

分钟,二百个镜头",多以内景、近景为主,主要靠对话来塑造人物。从以上特征来看,早期电视剧实际上相当于话剧小品的实况播出,由于受到技术限制,电视剧还没有寻找到自己独特的艺术风格和艺术语言。

电视剧之外,其它节目形态也得到了发展。1960年4月,中国第一次承办世界性大型运动会——第26届世界乒乓球锦标赛,电视在新闻报道中崭露头角,电视转播万众瞩目,中国从此掀起乒乓球热。乒乓球后来在中国之所以成为"国球"与电视体育报道有着密切的关联。同年9月5日,周恩来总理会见英国记者、电视制片人费利克斯·格林时首次利用电视发表谈话,这一姿态引起了西方的关注。

1961—1962年,北京电视台举办了三次"笑的晚会",以相声、小品、滑稽表演为主,引起了热烈的反响,但也有人指责晚会影射现实、格调低下,最终被扣上"庸俗低级"的帽子被否定。此类综艺晚会直到1980年代才重新得以恢复。

十年"文革"期间,中国电视事业基本陷于停顿状态。1966年2月26日,北京电视台直播最后一部电视剧《焦裕禄》后,一停多年。占据荧屏的除了"文革"宣传,一度只剩下了几部"革命样板戏"。此后这个时期也拍摄了《考场上的反修斗争》《杏花塘边》等八部配合当时政治斗争的电视剧。"文革"时期中国电视机数量达到了数万台,但除了极少数政府领导和高级知识分子,一般中国百姓看不到电视节目,所以这些电视剧对于普通观众来说几乎没有任何影响。

(二)改革发展期(1978—1991)

尽管"文革"在1976年已经结束,但中国电视事业直到1978年才开始渐渐走上正轨。1978年元旦,《全国电视台新闻联播》(简称《新闻联播》)正式开播。同年5月1日,北京电视台正式更名为中央电视台(现北京电视台始建于1979年5月1日),并由此确立了其国家电视台的地位,而中国电视的宏观体制改革在几年后才启动。

1983年3月底至4月初召开的第十一次全国广播电视工作会议制定了对后来发展影响深远的大政方针,其中最引人注目的是"四级办广播、四级办电视、四级混合覆盖"的政策。从此中央、省(中央直辖市、自治区)、省辖市(地区)、县电视台的四级电视格局形成。由1982年的不足20个市级电视台增加到1985年的172个市、县电视台。电视发射台和转播台从1980年的2469个增加到12159个。中国电视事业从此驶上快车道,中国的电视传播格局也形成了鲜明的中国特色。西方电视不论是以BBC、NHK为代表的公营模式,还是以美国ABC、CBS、NBC为代表的商营模式,都是以几个主导性的电视台/电视网为主体,而中国的电视结构则按照行政区划分布,这使得中国成为世界上电视台和电视频道最多的国家,这也为后来中国电视台之间的激烈竞争埋下了伏笔。

电视媒介的经济运作方式也开始进行改革。1979年1月28日,上海电视台播出了

中国第一个电视广告——时长1.5分钟的《参桂补酒》广告。同年12月，中央电视台也开始播出广告。这些都标志着市场经济因素开始进入此前纯粹作为"宣传喉舌"的电视媒介当中，在行政力量仍然主导电视发展的前提下，商业力量开始对中国电视的发展产生巨大影响。1979年，中央电视台由全额预算改为差额补助。进入1980年代之后，国家拨款在电视台经费中所占比例越来越低，广告收入开始成为电视台收入的基本来源。1987年，中央电视台广告收入达到2700万元，高出1300万元的国家拨款两倍以上。

"经济上如此强烈地依赖广告，中国电视节目的商业化自然难以避免。……部分的公用性、部分的商业性、部分的党性同时并存的现状，导致了中国电视社会角色的混淆，造成了公私不分的混乱。"[1]一方面，电视媒介的商业化为电视业提供了发展的经济动力，在宣传功能之外，受众的需求成为电视台必须考虑的首要因素，电视不仅是党和政府的"喉舌"，同时也成为为大众提供资讯服务、娱乐服务的公共媒介，交流和分享文化信息的公共平台；但另一方面，收视率成为衡量电视节目优劣与电视业发展的基本指标，这也引发了舆论对于电视媒介社会责任的普遍焦虑。

在电视节目生产方面，1978年5月22日，中央电视台播出"文革"后的第一部电视剧《三家亲》。该剧以喜事新办为主题，生动地反映了农村的生活场景。这是第一部采用录像技术全部实景录制的电视剧。1978年中央电视台播出了8部电视剧。此后在不到一年半的时间里，中央与地方电视台、电视制作机构共拍摄了150多部电视剧。1979年，电影部门决定不再供给电视台电影新片，这使电视业必须另寻新路。同年8月，中央广播事业局召开全国各电视台负责人会议，决心自己生产电视剧，自力更生来解决没有新影片以后的节目源问题，这是一个重要的转折点，标志着中国电视从长期等待外援"要饭吃"的状况走向独立自主办节目的开始。

此后，中央鼓励各地电视台自主制作电视剧等电视节目的新政策很快见到成效。1979年中央电视台播出了19部电视剧。当时中央电视台的《有一个青年》《他是谁》、上海电视台的《玫瑰香奇案》《永不凋谢的红花》等作品在观众当中引起了较大反响。1980年国庆节，中央电视台策划了以电视剧为中心的全国电视节目大联播，一个月时间内播出了各地电视台制作的电视剧40余部，轰动一时，这也成为中国电视剧发展的第一次转折。1982年后，电视剧产量不断增长。1983年，全国电视剧产量已达到4000多部（集）。同年，全国优秀电视剧奖"飞天奖"，以及"大众电视金鹰奖"先后设立。从1978年至1987年的10年间，中国电视剧总产量已经达到了5875集，是从1958年至1978年间20年的近30倍。"在电视剧产量急剧增加的同时，与中国电影观众从1979年开始逐渐下降的趋势成反比，电视剧的观众则在不断增加，电视剧取代电影成为了

[1] 郭镇之：《中国电视史》，56页，北京，文化艺术出版社，2004。

图 3-120 "86 版"《西游记》至今仍是无法逾越的高峰

中国最具大众性的视听叙事形式"。①

在电视剧类型上,1980年2月5日,中央电视台开始播出9集电视连续剧《敌营十八年》,这是中国第一部电视连续剧,也是第一部采用情节剧模式制作并产生广泛影响的通俗电视连续剧,本剧并不强调对人物性格的深刻塑造和主题的深入开掘,而是强调剧情的戏剧性、悬念性、冲突性等娱乐元素。尽管本剧在当时受到主流文化的批评,但电视剧的通俗化、娱乐化仍然是一种发展趋势。作为最早的一部"谍战剧",本片可谓后来倍受欢迎的电视剧《潜伏》(2008)的"鼻祖"。这一阶段的作品不仅有《蹉跎岁月》《今夜有暴风雪》《便衣警察》《凯旋在子夜》等"伤痕电视剧"或"反思电视剧",也有《新闻启示录》《新星》等"改革电视剧",这些电视剧都与时代文化思潮保持了紧密的同步联系,是时代思想文化的缩影。此外,《四世同堂》《红楼梦》《西游记》等根据经典名著改编的电视剧也产生了巨大的社会反响。

图 3-121 《渴望》曾创造万人空巷的收视奇迹

在中国电视剧发展中引进剧扮演着重要角色。1980年新年,中央电视台播出了译制的法国故事片《红与黑》,此后又接连播放了科幻冒险类的《大西洋底来的人》(美国),名著改编类的《大卫·科波菲尔》(法国)、《安娜·卡列尼娜》(英国),惊险类的《加里森敢死队》(美国)、《姿三四郎》(日本),体育类的《排

① 尹鸿:《意义、生产、消费:中国电视剧的历史与现实》,载《尹鸿自选集》,77 页,上海,复旦大学出版社,2004。

球女将》（日本），家庭伦理类的《血疑》（日本）、《女奴》（巴西）、《诽谤》（墨西哥），武打动作类的《霍元甲》（香港）等电影、电视剧节目，在引起观看热潮的同时，也为中国电视剧从一种单纯表达政治诉求的政治文化，向娱乐消费的大众文化的转型提供了参照和启示。

正是在西方"肥皂剧"生产模式的启发之下，1990年，北京电视艺术中心制作出了中国"第一部长篇室内电视连续剧"《渴望》。本剧在中国电视剧生产中具有某种开创性的意义：在生产方式上，以基地化、标准化方式进行生产，流水线式作业；在创作观念上，坚决定位于大众文化与通俗文化范畴，以普通老百姓的欣赏趣味和观赏习惯为旨归；在人物塑造上，一改此前热衷于塑造"圆形人物"、复杂人物的趋势，创造性格鲜明单一的类型化人物；在剧情上，强调戏剧冲突与煽情效果。这部电视剧明显借鉴了中国港台地区及日本、巴西电视连续剧的经验，在将之用于"本土化"实践之后获得了巨大的成功。"《渴望》以其对精英文化的偏离、对传统文化的复归、对现代大众传播方式的运用以及对官方意识形态的妥协而大获全胜，它既迎合了广大市民的传统心理积淀和情感宣泄的需求，又与官方对传统的张扬暗中契合，于是上下同庆，皆大欢喜"。[①]

除了电视剧，1980年代还曾掀起"纪录片热"。1983年，中央电视台推出25集大型电视专题片《话说长江》，节目首次在大型节目中采用了固定节目主持人，章回小说体结构方式，连续播出，引发了观众对专题片式纪录片的观看热情。此后，各种文化风光片、电视政论片如《话说运河》《迎接挑战》《让历史告诉未来》《第三次浪潮》《长征，生命的歌》《河殇》《望长城》等都产生了极大的影响。以今天的眼光看，这些纪录片实际上基本上都是专题片，不论是文学化的画外音解说词，还是宏大的历史文化视角、极具野心的主题探索，都带着鲜明的1980年代的文化印记。

综艺节目与晚会节目也在发展。1983年，中央电视台正式开办春节联欢晚会。春晚从此成为中国人的"电视年夜饭"，除夕之夜看春节联欢晚会成为吃饺子、放鞭炮之外的中国新民俗。它所承担的功能已经远远超出了综艺晚会的范畴，是国家意志、意识形态、时代文化、社会心理、大众娱乐的一个大融合。

（三）深化转型期（1992—2003）

1992年6月16日，中共中央、国务院发布《关于加快发展第三产业的决定》，广播电视所属的文化事业被纳入"第三产业"的范畴，从此"第三产业"可以而且必须通过创收自负盈亏。同年9月，中央电视台成立经营开发部。1993年，中央电视台《东

[①] 陶东风：《双重文化语境中的中国大众文艺》，载钟艺兵、黄望南主编：《中国电视艺术发展史》，368页，杭州，浙江人民出版社，1994。

方时空》《夕阳红》开始实行专栏承包制,此后,各地电视剧制作、广播电视报刊、广告部、经济部逐步实行经济承包制。"事业化管理、企业化经营"成为电视台的基本运作模式,广播电视逐渐由宣传工具转向垄断性的文化产业。

广告经营是电视台经营的主体,也是商业性收入的基本来源。1991年,电视广告首次跃居中国四大广告传媒榜首(其次为报纸、广告公司、广播),1992年,电视广告再度名列四大传媒之首,收入更达到20.5亿元,比上年度增长了105.4%。中央电视台作为中国电视行业的龙头,其广告经营成为中国传媒业甚至中国经济发展势头的晴雨表和风向标。自2000年以来,中央电视台的广告招标总额不断攀升,从2000年的21.6亿元,到2011年的126.687亿元,12年间广告招标总额差不多翻了6倍。电视广告收入的急剧增长,为中国电视业的发展提供了强大的经济动力,但也使中国电视的商业属性越来越强。

1984年,中国第一颗实验通信卫星成功发射。1986年,中国发射实用通信卫星,7月1日,通过卫星传送的电视教育频道开始试播。1990年,中央电视台一、二、三套节目全部由国内卫星传送。1995年,中央电视台开播四个卫星频道(第5、6、7、8频道),此后又相继开播第9、10、11频道。2003年开播新闻频道,2004年开播少儿频道、音乐频道和西班牙语、法语频道。从1997年开始,中国省级电视台陆续上星,到1999年,30家省级电视台全部上星,展开了彼此之间,以及与中央电视台之间的激烈竞争。

本阶段是电视节目的大发展时期,新闻、专题等传统类型取得新突破,谈话节目、综艺节目等各种新类型不断涌现,电视剧节目更是进入一个空前繁荣的新阶段。

引领中国电视新闻节目革命的是中央电视台的《东方时空》栏目。1993年,中央电视台新闻评论部精心打造的《东方时空》开播,包括四个子栏目:《东方之子》为观众呈现国家社会的精英人物,《东方时空金曲榜》吸引青年观众的眼球,《生活空间》从平民视角真实记录百姓生活,《焦点时刻》及时跟踪、点评社会热点事件。这个在早上播出的节目改变了中国人早上不看电视的习惯,深刻地影响了中国电视的运作模式与观念。

在用工方式上,中央电视台新闻评论部等部门大量聘用了编外人员作为栏目组成员,这种新用工模式直接促使中央电视台进行了人事制度改革,聘用人员可以入党、提干、评先进、分房,奖金甚至比正式员工还高。1994年,中央电视台与第一批聘用人员签订具有法律效力的聘任书;在栏目经营上,电视台不为栏目提供制作经费,而仅提供几分钟广告时间,通过广告收入来维持栏目的运行。这些新的运营方式灵活、自由,极大地激发了制片人与栏目组的创作动力,也为节目提供了较为宽松的自由空间,这些都为中国电视新闻改革的成功奠定了基础。

这次新闻改革带来的最大冲击在于电视观念的变化。它开始将电视媒体从纯粹的宣传喉舌或盈利工具,转换为承载着社会责任,同时贴近百姓、贴近生活的公共信息服务

图 3-122 《东方时空》引领了中国电视新闻改革

平台。在新闻语态上，从过去的居高临下转为娓娓而谈，白岩松、崔永元等新型主持人更加亲民随和；在新闻功能上，舆论监督的作用被前所未有地开发出来，《焦点访谈》甚至得到了国家领导层面的关注与支持。"新闻立台"逐渐成为电视台建构自身品牌的核心基础。①

随着卫星直播技术的发展，电视新闻直播越来越成为重大事件发生时的常规报道方式。1997 年被称为中国电视的直播年，中央电视台从 6 月 30 日至 7 月 3 日连续对香港回归进行直播报道，此后，几乎所有重大事件都有电视直播，从各种体育比赛，到水下考古发掘，从国庆阅兵典礼，到突发事件，处处可以看到卫星直播车的身影。电视新闻的即时性特征被放大到了极致。

2002 年之后，一种新的新闻形态"民生新闻"开始在全国范围蔓延。所谓民生新闻，通常指以江苏电视台 2002 年开播的《南京零距离》为代表的一类新闻节目，随着《南京零距离》获得巨大成功，节目的新闻形态迅速被全国各地电视台尤其是各城市电视台所复制，成为 2002 年之后中国电视最重要的现象之一。民生新闻以本土性、地域性、接近性、参与性、互动性为基本特征，以服务性、娱乐性为基本功能。民生新闻形态为地面频道提供了一种独有的新闻资源，成为地面频道与传统核心电视媒体（中央台、卫视频道）展开新闻竞争的最有力武器，并直接带动了地面频道的强势崛起。

① 1990 年代中央电视台新闻改革的具体过程可参见孙玉胜：《十年》，北京，生活·读书·新知三联书店，2003。

进入 1990 年代后，电视剧逐渐成为最具市场化特征的电视节目类型。此前中国电视剧主要由各级电视台制作，后来，一些电视台的电视剧制作部门陆续成为独立的电视剧制作机构，比如从北京电视台分离出来的北京电视艺术中心。另外，从 1980 年代后期开始，经国家广播电影电视管理部门批准，一些社会企业、民营企业也开始获得电视剧制作许可证，从事电视剧生产。1990 年代初，由于看到《渴望》《编辑部的故事》等电视剧播出的巨大广告效益，电视台开始通过竞价方式购买电视剧播映权，电视剧的生产和流通开始逐渐走向市场化。这一阶段出现了一大批脍炙人口的经典电视剧，比如《三国演义》《水浒传》《雍正王朝》《宰相刘罗锅》《还珠格格》《北京人在纽约》《我爱我家》《过把瘾》等，当中既有作为"国家队"的中央电视台出品的作品，也有各级地方电视台电视剧制作机构、民营影视公司出品的作品，既有根据经典名著改编的历史题材作品，也有反映时代风貌、具有青春气息的作品，许多作品成为了时代性的经典。

（四）升级竞争期（2004 年至今）

2004 年，湖南卫视面向全国推出一档选秀节目《超级女声》，引发全国电视节目的娱乐化大潮。其实，各种文化娱乐节目早在 1990 年代就已经开始兴起。比如综艺类的《综艺大观》《正大综艺》曾一度广受欢迎，受港台节目影响的《快乐大本营》《欢乐总动员》等收视长红（前者甚至至今仍受欢迎），访谈类的《实话实说》《艺术人生》在全国获得近乎家喻户晓的知名度，竞猜类的《开心辞典》《幸运 52》也曾办得红红火火。但是，直到成为引发全民强烈关注的具有"文化事件"性质的《超级女声》的出现，才具有了某种划时代的意义：它标志着真人秀节目正式进入中国，娱乐化开始成为中国电视发展的新引擎。

《超级女声》是对美国选秀类真人秀《美国偶像》的复制，引发了全中国的收视热潮，它的成功引领了全国范围的真人秀节目热。真人秀节目，即经过精心的环节设计，由普通人作为主要参与者的娱乐节目类型，其后又衍生出明星真人秀节目。到 2005 年，全国主要的真人秀节目已经出现了生存冒险型（《生存大挑战》《峡谷生存营》）、人际考验型（《完美假期》）、表演选秀型（《超级女声》《谁将解说北京奥运》）、技能应试型（《绝对挑战》）、身份置换型（《非常 6+1》《星光大道》）、益智闯关型（《幸运 52》《开心辞典》）、游戏比赛型（《金苹果》《勇者总动员》）、男女选配型（《玫瑰之约》）等各种不同类型。[①]主要的卫视几乎都炮制出了自己的选秀节目，其中尤以歌唱选秀类节目最引人瞩目，继《超级女声》后，湖南卫视又开发了《快乐男声》，而东方卫视则先后推出《我型我秀》《加油！好男儿》等与之抗衡。歌唱选秀类真人秀之

① 尹鸿、冉儒学、陆虹：《娱乐旋风——认识电视真人秀》，27 页，北京，中国广播电视出版社，2006。

图 3-123 《超级女声》引发全国电视娱乐节目大潮

外,舞蹈类(《舞动奇迹》《舞林大会》)真人秀也颇受关注。

由于受到国家广电总局多次"限娱令"的政策抑制,歌唱类选秀节目一度降温,但到 2012 年,随着浙江卫视《中国好声音》的异军突起,各卫视又重新开始放歌,出现了北京卫视的《最美合声》、江苏卫视的《蒙面歌王》、东方卫视的《声动亚洲》、广西卫视的《一声所爱》、辽宁卫视的《激情唱响》、山东卫视的《天籁之声》、青海卫视的《花儿朵朵》、江西卫视的《中国红歌会》、四川卫视的《中国藏歌会》等。

真人秀节目红火的背后,是中国电视业在全球化背景下对国外尤其是西方电视业从借鉴、学习、模仿到原版引进不断升级的过程。《超级女声》模仿的是《美国偶像》,中央电视台的《交换空间》模仿的是美国同名节目,《舞林大会》《舞动奇迹》等模仿的是美国节目《星随舞动》,江苏卫视的两档王牌栏目《非诚勿扰》《一站到底》也都是对国外节目模式的模仿,《非诚勿扰》更是继当年湖南卫视的《玫瑰之约》后再次引发了婚恋速配节目的热潮。

在娱乐化发展大潮中,曾经一家独大的中央电视台开始面临各卫视的激烈竞争,重重压力之下,中央台先后开发或引进了《咏乐汇》《星光大道》《我们有一套》《我要上春晚》《欢乐英雄》《谢天谢地你来了》《中国汉字听写大会》《中国成语大会》等文化娱乐节目与之相抗衡,但多数节目观念陈旧、制作水平较低,效果并不十分理想,除了少数节目,其他很快就被淘汰。

2010 年,东方卫视播出《中国达人秀》,这个节目直接购买了《英国达人秀》的

版权，开启了原版引进节目、"原汁原味"制作的先河。2012年大获成功的《中国好声音》则是购买的荷兰《声音》(*The Voice*)的版权，原模式开发商Talpa全程指导了节目制作，不仅提供了数百页的节目制作宝典，连导师们拿麦克风的手势、旋转座椅的设计都做出了详细的说明，更派专人在录制现场进行指导，全程跟踪节目制作和营销。近邻韩国的娱乐真人秀节目也受到国内电视台青睐，2013年，湖南卫视从韩国MBC电视台原版引进明星歌唱类真人秀节目《我是歌手》、明星互动娱乐类真人秀《爸爸去哪儿》，两档节目均大获成功，《爸爸去哪儿》甚至拍摄了同名大电影进入影院放映，竟然收获了惊人的7亿票房，震惊了中国影视业。2014年，浙江卫视原版引进韩国SBS电视台明星户外竞技真人秀节目《奔跑吧！兄弟》同样收视高升，与《爸爸去哪儿》一样，本节目的同名大电影也收获超过4亿的票房，并引发了关于综艺电影利弊的巨大争议。2016年，黑龙江卫视倍受好评的节目《见字如面》也是引进英国综艺节目模式制作的。

据不完全统计，2010之后仅一年半时间，国内向国外仅正规购买版权的节目就多达20多档。节目模式的大量引进，引发了业内外对于盲目引进、原创性不足的忧虑，电视媒体的泛娱乐化倾向引发了学者甚至电视业内人士对于电视文化"娱乐至死"的反思，国家广电总局则一再发布针对娱乐节目的限制性政策即"限娱令"，使各卫视在娱乐狂欢大潮中始终面临着一把"达摩克利斯之剑"。

但是，从对西方电视节目的学习模仿、"山寨"抄袭到原版引进甚至自主研发，也的确提升了中国电视节目的制作水平，加速了国内娱乐节目的升级换代。近两年来已经诞生了一些专业的电视模式引进公司和本土电视模式开发公司，目前已经开发出了《中国好歌曲》《跨界歌王》这样的成功作品，尽管有的作品也包含着明显的模仿基因。而作为中国电视的领军者，中央电视台近年来也开发出了《中国诗词大会》《中国汉字听写大会》《中国成语大会》《中国谜语大会》《朗读者》等优秀的文化类节目，为综艺节目赋予了更多的文化内涵。

与娱乐节目不断升级并行的是电视剧行业的飞速发展。电视剧成为电视台"制播分离"改革中最为彻底的部分，在电视台经营中占据着举足轻重的地位，是各大电视台的收视保证。优质电视剧作为稀缺资源成为电视台的追逐目标，"独播剧""自制剧"成为电视台掌握优质资源的重要方式。一些重头剧目如《新版三国演义》《我的团长我的团》《楚汉传奇》等还引发了电视台之间的恶性竞争。而电视台凭借自己垄断性的播映市场，在与电视剧制片方的交易中常常占据着天然的强势地位。同时，国家广电管理部门在不同时期对于"罪案剧""谍战剧""古装剧"甚至"抗日雷剧"等都下达过限播令，试图对电视剧内容生产和传播进行宏观调控，但对其调控手段及效果，业内外一直褒贬不一。

在这种生产与传播的双向纠结中，中国电视剧仍然取得了飞速的发展。电视剧生产

图 3-124　各电视台争相引进国外原版电视节目模式

成为中国电视制作中市场化程度最高的领域,也是最大程度上实现了"制播分离"的领域。电视剧产量不断攀升,2003年,中国电视剧产量超过10 000集,此后每年电视剧产量都连续破万并稳定在1.3万集左右。2012年,全国电视剧产量达到约17 000集,平均每天生产电视剧47集。这意味着即使按照每天看两集的速度,观众也要用23年才能把这一年的产量消化干净。数据显示,在全国1974个电视频道中,播放电视剧的频道有1764个,占总数的89.4%,全年电视剧播放量已超过500万集(包括重播)。中国已成为世界第一的电视剧生产大国和播出大国。

图3-125 《琅琊榜》等"现象级"电视剧成为社会文化热点

一批优秀的电视剧相继问世,如古装历史类的《康熙王朝》《走向共和》《大宅门》《乔家大院》《甄嬛传》《琅琊榜》,年代剧类的《京华烟云》《闯关东》《中国往事》《铁梨花》《北平无战事》,情景喜剧类的《家有儿女》《炊事班的故事》《武林外传》《爱情公寓》,家庭婚姻类的《金婚》《蜗居》《媳妇的美好时代》《大女当嫁》《我们结婚吧》《乡村爱情》《小爸爸》《大丈夫》,军事类的《士兵突击》《人间正道是沧桑》《亮剑》《我的团长我的团》《雪豹》《正者无敌》《我是特种兵》《火蓝刀锋》《战长沙》,情报谍战类的《暗算》《潜伏》《黎明之前》《悬崖》《红色》《伪装者》,玄幻穿越题材的《宫锁心玉》《步步惊心》《花千骨》《三生三世十里桃花》,反腐题材

的《人民的名义》《国家公诉》《绝对权力》《苍天在上》等电视剧在不同时期都成为了社会的文化热点。它们不仅为中国观众提供娱乐，也完成着主流意识形态的塑造、社情民意的传达以及百姓情感的宣泄等功能。中国电视剧形成了自己鲜明的民族特色，即对于伦理道德、家庭价值和主流价值的高度强调。

近两年来，随着移动互联网的高速发展，电视平台之外的网络视频也在急剧地扩张。国内主流视频网站如优酷、腾讯视频、爱奇艺、搜狐视频等对于境内外视频节目的投资和购买力度不断加大。曾经被认为低级、业余的网剧，从《屌丝男士》《万万没想到》，到《暗黑者》《余罪》《盗墓笔记》《鬼吹灯之精绝古城》《白夜追凶》，其制作规模和制作水平正在逐渐升级，有的甚至已经开发出影院大电影并大获成功。一些作品如《太子妃升职记》《上瘾》等还引发了广泛关注和热议，并导致了国家广电监管部门的内容管控。可以预言，互联网平台的网络视听作品的影响力会越来越大。

尽管还存在诸多问题，整体来看，中国电视经过近半个多世纪的发展，可以说已经取得了辉煌的成就，不仅形成了庞大而系统的电视产业格局，同时也形成了具有鲜明中国特色、民族风格的电视艺术传统。作为当前最具影响力的大众传播媒介，电视文化是主流文化的核心组成部分之一，也是大众文化的重要表现形式，同时还部分承担着文化启蒙的功能。它描绘着时代风貌，传达着社会心声，不仅为中国观众提供了情感陪伴与心灵慰藉，更丰富了他们的精神世界和文化生活。随着中国文化产业体制改革的不断推进，中国电视艺术未来的发展空间将更加广阔。

本节思考题

1. 请概述电视的基本原理及发明过程。
2. 请例举电视艺术在其萌芽起步期的重要标志性事件。
3. 请概述电视艺术在其快速成长期的几个主要特点。
4. 请概述电视艺术在其全面成熟期的几个主要特点。
5. 请例举中国电视艺术在其初创时期的几个标志性事件。
6. 请例举中国电视艺术在其改革时期的几个标志性事件。
7. 请概述中国电视艺术在其深化转型时期的主要变化。
8. 请概述中国电视艺术在进入升级竞争期以来的主要发展趋势。
9. 如何看待电视节目创作中"引进"与"原创"的关系？

第四章　　影视艺术语言

不同的艺术门类都有自己独特的艺术语言系统，影视艺术亦不例外。在广义上，影视语言泛指影视艺术的各种形式元素与基本艺术表现手段，主要包括镜头的景别、角度、运动、构图、焦距、景深、光影、色彩、声音以及剪辑/蒙太奇等。

传统语言学认为语言是由基本语言单位（语素或词汇）以及将它们组织起来的语法构成的。相应地，影视语言也由媒介、符号（语素词汇），以及将它们组织和结构起来的一整套基本规则（语法）构成。从基本构成单位、组合方式来看，自然语言与影视语言的确有诸多相似之处，但是，所谓影视语言并不是严格意义上的语言学意义上的语言，只不过是一种类比意义上的借用。

虽然如此，传统上许多电影理论家仍相信电影是一种语言。法国艺术家谷克多曾认为"电影是用画面写的书法"，亚历山大·阿尔诺认为"电影是一种画面语言，它有自己的单词、造句措辞、语形变化、省略、规律和文法"，让·爱浦斯坦也认为"电影是一项世界性语言"，而马尔丹则直接宣告电影"是一种语言，也是一种存在"，认为从其画面—思维的严密性上看，它使人联想到数学语言；从其画面意义蕴含的丰富性上看，它是一种"诗的语言"；从它作为时间艺术的特征上看，它也是一种音乐语言。总而言之，"电影语言是有其绝对的独创性的。"①

影视语言是随着影视艺术的发展而逐渐发展成熟的，它是艺术家不断探索和创造的结果。"电影只有在成为艺术之后，才可能成为一种语言。""并不是因为电影是一种语言，所以能叙述这么好的故事，而是因为电影能够叙述这么好的故事，所以才成为一种语言。"②正如语言学是对实践层面的言语的抽象与提炼，影视语言首先也是一种艺术实践，是影视艺术各种视听元素在长期实践中形成的惯例或成规。这些惯例或成规一旦形成之后，便具有相当的稳定性。对于艺术创作者来说，影视语言是他们叙述故事、塑造人物、传情达意的基本手段，而那些杰出的影视艺术创作者，尤其是那些作为"电影作者"的艺术大师，总是能够对电影艺术语言进行独具特色的运用，从而形成鲜明的个人艺术风格。

① ［法］马尔丹：《电影语言》，何振淦译，5～9页，北京，中国电影出版社，2006。
② ［法］克里斯蒂安·梅茨：《电影的意义》，刘森尧译，44页，南京，江苏教育出版社，2005。

图 4-1　改写电影语言规则的经典作品《精疲力尽》

影视语言是影视作品的基本构成元素和构成方式，是影视作品存在的载体，是影视作品的细胞、血液以及骨骼，没有影视语言就没有影视作品。对于影视鉴赏评论者来说，了解基本的影视语言，理解和掌握这些惯例、成规，以及由它们所凝结而成的专业术语、专业知识，是进行鉴赏与评论的前提和基础。

第一节　镜头语言

众所周知，电影是由镜头构成的，但是，何为镜头？在中文语境中"镜头"一词一般有三种理解：其一，是指安装在摄影机上的光学镜头，此意义相当于英文单词 lens 的含义。其二，指摄影机从开机到停机的一次性连续拍摄的画面（连续曝光的胶片或成像的数码影像），此意义相当于英文单词 take（次、条）。其三，是指在完成剪辑的影片中，一个没有经过再次裁剪的，包含时空连续的画面的片断，此意义相当于英文单词 shot。当讲到镜头语言时，所指的一般是指第三种意义上的"镜头"。

早期电影语言学常将电影语言与自然语言进行类比。比如在自然语言中，可独立运用的最小语言单位是词，词和词的组合构成句子，句子和句子的组合构成段落，段落和段落的组合构成整篇文章，而将词、句、段落有机组合在一起的是其内在的语法。电影语言的构成与之非常相似，可独立运用的最小单位是镜头，镜头相当于词，镜头和镜头的组合构成蒙太奇句子，蒙太奇句子的组合构成场景段落，场景段落的组合构成整部影片，将镜头、蒙太奇句子、场景段落有机组合在一起的是电影的语法：蒙太奇。而不同的光学连接技巧，如"切"相当于逗号，淡出淡入则相当于分隔段落的句号。总之，电影语言与自然语言之间似乎形成了一种极其相似的对应关系。虽然这种直接类比套用自然语言的方法后来遭到了现代电影语言学的批评，但仍不失为一种简单明了的理解方法。

表 4-1 自然语言与影视语言的类比对照

自然语言	最小单位（词）	词+词=句子	句子+句子=段落	段落+段落=文章
影视语言	最小单位（镜头）	镜头+镜头=蒙太奇句子	句子+句子=场景	场景+场景=影片
其他类比	语法=蒙太奇，修辞=光影色彩等，标点符号=光学切换			

在电影的胶片时代，电影拍摄的技术与成本门槛很高，但随着数字摄影机技术的飞速发展，电影制作的门槛已经大大降低了。在一个谁都可能成为摄影师的时代，好的摄影师的标准是什么？除了曝光、焦点等基本的技术要求，就是运用这些技术设备完成艺术表达的能力。电影镜头语言中，对于镜头景别、角度、构图、运动、景深、焦距等的不同运用，可以产生不出的艺术效果。只有那些好的摄影师，才能够创造出更好的镜头艺术表现力。

一、场面调度

镜头调度是场面调度的基本组成部分。场面调度一词来自法语 mise-en-scene，意为"将一个行动舞台化"（staging an action）。本词源于舞台剧，是指戏剧导演对戏剧舞台上的场景设置、演员的走位、演员之间的交流等进行的空间处理。这一概念后来被借用到了影视艺术当中，意指导演对镜头/银幕画框内所有视觉元素及事物的空间安排与控制。对于"场面调度"这一概念的理解，常常比较宽泛，比如美国电影学者路易

斯·贾内梯在《认识电影》中认为，对电影镜头作场面调度的系统分析应包括以下 15 项内容：①

表 4-2　贾内梯列举的 15 项电影场面调度内容

1	主体	首先引起我们注意的是什么？为什么？
2	光调	高调？低调？对比是否强烈？是否混合用光？
3	景别	如何取景？摄影机距现场有多远？
4	角度	我们（以及摄影机）对拍摄对象是仰视还是俯视，或者摄影机是平视的（即放在视平线上）？
5	色彩的含义	画面主体的颜色是什么？是否有反差衬托？是否有色彩象征手法？
6	透镜、滤色镜、胶片	它们如何改变和述说所摄对象？
7	次要对比	我们的眼睛在接受画面主体之后多半会往哪里看？
8	密度	该影像包含多少视觉信息？其特征是十分明显，比较明显，还是细节尽现？
9	构图	二度空间如何分割和组织？何谓潜在的设计？
10	形态	是开放还是封闭？影像是否像一扇窗那样将场面中部分人或物任意隔断？或者，像一个舞台前部的拱台口，其中视觉成分经细心安排并取得平衡
11	画框	是密还是疏？人物在里面是否能自由移动？
12	景深	影像构成于几个平面上？后景或前景是否因某种原因而影响中景？
13	人物定位	人物占据画面空间的什么部位？中央、顶部、底部还是边缘？为什么？
14	表演位置	哪个方向使演员看上去与镜头正面相对？
15	角色距离	角色之间留有多大空间？

从贾内梯的归纳来看，场面调度不仅涉及镜头的景别、角度、景深、滤镜与透镜，涉及构图、画内信息强度、视觉重点与次重点、整体形态，涉及人物在画面中的位置及相互关系，同时还涉及光影与色彩，几乎涉及除了声音之外的所有画面与视觉层面的元素。而波德威尔与汤普森则认为场面调度包括布景、灯光、服装及角色的行动。②

相对来说，更为常见的观点认为，场面调度主要包括演员调度与镜头调度。③前者指导演对镜头内演员的位置、运动/走位，与其他演员、环境的相互空间关系的安排，形成造型、景别上的静态与动态变化，从而揭示人物关系及情绪变化，传达特定创作意图。镜头调度则指导演通过摄影机的不同景别、视角、运动构图、景深的变换，获得不同视点、角度、视距、构图、景深的镜头画面，展示特定的人物状态、人物关系和环境气氛及其相应变化。演员调度和镜头调度是相互结合、共同作用的。除了这两种调度，场面调度还包括对于布景、灯光的空间安排处理等。在扩大意义上，场面调度不仅指单镜头内的调度，也指对于一个完整场面的调度。

① [美]路易斯·贾内梯：《认识电影》，胡尧之等译，48、49 页，北京，中国电影出版社，2003。
② [美]大卫·波德威尔、克莉丝汀·汤普森：《电影艺术——形式与风格》，彭吉象等译，155 页，北京，北京大学出版社，2003。
③ 电影艺术词典编委会：《电影艺术词典》，156～158 页，北京，中国电影出版社，2005。

第四章　影视艺术语言

图 4-2　导演奥逊·威尔斯在《公民凯恩》摄制现场进行仰角度拍摄

一般来说，电影导演手中的电影剧本只有人物台词以及简单的动作和场景提示，电影创作需要将文字语言转化为声画语言，通过场面调度来完成对于演员和镜头的安排，而这种调度方案可以有多种选择，导演需要从中确定一种最适合或相对适合的方案。

比如影片《阿甘正传》（1998）的开场，剧本内容是一支羽毛在天空飘动，最后落在路边椅上坐着的阿甘脚边，他将羽毛放进一只小箱子，一辆公交车开过来在他前方停下，车开走后，一名黑人女护士下车坐到他的身边，阿甘掏出巧克力请她吃，并在对话中说出"妈妈说生活就像一盒巧克力，你永远不知道下一块的味道"的著名台词，他说到女护士的鞋，然后闭上双眼，想起自己穿过的第一双鞋，剧本就此转场开始阿甘的童年回忆。对于导演罗伯特·泽米斯基来说，这个段落可以有多种场面调度的方案，可以通过一组蒙太奇镜头剪接表现羽毛的飘落，可以通过常规的正反打表现阿甘与女护士的对话，但在完成片中，这个长达 4 分半钟的段落导演只用了两个镜头，前一个长镜头跟随羽毛飘舞，阿甘拾起羽毛放入箱中，听到汽车声抬头向侧面看去，由此切入下一个远景镜头，阿甘远远坐在椅上，公交车在他前面停下，女护士下车坐在他身旁，两人对话。镜头从一开始远景就缓缓向前推，直到推为阿甘皱眉回忆的特写镜头，正好与下一场景童年阿甘穿铁鞋时皱眉的特写完成自然转场。电影艺术并非做数学题，没有唯一正确的答

263

案,但泽米斯基在完成片中的场面调度形式,节奏悠扬舒缓,情绪意蕴深长,与影片的怀旧气氛实现了完美的融合,堪称神来之笔,本片的开场也成了影史经典。

二、镜头景别:远全中近特

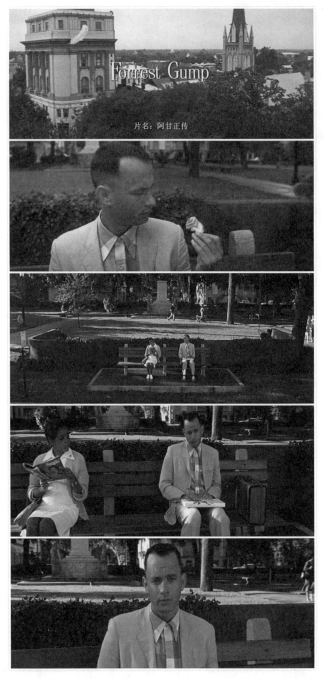

图 4-3 《阿甘正传》用两个长镜头来完成开场

所谓景别是根据视距远近划分的镜头类别,指摄影机与被摄对象处于不同距离或用变焦镜头拍摄时画面所容纳的范围,通俗理解即镜头所容纳画面的大小范围。在以人为拍摄对象时,通常以成年人身体在画面中显露的部位作为划分景别的标志。

1. 特写(close-up)

特写是视距最近的镜头,取景范围一般是人的双肩以上的脸部,或突出要强调的物体,使之占满银幕。视距更近的画面为大特写(extreme close-up)或细部特写,如表现人的双眼或一支手枪的枪口。

特写镜头使我们可以如此之近地去贴近一个事物,这在此前的艺术如戏剧艺术中是不可能的,甚至在现实生活中都很难做到。法国电影理论家马尔丹曾说:"至于特写镜头,它是电影具有的最奥妙的独特表现之一,而法国电影理论家让·爱浦斯坦曾出色地对它的特征作了如下的归纳:'演出与观众之间不存在任何

隔阂了。人们不是在看生活，而是深入了生活。它允许人们深入到最隐秘处。在放大镜下，一张脸赤裸裸地暴露在人前，毫无遗漏地把它热烈的模样展示出来。……这是真正存在的奇迹，是生活的展览。'""最能有力地展示一部影片的心理和戏剧含义的是人脸的特写镜头，而这种镜头也是内心电影最基本的、最终的也是最有价值的表现。"①

特写镜头具有以下艺术功能：

（1）表示突出和强调。使被摄对象占满整个画面空间，引导观众去关注画面中的某些特定细节。比如在影片《巴顿将军》（1970）的开场段落中，远景、全景镜头之后，直接切入了巴顿的勋章、绶带、手枪、马鞭、钢盔、眼神等几个特写镜头，通过这几个镜头，观众得以知道这是一个战功卓著，但同时又自大傲慢、蔑视一切、个性鲜明的高级将领。希区柯克曾有一句名言："屏幕上物体的大小应当与此物体当时的重要性成正比。"特写中的人与物是创作者希望观众去加以特别关注的对象。

图 4-4 《老炮儿》：六爷被阿彪扇耳光后的特写镜头

（2）"特写取其质"。由于电影画面的放大作用，特写镜头中的一切细节都将清晰地呈现在观众眼前，因此特写镜头的拍摄应准确细腻地刻画出被摄对象的细节和质感，尤其在广告摄影中更是如此。特写镜头的放大作用，对于演员的表演、服装、化妆、道具等都提出了更高的要求，低劣的表演、粗糙的"服化道"在特写镜头下都将无所遁形。

（3）强烈的情感性和主观性。"眼睛是心灵的窗户"，演员细微的表情变化、细腻的情感波动在特写中都可以清晰地表现出来，使观众的情感受到相应的感染，因此它也具有极强的主观性。特写模拟的是"近在咫尺"的"事件参与者"的视点，观众与被

① [法]马尔丹：《电影语言》，何振淦译，21～22页，北京，中国电影出版社，2006。

摄对象之间无比接近,从而更容易进入人物的内心,受到强烈的情绪感染,产生对于对象的情感认同。正因如此,商业电影尤其偏爱特写镜头,因其目的本就旨在激发观众情感,引导情感介入,增强对于人物的认同,从而提升观影的娱乐效果。而偶像明星的面孔具有天然的"上镜头性",他们出演的商业片往往用大量的特写来呈现他们充满魅力的面庞,而观众则看得如痴如醉。在影片《一代宗师》(2013)的开场,导演王家卫在那场著名的叶问雨夜打斗戏中使用了大量的人与物的特写镜头。不仅梁朝伟的明星脸被镜头频频以特写注视,打斗中事物的特写镜头结合升格镜头也表现出了诗意的美感,如雨滴从叶问帽檐滴落,或脚在水面溅踏起来的水花等。打斗一般是紧张激烈的,但导演刻意用这些诗意的特写和升格,除了意在引导观众注意梁朝伟那张充满魅力的脸,在创造画面美感的同时,更意在突出表现叶问的功夫已经达到极高的境界,在如此激烈的打斗中,他仍然能够好整以暇,从容不迫,气定神闲,游刃有余。

图 4-5 《巴顿将军》开场的几个特写镜头

特写镜头的大量运用是《一代宗师》摄影的一大特色,特写在全片中的比例大约能够占到 40%,这个比例是非常高的。尽管商业电影偏爱特写镜头,但过多使用特写也会

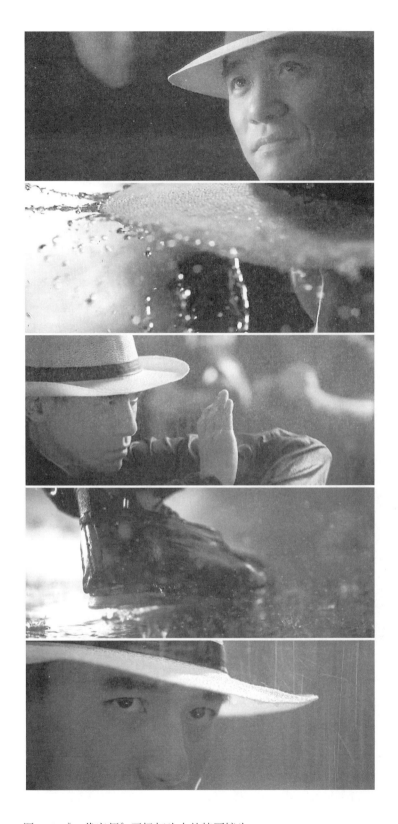

图 4-6 《一代宗师》开场打斗中的特写镜头

使其丧失应有的表现力，所以常规影片中特写与近景仅占约 1/5 的比例。《一代宗师》的摄影追求特殊的风格化效果，因此特写比例才会如此之高。在特写高比例运用上与之相似的影片还包括瑞典导演英格玛·伯格曼的《呼喊与细语》（1971），以及丹麦导演德莱叶的《圣女贞德的受难》（1928）等。2015 年的影片《荒野猎人》中，为了更加真实地传达出人物的恐惧情感，摄影师艾曼努尔·卢贝兹基大量使用了手持摄影，尽可能地靠近被摄对象，所以片中特写镜头的比例也相当高。

2. 近景（medium close shot）

近景镜头摄取人物上半身，或者腰部以上范围的画面。近景镜头既可以看清人物的面部表情，又可以看到其上半身的形体及动作。这种镜头范围被称为人物"肖像画"式的景别。在表现对话的正反打镜头中使用较多，表现坐着的人物时（包括电视新闻播报）往往也采用这一景别。

图 4-7　电影中的近景镜头

3. 中景（medium shot）

图 4-8　电视新闻播报通常使用近景镜头

中景镜头摄取人体膝盖以上及相应景物的镜头画面。中景曾是影视作品中使用最多的一种景别，既可以让观众看到人物的脸部表情，又可以展示他的形体运动，既可表现一个人物，也可以表现多个人物，同时还可在一定程度上揭示人物之间以及人物与所处环境之间的相互关系，具有很强的叙事功能。但近些年来，随着两极镜头即特写和全景远景镜头的不断增加，中景有不断减少的趋势。有观点认为在镜头构图时，画面边框不应卡在人物的脖、腰、膝、脚关节等关节部位，否则会造成一种被"肢解"的错觉，但对于今天的观众来说，这种担心或许是多余的，在实际影片拍摄中也并没有严格遵循这一"禁忌"。

4. 全景（full shot）

全景镜头表现人物全身或一个完整场景。全景重点在于表现人物的形体动作，以及人物与环境之间的关系。镜头离所摄对象较远，人物表情相对模糊，情感性、主观性变弱，具有较强的客观性，它所模拟的是"旁观者"的视点。大全景（extreme full shot）相对全景离被摄对象更远，是介于全景和远景之间的景别。

图 4-9　电视剧《纸牌屋》中的中景镜头

图 4-10 电影中的全景镜头

5. 远景（long shot）

远景镜头离拍摄对象最远，画面开阔、景深悠远，人小景大，其中人景关系更趋极致化的为大远景（extreme long shot）。远景镜头可分为三类：

（1）远景空镜头：一般用于展示环境全貌，同时还具有转场、抒情、寓意等多种功能（参见"空镜头"部分内容）。

（2）多人远景镜头：往往强调其宏大的气势，"全景远景取其势"。《黄飞鸿之男儿当自强》（1992）开场，在旭日初升的海滩上，伴随着"傲气面对万重浪，热血像那红日光"的歌声，一群赤裸上身的精壮男子正列队习武。镜头远摄对象，使众壮士占满整个画面空间，传达出气势磅礴的阳刚之气。迪斯尼动画电影《花木兰》（1998）最后的雪地大战，巨大的雪崩将来犯的异族大军吞没的场景，通过远景镜头展现得淋漓尽致。通常情况下，战争片、史诗片往往用大远景镜头展现宏大的战争场景、历史场景，比如《阿拉伯的劳伦斯》《埃及艳后》《角斗士》等，中国经典战争片如《大决战》《红日》《南征北战》等也常常用大远景镜头表现我军将士排山倒海的冲锋和最后的胜利欢呼。

图 4-11 《黄飞鸿之男儿当自强》中的远景镜头

（3）单人远景镜头。在此类镜头中，人小景大的构图被推向了极致，人物显得极为渺小，似乎被所处的环境所吞没而被"物化"了，观众在视觉心理上会产生悲观、抑郁、惆怅、感伤等消极情绪。在意大利导演贝托鲁齐的经典影片《末代皇帝》（1987）中，溥仪的奶妈被迫离开紫禁城，少年溥仪在后面追赶，至太和殿前，巨大的殿前广场只剩下溥仪渺小孤独的身影，伴随着他绝望的呼喊，传达出强烈的惆怅感伤情绪，暗示着"断奶"后的溥仪必须独自学会成长。

影片《爱情麻辣烫》（1997）片尾远景镜头，徐静蕾饰演的女孩端着豆浆油条，迷失在钢筋水泥的丛林当中，地面一个巨大的圆环将渺小的人物套在其中，暗示着在现代社会中情感的脆弱性。远景镜头常常与拉镜头相结合，作为影片的结束镜头，比如

图 4-12 《末代皇帝》中的远景镜头

图 4-13 《站台》：贾樟柯电影以全景和远景镜头为主

张暖忻执导的《青春祭》(1985)、安东尼奥尼的《放大》(1966)都用这样的方法结尾。

远景和全景镜头也具有情感性。全景、远景镜头的情感倾向与特写镜头正好相反。特写镜头的主观性和情感性，模拟的是"近在咫尺"的参与感，而全、远景镜头强调的是客观性，模拟的是情感疏离、"冷静旁观"的效果。一般来说，景别越小，离对象越近，越强调主观性和情感性。景别越大，离对象越远，越强调客观环境及人物关系，更具有疏离感。通常商业电影特写比例较高，试图激发观众的观影激情，而遵循纪实美学的艺术电影则反对廉价的情感煽动，偏爱全、远景镜头，有意制造出疏离感和间离效果。在贾樟柯的"故乡三部曲"(《小武》《站台》《任逍遥》)中，几乎没有人物特写，以致观众在观影结束时对于角色的长相都可能印象模糊。

侯孝贤、杨德昌、蔡明亮等导演的影片在镜头景别运用上也更多使用全、远景。与商业电影外露的情感相比，艺术电影的情感是被包裹起来的，更加含蓄，也更加有回味。

传统的二维动画尤其是动画短片多使用全景景别。奥斯卡最佳动画短片《父与女》(2001)的景别运用便相当极致化，全片皆是全景和远景镜头，以一种极简主义的美学方式讲述了一个感人至深的父女情故事。国产动画短片《鸡先生》(2011)更加极致，全片从头到尾只有一个固定机位的镜头，景别基本上为全景，通过一只鸡从出生到死亡的荒诞故事，表达了反战的主题，并以隐喻方式思考了人性问题。

不同景别的镜头由于画面范围不同，镜头容纳的信息量各有不同，对于观众的观看而言，看清画面内容所需时间也不同，在剪辑时需考虑到这一点。传统剪辑观点便据此认为，全景镜头持续时间应比中景长，而中景镜头又应比特写要长，这是假设观众需要更多的时间来观察画面中的细节，但是在今天的电影当中，随着电影剪辑节奏的普遍加快，并没有严格遵循这样的刻板规则，不同景别的时长都被急剧压缩了。此外传统剪辑规则还认为应当尽量避免"两极镜头"，即不应从远景或全景直接切入特写，或从特写直接切入远景或全景，认为两极镜头会影响观众观看，但在晚近的影视作品中，两极镜头大量出现，不仅如此，全景与远景镜头的持续时间也变得相当短暂。这使影片节奏不断加快，也为观众提供了更强烈的视觉刺激。比如美国历史纪录片《美国，我们的故事》(2010)、姜文的《让子弹飞》(2010)等都大量使用了两极镜头，创造出一种凌厉的视觉效果。

三、镜头角度：正背俯仰侧

镜头角度是指摄影机镜头与被摄对象之间形成的相对角度。不同的镜头角度，不仅可以客观地传达画面信息，更可以对观看者心理产生影响，创造出特殊的观看效果。

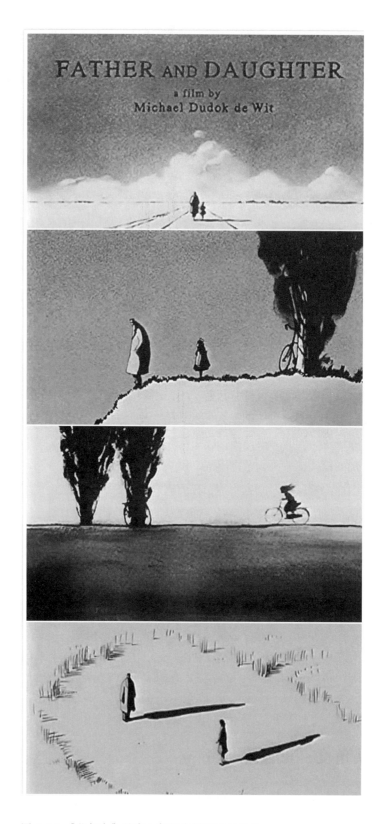

图 4-14 《父与女》基本上都是全景和远景镜头

1. 正面平摄镜头

从人眼的高度或略低于人眼高度，正面面向被摄对象拍摄的镜头。正面平摄的近特写人物镜头，面部清晰，可以产生面对面的交流感，所以不论是电视新闻播报，还是电视出镜记者的报道，大多使用正面平摄。广告摄影中为了表现被摄对象的魅力，大量使用此类摄法。正面平摄镜头在电视语言中是常态，但是在电影摄影尤其在表现人物对话时很少使用，因为摄影机的视点与观众视点是同一的，当人物直视镜头时相当于在直视观众，而电影观众实为在影院中的"窥视者"，被人物注视会使观众产生某种被"揭穿"、被冒犯的感觉，基于假定性的观影快感可能遭到破坏，因此在电影对话场景中很少有正面直视镜头。但也有导演例外，比如日本导演小津安

图 4-15　小津安二郎影片中的正面平摄镜头

二郎便爱用正面平摄表现人物对话，这也成为了他的影片的一大风格特色。

在一些有意打破"第四堵墙"的影视作品如《大空头》（2015）、《黄金时代》（2014）、《纸牌屋》当中，人物直接面向镜头/观众讲话，这本身是一种有意为之的风格。近年来，为了增强人物对话的交流感，许多影片有意使用了人物对话时的正面平摄镜头。

2. 背部拍摄镜头

从人身后角度拍摄的镜头。常出现在跟随镜头中，纪实风格的影视作品常用跟随人物行走的摄法，可以引导观众身临其境的真实感和悬念感。电视纪录片《望长城》（1991）播映后轰动一时，其纪实美学观念深刻影响了中国电视界，而大量的跟随背摄长镜头正是构成本片纪实风格的最为重要的表现手法之一。在《俄罗斯方舟》（2002）、《大象》（2003）、《鸟人》（2014）等以长镜头风格著称的经典影片当中，同样有大量的背摄镜头。

3. 侧面拍摄镜头

从人物侧面角度拍摄的镜头。可分为正侧镜头和斜侧镜头两种。斜侧镜头是影视作品表现对话场景的主要拍摄角度，对话采用正侧镜头的比例比较低，因为对话者面向银幕/荧屏边框之外，容易缺乏交流感。但侧拍镜头可以呈现人物的面部轮廓，尤其在逆

光情况下，所以也常被使用。

图 4-16　奥斯卡最佳影片《鸟人》中的背摄镜头

正面平摄、背摄和侧拍三种镜头都属于常规化的镜头，模拟的是正常的视觉感受，表意性相对中立客观，很少产生强烈的戏剧效果。但也有摄影师试图通过视角的正与侧暗示对于人物的态度，比如在影片《无人区》（2013）当中，徐峥饰演的律师在开场时是一个唯利是图的人，摄影师有意多从45度或侧面角度拍摄其面部，而当影片后半部分他渐渐开始向善转变之后，摄影角度就逐渐转向了正面，但这样的处理方面比较隐晦，观众通常难以察觉。

4. 仰拍与俯拍镜头

分别从相对被摄对象的低视角、高视角拍摄的镜头。仰拍与俯拍是超常规视角，既可以给观众创造新鲜、刺激的视觉效果，同时还可以在观众的心理反应上产生显著的影响。仰拍镜头可以使人物形象显得高大，制造出某种优越感和力量感，还可以表示对于人物的颂扬之情，所以领袖或英雄人物的

图 4-17　电视新闻采访一般使用侧拍镜头

塑像、宗教塑像等往往极为高大雄伟，使瞻仰者近观时不得不仰视才可见，崇仰膜拜之情油然而生。反之，俯拍镜头使人物显得渺小，可以表达对于人物的贬抑态度，而观众也因与摄影机视点的重合而产生相对的力量优越感。

图4-18　李连杰的英雄形象常常以仰角出现

比如《英雄儿女》（1964）中表现王成牺牲的著名段落，影片以仰拍镜头处理王成的光辉形象，更通过特效在其身后绘出万道霞光，表达出对于英雄壮举的强烈歌颂之情，同时以俯拍角度表现美国大兵，展示其恐惧和怯懦。商业电影尤其是动作片中，为了突出英雄主人公的力量感，往往用仰角拍摄。功夫明星李连杰虽然身手矫健，但真实身高并不高，而他在《黄飞鸿》《精武英雄》等影片中给观众留下的却是相当伟岸的英雄形象，其根本原因在于摄影师基本上都用仰角来处理李连杰的造型，无形中为观众在视觉上拔高了他的形象、强化了他的力量感。这种镜头处理方式在好莱坞动作硬汉明星史泰龙身上也同样如此。又如在《赛德克·巴莱》（2012）中，为了突出部落首领莫那鲁道的领袖气质、英雄性和权威感，他的画面基本上以低于视平线的仰角拍摄，而表现他环视族人的镜头则有意以稍高于视平线的角度处理。极高的航拍镜头能产生某种俯看众生的上帝视点，带有神秘之感，比如希区柯克经典影片《精神病患者》（1960）的开场镜头，以及《群鸟》（1963）中模拟群聚成灾的鸟在空中的视点。

　　选择何种镜头角度，通常与三种因素有关：一是与人物形象塑造有关，如前述英雄形象或贬抑对象可分别选择仰拍或俯拍镜头；二是与片中具体人物视点有关，比如以儿童为主人公的影片多选择低水平视角，以模拟从儿童的眼睛看到的世界；三是与导演的个人喜好有关，比如日本电影大师小津安二郎就偏爱低角度摄影，在拍摄室内场景时，他习惯将摄影机放在离地面极近的高度，从而可以模拟坐在榻榻米上的人物视线高度，甚至常常从正面角度拍摄，不顾拍摄禁忌让人物直视摄影机讲话，这也成为了他的影片的一个鲜明的影像个性标识。

图 4-19 小津安二郎偏爱低角度摄影

四、镜头构图：均衡与隐喻

电影摄影师运用的基本造型手段包括构图、运动、光学与光线、色彩等。构图是基本的造型手段之一。所谓画面构图是指被摄对象在画面中占有的位置和空间所形成的画面分割形式，其中包括人、物、光影、明暗、线条、色彩等在画面结构中的组合关系，构成视觉形象。构图时画面当中通常包括三个部分：主体（主要的表现对象）、陪体（主体的陪衬）和环境。构图时需要处理的正是三者之间的相互关系。

总的来看，摄影构图通常可以具备以下几种基本功能：

1. 创造视觉上的形式美感，或激发特定的视觉心理效应

画面分割比例恰当的构图（比如遵循黄金分割原则），主体、陪体及环境相互关系和谐自然的构图能够使观众获得视觉上赏心悦目的美感。就静态画面而言，平面摄影与电影摄影构图的美学原则是基本相似的。

均衡与非均衡是常见的构图原则之一。将主体居中是大多数普通人在摄影时的自然选择，但对于摄影构图来说这却是一个大忌。一般来说，除非环境本身是绝对对称的，人物摄影将主体人物放置在画面正中间并不合适，而应与陪体或周边环境形成和谐错落的主次关系。人物摄影应注意给人物留出合适的"头顶空间"，避免人物头顶过空或过满，侧面摄影应留出适合的"鼻前空间"，避免人物过于靠近边框位置。

平均分割画面通常也是应避免的。"三分法"是最为基本的构图法则。包含天际线、海平线的画面，切忌用天际线、海平线将画面上下等分，应根据强调的画面重点来安排上

下空间，通常情况下1∶3的比例关系是较为合乎视觉美感的，但这一比例仍应根据具体画面而定。画面除了要考虑人、物的体积、面积，同时也要考虑光、影、明暗区域的大小，以及色彩的搭配与轻重关系，比如影片《一代宗师》使用了大量的特写镜头，一些特写镜头并没有留出足够的鼻前空间，但它们仍然通过色彩的明暗、轻重关系保持了相对的均衡。

好的摄影构图通常追求与具体环境借势取得的相对均衡。在视觉心理当中，构图的上半部分量会比下半部重。因此，摩天楼、圆柱、方尖碑都以顶端呈尖锥状向上发展，否则就会显得头重脚轻。同理，当影像大部分处于银幕下半部时看上去会显得比较平稳。

均衡构图的极端形式是左右对称构图，这种构图在视觉心理上给人以极其稳定的感受。电视新闻播报便通常以对称构图形式出现，给观众传达出公平、客观、冷静的心理感受。但是，绝对均衡的构图容易显得过于平稳甚至死板，缺少动感和活力，若非环境本身高度对称一般很少采用。

图4-20　构图应留出合适的头顶空间

非均衡构图。一般来说摄影应保持构图均衡，画面保持水平是最重要的构图要则，所以摄影师在架设摄影机时首先要做的便是调整画面水平。对于摄影师来说，若非有意，出现画面倾斜就算是严重的事故。因为倾斜的画面会导致观者视觉不适，以及心理上的紧张、焦虑和不安全感。除此之外，不均衡的构图还包括比例不协调、焦点凌乱等。因此，如果摄影师本就有意给观众制造心理紧张和不适，正好可以利用倾斜等不均衡构图实现这样的创作意图。恐怖片、惊悚片、黑色电影、动作片等类型片当中便有意大量使用了不均衡构图来制造观众的心理恐慌。德国的表现主义经典恐怖片《卡里加里博士的小屋》

图 4-21 《一代宗师》中的构图常有意减小了鼻前空间

（1920）有意打破焦点透视，呈现给观众一个完全扭曲、变形的世界，倾斜的烟囱、变形的房屋，像幽灵一样飘荡的主人公，制造出强烈的紧张焦虑情绪和不安全感，这些效果有的是通过镜头角度来实现，有的则是通过电影美术来完成。

图 4-22 《卡里加里博士的小屋》中有意变形的房屋

不均衡构图镜头在许多时候都是转瞬即逝，观众几乎不会觉察到，却已经不由自主、潜移默化地受到了它的影响。"第五代"电影的开山之作，张军钊导演、张艺谋摄影的《一个和八个》（1984）就大量使用了不均衡、不规则的构图方式。影片讲述抗战时期，八路军指导员王金（陶泽如饰）被叛徒出卖被俘，出逃后因无法证明自己的身份而被八路军除奸科科长许志（陈道明饰）抓住，与土匪、逃兵、投毒犯、奸细等另外八个人关押在一起，王金一方面要努力洗清自己的冤屈，另一方面又与八个犯人之间形成了紧张的对峙关系。为了强化这种紧张与焦虑感，影片使用了大量的不均衡构图形式。原本应当作为画面焦点的人物常常被压缩到画面边角处，而原本应当是陪体的各种物体如碾子、草垛等，则占据了画面的大部分空间，从而形成了"物"对于"人"的强大的压迫感，造成观众的心理焦虑和紧张。可见，对于影视摄影来说，一般应避免不均衡构图，但同时也要学会在需要的时候有意利用不均衡构图。

2. 通过画面构图完成叙事功能，揭示主体与陪体、环境之间的关系

人物的特写通常能够展现其内心活动，但当他与其他人物被放置到同一画框中时，此时画面更为强调的便是他们之间的相互关系。比如在《老炮儿》（2015）中，六爷（冯小刚饰）出手为自己兄弟，无证小商贩灯罩儿（刘桦饰）打抱不平，画面前景中六爷与张队（张译饰）形成对峙局面，而灯罩儿则处在两人的夹缝远景当中，这一画面将三人的关系交代了出来，属于具有叙事功能的构图。通常情况下，影片场景中建立空间关系的主镜头往往也具有叙事性，能够揭示出人物与环境之间的关系。

图 4-23 《一个和八个》里的非常规构图

图 4-24 《老炮儿》中交代人物关系的构图

3. 画面构图可以具备象征隐喻功能

一般来说，画面中央、顶部、底部以及边缘皆具有不同的象征性或隐喻性的效果。中央更受瞩目，所以主体相对陪体应更接近画面中央。画面的上部居高临下，居于优势地位，下部则处于从属、脆弱和压抑的地位。左右两侧的边缘地带远离中央，其意义地位同样趋于边缘。这就是说，画面中的"T字形"区域是占据视觉心理优势地位的区域。吴永刚的《神女》（1934）中一个著名镜头，画面近景主体是恶霸分开的大腿，传达出他的强势和霸道，而画面下方在远处蜷缩成一团的则是阮玲玉饰演的妓女，暗示出她卑微的身份和屈辱的悲剧命运。

张艺谋非常善于利用画面构图的象征隐喻功能，早在他作为摄影师的职业生涯前期，他在这个方面就已经显示出高超的艺术技巧。在张军钊导演、张艺谋摄影的影片《一个和八个》（1984）当中，八个囚犯受到王金的感化，在激烈的战斗中拿起武器参加了对日本鬼子的战斗，土匪大秃子等人全都壮烈牺牲，激战后只剩下科长许志、指导员王金和土匪"粗眉毛"，在一望无际的荒漠上，"粗眉毛"双手托起枪交给许志和王金，表示自己虽然要离开，但发誓要和日本鬼子拼到底。远去的"粗眉毛"回头，看到高阔的天空下，许志与王金相互支撑着，形成了两个"人"字，暗示出这个民族需要的正是"大写的人"——民族的脊梁。在陈凯歌导演，张艺谋摄影的经典影片《黄土地》（1984）当中，虽然表层结构是一个抗战时期的采风故事，但其深层结构却是对于传统文化的批判和反思，影片真正的主人公是黄土地，或者说传统文化本身。片中的黄土地便成了真正的主体，影片大量使用了"高天厚土"的构图方式，即表现"天之广漠""地之沉原"，而后者则是影片构图的主要形式。画面的主体往往是厚重的黄土地，仅在画面顶部留出窄窄的一条天空线，人要么被压缩到了画面的边缘位置，要么变成了一个个渺小的点，被融化在了厚重的黄土地当中，象征着人对于黄土地／文化传统的依赖，二者是决定与被

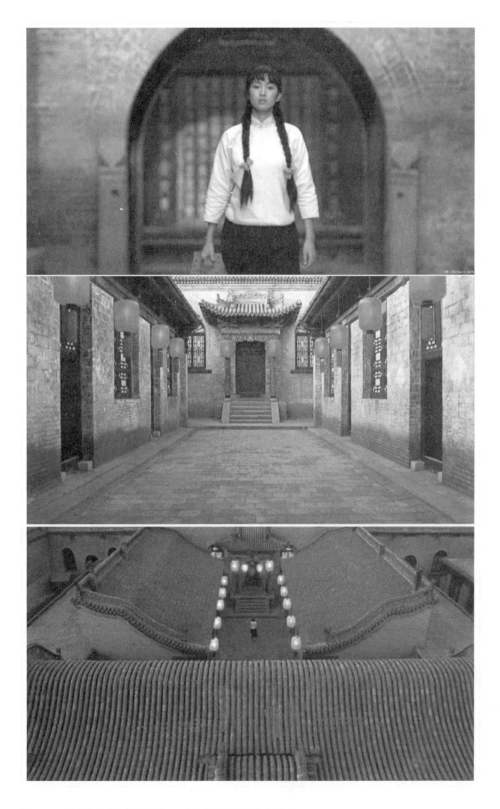

图 4-25 《大红灯笼高高挂》：对称性构图的隐喻意义

决定、孕育和被孕育的关系。影片的结束镜头，黄土布满了整个画面空间，将影片的文化隐喻主题彰显得更加淋漓尽致。

当张艺谋转做导演之后，仍然非常注意运用构图的象征隐喻功能。常规情况下绝对对称的构图通常显得死板和压抑，但如果创作者本身就欲传达某种死板与压抑之感，这种构图反而就变成了一种"有意味"的构图形式。《大红灯笼高高挂》（1991）使用了大量的对称构图，既与深宅大院的建筑实际相吻合，同时传达出沉重压抑之感，形象化地暗示出僵化腐朽的文化传统对人性的压抑甚至扼杀，这时的极端均衡形式便具有了象征隐喻意味，甚至变成了中国文化的"超稳态结构"的一种暗喻。影片结尾，已经陷入疯狂的颂莲在封闭的院落游荡，在构图上形成了一个"囚"，象征着黑暗的文化传统对于人的彻底禁锢。

张艺谋执导的影片《菊豆》（1990）讲述的是一个发生在皖南乡村的爱情悲剧，层层叠叠、黑暗压抑的村落同样是传统文化的象征，而杨天青与菊豆的悲剧故事的主要发生地——染坊，从空中俯拍正是一个封闭的空间，象征着这里正是一个禁锢和毁灭生命的囚笼。而五颜六色的染布则象征着不愿屈服的生命力。

图 4-26 《菊豆》中的染坊是一个象征

而在他新近拍摄的影片《归来》（2014）当中仍然可以看到相当精彩的构图隐喻。"文革"期间，"右派"陆焉识冒险逃离农场回家探望妻子冯婉喻与女儿丹丹，却因为女儿的告密，陆焉识在火车站被抓获，冯婉喻倒地受伤。"文革"结束后陆焉识平反归来，却发现妻子已因重创而失忆，再也不认识他，无论怎样努力，也唤不回妻子的记忆。影片的结束镜头，已经白发苍苍的陆焉识陪着失忆的妻子冯婉喻在大雪天再次来到火车站，试图迎接她"归来"的丈夫，画面构图当中，旅客到达口的铁门关闭，正好将二人框在大门铁条之间，既暗示出夫妻二人被分隔的现实，更隐喻着他们已经成为历史困境的囚徒，他们的创伤再也无法治愈，影片借此表达了对于"文革"的强烈反思和深刻批判。

图 4-27 《归来》的结束镜头具有强烈的象征寓意

五、镜头运动：推拉摇移跟升降

电影是四维/四度空间的艺术。二维空间指仅有长、宽的空间，通常指平面，如电影画幅、银幕等。三维空间指由长、宽、高构成的空间，雕塑等造型艺术是典型的三维空间。而电影是典型的四维空间的艺术，即它不仅包含空间还包含时间。①它使人们能够看到在延续的时间推移过程中，在特定空间里的运动变化，这使电影成为最接近真实的艺术。

在电影艺术发明的早期，受到技术条件的限制，人们并不知道摄影机是可以运动的，卢米埃尔的单镜头短片基本上都是固定机位拍摄的，后来他们手下的摄影师偶然发现，将摄影机安放在移动的交通工具如火车、汽车、轮船上可以获得移动的影像。摄影机摆脱定点拍摄，是电影史上的大事件，摄影师们意识到随着摄影机的移动，可以产生

① [美] 赫伯特·泽特尔：《实用媒体美学：图像 声音 运动》，赵淼森译，207 页，北京，北京广播学院出版社，2003。

景别和角度的变化，从而可以为观众提供更加丰富的视觉体验。其后，在百年电影工业史上，轨道车、摇臂等负载摄影机实现运动的工具被先后发明出来，并不断经历着技术改良，以使镜头运动可以更加方便、流畅自如，而汽车、直升机等交通工具仍然一直被利用，尽管如此，摄影机的运动仍然是件困难的事，尤其是拍摄路线复杂的综合运动镜

图 4-28　影片《华尔街之狼》中一个运用轨道的拍摄现场

头时，难度仍然非常高。

1970 年代，一种轻便的电影摄影机稳定器"斯坦尼康"（Steadicam）被发明出来，它由减震臂、平衡组件和辅助背心组成，使摄影师在自由活动中拍摄稳定且画质较高的影像成为可能。斯坦尼康的出现被证明是革命性的，电影摄影机的运动从此真正获得了解放，此前根本不可想象的复杂镜头运动，只要经历精心的场面调度和排练，都可以被轻易地拍摄出来，因此，从 1970 年代开始，电影当中出现了大量复杂的运动长镜头。

图 4-29　经典影片《闪灵》运用了斯坦尼康摄影技术

图 4-30　斯坦尼康在当下已经被广泛应用

近几年来，随着摄影机的数码化，爱丽莎、RED ONE 等专业级别的电影摄影机不断趋向轻型化，比如 RED 推出了 EPIC，阿莱推出了 ALEXA Mini 紧凑型摄影机。

图 4-31　红龙、阿莱的紧凑型摄影机

佳能 5D 系列等全画幅单反相机也可以拍摄出极高画质的影像，开始被大量运用于影像制作当中。类似 GOPRO 的微型运动摄影机更是被广泛运用于各种拍摄环境当中。各种功能类似斯坦尼康的微型附属设备不断被开发出来，并且还在技术进步当中。各种操作便捷的微型航拍器也几乎让直升机退出了航拍的舞台。电影镜头的运动从来没有像现在这样自由，这也为影视创作的场面调度提供了更大的发挥空间。

镜头的运动包括推、拉、摇、移、跟、升、降等基本形式：

1. 推镜头

被摄对象不动，摄影机由远而近向对象推近的连贯画面，被摄体由小变大，画面范围由大变小，包含镜头内部的景别变化。推镜头可以借助轨道移动车向前推近拍摄，也可通过镜

头变焦完成。推镜头有几个功能：其一，可以强制引导观众的注意力向场景中的特定人物或细节转移，突出创作者意欲观众关注的画面内容；其二，当推镜头向人物靠近，尤其是推为特写时，往往用以表示人物的心理变化，或人物有新的发现；其三，推镜头的起幅镜头景别较大，可以展现人物或物体所处的空间环境。

图 4-32　微型运动摄影机 GOPRO 的拍摄应用

推镜头有急推与缓推之分，急推镜头常伴随突如其来的音乐，用以表现人物突然的发现或心理变化，1960—1980 年代的影片常用这样的镜头方式，但这种方式显得刻意而做作，近些年已经用得比较少。缓推镜头能创造出一种梦幻般的诗意，所以爱情片、青春片等常常采用缓推来制造神秘、浪漫的气氛。经典影片《法国中尉的女人》（1981）的开场段落便采用了缓推方式，梅里尔·斯特里普饰演的角色莎拉在大浪咆哮的海边的首次亮相，便是一个缓推镜头，配合斯特里普的精彩表演，将人物哀怨凄楚的神情表现得淋漓尽致，成为电影史上的一个经典镜头。

斯皮尔伯格则喜欢使用缓推镜头来表现人物的惊奇发现，在他的《E.T.外星人》《侏罗纪公园》《夺宝奇兵》《第三类接触》《大白鲨》等片中，当表现人物目睹某个令人惊奇的场景时，常常先将镜头缓缓推向人物成为特写镜头，配合其惊异的眼神以及音乐，可以制造出强烈的悬念感，令观众急欲知道他/她究竟看到了何种神奇或古怪的事物。运用这种方式拍摄的角色特写因此被称为"斯皮尔伯格式面孔"。

此外，缓推镜头还可以起到自然地"拖延时间"的作用，一些台词冗长的场景，在不方便进行镜头切换的情况下，通过缓推镜头可以适当地缓解画面的单调乏味感，使观众不至于产生视觉疲劳。

2. 拉镜头

与推镜头相反，被摄对象保持不动，摄影机由近而远地远离对象的连贯画面。被摄对象由大变小，画面范围由小变大，包含着镜头内部的景别变化，从特写、近景逐渐远离被摄对象，拉成中景、全景甚至远景。拉镜头可借助轨道移动车向后拉远拍摄，也可通过镜头变焦完成。拉镜头的主要功能：首先，镜头逐渐远离被摄对象，可以揭示其所处的空间环境，这使它具有某种"发现"或"真相揭示"的功能。动作影片《金蝉脱壳》（2013）中，史泰龙饰演专以越狱来检测监狱安全的专家，在执行一次新的任务时，突然被一伙人绑架并被注射昏迷，当他醒来时，镜头从他迷惑的面部特写开始逐渐拉开，观众得以渐次看到他处于一间玻璃房间当中，而当镜头继续穿越后拉，成为远景、大远景之后，观众才看到原来他处于一座极其庞大的超级大监狱当中。其后他与狱友施瓦辛格结识，并试图从这个看似地底或大山深处的监狱越狱，当他成功地克服重重困难，爬上垂直竖井打开井盖钻出来，镜头从史泰龙的特写逐渐拉开成为远景、大远景，观众才发现他居然身处一个巨大无比的轮船之上，从而造成强烈的心理震撼效果，这与拉镜头的"真相揭示"功能是分不开的。

此外，拉镜头是全景和远景出现的主要方式，可作为转场或结束镜头，当镜头拉为全景、远景后，完成转场或结束影片。经典影片《放大》（1966）、《青春祭》（1985）、《攻壳机动队》（1995）等皆是如此，这些以远景、大远景的拉镜头结束的片尾，由于视野开阔，意境悠远，可以给观众带来"意味深长"之感，别有一番韵味。

3. 摇镜头

摄影机位置固定，通过三脚架云台进行上下或左右的摇摄所获得的连贯画面。摇镜头既可以作为客观镜头介绍空间环境，也可以作为主观镜头模拟观察者的视点，这是能够最准确地模仿人眼观察目光的镜头，可以使观众产生身临其境之感。镜头包括水平方向的横摇（pan）、垂直方向的直摇（tilt），以及加速的甩摇（whip pan）。甩摇是摇镜头的特殊形式，运动速度快，画面影像模糊，转瞬即逝，影像有拖动感，可以用来模拟人物快速的视线转移、突然的发现等，甩摇还常常用来进行转场。摇镜头由初始状态的起幅和终止状态的落幅构成，起幅与落幅画面均应沉稳，切忌出现晃动、往回"找补"等现象，中间的摇镜头过程若无特殊需要，也应尽量保持匀速，避免忽快忽慢。

4. 移镜头

摄影机横向或垂直运动所拍摄的镜头。移镜头可以用来表现一些较为高大、宽阔的场景，如高楼或战场，因此在都市影片、战争片当中较多运用。移镜头是创造长镜头的一种重要手段，通常利用轨道车、火车、汽车等交通工具拍摄。在喜剧影片《夏洛特烦恼》（2015）中，便用了一个横移镜头，来表现一众同学各自在家中青春年少的荒唐事。在二维动画片当中，因为有大量的侧拍/侧视镜头，所以也常常采用横移或纵移镜头，比如中国经典动画《三个和尚》（1981）、萨格勒布学派动画《学走路》（1960）等，中

图 4-33 "斯皮尔伯格式面孔"

图 4-34 《金蝉脱壳》中的拉镜头

国经典水墨动画如《山水情》（1988）等因为采用长幅卷轴画形式，也用大量的移镜头来表现自然山水。

5. 跟镜头

被摄对象在画面中的位置保持不变，摄影机始终保持一定的距离追踪对象，从而使画面具有一种不断穿越空间的连贯流畅的视觉效果。跟镜头包括背部跟拍，即所谓"后脑勺"镜头、侧面跟拍以及面部跟拍几种形式。与移镜头一样，跟镜头通常也利用轨道、汽车等交通工具来拍摄，它也是产生长镜头的重要方式。新浪潮的两部经典影片，特吕弗的《四百击》(1959)和戈达尔的《精疲力尽》(1960)在其结束段落中都使用了跟镜头，这两个结尾都成了影史经典片断。

1970 年代后，随着摄影机稳定器斯坦尼康的发明，跟镜头的拍摄获得了革命性的突破，那些行动路线复杂且空间狭小的跟镜头的拍摄难度大大降低了。美国导演格斯·范·桑特获得戛纳金棕榈奖的影片《大象》(2003)，这部讲述校园暴力的影片以长镜头和

跟镜头著称，片中超过三分之二的镜头都是在跟随片中人物在校园中行走，属于相当风格化的特殊影片，这些跟镜头基本上都是借助斯坦尼康拍摄而成的。

6. 升降镜头

摄影机由下往上或由上往下运动拍摄的镜头。通常升降镜头可以通过摇臂来进行拍摄，大型摇臂甚至长达十几米，可以从极高的视角进行升降拍摄。升降镜头可以居高临下地展示空间环境，尤其擅长表现场面开阔、气势恢宏的宏大场景，不断变化的高度和角度也可以给观众提供新鲜的视觉感受。战争片、史诗电影、都市电影等常常使用升降镜头和高视角俯拍镜头来创造视觉奇观。升降镜头也可通过直升机或航拍器来拍摄，近几年来微型航拍器被大量运用，直升机由于租赁价格昂贵，已经用得越来越少。

7. 综合运动镜头

在一个镜头中不间断地综合采用多种运动方式拍摄的镜头。综合运动镜头将推、拉、摇、移、跟、升、降等镜头有机地统一起来，使镜头角度、景别、运动方式不断发生变化，而衔接又自然流畅，随着人物的情绪、动作的表现需要，镜头随动随停，甚至更换拍摄对象，有着高度的表现力。综合运动镜头通常是长镜头，涉及复杂的演员调度与镜头调度，拍摄难度较大。自1970年代摄影机稳定器斯坦尼康发明之后，电影中出现了大量精彩的运动长镜头，比如《洛奇》（1976）中洛奇快步跑上费城美术馆台阶的长镜头、《闪灵》（1980）中杰克·尼克尔森在雪夜迷宫中追杀孩子的长镜头、马丁·斯科塞斯执导的《好家伙》（1990）中从后门穿过厨房进入酒吧的长镜头、格斯·范·桑特的《大象》（2003）中的跟拍镜头、2015年奥斯卡最佳影片《鸟人》的"一镜到底"

图 4-35 "哈利·波特"系列影片中的一个横移镜头拍摄现场

长镜头等都是借助斯坦尼康拍摄出来的。动画电影在表现上因为不受物理条件的限制，在综合运动镜头表现上具有较大的优势，皮克斯动画短片《暴力云与送子鹳》（1996）、美国动画电影《小马王》（2002）都用一个流畅的综合运动镜头来完成开场。

图4-36 《四百击》结尾的跟镜头及其拍摄现场

在影像拍摄中，镜头构图的均衡性与运动的稳定性是基本原则，否则便会造成影像上的硬伤，这也是对摄影师的基本要求。但是，正如有时创作者会故意使用倾斜、比例失调等非均衡构图那样，影视创作者有时也可有意使镜头产生摇晃感和模糊感，以给观众传达紧张、焦虑之感。叙事性的影视摄影区别于新闻摄影的根本性差异就在于，后者是相对客观的记录，前者则具有主观性和心理性，采取何种影像语言取决于创作者希望在观众心理上造成什么样的感受。比如在拍摄打斗、追逐等场景，在表现混乱、焦虑、紧张等心理感受时，有意使用不均衡、不稳定的镜头语言，常常可以达到事半功倍的效果。王家卫的《重庆森林》（1994）、关锦鹏的《愈快乐愈堕落》（1997）、徐克的《顺流逆流》（2000）等片都大量使用了这样的镜头方式，来表现现代都市人群焦虑、孤独的心理体验。而陆川的《南京！南京！》（2009）则用贯穿全片的肩扛摄影风格来传达战争中的现场感和恐惧感。

镜头的运动需要有合理的内在依据，许多初学者在拍摄时常犯的毛病是"为动而动"（镜头运动无动机）、"动个不停"（镜头运动无节制），事实上镜头的运动设计应该是镜头中人物行动、画面需要、观众视觉心理相联动配合的过程，前述推、拉、摇、移、跟、升、降等不同镜头运动方式，都有其内在的运动依据，它们要么是跟随人物运动而运动，要么是为了突出、强调某个人物或细节，要么是为了捕捉人物的发现或情绪变化，要么是为了展现人景关系或某个空间场景。在表现人物运动时，人动镜动、人停镜停、"动接动"（运动镜头接运动镜头）是最为自然、最易为观众接受的镜头运动方式。艺术没有绝对的定则。动画短片《大歌唱家》（Maestro，2005）从

图 4-37 《大象》中有大量的跟镜头

图 4-38 《洛奇》中著名的长镜头由斯坦尼康拍摄完成

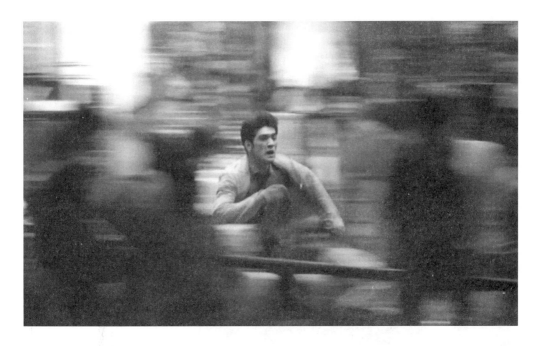

图 4-39 《重庆森林》中有意为之的晃动镜头

头到尾都在环形运动，直到最后一个镜头观众才恍然大悟，明白为什么会以这样的运动方式来贯穿全片，其镜头调度方式令人拍案叫绝。创作者需要具有想象力，构思出与影片表现内容自然吻合，同时又富于创意的镜头运动形式。

六、镜头景深：虚实之间

景深是指焦点对象前后景物的清晰范围，其中，靠近镜头的前段为前景深，远离镜

图 4-40 景深示意图

头的后段为后景深。简言之，出现在景深范围内的景物是清晰的，景深范围之外的景物则是模糊的。大景深镜头指画面自近而远都很清晰，景深范围大的镜头，小景深镜头则是对焦点物体清晰，而对焦点前后影像模糊，景深范围较小的镜头。

影响景深大小的主要有以下几个因素：其一，光圈大小。光圈越大（F值越小），景深越小，光圈越小（F值越大），景深越大。比如光圈为F2.8时获得的景深，比光圈为F5.6时获得的景深要小，而光圈F16则比光圈F11获得的景深要大。其二，镜头焦距。焦距越长，景深越小，焦距越短，景深越大。所以，广角镜头（短焦镜头）的景深要比长焦镜头更大。其三，主体远近。主体越近，景深越小，主体越远，景深越大。其四，摄影器材感光元器件的

图4-41　小景深的艺术效果

大小。对于当前的数字摄影机（包括数字单反相机）来说，主要是指传感器的尺寸大小，一般来说，更大的传感器比如全画幅传感器的视野更大，感光性能越好，同时景深越浅。

图4-42　不同光圈值的景深效果差异

了解不同的镜头景深是为了获得不同的艺术效果。小景深镜头具有以下艺术功能：其一，突出主体。只有焦点附近的主体（人物或物体）是清晰的，主体前后的其他景物变得模糊，主体被突出出来。其二，赋予镜头美感。尤其是在人像摄影中，被虚化的背景烘托着清晰的主体，具有朦胧的艺术效果。因此，人像摄影常常偏爱小景深镜头，一些能拍摄极小景深的光学镜头往往价格不菲。其三，弱化杂乱的背景。在现场环境杂乱而又不方便整理时，使用小景深镜头将背景虚化，不仅可以避免现场杂乱感，而且还可以为人物主体创造朦胧虚化的艺术效果。获得小景深的方法，是根据表现需要选择大光圈、长焦镜头，以及靠近拍摄对象，拉开主体与背景距离。

图 4-43　小景深镜头可通过改变焦点引导不同关注对象

　　大景深镜头因为景深大，焦点对象前后、自近而远都很清晰，所以适合用来拍摄风光、建筑以及宏大的群众性场面。获得大景深的方法，是选择小光圈、广角镜头以及远离对象进行拍摄，缩小主体与背景距离。总而言之，小景深镜头的主要功能在于聚集特定对象，创造特殊的美感，而大景深镜头的特点在于展示纵深的空间，可以完成纵向的场面调度。

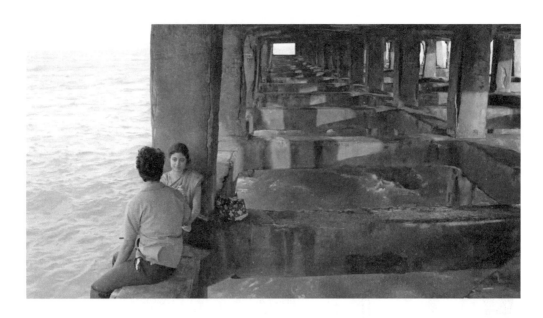

图 4-44　大景深镜头中自近而远的景物都很清晰

　　大景深镜头常与长镜头、纪实美学联系在一起。法国电影理论家巴赞便特别推崇大景深的场面调度，认为景深镜头能够使画面更具真实性，保持电影时间与空间的统一性和完整性，表达人物动作和事件发展的连续性和完整性，可以激发观众的思考和参与，表现出现实的模糊性和多义性，因而能更真实地反映现实，符合纪实美学的特征。大景深运用的一个经典案例是奥逊·威尔斯的《公民凯恩》（1941）。在凯恩的少年时代，华尔街金融大亨、国会议员赛切尔先生同暴发致富的凯恩父母在前景的桌子上签署财产委托合同，而通过镜头构图可以看到镜头深处的窗外，6 岁的小凯恩正在雪地里无忧无虑地玩耍。纯洁的心灵还未受到污染的小凯恩从此将进入赛切尔的世界，后者将作为凯恩的监护人把他从偏僻的乡村带到金钱与权力倾轧的都市社会，而影片结尾时揭示了本片最大的秘密：凯恩临死前那句"玫瑰花蕾"的遗言，原来正是自己无忧无虑的少年时代玩耍的雪橇上所刻的字。影视创作者应有意识地在场面调度时利用大景深镜头的这种纵深空间，它不仅可以创造出纪实感，而且可以使镜头画面更加丰富，在镜头剪辑速度越来越快的今天，这仍是一种值得学习和保持的艺术手法。

　　镜头景深曾经是电影和电视的重要区别。在电影的胶片时代，电影摄影机和光学镜头可以创造出小景深的朦胧艺术美感，而电视磁带摄像机受到成像元器件的限制，其成像特点是景深大、影像实，适合于新闻摄影和纪实摄影，在画面艺术美感上与电影之间存在巨大的差距。因此在传统上，电视节目的影像是缺乏"电影感"的。

　　但是近几年来，随着摄影设备的数字化，电视与电影之间曾经的影像质量鸿沟正在急剧地缩小。最顶级的专业电影摄影机如阿莱的爱丽莎、RED ONE 的 EPIC 等体积越来越小，单机价格已经降到十几万元、二十几万元，配上普通镜头也在百万元以下，这

图 4-45 《公民凯恩》中的经典大景深镜头

与早年前一部顶级胶片摄影机动辄数百万元已经大大下降。而松下、索尼、佳能也不断开发出各种全画幅的数字摄影机,这些可以拍摄高清甚至 4K 画质的机器价格甚至已经降到几万元,而像佳能 5D 系列单反相机的摄像功能也达到了相当高的水平,最关键的是,这些新数字摄影机大多可以更换光学镜头,这使它们可以拍出传统上只有电影才能拍出的浅景深效果。轰动一时的纪录片《舌尖上的中国》第一季(2012)的主要镜头甚至是用佳能 5D2 拍摄的,这部纪录片将各种美食拍摄得色彩如此浓烈、画面细节如此细腻,令全国观众垂涎欲滴。因为使用方便,5D2 在《泰囧》《一九四二》等影院电影中还被大量用于多机位拍摄。

近两年来,各种电视剧也开始大量使用阿莱 Alexa 和 Red Epic 等专业电影级别摄影机,电视剧的画面质量越来越精美。连综艺电视节目的设备也在不断攀升,2015年湖南卫视《我是歌手》第三季使用了多达 20 台阿莱爱丽莎的新款设备艾美拉(AMIRA),这款机器的画质已经接近专业电影级别,而在歌手房间、交通车内则放置了大量的 GOPRO 微型摄影机,不仅做到无死角的全面拍摄,影像画面也越来越精美,每期节目甚至还像电影那样进行画面调光调色。以"高画质""浅景深"为重要标志的"电影感",如今在电视领域已经越来越强化,电影与电视之间的影像质量距离正在不断缩减。

七、镜头焦距：远近之别

焦距是指从透镜光心到光聚集之焦点的距离，或照相机/摄影机中，从镜片光学中心到底片或 CCD 等成像平面的距离。

图 4-46 焦距示意图

镜头的分类，按照焦距能否调节，可以分为定焦镜头与变焦镜头两种。按焦距值的大小/焦距的长短，可分为短焦镜头、标准镜头、长焦镜头三类。传统上一般将焦距 35～50 毫米的镜头作为 35 毫米规格电影的标准镜头。焦距小于标准镜头的镜头为短焦镜头（广角镜头），焦距大于标准镜头的镜头为长焦镜头。[1]

但近年来关于标准镜头的焦距范围有了一些不同的观点。"一些现代著名电影摄影师普遍认为，应该把所摄画幅水平像角与人眼视场水平视角（30°）相接近的那个焦距的摄影镜头，称为该类型电影摄影机的标准焦距摄影镜头"。也即可以"将焦距 40 毫米（水平视为 30° 40′）、19 毫米（水平视角为 29° 38′）与 23 毫米（水平视角为 29° 56′）的摄影镜头，依次称为 35 毫米、16 毫米与超 16 毫米电影摄影机的标准摄影镜头"。[2]按照这样的观点，短焦镜头、标准镜头、长焦镜头的定义范围则会相应变化。

1. 长焦镜头

对于 35 毫米规格电影来说，一般指焦距大于 50 毫米的镜头。它使摄影师可以在远距离放大对象，将远物拉近，或放大远处细节，又被称为远摄镜头或望远镜头。在体育比赛、动物、风光和人像摄影经常使用。

[1] [美]大卫·波德威尔、克莉丝汀·汤普森：《电影艺术——形式与风格》，205 页，彭吉象等译，北京，北京大学出版社，2003。
[2] 何清：《电影摄影照明技巧教程》，10 页，北京，世界图书出版公司、后浪出版公司，2012。

图 4-47　体育、新闻和风光摄影常常使用长焦镜头

　　镜头的焦距与视角成反比，焦距越长，视角越小；焦距越短，视角越大。同时，镜头焦距也与景深成反比，焦距越长，景深越小；焦距越短，景深越大。通俗理解，也即越是望远的镜头，能看的视角越窄、景深越小。正因为长焦镜头的景深小，因此能够突出主体，虚化前后景，创造出虚实鲜明对比的艺术化效果，这也就是常说的"长焦远吊"的功能。长焦镜头不仅可以"望远"，同时还可以"聚焦"，用于拍摄人与物的大特写镜头，比如眼睛、汗珠或者某些局部细节，能够充分表现出事物的质感。此外，长焦镜头由于景深浅，还可以通过转移调焦，使前后的影像发生虚实的变化。而电影中常见的表现夏日地面热浪的镜头，也是通过长焦镜头来拍摄的。

　　另外，长焦镜头会压缩现实中纵深方向物与物之间的距离，使前后景物仿佛有贴在一起的感觉，画面内容更加紧凑、密集，可以减弱画面的纵深感和空间感，以及人物的运动感。影片《大红灯笼高高挂》（1991）开场段落，颂莲与迎亲的队伍错过，沿着乡间小路面向镜头/观众走来，明明走了很久但好像还离镜头很远，这就是因为使用长焦镜头其纵深感被压缩了的缘故，事实上人物的确离镜头很远，只是长焦镜头让她看起来离我们很近而已。这样的表现方式尤其适用于校园片、战争片中列队行进的场面。

　　长焦镜头还可用于跟踪快速奔跑、移动物体，模拟某种横向跟镜头的效果，从而克服拍摄上的操作难度。其方法是被摄对象以摄影师为圆心进行圆周运动，摄影机跟随人物进行水平摇摄，可以创造出摄影机"跟随"人物共同快速移动的视觉效果。

　　长焦镜头重量较大，手持摄影容易导致焦点虚，应尽量架设在稳固的三脚架上拍摄，或应用高速快门、高感光度拍摄。

2. 中焦镜头，或标准镜头

　　对于35毫米电影来说，一般指焦距35—50毫米的镜头。用标准镜头进行拍摄，水平线与垂直线在镜头前都是直线，不会发生透视变形，因此它可以真实还原被摄物体，是

图 4-48 《碟中谍》运用长焦镜头拍摄的大特写

图 4-49 《大红灯笼高高挂》开场运用长焦镜头压缩纵向空间距离的镜头

最接近正常人眼所见影像的镜头,且成像质量好。标准镜头虽然影像真实,却缺少戏剧性的效果。现实题材或现实主义风格影片多用中焦,比如小津安二郎的影片,它们本身就追求生活一样的平淡无奇的感觉。法国摄影大师布列松的新闻摄影基本上都使用标准镜头,其作品影像属于典型的现实主义风格,他总是使用最简单的照相机和标准镜头,不希望自己的拍摄引人瞩目从而影响对象的真实状态。

3. 短焦镜头(广角镜头)

对于 35 毫米电影来说,一般指焦距少于 35 毫米的镜头。其物理特性与长焦距镜头正相反。其视角广、景深大、视野范围宽,远近的物体都显得很清晰。在表现开阔的大

图 4-50 小津安二郎影片《东京物语》

场面或进行风光摄影时,广角镜头可以发挥其优势,画面范围开阔,景深也大,前后景都很清晰,可以呈现出雄浑的气势。比如影片《狼图腾》(2015)在展现壮阔的草原景观时就使用了大量的广角镜头。简言之,短焦(广角)镜头可以使影像画面变得"更宽"。正因如此,在狭小的拍摄空间当中,摄影机与被摄对象之间的距离极近无法拉开的时候,使用广角镜头可以将原本狭小的空间及人物完整纳入画面,使得空间显得没有那么局促。

图 4-51 《狼图腾》用广角镜头拍摄壮阔的草原景象

与长焦镜头会压缩纵向空间相反，广角镜头会夸张现实生活中纵深方向物与物之间的距离，加强画面的空间感和透视感，使得前景更近、远景更远，纵深空间更加深邃辽远。换句话说，短焦镜头还可以使影像画面变得"更深"。

由于短焦/广角镜头视角范围和景深都较大，所以常常被用于手持摄影以及抓拍快速运动的物体，可以拍摄出较为平稳且焦点清晰的画面。由于短焦镜头夸张了纵向空间的距离感，所以似乎演员走几步就可靠近摄影机或离开画面（因为真实距离比看起来更

图 4-52 《英雄》用广角镜头夸张了纵向的空间距离

图 4-53 《新龙门客栈》利用广角镜头来增强速度感和力量感

近更短），因此它也会增强动作的速度感。正因如此，武侠片、动作片在表现打斗动作场景时喜欢使用广角镜头，不仅视角和景深大，而且人物的动作会显得更加迅捷，强化视觉刺激感和娱乐效果。在徐克监制、李惠民导演的《新龙门客栈》（1992）中，广角镜头带来的动作速度感，配合凌厉的剪辑风格，开创了持续十年之久的"新派武侠电影"热潮。

相比于标准镜头的平淡无奇，广角镜头具有强烈的戏剧性，它不仅可以强化速度感，还可使前景物体变大，远景物体变小，对前景物体有明显的夸张变形的作用。在周星驰的《九品芝麻官》《唐伯虎点秋香》《大话西游》等喜剧电影中，常有意使用广角镜头使人物脸部或身体产生畸变，制造喜剧效果。

八、几种特殊镜头

（一）长镜头

"镜头"一词在中文语境中有 lens（光学镜头）、take（条、次）、shot（成片中的镜头）三种主要含义。所谓长镜头（long take）是相对短镜头而言，即拍摄时间较长，且未经后期剪切，在一个统一的时空里不间断地展现一个完整的动作或事件的镜头。长镜头因为未经剪切，保持了被摄体时空的连续性、完整性，因此通常也被认为更具真实性。究竟多少时长的镜头可称为长镜头并没有定论，但一般来说，"明显而刻意"地保持镜头时空完整性和延续性，并使之超过常规镜头长度的镜头，可称之为长镜头。长镜头既与时间有关也与空间有关，像《暴力街区13》《企业战士》等"跑酷动作电影"，一分钟甚至30秒之内主人公可能已经翻窗入户、攀梯越台，飞越了好几幢楼，倘若镜头能够连贯跟拍下来，也足以算作一个漂亮的长镜头。

长镜头可分为两种：一种是静态长镜头或固定机位长镜头。机位不动，画面固定，画面景别一般也相对固定，但倘若对象在运动当中，也可产生景别变化。比如卢米埃尔兄弟的《火车到站》为一个单镜头短片，它同时也是一个长镜头，火车在远处时为远景，火车临近并停下时为全景和近景。一般来说，主要遵循纪实美学的艺术电影偏爱固定机位的静态长镜头，镜头长时间地、静静地注视着人物，传达出一种冷静旁观的间离效果。在贾樟柯的《小武》《站台》《世界》《三峡好人》等影片中，常常仅用一个全景镜头来展现一个场景，长达数分钟的对话过程中没有镜头的切换，甚至连常规的正反打镜头都没有，这样的静态长镜头在台湾导演侯孝贤、杨德昌、蔡明亮，意大利导演安东尼奥尼，瑞典导演英格玛·伯格曼，伊朗导演阿巴斯的影片中都大量出现。

蔡明亮获得威尼斯电影节金狮奖的影片《爱情万岁》（1994）的结束镜头是一个长达6分钟的固定长镜头，镜头以近景景别一动不动地持续对准女主角（杨贵媚饰），而她在这整整6分钟当中所做的事就是哭泣。这个特别的长镜头，正是通过这个爱情失败

图 4-54 《三峡好人》中的静态长镜头

图 4-55 《爱情万岁》结尾的哭泣长镜头长达 6 分钟

的女人的漫长哭泣,来表达与片名"爱情万岁"完全相反的主题,即爱情的脆弱、莫名以及永恒的不可能性。这样的主题和表现方式与安东尼奥尼的经典影片《奇遇》(1960)的结尾是非常相似的,它只是把它极致化了。

对于观众的视觉心理来说，静态长镜头极易造成观众的视觉疲劳，画面长时间凝固不动也显得非常沉闷，这也是许多观众不喜欢艺术电影的重要原因。静态长镜头看起来相当容易拍摄，只需将镜头对准人物即可，但事实上这样的长镜头并不容易把握，其关键在于长镜头形式能否富有意味地传达出创作者的艺术意图。一些艺术电影模仿者动辄让自己的镜头呆呆地持续好几分钟，却将影片变得冗长而乏味，走上了另一个极端。对于商业电影爱好者，或者艺术电影的批评者来说，类似《爱情万岁》的6分钟哭泣长镜头是显得刻意、做作而完全无法容忍的。这是商业电影与艺术电影的不同评价标准，是一个审美趣味的差异问题。

长镜头的另外一种类别是动态长镜头，镜头在不同空间之间或跟随人物在不同空间运动游走，可以给观众提供不断穿越空间的视觉新鲜感。运动长镜头常常涉及复杂的场面调度，不论是演员的走位，还是空间场景的变化，或者摄影机的运动调度，都需要经过精心的设计安排。新中国电影中不乏出色的长镜头运用，尤以崔嵬导演的《小兵张嘎》（1963）著名，嘎子在刑场寻找奶奶、罗金宝带嘎子翻越房舍回区队等镜头，都体现出了创作者对于摄影机与空间关系别具匠心的运用。

长镜头尤其是综合运动镜头涉及复杂的演员调度与镜头调度，对导演来说具有较高的难度，因此，许多时候导演精心设计一个长镜头，多少也有炫技或挑战自我的成分在。比如杜琪峰导演的影片《大事件》（2004）中一个长达6分多钟的长镜头，其镜头及演员调度之复杂和娴熟，堪称运动长镜头的典范。悍匪与警察之间的猫鼠游戏，无意爆发的枪战，枪战的不断升级，直至群匪从容撤离，镜头将推拉摇移跟升降的各种运动方式有机组合，运镜从容，自然流畅，不着痕迹，将悍匪的凶暴与嚣张渲染得淋漓尽致。尹力

图4-56 《大事件》开场长镜头堪称经典

导演的影片《云水谣》（2006）开场部分一个四分多钟的长镜头的设计也相当出色。通过一个综合运动长镜头，栩栩如生地再现了1940年代末台北的生活百态和市井生活，成功将观众立即带入那个特定的时代氛围当中。

近些年来，随着摄影设备的轻型化、便利化，以及斯坦尼康、各种微型摄影机稳定器的普遍使用，动态长镜头在电影中的运用越来越广泛。比如在《王牌特工：特工学院》（2015）、《杀破狼2》（2015）等影片中都出现了堪称精彩的长镜头。

许多精心设计的综合运动长镜头，实际上是由多个实拍镜头构成的，比如钮承泽导演的爱情片《爱》（2012）开场由一个长达12分钟的综合运动长镜头构成，在这个镜头中，片中8个主要人物先后出场，镜头视点自如流畅地完成人物的转换，场面调度精细，镜头运动流畅，但事实上这个"长镜头"实际上是由13个镜头构成的，在实拍中综合运用了传统的轨道、斯坦尼康稳定器、汽车等交通工具，甚至结合了绿幕扣像等后期电脑特效技术，今天的许多综合运动长镜头其实都是用这样的综合拍摄手段来完成的。

在电影史上，许多影片都有著名的长镜头运用例子，比如《老男孩》《好家伙》《不羁夜》《辣手神探》《不夜城》《冬荫功》《人类之子》《过客》《蛇眼》《赎罪》《雨月物语》等。有的影片的长镜头使用非常极端，也因此在影史留名。希区柯克拍摄于1948年的影片《夺魂索》进行了一次超常实验，将一场隐含凶杀案的私人聚会以及最终真相的揭示，全部容纳在一个精心设计的长镜头中，虽然受限于每卷胶片的长度，这个长镜头实际上由几个镜头拼接组成，但它们之间的衔接如此自然流畅，以至于仍然可以被看作一个独立的长镜头。

图 4-57　希区柯克在《夺魂索》拍摄现场

电影史上另一部极端的长镜头影片是 2002 年由索科洛夫导演的《俄罗斯方舟》，全片以一个不断穿越历史的当代电影人为视点，通过其目光展示出俄罗斯千年风云变幻。本片用数码技术拍摄，整部影片就一个镜头。镜头在宏大的圣彼得堡冬宫中自如地穿行。2000 多名群众演员，庞大的舞会场景，众多的历史人物，复杂的镜头轨迹，在导演的精心调度下一镜到底，一气呵成，天衣无缝，浑然天成，充分展示出导演超凡脱俗的艺术想象力和表现力。

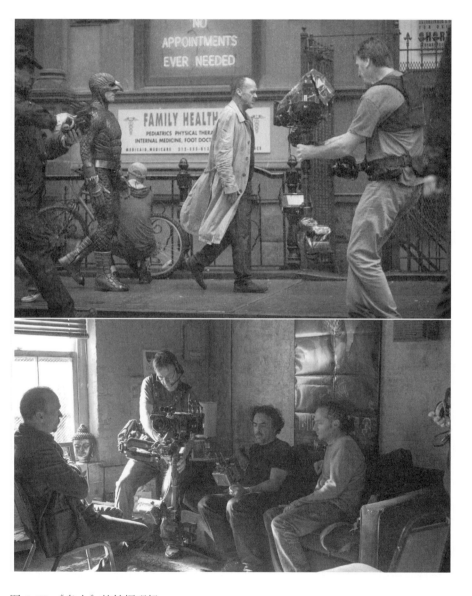

图 4-58 《鸟人》的拍摄现场

长镜头极端运用的最新案例是《鸟人》，本片获得2015年奥斯卡最佳影片、最佳导演、最佳摄影等多项大奖。除了其内容的犀利和深刻，极致化的长镜头也是其最为重要的获奖原因。影片看起来是一个完整的长镜头（实际上由两个长镜头和中间不到一分钟的讽喻段落构成），保持着时空关系的流畅的完整性，然而事实上在拍摄中，它由若干个长镜头组接而成，因为剪接点被掩盖得很好，所以看起来始终是流畅的长镜头。影片虽主要在剧场封闭空间完成，但也涉及街道、酒吧甚至纽约时代广场等外景，难度可想而知，导演伊纳里多将影片的拍摄风险比喻为在世贸大楼间走钢丝，一不小心就可能酿成灾难。事实证明，《鸟人》团队的"钢丝"走得相当成功。本片的摄影指导艾曼努尔·卢贝兹基在前一年刚刚凭借《地心引力》获得奥斯卡最佳摄影奖，在该影片开场，他便奉献了一个长达12分钟的长镜头。2016年，卢贝兹基更是以《荒野猎人》实现了奥斯卡最佳摄影奖三连冠的壮举。

近年来，一些国产片包括合拍片也越来越多地使用了具有设计感的长镜头，比如《杀破狼2》（2015）、《三人行》（2016）、《唐人街探案》（2016）等。

长镜头的理论基础是巴赞或克拉考尔式的纪实美学，遵循再现原则，其核心要义在于保持时空的完整性，尽量减少外部因素（包括创作者）的干预，试图呈现出世界的本真状态，观众则处于冷静旁观的位置。相比之下，商业电影和宣传电影的理论基础是蒙太奇理论，它是戏剧式美学，遵循表现原则，强调对于时空的重组和创作者对于叙事及意义的引导干预，试图煽动观众的情感迷狂，创造娱乐快感，激发观众对于影像内容的认同。总的来说，艺术片大多偏爱长镜头尤其是静态长镜头，商业电影更强调快节奏的蒙太奇剪辑，在使用长镜头时也多采用动态长镜头。

（二）主客观镜头

1. 客观镜头

模拟中立旁观的第三者视点的镜头，镜头内容不具有明显的主观色彩，仿佛是在"自动呈现"自我一般，其叙事视角相当于文学作品中的"全知全能"的叙事视角，这种视角也被称为"上帝视角"。电视新闻的叙事语态主要是客观镜头，一般影片中的绝大部分镜头也都是客观镜头，但相比于电视新闻，电影的客观镜头可以通过镜头景别、角度、构图、光影、色彩、剪辑等艺术手段，或明或隐地表达态度、影响观众的情感。

2. 主观镜头

模拟特定人物视点的镜头，镜头内容代表其眼睛所看到的一切，具有强烈的主观性和鲜明的感情色彩。通常在表现人物进行窥视、巡视、观察环境或有所发现等情境时，会切入主观镜头以展示人物所见。主观镜头也可用以表现人物在特定情境下的精神状态（比如晕眩），或者表现人物的幻视与幻象。主观镜头会使观众情不自禁地进入剧情，产生逼真的介入感，对于观众心理可以产生潜移默化的影响。在意识形态电影理论当中，主

观镜头和正反打镜头都具有意识形态灌输的"缝合作用"。

希区柯克的《后窗》(1954) 是主观镜头运用的经典影片。采访中摔断了腿的记者杰夫在自家窗前无所事事，整日通过相机长焦镜头偷窥对面大楼里人们的生活，却在无意中发现一起谋杀案。在女友的帮助下，经过一番惊险的历程，凶手被抓获，而他则摔断了另一条腿。由于"窥视"是本片的关键动作，因而片中出现了大量的主观镜头，对他人生活的偷窥，以及对凶案的推测及追踪等。《后窗》在电影史上一直被视为"关于电影的电影"。

图 4-59 主观镜头构成了《后窗》的主体

根据电影精神分析理论，片中主人公对他人生活的窥视，与黑暗的电影院中窥视他人生活的观众并没有不同。杰夫对他人隐私的窥视具有心理学上所说的"窥淫癖"的特征，而观众借助他的眼睛，无意识当中也满足了自己的"窥淫癖"本能，发现凶案及破案，不过是欲望满足的一个"超我"的道德掩饰。事实上，杰夫也为自己的窥视付出了代价，他摔断了另外那条好腿，这在某种意义上是一种道德上的惩罚。本片最后一个镜头最为耐人寻味，镜头津津有味地巡览、窥视着对面楼上各个窗户的隐私，这个镜头似乎和之前杰夫的偷窥镜头一样，是他的主观镜头，但当镜头继续转到前景时，杰夫出现在了镜头当中，最后镜头定格在格蕾丝·凯利饰演的杰夫女友斜躺着的动人胴体之上，这个镜头显然并非杰夫的主观镜头，那么现在又是谁在偷窥？观众才是背后的那个窥视者。精神分析理论的推崇者希区柯克通过这个意味深长的结尾调侃了电影的"窥淫癖"机制，这部关于"看电影"的电影，变成了人的欲望本能的隐喻故事。

前景有物体遮挡的镜头可称为"窥视镜头"，它模拟的是现场隐蔽起来的观者窥视到的画面。用于遮挡的可以是现场的门、窗、人物身体部位等物体。窥视镜头具有强烈的主观性，令观众仿佛置身于现场，可以创造强烈的现场感、参与感。美国历史频道于2010年推出的大型历史纪录片《美国，我们的故事》，全片12集大量使用了窥视镜头，广泛利用肩、头、背等身体部位甚至现场的一切障碍物，模拟出前景遮挡的在场者窥视视点，视点对象常常被置于不均衡构图的边缘，形成了强烈的现场感、真实感，也提供了一种新鲜的视觉刺激。窥视镜头甚至变成了本片的一种特殊的影像风格。

图4-60 《美国，我们的故事》中的窥视镜头

一般来说，在一部电影中，主观视角只在少数情况下使用，用得太多反而适得其反，电影史上曾有过失败的例子。1947年拍摄的影片《湖上艳尸》，全片皆模拟侦探主角的主观视点，结果影片遭到票房惨败，此后就再没有影片用这样极端的方式，直到2016年的影片《硬核亨利》，这部动作片全程使用男主人公的主观视点，堪称一次极端化的影像实验，影片票房也并不太理想，说明全主观视角可能并不符合观众的视觉接受心理。

近两年来，随着科技的进步，虚拟现实技术（Virtual

图 4-61　影片《硬核亨利》因全使用主观镜头而引人瞩目

Reality，VR）越来越成熟，其应用于影视工业的前景被广泛看好。虚拟现实技术是指通过计算机仿真系统来创建虚拟现实，并使用户可以得到逼真体验的新技术，它使用户可以实时动态地观看到三维立体的周边环境，实现用户行为与环境之间的实时互动。虚拟现实技术因其令人震撼的高度的仿真性、交互性，被看作是将驱动影视艺术未来革命的新引擎。目前来看，虚拟现实技术似乎更适应以空间场景展示为目的的应用，比如旅游、购物、教育以及游戏等。从技术层面看，观众在虚拟现实系统中所观看到的影像全部基于主观视点，观众的行为完全自主，这种全新的观影形式，对于历经百年、早已形成稳定视听语言、叙事规则、接受方式的影视艺术构成了巨大的挑战。传统的镜头语言、镜头剪辑、观影形式将会如何演变，以适应这一技术变革的需求，将是未来值得关注的变化。

（三）快慢镜头与定格

电影摄影机以每秒 24 格的速度拍摄，并以每秒 24 格的速度放映，观众就会看到真实自然的动作。但是，当摄影机拍摄速度发生变化的时候，其放映效果就会发生改变，利用这一原理便出现了升格镜头（慢镜头）和降格镜头（快镜头）。

降格镜头（快镜头）：以每秒少于 24 格的频率拍摄，再用正常频率放映就会产生比实际动作更快的银幕效果。降格镜头可以压缩动作时间，加快动作频率，增强节奏感。在动作电影、功夫电影中恰当运用降格可使动作更加干脆利落。另外，因其与生活时间明显不同，也会产生某种滑稽感，喜剧片常利用这一点制造搞笑噱头。

升格镜头（慢镜头）：以每秒高于 24 格频率拍摄人或物的动作，再用正常频率

图 4-62　虚拟现实技术为影视艺术带来机遇和挑战

放映会产生比实际动作更慢的银幕效果。它可使人看到各种快速的、肉眼难以看清的运动，产生特殊的审美价值，所以慢镜头虽然"慢"，却能产生激烈的动作都难以达到的震撼效果。许多著名影片都运用升格创造了经典片断，尤其是一些震撼人心的死亡场景，比如《邦妮与克莱德》（1967）、《野战排》（1986）、《勇敢的心》（1995）等。升格镜头还可创造一种浪漫与神秘感，创造特定的艺术气氛和意境、韵律。吴宇森的动作片常使用标识性的升格镜头，表现人物飞身开枪的潇洒姿态。而《黑客帝国》（1999）中的"子弹时间"也运用升格创造出令人耳目一新的震撼美感。

在动作片、功夫片与武侠片中，一拳击出或一腿踢出，中拳中腿者常以慢动作方式被击飞，不仅使攻击动作具有美感，也放大和夸张了动作的力度及其后果。以吴宇森、张彻、昆汀·塔伦蒂诺、北野武等导演影片为代表的所谓"暴力美学"，如果离开了升格镜头，其效果必定会大打折扣。张艺谋影片《英雄》中也大量使用了唯美诗意的升格镜头，使武侠片在某种意义上变成了"舞侠片"。王家卫导演的《一代宗师》（2012）开场雨中打斗、叶问与各门派掌门、宫二与马三在火车站对决等段落都大量使用了升格镜头，在激烈的打斗当中，升格镜头将动作放慢，并与特写镜头相结合，呈现出动作过程中的细节与质感，比如叶问帽檐上滚落的水滴，或大雨在水中激起的水花、飘落的雪花等，为影片赋予了诗意的美感。近几届世界杯的电视转播使用了超高速摄影机，将球场上足球运动员的每一个最为细微的动作，包括汗水的滴落都可以清晰地呈现出来。《金陵十三钗》（2011）中子弹击碎教堂玻璃的镜头拍摄速度达到了每秒1600格，可以清楚地看到子弹穿越之后的细节。

定格：将某一格画面做静帧处理，使停顿的画面延伸到所需要的长度，给观众造成时间停顿的幻觉。定格往往会造成"意味深长"的感觉，常在结尾时使用，许多经典影片都用了这一手法，比如《四百击》（1959）、《精武门》（1972）、《末路狂花》（1991）等。最近十几年来，在一些具有后现代风格的喜剧影片中常常使用"升格/定格＋降格"的剪辑技巧，动作由快变慢，再突然由慢变快，可以产生特别的视觉刺激效果，比如《两杆大烟枪》（1998）、《偷抢拐骗》（2000）、《疯狂的石头》（2004）、《疯狂的赛车》（2009）等都是如此。美国历史纪录片《美国，我们的故事》（2010）则

将定格作为人物出场的标准镜头，这也成了本片的一种影像风格。

近些年来，逐格摄影技术得到了广泛的应用，许多高清摄影机都自带逐格摄影功能，逐格摄影可以压缩时间，极大地加快动作速度，比如云层在天空快速掠过，奔涌的车流、由日转昼或由昼转日的变化、日光在地上投影的快速移动等，创造出令人印象深刻的奇观化影像效果。

在早期无声片时代，电影的拍摄与放映速度大约在16～18帧率，这也是早期默片动作看起来稍快的原因，其后24帧率逐渐成为了行业准则，价格经济且又能保证影像质量，但是在镜头快速运动的时候容易出现图像模糊、拖尾等现象。近两年随着电影数字化进程加快，一些电影人开始尝试高帧率摄影，比如彼得·杰克逊的《霍比特人：意外之旅》（2013）就采用了每秒48帧技术，这是首部影院级别的高帧率电影。2016年，李安导演的《比利·林恩的中场战事》首次采用了120帧、4K、3D的技术规格进行拍摄和放映，在引领技术创新的同时，影片口碑却并不尽如人意。在高帧率下运动镜头更为流畅逼真，但制片成本、放映技术标准和成本都要相应提高。李安的这部新片，能够达到以120帧、4K、3D规格放映的，全中国只有位于北京、上海和台北的3家影院。未来高帧率电影能否普及还是未知数，但影像质量的不断提高则是一个必然的趋势。

图4-63 《比利·林恩的中场战事》首次采用120帧进行拍摄和放映

（四）空镜头

空镜头是指只有景和物而无人物出现的镜头，又称"景物镜头"。在广义上，那些无主体人物出现，只有人群出现的镜头，比如城市中、地铁里上下班的汹涌的人流，这

样的镜头也可算作空镜头。空镜头可以是展现风光风景环境的全景或远景镜头，也可以是展现事物局部细节的特写镜头。空镜头名"空"而实不"空"，它可以有各种不同的功能。首先它有叙事性功能，具有明显时间性、空间性的空镜头可以呈现时空关系，比如表现朝阳、烈日、夕阳、黄昏、月亮的空镜头同时也指明了当前的时间，而天安门、东方明珠塔，或者小区大门的空镜头则表明了当前故事发生的地点。

相应地，空镜头也具有转场的功能，它可以作为不同场景之间转换的过渡镜头。《我爱我家》《家有儿女》《我们结婚吧》等电视剧常常重复以小区或街道的空镜头作为转场镜头。景物空镜头在后期剪辑当中还可以发挥巨大作用，当主体镜头数量不够，或者主体镜头出现问题无法使用时，现场拍摄的空镜头可以作为过渡或弥补。因此，影视拍摄中，尽量多拍摄一些现场空镜头是非常必要的。尤其是一些电视人物采访节目，倘若一直采用人物说话的画面会显得非常单调，适时在当中插入一些现场空镜头，可以使画面更加丰富，也更具现场感。

空镜头除了叙事功能，同时还具有抒情性。中国古典艺术有"借景抒情""情景交融"的理论，也有"意象"与"意境"之说。即使"无我之境"，只要在其中灌注了主体的情感，它也是"有我"的。因此，在抒发或强烈或细腻的不同情感时候，插入相应的景物镜头，对于情感的抒发可以起到事半功倍的作用。此外，空镜头还可以渲染某种特殊的意境或气氛，鸟语花香的场景传达出诗情画意的宁静和平气氛，乌云密布、狂风大作预示着一场灾难或变故的来临，而押井守的《攻壳机动队》（1995）中的都市空镜头、王家卫的《东邪西毒》（1994）中黄沙大漠空镜头等，则传达出了神秘而迷离的气氛，它们甚至成为了影片的一个重要的情感基调。

图 4-64 《东邪西毒》中的空镜头对于气氛营造具有重要作用

空镜头也具有表意性,即表达隐喻性、象征性意义。空镜头中,崇山峻岭、江河湖海、蓝天白云、鲜花青松都会起到比喻、象征、明志、立意的作用,如在《上甘岭》(1956)、《英雄儿女》(1964)等早期革命战争历史影片中,英雄人物死后,常会接蓝天、青松、壮丽河山等空镜头,来隐喻主人公的崇高精神,表达对于英雄精神的缅怀和颂扬,而在《闪闪的红星》(1974)中,恶霸胡汉三重返的夜晚则是电闪雷鸣、倾盆大雨,暗示着"反革命力量"的卷土重来。空镜头在散文化、寓言式影片中的表意性尤其明显,比如《黄土地》(1984)中厚重的黄土地是中国传统文化的象征,"黄土地"本身就是影片的"主角"。在安东尼奥尼的《蚀》(1962)、《红色沙漠》(1964)等影片中出现的空寂的现代都市,则是现代人情感荒漠的象征。影视创作中,千万不可忽视空镜头的作用。

本节思考题

1. 什么是镜头?
2. 什么是场面调度?
3. 什么是景别?不同景别的镜头有什么艺术功能?
4. 不同角度的镜头有什么艺术功能?
5. 镜头构图有哪些基本功能?试举例加以说明。
6. 镜头的运动主要包括哪几种?各自有什么艺术功能?
7. 什么是镜头的景深?小大景深各自有什么艺术功能?如何获得大、小景深?
8. 什么是镜头的焦距?不同焦距的镜头有什么艺术功能?
9. 什么是长镜头?主要包括什么类别?长镜头的美学风格是什么?
10. 什么是主观镜头?它有什么艺术功能?
11. 什么是升格镜头?什么是降格镜头?它们各自有什么艺术功能?
12. 什么是定格?它有什么艺术功能?
13. 什么是空镜头?它有什么艺术功能?

第二节 蒙太奇

一、蒙太奇／剪辑的概念

蒙太奇（montage）一词来自法文，是安装、装配与结构、构成的意思，被电影借用来表现"镜头组接"之意，后来成为影视中的专门术语。

电影是由数量庞大的镜头所组成的。美国学者波德威尔经统计后发现，好莱坞电影的平均镜头长度呈现出明显的缩短趋势，而镜头数量则不断攀升。1930—1960年间，多数好莱坞影片包含300～700个镜头，镜头平均长度约为8～11秒。1970年代影片的平均镜头时长为5～8秒。到1980年代末，平均镜头数已达到1500个以上，而1999年和2000年的一般影片，平均镜头长度仅有3～6秒，3000～4000个镜头的影片已并不少见。①这样的观点可以被证实，比如影片《疯狂的赛车》（2009）片长100分钟，共2400个镜头；《让子弹飞》（2010）片长128分钟，共4000个镜头。

图4-65 电影镜头数量有不断增长的趋势

① [美]戴维·波德威尔：《强化的镜头处理——当代美国电影的视觉风格》，载《世界电影》，2003（1）。

如此数量庞大的镜头，为何观看的时候观众并没有产生混乱的感觉？因为这些镜头按照一定的组合方式或"语法"自然地连接在一起，所以观众似乎感觉不到影片原本只是由一些零散的镜头所组成的。如果说电影镜头及其组合是电影语言的"词与句"，电影画面中的光影、色彩等元素是电影语言的"修辞"，那么蒙太奇手法就是电影的"语法"，通过它将镜头及其组合等"词与句"按一定的语法规则合乎逻辑地连接起来，构成一部完整的影片，完成传情达意的功能。

"蒙太奇"的概念可以从三个层面去理解：一是微观层面即具体的影视剪辑技巧；二是指中观层面对影视作品叙事和结构的安排；三是指宏观层面的蒙太奇思维，即对时间和空间的分解与重组，这是影视艺术相对于其他艺术所独有的一种艺术思维方式。尽管蒙太奇与剪辑的含义存在较大重叠，但二者仍然存在重要的差异。在微观层次，"蒙太奇"大致等同于"剪辑"，但在后两个层次，"蒙太奇"概念要大于"剪辑"。对于影视艺术创作来说，剪辑通常只在后期，而蒙太奇思维则贯穿在影视创作的全过程当中。

一般说到蒙太奇的时候常被赋予某种理论意义，因为它与一套相应的电影理论及美学紧密联系在一起。所谓蒙太奇理论，通常是指以库里肖夫、爱森斯坦、普多夫金、维尔托夫等为代表的苏联电影蒙太奇学说，包括爱森斯坦的"冲突论"、普多夫金、库里肖夫的"组合论"、维尔托夫的"电影眼睛论"等，以及在此基础上发展起来的相关理论。蒙太奇论者的共识是：镜头的组合是电影艺术感染力之源，两个镜头的并列形成新特质，产生新含义，强调镜头的组合关系对创造意义、激发情感、宣传思想的巨大作用。在艺术创造主体与客体世界的关系当中，蒙太奇强调的是主体改造、创造世界的能动作用，主张意义是由创作者创造出来的，突出创作主体的干预作用。这种美学观念与后来强调还原客体世界真实的纪实美学之间存在巨大的分歧。

因此，只在其最小意义上，蒙太奇与剪接、剪辑是同义词。剪辑的英文为editing，与"编辑"一词相同，但中文将其翻译为"剪接/剪辑"似乎是更准确的，因为传统胶片的确是在剪辑台上经过剪裁后再用胶水粘接在一起的。这种剪接/剪辑方式，包括传统的在对编机上进行的电视录像带剪辑都属于"线性剪辑/编辑"（linear editing），将一段段素材按时间顺序连续组接在一起。但今天的剪辑已经是数字化的"非线性剪辑/编辑"（nonlinear editing），虽然似乎仍有"剪裁"的动作，但它已经完全是高度自由的数字化虚拟行为。今天被普遍使用的影视剪辑软件包括 Avid Media Composer、Final Cut Pro、Premiere、Edius、Vegas、会声会影等，前两种属于专业级别，后面几种属于民用甚至家用级别。

二、动画剪辑与影视剪辑的异同

需要了解的是,动画电影的剪辑与常规影视剪辑存在较大差别。二者都需要经过前期剪辑(分镜头)和后期剪辑(终剪合成),一般所说的剪辑常常指后者,但剪辑工作其实在影视制作的前期就已经开始进行了。分镜头就是典型的前期剪辑。

动画剪辑与影视剪辑的差异在前期和后期剪辑阶段都有体现。在前期剪辑阶段,首先是对于前期剪辑的依赖程度不同。对于动画电影来说,前期剪辑/分镜头是必不可少的。二维动画的每一个镜头都是在分镜头阶段就已经确定了机位、构图、景别以及人物动作,再经过原画、动画、上色等环节,作为素材的每一个镜头几乎都是"一个萝卜一个坑",后期剪辑时的创作余地非常小,一般只存在细微的调整空间,比如时长、景别、镜头顺序等。宫崎骏的《千与千寻》《幽灵公主》等动画电影,其最终完成片与分镜头本几乎一模一样。三维动画在完成建模、绑定、灯光材质贴图等环节后,在镜头处理上有较高的自由度,但分镜头工作仍然十分重要,在其他环节之前就必须完成。

图 4-66 正在剪辑影片的导演:爱森斯坦与徐克

图 4-67 《千与千寻》的分镜头台本与最终成片严格对应

对于电影创作而言，虽然分镜头仍然十分重要，但对于分镜头的依赖性近些年有所下降。早年间胶片时代，由于胶片价格昂贵，出于降低成本和提高效率的需要，导演一般都会亲自完成分镜头台本。今天的好莱坞大制片厂仍然要求有极其详尽的分镜头台本甚至是故事板，尤其是像《变形金刚》《钢铁侠》等包含大量动画、特效的影片，在拍摄前都绘制了详细的分镜头故事板，剪辑部门、后期动画和特效部门都要提前在拍摄时进入，与摄影师共同设计和完成相关镜头。一部影片还没有实拍，就已经可以通过动态分镜提前观看效果了。然而在中国，由于数字摄影机价格不断降低，多机位拍摄成为常态，数字后期又提供了极大便利，因此，除了徐克等少数导演，包括张艺谋、冯小刚、吴宇森等在内的许多大导演在拍摄前常常没有分镜头本（部分特效镜头仍需分镜头），比如冯小刚的《非诚勿扰》《私人订制》《一九四二》等片都是如此，导演一般提前一天甚至当天才决定拍摄的机位。至于一般的电视剧作品，提前制作分镜头台本或故事板的情况更是非常罕见。

其次，分镜头的实现程度存在较大差异。动画的分镜头的最终完成度非常高，只要资金与人员充足，分工合理，流程管理科学，基本上前期设计的分镜头都能够完成。但对于常规影视创作而言，即使完成了详尽的分镜头台本或故事板，在实际拍摄过程中，由于涉及导演、剧本、表演、摄影、服装、化妆、道具、场地、设备、天气等多种因素的影响，任何一个环节出现问题，都可能使得镜头无法完全按照此前的设计去完成，难以达到预想的效果，正因为如此，电影被称为"遗憾的艺术"。

在后期剪辑的阶段，动画与真人版影视作品同样差异巨大。动画作品的镜头素材在前期基本已经确定，后期可以再调整和再创作的空间相对有限，而真人版影视作品的前期素材拍摄量极其巨大，当前普通长度电影成片镜头数量已经达到1500～2000个，甚至还有3000～4000个镜头的影片，像《南京！南京！》《一代宗师》等影片的片比都达到1∶5甚至更高，经典战争片《现代启示录》（1979）的镜头素材甚至被剪辑师沃尔特·默奇（Walter Murch）形容为"一座丛林"。《荒野猎人》（2015）拍摄了近200小时的素材，最终成片剪为156分钟。

纪录片的片比通常比剧情片高。杨天乙的纪录片《老头》镜头素材达200小时，最终剪为94分钟的版本，王兵的纪录片《铁西区》（2003）的素材长达300小时，最终剪辑为3部共9小时的版本。如此巨量的镜头素材，既为后期剪辑工作制造了巨大的困难，但也为后期的再创造提供了极大的空间，夸张一点说，同样的素材甚至可以被剪成完全不同的影片。

近两年来，随着剪辑设备的数字化发展，影视剪辑越来越被前置，剪辑师甚至可以始终跟在拍摄现场，当天拍摄完成的素材就可以进行粗剪，发现问题还可以及时补拍，这与此前剪辑纯粹在拍摄完成后进行有了巨大的进步。影片《疯狂的石头》《疯狂的赛车》《心花路放》等片都以这样的方式进行前期剪辑，而《后会无期》（2014）、《乘风破

浪》（2016）等片更是在杀青的当天，影片的粗剪版本就已经出来了。这样的方式未来将会越来越普及。

图 4-68 《荒野猎人》的片比极高

图 4-69 《乘风破浪》《后会无期》等影片都采用了剪辑前置的方法

三、蒙太奇的功能

"蒙太奇是电影美学中最细致、最重要的概念,简言之,即电影美学最独特的元素。"[①] 从微观层面看,蒙太奇/剪辑就是将一个镜头与另一个镜头连接起来,但是,要决定挑选哪两个镜头进行组接,以及如何去具体剪接,则要复杂得多。一部影片的风格很大程度上是由剪辑决定的。同样的素材,不同的剪辑师完成的作品可以大不相同,一个优秀的剪辑师甚至可以拯救一部已经濒临失败的影片。

蒙太奇/剪辑具大致有以下几种不同的功能:

(一)完成叙事:叙事蒙太奇

蒙太奇或电影剪辑最基本的功能是其叙事功能,即将镜头清晰、流畅而又合乎逻辑地组接起来,按照情节发展的时间流程、逻辑顺序、因果关系来组接镜头段落,保持动作连贯,推动情节发展,展现戏剧冲突,引导观众充分理解剧情。叙事蒙太奇可分为连续式蒙太奇、平行式蒙太奇、累积式蒙太奇、重复式蒙太奇等。

1. 连续式蒙太奇

按照时间顺序进行的镜头组接,保持时空关系的完整性和线性逻辑。这是最常见的一种剪辑方式。

2. 平行式蒙太奇

两条或两条以上情节线索并行叙述,且内容存在一定的相关性。大致可分为几种情况:

(1)"同时异地"的平行情节线,这也是最常见的手法。在《向左走·向右走》(2003)中,金城武饰演的小提琴家与梁咏琪饰演的翻译虽居于同一幢公寓,但因为生活习惯不同,一个向左走,一个向右走,在影片前半段始终未曾相遇,这个段落的表现即属于平行蒙太奇。又如《听风者》(2012)的结束段落,一边是701情报机构为张学宁(周迅饰)举办庄重的追悼会,另一边则是上海的空军筹款会上我方挫败潜伏敌特的破坏阴谋,两个情节线平行剪辑,一方面制造出紧张的气氛,同时也表达了对于英雄牺牲的颂扬和敬意,正因为她/他们的牺牲,才有了国家的安宁。

(2)"异时异地"的平行情节线。比如格里菲斯的史诗巨片《党同伐异》(1916)同时讲述古今四个不同历史时期的故事,四个故事同时展开,并在影片结尾时各自进入其高潮段落。它们之间的唯一联系仅仅是相同的主题即在人类各个历史时期都存在党同伐异的现象,几条情节线之间用一个母亲摇晃摇篮的镜头作为连接镜头,借以呼唤人类的宽容之心。这种手法多线平行叙事,但几个故事彼此毫不相干,相互之间的联系过

① [法]马尔丹:《电影语言》,何振淦译,153页,北京,中国电影出版社,2006。

图 4-70 《听风者》中的平行蒙太奇运用

于抽象，容易造成观众理解的混乱，虽然格里菲斯将几个故事染成了不同的颜色，但观众仍然看得一头雾水，《党同伐异》的票房惨败证明了同样的叙事方式将给观众观影造成极大困难，此后电影史上便甚少这种表现方式。直到 2012 年的《云图》，再次使用了同样的叙事方式，影片最后惨淡的票房似乎也说明，虽然百年过去，这样的叙事方式仍然不能为观众所接受。

"拼盘式/集锦式电影"即讲述几个没有时空关联的故事的影片或许也可以看作平行蒙太奇的某种表现方式，尽管它们并不严格符合平行蒙太奇的定义。它们是异时异地的故事，虽并未像《党同伐异》那样平行叙事，但也因为相同的主题被串联到了一起。比如《爱情麻辣烫》（1997）讲述几个不同年龄段的电影故事，表达了相同的"爱情是什么"的情感困惑。此类影片还有《光阴的故事》（1982）、《十分钟，年华老去》（2002）、《爱神》（2004）、《巴黎，我爱你》（2006）、《每人一部电影》（2007）、《万有引力》（2012）、《北京爱情故事》（2014）等。

3. 交叉蒙太奇

可以看作平行蒙太奇的特殊类型，是指两条情节线基本处于同一时空，且具有紧密的因果关联，并最终汇聚到一起的蒙太奇手法。交叉蒙太奇能够制造极强的悬念感和紧张气氛，具有强烈的戏剧效果。交叉蒙太奇早在 20 世纪初的许多早期短片中就已经出现，尤其是一些犯罪短片中早已经出现了"最后一分钟的营救"的剪辑技巧，但这一手法直到格里菲斯在《一个国家的诞生》（1915）和《党同伐异》（1916）的经典运用之后才广为人知，此后成为了一种经典的剪辑模式。

图 4-71 《云图》重复了《党同伐异》的叙事及票房惨败

图 4-72 《党同伐异》中"最后一分钟的营救"

我国影片《南征北战》（1952）中我军与敌军同时行军向摩天岭进发、开始攀登的段落使用的是平行蒙太奇手法，当我军抢先占领高地并向敌军攻击时两条线索交汇在一起，自然转化为交叉蒙太奇。交叉蒙太奇在动作片、惊险片中有大量的运用，比如《碟中谍》（1996）中潜入密室行窃的汤姆·克鲁斯与即将进入密室的守卫两条情节线的交叉剪辑便给观众带来了强烈的紧张刺激感受。

4. 累积式蒙太奇

将若干性质相同的镜头积累在一起，造成特定气氛，起到强调作用。比如将炮火纷飞、坦克蜂拥、士兵冲锋的镜头累加，这些画面的组合可以营造出强烈的战争场面气氛，乌云疾驰、电闪雷鸣、风雨呼啸的镜头累积可以营造暴风雨的场面气氛，车水马龙、高楼林立、行人如织的镜头则可渲染繁华闹市的气氛。在《少林寺》（1982）中，主人公小虎冬练三九、夏练三伏的练武场面也属此类叙事手法。

5. 重复式蒙太奇

为了强调特定主题，将具有戏剧效果的各种电影元素如人物、场面、景物、对话、道具、细节、动作、角度、音乐等反复表现，构成强调，形成对比。比如《魂断蓝桥》（1940）中共6次出现玛拉的吉祥符，它既是罗伊与玛拉的爱情的见证，同时又是玛拉的命运的见证，吉祥符的保佑也没有改变战争对男女主人公爱情和命运的摧残，从而深化了电影的反战主题。又如《花样年华》（2000）中，周慕云与苏丽珍多次在小巷中擦身而过，同样的场景，同样的音乐，暗示出他们都因丈夫或妻子的婚外情而陷入孤独之中，这就为两个孤独的人走到一起，产生情感上的吸引与依恋进行了合乎逻辑的铺垫，同时又为影片创造出诗意的意境。

（二）创造意义：表现蒙太奇

表现蒙太奇是指镜头的组合不仅在于叙事，更在于通过不同镜头的对比和冲突，产生出单个画面所不具备的新义。表现蒙太奇主要包括对比蒙太奇、心理蒙太奇、隐喻蒙太奇、抒情蒙太奇等。

1. 对比蒙太奇

把两个截然对立的事物组接在一起互相衬托，以造成强烈的对比，如内容上的贫与富、强与弱、悲与喜、哀与乐、胜与败，形式上的大与小、仰与俯、明与暗、冷与暖、动与静等对比。杜甫诗句"朱门酒肉臭，路有冻死骨"其实就是一个对比蒙太奇。《战争子午线》（1990）中，抗战时期的几个小战士穿越到今天的时空，在操场、教室、广场与今天的孩子们相遇，小战士的破旧衣衫、饥饿以及对知识、亲情的渴望，与今天窗明几净的教室、开阔的广场、笔直的跑道、母子的团聚产生了强烈的对比效果，表达出战争的残酷性，和平的宝贵，以及对牺牲的颂扬。对比蒙太奇常常在转场的时候使用，比如《一九四二》（2012）开场不久的段落，河南的饥民开始逃荒，他们衣衫褴褛、形容

图 4-73 《花样年华》使用了大量的重复蒙太奇手法

图 4-74 《一九四二》中的对比蒙太奇

枯黄，逃难队伍在中原大地上蜿蜒，似乎看不到尽头，然而镜头一转，重庆的美国大使馆里正在举办酒会，一派灯红酒绿、歌舞升平的气氛。两个场景顿时形成了强烈的对比冲突。语言与实际的错位转场也常常是对比蒙太奇的一种形式，比如《冰雪奇缘》(2013)中，城堡外的人们刚刚想象着城堡内的公主是多么美丽迷人，而下一镜头则是公主妹妹安娜正从睡梦中醒来，头发乱糟糟，还流着口水，前后镜头对比蒙太奇的落差制造了娱乐效果。

2. 心理蒙太奇

电影不仅可以表现外部动作，还可以通过多种方式如内心独白、回忆、梦境、幻觉等手段深入人物的内心世界，并将原本非直观的心理活动以直观化的视觉形象表现出来，这就是心理蒙太奇。如苏联影片《雁南飞》(1958)中鲍里斯中弹后，扶着白桦树缓缓倒下，但强烈的求生渴望使他在临死前产生了幻觉，仿佛又在沿着旋转扶梯向着恋人的家奔跑，幻想着与维罗尼卡结婚的欢乐场景、戴着婚纱的维罗尼卡甜美地微笑着，这些想象画面与眼前白桦树的旋转叠化交织在一起，表达了鲍里斯对生的留恋，对美好生活的向往。在这个心理蒙太奇段落当中，生/和平的美好与死/战争的残酷形成了鲜明的对比冲突。英国导演丹尼·博伊尔的成名作《猜火车》(1996)讲述了一群瘾君子的迷乱生活，主人公在迷幻状态下，幻想自己钻入马桶下的水下世界去寻找自己失落的毒品，这一超现实的场景表现的是毒瘾发作时的幻觉，也属于心理蒙太奇的表现形式。心理蒙太奇的特点是画面形象的片断性与不完整性，无论是回忆、想象还是幻觉、潜意识，都带着明显的主观色彩。

图 4-75 《猜火车》中经典的心理蒙太奇段落

3. 隐喻蒙太奇

将两个镜头并列，一为本体一为喻体，在二者之间建立起比喻/隐喻关系。如卓别林《摩登时代》（1936）中工人们鱼贯走出地铁、走向工厂大门的镜头与往外拥挤的羊群并列，暗示出工人们如牲口般低贱卑微的生存状态。爱森斯坦在《战舰波将金号》（1925）著名的"敖德萨阶梯大屠杀"段落中，用沉睡、惊醒、跃起的三头狮子，象征着人民的觉醒，而在同年的《罢工》当中，他又将沙皇军队追赶和屠杀罢工工人的镜头与屠宰场里血淋淋的屠宰牲口的镜头并列在一起，二者的组合完成了"人的屠宰场"的隐喻，表达了爱森斯坦对于沙皇残暴统治的控诉。但是从另一个角度看，这样的譬喻式镜头显得过于直露浅白，意图表达固然清晰，却缺少回味。

在广义上，隐喻蒙太奇亦可表现在同一画面的两个元素中，比如《邦妮和克莱德》（1967）中持着手枪的邦妮挑逗克莱德的画面无疑是"性与暴力"的隐喻，而《西线无战事》（1930）中，主人公在战壕抓蝴蝶，枪声响起，画面中手抽搐一下便静止，蝴蝶飞走，这一画面隐喻的是对和平的向往，以及战争对生命的毁灭。

4. 抒情蒙太奇

通过镜头组合抒发情感，或将已经孕育起来的情感延伸到一定长度。抒情蒙太奇主要是通过空镜头来表达，当人物情感已经被激发起来之后，借助空镜头达到"情景交融""借景抒情"的效果，原本紧凑的叙事节奏慢下来，给情感的表达和观众的情感体验留出充分的时间。比如在《泰囧》当中，当徐朗与王宝一路磕磕碰碰、矛盾不断升级，在溪水边冲突达到一个小高潮后，两人暂时和解，在泰国乡间寻找出路，翠绿的田野，沁人心脾，不仅在视觉上使人愉悦，也抒发着两人暂时和解后的轻松情绪。

（三）重组电影时空

如果说长镜头的核心特征在于保持时

图 4-76 《罢工》中的隐喻蒙太奇

空的完整性，遵循的是再现美学，强调的是对现实的还原，那么蒙太奇的特征则在于对时空的重组，遵循的是表现美学，强调的是创作者的主观能动性和创造性。

蒙太奇可以重组甚至创造空间，可以组接不同空间并创造出它们在同一空间的幻觉。苏联导演普多夫金曾记录了导演库里肖夫在1920年做过的一个电影实验——镜头①：一个青年男子从左向右走来；镜头②：一个青年女子从右向左走来；镜头③：他们遇见，握手。男子用手指点着；镜头④：一幢有着宽阔台阶的白色大建筑物；镜头⑤：两人走向台阶。对于观众来说，这无疑是发生在同一完整时空的片断。然而实际上，5个镜头是分别在5个不同地方拍摄的。通过蒙太奇剪接，造就了库里肖夫所说的"创造性地理学"。① 这一方法后来在电影中成了常态。比如经典功夫电影《少林寺》（1982）中呈现了如画的少林寺风光，令万千观众神往，然而片中的许多场景并非在少林寺拍摄，"溪边挑水"摄于浙江天台山的石梁瀑布，"草坪习武""竹林醉酒""古庙激战"三场戏摄于杭州的花港公园、紫云洞竹林和岳王庙大殿，当这些场景与真实的嵩山少林寺外景相连接时，便给观众造成了它们都处于同一空间的幻觉。

蒙太奇还可以创造完全虚拟的非现实空间。魔幻与神话电影如《指环王》《哈利·波特》《纳尼亚传奇》《大话西游》等，人物可在不同时空穿梭，创造出超越现实的新奇体验。近些年来随着绿幕技术的发展，许多影片甚至完全没有外景，只在摄影棚内拍摄完成，比如《300勇士》（2006）、《贝奥武夫》（2007）、《风云2》（2009）等，片中的所有场景完全是通过数字技术虚拟出来的，这种创造虚拟空间的现象在表现《阿凡达》（2009）中的潘多拉星球时达到了极致。

蒙太奇还可以重构时间。电影当中有三种时间：故事/背景时间、情节时间、银幕时间/观看时间。以《指环王》三部曲为例，影片的故事/背景时间达数千年之久，即魔王与中土之间的数千年争战。影片的情节时间即从片中故事开始，到影片故事结束的时间，在《指环王》三部曲当中，就是从魔戒现身，到弗雷多等护戒小分队出发到末日之山焚毁魔戒的数月行程。银幕时间/观看时间则是三部影片的时长之和，合计558分钟。

一般来说，电影的时间规律是"故事/背景时间＞情节时间＞银幕/观看时间"，除了极少数影片三种时间能够重合或大致重合，如卢米埃尔的纪录短片，或《正午》（1952）、《五时至七时的克莱奥》（1961）等影片，绝大多数影片的银幕时间（约90～120分钟）都远低于情节时间和故事时间。

电影就是压缩时间的艺术。小到一个人物的行动，大到人生故事都必须经过省略或压缩，才能更集中和精练，适合于一部影片的长度。有的时间压缩给人印象深刻，比如《公民凯恩》（1941）中仅截取了餐桌前的几个镜头便交代了凯恩与妻子苏珊从甜蜜到对立

① ［苏］普多夫金：《论电影的编剧、导演和演员》，59~67页，北京，中国电影出版社，1957。

的感情破裂过程。《阳光灿烂的日子》（1995）中，马小军的长大在书包的一扔一接两个镜头间便已完成，而《贫民窟的百万富翁》（2008）中，流浪少年贾马尔和卡普尔以在火车上偷盗为生，在一次偷食物的过程中，两人从火车上跌落，从铁道山坡上翻滚而下，当他俩起身时，已经长大了好几岁。

图 4-77 《指环王》中存在几种时间

但另一方面，电影也是延长时间的艺术。电影可以在剧作层面基于蒙太奇思维将时间延长，最典型的例子是影片《魔鬼代言人》，整部影片原来不过是主人公在法庭洗手间一瞬间的幻想。电影也可以将某些场面或动作加以重复，比如在成龙电影中，那些非常惊险的动作场面常常被从不同的角度重复好几遍，让观众可以反复欣赏回味这个令人惊叹且富于刺激性的动作。与之相似，升格镜头（慢镜头）实际上也是对实际动作的一种时间延长。

此外，心理蒙太奇也是常见的延长时间的方式。电影可以把过去、现在、未来或幻觉等多种时空经过选择、提炼展现于银幕。《雁南飞》（1958）中鲍里斯中弹倒下时，就出色地运用了这种心理时间的手法。鲍里斯中弹倒下只是一瞬间，但影片在这个瞬间通过蒙太奇手法展示了他弥留之际的幻觉，表现出他对恋人的依依不舍以及对生的留恋，现实时空中的一瞬间在银幕时空当中被延长了。爱森斯坦的《战舰波将金号》（1925）中的"敖德萨阶梯大屠杀"段落中，敖德萨阶梯并没有那么长，从阶梯往下的屠杀过程也并不长，但爱森斯坦在这个段落中使用了大量的蒙太奇镜头，看起来不论是阶梯还是屠杀似乎都无休无止，永无尽头，事实上，时间和空间在这个段落中都被延长了。克里斯托弗·诺兰的经典影片《盗梦空间》（2010）建构了一个多层的梦境体系，梦里的时空

与现实时空存在巨大差异，下一层级梦境中的冗长事件，可能只是上一层级梦境的一瞬间，这种多重时空关系展示了电影蒙太奇思维的神奇想象力和创造力。

电影对时空的高度自由的重组甚至创造是其最为独特的魅力之一。它是压缩和延长时间的艺术，也是重组和再造空间的艺术。

（四）创造叙事结构

蒙太奇不仅可指微观操作层面的剪辑，还可指宏观意义上的蒙太奇思维，以及中观层面的意义，即选择以什么方式来结构故事完成叙事。对于影视编剧来说，影视既是一门艺

图4-78 《贫民窟的百万富翁》中的时间压缩

术，更是一门技术，其中包括着若干的经验、规律和技巧。影视作品不仅要"讲一个好故事"，同时还必须"讲好一个故事"，后者的重要性并不亚于前者。

通常我们比较熟悉的结构是开端、发展、高潮、结局，这样的结构方式也适用于电影结构。美国编剧理论家罗伯特·麦基将好莱坞商业电影模式看作是所谓经典设计，它"是指围绕一个主动主人公而构建的故事，这个主人公为了追求自己的欲望，经过一段连续的时间，在一个连续而具有因果关联的虚构现实中，与主要来自外界的对抗力量进行抗争，直到以一个绝对而不可逆转的变化而结束的闭合式结局"。麦基将这个过程分为三幕式结构，比如一个120分钟的影片，前30分钟为第一幕，其中会出现"激励事件"，即将事件转向另一个方向的功能性事件，这个事件创造出整个故事的核心叙事动机。第一幕高潮发生在20～30分钟之间；30～100分钟为第二幕；最后30分钟为第三幕高潮部分。"最后一幕必须是最短的一幕，在一个理想的最后一幕中，要给观众一种加速感，一个急剧上升的动作，直逼高潮。"[1]由于中间的这个70分钟太长，剧作家"必须

① [美]罗伯特·麦基：《故事——材质、结构、风格与银幕剧作的原理》，周铁东译，54、255页，北京，中国电影出版社，2001。

小心翼翼地蹚过这一长长的第二幕泥沼。"解决的办法则是在主情节之外，设置次情节A、次情节B、次情节C等，而它们各自都有其激励事件。

美国编剧悉德·菲尔德在其著作《电影剧本写作基础》中同样将经典叙事分为三段：开端（建置）、中段（对抗）、结局。一部影片的长度通常为90～120分钟，电影剧本中的一页相当于一分钟。前30页（前30分钟）用于建置故事、人物、戏剧性前提、故事的情境以及主要人物关系。中段部分约60页（60分钟），这是主人公不断克服障碍，实现和达到戏剧性需求的过程。结局是第90页到剧本结尾的部分，结局不是结尾，结尾只是结束全剧的一个特殊场景、镜头或段落，结局是整个故事的解决。三个部分之间必须有一个情节点，它是一个偶然事故、情节或大的事件，它"钩住"动作并将其转向另一幕。①

不论是麦基还是悉德·菲尔德，两人主要讨论的还是商业电影的常规结构，但艺术电影的结构并不完全遵循这样的规律，在《奇遇》《蚀》等现代主义电影中，在《三峡好人》《站台》等写实主义风格电影中，并没有明显的起承转合，更没有情绪激昂的高潮段落，它们要么像寓言故事那样简约抽象，要么像生活本身那样朴实无华，没有常规商业电影当中的戏剧性冲突，以及相应的戏剧化剧作安排。

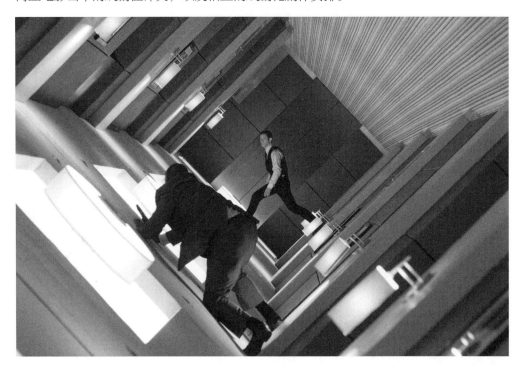

图 4-79 《盗梦空间》中有 5 个层级的梦境时间

① [美]悉德·菲尔德：《电影剧本写作基础》，鲍玉珩、钟大丰译，10～13页，北京，中国电影出版社，2002。

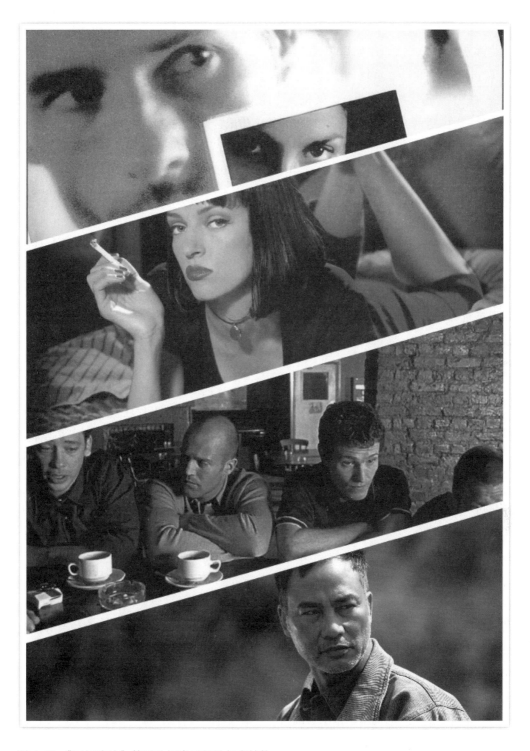

图 4-80 《记忆碎片》等影片探索了新的叙事结构

1990年代以来,许多具有后现代风格的影片在结构上进行了大量的探索,创造了许多新的结构形式,比如循环式结构(《暴雨将至》《低俗小说》)、回溯式结构(《记忆碎片》)、重复式结构(《罗拉快跑》《滑动门》)、多线交织叙事(《爱情是狗娘》《通天塔》《两杆大烟枪》《撞车》)等,已经很难用简单的三步骤或四步骤来归纳。近两年来一些中国电影也开始模仿或尝试一些创新的结构/叙事方式,比如宁浩导演的《疯狂的石头》(2004)明显带着对于《两杆大烟枪》等片的模仿,而非行导演的《罪恶迷途》(2011)采用了回溯式结构,与克里斯托弗·诺兰的《记忆碎片》的回溯式结构相似,非行的《全民目击》(2013)则采用了罗生门式的不同视点叙述。

这些创新的结构形式既为叙事带来了新颖性,同时它们本身似乎也包含着某种象征与哲学意蕴。比如在多线交织叙事中,生命轨道可能原本完全不同的个体与群体,会在一系列偶然与必然中交会在一起,揭示出吊诡无常的命运感,而循环式结构则流露出某种荒诞与无奈的宿命感。这些结构方式所传达出来的特殊意蕴是传统结构形式所没有的。

(五)创造节奏与韵律

蒙太奇可以创造电影节奏。巴拉兹·贝拉认为:"剪辑使影片在叙述故事时具有风格、速度和节奏。"[①]电影节奏表现在两种层面:一是整体意义上的起承转合的戏剧结构;二是整体或局部段落上由特定长度的镜头组合带来的视觉及心理节奏,换言之,由剪辑速度创造出来的节奏与韵律感。这种节奏的原理与音乐上音符的长短节拍是一样的,我们也可以将电影节奏分为快拍、慢拍。电影节奏的快慢应与故事情绪相吻合。一般来说,在平静抒情的段落,节奏相应趋于平缓,而在紧张激烈的动作段落,或者激荡的心理冲突段落,节奏则相应加快。

商业电影与艺术电影在节奏上存在较大差异。通常情况下,艺术电影偏爱长镜头,剪辑速度相对较慢,平均镜头长度较长,而商业电影为了增强感官刺激,镜头数量多,剪辑速度快。从世界电影史的发展来看,电影剪辑速度有不断加快的趋势。这种趋势在近年的中国电影中表现也相当明显,比如《疯狂的赛车》(2009)共2400个镜头,平均镜头长度仅为2.5秒,而《让子弹飞》(2010)镜头数量达到了惊人的4000个,平均镜头长度竟然只有1.98秒,可谓相当惊人。

越来越快的剪辑速度创造出力量感,具有更强烈的感官刺激性,可以强烈地影响和激发观众的观影情绪。在这些剪辑速度越来越快的影片中,以及各种令人眼花缭乱的广告和MTV中,现代观众越来越习惯这种"疾风暴雨"式的剪辑方式,电影美学也因此而发生着嬗变。

① [匈]巴拉兹·贝拉:《电影美学》,何力译,130页,北京,中国电影出版社,2003。

四、好莱坞经典剪辑

电影诞生以后，人们对蒙太奇/剪辑的理解经历了一个逐步发展的过程。法国的卢米埃尔兄弟的短片只是生活的原始记录，人们不知道镜头可以剪接，因而这些影片基本上都是单镜头短片。此后梅里爱的一些电影已经出现了剪接，但它们只是最原始的戏剧式电影，一个镜头等于戏剧的一幕或一场，比如《月球旅行记》便由 30 个镜头/幕简单组接而成。此后的经典影片《火车大劫案》（1905）等片仍然只是场景化镜头的组接。1910 年代中期，美国大导演格里菲斯集大成地、创造性地使用了各种电影剪辑的技巧，将电影艺术推到了一个崭新的高度。1920 年代苏联的"蒙太奇学派"不仅从实践上，更从理论上对蒙太奇进行了总结。同一时间段内，好莱坞类型片逐渐成形，一些经典的剪辑技巧开始被确立起来。

好莱坞电影工业就是通过影像讲述故事来赚钱的一门生意，吸引更多的观众将利润最大化是其根本目的。好莱坞电影是以假乱真的艺术，电影剪辑是对生活的一种人工化的组接，它本身是虚假的，但好莱坞必须做到的是制造幻觉、强化认同，最大程度地减少电影及其剪辑的人工性对电影叙事的干扰，让观众全情投入观影情境中，似乎他们观看的正是生活本身。

图 4-81 《让子弹飞》凌厉的视觉效果来自其加速的剪辑节奏

对于好莱坞来说，"怎样讲故事"与"讲什么故事"一样重要。从经典时期开始，好莱坞就逐渐摸索出了一套连续性剪辑（continuity editing）的手法，保持镜头之间连接的连续性和流畅性，遵循因果关系和逻辑顺序，创造清晰的叙事和戏剧性的节奏感，确保每个连续镜头，都具备足够的合理性。镜头连接应方便观众理解人物和剧情而不是为之设置障碍，不使用任何可能令观众感到困惑的表现方式和技巧。

经典剪辑要求尽量掩饰剪接的痕迹，这种剪辑因此称为隐性剪辑（hidden editing or invisible editing）。当观众注意不到外部的剪辑，似乎一切都是顺理成章地自然在眼前呈现，便会将注意力完全放在故事和演员当中，对之产生认同并激发其情感和观看快感。在好莱坞经典体系中，一切可能对"真实性"产生破坏的镜头都是经典剪辑的大忌，因为它会戳破观者的真实幻觉，破坏认同，减少观看快感。这套剪辑方式在好莱坞成型，并对全世界的电影创作产生了极其重要的影响，成为至今仍被广泛遵循的惯例或成规。

（一）场景之内的连续性剪辑

1. 空间连续

好莱坞制片厂时代经常使用主镜头（master shot）拍摄法。这是一种引导性剪辑。首先用全景镜头将整个场面拍下来，这个镜头即为主镜头，它确立了这个片断所发生的空间场景，以及人物之间的相互关系。然后再分别用中景、近景和特写分别拍摄人物的对话或行动。对于演员来说，这意味着相同的表演要重复多次。这种方法可以获得不同景别的画面，让画面不那么死板，也为剪辑师提供了许多备用镜头，同时由于主镜头的存在，这些镜头能够保持空间的连续性。这种方法直到今天还在使用。

同一场景内部的镜头景别处理，往往与蒙太奇句子有关。蒙太奇句子，是指"一组镜头经有机组合构成逻辑连贯、富于节奏、含义相对完整的电影片断。一个蒙太奇句子表现一个单位的任务或一个完整的戏剧动作、一个事件的局部，能说明一个具体的问题"。"一般来说，句子是场面或段落的构成因素，但有时一个含义丰富、具有相对完整的情节内容的长句，就是一个场面或一个小段落。"[①]蒙太奇句子可分为前进式蒙太奇句子（镜头按远/全景—中景—近景—特写的顺序递进）、后退式蒙太奇句子（镜头按特写—近景—中景—全景/远的顺序后退）、环型蒙太奇句子（镜头按远/全景—中景—近景—特写—近景—中景—远/全景的顺序展开）、等同式蒙太奇句子（相同景别镜头并列）、穿插式蒙太奇句子（不同景别镜头相互穿插）等。

不同类型的蒙太奇句子在电影中都有大量的使用。影片《蝴蝶梦》（1940）开场男女主人公相遇的段落，使用了前进式蒙太奇句子，《教父》（1972）开场使用的则是后退式蒙太奇句子。《一代宗师》中大量使用了等同式蒙太奇句子，而《建国大业》（2009）中陈独秀在工厂的演讲段落则采用了环形蒙太奇句子和穿插式蒙太奇句子相结合的形式。

关于景别变化的传统剪辑观点认为，景别越大，观看所需的时间越长，所以在理论上全景镜头持续的时间应比中景镜头更长，中景则应比近景更长。传统剪辑观点亦认

[①] 电影艺术词典编委会：《电影艺术词典》，152 页，北京，中国电影出版社，2005。

图 4-82 《蝴蝶梦》：前进式蒙太奇　　图 4-83 《寻龙诀》：后退式蒙太奇

为，景别的变化应逐渐递进或递减，避免过于明显的景别跳跃，尤其要避免"两极镜头"（全远景接特写，或相反）的出现，防止造成观众观看时理解的障碍。但这些规则在实际的运用中并没有被严格遵守，比如《巴顿将军》开场段落中，便直接从全景跳到了特写，中间隔了中景、近景两个景别关系，事实上也并不影响观众的观影。

2. 视线连续

当人物望向某一方向，紧接着切入他所看到内容的主观镜头，这是一种符合观众心理期待的镜头连接方式。人物与人物、时空的关系通过"视线—人物所见"的镜头连接自然地建立了起来，同时剪辑的人工痕迹也被悄然地抹去了，即使两个镜头并不在一个

图 4-84 《一代宗师》：等同式蒙太奇　　图 4-85 《巴顿将军》开场的景别变化

时空当中，观者也会默认它们共处于相同时空，而这恰恰就是库里肖夫所说的"创造性地理学"。

与之相似的是用于对话的正反打镜头。镜头在说话者、听话者之间交替切换。表面上看，正反打似乎是对对话人物视点的模拟，但实际上这是一个处于理想位置的旁观者的视点。正、反打镜头解决了对话的时空完整性问题，使观众产生掌握全部时空的幻觉，他们仿佛就在对话者身边在自由地聆听与观察，成为事件的旁观者甚至参与者，进而认同电影叙事。

在剪辑中如果忽略了视点的连续性问题，可能会造成观众理解的混乱。比如《人再囧途之泰囧》（2012）中的一个场景：镜头 A 是高博（黄渤饰）拿着手机追踪徐朗（徐峥饰）的行踪，他忽然有所发现并向一个方向看去，紧接着的镜头 B 却是刚发现丢了护照的徐朗正在劝说王宝（王宝强饰）与之同行，两个镜头的连接会让观众将镜头 B 看作镜头 A 的主观镜头，以为高博发现了徐朗，然而接下来才发现高博不过是看到了路上被压碎的跟踪器而已。这一剪辑的错误无疑造成了观众的误读。

3. 动作连续

理论上说，一个单一镜头，无论有多复杂，都可以保持连续性，但是如果想把一组不同角度、不同景别的动作镜头毫无破绽地剪辑起来，而不产生动作的中断、跳接或不

图 4-86 《后窗》：视线的连续　　图 4-87 《泰囧》因没有遵循视线连续而导致观众理解错误

连续，则需要相关的技巧。动作连续的关键在于准确地找到剪辑点，即剪辑影片时由一个镜头切换到下一个镜头的连接点。在动作剪辑点切换镜头可以使观众感觉不到镜头转换的痕迹，同时保持动作自然流畅并合乎逻辑。

动作分切镜头有几种不同的方法，从视线来看可分为相同视线轴和不同视线轴两种方式。相同视线轴的动作镜头，即视线角度相同，只是景别发生变化的镜头连接方式，因为观众的注意力被人物的动作所吸引，所以只要前后镜头中人物的动作是连续的，观众往往会忽略此时镜头景别的变化。一般来说，动作的剪辑点在人物动作刚刚发生，或者动作前1/3或1/4，将主体动作放在后一镜头，这样在视觉心理上，动作是相对完整并具有延展性的。相同视轴的切分镜头，景别可以变大，或者变小。比如《末代皇帝》（1986）

中溥仪离开紫禁城的镜头,从全景开始,当溥仪刚刚迈出步子的瞬间切为远景镜头,在后一镜头中,溥仪的迈腿动作才真正完成。又如《两杆大烟枪》(1998)中,角色"阿狗"说话间转过头来,镜头由近景切为特写,因为转头的动作是连续的,观众通常也不会注意到镜头和景别已经发生了变化。

另外一种则是视线轴或者说镜头机位、角度发生变化的镜头切换。虽然视线轴发生了变化,但人物的动作仍然保持了连续性,所以观众被人物动作带动的视觉心理也仍然是连续的。比如在《花木兰》中,花木兰父亲探手伸向凳子要坐到花木兰身边,在他刚刚探手倾身的瞬间,切换为另一个视角的镜头,在此镜头中父亲才真正完成了探手倾身并坐到花木兰身边的完整动作。不论是相同视线轴还是不同视线轴,在更换镜头(不同景别、角度)时,往往需要演员将此前的动作重复完成,以方便剪辑师寻找合适的剪辑点(如果正好是多机位拍摄则不需要)。

动作电影、武侠/功夫电影等通常会将打斗动作拆分为不同角度、不同景别的镜头(同时保持动作的连续性),以增强动作的视觉刺激,强化观影的娱乐效果。比如《辣手神探》(1992)茶楼枪战一场戏中,周润发从茶楼扶手上一边下滑一边开枪的镜头段落一共只有15秒,但这个段落中一共变换了13次机位,使用了17个镜头,平均镜头时长只有0.88秒。这也意味着在拍摄当中,周润发实际上要重复表演若干次,才能获得这段镜头。香港电影凌厉的视觉效果,其实就是通过这样的摄影/剪辑技巧创造出来的。

人物动作的一致性还体现在一些细节上,比如前一镜头人物正迈出左腿,下一镜头则应在迈出右腿时剪辑,否则在观众看来人物就会出现顺拐。总之,如果剪辑点找得不准确,人物动作出现跳跃、中断、重复等现象,这就是通常所说的"跳接"/"跳切",是动作剪辑当中应当避免的,除非剪辑师有意要使用跳接来创造某种特殊的视觉效果。在没有中间过渡镜头的情况下,在变换角度、景别拍摄时,如果角度、景别变化太小,在剪辑时便容易出现跳切的现象,为防止出现这种情况,一般变换景

图4-88 《两杆大烟枪》中的相同视线轴动作剪辑点

别的级差宜在两档以上，角度在90度以上，但在影视作品的实际运用当中也并没有这样硬性的规定，需要根据具体情况进行处理。

图 4-89 《花木兰》中的不同视线轴动作剪辑点

图 4-90 《辣手神探》中的茶楼枪战段落 15 秒变换了 13 次机位

4. 动势连续

在连接两个镜头时除了要考虑空间、视线、动作的连续,还要考虑镜头运动的动静关系的连续性。一般来说,常见的规则是"动接动""静接静"。所谓"动接动",是指当一个镜头还处于运动当中时,其后连接的下一个镜头最好也是运动的,如此可以保持镜头动势的连续性。在动作电影当中,一个一个的运动镜头(镜头中的人物通常也是运动的)的连接,可以造成强烈的动感,带动观众的观看情绪。比如动画电影《小马王》(2002)开场段落便使用了典型的一组"动接动"镜头的连接,镜头不断穿越广袤的峡谷、草原、森林,描绘了美国西部壮丽的景观。对于非动作电影而言,"动接动"的镜头连接方式在视觉上也是最为舒服的连接方式。比如在《失恋33天》中,镜头跟随走上舞台的婚庆主持人由右向左摇,而下一镜头接上的则是同样由右向左开始,围着主人公黄小仙和王小贱的一个环绕镜头,镜头的运动保持了一致性。

所谓"静接静",是静止镜头与静止镜头之间的连接。如果将运动镜头与静止镜头连接,则会出现"动接静"的现象,造成动势的中断,导致观看者或多或少的心理不适。因为观众在观看运动镜头时,按照心理学上的"内模仿"原理,观众的心理也是在"运动"当中的。所以一般来说剪辑师应避免"动接静",但如果刻意要达到某种特殊的效果,出现"动接静"也是可以的。比如在《罗拉快跑》(1998)当中,罗拉疾速狂奔的一组运动镜头之后,接上了其父亲情人的静止镜头,而片中情人正在与罗拉父亲摊牌,讲

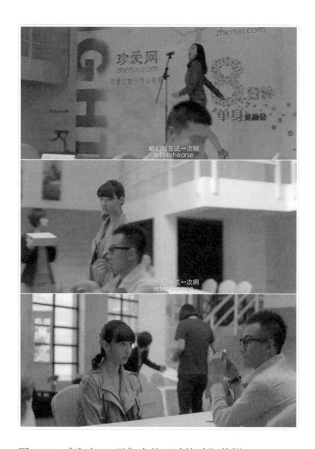

图 4-91 《失恋 33 天》中的"动接动"剪辑

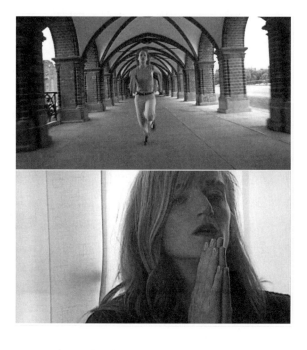

图 4-92 《罗拉快跑》中的"动接静"剪辑乃有意为之

述自己独守空闺的寂寞痛苦，想要由"小三"扶正。这一段落的心理情绪本身就是焦躁不安的，正好与"动接静"导致的观众心理不适相吻合，所以这样的艺术处理是合理的。

从"动接动"转为"静接静"的方法，是让运动镜头停止下来，再接下一个静止镜头，可以实现动势的自然过渡。

5. 轴线连续

在镜头连接时，还应保持人物空间方位关系、运动方向的连续性。保持空间方位及方向连续最为重要的是180度轴线原则。

在一个特定场景中，比如对话的两个人、行进的人或车辆当中，存在一条虚拟的轴线，摄影机应保持在轴线某一侧的180度区域内选择机位拍摄，在此区域内不同机位所拍出来的镜头可以保持方位和方向上的一致性，而一旦越过轴线拍摄，镜头内呈现的方位和方向就会与之前轴线内的方位及方向产生混乱。这就是180度轴线原则。

轴线可以分为两种：一种是关系轴线；一种是运动轴线。首先来看关系轴线。以图4-93为例，假设A与B是两个对话者，他们之间形成一条虚拟的轴线，在机位1、2、3所拍摄出来的画面中，尽管角度稍有差别，但A与B的空间方位是一致的，而机位2、3则是最常见的正反打镜头拍摄法。然而当机位4越过轴线进行拍摄时，得到的画面当中A与B的位置与另几个机位画面相比似乎发生了位移，原本一直在左侧的A似乎突然跑到了右侧。当有越轴镜头穿插在正反打镜头中的时候，在观众看来，对话者的位置变得忽左忽右，这会使他们感到困惑。因此，轴线原则可以维系空间方位的一致性，有

图4-93　拍摄和剪辑时遵守的180度轴线原则

利于观众建立对现场空间关系的理解。

下图列出了在180度轴线一侧拍摄对话场景时常见的正反打机位。1、2、3号机位为外反打机位，镜头中同时出现两名对话者，其中2、3号机位即通常所说的越肩镜头，镜头画面带着一个对话者的肩背或后脑勺部位。4~11号机位为内反打镜头，镜头当中只出现一名对话者。在表现对话场景时，既可以选择内反打，也可以选择外反打镜头。前者更强调对于对话者表情的呈现，后者则相对突出了对话者之间的空间关系（这种镜头也被称为"关系镜头"）。1、2、3号机位的组合为拍摄双人对话段落时的常见方法。

图4-94 拍摄正反打镜头时的基本机位

三人对话的正反打镜头，当其中两人并列时，可以把并列的两人视为一人，将二者与另一人形成轴线，处理的方法与双人正反打镜头相似。当对话更强调并列两人的关系及反应时，两人之间可以形成一条新的轴线。

一人面对多人群体的演讲式镜头段落，其处理方式与前者相似。可以在演讲者与听讲群体之间形成轴线，将后者群体视为"一人"进行处理，亦可在听讲群体之间形成新的轴线。对话者不断发生变化的多人对话场景，可以随着对话者与听话者的变化而不断形成新的轴线。

图4-95 《料理鼠王》中的"双人"正反打剪辑

图 4-96 《失恋 33 天》中的三人正反打剪辑　　图 4-97 《一九四二》中的多人正反打剪辑

除了关系轴线，保持运动轴线的空间连续性也非常重要。人物或交通工具的行进方向即为其运动轴线。摄影机需保持在轴线的一侧进行拍摄，比如在下图中，摄影机要么在 1 号机位，要么在 2 号机位拍摄，这样始终能够保持画面中行进方向的一致性。倘若越到轴线另一侧拍摄，1、2 号机位都拍摄的话，便会出现人物或交通工具一会儿向左、一会儿向右的情况，造成观众的理解混乱。3、4 号机位为正向或逆向拍摄，在画面当中没有明确的方向性，从方向角度来说属于"中性"的镜头，这样的镜头可以作为过渡性的镜头来实现方向的转换。

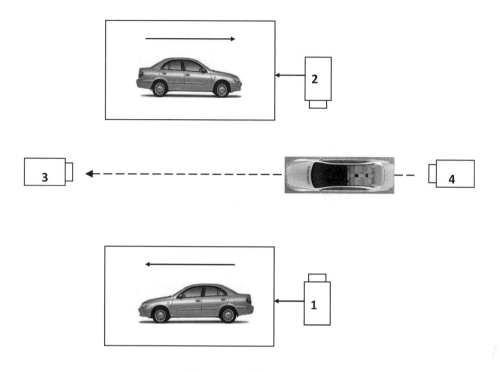

图 4-98 运动轴线示意图

大多数影片都会自觉遵循运动轴线的原则。比如在张艺谋的影片《英雄》（2002）的开场段落，秦国军队带着刺客无名（李连杰饰）向秦王宫进发，这个段落当中，镜头始终在运动轴线的一侧进行拍摄，画面当中车队自始至终都由左向右行进，甚至包括空镜头当中云彩的运动方向都与镜头运动方向保持一致。

保持轴线方位和方向的一致性是基本规律，但轴线并非是绝对不可逾越的。有时为了使画面更丰富灵活，或出于某种特殊的创作意图，可以通过某些方法越过轴线。比如利用人物的运动改变改变轴线（观众在镜头中看到角色运动的方向变化），或利用摄影机的运动越过轴线（观众在镜头中看到摄影机越过了轴线）。在这两种情况下观众看到了人、机的运动，因而可以理解空间关系的变化。在影片《建国大业》（2009）当中，李宗仁（王学圻饰）与白崇禧（尤勇饰）在树木间练枪，镜头一直环绕二人运动，这个段落中多次出现越轴的情况，但因为镜头本身一直在环绕二人运动，因此观众并不会产生空间上的困惑感。除此之外，也可以利用一个没有明确方向性的中性镜头作为过渡镜头，缓解观众因越轴带来的视觉不适，再切换至越轴镜头。

图 4-99 《英雄》的开场段落保持了运动方向的一致性

图 4-100 《千年女优》利用中性镜头合理越轴

以上三种方法是常见的"合理越轴"的方法。虽然近些年来许多影片中有意出现了许多越轴镜头，但轴线原则至今仍然是影视摄影和剪辑中最重要的基本原则之一。

影片《让子弹飞》（2010）中，黄四郎（周润发饰）给张麻子（姜文饰）和师爷（葛优饰）摆下"鸿门宴"。为了拍出圆桌边三人"三足鼎立"的格局，姜文围绕着圆桌搭建了360度的环形轨道，三台摄影机在运动中同时、交替对着三位演员，近10分钟的戏一气呵成，剑拔弩张的台词与移动镜头完美结合，拍出了一场令人窒息的巅峰对决。据称全片共用掉55万尺胶片，而仅这一场戏就耗掉了总胶片量的五分之一。在这场戏中，圆桌边的三个人构成一个倒三角形，同时也构成了三条轴线。黄四郎与张麻子是主要的矛盾对立者，两者在画面上方构成了一条主要的横轴线。两人含沙射影、针尖对麦芒的对话交锋主要以常规的正反打镜头包括越肩镜头拍摄，这使两人常同时出现在镜头中，表明其对立冲突的关系。师爷位于倒三角形下方，他大多独自出现在镜头中央，而少与另两人同时进入镜头，表明他只是一个插科打诨、居中调停的角色。这个段落基本上遵循了轴线原则，少数几个镜头出现越轴的情况，但因为镜头处于运动当中，而通过镜头运动方式是可以越轴的，不会使观众产生空间困惑感。

6. 其他连续性因素

发生在相同时空内的一段连续镜头，场景内的物品、声音（包括背景声）、颜色、亮度或光线都应保持一致，否则会破坏观众的真实感。然而因为影视拍摄过程中，同一场景各个镜头的拍摄有可能会间隔较长时间，甚至出现重拍的情况，这样场景内要素的连续性就非常重要了。两个相连镜头间，演员的表演必须一致，前一镜头中是生气的脸，下一镜头就不能是笑脸。演员的领带在前一镜头中是红色的，下一镜头就不能是蓝色的。演员的发型、佩戴的装饰品，在连续镜头中也不能发生变化。女演员在说话时，桌上的蜡烛还很长，下一镜头男演员说话时，蜡烛就不能烧得很短，更不能出现蜡烛越烧越长的情况。这些工作，都必须由场记来记录并严格提醒，否则会出现镜头穿帮。2010年的新版电视剧《水浒传》中，宋江额头上所刺"囚"字位置和方向不断变化，就是明显的穿帮镜头。而影片《蜘蛛侠》《长江七号》等片都被影迷挑出许多穿帮镜头，这些都是在拍摄中未注意到连续性造成的问题。

（二）场景之间的连续性剪辑

除在场景之内的空间、方向、动作等需要相互匹配，场景与场景之间的连接即通常所说的"转场"也需要尽量保持其连续性。许多华丽、凌厉的风格化剪辑实际上都是在拍摄时就已精心设计，并非靠后期剪辑才创造出来的，这就意味着创作者要用"剪电影"的思维来拍电影。《猜火车》（1996）、《两杆大烟枪》（1998）、《贫民窟的百万富翁》（2008）、《上帝之城》（2002）等具有后现代视觉风格的影片都是如此。

常见的几种转场方式包括：

1. 动作或动势转场

利用人物、交通工具等的动作和动势的相似性来完成转场。比如早期电影中常见的让人物走向镜头占满整个画面，出现黑场，一个场景结束，下一场景则由人物离开镜头，从黑场变亮完成转场。它利用的是动作（包括色彩）的相似性。与之相似，汽车、坦克等交通、作战工具的行进也可完成相同的功能。《疯狂的石头》（2006）当中，道哥在澡堂知道谢小萌偷了宝石拿去泡妞，气得拿起脸盆对着旁边装在皮箱里的谢小萌一顿狂拍，下一场景则是嗑着瓜子的女服务员没好气地拿着两个玻璃杯往前台一搁（拿给要杯子的包世宏），两个动作都是从上往下，正好利用动作的相似性完成转场。《人再囧途之泰囧》（2012）中，徐朗（徐峥饰）从床下爬出来被老外发现，老外一拳朝徐朗打来（徐朗主观镜头），下一镜头接另一房间的高博（黄渤饰）正好在按摩床上仰头醒来，捂着脖子转转，倒像是他挨了一拳，自然完成转场。

2. 特写转场

前一场景镜头停留到某个人物或物体的特写，下一场景则从相似的人或物的特写开始逐渐拉开，呈现出一个新的场景，从而完成转场。

3. 景物转场

空镜头可以具有自然的转场功能，交代时间、场景的变化，同时也具有抒情的效果。

4. 语言转场

前一场景以某句对白结束，后一场景的台词有意重复前一句台词，或其中的关键词，或者使前后台词、行为之间形成呼应，以此方式完成转场。《末代皇帝》（1987）中，溥仪在火车站洗手间里准备割腕自杀，监狱长在外焦急地拍着门并叫喊着"开门！开门！"下一场景则是小溥仪的家丁慌慌张张、七手八脚将王府大门打开，皇宫里来的军士将小溥仪接入宫中，从此开始了他作为"末代皇帝"的生涯。台词与相应的动作的联接完成了转场。《重返20岁》（2015）当中，教室里的孙女刚说完"大不了过了三十岁我就自杀"，下一镜头在老年活动中心打麻将的奶奶说道："过了三十我就自杀，我当时真的就这么想的。"通过前后相同的台词完成转场。

5. 字幕转场

字幕可以直接提示时间和场景的变化（比如"三年以后"，或者"北京""上海"），此外，字幕画面本身以黑场为主，使叙事出现了暂时的停顿，可以自然地完成转场功能。在《悲情城市》（1989）、《红玫瑰白玫瑰》（1994）等片当中都使用了大量的字幕，既可用于揭示人物心境，也可直接叙事，同时完成转场。

6. 逻辑转场

前一镜头中出现的事物，与后一镜头中出现的事物之间存在明显的逻辑关联，可以实现自然转场。比如前一场景中发生火灾，下一场景中出现呼啸而过的消防车。火灾与消防车之间存在逻辑关联，实现自然转场。《疯狂的石头》（2006）当中，前一场景中

小军假冒保安四处转悠，特写镜头给到他手中摇晃的一串钥匙，下一场景中，被困在阳台的包世宏与三宝正拿着铁丝捅着钥匙孔试图开门。二者之间存在逻辑关联，完成转场。

7. 相似性转场

利用前后场景镜头在色彩、形状、构图、事物等方面的相同或相似性完成转场。同样在《疯狂的石头》中，前一场景结束镜头是冯董（徐峥饰）的脸的特写，下一场景的开场镜头则是处于画面相同位置及方向的道哥（刘桦饰）的脸，从而自然地完成转场。

《建国大业》（2009）中，前一场景结束镜头是宋庆龄望向楼顶，五星红旗正迎风飘扬，下一场景则是屋内即将离开美国大使馆的司徒雷登正望着楼顶缓缓下降的美国星条旗。这一场景利用国旗来完成转场，同时两面旗帜的一升一降，完成的也是两个时代的转换。

8. 音乐转场

将前一场景的音乐延伸到下一场景，完成情绪情感以及场景的自然延伸和过渡，或者将下一场景的音乐提前导入前一场景，借助音乐完成情感及场景之间的

图 4-101 《泰囧》利用动势转场

连接。《爱有天意》（2003）中，女主角带着孩子在夕阳下，主题音乐响起，仍然在音乐当中，小女孩已经长大。不仅压缩了时间，也完成了转场。《小兵张嘎》（1963）中，嘎子回家发现奶奶不见了，这时提前响起了凄厉的音乐声，带来了不幸的预感，音乐声中自然转场至刑场，奶奶已经被抓。音乐的转场非常自然合理，还具有情绪的感染力。

9. 音响转场

借助前后场景在声音方面的相似或呼应完成转场（同音乐转场一样，可以串前或延后）。比如《建国大业》（2009）当中，白崇禧（尤勇饰）在树林间举枪射击，"砰"的一声枪响，下一场景中，广场上的一群白鸽飞起，蒋介石与蒋经国正在广场上散步。前一场景中的开枪与后一场景白鸽的"惊起"之间似乎形成了呼应，从而自然地完成了转场。

图 4-102 《重返 20 岁》利用语言转场

图 4-103 《疯狂的石头》利用相似性转场

图 4-104 《建国大业》利用音响转场

苏联影片《雁南飞》（1957）中薇罗尼卡被马尔克强暴的片断，马尔克脚踩碎玻璃的动作特写及其声音，接战场上鲍里斯在泥泞中行军的脚部特写及声音，自然完成了场景的过渡，同时也创造出前后场景之间的对比蒙太奇效果。

10. 光学技巧转场

常见的转场方法是"切"，即无技巧的剪接，不运用任何技巧手段，直接将下一个镜头与上一个镜头相连，画面消失叫"切出"，画面出现叫"切入"。"切"在视觉上给人以突变感，其优点是节奏快，干净利索，进展迅速，因此"切"也被称为"硬过渡"。与之相对，"叠化"（又称"溶变"）则被称为"软过渡"，前一镜头渐渐隐去（化出）的同时，后一镜头已开始渐渐显露（化入），叠化适宜于表现回忆、想象和幻觉，具有明显的抒情意味和诗意气氛。另外，叠化对于画面的连接还具有某种"补救"功能，当镜头画面质量不佳，或者镜头起落幅不稳，或者镜头运动方向不一致的时候，通过叠化剪辑可以冲淡镜头连接的缺陷，相对于"切"的"硬过渡"，叠化可以被称为"软过渡"。比如在《建国大业》（2009）当中，宋庆龄目睹解放军露宿街头不扰民的段落，为了避免"动接静"或"静接动"，以及镜头运动方向的不一致，便多次使用了叠化的连接效果。

图 4-105 《建国大业》利用叠化进行软过渡

常见的转场方式还有"淡"。"淡出"指镜头画面逐渐转暗,场景消失,"淡入"指镜头画面渐渐出现。"淡出"与"淡入"之间的时间间隔会造成叙事的停顿感,因此常常被用来表示一个较长的时间流逝之后的转场,功能相当于"换章节"。除了这几种方式,转场方式还包括"划""帘入""帘出""圈入""圈出"等。

虽然许多技巧性的转场设计精妙,艺术效果突出,但其使用也应当有所节制,用得过多反而会使观众感到麻木,或者显得过于炫技,令人反感。

(三)挑战经典剪辑

连续性剪辑早在 20 世纪初就已经被逐渐开发出来,而好莱坞则是这套剪辑惯例最重要的开发者。美国学者大卫·波德威尔和克莉丝汀·汤普森在分析了早期好莱坞电影之后认为,连续性剪辑早在 1909—1917 年这段时期就已经开始得到发展。其中,视线的连续性剪辑自 1910 年之后就已频繁出现,动作的连续性剪辑则从 1910 年开始到 1916 年被普遍采用。例如出现在道格拉斯·范朋克的《美国人》(1916)和《狂乱》(1917)当中。正反打镜头在 1911—1915 年之间只是偶尔用到,到 1916—1917 年间就已被广泛使用了,例如《欺骗》(1915)和威廉·哈特的西部片《窄轨列车》(1917),以及格里菲斯的《幸福谷的故事》(1918)等。在此期间,仅有极少数的影片在使用这些技巧时违反了 180 度的轴线规则。到了 1920 年代,这种连续性原则已经成为好莱坞导演们的标准风格,他们很自然地使用这种技巧,以追求叙事范围之内合理的空间与时间关系。[1] 随着好莱坞电影在全球产生巨大影响,这种连续性叙事/剪辑方式也扩张到了世界范围的电影生产中,成为了一种强大的成规或惯例。

[1] [美]大卫·波德威尔、克莉丝汀·汤普森:《电影艺术——形式与风格》,彭吉象等译,442 页,北京,北京大学出版社,2003。

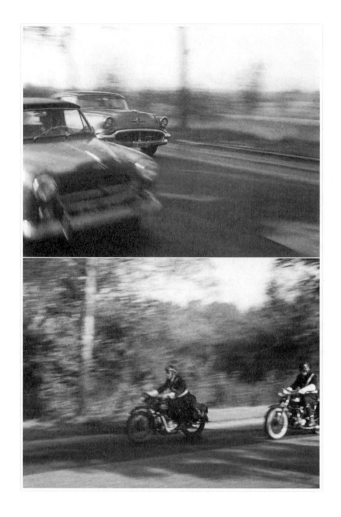

图 4-106 《精疲力尽》中的越轴镜头导致方向背道而驰

然而在一些具有反叛意识和创新精神的电影艺术家看来，好莱坞意味着一套僵化陈腐的创作模式，前述那些经典连续性剪辑方法，不论是 180 度轴线原则，还是作为剪辑大忌的跳切等，他们试图挑战甚至颠覆这套模式，开始有意违背这些剪辑成规，以表达对它们的嘲讽与不屑。在某种意义上，法国电影导演戈达尔是始作俑者。在他的经典影片《精疲力尽》（1960）中，主人公米歇尔（保罗•贝尔蒙多饰）偷车逃逸途中遇到警察，心虚的他加大油门狂奔，警察见状有异骑摩托车追赶。前一镜头中米歇尔的车由左至右急驰，由于故意使用了越轴拍摄，后一镜头中追赶的警察却是由右向左追赶，在观众看起来他们居然成了背道而驰。

除了越轴，影片还有意打破了许多常规摄影与剪辑方式。片中出现了大量违背连续性原则的跳切镜头，更有甚者，常规情况下镜头中人物望向摄影机是拍摄禁忌，而片中米歇尔驾车时扭头朝着镜头/观众喋喋不休，他与帕特里夏行走在大街时，行人一再望向摄影机镜头导致镜头穿帮，这些违背摄影与剪辑常规的做法在影片公映时引起巨大争议，然而它们不过是戈达尔有意向好莱坞模式发出的挑衅而已。

事实上，好莱坞的摄影师、剪辑师们在为本片惊世骇俗的剪辑方式感到震惊的同时，竟然又不约而同地爱上了这样"不走寻常路"的剪辑方式，并在其后的电影剪辑实践中有意无意地模仿。电影剪辑的革命性风暴由此出现了。今天，越轴、跳切等反常规的剪辑手法已经变得越来越常见，它们甚至变成了一种时尚甚至酷炫的风格，在更为强调时尚与现代气息的影片中被大量地使用，有人甚至认为今天已无"错的剪辑"，重要的是剪辑手法应与影片的整体风格相适应。

图 4-107 《老炮儿》中有大量的越轴镜头

多次获得奥斯卡最佳剪辑奖的美国剪辑师沃尔特·默奇（《现代启示录》《英国病人》）在其著作中列出了他认为最重要的剪辑元素，并且将它们按重要性比例进行了排序：情感（51%）、故事（23%）、节奏（10%）、视线（7%）、二维特性（5%）、三维连贯性（4%）。① 在这个排序中，他最为其看重的是传达情感、讲述故事，而剪辑的连续性问题则被放在了非常不起眼的位置。

罗伯特·麦基把电影分为三类：①经典设计/大情节电影（主流电影、类型电影、通俗电影、常规电影），核心特征是因果关系、闭合式结局、线性时间、外在冲突、单一主人公、连贯动作、主动主人公、戏剧式、奇观化，对世界的乐观主义认识。②最小主义/小情节电影（艺术电影），核心特征是开放式结局、内在冲突、多重主人公、被动主人公，无外部冲突或少冲突、日常性、纪实性，对世界的悲观主义认识。③反结构/反情节电影（先锋、实验或探索电影），核心特征是巧合、非线性时间、非连贯现实。② 从电影史发展来看，后两类影片总是更具创新意识，它们不再遵循因果链条、逻辑叙事，没有或极少戏剧性和矛盾冲突，使用开放式结局，拒绝迎合甚至有意挑战观众的趣味、感

① [美]沃尔特·默奇：《眨眼之间：电影剪辑的奥秘》，夏彤译，18 页，北京，北京联合出版公司，2012。
② [美]罗伯特·麦基：《故事——材质、结构、风格与银幕剧作的原理》，周铁东译，54 页，北京，中国电影出版社，2001。

知、判断，为观看设置一道道障碍，同时大量使用非连续性剪辑，比如跳接、越轴、两极镜头等。

尽管如此，好莱坞经典叙事/剪辑直到今天仍然是世界电影艺术的基础。正如麦基所说，"经典设计是人类思维的反映。""大情节既不古老亦不现代，既非东方亦非西方，它是属于整个人类的。"① 艺术发展史已证明了这一点，一个想要反叛传统进行创新的艺术家首先必须知道传统是什么，才能去超越和突破它，才可能进行艺术的创新。

传统和先锋、常规与反常规并不总是固定的，今日的先锋可能变成明天的传统，曾经的反常规也可能变成常规。随着影视艺术的发展，一些实验性的原本"违背常规"的非连续性镜头语言渐渐得到了更多运用。两极镜头可以带给观众新鲜的视觉刺激，而越轴、跳切手法则可以给观众提供一种迷离变幻、跳跃动感的特殊感受，它们在《罗拉快跑》《猜火车》《低俗小说》《两杆大烟枪》等具有后现代风格的影片中越来越常见，已经变成了常规化的手法。这种从反常规到常规的变化反映出的是影视艺术本身的开放性，以及时代审美观念的变迁。

本节思考题

1. 什么是蒙太奇？它可以有几种层面的理解？
2. 动画剪辑与影视剪辑有何异同？
3. 蒙太奇有哪些艺术功能？
4. 叙事蒙太奇大致包括哪些主要的类型？
5. 表现蒙太奇大致包括哪些主要的类型？
6. 何为隐性剪辑？
7. 场景之内的连续性剪辑主要包括哪些形式？
8. 场景之间的连续性剪辑/转场主要包括哪些形式？
9. 非连续性剪辑主要包括哪些？如何评价挑战连续性剪辑的新观念？

① [美]罗伯特·麦基：《故事——材质、结构、风格与银幕剧作的原理》，周铁东译，154页，北京，中国电影出版社，2001。

第三节　影视光影、色彩与声音

一、影视中的光影艺术

影视艺术是光的艺术，照明的艺术。光是摄影的基础，也是人们视觉感受的基础，一切物体能够被人感知，靠的是光的作用。银幕上出现的一切影像都依赖于光。摄影机能够拍摄，是因为光在胶片上产生化学反应，或通过感光元件、图像传感器CCD或CMOS将光信号转换为数字信号存储起来。电影照明不仅要为底片提供正确的曝光量，而且要承担具有特定艺术意图的造型功能。电影摄影师有几大造型手段：构图、运动、光学与光线、色彩。与照明有关的光学与光线是摄影师要掌握的基本造型手段之一。作家用笔写作，摄影师则用光作画。意大利摄影大师斯托拉罗（代表作品《巴黎最后的探戈》《末代皇帝》《现代启示录》）曾说："当导演给我剧本阅读时，我主要是极力考虑怎样用光写这个剧本。"

在动画创作当中，虽然并不需要进行真实的布光，但动画视听语言同样需要考虑如何用光去完成各种艺术功能。平面性和装饰性很强的FLASH动画对于光的要求一般来说并不太高，但二维手绘动画则需要认真考虑画面中光的处理（亮部、暗部与阴影，以及整体的影调）。三维动画是对真实空间的模拟，光是必要的造型手段。在基础性的建模、绑定等工作完成以后，在计算机系统内进行虚拟的灯光照明是必需的创作环节。

（一）光的种类

所谓光影，是指在被摄物体上构成的亮部、自身阴影和投影。影视照明不仅要为胶片、数码成像装置提供正确的曝光量，而且要承担具有特定艺术意图的造型功能。电影光可分为人工光和自然光两种。人工光指灯光照明，它可以适应各种照明需要，对景物进行造型处理；自然光主要指日光和天空光的照明。

从强度上看，光可以分为硬光（hard lighting）与软光（soft lighting）。硬光又称直射光，是指被摄体上能够产生清晰投影的光线，它的造型性好，具有较强的真实感和对比感。

软光是一种散射光照，是一种柔化了的光（借助柔光片、柔光箱来完成），形成含蓄感和柔和感，用于制造浪漫或神秘气氛。直射光通常由点光源完成，而软光则由面光源完成。

图 4-108　硬光效果拍摄的明星克林特·伊斯特伍德

图 4-109　柔光效果拍摄的明星奥黛丽·赫本

图 4-110 动画短片《打,打个大西瓜》中的顶光效果

从光源照射角度看,光又可以分为正面光(frontal lighting)、侧光(side lighting)、逆光(back lighting)、斜侧光;又有顶光(top lighting)、底光(under lighting)等,不同角度的光照的造型效果各不相同。如侧光有明显的明暗面和投影,色调对比和反差强,也有强烈的立体感和质感,有利于造成戏剧性的光影效果。逆光可以勾勒出人物的外部轮廓,甚至在被摄对象轮廓边缘形成光晕效果,可以创造出浪漫或神秘的气氛,因此在青春爱情片当中常常使用。顶光和底光会在面部形成阴影,会产生失真变形甚至神秘恐怖的效果,因而在恐怖片、灵异片、犯罪片、黑色电影中经常会见到。早期革命电影为了丑化反面人物有意采用这种手法,如《红色娘子军》中对南霸天的光影造型。动画短片《打,打个大西瓜》中两个帝国主义者瓜分世界的丑陋嘴脸,都用了顶光或底光来制造阴森恐怖的气氛。

图 4-111 《匆匆那年》中的逆光效果

根据整体画面的明暗基调的不同,摄影画面的影调可以分为高调(亮调、明调)、低调(暗调)、中间调,根据画面反差的不同,可以分为硬调(高反差)、软调、中间调等形式。高调画面以白色和中性灰为主,给人以明亮之感,拍摄时通常以正面的散射光为主,尽量减少拍摄对象的投影,视觉效果柔和细腻。唯美的人像摄影如婚纱摄影常采用高调摄影。低调画面以灰、深灰和黑色影调为主,画面感受低沉凝重,庄严肃穆,通常采用较暗的背景,以侧光、侧逆光或逆光进行照明。中间调画面当中的明与暗、黑白灰的分布配置适中。硬调画面明暗对比强烈,反差大,一般采用侧光或侧逆光照明,明暗界线分明,视觉效果粗犷。软调画面明暗过渡舒缓,反差小,多采用平光和散射光照明,视觉效果柔和、细腻。

(二)布光的主要方式

三点布光法是人物照明中的基本布光方式之一。主光(key light)是主要光源,提供主要的照明和投射最强的阴影。辅光(fill light)是不那么强烈的,"补充"进去的照明,柔化或者消除主光所造成的影子。逆光(back light)用于勾勒出对象的轮廓,有时逆光也从侧后方投射在对象的头发上,因此被称为"头发光"(hair light)。通过搭配这三种主要的光源,再加上其他辅助性光源,人物的光影造型就可以相当准确地控制。"三点"之外,背景光(background or set light)用于照亮人物的背景,它可以体现出空间感,将人物与空间背景拉开,而不是看起来融为了一体。在人物采访的场景中,"四点布光"是更为常用的方式。

图 4-112 典型的四点布光效果

图 4-113　电视采访中的四点布光效果

早在 20 世纪三四十年代的好莱坞，三点布光法就已经成为了一种程式化的照明方法，直到现在它仍然是最为重要的人物造型手段。三点布光的造型效果看起来舒服自然，但事实上它是一种典型的人工干预的照明，具有很强的装饰性。在许多时候，摄影师甚至完全不顾光的一致性，刻板地使用"三点"或"四点"布光法。比如在希区柯克的影片《迷魂记》（1958）当中，人物的布光便常常脱离现场光源的依据，场面大都照得亮亮堂堂，人物光彩照人，布光的装饰性很强，但真实感很弱，属于典型的装饰性照明。

图 4-114　《迷魂记》："旧好莱坞"的装饰性布光

所以后来的意大利新现实主义电影、法国新浪潮电影、"新好莱坞"电影，以及许多遵循纪实美学的影片都十分排斥三点布光法，有意减少甚至取消人工照明，尽量使用自然光照明，追求真实自然的光影效果。这种转变也是世界电影美学向纪实性转向的一个重要表现。在马丁·斯科塞斯的《出租车司机》（1976）当中，布光有意识地模拟现场的光照效果，强调光的现实依据，人物常常处于黑暗或昏黄的环境当中，并不刻意将环境和人物照亮，以追求现场感和真实感。

图 4-115 《出租车司机》:"新好莱坞"的写实性布光

1980 年代初,中国电影的影像语言是苏联和经典好莱坞风格的结合体,但随着"电影语言的现代化"进程,纪实美学开始产生重要的影响。在"第五代"导演作品《一个和八个》(1984)、《黄土地》(1984)等影片中,为了刻意追求现场感和真实感,大量使用了自然光照明,当人物处在黑暗场景当中时,也尽量模拟、还原现场光照效果,所以人物常常变成了黑黝黝的剪影。这种完全追求纪实效果的布光方式也是一种极致化的美学。

1990 年代以来,主流的照明美学逐渐转回了相对中庸的道路:一方面强调光照的真实性;另一方面也要兼顾画面的可视性、观影的视觉愉悦感。但仍有一些追求特殊美学效果的影片强调写实性照明,比如 2015 年的影片《荒野猎人》便完全采用自然光照明,在加拿大的冬日里以至于每天只有两三个小时能够进行拍摄,最终本片因为出色的艺术效果获得了奥斯卡最佳摄影奖。

保持光的依据及连续性是布光的重要原则。不论是来自户外日光、窗户透光或灯具照明,镜头中的光应该都是有其光源依据的,而不是无中生有的光。布光时各种光应有主次,不能互相干扰,应与主光保持和谐。更为重要的是,镜头中的布光必须保持主光的连续性,不应出现光照方向不断发生变化的不一致情况。一些影片尤其是一些 MV、广告和宣传片,为了追求唯美效果,摄影机每换一次角度都要重新进行"三点布光",就为了把人物拍摄得更唯美,但这种情况在剧情片尤其是现实主义风格的剧情片中是不应该出现的。

影视作品中的光的依据,主要是场景内的光源,比如门和窗户的透光、台灯、墙灯、顶灯或者手机亮起的屏幕、闪烁的电视机屏幕等,这些在画面上出现的光源,其实在实拍

图 4-116 《一个和八个》使用了写实性照明

中很少真正承担照明的功能,而只是提供一个照明的依据。有了它们,灯光师便可进行有依据的合理布光。

在影视作品的拍摄中,要实现对于光的精确控制,必须同时注意"挡光"与"布光",行业内甚至将其概括为"三分打,七分挡"。"挡光"可以分为两种,一是通过对灯箱光的遮挡/控制来进行精确布光,用不同材质、薄厚的纱、纸、布,以及遮飞板去遮挡出所需要的光效。倘若现场各种灯全部打开而无遮挡,必然会造成互相漫反射的光线污染,根本无法完成所需的造型,而这正是布光的大忌,所以必须进行有效的挡光。另一种则是对自然光的遮挡。在室外拍摄时,光线可能过于强烈,便需要将阳光进行有效的遮挡后进行人工布光。自然光线会随天气和时间不断发生变化,完全依赖自然光会使布光难以控制,因此在室内拍摄时常常也需要将自然光进行遮挡后重新进行人工布光。在

图 4-117 《荒野猎人》完全使用自然光照明

经典影片《末代皇帝》（1987）的火车站一场戏中，摄影师斯托拉罗将火车站的窗户全都遮挡了起来，片中看似日光的效果其实全是人工照明的结果。

图 4-118 《末代皇帝》：对光的精确控制

进入数字时代后，日新月异的技术进步对于影视照明产生了重大的影响：就前期的摄影设备而言，数字摄影机的感光度越来越高。对于摄影师来说，达到合格的技术标准是评价其工作的基本要求。在早期电影时期，胶片的感光度非常低，因此需要进行充分的照明来实现正确的曝光，避免出现曝光不足、虚焦等现象。而现在的数字摄影机感光度已经越来越高，光圈的档位也越来越多，这意味着即使在光照不那么充分的情况下，完成准确曝

光的难度已经大大降低,同时摄影师还可以更为精确地控制光比。

就后期的制作而言,数字中间片(Digital Intermediate,DI)使得数字化的调光成为了可能。狭义上DI指通过数字技术对影像素材进行配光与调色,广义上指整个后期阶段所有在数字平台上进行的工作。在传统胶片时代,如果要对光与色彩进行人工干预,要么在前期拍摄中使用各种滤镜或滤色片,要么在胶片洗印阶段通过化学手段进行,后者的技术工艺往往极其复杂。而现在的影视制作基本上都是通过数字化调光调色,非常方便。前期摄影当中的各种不足,在后期制作的阶段可以进行弥补,也可以根据特定的艺术创作需要,进行自如的处理,所有这些都为影视艺术创作提供了更为广阔的空间。可以说,数字化对于电影摄影、照明以及后期制作来说都是革命性的。

(三)光的艺术功能

1. 完成基本的人物和空间造型

没有光,摄影机就不可能将影像记录下来,观众也不可能获得视觉体验。对于一个合格的摄影师来说,如果不是有意为之,最基本要求是应当完成正确的曝光,避免出现曝光不足、曝光过度、虚焦等现象。

2. 创造特定的环境气氛

对于影视艺术来说,气氛的营造是极其重要的。薄雾朦胧的清晨、烈日灼人的正午、夕阳西下的黄昏、静谧的午夜,都需要靠灯光来营造出相应的气氛。比如翻拍自好莱坞同名经典影片的《十二公民》(2015),其故事基本上都只发生在一个类似厂房的模拟合议庭当中,影片应当是在摄影棚内拍摄完成的,但它必须让观众(透过窗户)感受到时间(包括天气)的变化,这就要靠灯光来创造出炽热的下午、雷雨来临时天光的昏暗、黄昏时的温暖等不同的时间气氛,建构起观众对剧中时空关系的认同。

3. 激发特定的心理气氛

爱情片中温馨浪漫的气氛,惊悚片、恐怖片、黑色电影中悬疑、惊悚、恐怖的气氛,史诗电影中庄严肃穆的气氛等,同样都需要靠灯光来营造。比如惊悚片中常用损坏的灯管造成闪烁不定的光效,又大量用顶光和底光来制造阴森恐怖的气氛。《第七封印》(1957)中,死神的脸总处在高反差照明、曝光过度的状态下,苍白的脸庞与黑色的袍子形成强烈的反差,造成神秘而阴郁的气氛。不论是死神与骑士在海边对弈的场景,还是片尾众人被死神带走的剪影,因为光影的创造性运用,都成为了影史的经典。

4. 通过光影隐喻性地刻画人物形象

由斯皮尔伯格和汤姆·汉克斯监制的战争题材电视剧《兄弟连》(2001)中穿插了许多"二战"老兵的采访,人物采访时的照明并未采用常规的"四点布光"方式,而是主要采用单一光源、硬光和高反差照明,目的就在于突出这些二战英雄身上的阳刚与沧桑气质。

图 4-119 《十二公民》：用光营造时间气氛

图 4-120 《第七封印》的光影运用成为了经典

图 4-121 《兄弟连》用光塑造老兵的硬朗形象

图 4-122 《现代启示录》：光影的隐喻性

"用光来写剧本"的电影摄影大师维托里奥·斯托拉罗在经典越战片《现代启示录》（1979）中，同样用光来隐喻性地刻画人物形象。片中主人公威拉德上尉刚从美国休假返回越南，身在旅馆中的他从梦中惊醒，听着直升机螺旋桨的轰鸣（实际上是头顶风扇的声音），逐渐情绪失控，陷于崩溃边缘。摄影师斯托拉罗让他的脸始终或被阴影所笼罩，或者被光分隔为明显的明暗分区，象征他内心的善恶交战、痛苦挣扎。威拉德接到新任务，率领小分队沿湄公河溯流而上，去抓捕叛逃的美军上校库尔兹，据称他纠集了一帮土著，在一个原始丛林中建立了一个独立王国。当威拉德真正到达库尔兹的领地，与库尔兹相识后，才发

现他并非如人们想象的那样是一个恶魔。片中库尔兹出场时，光影造型使用了高反差照明，面部隐没在黑暗当中，光头看起来像是一个明暗交界的月亮。斯托拉罗认为，《现代启示录》是一部反映两种文明矛盾冲突的影片，因此这样的照明象征着库尔兹是一个生活在矛盾和痛苦中的人，他的精神世界已经被撕裂了。威拉德与库尔兹的用光方式相似，证明了他们两者之间的相似性。而片中的战争狂人基戈尔中校的用光则相对单纯，因为他的性格本身就是单一的，战争对于他不过是一场游戏和狂欢，并没有类似威拉德或库尔兹那样的内心纠结。

在斯托拉罗摄影的另一部经典影片《末代皇帝》（1987）中，在溥仪的前半生，尤其是被捕之后，他的面孔大多数时候被阴影所分隔，暗示着他的内心是撕裂、矛盾和纠结的，但当溥仪完成"思想改造"并被特赦之后，他的面孔则多处在阳光当中，暗示出此前的身份纠结已经得到了消除。

图4-123 《无人区》用光影塑造人物性格

《无人区》（2013）中的盗猎团伙老大（多布杰饰）自影片开场撞车开始，其面部始终没有出现，与律师潘肖（徐峥饰）会见时，其面部也一直在阴影当中，一方面暗示出其性格的阴郁凶残，另一方面也制造出强烈的悬念感和神秘感。会见结束时，老大身体前倾，终于让观众看到他的脸，90度的侧光将他的脸变成了阴阳脸，充满杀气，让人不寒而栗。老大被释后与潘肖见面时，屋顶的阴影投射在他的脸上，强化了老大阴险凶残的本性。而潘肖的脸上却是比较单纯的，这时的他正春风得意，所以脸上的光处理得相对明亮单纯。

《南京！南京！》（2009）中，教堂中的难民营被要求派出女人去做慰安妇，她们可以换回难民营的食物和过冬的煤。最终，一只只举起来的手，在教堂窗户透进来的阳光下显得晶莹剔透。摄影师通过这样的光的处理方式，表达了对于这些美丽心灵的颂扬。

图 4-124 《南京！南京！》用光影表达对于美丽心灵的颂扬

图 4-125 《东邪西毒》：光影揭示内心世界

5. 揭示人物内心活动

在影视艺术当中，对于人物内心活动，除了可以通过台词、表情、动作、镜头运动等不同方式来表现之外，还可以用闪烁的光影效果来加以外化。比如在经典影片《魂断蓝桥》（1940）中，女主人公玛拉（费雯丽饰）在滑铁卢大桥上，向着急驰而来的兵车队走去，闪烁的车灯不断投射到她的脸上，急剧变幻的光影暗示出她临死前百感交集的心理冲突。影片《安娜·卡列尼娜》（2012）也使用了类似的方法，安娜（凯拉·奈特丽饰）迎向急驰而来的火车的瞬间以及被撞倒地之后，火车的光不断在其脸上闪烁，仿佛诉说着她内心的无奈与不甘。王家卫的经典影片《东邪西毒》（1994）中，一只透光且不断转动的鸟笼，将细密的光影投射在人物慕容嫣/慕容燕（林青霞饰）的脸上，创造出恍惚迷离的意境，同时将一颗因失恋而痛苦纠结、矛盾变态的心灵表现得淋漓尽致。

二、影视中的色彩艺术

（一）影视色彩常识

一般认为，影视摄影师有几大造型手段：构图、运动、光学与光线、色彩，但在影视艺术创作当中，当导演与摄影指导确定一部影视作品的影像基调以后，与色彩有关的工作是由美术设计师来完成的。美术设计师的基本任务包括人物造型设计（人物形象、形体及动态造型、服装、化妆、道具）和环境造型设计（房屋建筑等人工环境设计、外部自然环境设计、室内环境设计）两大类。文学剧本提供的只是人物、故事和台词，以及对于场景、人物的大概描述，这就需要美术设计师根据剧本去创造视觉化的形象。美术设计师拿到文学剧本后，应在导演、摄影指导的整体艺术要求下，在影视作品实拍之前，完成所有的人物和环境的设计和制作工作。

在这些美术设计工作中，色彩都是极其重要的因素。关于色彩，有几个相关

图 4-126 《疯狂动物城》的角色设计

图4-127 《一九四二》的场景气氛设计图

的基本概念。"色相"是指人眼可分别的色彩差别,如赤、橙、黄、绿、青、蓝、紫等。"色调"是指一组色彩关系形成的整体特征。影视艺术当中的色彩,既可以表现在服装、化妆、道具等跟角色有关的色彩元素当中,也可以体现在房屋建筑、物品陈设、室内装饰、自然环境等跟环境有关的色彩元素当中,也可以是某一画面、特定段落乃至影片整体的色彩基调。

不同的色彩可以引发人的不同联想,是具有主观性的。比如红色、橙色、黄色等暖色可使人联想到火焰、阳光、干燥的土地等,而青色、蓝色、紫色等冷色令人联想到水、冰、寒冷夜空等。绿色、紫色、淡玫瑰红等则被称为中性色。暖色让人兴奋,冷色让人压抑。色彩会给人带来冷暖轻重等不同的生理感受,明亮的颜色感觉轻,暗色则感觉重。此外,色彩还具有象征或文化隐喻意义。如红色常常象征革命、情欲、活力,或者危险、紧张,白色象征纯洁无瑕,绿色象征和平、青春、朝气与希望。在不同的文化当中,色彩的象征意义可能存在差异性。比如黄色在中国传统文化中是皇权的象征,这种象征意义在西方国家可能并不存在。

在传统的胶片时代,画面色彩可以通过前期的美术设计来实现,也可以在摄影时通过调整色温、添加滤色镜、色纸等手段来实现,此外还可以在后期洗印时通过化学工艺技术对底片配光来进行调整。近些年来,随着数字技术的不断发展,通过数字中间片(DI)进行调色工作已经越来越普遍,后期数字调色所发挥的作用越来越大。当前常见的影视后期调色软件大概有五六款,其中相对主流,应用较为广泛的有3款:Filmaster、DaVinci Resolve和Baselight。这三款调色软件在功能、特色上各有差异,但都可用于影视的专业后期制作。通过调色软件,调色师可以对镜头画面的整体或局部进行光影和色彩的处理:增加或降低亮度、色彩饱和度、对比度,对整体影调进行修改和调整。数字技术为影视艺术中的光影、色彩创作提供了前所未有的自由性和创造性。

（二）色彩的艺术功能

1. 逼真地还原现实

在早期黑白默片的时代，电影并不能真实地还原现实世界，它所呈现出来的是一个"没有声音和色彩"的"奇异的世界"，一切都由单调的灰色构成，直到1927年，有声片为电影带来了声音，1935年，彩色电影的出现为电影赋予了色彩。电影从此有了"生命的明媚"和"完整的生命"。虽然今天偶尔也会有《辛德勒的名单》《南京！南京！》等少数风格化的黑白电影，但世界电影的主体仍然是彩色电影。色彩不仅使影片呈现的影像更接近观众眼睛所见的真实世界，同时也为电影艺术提供了更多的艺术表现手段。

2. 装饰性与风格化效果

丰富的色彩能够使影视作品的视觉效果更加出色。比如姜文的《让子弹飞》（2010）便是一部风格鲜明、情感强烈，充满戏剧张力的影片，本片在色彩运用上也有意使用了反差极大、极其浓烈的色彩，深色的男性服装，绚丽的女性服装，土地厚重的红色、妓院玻璃的彩色，这些强烈的色彩正与影片浓烈的风格高度一致。影片《安娜·卡列尼娜》（2012）在光影色彩的运用上也非常独特，影片有意模仿古典油画的风格，它的每一格画面几乎就是一幅精美的油画作品，这也使影片的风格独具一格。

图 4-128 《让子弹飞》强烈的色彩与其戏剧性风格相一致

3. 通过色彩基调影响观影心理

色彩基调是画面传达给观众的整体色彩感受，它可以使观众受到相应情绪基调的影响，所以色彩基调其实就是情绪基调，它或者是沉重压抑的，或者是轻快活泼的，或者是具有现代时尚感的，或者是年代怀旧感的。色彩基调与影片的题材、主题都有关系。如影片《南京！南京！》（2009）虽然是用彩色胶片拍摄的，但为了还原大屠杀的残酷性，在后期制作时有意将它处理成了黑白摄影的效果，为影片赋予了历史的沉重感。

电视剧作品《我的团长我的团》（2009）虽然是彩色摄影，但通过后期调色使它变

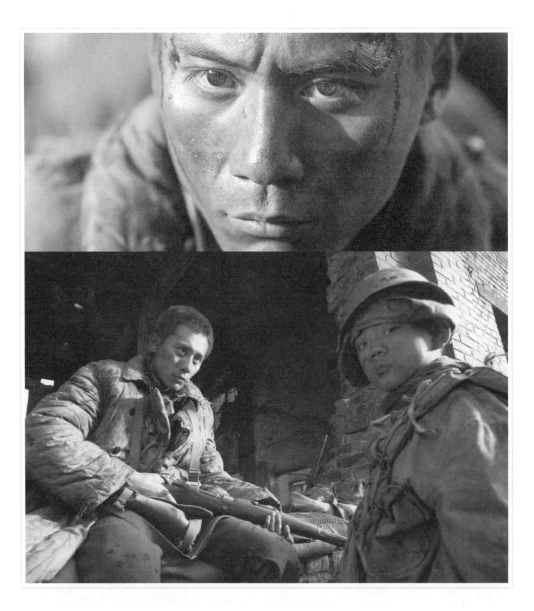

图4-129 《南京！南京！》的黑白色为影片赋予了沉重的历史感

得近乎黑白，其目的在于传达出厚重的历史感。《一九四二》（2012）也在后期进行了整体的消色，某些片断甚至消色到了40%。这几部作品的观影效果都颇为沉重压抑，这与其影调及色彩基调有着直接关系。

电视剧《亮剑》（2005）采用了泛黄的色彩基调，同样突出了故事的历史感。中韩套拍的影片《奇怪的她》（2014）与《重返20岁》（2015）虽然出自同一剧本，但在色彩处理上各不相同。前者的影调以鲜亮、时尚和青春感为主，色彩艳丽，而后者则以泛黄的怀旧风格为基本影调。前者的影调更为强调现在时；后者的影调则更为强调过去时／怀旧。

色彩基调也与故事情节的发展、人物命运直接相关。比如《非诚勿扰2》（2010）的色彩基调随故事进程分为两部分，前半部分讲述秦奋（葛优饰）与笑笑（舒淇饰）的爱情故事，以阳光灿烂的暖色调为主，传达青春、欢快、浪漫气息。后半部分讲述李香山（孙红雷饰）的病与死，转而以黑白灰的冷色调为主，观影心理由轻松愉悦逐渐变得凝重，促使观众去思考人生的意义，从而深化了影片的主题。影片《唐山大地震》（2010）也依据时间将影片的色彩分成了几个不同阶段，地震发生时的1976年、1976—1980年、1980—1996年、1996—2008年，其色彩基调都不相同，越往后色彩饱和度越强，但在2008年汶川大地震的片断时，色彩又回到了1976年唐山大地震的色调。到影片结尾，色调又达到了饱和度的顶点。

陆川导演的《可可西里》（2004），为了与影片严峻的现实主义题材相适应，摄影师曹郁为影片确定了"阴郁"的基本影调，这与常见风光摄影中蓝天白云的西部影调截然不同。尽管如此，影片对于色彩的处理仍有变化，影片开始时色彩相对饱和，但随着剧情发展色彩逐渐褪去，到主人公日泰队长被盗猎者杀死时，画面已经几乎变成了黑白影像，直接传达出悲伤肃穆的气氛。

4. 象征与隐喻功能

色彩不仅具有心理性，同时也具有文化性、象征性和隐喻功能，合理运用色彩元素，可以揭示人物心理、命运的状态及其变化，将影片的主题推向深入。比如在影片《末代皇帝》（1987）中，摄影师斯托拉罗有意在溥仪成长的不同阶段设置了不同的色彩元素。溥仪登基时，太和殿外一幅巨大的黄色帷幔从高处垂下，铺满了整个画面，也将小溥仪笼罩其中。黄色在中国古代是皇权的象征，这一镜头无疑暗示的是皇权的阴影将笼罩溥仪一生。少年溥仪的英国老师庄士敦初次进入故宫时，推着一辆绿色的自行车，对于从小被禁锢在紫禁城的小溥仪来说，庄士敦所带来的这一缕绿色，同时带来的是异质的西方文明，象征着青春和自由的气息。溥仪被日本人扶植为"伪满洲国"皇帝之后，影片的色调变得阴冷、沉重和压抑，而进入"文革"段落，疯狂的红色变成了色彩基调。最后在紫禁城的黄昏当中，溥仪以一种神秘的方式告别了这个世界。在斯托拉罗的镜头下，光影和色彩都变成了表意的方式。

图 4-130 《末代皇帝》的色彩具有象征寓意

曾创造国产片票房纪录的影片《泰囧》(2012)的色彩运用也是有所设计的。开始时创造出城市的灰冷色感觉,造型拥挤、密集,以竖线条为主,空间狭窄拥挤。到泰国之后色彩变得斑斓炫丽,又逐渐变成以绿色为主(稻田、森林),空间上也越来越开阔,象征着主人公逐渐摆脱了浮躁和迷失,重新寻找到了更加纯粹的自我。

色彩的表意功能还常常通过色彩畸变的方式来完成。影视艺术的创作者可以故意使客观事物的固有色彩发生畸变,来表现角色的特殊感受、心理错觉,或者用来表达特定的创作意图。《这里的黎明静悄悄》(1972)表现苏联卫国战争时期的一段战斗故事,瓦斯柯夫准尉与5名红军女战士与德军在丛林中遭遇,5名女战士先后壮烈牺牲,影片为展现战争的残酷性而使用了黑白摄影,但片中穿插的瓦斯柯夫及女战士的回忆和幻想片断时,却有意使用了温馨浪漫的彩色摄影,表现和平时期生活和人性的美好。彩色与黑白的对立,是战争与和平相对立的象征。

姜文影片《阳光灿烂的日子》(1995)重现了一群大院子弟在"文革"时期无拘无束自由自在的放浪生活,影片使用的是彩色摄影,与"阳光灿烂的日子"相呼应,而影片结尾进入90年代的当下生活之后,反而使用了黑白摄影,意味着对于这些孩子来说,过去曾经的"阳光灿烂的日子"已经一去不返了。姜文的另一部影片《鬼子来了》(2000)在色彩运用上也可谓意味深长。这个发生在抗战时期北方乡村的故事采用的是黑白摄影,但在马大三的头被砍下之后,随着银幕被鲜血染红,马大三被砍下的头翻滚落地,从他的主观视角看出来的却是一个彩色的世界,这种色彩的畸变将故事的荒诞与反讽意味表达得淋漓尽致。

（三）案例：张艺谋电影中的色彩运用

作为一个摄影师出身的导演，张艺谋影片的形式感是极强的。早在担任摄影师的时期，在《一个和八个》（1983）、《黄土地》（1984）当中，张艺谋已经在电影摄影上进行了对于当时而言几乎是革命性的探索，其中也包括对于光影色彩的实验性运用。在前述两部影片中，前者具有黑白影像式的凝重风格，后者则突出黄、黑、红以对应黄土地、生命的沉重和奔放。成为导演之后，张艺谋对于色彩在影片中的作用仍然非常重视，色彩一直是其影片中的重要表意元素。

图 4-131　《鬼子来了》的色彩畸变具有隐喻意义

张艺谋影片偏爱红色，红色是其许多影片的色彩基调，而在不同的影片中其意义却又各不相同。在他执导的第一部影片《红高粱》（1987）中，红高粱、红轿子、红盖头、红色的高粱酒、夕阳、鲜血、大火……"我爷爷"与"我奶奶"等人在这片土地上痛快地生、壮烈地死，红色象征着对原始野蛮的生命力的极度张扬。在《菊豆》（1990）当中，染坊中大块的红布则象征着被压抑的情欲，在灰色的小镇空间包围之下，染坊内挂着的彩色布条象征着菊豆不屈服的生命力。菊豆与天青的劳作实际上是情欲力量的展示，当他们苟合时，大红的布从上急速滑落，正表明了这一象征。在影片的后半部，当天白如一个幽灵似地出现后，影片的基调变得阴暗而压抑，直到最后，天青被天白打死在红色的染池中，菊豆放起一把大火，染坊被红色的烈焰所吞没。在《大红灯笼高高挂》（1991）中，红色成为了权力、欲望的象征，老爷宠幸哪一房太太，哪个院子便挂起大红灯笼，为了争夺这挂灯笼的权力，几房太太之间开始了明争暗夺、尔虞我诈的斗争。《秋菊打官司》（1992）中，秋菊为了给自己的丈夫讨一个"说法"，一再上城去告状，当缺钱时，便和小姑子拉上一车红红的辣椒去卖，红色象征着秋菊刚烈而倔强的性格，同时又象征着希望。

《活着》中的红色出现得比较多，福贵唱皮影戏时是红色，这是有着明显的民间

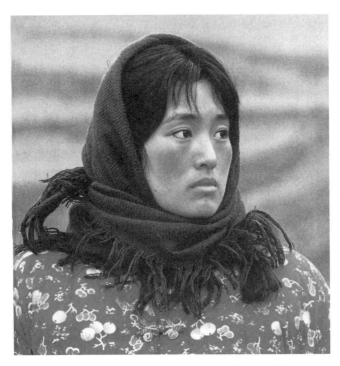

图4-132 《秋菊打官司》中的红色是其倔强性格的写照

意味的红色。"文化大革命"开始后,满街的红色则是人性泯灭之后的疯狂象征。在经历了《有话好好说》(1997)、《一个都不能少》(1999)、《幸福时光》(2000)几部过渡性的影片之后,2002年,张艺谋的《英雄》开创了中国的本土大片模式,他也自此走上了商业化的道路。这个时期的张艺谋电影,色彩的装饰性越来越强,表意性则越来越弱了。张艺谋在讲述《英雄》这个"罗生门"式的故事时,有意在不同叙事视角使用不同的色彩基调,比如开场无名讲述杀死长空的段落为黑色基调,讲述用离间计杀死残剑、飞雪的段落为红色基调,秦王对于几人身份的猜想为蓝色基调,无名回忆三年前残剑飞雪的刺杀行动段落为绿色基调,飞雪残剑对决的段落为白色基调,最后无名被万箭射死的段落为黑色基调。虽然各个段落都有明显的色彩区分,但这些色彩其实只是装饰性和情绪性的,它们并没有张艺谋此前影片的象征和隐喻性功能。

这种特点在《十面埋伏》(2004)、《满城尽带黄金甲》(2006)、《三枪拍案惊奇》(2009)等商业性极强的影片中表现得也非常明显。而在他的《山楂树之恋》(2010)、《归来》(2014)等片中则有意弱化了色彩,通过消色处理来呈现历史感。相比之下,《金陵十三钗》(2011)中的色彩运用则是有所寓意的,作为一部战争片,影片的整体色调是阴郁的冷调子,但是片中教堂的彩色玻璃,妓女们五颜六色的鲜亮旗袍,李教官(佟大为饰)在爆炸牺牲时纸店满天飞舞的彩色纸花,则是片中有意设置的,表达了创作者对于"金陵十三钗"、国军官兵舍生取义的牺牲精神的颂扬。而在他进军好莱坞的第一部影片《长城》(2016)当中,为了适应"打怪兽"的惊悚恐怖类型风格,影片采用了阴郁冷峻的影调。

整体来看,张艺谋电影具有很强的形式感,对于摄影的构图、运动、光影和色彩都极为讲究,尤其注意对于色彩的使用,不论是隐喻性或装饰性,其色彩元素在影片中都发挥着重要的作用。他的早期影片的色彩运用更具隐喻性,后期则相对更具装饰性。这

种对于色彩形式感的偏好一方面为他的影片带来了强烈的个人风格，但有时也或多或少会对影片的整体艺术风格产生干扰。

图 4-133 《英雄》中丰富的色彩更多只是装饰性意义

三、影视中的声音艺术

相对于影像，影视中声音的重要性是逐渐被认识到的，这一点从各种术语名称似乎就能看到，比如 film、motion picture、cinema、television、video 等概念强调的都是影像与观看，完全无视声音的存在，声音仅被当作画面的附属物。事实上在 1927 年有声电影出现之前，电影一直被当作一种视觉媒体，而且无声电影已经形成了一个堪称伟大的艺术传统，这也是为什么爱因汉姆等电影理论家，以及包括卓别林在内的许多电影艺术家们在有声片出现之后一再为无声片进行辩护、对有声片进行攻击的原因。然而随着时间的推移，人们才真正认识到电影艺术是视听兼备、声画结合的艺术，声音元素的加入为电影增加了更多的表现手段，使它能够得以超越"活动画片"，成为一门独特的艺术形式。相比之下，电视从一开始就包含着声音，它始终是一个视听媒体，这是它与电影的区别。

影视声音技术经历了一个不断发展的过程。最早的有声片《唐璜》（1926）、《爵士歌手》（1927）使用的是机械录音法，即采用留声机唱盘录音和还音。由于唱片与影

片是分开的,很难做到严格同步,存在明显的技术问题。1930年代开始出现了光学录音方法。光学声带将由麦克风接收的撞击(模拟电信号)转为光线的震动(模拟光信号),将声部以明暗线条的形式印在胶片上,影片放映时,再将这些各种强度的光信号转化为电信号,还原为声音。光学录音和画面一起印在胶片上,既可以保证声音质量,又可以实现声画同步。1940年代磁性录音技术被发明出来,磁性录音带可以把声音的模拟电信号转换为模拟磁信号并记录下来,这比光学录音方便得多,可以现场还音以检查效果,大大节省了时间和冲洗费用。不过在电影生产中,磁性录音最终仍然要被转换成光学声带底片以制作拷贝。1970年代,立体声,以及杜比5.1声道开始出现。1977年的《星球大战》应用了杜比环绕声系统,使观众能够感受到飞船从头顶飞过的方位感和现场感,引发业界震动。1980年代数字录音技术出现,电影声音技术发生了革命性改变。此后,5.1声道已经发展到了7.1声道。2012年,杜比全景声出现,电影声音已经进入了一个全新的阶段。在《速度与激情7》《霍比特人》等电影中,声音带来的听觉感受已经极尽震撼。

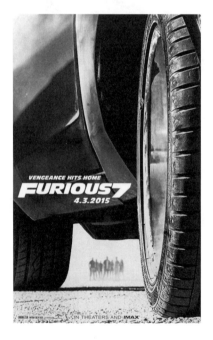

图4-134 《速度与激情7》:赛车的巨大轰鸣声带来观影震撼

同样作为声画兼备的艺术形式,电视的声音艺术也是电视艺术的重要组成部分,但由于播放媒介、观看场域的差异性,电视虽然在声音艺术技巧上与电影相似,但在制作技术、规格上的要求一般不如电影的要求那么高。近些年来,随着声音制作技术的数字化,电影声音与电视声音制作之间的距离也在逐渐减小。比如《我是歌手》等综艺电视节目,其声音制作已经几乎达到高标准大型演唱会的水准。

与画面剪辑一样,声音也要进行剪辑,因此剪辑师在剪辑画面时需考虑到声音构成和声画结合的一系列问题。影视作品的声音必须和画面有机地结合,共同塑造完美的艺术形象。有学者认为当声音元素加入后,影视艺术已经成为了"五维的艺术"。[①]

一般来说,影视艺术中的声音包括三种形式:人声、音乐、音响。

(一)人声

影视艺术中的人声主要是指人物语言的声音(对白、独白、旁白),也包括人所发

① [美]赫伯特·泽特尔:《实用媒体美学:图像 声音 运动》,赵淼淼译,307页,北京,北京广播学院出版社,2003。

出的其他声音如抽泣、支吾、咳嗽、哭声、笑声、歌声等。对白即角色之间的对话，它是推进剧情、刻画人物的重要表现手段，也是人物语言在影视作品中的基本表现形式。对白最突出的特点是其动作性，它不仅要表达人的思想、情绪、情感，揭示人物的内心活动，同时应在说话者与听话者之间产生互动性，激起反动作。影视艺术是台词的艺术，这一点从影视剧本构成就可明显看出。影视剧本与小说最大的区别就在于，构成剧本的是人物语言，而不是作者的描述性语言。剧本推动剧情、塑造人物的基本手段是台词。

独白是以自我为交流对象的人物语言，即通常所说的"自言自语"。此外也可以是有特定交流对象的大段话语如演说、祈祷等。独白可以揭示人物在特定状态下的情绪与心理活动，展现其复杂细腻的内心情感世界。有的电影导演偏爱使用独白手段，比如独白在王家卫电影中就占有非常重要的地位，他影片中的人物常常沉醉于自己的世界中，拒绝去了解别人，也拒绝他人来了解自己，因而他们在面对他人时更多选择了沉默，只对自己说话，影片中的独白有时甚至到了"喋喋不休"的程度，如《重庆森林》（1994）中梁朝伟饰演的警察663，常常一个人对着毛巾和肥皂不断自言自语。

旁白是以画外音形式出现的第一人称自述或第三人称讲述。第一人称画外音能够揭示人物内心世界和心理动机，开辟了一条将人物内心动作和外部动作结合起来刻画人物性格的途径，具有强烈的情感性。比如王家卫影片《堕落天使》（1995）中的志武是个哑巴，他只能通过第一人称画外音旁白表达自我。有时旁白可以贯穿始终，作为全片的结构性因素。如王家卫影片《东邪西毒》（1994）中以欧阳锋（张国荣饰）的第一人称旁白串起了整部影片的叙事。

图 4-135 《东邪西毒》用欧阳锋的旁白贯穿全片

第三人称旁白可以通过交代时代背景、人物关系、剧情发展来推进故事，可以揭示人物的心理活动，也可以作为一个旁观者发表客观或主观的评价。在文献记录式影片《大决战》（1991—1992）系列中，贯穿着铿锵有力的第三人称画外音旁白，作为一个居高临下的点评者对历史事件进行回顾和总结。1970—1990年代香港电影偏爱使用第三人称画外音旁白来交代故事时代背景，比如《少林寺》（1982）、《跛豪》（1991）、《新龙门客栈》（1992）等。第三人称画外音旁白也可以是主观的，比如《三毛从军记》（1992）中诙谐风趣的旁白不仅为影片平添了许多幽默色彩，同时也对揭示影片主题产生了画龙点睛的作用。由于旁白可以作为一种视角，起到结构叙事的作用，所以直到现在仍然被大量使用，比如近些年来的《失恋33天》《中国合伙人》《狄仁杰之神都龙王》《无人区》《滚蛋吧，肿瘤君》《寻龙诀》等都采用了旁白叙事方式。

（二）音乐

影视音乐指专为影视作品创作或选用现成音乐作品为影片编配的音乐。电影音乐可分为配乐和歌曲（人物所唱、配唱）。就其来源而言，可分为有声源音乐和无声源音乐两种。有声源音乐即画内音乐，声源出自画面中的人和物，如人物唱歌、现场演奏、播放录音等，有声源音乐可以增强现场音乐的真实感。无声源音乐又称画外音乐，是创作者为特定场景、情境专门创作或选配的音乐。

影视音乐具有多种功能：

1. 点明主题

电影歌曲集音乐性与文学性于一身，具有特殊的艺术魅力。许多影片早已被观众遗忘，但其歌曲却长久流传。电影歌曲可分为插曲和主题曲，尤其是主题曲有着画龙点睛之效，可以直接把影片的主题通过歌词及演唱表达出来。比如影片《泰坦尼克号》（1997）通过荡气回肠的主题曲《我心永恒》表达了对男女主人公伟大爱情的颂扬，《贝隆夫人》（1996）中的主题曲《阿根廷别为我哭泣》，则充分表现了贝隆夫人对于阿根廷国家民族深沉的爱。许多经典的香港电影歌曲如《沧海一声笑》（《笑傲江湖》主题曲）、《男儿当自强》（《黄飞鸿》主题曲）、《倩女幽魂》（《倩女幽魂》主题曲）、《星愿》（《星语心愿》主题曲）、《焚心似火》（《古今大战秦俑情》主题曲）等都很好地传达了影片的核心主题。

2. 抒发情感、渲染气氛

在特定的情境下，音乐可以渲染、烘托气氛，将喜怒哀乐的情绪不断培养，并将其推向高潮。《人鬼情未了》（1990）中男女主人公依偎着制作陶艺，场景中弥漫浓浓的爱意，这时主题曲《锁不住的旋律》（*Unchained Melody*）响起，将二人的深情烘托到了极致，也为其后生死不渝的爱情奠定了情感的基础。《无间道》（2002）中黄秋生饰演的黄警官从楼顶坠落，吟唱版的《再见警察，警察再见》响起，传达出淡淡的忧伤。《菊

次郎的夏天》（1999）中，菊次郎陪着小男孩正男度过一个难忘的夏天，久石让创作的钢琴曲流淌出夏日的欢快气息。

3. 创造节奏

影视配乐不仅有着激发情感的作用，还可以与剪辑相配合，创造出一种节奏感。它可以是舒缓的，也可以是激昂的。在动作性场景中，快速强劲的音乐可以强化动作强度，创造出一种激烈的节奏。后现代风格的电影尤其重视音乐，那些震撼性的凌厉剪辑往往根据摇滚乐来剪辑，以创造某种狂放不羁的节奏感

图 4-136 电影主题曲具有画龙点睛的作用

（如《杀死比尔》《贫民窟的百万富翁》《猜火车》《两杆大烟枪》等）。

4. 作为叙事元素参与影片结构

一些影片直接以一首歌曲为核心叙事元素，贯穿在整个故事当中，比如陈可辛导演的《甜蜜蜜》（1996）、许鞍华导演的《千言万语》（1999）都以邓丽君的歌曲为贯穿要素，将大时代与歌曲的氛围紧密结合在一起，赋予影片以浓厚的怀旧气氛。尤其是歌曲《甜蜜蜜》在同名影片中也是一个重要的剧作因素，其作用不仅用于表达情感，更是一个重要的叙事元素。

影视音乐最常用的创作手法是主题贯串，即用一个或几个凝练而富有表现力的主题，作为贯串全片音乐的主体，使音乐集中统一。音乐的作用是"润物细无声"的，它能够在不知不觉中就将情感激发起来。与剪辑一样，影视音乐也具有某种"拯救"功能，以致一些电影导演常常"戏不够，乐来凑"，将音乐铺得满满当当，以强化情绪推动力，这种借助"外力"的方法也被另一些导演所不屑。许多艺术片导演在片中刻意不使用画外音乐，试图证明仅靠剧作和表演的力量就足以表达情感。

电影音乐不同于普通音乐，其好坏并非完全取决于音乐本身，而是以是否准确表达作品构思与创作意图为标准。作曲家要根据剧本的主题、剧情、风格、人物性格、艺术特征及场景需要等进行创作，使音乐形象融于银幕形象中，也即是说音乐要融入电影而不是电影融入音乐。电视音乐的创作同样如此。音乐人刘欢承担了大型古装剧《甄嬛传》的全部音乐创作，花了三个多月全身心投入，将剧集通看了三遍，创作期间还曾到横店拍摄现场探班。之所以要到现场，是因为设计音乐要使音乐风格与场景空间感一致，如果音乐气势很大，但片中的空间场景并没那么大，听起来就会有间离感，如果一个场景

图4-137 歌曲《甜蜜蜜》成了同名影片的重要剧作元素

的大殿很宽敞,但音乐写得很小,同样也会有空间感错位的问题。

影视音乐创作有其自身的规律,并非所有音乐家都是好的影视音乐家。中外电影史上诞生了许多著名的电影配乐大师,比如约翰·威廉姆斯(代表作《辛德勒名单》《星球大战》《侏罗纪公园》《外星人》)、汉斯·季默(代表作《角斗士》《黑鹰坠落》《珍珠港》《勇闯夺命岛》《盗梦空间》《血战太平洋》)、久石让(代表作《千与千寻》《天空之城》《菊次郎的夏天》《让子弹飞》《太阳照常升起》《入殓师》《欢迎来到东莫村》)、坂本龙一(代表作《末代皇帝》《圣诞快乐,劳伦斯先生》)、李东俊(代

表作《太极旗飘扬》《生死谍变》)、赵季平(代表作《黄土地》《红高粱》《菊豆》《霸王别姬》《秋菊打官司》《活着》《梅兰芳》《孔子》)、谭盾(代表作《卧虎藏龙》《英雄》《夜宴》)等,他们都留下了许多脍炙人口的经典作品。意大利作曲家埃尼奥·莫里康内或许是世界上最著名的电影配乐大师,至今已经参与了近400部电影的配乐工作,甚至还曾经有过一年为27部影片配乐的最高纪录。多产的莫里康内几乎可以胜任任何一种类型片的配乐,其代表作包括《天堂电影院》《海上钢琴师》《西西里的美丽传说》《铁面无私》《美国往事》《西部往事》《黄金三镖客》《怪形》等。2006年莫里康内获得了奥斯卡终身成就奖。

图4-138　电影配乐大师久石让和莫尼康内

(三)音响

除了人声和音乐外,影视作品中的所有其他声音都可以统称为音响(音效)。影视音响包括动作音响(动效)、自然音响、环境音响、机械音响等。动效是指人物或动物在行动当中,比如走路、开门、碰撞、击打、奔跑时发出的声音。自然音响是指风吹、雨雪、鸟鸣等自然现象发出的声音。环境音响是指场景内特定的环境声音,比如集市上由汽车、人声等汇聚在一起形成的喧闹声音,战场上由枪炮、呐喊声等综合在一起的声音等。机械音响是指汽车、飞机、工厂机器等机械设备发出的声音。除了这些还有特殊音

响,比如科幻电影中机器人发出的声音,神话与魔幻电影中发出的超自然声音等。音响对于真实还原现场、表现环境气氛、丰富声音的层次感和立体感有着重要作用,同时也可以深化主题、刻画人物心理。

影视音响分为写实性音响和非写实性音响两种。前者与生活化音响一致,有助于重现生活,后者往往是人物内心的幻听,或者心理上因选择性注意导致的听觉变异。影片《喋血双雄》(1989)中,李鹰(李修贤饰)追踪匪徒黄雄到了公交车上,黄雄藏匿在乘客当中,李鹰的目光在车上四处搜寻目标,公交车上原本应有的喧闹的现场声完全消失,除了紧张的配乐,就只听到李警官拉开手枪保险栓的声音,渲染出两人紧张对峙的现场气氛,这时的音响就是非写实性音响。《听风者》(2012)中听觉能力超强的何兵(梁朝伟饰)行走街上,拉面、切菜、爆米花机等各种街市声音一一以放大的方式传入耳朵,这时的非写实性音响其作用并非还原现场,而意在强调何兵超人的听力。

图 4-139 《听风者》运用了非写实性音响

在无声片时代,音响和音乐居于主导地位。然而在有声片时代一些影片仍然在艺术探索上突出强调了音响的作用,比如日本导演新藤兼人的代表作《裸岛》(1960)是一部在音响使用上独具特色的影片。本片表现一家人在海边孤岛上的艰难生活,全片没有人物对话,只由非对白性人声(欢笑或哭泣)、音响和音乐组成,其中尤其是音响发挥着重要的作用。各种大自然的声音如风声、水声、雨声、海浪声、动物的叫声,以及生活中的音响如脚步声、划桨声、嬉戏声等都成为刻画人物、描绘意境和传达思想的重要手段,细腻生动地再现了生存的欢乐与忧伤。

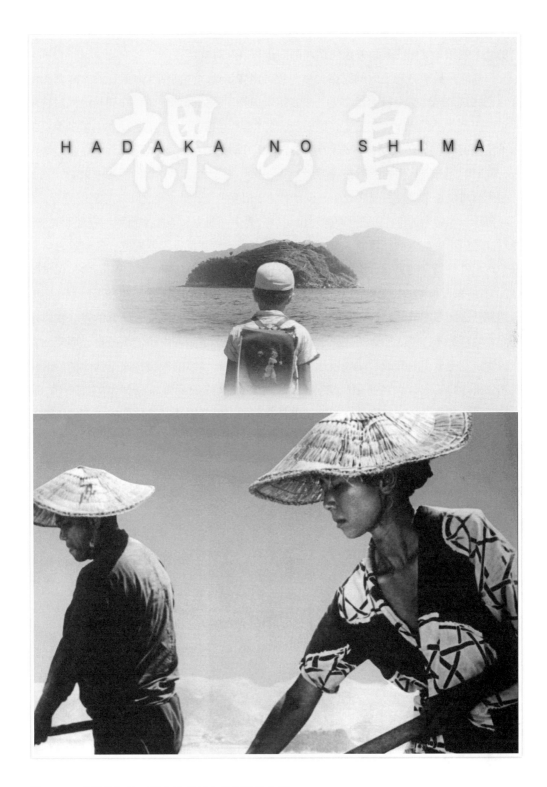

图 4-140 《裸岛》是一部全片无对白的实验性电影

（四）声画组合关系

影视艺术是视听兼备、声画结合的艺术。声音与画面的不同结合方式，可以产生不同的艺术效果。常见的声画关系包括声画同步与声画对位两种。

声画同步指声音与画面的时空关系一致，声音情绪与画面情绪一致，声音与画面结合紧密。这是电影中最基本最常见的声音组合关系。比如画面中角色在哭啼，同时响起哭泣的声音，画面中角色在行走，同时传来脚步声。又如画面上正是动作电影最惊险刺激的追逐打斗的高潮段落，音乐情绪相应也是激动人心的。或者画面上是主要人物死去，同时响起舒缓忧伤的音乐，等等。

声画对位是指声音和画面处于不同步状态，相互独立，但彼此之间却又相互配合，共同服务于一个特定的创作意图。声画对位可以分为声画对立和声画平行两种表现形式。声画对立是指声音与画面在情绪、气氛、内容等方面截然相反，相互对立，通过这种对立来传达出某种特定的寓意。比如在影片《保尔·柯察金》（1957）中，画面中是保尔骑马挥刀冲锋，而声音却是保尔写给妈妈的信，为了让妈妈放心谎称现在过得很好，还没有遇到什么激烈的战斗。通过声画的对立表现出保尔的勇敢，以及对妈妈的爱。在影片《混在北京》（1995）中，男主人公沙新（张国立饰）遭到一群小流氓殴打，而现场有声源音乐则是著名的春晚歌曲《今儿个真高兴》，声画情绪的冲突构成了强烈的反讽和批判效果。在陈果导演的《香港制造》（1997）中，中秋（李灿森饰）在阿萍的坟前自杀，这时响起了广播声音："世界是你们的，也是我们的，但归根结底是你们的，你们年轻人朝气蓬勃，正在兴旺时期，好像早晨八九点钟的太阳……"理想与现实的冲突通过声画对立的方式隐喻了出来。

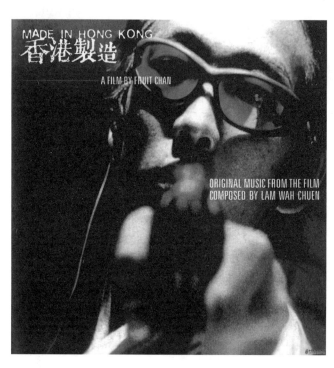

图4-141 《香港制造》通过声画对立传达出隐喻意味

声画并行是声画对位的另一种形式，即声音与画面并不处于同一时空，但在意念或心理上与画面上的现实相呼应。画外音是典型的声画并行形式。比如《魂断蓝桥》（1940）开场片断中，罗伊在第二次世界大战时再次来到滑铁卢大桥桥头，画面是他拿着当年玛拉送他的吉祥符，这时出现了玛拉的画外音"这给你""它会带给你

运气"以及罗伊的声音"你太好了",画面为当下的,而声音则是过去时的,通过声画的分立引发罗伊对往事的回忆。《甜蜜蜜》(1996)中,画面是黎小军在香港的生活,画外音则是他写给小婷的信,展示出他在异乡的孤独以及对恋人的思念。

从蒙太奇的角度看声画关系,声画同步类似于叙事蒙太奇,其基本目的在于完成叙事,而声画对位则类似于表现蒙太奇,通过声与画的错位及相互配合来实现特定的艺术目的,可以创造出别具意味的审美效果。前者是常规的表现手法,而后者则是一种经过精心设计的艺术处理方式。

(五)影视声音设计

关于影视艺术中的声音,一般存在两种认识的误区:一是对声音的忽视,认为只要画面好看,声音没那么重要;一是将影视声音等同于影视录音,认为声音的作用只是还原现场声,但事实上在影视艺术尤其是电影艺术中,录音只是基础,电影声音与其说是录制出来的,不如说是设计甚至是创造出来的。传统意义上的录音师,其实应该被称为"声音设计师"。就像摄影师拿到剧本后首先要思考如何用光来写剧本一样,一名录音师/声音设计师拿到剧本后要考虑的则是如何用声音来完成剧本。影视声音设计既包括对于一部影视作品整体的声音风格的设计,也包括对于每一场景中具体声音的设计与制作。

影视艺术中的声音来源于生活,但高于生活。按照声音的获取方式不同,可分为现场收音与后期拟音两种形式。现场录音能够获得演员表演时真实的语气、气息,以及真实的现场声,它是影视作品声音设计与制作的基础。后期拟音则是根据艺术创作的需要,对某些声音的放大、缩小、屏蔽,或者虚拟、再创造。许多现场录制的真实声音,放在影视作品中反而显得不真实,或者听觉效果不明显,因此只能通过虚拟和再创造的方式来实现。

许多在影视作品中听起来极其自然的声音,其实都是通过后期设计与制作出来的。比如战争影视作品中的震撼性的枪炮声基本上都是后期模拟出来的,以致当电视剧《我是特种兵》(2011)中采用真实录制的枪声之后,观众反而觉得假,其实是因为观众已经习惯了此前模拟出来的震撼性枪声效果。深受欢迎的纪录片《舌尖上的中国》(2012)为观众带来了一道道视听盛宴,本片的成功除了画面精美、叙事打动人心之外,与精心制作的音效也有莫大关系。菜在锅里煮时的咕噜咕噜声,面条被嘬吸进嘴里的呼噜声,粽叶与糯米分离时的声音,馒头在蒸笼里逐渐膨胀的声音等,都让观众垂涎欲滴。其实,这些声音大多并非现场收音,而是后期精心制作的。片中泡好的黄豆倒出来的声音是倒狗粮配出来的音,倒绿豆的声音是把鱼粮倒在一块柔软的布上得来的,铲米饭的声音是用一块抹布沾水弄出来的黏黏的声音,表现黏稠液体沸腾后的声音,是用几个吸管往酸奶里吹气得来的,面粉团发酵膨胀的声音则完全是虚拟出来的。有时还使用了效果器,比

图 4-142 《舌尖上的中国》中美食的音响大多都是通过拟音完成的

如将一大锅豆浆倒进另一口锅里，音效师对着画面倒水，再通过后期处理让声音听起来像是黏稠的液体，等等。

经典空战片《壮志凌云》（1986）中战机的轰鸣声，据说还混入了大象、狮子的吼叫声。所有这些声音在观众听来是如此真实，其实它们都是拟音师们精心设计和制作出来的"假声"。

既然后期可以拟音，为何录音师/声音设计师还需要进行现场录音呢？是因为现场声是声音设计师们进行后期声音制作的依据，因为不管怎么设计，不论是放大，或者再创造，最终的声音不能脱离真实声音太远，否则观众还是会觉得虚假。

除了还原现场，影视声音对于塑造人物、干预观影心理都有直接的影响。比如《无人区》（2013）中为盗猎老大设计了一条腿有残疾的细节，当他行走时腿部钢铁支架在地上发出金属敲击声，从而突出了他的凶残本性。除了声音的还原、放大，有时刻意的声音弱化、屏蔽也会创造出强烈的艺术效果。《无人区》中开场和后段的两次撞车，便故意将老大的吉普车声音完全屏蔽掉，在没有一点声音预兆的情况下，突如其来的猛烈撞击制造出了震撼性的惊悚效果。

声音设计师是"幕后英雄"，那些精心设计与制作的声音，观众在大多数情况下并不会留意到它们的存在，但其实在潜移默化中观众已经深受其影响。来看一段对电影《唐山大地震》（2010）中声音艺术运用的分析："地震之前的点滴预兆，通过声音细节的描述，营造出一个不同往日的特殊氛围。成群的蜻蜓低飞，火车急急地驶过，夜晚工地的刺耳，金鱼蹦出鱼缸的挣脱等反常效果的汇合，传递出灾难的来临，既是突然的又是必然的，人们全无察觉而老天爷已然动了怒气。地震的过程，则是从具有破坏倾向的各种声音的脱颖而出，到不断地持续叠加各种极度破坏力的大声级音响的整体推进，以及音乐的烘托，一起对比出人们求救的语言声音如此仓皇和孱弱。强震之后不时频发的短促余震，虽然破坏力已经减弱，却仿佛是将已经遭受重创的伤口一再地撕拽，废墟掩埋下不断传出的生命挣扎，更加扯动伤痛的神经，雨水的滴答，无时不在地敲打着人们无

助的哀鸣。""音乐的呈现,总体上表达出一种悲伤压抑的基调,这种基调在配器上进行了着力的渲染。地震过后,一片瓦砾的场景中,小提琴群、大提琴群和木管乐器组合交替合奏出缓慢的主题。乐曲使用了极为丰厚、沉重的弦乐群来为和声衬托,悲伤而凄苦,不时出现的那种不太和谐的音程关系,反映出极度哀痛之情。""在接下来的段落中,管乐与弦乐交替出现,表现出一种悲苦中复杂矛盾的心情并兼顾了本片音乐的宏大气势。母亲背着刚从废墟中救出来的儿子,蹒跚行走在逃难的人流中,旁边有军队进驻救灾……在弦乐群低沉的缓进中,先由圆号演奏出旋律,而后旋律转为单簧管的主奏。单簧管的音色虽然有一点点嘹亮的感觉,却又不失深沉的情绪。接下来,是中、低音弦乐的合奏,随后,是圆号交织映衬着中、低音弦乐的背景。在不长的时间内,音乐配器经历了好几种转换。母亲内心的孤独,在圆号吹出的显得有些单调、麻木的声音中得到了较好的体现。而单簧管的沉静哀婉,给这个人来人往,有着大部队穿梭行进的场面平添了几分苍凉与惆怅。弦乐的合奏,既展现了宏大的气势,也表达出哀伤的情绪……"[①]通过这段分析,我们可以清晰地了解到声音对于影片所起到的重要作用。没有声音的影视艺术,是不可想象的。

图 4-143 《唐山大地震》的声音经过了精心设计

[①] 俞晓、谷毅:《中国电影年度录音、音乐、音效分析》,载中国电影家协会理论评论工作委员会主编《2011 中国电影艺术报告》,83 页,北京,中国电影出版社,2011。

四、拉片：影视语言的分析方法

"电影是最好的老师。"尽管电影从业者大多是科班出身，但回顾电影史会发现，许多电影大师并没有接受过电影专业教育，而是通过看电影来学习电影的。法国新浪潮运动的几员干将特吕弗、戈达尔、里维特、夏布罗尔、侯麦等人都并非电影科班出身，而是在法国电影资料馆完成了自己的电影启蒙，他们也因此被称为"电影资料馆的孩子"。在那里他们反复观摩世界经典名作，形成了自己的电影世界观、价值观和方法论，从当职业影评人开始，进而亲执导筒投身实践，最终成长为世界知名的电影大师。美国著名导演昆汀·塔伦蒂诺青年时期虽然曾接受过演艺学校的表演培训，但他当时的"主业"却是曼哈顿一家录像带租赁店的店员，在那里他观摩了大量各种不同类型的影片，通过观影掌握了丰富的电影知识和技法，此后凭借自编自导的《落水狗》（1992）一鸣惊人，两年后同样自编自导的影片《低俗小说》（1994）更一举夺得了戛纳电影节金棕榈奖，成为全球知名的大导演。在录像带租赁店工作时就偏爱功夫片以及暴力类型电影的昆汀后来成为了一名"暴力美学"大师。可见，观摩影片本身就是重要的学习方式。

图 4-144　昆汀·塔伦蒂诺是通过看电影来学电影的典范

即使是在影视专业教育中，观摩影视作品尤其是细读作品也是最为重要的教学方法之一。许多影视专业院校都开设有专门的影片分析课程，其主要内容就是对经典影视作品的细读。通过对经典作品的细读，将影视史知识与作品实际相印证，从理论到实践，由理性到感性，逐渐培养出对于影视艺术的感性与理性认知，了解、熟悉进而掌握影视技术，领悟到影视艺术的精髓。

作品细读的基本手段是拉片。拉片有两种方式：一种是逐镜拉片，在反复观片后，选择其中最具代表性的、最精彩的一个或数个片断，时间可长可短，通常是5～10分钟，也可以更短或更长。逐个镜头分析其视听语言要素（景别、运动、角度、灯光、时长、内容、声音、剪辑技巧、画面阐释、备注等，根据需要列出），并按顺序做出记录。

在逐镜拉片过程中，那些转瞬即逝的镜头段落变得清晰可见，这对于电影学习者来说具有重要的作用：

（1）学习者可以掌握镜头语言的使用规律，通过细读，可以感性地了解如何利用不同景别、运动、角度的镜头组合来完成电影叙事，如何安排远全中近特等不同景别，各自的大概比例是多少，在何种情况下使用固定镜头，在何种情况下需要镜头运动，如何运动，镜头角度变化有什么作用，对于不同节奏的影片，其镜头长度大约是多少，等等。

（2）掌握常规的镜头剪辑方法，各种通过空间、视点、方向、动作以及其他元素完成镜头连续性的剪辑方式。一些经典的动作场景如希区柯克《精神病患者》（1960）浴室谋杀场景、阿瑟·佩恩《雌雄大盗》（1967）的结束片断、张艺谋《英雄》（2002）中的打斗场面等，通过逐镜拉片可以找到精准的动作剪辑点，了解到各种流畅犀利的动作场面是如何通过剪辑来完成的。在这些段落中，一些镜头只有半秒甚至更短的时间，利用逐镜拉片可以明确找到它们的位置，清楚它们发挥的作用，同时对于影片节奏产生感性的认知。此外，通过拉片还可以更为细腻地分析不同转场方式的使用。

（3）通过拉片留意声画关系的使用方法。除了声画同步这种常规的表达法之外，还有许多声画不同步的方式。比如各种利用声音（人声、音乐、音响）的转场方式，正反打镜头中说话者与听话者的声画交错，以及各种有意设计的声画对位方式。

（4）利用拉片过程中画面的"静止"，仔细揣摩、深刻理解画面中通过角度、构图、色彩、照明等元素赋予的内在含义。这些内容可以在"画面阐释"一项中进行分析。

早年间电影观影只能在电影院中进行，对于一般人来说，要想获得影片拷贝仔细分析一部影片基本上是不可能的事，只能通过多次影院观片，凭借记忆来完成影片分析。在电影录影带、VCD、DVD等新媒介发明以后，影片的获取不再困难，放映观摩手段也极为方便，这些都为影片分析创造了前所未有的便利条件。尤其是硬盘化的电影数字存储以及相应的播放软件出现以后，影片放映更是一举摆脱了此前的线性放映方式，可以任意选择片断，实现逐帧播放、前进、后退，完成画面、片断的截取、合并等，这更使电影分析在技术层面如虎添翼。技术的进步不仅影响着影片的创作，同时也影响了影片

镜号	截图	景别	运动	角度	时长	内容	声音
1		特写	固定	平摄	3秒	科布向阿丽阿德妮介绍造梦的原理	"我们看看五分钟内你能做多少事。"
2		特写	固定	平摄	1秒	阿丽阿德妮惊谔的表情	身体与椅子摩擦的细微声音
3		中景	固定	平摄	1秒	阿瑟开始准备启动造梦机	环境声
4		特写	固定	平摄	3秒	既期待又恐惧地准备进入梦境	身体与椅子摩擦的细微声音
5		全景	推镜头	平摄	5秒	两人进入梦境，看到街景及路人	"这些人是谁？""是我潜意识的投影人物。"
6		中景	拉镜头	平摄	4秒	科布继续向阿丽阿德妮解释人造梦境	"你的潜意识？""没错。"
7		中景	固定	平摄	1秒	插入镜头：看到的街景和行人。	"你是做梦者，你建造了梦境。"
8		中景	拉镜头	平摄	20秒	两人往前走，科布继续解释	"我是目标对象，梦境中的人都是我的潜意识。"……

图 4-145 《盗梦空间》拉片片断

图 4-146 拉片是对于电影的技术与艺术分析

的评论与分析。

除了逐镜拉片，另一种拉片的方法是逐项分析法，即分别完成对影片的背景分析（创作者背景、故事时代背景）、主题分析（表层主题、深层主题）、结构分析（各部分构成及其比例、作用）、叙事分析（叙事时间、叙事视点）、人物分析（主要人物、次要人物、人物关系）、场景分析（包括哪些场景、主要作用）、视听方案分析（景别、角度、构图、运动镜头、照明、色彩、剪辑、人声、音响、音乐等）。这其中，视听方案分析处于核心的地位。再复杂的影片内涵，都必须借助视听语言表达出来，再深奥的电影理论，都必须结合影片的视听细节来加以论证。因此，在逐项分析当中，对于视听语言的分析尤其重要。作为一种练习方法，逐项分析可以进行"面面俱到"的分析，也可以选择影片最突出的分项进行分析。

拉片如同"庖丁解牛"，通过大量的分解和剖析，最终达到对于影片的肌理和结构了然于胸。这个过程虽然辛苦而琐碎，但其重要性对于影视学习而言再怎么强调可能都不过分。专业的影视评论、鉴赏之所以区别于随感式的影评，就在于能够从专业的、技术性的视角剖析影片的创作意图、艺术呈现和最终效果，所有这些都离不开对于视听语言的熟稔。不论是逐镜拉片，还是逐项分析，拉片其实就是一种细读的方式，包含着某种从头到尾、详细解剖之义。拉片是对影片的"量化分析""技术分析"，同时也是"艺术分析"，通过拉片可以将表层的视听语言、深层的内涵意义条分缕析地解析出来，这是一个将混沌的观影感受不断沉淀和理性化的过程，也是一个将视听感知与理论知识融会贯通的过程。另外，大量的、反复的观摩更可以培养一种电影感觉，这种东西是老师和书本都不可能提供的。

不同的流派、不同的导演、不同的影片类型往往有自己独特的视听语言风格，在进行拉片练习的时候可以选择存在明显差异、可以两相对照的影片为对象，比如将以动作性、奇观性为特点的商业类型片（如《真实的谎言》《蝙蝠侠》《阿凡达》等）与侧重心理性、反思性的艺术电影（如《一一》《风柜来的人》《樱桃的滋味》等）相对照，或将遵循传统经典叙事模式的影片（比如《雨人》《阿甘正传》《霸王别姬》等）与突破常规的探索性影片（比如《一条安达鲁狗》《贝壳与僧侣》《去年在马里昂巴德》等）相对照，或将以叙事为主的常规影片与讲究形式感及象征意味的影片（如《大红灯笼高高挂》《黄土地》《乡愁》等）相对照，此外也可以拉片项目中的某一项为重点，进行专门性的对照分析（比如通过拉片分析《低俗小说》《暴雨将至》《通天塔》《记忆碎片》等几部影片在结构上的异同及其创新性）。

在完成一定数量的拉片训练以后，对于影视视听语言的理解定会达到一个更高的境界，这对于影视鉴赏和评论来说是至关重要的。

本节思考题

1. 影视艺术中的光主要包括哪些种类?
2. 何为"三点布光法"?
3. 影视布光/照明观念经历了怎样的发展过程?
4. 影视布光/照明都有哪些艺术功能?
5. 影视艺术中的色彩具有哪些艺术功能?
6. 影视艺术中的声音主要包括哪几大类别?
7. 声画组合主要包括哪几种方式?各自有什么艺术功能?
8. 为何说影视作品中的声音是需要设计的?
9. 拉片的基本方法有哪些?对于学习影视艺术有什么作用?

第五章　影视艺术理论

影视理论研究与影视批评属于影视学的不同范畴，但二者也存在较大的相关性。在了解一定影视史知识，完成初步的视听语言训练之后，如果能够具备相应的影视理论知识，则影视批评写作将会获得极大助益——着眼于影视本体的传统影视理论有助于对影视艺术本体的理解，而"意在画外"的现代影视理论则可以为影视批评带来思想的深度和锐度。电影学者理查德·麦特白曾分析，"Theory"这个词起源于一个希腊词根，"thea"，意指眼界，它和"theater"关联紧密，与"景象/奇观（spectacle）"和"思考（speculation）"这两个概念也有相同的词源。[1]从此意义上说，电影理论或许可以被理解为关于影院放映的奇观影像的深入思考，它可以为观众创造新的眼界和不一样的分析视角。[2]

世界电影理论通常被分为两个阶段，即传统电影理论和现代电影理论。传统电影理论主要指1950年代末以前出现的电影理论，包括早期电影理论、电影心理学、先锋派理论、蒙太奇理论、巴赞"照相本体论"、克拉考尔电影社会学理论、"作者电影"理论等。传统电影理论主要研究两个方面的内容：其一，艺术层面，包括电影的本质、基本特征，电影与其他艺术的关系，电影语言的特征、功能和规律（电影美学），电影的时间与空间，电影的视觉心理（电影心理学），电影与现实、与外部世界的关系（电影社会学），电影的个人风格，等等；其二，技术层面，主要指作为实用性理论的电影创作论，如电影剧作理论、电影导演理论、电影表演理论、电影摄影理论、电影美术理论等。传统电影理论主要是一种本体论，与电影创作实践联系紧密，同时具有印象式研究的特征，理论色彩相对较弱。

现代电影理论主要指自1960年代开始出现的新电影理论，包括1960年代兴起的第一电影符号学和1970年代兴起的第二电影符号学。第一电影符号学或可称为结构主义电影语言理论，它以结构主义语言学为基础，具有鲜明的科学主义倾向，突破了早期电影理论的印象式、随感式、抒情式研究方式，试图寻找到精细、准确、严密的类似于自然语言的"电影语言"规律。第二电影符号学或可称为精神分析电影

[1] ［澳］理查德·麦特白：《好莱坞电影——1891年以来的美国电影工业发展史》，吴菁等译，458页，北京，华夏出版社，2005。
[2] 电影理论与电视理论有较高的重叠性，许多电视理论从电影理论发展而来，因此在本章内容当中，以电影理论的介绍为主，附带介绍相关电视理论。

理论，它以弗洛伊德尤其是拉康等的精神分析理论为基础，将研究的重点由作品转向了深层次的观众心理和电影机制，以个体欲望、"主体"的创造为焦点。作为一个源头，它直接促发了后来的电影意识形态理论、女性主义电影理论、影视文化理论等相关理论。

现代电影理论具有科学主义倾向和学科交叉的特征，逐渐脱离了电影创作实践而成为了一种纯理论，摆脱了对于创作本身的依附而获得独立性，这也为电影理论研究在理论世界获得了必要的尊重或合法性。电影研究自1960年代后开始正式被高等教育或传统知识体制所接纳，但它同时也逐渐成为了一种学院之内的"经院式理论"，与创作实践的关系不大。在这些理论中，电影与其说被看作是艺术品，不如说被看作凝缩着社会政治、性别、种族等各种文化密码的影像文本。现代电影理论实际上已经成为一种社会文化思想层面的批判理论，并非纯粹意义上的纯电影理论，但它们却为电影的鉴赏与批评提供了许多创造性的视角，使某种全新的解读方式成为了可能。

第一节 传统电影理论

一、早期电影理论

（一）卡努杜："第七艺术"命名者

电影在诞生之初一直被看作是不能登大雅之堂的低俗娱乐，那些喜爱电影的影评人、研究者、学者们不得不致力于去证明电影同样是一门艺术，他们最初的思路往往是将电影与那些早已存在的艺术类型相比附，寻找彼此之间的共同点，以证明电影的艺术性。最常被拿来作比较的是戏剧。事实上二者之间的确有许多的共同点，早期电影中梅里爱的戏剧式电影几乎把戏剧的所有元素都搬到了电影中。第一次世界大战前后，一些著作开始将电影与戏剧进行比较（演员表演、造型处理等）。1908—1911年法国曾由声名显赫的艺术家拍摄了几部戏剧影片，但却失败了。因为当时的电影是无声的，台词只能由字幕打出，而这必然打断观众对舞台及表演的视觉观赏，再加上当时的镜头处理及剪辑还处在早期的粗糙简陋阶段，在这种情况下，电影的魅力完全无法与戏剧相比。

正因这些失败，侨居巴黎的意大利人乔托·卡努杜（1877—1923）认识到"电影不是戏剧"，电影有它自身独特的艺术特点，这也使他成为第一个试图确立电影艺术独立性的人。1911年在《第七艺术宣言》中，他认为现存的艺术可分为两大类即时间艺术（音乐、诗歌、舞蹈）和空间艺术（建筑、绘画、雕塑），而电影则同时包含了时间艺术和空间艺术的特征，将时间与空间、动与静、造型与韵律相融合，因此可以称为"第七艺

术",这一概念自此成为电影艺术的别名并沿用至今。他也被视为"电影理论真正的先驱者"。①

图 5-1 卡努杜是"第七艺术"的命名者

在《电影不是戏剧》一文中,卡努杜开宗明义指出:"不要在电影和戏剧之间寻找相同点。"事实上他反对的是当时在欧洲流行的对于电影的两种误解:戏剧搬演和复制现实。他坚定地认为,电影绝不是舞台艺术的照相版。他分析了电影独有的艺术规律,指出电影是光的艺术,其奥妙和伟大之处在于它运用光的无限变化来表现整个生活;在戏剧中对话阐明一切,而在(默片)电影中,动作表达一切,而且这些动作是短促的,有节制的。人们常常从剧院中找来那些惯于喋喋不休的演员,而电影却需要他们一言不发。电影的表现力也比戏剧要强很多,电影可以通过叠印、倾斜摄影、多次曝光、局部虚化等多种造型手段逼真地表现下意识领域,具有非比寻常的感染力。卡努杜认为法国电影的问题就在于将戏剧与电影混为一谈,从而忽略了对电影独特的艺术表现力的探讨,以致使自己变成了干巴巴的文学作品的影像图解。在这一点上,欧洲应该向美国学习,他们没有文化的传统,因而才在电影这门新艺术上完成了大量的创新,而欧洲的文化传统或包袱则太重了。关于电影简单复制现实的误解,他认为电影不是对现实的照片化复制,而是包含着艺术家高度自主性的创造,"这种真实实质上存在于艺术家的精神中,就像作者的风格本身一样,它是艺术家的主观立场。""电影丝毫不是照相术,而是一种新艺术。"

卡努杜也承认刚起步的电影艺术还是稚嫩的,"电影是新的、年轻的,它正在牙牙学语,在寻找自己的语言和文字,它使我们带着已有的心理复杂性去看到一种伟大的、真正的、至高无上的、综合性的语言,一种不能依靠声音来辨析的视觉语言。"但是,电影已经"是我们当代美学运动中一种最高级的、最精神化的作品。"电影艺术也必然"将是我们的神庙,我们的巴特农神殿,我们的心灵的教堂。它将是我们内心生活的最明彻、最广阔的表现,它要比以往的一切表现激动人心得多"。②卡努杜后来创立了"第七艺术之友俱乐部",团结了一大群喜爱电影的文艺青年(包括后来的"印象—先锋派"),产生

① [意]基多·阿里斯泰戈:《电影理论史》,李正伦译,70页,北京,中国电影出版社,1992。
② [意]卡努杜:《电影不是戏剧》,载李恒基、杨远婴主编:《外国电影理论文选(上)》,50、48、47页,上海,上海文艺出版社,1995。

了较大的影响,这也是后来的电影艺术沙龙的前身。"第七艺术"的理论观点展现了最早的为电影艺术"正名"的努力,由于这一名称后来成为了电影艺术的别名,即使只作为这一概念的命名者,卡努杜也是应该被铭记的。

(二)明斯特伯格:电影心理学

1960年代,一部电影理论著作被发掘了出来,这部著作令众多电影研究者感到震惊。法国电影理论家让·米特里感叹道:"那么多年来,我们怎么会都不认识他呢?他在1916年对电影的了解,已经等于我们今天所可能知道的一切!"这部著作就是德国著名心理学家、美学家,被称为"应用心理学之父"的于果·明斯特伯格(1863—1917)在他去世前一年出版的电影理论著作《电影:一次心理学研究》,这也是这位心理学家一生中唯一一部电影理论著作。

明斯特伯格是第一位从专业的心理学角度论证电影的艺术特性的人。他从电影的观影基本机制入手,按照认知心理学范畴,把观众对电影画面的感知过程分成深度感和运动感、注意力、记忆和想象、情感等不同层次,在这些层次中都包含着观众不自觉的主动参与。

图 5-2 于果·明斯特伯格

深度感和运动感是电影影像感知的最基本的层次。观众明明知道银幕只是个平面,而且事实上电影也只是一些静止的照片,但观众却似乎看到了深度和运动。明斯特伯格根据各种完形心理学实验证明,这种感知其实是主体参与的结果。"我们在影片中看到了实际的深度,然而我们时刻都意识到那不是真正的深度,人物也不是真正立体的。那不过是一种暗示的深度,由我们自己的活动创造的深度。……运动也是感知的,但眼睛却没有接收到真正运动的印象。它仅是运动的暗示,而运动的概念在很大程度上是我们自己的反应的产品。……是我们自己创造了深度和运动的印象。"[①] 我们获得的连续运动的印象源于复杂的思维活动过程,是由我们的思维活动强加到静止的画面上去的。

明斯特伯格举了一个例子,魔术师站在舞台一侧将一只贵重的表朝舞台另一侧扔了过

[①] 于果·明斯特伯格:《电影心理学》,载李恒基、杨远婴主编:《外国电影理论文选(上)》,11页,上海,上海文艺出版社,1995。

去，然后观众听到镜子碎了，事实上表并没有被扔过去，只是观众在魔术师动作的暗示下，觉得自己看见表飞过了舞台。在这个过程中，是观众自己的心理完形将二者联系或填充了起来，是观众自己创造了意义。这种心理完形的现象其实至今在电影剪辑中仍然被大量使用，比如在动作片中，镜头A是冲锋枪扫射或扔出飞刀，只要镜头B是中弹或中刀的镜头，观众便会自然地将二者看作一个完整的动作过程。所以明斯特伯格说，"电影不存在于银幕，只存在于观众的头脑里。"

明斯特伯格还分析了心理学中的注意力与电影中的特写的关系，比如当我们注意到舞台剧上演员的手的一个特别动作时，我们的眼睛似乎只看到了他的手，其他舞台上的一切都被眼睛忽略了，而特写镜头则直接把它放大，把其他东西忽略再给我们看。所以他认为特写镜头把注意力的思维动作具体化了，通过它为艺术提供了一种远远超过任何舞台艺术的感知手段，"特写镜头做到了用戏剧的任何手段都无法做到的事情。"[1]此外，电影可以通过闪回、闪前、省略等手法来模拟记忆、想象，来创造各种暗示，它具有强大的、更自由的手段来渲染和激发观众的情感，在这方面它的能力比戏剧大得多，也自由得多。电影的艺术表现手段充分地适应和利用了观众的心理完形的能力，在意义的创造过程中，观众并不是一个完全被动的接受者，而是积极地参与了意义的创造，完成影片的是观众自己。这种观点与后来德国的接受美学理论实是不谋而合。

早在电影刚诞生不久，明斯特伯格就已经深入地揭示了银幕画面与观众视觉心理之间的内在联系，这是相当不容易的。直到今天，各种连续性剪辑的手法，不论是空间、视线、方向、动作的匹配，还是利用连续性转场，都仍在巧妙地利用观众视觉心理创造独特的观看效果，这也是电影艺术独特的魅力。

二、表现美学与形式主义电影理论

（一）先锋派理论：电影之魅

第一次世界大战迫使舞台演出暂停，一向热衷看戏的欧洲青年文人和艺术爱好者只好走进过去被他们轻视的电影院，结果立即被电影迷住了。他们从中发现了新的表现手段和电影的艺术潜能，开始为电影争取应有的艺术身份而大声呐喊，而这一呐喊的另一个动因包含着民族主义的成分：电影诞生之初法国电影曾经在国际市场上占80%的比重，但几年之后影片输出几乎为零，1921年影片产量曾达到150部，1929年则减少到52部。美国电影已经取代了法国电影曾经的霸主地位，包括法国市场也被美国电影吞没。时任法国《电影》杂志主编的青年作家路易•德吕克感叹："曾经发明、创造并推动电影的法兰西如今已成为最落后于时代的国家了！"[2]他由此开始试图促进法国电影的"复兴"。有这

[1] 于果•明斯特伯格：《电影心理学》，载李恒基、杨远婴主编：《外国电影理论文选（上）》，14页，上海，上海文艺出版社，1995。
[2] [法]乔治•萨杜尔：《世界电影史》，徐昭、胡承伟译，192页，北京，中国电影出版社，1995。

种理想的不止他一人,当时参与这一运动的还有慕西纳克、杜拉克、阿倍尔·冈斯、让·爱浦斯坦,包括现代主义青年艺术家如达达主义的诗人阿拉贡、立体主义画家莱谢尔、超现实主义作家布勒东,以及许多"第七艺术之友俱乐部"、"电影俱乐部"的文艺青年。

这一群体被称为印象—先锋派,因前期为印象派,后期为先锋派而得名。前期他们主要将焦点放在对光的认知和运用上,这与19世纪末印象主义绘画的美学观相似。代表作品有德吕克的《狂热》、谢尔曼·杜拉克的《微笑的布德夫人》、让·爱浦斯坦的《忠诚的心》、阿倍尔·冈斯的《第十交响乐》等。1925年后开始趋向先锋性和实验性。运动从法国开始,扩展到德国、西班牙等其他国家。在实践上,先锋派电影也分为两种倾向:一是谷克多(《诗人之血》)、布努埃尔(《一条安达鲁狗》《黄金时代》)、克莱尔(《幕间休息》)和杜拉克(《贝壳与僧侣》)等人创作的"超现实主义电影"或"主观诗意电影";二是以法国的莱谢尔(《机械舞蹈》)、瑞典的艾格林(《对角线交响曲》)、德国的里希特(《韵律》)、罗特曼(《大城市交响曲》)为代表创作的"抽象纯电影"或"绘画与节奏学派电影"。

此流派的前期领袖是路易·德吕克。1919年,德吕克在《上镜头性》一文中提出了"上镜头性"的概念。"上镜头性"(photogenie)一词由photo(照相)和genie(神采)二字合成,可见其字面意思为"镜头画面所呈现出来的特殊艺术魅力",事实上平常人们常说的"上镜头性"的确是指演员或明星的面孔摄入镜头后具有特殊吸引力的纯外在视觉形象,但德吕克则认为,这样理解的上镜头性是完全错误的。真正的"上镜头性"不是被摄对象固有的一种品质,也不是靠摄影画面所揭示的一种品质,更不是任何东西都可以使用的"漂亮"包装,它是一种艺术,一种观察事物和表现事物的艺术,唯一的法则是导演的鉴赏力。上镜头性是只有高明的导演才具有的品质,他们善于超越摄影的局限,善于让摄影手段来为激情、睿智和节奏服务。① "上镜头性"一词并非德吕克首先提出来的,但他却让这个概念闻名于世,流传至今,尽管人们仍然常按字面意思去理解这个概念。

图5-3 路易·德吕克

先锋派理论致力去探索电影艺术的形式美学,以此来建构电影艺术作为第七艺术的独特性。莱翁·慕西纳克在《论电影节奏》中认为,电影的魅力来自于电影的节奏,电影不仅是造型艺术,还是时间的艺术。"剪接一部电影其实就是赋予电影以一种节奏",影片

① 李恒基:《法国印象派——先锋派电影思潮》,载李恒基、杨远婴主编:《外国电影理论文选(上)》,42、54页,上海,上海文艺出版社,1995。

的形式美即影片的视觉化与影片的主题同样重要，赋予影片特殊价值的就是节奏，一部剪辑糟糕的影片会失去50%甚至75%的价值。"电影并不单纯存在于画面本身，它也存在于画面的连续当中。电影表现的大部分威力正是依靠这种外部节奏才产生的。它的感染力是那样强烈，使得许多电影工作者都不知不觉地在寻找这种节奏。"①

阿倍尔·冈斯在《画面的时代到来了》中认为，电影的伟大之处在于它是之前各种艺术的大综合，它在节奏上是音乐，在构图上是绘画和雕塑，在结构和剪裁上是建筑，它是诗，也是舞蹈，"它应当是各种艺术的汇合点！"②

图5-4　阿倍尔·冈斯和他导演的《拿破仑》

① [法]莱翁·慕西纳克：《论电影节奏》，载李恒基、杨远婴主编：《外国电影理论文选（上）》，62、63页，上海，上海文艺出版社，1995。
② [法]阿倍尔·冈斯：《画面的时代到来了》，载李恒基、杨远婴主编：《外国电影理论文选（上）》，72页，上海，上海文艺出版社，1995。

爱浦斯坦在《电影的本质》中同样探讨了"上镜头性"的问题，认为"凡是由于在电影中再现而在精神物质方面有所增添的各种事物、生物和心灵的一切现象，我将都称之为'上镜头'的东西。"①画面上的一把手枪、一只眼睛，不再是简单的手枪或眼睛，而是包含着更丰富的创造性的暗示、想象和情感的因素。杜拉克在《电影——视觉的艺术》中认为，"当前的电影是反视觉化的。"而电影恰恰应当是视觉化而不是文学化的。电影的核心本质不是文学化的戏剧化的对白、故事，而是所有视觉元素的综合：光线、阴影、节奏、运动、脸部表情之间的和谐作用。"必须让画面的威力单独起作用并且让这种威力压倒影片的其他东西。"②

从前述观点可以看出，先锋派理论最为强调的是电影独特的表现形式以及由此获得的前所未有的创造性美感，这无疑是一种形式主义或表现主义的美学主张。作为一个流派，他们有三个特点：理论与实践相结合，他们中的多数人都亲自参与到电影拍摄中；电影先锋派实际上是当时欧洲现代主义运动的一个重要的组成部分；对电影作为视觉艺术的强调，对戏剧性的排斥，赋予电影作为一种新艺术形式的独立地位。

（二）爱森斯坦：冲突之美

与先锋派相似，1920年代的苏联蒙太奇学派同样与实践相结合。他们不仅提出了系统化的理论，还拍摄出《战舰波将金号》（爱森斯坦）、《母亲》（普多夫金）、《兵工厂》（杜甫仁科）、《带摄影机的人》（维尔托夫）等一批电影杰作，在世界电影史上具有重要地位。

谢尔盖·爱森斯坦（1898—1948）不仅是一个电影家，也是一个思想家，其论著浩繁（数百万字之多）、知识渊博、旁征博引（广泛涉及音乐、绘画、建筑、语言、文学，时常引述中国、日本、印度的文史知识，诸如日本俳句短歌、能剧表演，甚至中国的象形文字、《吕氏春秋》与阴阳等），其论著的规模、范围和论题之庞杂是非同寻常的，同时他的思想中也充满了各种矛盾和冲突。

爱森斯坦最著名的理论是他的蒙太奇电影理论。早期爱森斯坦认为蒙太奇是由镜头并置而产生的冲突，镜头A与镜头B的连接产生出超越于表层叙事的某种隐喻意义（比如屠杀工人的镜头与屠杀牲口的镜头之间的隐喻关系），因此严格来说，爱森斯坦所说的蒙太奇并非叙事蒙太奇，而是表现蒙太奇。在他看来，蒙太奇的精髓在于"碰撞"，"是两个并列的片断的冲突。是冲突。是碰撞。"③ "两个蒙太奇片断的对列不是二者之和，而更像二者之积。"④。他将镜头组合分为五种从简单到复杂的类型：从"节拍"（metric）蒙太奇到"理性"（intellectual）蒙太奇，后者即指可以将两个看起来互不相干的镜头在碰撞后生成一个全新的意义,只要这个意义与自己想要表达的理性/意识形态意义相关。"不

① [法]让·爱浦斯坦：《电影的本质》，载李恒基、杨远婴主编：《外国电影理论文选（上）》，73页，上海，上海文艺出版社，1995。
② [法]杰·杜拉克：《电影——视觉的艺术》，载李恒基、杨远婴主编：《外国电影理论文选（上）》，83、84页，上海，上海文艺出版社，1995。
③ [苏]谢·爱森斯坦：《在单镜头画面之外》，载李恒基、杨远婴主编：《外国电影理论文选（上）》，146、147页，上海，上海文艺出版社，1995。
④ [苏]谢·爱爱森斯坦：《蒙太奇论》，富澜译，279页，北京，中国电影出版社，2003。

图 5-5　谢尔盖·爱森斯坦

是静止地去'反映'特定的、为主题所必需的某一事件,不是只通过与该事件有逻辑关联的感染力来处理这一事件,而是推出一种新的手法——任意选择的、独立的(超出特定的结构和情节场面也能起作用的)、自由的,然而却具有达到一定的终极主题效果这一正确取向的蒙太奇——这就是吸引力蒙太奇。"[①]在他的经典影片《战舰波将金号》中,的确成功地运用了以冲突为核心的蒙太奇手法。

事实上,随着爱森斯坦思想的发展,他所理解的蒙太奇开始超越镜头的组合关系,逐渐拓展到了单个镜头内部,以及影片的整个形式当中。在《在单镜头画面之外》一文中,他便指出,单镜头画面内部可以有多种冲突形式,如线画方向(线条)的冲突、景次(相互间)的冲突、容积的冲突、质地的冲突、空间的冲突等。而在整个作品层面,爱森斯坦借用了音乐进行类比,他认为作品应有一个"主题"(theme),它统领着作品的各个部分,随着各部分在时间上的发展,它们之间具有表现力的相互关系便构成了节奏。

在美国电影学者尼克·布朗看来,爱森斯坦建立的这个蒙太奇体系由三个层面构成,即单个镜头、镜头组合和影片的整个形式。当他讨论单个镜头画格内部的冲突时,使用的主要是图像艺术的美学语言;当他讨论镜头组合关系(镜头间的冲突)时,主要使用的是一般语言及其修辞关系,借用语言与电影进行类比;当他在整体层面讨论宏观结构、部分与部分以及声画关系时,借用的则是音乐的和声结构及其编配等音乐语言,用以讨论垂直蒙

[①] [苏]谢·爱森斯坦:《吸引力蒙太奇》,载李恒基、杨远婴主编:《外国电影理论文选(上)》,130页,上海,上海文艺出版社,1995。

第五章 影视艺术理论

图 5-6 《战舰波将金号》

太奇、主音蒙太奇、谐音蒙太奇、复调蒙太奇（多声部蒙太奇）等。[①]前两种是他前期的理论成果，以冲突为绝对核心，而到第三个层面即整体层面（后期理论成果），冲突的程度逐渐减弱了，他开始注意到电影各部分之间的协调与配合，音乐和声的类比充分说明了这一点。

爱森斯坦野心勃勃地试图编制一部以冲突为基础的充分发挥电影表现力的文法或句法，或者说开发一种视觉形式的"剧作法"，建立一个能够解释所有电影表现力的完整体系。他甚至公开宣告："电影技法的所有事项都可以归结为唯一的一个公式，电影技法的所有特征都可以按一个特征纳入一个辩证法的系列之中，这并不是空洞的修辞学的游戏。""现在我们就正在通过电影技法的全部要素，来探索电影技法表现力诸手法的统一体系。""如果能将电影技法诸手法化为普遍的特征系列，就可以全盘解决这一课题。"[②]这种为影片寻找一个"唯一公式"的野心，与后来的结构主义有着高度的相似性，二者都遵循着一种科学主义的思维方式。在科学主义的理性思维中，一切事物，无论是自然、社会或艺术，都有规律、可解释，这无疑是理工科出身且做过工程师的经历在爱森斯坦身上留下的深刻烙印。

不过与科学主义不同的是，对于一个社会主义国家的导演来说，处于最高价值地位的不可能是科学，而是政治意识形态。爱森斯坦极其强调蒙太奇的意识形态性，他所探索的所有蒙太奇手法，都是为了更好地传达意识形态服务的。正如他在《吸引力蒙太奇》（或译为《杂耍蒙太奇》）中表达的那样，选择那些具有强烈吸引力、感染力的手段的目的，是为了影响观众的情绪并使他们接受作者的思想／意识形态。"吸引力（从戏剧的视点来看）是戏剧的一切进攻性的要素，即能够从感觉上和心理上感染观众的那一切要素，这种针对观众的某一种特定的情绪所施加的感染，则是经过检验和数学般精确计算的。反过来，就接受者本身而言，他们通过知觉的总和，便有可能接受戏剧演出所特别揭示给他们看的那种东西的观念的方面——终极的意识形态的结论。"[③]

关于这一点尼克·布朗也清晰地看到了，"爱森斯坦认为，电影艺术家对他所描绘的情境或事件必须有一个鲜明的意识形态立场，必须从一个社会公认的意识形态观点去强调对这些事件的表现感受，强化他的修辞手段的功能。艺术家的责任是引导观众去体会和读解隐藏在作品中的艺术家对所叙述的故事的观点，即历史唯物主义的观点，在爱森斯坦的心中，这个观点就是他所遵循的哲学体系——历史唯物主义——的观点。如果说支配爱森斯坦美学的是一种源自黑格尔的有机论，那么他的（关于变革和冲突）修辞学（rhetoric）则来自马克思。"[①]

① [美]尼克·布朗：《电影理论史评》，徐建生译，26、27页，北京，中国电影出版社，1994。
② [苏]谢·爱森斯坦：《在单镜头画面之外》，载李恒基、杨远婴主编：《外国电影理论文选（上）》，148页，上海，上海文艺出版社，1995。
③ [苏]谢·爱森斯坦：《吸引力蒙太奇》，载李恒基、杨远婴主编：《外国电影理论文选（上）》，130页，上海，上海文艺出版社，1995。

爱森斯坦蒙太奇理论的核心是"冲突",在他看来不仅蒙太奇是冲突,"一切艺术的基础永远是冲突"。[②]尼克·布朗认为爱森斯坦这种以冲突为核心的理论来自其宇宙观:变化、运动和冲突,而这又源于黑格尔基于辩证法的哲学及历史观:历史是对立观念的综合,换句话说,即对立统一的。这样一来爱森斯坦的蒙太奇理论就不难理解了,尽管镜头内部、镜头之间、各结构部分之间永远处于对立冲突当中,但它们都从属、"统一"于那个根本的"主题",或者说"终极的意识形态"之下。

爱森斯坦理论在苏联一直被批评,因被认为是形式主义的,这一指责或许并非完全没有道理。一方面,爱森斯坦清楚地知道"终极意识形态"是必须要遵循的,吸引力蒙太奇的最终指向也是政治性的,但另一方面,他却始终想要建立一套既充满高度的艺术魅力(最大程度地激动人心),同时也具备高度的理性阐释力(连《资本论》都可用电影拍摄),能够将电影艺术的所有表现力都囊括其中的蒙太奇体系。在他的理论当中,后者占据了他绝大多数的精力,也是其理论最引人瞩目的地方,相比之下,他对前者的论证无疑显得相当单薄,这自然给了批评者以口实。亦如尼克·布朗所说的那样,"在爱森斯坦这位社会主义的美学家的心目中始终占有重要地位的是作品的抽象性,是修辞第一,是对具体现实参照物的疏离(即使不在实践上,至少在理论上是如此)。"贯穿他前后期理论的就是要"顽强地识别和开掘电影摄影的表现力"。[③]这与其他那些电影理论家恐怕是有极大差别的,这也是他一直命运多舛的根本原因。

蒙太奇学派激发了对电影蒙太奇的理论思考,在电影史上影响深远。他们关注的焦点是作为一种手段甚至思维的蒙太奇,试图寻找到一套能够成功激发感性、完美阐释理性的电影表现方式,遵循的是典型的表现美学。虽然他们与欧洲先锋派存在着根本性的差别,但其理论探索多少仍具有某种形式论的倾向。而好莱坞尽管从未对蒙太奇有过理论总结,却在实践中逐渐探索出一套成熟的经典蒙太奇/剪辑技法,而其精髓与苏联蒙太奇理论正好相反:蒙太奇理论的核心是冲突,在碰撞中激发观众思考,创造深层意义,好莱坞追求的却是连续性,让观众沉醉于银幕梦幻当中,忘掉现实中的一切。归根到底,二者的差别仍然是意识形态性的。

三、电影理论的阶段总结与升华

(一)爱因汉姆:电影作为艺术

电影艺术经过近三十年的发展,已经开始形成了较为稳定的传统,一些理论家开始试图对无声片艺术进行较为深入和全面的总结,但另一方面,随着1927年有声片出现,声

① [美]尼克·布朗:《电影理论史评》,徐建生译,30页,北京,中国电影出版社,1994。
② [苏]谢·爱森斯坦:《在单镜头画面之外》,载李恒基、杨远婴主编:《外国电影理论文选(上)》,147页,上海,上海文艺出版社,1995。
③ [美]尼克·布朗:《电影理论史评》,徐建生译,32、33页,北京,中国电影出版社,1994。

画结合带来复杂的美学问题，电影艺术业已形成的艺术传统也受到冲击，当时的大多数理论家不得不对之予以回应。

与于果·明斯特伯格一样，德国完形心理学家鲁道夫·爱因汉姆（1904—2007）也是从心理学角度来展开电影研究的。爱因汉姆虽然毕业于柏林大学哲学系，但出于对电影的热爱，在1933年便出版了学术研究著作《电影》，"二战"爆发后移居美国，后来加入了美国籍。1957年他将旧作部分章节连同另几篇写作于1930年代的文章合并出版，题名为《电影作为艺术》。

电影与现实的关系是传统电影理论关注的重点。这本著作的目的，是对于声称电影不是一门艺术的反击。当时流行的观点是，电影不过是对现实生活的机械记录，因而不可能成为艺术，但爱因汉姆认为电影并非机械式的再现，他根据完形心理学提出，"即便是最简单的视觉过程也不等于机械地摄录外在的世界，而是根据简单、规则和平衡等对感官器官起着支配作用的原则，创造性地组织感官材料。""凡是用轻蔑的口吻把摄影机说成是一种自动纪录机的人，必须首先让他懂得：即使给一个非常简单的物体拍一张非常普通的照片，也同样需要对物体的性质有所把握，而这远不是任何机械动作所做到的。"①

图 5-7　鲁道夫·爱因汉姆

爱因汉姆从心理学角度细致分析了电影手段的各个基本元素，辨析了"现实所见"与"电影呈现"之间的差别，提出观众在电影中看到的一切其实都经过了创作者的选择和再创造，不可能是完全机械的复制。他进而总结出了电影艺术基于心理学的一些特征：①电影呈现出来的是立体在平面上的投影，现实事物总是立体的，而它被摄入画面后则是"平面"的。②深度感的减弱。深度感的产生是因为两个眼睛之间有一定的距离，因而能看到两个略为不同的形象。当这两者合成一个形象时，就产生了立体的印象。但电影中的深度感是特别小的。电影效果既非绝对平面，也非绝对立体，而是介于两者之间。③照明和没有颜色（注：论及这一点时电影主要还是黑白的）。④画面的界限和物体的距离，画面范围受到局限，不如人的正常视野那么宽广。⑤时间和空间的连续性不存在，电影会发生中断。⑥视觉之外的感觉失去了作用。看电影的时候，平衡感要依赖眼睛所传达的东西，而不像在现实生活中那样以全身肌肉所接受的刺激为依据。这就是为什么快速移动的镜头会使人感到晕眩的原因，因为身体并没有跟着移动，缺乏平衡感。

① ［美］爱因汉姆：《电影作为艺术》，邵牧君译，2、9页，北京，中国电影出版社，2003。

爱因汉姆人认为,这几个特点相对于日常感受而言都存在缺陷,但是,电影艺术家却可以利用这几个特点进行艺术创造:可以艺术地利用把立体物投影到平面上的技术(选择不同的角度,使其显得更不同寻常、引人注目),可以艺术地利用深度感减弱的现象(深度感减弱后平面的线条显得突出,从而创造出不同的构图),可以艺术地利用照明和没有彩色的特点(在黑白两色情况下,反而取得生动鲜明的效果),可以艺术地利用画面的界限和拍摄的距离(可以选择不同的景别)、艺术地运用不存在空间和时间连续的特点(可以通过蒙太奇重组时空关系)、艺术地运用电影中不存在非视觉经验的现象(只有视觉有感知,其他身体感知缺失,制造运动的幻觉)。此外,电影还可以自由地运用运动、倒退、快慢镜头、定格、透镜、焦点变化等技术手段来完成对现实的艺术性表现。另外,无声片没有声音的弱点,恰恰促使艺术家使用更丰富的表现(形体、动作、表情等)来传达实际对白的内容,它更生动并使人印象深刻。"电影正因为无声,才得到了取得卓越艺术效果的动力与力量。"①

爱因汉姆以列表的方式("摄影机与胶片的各种造型手段一览")详细列举了可以使用的以上造型手段,并认为,"即使是在最原始的情况下,摄影机所反映的现实的形象也同人眼所见到的有所差别。""这种差别不仅确实存在,而且能用来改变自然的形态以达到艺术的目的。换句话说,那些称之为电影技术的'缺陷'的那些东西(比如黑白、无声等),实际上是创造性的艺术家手中的工具。"②他就此认定,"使得照相和电影不能完美地重现现实的那些特性,正是使得它们能够成为一种艺术手段的必要条件。"

爱因汉姆对电影艺术的分析是建立在无声片基础上的,是对无声片时代的艺术经验的重要总结,因此严格来说它实际上是一部"无声电影理论"。或许正出于对无声片、黑白片已经形成的艺术传统的热爱,爱因汉姆坚定地反对彩色片和有声片。"彩色片为艺术提供的可能性仍然是暧昧不明的,但黑白片多年来却已成为公认的最有效的手段。""有声片的出现摧毁了电影艺术家过去使用的许多形式,抛开了艺术,一味要求尽可能地合乎'自然'。"③他担心色彩与声音的出现会抛弃掉此前已有的传统,回归到简单复制现实的层面(比如认为立体电影将放弃蒙太奇、景别、构图、角度变化等),而这意味着电影艺术的死亡。然而电影史已经证明,他的这种担心是多虑了。

所以尼克·布朗认为,"如果说《电影作为艺术》中有什么可以被称为理论的话,那就是其命题:电影艺术来自它与现实的差异。""这本书的正文可被读解为对这一论题的真理性的论证。"④相比于此前的先锋派或蒙太奇学派,爱因汉姆最早确立了一套对电影艺术进行分门别类细致分析的方法,这一方法为后来的电影文法研究奠定了基础。

① [美]爱因汉姆:《电影作为艺术》,邵牧君译,82页,北京,中国电影出版社,2003。
② [美]爱因汉姆:《电影作为艺术》,邵牧君译,98、99页,北京,中国电影出版社,2003。
③ [美]爱因汉姆:《电影作为艺术》,邵牧君译,120页,北京,中国电影出版社,2003。
④ [美]尼克·布朗:《电影理论史评》,徐建生译,18页,北京,中国电影出版社,1994。

图 5-8 《艺术家》再现了黑白默片的艺术传统

(二) 巴拉兹：电影作为文化

巴拉兹·贝拉（1884—1949）是匈牙利电影理论家，他共有三部电影理论著作：《可见的人类——论电影文化》（1924）、《电影的精神》（1930）和《电影文化》（1945）。后者的中译本名为《电影美学》。

图 5-9 巴拉兹·贝拉

作为一个电影理论家的巴拉兹最独特的贡献，在于他是第一个从文化的高度来对电影进行审视的人。在他看来，"电影艺术的诞生不仅创造了新的艺术作品，而且使人类获得了一种新的能力，用以感受和理解这种新的艺术。"他从人类文明史的角度，首次提出了"视觉文化"的概念，认为人类最古老的文化是一种"可见的""视觉文化"，它可以通过人的表情、手势、动作等身体语言来表情达意，但是，随着印刷术的发明，这种文化逐渐退化，"可见的思想就这样变成了可理解的思想，视觉的文化变成了概念的文化。"①人类的身体越来越没有表情、越来越空虚，越来越退化。在他看来，电影正在恢复人们对视觉文化的注意，影

① [美] 爱因汉姆：《电影作为艺术》，邵牧君译，2、9页，北京，中国电影出版社，2003。
② [匈] 巴拉兹·贝拉：《电影美学》，何力译，28页，北京，中国电影出版社，2003。

院中的人们不再需要文字说明,可以纯粹通过视觉来体验事件、性格、感情、情绪甚至思想,这样,"人又重新变得可见了"。

视觉文化的重新恢复具有重大的文化意义,"它也像印刷术一样通过一种技术方法来大量复制并传播人的思想产品。它对人类文化所起影响之大不下于印刷术。"[①]"电影艺术对于一般观众的思想影响超过其他任何艺术。""如果我们自己不是内行的电影鉴赏家,那么,这种奇思怪想的现代艺术,就会像某种不可抵抗的、莫名的自然力量似地来任意摆布我们。我们必须非常细致地研究电影艺术的规律和它的可能性,否则我们就不可能去掌握和支配人类文化历史上这一最能影响群众的工具。"[②]他因此呼吁加强电影教育,提高人们的电影鉴赏能力。

巴拉兹从文化与传播角度对电影的思考,可谓是后来传播哲学家麦克卢汉的先声。后者在其著作《理解媒介:人的延伸》(1967)中提出了传播学史上著名的观点"媒介是人的延伸""地球村""重返部落文化"等概念,认为广播、电话、影视等媒介的出现正是对人的各种感觉器官能力如听觉、视觉的延伸,人类从最初的"点对点"的人际传播发展为"一点对多点"的大众传播,它不仅包含了大众传播形式,还包括了人际传播的互动模式,相隔万里的人都可以相互交流,这使人类似乎重新回到了人际传播的原始部落。麦克卢汉被称为传播领域的"先知",后来的互联网时代更是加速把地球变成了"地球村",验证了他的预言。相比之下,巴拉兹早在1920年代就已经开始从文化传播的宏观角度来看待电影,这不能不让人敬佩其思想的敏锐性。

巴拉兹还敏锐地发现,一部影片要在国际市场上受欢迎,"先决条件之一是要有为全世界人民所能理解的面部表情和手势"(他的时代还是无声片的时代,可以不受语言隔阂的限制),"某种统一规格的'手势学'将是不可缺少的。"尽管他是从表情及身体语言的理解共性来讨论问题的,但从这个角度或许可以理解好莱坞是如何征服世界的,它们寻找到的正是一种突破语言和文化限制的共性规律:普世价值,以及一套精密的以欲望为动力的叙事学。而巴拉兹对好莱坞的评价的确相当高,在他看来,虽然电影摄影机是从欧洲传入美洲的,但"电影艺术却是从美洲流传入欧洲的","欧洲向美洲学习一种艺术,这是历史上破天荒第一次。"[③]前者的艺术史过于丰富/沉重,有着与美国相异的艺术哲学,以致很难迅速接受这门新艺术并进行创新,而没有任何文化积累/包袱的好莱坞则成就了一番霸业。

巴拉兹对电影的研究并非仅停留在文化层面,事实上在其著作中更大的篇幅是在分析电影艺术的美学特征。他认为电影艺术代表着一种新形式和新语言,已经完全不同于戏剧艺术。电影区别于戏剧的新的表现手法主要包括:把场面分成一个个镜头,即细

① [匈]巴拉兹·贝拉:《电影美学》,何力译,20页,北京,中国电影出版社,2003。
② [匈]巴拉兹·贝拉:《电影美学》,何力译,1页,北京,中国电影出版社,2003。
③ [匈]巴拉兹·贝拉:《电影美学》,何力译,37页,北京,中国电影出版社,2003。

画面；在同一场景内变换方位和角度；观众与摄影机的"合一"；特写；蒙太奇（剪辑）。巴拉兹对无声片的各种艺术规律，如特写、人的脸（面部表情）、变换多端的方位（摄影）、蒙太奇（剪辑）、摇镜头（运动）、摄影机表现技巧（转场）等都进行了细致的分析。此外，他还以专题方式讨论了电影中的风格问题、先锋派的形式主义、光学特技、合成摄影与动画等。巴拉兹的这部分电影研究集中于对电影艺术本体性的探讨，是非常典型的传统电影理论。

与爱因汉姆一样，对无声片传统的钟爱使他对有声片采取了言辞激烈的否定态度："在无声片末期创立起来的视觉文化已被后来的种种技术发明破坏殆尽。""有声片的出现是任何其他艺术史上从未有过的一场大灾祸。"甚至在有声片已诞生近二十年后，巴拉兹仍然持此观点："我当时认为是一种凶兆的东西，今天已经成为事实。"电影"又退化成一种拍下来的有对白的舞台剧"。[1]当然，事实证明这样的观点并没有站住脚。

爱因汉姆与巴拉兹都不是电影创作者，而是纯粹意义上的理论家。他们的功绩在于，1930年代乃至1950年代，电影作为艺术的身份受到质疑，因此他们对电影艺术的分析都包含着为电影艺术正名的强烈愿望。通过对无声片时代的艺术传统进行深入的总结分析，甚至是创造性地将之提升到了文化的高度，可以说他们的确已经达到了自己的目的，虽然某些观点偏激甚至错误，但其历史贡献仍然是巨大的。

四、再现美学与纪实主义电影理论

从早期电影理论直到巴拉兹和爱因汉姆的电影理论始终将焦点集中在电影的形式特征上，很少关注其内容问题。如爱因汉姆所说，电影艺术不是对现实的机械复制而是对世界的包含主观能动性的选择性、创造性表现，所以它才是艺术，电影艺术遵循的是表现美学。但是，在1940年代后，一些理论家开始将重点放在电影反映现实的功能即社会功能、社会属性之上，转而认为电影的本质在于其再现美学，它在电影实践上表现为意大利新现实主义电影运动和法国的新浪潮电影，理论上则表现为巴赞和克拉考尔的纪实美学理论。

（一）巴赞："摄影影像的本体论"

安德烈·巴赞（1918—1958）是法国著名电影理论家和影评家，也是誉满世界的电影杂志《电影手册》的创始人之一。他在20世纪四五十年代发表的一系列电影理论和

[1] ［匈］巴拉兹·贝拉：《电影美学》，何力译，205页，北京，中国电影出版社，2003。

批评文章，发现并确立了意大利新现实主义电影的历史贡献和地位。由于其电影理论具有明显的现实主义倾向，他被誉为"电影的亚里士多德"（另一个电影理论家让·米特里被誉为"电影的黑格尔"），同时他在法国的影迷、青年电影批评家们心中享有"宗师"般的威望，又被誉为"法国影迷的精神之父"。巴赞的电影理论在世界范围内都产生了持续而广泛的影响，包括1980年代的中国现实主义电影，甚至1990年代贾樟柯的艺术电影，都受到巴赞电影理论的深刻影响。

图 5-10　安德烈·巴赞

巴赞电影理论的基础从其代表作《摄影影像的本体论》中便可发现。在本书开篇巴赞就以"木乃伊情结"为例，说明人类总有"复制外形以保存生命"的愿望。巴赞认为，15世纪时当绘画中的透视技法被发现之后，表现与再现、象征主义与现实主义、对内在精神世界的探索与对外部世界的逼真描摹之间就一直存在尖锐的矛盾。但是到19世纪中叶，随着摄影术的发明，这一矛盾似乎得到了解决：绘画无论如何惟妙惟肖都不可能与摄影的逼真程度相比，因而彻底放弃了对逼真性的追求，转而以抽象的方式去表现心灵对外部世界的主观化的感知。这正是现代绘画艺术（凡·高、塞尚等）诞生的原因。与此同时，逼真地再现现实的功能则转由新生的摄影来完成。这种新的艺术形式"完全满足了我们把人排除在外、单靠机械的复制来制造幻象的欲望。问题的解决不在于结果，而在于生成方式"。摄影与绘画的不同在于其本质的客观性，"在原物体与它的再现物之间只有另一个实物发生作用，这真是破天荒第一次。外部世界的影像第一次按照严格的决定论自动生成，不需人加以干预、参与创造。""一切艺

术都是以人的参与为基础的,唯独在摄影中,我们有了不让人介入的特权。"[1]由于摄影影像具有独特的形似性甚至"本真性",这也就决定了它有别于绘画的独特的美学原则,即摄影的美学特性在于表现和揭示真实。这也成了巴赞理论中衡量电影艺术的最高标准。

巴赞高度推崇长镜头、景深镜头,强调场面调度。他所谓的影像本体论,实际上是对影像与所描绘的世界之间的真实对应关系的强调,同时也是对影像必须引导观众感受到这种真实关系的强调。他之所以推崇长镜头、景深镜头、场面调度,是因为它们的作用都在于规避蒙太奇手法不可避免的对完整时空关系的切割、重组或破坏,从而保持被摄体时空的连续性、完整性和真实性,所以巴赞高度赞扬弗拉哈迪的《北方的纳努克》(1922)所表现出来的镜头完整性,比如影片用长镜头完整地表现纳努克猎捕海豹的段落,巴赞认为这种全景长镜头所创造出来的真实感是任何特技、技巧都无法取代的。巴赞推崇的导演大多擅长使用长镜头、景深镜头,强调场面调度,其影片具有纪实风格,如雷诺阿、奥森·威尔斯、威廉·惠勒等。

图5-11 《北方的纳努克》中捕猎冰下海豹的段落得到巴赞的高度赞扬

[1] [法]安德烈·巴赞:《摄影影像的本体论》,载巴赞:《电影是什么?》,崔君衍译,5、6页,南京,江苏教育出版社,2005。

遵循表现美学/形式主义美学的巴拉兹和爱因汉姆都推崇蒙太奇的作用，但基于对时空完整性/真实性的追求，巴赞反对蒙太奇手法，因为蒙太奇就意味着对时空的分割和对真实的破坏。在《被禁用的蒙太奇》一文中，他以英国影片《鸳鹰不飞的时候》中的一个场景（父母、孩子、狮子）为例，证明"在有些情况下，蒙太奇远非电影的本性，而是对电影本性的否定"。同样，在《北方的纳努克》中，"假若猎人、冰窟窿和海豹没有出现在同一镜头中，那就是不可思议的。"总之，"人们一再对我们说，蒙太奇是电影的本性。然而，在上述情况下（即需要给人以真实感的情况下），蒙太奇是典型的反电影性的文学手段。与此相反，电影的特性，暂就其纯粹状态而言，仅仅在于从摄影上严守空间的统一。"①

巴赞认为蒙太奇只能用于确定的限度之内，否则就会破坏电影神话的本体。他甚至总结出一个美学规律："若一个事件的主要内容要求两个或多个动作元素同时存在，蒙太奇应被禁用。"②在巴赞看来，蒙太奇包括"察觉不到的"蒙太奇，如好莱坞的制造幻觉的"透明式"的经典剪辑手法，也包括较为明显容易让人觉察到的格里菲斯的"平行蒙太奇"、阿贝尔·冈斯的"加速蒙太奇"和爱森斯坦的"杂耍蒙太奇"等（《电影语言的演进》），尤其是爱森斯坦的"杂耍蒙太奇"将表面上不相关的事物连在一起，从而试图创造出作者想要赋予影像其本身并未包含的意义，这些蒙太奇方式，在巴赞看来都是应该"被禁用的"。

巴赞之所以反对蒙太奇，不仅因为它破坏了时空统一性、完整性和真实性，更因为它剥夺了观众的选择权利以及作品本身应当具有的多义性。巴赞认为作为现代艺术形式的摄影完全排除了人的因素的介入，其实并非看不到摄影仍必然包含创作者的主观意图，但他之所以如此强调影像的非介入性，只是反对创作者利用现实形象来把自己的思想和概念强加给观众，因为在他看来，被客观地记录下来的真实影像就足以使观众从中产生出自己的感受，一切附加的解释不仅没有必要，反而会破坏电影的"影像本体"。

相比蒙太奇，长镜头、景深镜头在时空统一、完整的情况下要求观众更积极思考，甚至要求他们积极参与对场面调度的理解。现实存在永远是多义、含混和不确定的，而长镜头、景深镜头则有利于将时空以较为原始的多义的形态展现在观众面前，观众的视觉有了选择的自由，可以调动观众主观参与的积极性。然而在蒙太奇段落中，观众只能看到导演想让他们看见，为他们已经事先选择好编织好的内容，观众个人的选择观看的权利以及对意义的自主理解被剥夺了。总之，蒙太奇在本质上是与真实性、多义性相对立的，而长镜头、景深镜头则在强化真实性的同时保持了影像的多义性，尊重了观众的自主选择权。由于蒙太奇理论是表现美学的理论基石，因此巴赞对蒙太奇方法的强烈抨

① [法]安德烈·巴赞：《被禁用的蒙太奇》，载巴赞：《电影是什么？》，崔君衍译，51、52页，南京，江苏教育出版社，2005。
② [法]安德烈·巴赞：《被禁用的蒙太奇》，载巴赞：《电影是什么？》，崔君衍译，55页，南京，江苏教育出版社，2005。

击,实现上是再现美学对表现美学的一种否定。

正是基于以上理论观点,巴赞才高度赞扬意大利新现实主义电影运动,并将其美学总结为"真实电影"美学,因为它正好符合了他心目中理想的电影形态:首先是内容上的真实性,即对现实生活的关注,对普通人的人道关怀,"就内容而言,我愿意把当代意大利影片中的人道主义看作是影片最重要的价值。"[1] "这场真正的革命触及更多的是主题,而不是风格;是电影应当向人们叙述的内容,而不是向人们叙述的方式。'新现实主义'首先不就是一种人道主义,其次才是一种导演的风格吗?而这种风格本身的基本特点不就是在展现现实时不显形迹吗?"[2] 这种"不显形迹"的表现现实的方式,即非戏剧化、开放性、非职业化、实景拍摄的非人工化,以及在影像上对纪实性方法的运用。

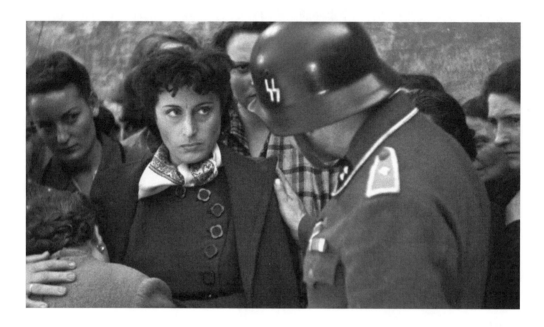

图 5-12 意大利新现实主义电影《罗马,不设防的城市》

尽管推崇纪实美学,但巴赞并不认为电影是完全的对现实的摹写,所以他才有此名句:"电影是现实的渐进线。"事实上,纪实影像观念并非巴赞的独创,自电影诞生之初便已存在种种朴素的纪实思想,但是,直到巴赞这里才对纪实美学进行了理论化发展,使之成为继苏联蒙太奇学派之外的另一个成熟的电影美学理论体系。他所提出的长镜头理论被世界电影艺术家们公认为电影美学的一场革命,是对于已成为经典的蒙太奇理论的一大挑战,对当代电影艺术的创作和理论发展都发挥了重要作用。

巴赞的电影理论属于典型的传统电影理论,在其经典著作《电影是什么?》中除

[1] [法]安德烈·巴赞:《被禁用的蒙太奇》,载巴赞:《电影是什么?》,崔君衍译,51、52页,南京,江苏教育出版社,2005。
[2] [法]安德烈·巴赞:《被禁用的蒙太奇》,载巴赞:《电影是什么?》,崔君衍译,55页,南京,江苏教育出版社,2005。

了《摄影影像的本体论》《电影语言的演进》等少数几篇，主要内容还是影评文章，其基本观点通常是在影评文章中带出来的，并不完全是系统化和理论化的理论。而且，在学者麦特白看来，巴赞的理论至少对好莱坞而言影响甚微，（巴赞）"把好莱坞的商业美学意图与他自己的现实主义美学联系起来。比如，他把好莱坞对深焦镜头的使用理解为对现实主义美学目标的追求。然而，几乎没有什么证据表明，以这种理论研究为出发点的美学研究对好莱坞制片厂实际上有什么影响。"①

事实上，巴赞理论所影响的的确不是好莱坞商业电影，他所影响的主要还是艺术电影，比如由他直接催生的法国新浪潮运动（新浪潮运动诸君如戈达尔、特吕弗等人都曾是巴赞创办的《电影手册》的影评人，深受巴赞理论影响），同时他的纪实主义电影美学思想在世界许多国家和地区电影人的艺术电影创作实践中都有表现，如法国的布列松，日本的小津安二郎、新藤兼人，印度的萨蒂雅吉特·雷伊，中国台湾新电影运动的侯孝贤、杨德昌以及后来的蔡明亮，以贾樟柯为代表的中国大陆"第六代"导演群体等。巴赞的名字与爱森斯坦一样，都代表着一种电影美学的方向。

（二）克拉考尔："电影的本性"

克拉考尔（1889—1966）是长期侨居美国的德国电影理论家、社会学家和历史学家。早年获柏林大学哲学博士学位。1933年逃避纳粹迫害流亡法国，后居美国。到美国后任哥伦比亚大学实用社会学研究所高级研究员。在美国出版的电影专著有《宣传和纳粹战争片》（1942）、《从卡里加里博士到希特勒》（1947）、《电影的本性——物质世界的还原》（1960）。

图5-13　克拉考尔

《从卡里加里博士到希特勒》是一部特殊的电影社会学著作。他认为，"一个国家的电影总比其他艺术表现手段更直接地反映那个国家的精神面貌。""我们所说的一个国家的精神，并不是指一种确切的民族气质，而只是确认某国在某一历史的集体心态和集体倾向。"②之所以如此有两个原因，其一，电影从来不是个人产品，它是电影工业的产物，具有集体生产的性质。其二，影片是面向大众的，要让大众喜欢，必须满足最大多数的社会普遍民众/观众的心理，因而不可避免地反映出某种群体性的社会心理。"一部影片倘若普遍不受欢迎，这种不满便由票房收入的下降表现出来。同利润观念密不可分的电影工业就不得不尽量

① ［澳］理查德·麦特白：《好莱坞电影——1891年以来的美国电影工业发展史》，吴菁等译，460页，北京，华夏出版社，2005。
② ［德］齐格弗里德·克拉考尔：《电影，人民深层倾向的反映》，载《外国电影理论文选》（上），李恒基、杨远婴主编，273页，上海，上海文艺出版社，1995。

使自己的产品符合某种精神气氛。无疑，美国观众接受好莱坞塞给他们的东西，但，从长远观点看，决定好莱坞生产性质的，是观众的愿望。"①电影可以反映出社会集体意识的深层结构。克拉考尔通过对希特勒上台前的德国民族电影的分析，证明希特勒的上台是某种民族心态导致的结果。电影艺术只是在这种民族心态的起伏中随波逐流。"在经济蜕变、社会需求和政治的可见的历史的后面，隐藏着一个更隐蔽的历史，德国人民的深层倾向的历史。通过电影揭示这些倾向，就能帮助我们理解希特勒的上台及其影响。"②这种观点遭到弗里兹·朗的批判，不过却与后来的结构主义理论不谋而合。

在《电影的本性——物质世界的还原》的序言中，他明确指出，自己的这本书与"绝大多数其他著作不同的地方，在于它是一种实体的美学，而不是一种形式的美学。它关心的是内容。它的立论基础是：电影按其本质来说是照相的一次外延，因而也跟照相手段一样，跟我们的周围世界有一种显而易见的近亲性。当影片记录和揭示物质现实时，它才成为名副其实的影片。因为这种现实包括许多瞬息即逝的现象，要不是电影摄影机具有高强的捕捉能力，我们是很难觉察到它们的"。"我认为，一部影片是否发挥了电影手段的可能性，应以它深入我们眼前世界的程度作为衡量的标准。""总而言之，电影所攫取的是事物的表层。一部影片愈少直接接触内心生活、意识形态和心灵问题，它就愈是富于电影性。"③总之，电影不是创造性的艺术，而是一种"存在"的艺术。

克拉考尔认为，电影有几个特征：其一，倾向于"非排演的现实"，电影中最合适展现的题材是被发现的，而不是被安排的。其二，倾向于偶然性、随机性。写实主义电影是"被发现瞬间"和对人性具有强烈启示性的电影。其三，不确定性。它是开放的，而不是封闭的，表达出生活的无限性。他将这几个特征称为"电影的"。

他追溯摄影历史，归纳出"写实派"(realistic)和"造型派"(formative)两种风格。在全书中他始终遵循着这一两分法，只有前者是"电影的"。"电影的"不仅是一个描述性用语，而且是一个规范或评价性用语。他肯定前者否定后者。肯定卢米埃尔否定梅里爱，反对电影史以来的技术主义、形式主义的潮流，反对实验电影和先锋电影，认为历史和幻想电影是违反电影性的，认为爱森斯坦的蒙太奇扭曲了时空，是非电影化的、戏剧化的。爱因汉姆的美学体系要求电影描述出一个有序的、有条理的、有表达力和有意义的世界，通过隐喻去净化和美化所表现的世界，而克拉考尔则认为，电影的功能是让观众回到混乱和未经修饰的物质世界，体会它的无边无际和暧昧多义。

他明确指出自己的著作与巴拉兹、爱因汉姆等人强调电影形式的著作不同，本书仅限于论述电影技巧对电影的本性所起的影响。它的焦点不在于孤立的电影技巧，而是它如何在执行或激发电影本性当中发挥作用。对一部影片的电影化程度起决定作用的是其

① [德]齐格弗里德·克拉考尔：《电影，人民深层倾向的反映》，载《外国电影理论文选》（上），李恒基、杨远婴主编，271页，上海，上海文艺出版社，1995。
② [德]齐格弗里德·克拉考尔：《电影，人民深层倾向的反映》，载《外国电影理论文选》（上），李恒基、杨远婴主编，276页，上海，上海文艺出版社，1995。
③ [德]齐格弗里德·克拉考尔：《电影，人民深层倾向的反映》，载《外国电影理论文选》（上），李恒基、杨远婴主编，277、279页，上海，上海文艺出版社，1995。

基本特性，而不是剪辑、特技等技巧。一部影片或许在技巧上很差劲，但如果它真实记录了物质现实，那它也比一部技巧复杂但内容上缺乏现实性的影片更符合电影的定义。

从这一论点出发，克拉考尔通过大量的影片实例，分析了照相的历史，电影的这种物质世界还原的特征，并以此为标准论述了历史与幻想、演员、对话和声音、音乐、观众、实验影片、纪实影片、舞台化故事、电影和小说、电影内容等各方面话题。

不可思议的是，克拉考尔的标准是如此"苛刻"，以至于作为类型，没有一种特别的样式能够符合他的"电影的"标准，纵观电影的历史，几乎不存在够得上"电影的"影片。一些影片中的片断或段落是电影的，比如格里菲斯、雷乃·克莱尔、意大利新现实主义。摄影的造型属性被忽视和否定了，克拉考尔的理论成了一种完全以写实主义为标准的理论。

从书中"尾声"部分或许可以找到这一理论的答案。克拉考尔的写实主义美学与他对社会的诊断分不开。他认为西方精神文明的衰败一方面由于宗教（信仰消失），另一方面来自科学发展。科学发展导致一种特定的思想方式，一种对具体感觉经验的疏离，导致了抽象化倾向。现代人类精神的主要问题是人的异化了的抽象化。先锋派作品典型反映了这种抽象化的症候，它们出于纯形式的构成目的，把各种具体物质现象的视觉表象拼凑在一起，观众与物质世界的关系基本上是一种异化了的、奇怪的和陌生的关系。因此，他的关注物质现实的电影美学，本意在于扭转他所认为的代表了西方社会特征的抽象化过程。要扭转这一抽象化和异化的过程，就要使电影观众更加紧密地接触物质现实。本书的副标题是"物质世界的复原"，这一主题至少在西方具有特殊精神意义。"复原"一词在基督教中指个人得到"拯救"的方式，即一个人以一种新的、脱胎换骨的方式在宗教上找到自我的过程。因此，本书实际上将美学与神学结合在了一起，电影作为一种媒介物可以弥合异化了的主体与物质环境间的裂痕，其写实主义美学便是指向这个神学的标识，即克服和超越异化。①

克拉考尔的著作具有早期理论中罕见的理论性、系统性和思辨性，逻辑严密，论证丰富（相比而言，爱森斯坦思想显得过于跳跃了），代表了传统理论的最高水平。如果说巴赞使用的是归纳法，克拉考尔则使用的是演绎法。在他之后，传统电影理论便开始逐渐向现代电影理论转变了。

五、"作者电影"理论

（一）"作者电影"理论的提出

1950年代后期和1960年代早期，一种被称为"作者论"的电影理论开始在法国

① 游飞、蔡卫：《世界电影理论思潮》，214页，北京，中国广播电视出版社，2002。

兴起，它不仅支配着当时的电影批评和电影理论，也在实践中直接影响甚至催生了法国新浪潮电影运动，这种理论和创作潮流在此后波及世界许多国家和地区，并且最终成为一种电影内容形态（作者电影、艺术电影、独立电影）及其相应的制作形态的代名词。

1940年代中期开始，法国的导演和编剧一直在争论，谁才是电影的真正创造者。德国占领时期流行的观点是，有声电影是编剧的时代。这一点似乎为当时的电影形态所证实。战后法国最受欢迎的是一种被称为"优质/精致电影"，或"品质的传统"（tradition of quality）的类型，此类影片皆是大制作、高预算影片，拥有精致的剧本、大明星、华丽的布景、服装和陈设。这些影片其实大多具有古典风格，制作严谨，颇受观众欢迎。电影工业中，在没有电影专业教育的情况下，学徒制出身的导演非常依赖剧本，大部分导演都不能编剧，编剧的地位非常高，人数也极多，许多电影都直接根据文学作品改编。这种"优质电影"过于工整、刻板、教条、僵化，缺少活力、想象力、创造力，也缺乏思想与艺术的深度。在此种情况下，导演似乎只是根据剧本的场面排演者，在影片的内容、影像的技巧诸方面都并无个人的独特风格。电影的主导者似乎是编剧而非导演。

1951年，影评家贾克·达里奥·瓦克洛奇、安德烈·巴赞等人创办了《电影手册》。巴赞是杂志的主导者，该杂志召集了一群青年影评人，如特吕弗、戈达尔、夏布罗尔、侯麦、里维特等，巴赞鼓励他们写出不一样的影评。这些青年影评人都是狂热的电影爱好者，从小就热衷电影，熟悉本国电影史，后来又在法国电影资料馆常年观片，从伯格曼、德西卡、黑泽明、沟口健二等外国杰出电影人及其作品那里得到启蒙和启发。几年后，正是这些年轻人后来明确提出了影响深远的"作者论"，再几年后，他们又都纷纷转行，成为新浪潮运动的干将，而巴赞则是"作者论"以及新浪潮运动的导师和精神领袖。

1954年，特吕弗发表《法国电影的某种倾向》一文并引起巨大反响，文中首次提出了"作者策略"的观念。在这篇文章中，特吕弗将"品质传统"著名的导演及影片批评得体无完肤，攻击"精致电影"为"剧作家的电影"，缺乏原创性，过度依赖经典文学名著。剧作家交出剧本，而导演只要简单地加上表演者和画面就可以了，因而导演只是一名"排演者"而已。"我尊重改编文学，但是必须是以电影为主的改编。奥朗什和博斯特基本上是文学家，我谴责他们，因为他们低估了电影且蔑视电影。"[①] "品质传统"是双倍的"作家电影"，因为他们偏重原著的作家，过于重视对白而不重视视觉表现（场面调度），这使他们的电影显得空泛。这种古板和学究式的编剧电影，这些漂亮却无个性，可以预见、画面雕琢、语言规范、风格俗套、平庸、华丽、虚假、公式化的文学改编和历史古装片被特吕弗嘲讽为"爸爸电影"，主张扬弃这种电影，重新审视电影的评

① 焦雄屏：《法国电影新浪潮》（上），61页，南京，江苏教育出版社，2005。

价标准。特吕弗认为,真正的导演并非剧本的简单搬演者,而是拥有自己的"世界观"和"电影观",并能够一以贯之地将它们融入电影的题材、主题和风格当中的人。这样的导演可以称为"作者",而他们拍摄的电影可以称为"作者电影"。

图 5-14　拍摄中的特吕弗

（二）"作者电影"的基本要素

在青年影评家心中,理想的"作者电影"一般来说应该具备几个要素:

其一,编导合一甚至编导制合一,导演成为影片完全的控制者。首先,作者电影应是编导合一的电影。导演不应使用别人写好的现成剧本,而应该自己用笔完成剧本,并且继而用"摄影机自来水笔"来完成它的影像转换。只有自己写作的剧本,他才更清楚它内在的观念意图,在此基础上进行更准确深刻的影像诠释。拍摄别人的剧本,只能沦为剧本的诠释者或故事的影像搬演者、排演者或"插图作者",而不是真正的作者。在摆脱了编剧的外部控制后,导演才能够真正成为电影的主人,成为一个"作者"。或许更重要的是,这种剧本在写作时就已经内在地预设了影像表现的方式,它与那种文学化的剧本完全不同,它是电影化的剧本。其次,导演应是一部影片所有艺术与技术环节的掌控者,这并非意味着导演什么都自己去做,而是他必须根据自己的艺术意图,对各个环节提出特定的要求。所有的艺术与技术部门的工作都统一服务于导演所设定的影片主题、题材和整体风格。在此基础上,影片才可能形成完整统一的个人化风格。

在更高的要求上,作者电影还应编导制合一。在好莱坞制片厂体制下,制片人是电

影的全面控制者，而这种控制的根本出发点和归宿不是艺术本身，而是其制片成本、票房和盈利前景，所有的艺术与技术部门都以此为中心展开工作。为了避免这种对艺术的干扰，保证影片的艺术完整性和独立性，作者电影需要掌握制片权力，而这种制作通常只有在独立制片模式中才能得以实现。

其二，贯穿于导演作品谱系中的鲜明独特的个人风格。作者电影的核心在于影片必须有鲜明独特的导演个人风格。作者论不仅强调影片的题材、主题（说什么），同时强调影片的风格（怎么说）。与传统的文学化剧本及文学化电影不同，作者论高度重视电影化剧本和电影的视觉呈现系统或风格系统。作者论认为，题材是中性的，可以处理得很出色，也可以很平庸。电影必须根据如何拍来判断，而不是根据拍什么判断。使一部影片成为优秀影片的不是题材本身，而是它的风格化处理。

"作者论"尤其重视镜头的创造性的场面调度，将基于剧作的导演和基于场面调度的作者严格区别开来。场面调度的导演较少依赖蒙太奇和剪辑，而倾向于运用景深镜头、运动镜头和长镜头。巴赞和作者论的提出者们在摈弃蒙太奇、倡导写实主义美学的同时，将场面调度提高到电影美学原则的高度，作者论因此被称为与蒙太奇理论分庭抗礼的电影理论。正因如此，作者论高度评价奥逊·威尔斯这样极端强调场面调度的导演。当然，在作者论当中，主题、题材与影像风格是同样重要的，光具有形式风格的导演同样不能被称为作者导演。

更重要的是，这种个人风格不只体现在一部影片中，而是贯穿于导演的几乎所有影片，或者说其影片谱系当中。因此，当我们说某"作者电影"的时候，许多时候所指的并不是导演的某部电影，而是指该导演的作品谱系，由这个谱系所体现出来的贯穿性的、完整、统一的、一再出现，具有高度连续性、一致性的题材类型、主题倾向、艺术风格。"一位导演其实只拍摄一部电影，并且不断地重拍。"（雷诺阿语）

不同的作者，都有各自偏爱的题材、主题倾向和艺术风格。比如塔科夫斯基、费里尼、伯格曼、科恩兄弟、布努埃尔、黑泽明、北野武、小津安二郎、王家卫、杜琪峰、陈果、侯孝贤、杨德昌、蔡明亮、贾樟柯等常被视为"作者"导演，因为在其创作中大多编导甚至编导制合一，那些构成同一谱系的，具有相似题材、主题和艺术风格的影片常常相互勾连，许多影片之间，其人物、故事甚至构成一种连续不断的发展关系或互文关系，如蔡明亮作品中的贯穿人物小康，王家卫影片《花样年华》与《2046》都出现了人物周慕云，杨德昌电影《一一》中出现了他此前影片《麻将》中的"红鱼"等人物，而特吕弗从《四百击》开始，数十年间拍摄的多部影片都聚焦于同一人物"安托万"，连演员都始终是同一个人。此外，不仅主题、题材、风格相似，而且其创作班底（演员、摄影、美工、编剧等）通常长期合作，相当稳定，比如侯孝贤与合作编剧朱天文，王家卫与梁朝伟、杜可风、张叔平，蔡明亮与李康生，贾樟柯与王宏伟、赵涛，黑泽明与三船敏郎，特吕弗与让-皮埃尔·利奥德的合作等。这种稳定的创作班底为影片风格的一致性奠定了基础。

图 5-15 被视为电影"作者"的导演们

正是由于作者电影具有谱系性,因而,要了解一个电影"作者"不能只看其一部影片,而要将其放置到其作品谱系中,去发掘和归纳贯穿在作品序列中的规律。影评人及电影研究者对作者电影的研究,也必须以谱系为背景和基础,他们致力于从导演的完整谱系进行研究,对一个作者导演作品的历时发展特别敏感,关注其共性、连续性或出乎意料的转变。

编导合一、编导制合一虽然是重要标准,但也并非绝对条件,比如作者论推崇好莱坞体制下的富有创造性和独特风格的杰出导演,如希区柯克、威廉•惠勒、约翰•福特、霍华德•霍克斯、弗里兹•朗等,他们的影片往往并非自己编剧,但他们能够在受到制片人及制片厂严格限制的情况下,尽量避开其干扰,形成自己的独特风格。他们的影片,就题材而言与其他导演没有多大区别,但他们通过创造性地运用场面调度、剪辑和所有其他艺术手段,同样创作出了伟大的作品。真正的天才不管在什么样的情况下都会"显露出来"。

(三)"作者已死"时代的"作者"

"作者""风格"在西方传统文论中曾经处于中心地位,19世纪西方文学理论,占主流地位的是浪漫主义、现实主义和实证主义,它们都以研究作家为主,但从20世纪二三十年代开始,随着俄国形式主义、新批评派的兴起,西方文论研究的重点已经从作家研究转向作品研究,到了结构主义,更是把文学文本作为唯一的研究对象。自尼采宣告"上帝死了"之后,罗兰•巴尔特宣称:"作者死了",作者意图与文本无关。在后结构主义或解构主义时代,福柯的"人死了",或德里达的"意义死了"之后,意义本身都变得模糊不清起来。

但是在电影领域,作者论却重拾已经被主流文化渐渐抛弃的"作者""风格"概念,似乎是一种落后于时代的悖论。"电影作者论的提出及其实践,却再度将'古老'的文学批评范畴:作者、主题、风格等重新带回了电影创作、批评和理论之中。"这种悖论或许来自电影艺术与文学艺术的历史、传统的巨大差异。相对于古老的文学,刚刚诞生的电影还没有确立自己的传统,甚至连其艺术的地位都还处于论证当中,电影的归属/主导权还处于争论当中。将作者地位突出出来,将原本属于集体创作的电影制作归功于一个人的自我表现,这种观念相对于当时的主流体制(制片人中心、编剧中心),它仍然是具有革命性和颠覆性意义的。

作者论提出于1950年代中期,真正被全面认可和接纳,在实践领域开花结果并在全世界产生影响是在1960年代,而1960年代则是一个风起云涌的激烈激进的反叛文化时期。作者论对作为"作者"的导演地位的绝对强调,至少在反叛的张扬个性的个人主义立场上,与时代文化达成了内在的一致。

但是,作者论与时代文化的落差仍然招致许多批评。戴锦华认为,作者论"对个

图 5-16　1968 年法国爆发的 "五月风暴"

人、风格的强调凸显了电影的艺术价值和审美价值，而无视、甚至遮蔽了电影在现代社会所负载的巨大的社会功能意义，无视、甚至遮蔽了电影作为世俗神话系统，所具有、可能具有的意识形态、反意识形态的功能角色。这一无视或遮蔽，在 1960 年代实践了'电影作者论'的法国电影新浪潮中，显得格外引人注目。"但论者还不得不承认，"法国电影新浪潮的主将们，大都在某种意义上是 1968 年'五月风暴'的支持者或积极参与者；与其说，他们是在新浪潮电影中建构了一种新的电影美学，不如说他们正是通过反美学的电影实践，将自己的创作加入到旨在颠覆、反抗资产阶级主流文化的运动中去。但在 60、70 年代之后，尤其是在欧洲各国的电影新浪潮之外，'电影作者论'毕竟确立了一套艺术电影的美学标准。用丹麦导演拉斯·冯·特利尔 30 年之后的概括，便是：'一次反资产阶级的文化运动成就了资产阶级美学在电影中的确立。'因此他著名的'道格玛 95'/DV 电影宣言，便成为对'电影作者论'的反对和反动。"①

　　作者论最终传播到了英国和美国，成为重大争论的焦点。后来这种理论变成了一种战斗的号召，特别是在一些青年评论家当中。1962 年，英国《电影》杂志的一些青年

① 戴锦华：《电影批评》，50、51 页，北京，北京大学出版社，2004。

影评人和美国影评家安德鲁·萨里斯分别在英美大量传播了作者论思想。事实上，作者论曾经的发明者和传播者们后来的确走上了将电影创作用于干预社会的意识形态化倾向，戈达尔拍出大量具有明确反叛性革命性的赤裸裸的意识形态电影，也因此与曾经的好友特吕弗反目，《电影手册》提倡意识形态电影理论，日趋艰深晦涩，并走向穷途末路，后来不得不改弦更张。

（四）"作者论"的影响与局限

就理论而言，作者论处于传统电影理论与现代电影理论的临界点上，事实上它同时也是传统电影与现代电影的临界点。它仍然是一种传统电影理论，主要是一种与电影本体相关的创作论（对导演中心、个人风格的强调）及相应的电影分析理论。"这种思想的根源本身在某些方面而言却是传统的，是电影寻求艺术合法化的一部分。"[①] 尽管出现在1950年代，但它却是"语言学转向"后的当代电影脉络中唯一的一支，与结构主义、后结构主义的理论思潮鲜有关联。与意在言外，"拿电影说事"的现代电影理论（如精神分析、女性主义、性别身份、后殖民、意识形态等电影理论等）相比，其论说和应用都仍然在于电影本身。作者论流行了十年，学界批评其欠缺系统纲领，内容松散。"严格说，作者论并非名副其实的理论，而是一种电影创作实践的态度。"[②]

作者论的电影史意义在于，它对应着一种电影形态（艺术电影）。它表面上论证的是导演的核心地位，本质上却是对一种电影形态的建构，对电影大师的命名实际上也是艺术电影经典作品的建构。作者论及相应的艺术实践，在事实上奠定了欧洲艺术电影的理论基础，开启了全球范围内的艺术电影浪潮。直到今天，艺术电影都是与好莱坞商业电影相对的基本艺术形态之一。

作者论标志着电影艺术的真正成熟，电影被请入了艺术的神殿。并非偶然的是，1960年代，电影艺术教育开始进入欧美的高等教育，这标志着它已经开始被主流文化、精英文化所认同接纳。甚至包括好莱坞电影，也经由作者论被纳入精英文化体系中，不再被纯粹看作一种简单的娱乐。在此之后，电影作为一种艺术的合法性已经无可置疑，而作者论在这个过程中扮演着关键的角色。

就实践而言，作者论对应着一种电影形态及其相应的制作体制，即独立制作，它强调作者导演的独立性和核心地位，推崇电影个人化的具有连续性的独特风格和艺术表达。而这也直接促进了法国新浪潮电影和西方现代电影的兴起。今天，导演作为一部电影的主导者的观念已经深入人心，根深蒂固。不仅安东尼奥尼、伯格曼、费里尼、黑泽明等导演的名字都已成为品牌化的商标，甚至连商业电影领域的卢卡斯、斯皮尔伯格等同样如此。正如麦特白指出的那样："当20世纪70年代作者论不再成为电影学术研究

[①] [美]罗伯特·斯坦姆：《作者研究导论》，载陈犀禾、徐红等编译：《当代西方电影理论精选》，39页，北京，中国电影出版社，2011。
[②] 焦雄屏：《法国电影新浪潮》（上），68页，南京，江苏教育出版社，2005。

图 5-17　电影被请入了艺术的神殿

的中心话题时,作者论在电影工业内获得了前所未有的话语权,而新好莱坞的导演——接受过学术教育的第一代导演——也认可作者论的文化地位和权威性。作者身份在 70 年代成为一种市场策略,以至于电影史学家杰拉尔德·马斯特在 1981 年说,美国电影已经进入一个'导演电影'的时代,导演成为'电影明星之一'。"①

作者论催生了艺术片这种新型电影的制作方式。1959 年法国有 24 位新导演出现,1960 年有 43 位导演完成处女作。1958—1962 年间,已出现了 97 部处女作。《电影手册》五虎则全部"弃笔从导",而且产量惊人。1959—1966 年间,5 个人拍了 32 部电影,尤其以戈达尔和夏布罗尔为多,各 11 部。一时间新导演创作风气日盛。1959 年,马赛尔·加缪的《黑人奥菲》获得戛纳金棕榈奖,特吕弗的《四百击》获最佳导演奖,雷奈的《广岛之恋》获国际影评人大奖。戛纳三大奖落在了初生牛犊头上。而在其后的数十年间,法国电影新浪潮在实质及精神上都影响了世界各地独立电影的创作,成为艺术电影的一个重要的精神源头,诸如昆汀·塔伦蒂诺、法斯宾德、施隆多夫、赫尔措格、大岛渚、今村昌平、侯孝贤、杨德昌、拉斯·冯·特里尔等都深受其影响。②

当然,作者论也有其局限性,对作者导演的过分推崇,几乎成为了一种"作者崇

① [澳]理查德·麦特白:《好莱坞电影——1891 年以来的美国电影工业发展史》,吴菁等译,467 页,北京,华夏出版社,2005。
② 焦雄屏:《法国电影新浪潮》(下),423 页,南京,江苏教育出版社,2005。

拜"。作者论倾向于按导演来自动划分影片的好坏，而不是区别具体影片的艺术价值。作者论的名言是："只有好与坏的导演，没有好或坏的电影。"作者论信奉者的好恶往往是教条主义的甚至偏激的。那些被尊为"作者"的电影大师，被推到了极高的地位，受到近乎盲目的赞扬，而不被认同的导演，那些风格多变，重用明星，懂得观众心理的导演，哪怕是优秀的导演，都被贬得一文不值。特吕弗就曾认为："霍克斯所有的电影都很棒，休斯顿所有的电影都很烂。"（霍华德·霍克斯代表作为《疤面人》，约翰·休斯顿代表作为《马耳他之鹰》《非洲女王号》），后来他成了专业影评人后，更声称："霍克斯最烂的电影都比休斯敦最好的电影来得有趣。"而休斯敦之所以被批评只因其作品多变，同样因此被批评的还有伊莱亚·卡赞（《欲望号街车》《码头风云》导演）。

作者论具有重导演轻作品，重风格轻主题的倾向。他们往往不顾这样一种事实：有一些优秀的影片是综合素质平庸的导演拍摄的，而杰出的导演有时也拍出失败的作品。福特、戈达尔、雷诺阿和布努埃尔等大导演并不是每一部作品都同样出色。此外，作者论强调历史并衡量一位导演的全部作品，这往往有利于资格较老的导演而不是新手。

最终作者论变成了一种近乎专制的导演评价系统。1960年代在美国推广作者论的安德鲁·萨里斯，甚至发布了对好莱坞电影导演进行评价的座次排位表，这种极端而激进的方式也引起了争议。

作者论的这种极端倾向曾受到巴赞的批评，1957年，巴赞在《电影手册》上发表《论作者策略》一文，对"作者策略"的理论价值及其局限进行了深入的分析，指出用某种单一的固定评价标准和经典框架来衡量作品，这种极端化的倾向确实是"作者策略"存在的明显问题。文中指出，"作者＋题材＝作品，在这个等式中，他们只打算保存作者一项，把题材缩减为零。"他还引用托尔斯泰的话说："歌德、莎士比亚？只要署上他们名字的作品就是好的。大家努力要从他们的拙笔、败笔中去搜寻美，结果一般人的鉴赏力都被败坏了。歌德、莎士比亚、贝多芬、米开朗琪罗，所有伟大的天才们创下了杰作，也创造了一些不仅平凡甚至可厌的作品。"巴赞警告过分推崇作者论，会将作者神化，"把作者的地位捧得太高，而把作品否定了。我们曾试着说明为什么平凡的作者碰巧也会拍出可爱的电影，而天才也有枯竭的时候。'作者论'对前者漠视，对后者否定。"[①]

作者论的这种倾向直到今天仍然存在。导演冯小刚曾抱怨，像戛纳、威尼斯、柏林等国际电影节的竞赛单元总是被一些电影大师所占据，而许多"大师"的影片甚至还没完成制作就已经收到了国际电影节竞赛单元的邀请函，这似乎是相当不严肃的。某种意义上说，这种现象也正是"作者论"至今仍然影响巨大的证明。

① 焦雄屏：《法国电影新浪潮》（下），436页，南京，江苏教育出版社，2005。

本节思考题

1. 请简要评析"第七艺术"理论观点。
2. 请简要评析明斯特伯格的电影心理学理论。
3. 请简要评析欧洲先锋派电影理论。
4. 请简要评析爱森斯坦的蒙太奇理论。
5. 请简要评析爱因汉姆的电影理论。
6. 请简要评析巴拉兹的电影文化理论。
7. 请简要评析巴赞的纪实电影理论。
8. 请简要评析克拉考尔的纪实电影理论。
9. 试从背景、要素、影响与局限诸方面评析"作者电影"理论。

第二节 现代电影理论

电影理论在 1960 年代出现了重要转折。早期电影理论是本体论实践论,关注的是电影的本质/本性,电影与现实、电影与其他艺术的关系,电影的艺术语言及创作理论等,涉及的主要知识领域为美学、艺术学、心理学、社会学等,但 1960 年代后电影开始出现纯理论化倾向,涉及的知识领域成了其他相关人文社科知识,如语言学、符号学、精神分析学、叙事学、意识形态理论、性别理论、民族理论、马克思主义理论等。如果说早期理论提出的问题是"电影是不是一门艺术?"那么现代理论提出的则是"电影是不是一种语言?"或者"电影是不是一场梦?"甚至"电影是不是一种'病'(症候)?"它已经逐渐远离了电影本体,而成为了建立在学科交叉基础上的人文社科理论的一个组成部分,一方面,电影成了其他学科的研究素材/对象,另一方面,电影学的范畴被极大地拓展,并被纳入制度化的现代知识体系当中。

传统电影理论之间通常互相隔离,众说纷纭或自说自话,彼此之间缺乏密切的影响或递进关系,而现代电影理论尽管一直流派纷呈,观点各异,但它们具有明显的连续性和共通性,彼此间有明显的影响或递进关系。现代电影理论基本上都与三种理论有关,即结构主义理论、精神分析理论,以及以马克思主义为基础的意识形态理论。在此基础形成的三种电影理论,结构主义电影理论、精神分析电影理论、意识形态电影理论之间则是一种紧密联系、相互支撑的关系,其他的现代电影理论,基本上都是这几种理论的发展或变体。

一、结构主义与电影语言学理论

图 5-18 语言学家索绪尔是结构主义思想的重要源头

(一)结构主义理论

从第一电影符号学(电影语言学、电影叙事学),到第二电影符号学(电影精神分析理论),到其后的各种文化政治理论(意识形态、性别、种族),其中的关键都在于,它们有一个共同的理论前提和思想渊源,即结构主义和符号学思想。

结构主义思想源于瑞士语言学家索绪尔《普通语言学教程》引发的语言学革命,索绪尔(1857—1913)在语言学研究中提出了一系列的二元对立项,如语言—言语、能指—所指、句段关系—联想关系、组合关系—聚合关系等概念,打破了传统的以词为中心,以历时性为特征的语言观,而希望

建立以共时性为特征的"关系的"或"结构的"语言观。结构主义要做的，就是透过纷繁复杂的表层结构探寻内在的深层结构。

能指是指事物的外在形式载体，所指则是事物本身。比如"水"是一个所指，但它可以有不同的能指（水 shuǐ，或 water ['wɔːtə]）。能指+所指构成一个包含特定意义的符号。但这只是一个表层结构，在某些特定的故事如神话当中，"水"可能具备某种特定的深层含义，比如它可能象征着生命。再比如，当"水"在故事中特指的是"黄河"的时候，那么它可能成为中华文化、中华民族的象征，这个新的所指就构成了一个深层结构（如图5-19所示）。

图5-19 符号构成示意图

至于历时—共时、句段关系—联想关系、组合关系—聚合关系，在结构主义语言学中也是常见的现象。比如"我打球"这句话，对于语言学研究而言，重点不在于"我""打""球"三个词的历时性的线性连接，而在于其中的语法关系，同样类型的句子还可以表述为"他吃饭""她洗脸"，三个句子各自呈现为一种线性的、历时性的组合关系，但"我、他、她"，"打、吃、洗"以及"球、饭、脸"在同类型句式当中则是一种可以替换的、共时性的聚合关系。重要的不在于词的连接，而在于内在的结构/语法。同时，要理解一个事物，不是从事物本身，而必须在它与其他事物的相互关系中去理解。比如要理解"高"，需要从它与"矮"的相对关系中去理解，要理解"黑"，需要从它与"白"的关系中理解。

总之，"结构主义（structuralism）基本上是关于世界的一种思维方式。"[①]结构主义的精髓是：意义取决于事物之间的相互关系而非事物本身，任何实体的意义只有放到完整的结构中去，并在与其他主体的相互参照中才能获得真正实现，关系结构而非实体才是意义的关键。

结构主义思想几乎影响了20世纪西方所有人文社科领域（语言学、哲学、文学、

① [英]特伦斯•霍克斯：《结构主义和符号学》，瞿铁鹏译，8页，上海，上海译文出版社，1997。

人类学、美学、社会学、电影学等），成为20世纪西方人文社科的科学主义倾向思想精髓。列维-斯特劳斯、格雷马斯、托多洛夫等是重要的结构主义思想家，而罗兰·巴尔特、福柯、德里达等思想家也是从结构主义转向后结构主义的。

符号学（semiology, or semiotics）仍然源起于索绪尔（另一个开创者为美国的皮尔士）。"我们可以设想有一门研究社会中符号生命的科学。……我将把它叫作符号学。符号学将表明符号是由什么构成，符号受什么规律支配。""语言学不过是符号学这门总的科学的一部分；符号学所发现的规律可以应用于语言学，后者将在浩如烟海的人类学的事实中圈出一个界线分明的领域。"（索绪尔《普通语言学教程》）由于语言学是最明显的符号系统，所以语言学可以为其他符号系统作出示范或标准。而从广义上说，一切涉及信息传达与接收的人类活动，几乎所有的人文社科领域、各种艺术形式都可以被纳入符号学范畴。在法国学者罗兰·巴尔特看来，甚至包括服装、饮食等同样如此。而法国结构人类学家列维-斯特劳斯则认为，人类活动的任何方面都具有作为符号，或成为符号的潜能。符号学最核心的概念是能指与所指。不难发现，在起源、概念、观念（结构、二元对立）、方法等方面，符号学与结构主义都有着直接和密切的关系。

现代电影理论的源头就是结构主义语言学及其思想。"起源于瑞士语言学家费迪南德·索绪尔的符号学和结构主义使知识分子关注人类行为和制度，以及文本下面根本的组织原则和关系。""我们能够把20世纪六七十年代广大范围内的好莱坞电影理论文章归于宽泛的结构主义，因为它们并不关心一部电影外表的特征——通常在封闭的情况下——而是努力辨别出一种更广泛的结构，一部特定的电影便是在这种结构下生产出来同时对照这种结构被'解读'。"[①]最早的结构主义电影理论，被称为第一电影符号学，它包括电影语言学和电影叙事学两个分支。

（二）传统"电影语言"研究

在以结构主义为基础的电影语言学兴起之前，人们早就将电影与传统意义上的语言学联系在了一起。事实上，早在"摄影机如自来水笔"（1948）观点提出之前，人们就已经将电影与写作相类比，并且都不加怀疑地大量而普遍地使用"电影语言"一词，早在1920年代就有"电影是用画面写的书法"（谷克多），"电影是一种画面语言，它有自己的单词、造句措辞、语形变化、省略、规律和文法"（亚历山大·阿尔诺），"电影是一项世界性语言"（让·爱浦斯坦）等提法，这种类比被看得如此自然，以至于几乎不需要加以严谨的论证。此种观念的最高水平研究是马尔丹的《电影语言》（1955），他在书序中明确指出"电影是一门艺术，也是一门语言"。[②]尽管他宣称自己是有意识

① [澳]理查德·麦特白：《好莱坞电影——1891年以来的美国电影工业发展史》，吴菁等译，464页，北京，华夏出版社，2005。
② [法]马尔丹：《电影语言》，何振淦译，4页，北京，中国电影出版社，2006。

地有系统地将电影语言与文字语言相提并论,借用措辞法和修辞法去研究电影语言,但他同样只是将之作为一种不用论证的自明关系。尽管他的研究已经取得了相当高的成就,对各种电影艺术语言的分析和描述(包括摄影机的创造性、电影的非独特元素、省略、联接、隐喻和象征、音响效果、蒙太奇、景深、对话、叙事的辅助手法、空间、时间等)已经相当接近今天的艺术分析水准,但对于马尔丹来说,所谓电影"语言"实际上仍然仅是一种比喻,用来泛指电影的所有艺术表现方式和惯例。

许多人试图克服这种不够严谨的研究方法的缺点,一批专门以"电影语法"为名的著作早已出现。1935 年,第一本《电影语法》(雷蒙·斯波蒂伍德)在伦敦出版,不久在意大利和法国,一批电影语法教材相继问世,其中最有名的是法国培铎米欧所著的《论电影语法》和巴塔叶的《电影语法》。他们试图借用自然语言的语法为电影语言确立规范。传统语法研究的步骤是:从单词出发,划分词类,研究句子结构和句法关系。这些电影语法研究正是照搬了传统语法研究,他们将镜头比作单词,列出词类(镜头分类),确定段落(句法),将光学转场比作标点符号,并且总结出了许多禁忌规范,比如不得出现两极镜头等。又如巴塔叶将镜头功能按照词性分为名词、形容词、动词、副词、连词等五种功能,还对段落(句子)中镜头景别(词类)的组合方式进行了分类等。①这种方法相对更为严谨,为后来麦茨等人的第一电影符号学研究奠定了基础。

早期电影语言研究受到一些学者的批评,认为这些研究过于着重文体学分析,而语言学分析不足;过分强调电影语言的规范性,忽略了电影语言的多样性丰富性;对自然语言语法的亦步亦趋的机械套用,没有注意到电影语言与自然语言之间存在的巨大的差异性,而这种亦步亦趋的换喻比附,无疑面临着否定或减弱电影语言自身存在必要的危险;概念的比附化、隐喻化,等等。②

(三)现代电影语言学:麦茨的研究

1960 年代,三篇文章标志着第一电影符号学问世:法国符号学家克里斯蒂安·麦茨的《电影:语言系统还是语言?》(1964)、帕索里尼的《诗的电影》(1966)和艾柯的《电影符码的分节》(1966)标志着电影语言学研究的新阶段。严格来讲,电影符号学与前述巴塔叶等人的已经较为规范的电影语言学研究在方法论上较为相似,只不过其套用的对象由传统语法改为更新更现代的结构主义语言学。他们试图以最新的语言学成果(结构主义思想和符号学方法)为基础,建构起一门真正的严格意义上的电影语言学,这也标志着现代电影理论的开端。

① [法]罗杰·奥丹:《语法模式、语言学模式及电影语言的研究》,载《外国电影理论文选》(上),李恒基、杨远婴主编,352~359 页,上海,上海文艺出版社,1995。
② [法]罗杰·奥丹:《语法模式、语言学模式及电影语言的研究》,载《外国电影理论文选》(上),李恒基、杨远婴主编,360 页,上海,上海文艺出版社,1995。

电影符号学是法国1960年代结构主义和符号学运动的有机组成部分。电影之所以成为当代符号学的重要对象之一，首先便在于它为符号学提供了时空构成极为复杂的研究对象，从而刺激了一般符号学理论思维的兴趣。而符号学成为电影理论的主要方法论，也正在于它能够为电影这一复杂研究对象提供一种精确化科学化的工具。通俗来说，符号学就是"使对象精确化的努力"①。符号学的最基本的目的首先在于使研究者对研究对象本身的内容构成有更准确、更清晰的认识，它是一种使研究更精细化的工具，具有科学化的倾向，这与20世纪西方文论的科学化转向是一致的。

麦茨被许多人认为是迄今为止最重要的电影符号学家和电影理论家。他于1966年开始在法国高等社会科学院任教，1971年获语言学博士学位，是法国哲学家罗兰·巴尔特的学生，从业后在巴黎大学讲授克拉考尔电影理论，其后为巴黎三大影视研究所教授。1991年提前退休，1993年自杀。自杀的原因据分析可能有两个：一是个人生活的不幸（婚姻破裂、母亲病逝、常年眼疾）；二是在学术上遭遇困境（自1980年代末起受到欧洲电影哲学和美国实用理论的双重挑战）。

在麦茨看来，电影语言学研究应分为两个阶段：一是否定阶段，即弄清楚电影不是什么，找出电影与语言之间的差别；二是肯定阶段，即研究电影是什么，这时可以使用语言学方法。

就第一阶段来说，在《电影：语言系统还是语言？》《电影符号学的若干问题》等文中，麦茨的论证及结论是：电影是一种语言，但不是索绪尔意义

图5-20　克里斯蒂安·麦茨

上的语言系统。电影语言与普通语言的差异在于：其一，电影语言不是用来交流沟通的符号系统，它是单向的而非双向的；其二，电影符号遵循肖似原则，其能指与所指之间缺乏距离，不具有普通语言的随意性和约定俗成特征；其三，电影缺少离散性单元及相应的单元库（词典），而其基本单元（镜头）呈现连贯性，无法进行分层切割。早期电影语法研究（巴塔叶等）将镜头当作词汇，作为电影语言的最小单位，然而麦茨认为镜头是句子而不是词。比如"一个人在街上走着"，或"这里有一支手枪"的镜头，其中

① 李幼蒸：《〈电影与方法：符号学文选〉中文本再版前言》，载克里斯丁·麦茨等著《电影与方法：符号学文选》，李幼蒸译，1页，北京，生活·读书·新知三联书店，2002。

可能包含着丰富的内容，它更像是一个陈述句（甚至远超越于此），远非词汇所能概括。最为致命或关键的是，电影中永远没有离散性的可以不断自由组合并重复使用的基本单元（就如自然语言中的语素、词汇）。任何一种自然语言都可以确定一个基本的词汇数量，并就此编撰出相应的词典，而电影镜头（倘若把它看作词汇的话）的数量则不可胜数、无穷无尽。由于镜头对象、运动、角度、景别、光影的差异，几乎没有镜头可以被复制，而且在电影语言的实际运作中几乎不存在刻意去复制的情况，这就意味着电影的词汇永不重复、无穷无尽，所以永远不可能有一本电影镜头的词典。麦茨据此认为"创造的作用在电影语言中比在使用一般语言时更为重要：用一般语言'讲述'，这就是使用语言；用电影语言'讲述'，这在一定程度上就是发明语言"。①因为并没有任何现成的词句可供其自由使用，每一个镜头（单词或句子）都得现创造出来。其四，电影缺少符合语法规则的标准。镜头与镜头之间的组合方式（剪辑）尽管形成了许多惯例，但这些惯例并非不可打破，再荒诞离奇的影像组合和表达都仍然可以成立（实验电影、探索电影），但在实际的自然语言当中，只要违反了语法规则，交流便无法进行。

因此，电影使用的是特殊的艺术语言，这种语言是随着电影艺术的发展才出现的。"电影只有在成为艺术之后，才可能成为一种语言。""并不是因为电影是一种语言，所以能叙述这么好的故事，而是因为电影能够叙述这么好的故事，所以才成为一种语言。"②尽管电影不是一种语言系统，但这并不妨碍运用普通语言学方法去进行研究。事实上在文章的结尾麦茨仍然宣告："可以肯定的是，电影符号学的时代已经来临了。"这就是麦茨所说的第二阶段的工作。麦茨把能指—所指、内涵—外延、历时—共同、隐喻—换喻等结构主义语言学的概念移入电影研究当中，从方法论看麦茨与巴塔叶等并无不同。

电影符号学首先要做的是确定最小单位（如同普通语言学的音位），然后再具体说明其组合规则。然而麦茨虽已指出最小的单位是镜头，但它更像句子而不是单词（事实上句子都不太适合，如麦茨自己所说更像是意义不确定的复杂陈述），而且亦非自由的离散单元。

对麦茨来说，既然缺乏离散性单元，那么对电影基本单位的组合方式的研究就显得更为重要，也即电影语言的历时性的组合关系意义大于共时性的聚合关系。因为每个镜头／词汇／句子都是崭新的创造，"因此，组合关系的研究与聚合关系的研究相比更是影片外延问题的中心议题。固然每个画面都是一种自由的创造，但是，把这些画面安排成可理解的序列才是影片符号学方面的核心。""电影符号学的研究恐怕主要侧重于组合关系，而不是聚合关系。"③正因如此，麦茨在《剧情片中指示意义的问题》一文中提出了八大组合段理论（如图 5-21 所示）。

① [法] 克里斯丁·麦茨：《电影符号学的若干问题》，载《外国电影理论文选》（下），李恒基、杨远婴主编，387 页，上海，上海文艺出版社，1995。
② [法] 克里斯蒂安·梅茨：《电影的意义》，刘森尧译，44 页，南京，江苏教育出版社，2005。
③ [法] 克里斯丁·麦茨：《电影符号学的若干问题》，载《外国电影理论文选》（下），李恒基、杨远婴主编，386 页，上海，上海文艺出版社，1995。

图 5-21 麦茨提出的"八大组合段"

这八种类型具体包括：①镜头：单镜头，以及四种插入镜头：非陈述的插入镜头、主观的插入镜头（梦境回忆等）、取代的陈述镜头（比如追逐者镜头中插入被追者镜头）、说明性的插入镜头（比如某事物的特写）；②平行式组合段：并非常说的平行式蒙太奇，而是指在时空关系上无相关。比如城市与乡村，大海与麦田；④括入式组合段：常见的情况如通过光学效果把影像串连起；④描述性组合段：非叙事组合段，比如对某场景的环境描述；⑤交替性叙事组合段：非线性叙事，相当于常说的平行蒙太奇，即同一时间不同空间，强调互动性；⑥场景：线性叙事，并在同一空间连续呈现；⑦插曲式段落：线性叙事，只是在不同空间呈现，并与主要情节无直接关联；⑧普通段落：线性叙事，在不同空间呈现，与主要情节相关。①根据这一理论，我们可以对任何影片的所有镜头及其组合关系像拆解零件那样一一进行分解和指认，麦茨自己就运用这一理论，拆解了《再见，菲律宾》《八部半》等影片的镜头语言。

图 5-22 费里尼的经典作品《八部半》

① ［法］克里斯蒂安·梅茨：《电影的意义》，刘森尧译，108～114 页，南京，江苏教育出版社，2005。

需要指出的是，麦茨曾基于现代电影观念批评爱森斯坦的蒙太奇理论，然而不难发现这一组合段理论实际上仍是一种蒙太奇组合理论，它完全是在外延层面/组合层面，分类标准是时序性、叙事性以及时空关系，描述的是叙事蒙太奇类型，完全不涉及其内容，所以它不包含各种表现蒙太奇类型如对比蒙太奇、隐喻蒙太奇等。只不过与爱森斯坦的描述性方式不同，麦茨大量借用了语言学概念，研究的是作为整体的电影符码和组合类型，试图以此涵盖蒙太奇的全部叙事性结构方式，具有更高的抽象和概括性，这的确增加了其精确性、严谨性和"科学性"，从而超越了爱森斯坦和巴赞的描述性方式。麦茨后来的著作《电影与语言》（1971）进一步研究了电影符码的问题，但过于晦涩和复杂，一般少被提及。

（四）电影语言学的局限

语言学基础上的电影符号学一直受到批评（麦茨自己都认为电影语言与自然语言有区别）。早在麦茨之前，马尔丹就曾指出，"我们是无法从文字语言的类目出发去研究电影语言的，而将两者的原则进行任何类比等同也都是荒谬和徒劳的。""我相信必须首先肯定电影语言是有其绝对的独创性的。"①法国学者柯恩-谢亚也认为，"最好不要把电影看成一种语言。"德勒兹是麦茨最激烈的批评者，他曾抱怨麦茨的研究"把电影弄得不像个电影的样子"，"把语言学运用于电影的尝试是灾难性的。""参照语言学模式是一条歧路，最好放弃。"电影应当有自己独有而非从其他学科借用来的概念。在其《电影》一书的结论部分他断言："电影绝不是一种语言，语言系统和言语都谈不上"。②美国学者詹姆斯•麦克比则抨击电影符号学是"对60年代广泛发展的马克思主义意识形态理论及其在电影理论和批评领域中运用的反动"，是"学术神秘主义"的表现。③也有人指出，电影符号学存在方法论缺陷，静态的、封闭式的结构分析难以把握电影作品的真正含义。事实上，八大组合段理论尽管相当著名，但并没有成为今天普遍使用的电影分析工具。他的八大组合段分类法除了偶尔在介绍其学说时被提及，在实际的影视作品鉴赏和分析时甚少被运用。那些看起来冷冰冰的机械式拆解，对于分析鉴赏一部影片似乎并没有太大意义。麦茨的语言学研究价值仍然主要是学术意义上的。

当然，任何方法论都是有缺陷的。电影符号学通过科学式的细读与分解，甚至包括其论证过程本身，都增加了人们对于电影艺术语言的认知，知道"不是什么"对于理解"是什么"也是有意义的。正如麦特白指出的那样，"电影符号学在它最宏大的期许上失败了，因为它关于电影如同语言的基本命题的观念被证明是不可能的。然而，电影应该被理解成一个'文本系统'，一个编码集合和惯例结构的组合，这一观点极大地影响了后来的电影批评研究的方向。"④从此意义上说，麦茨等人的努力还是有价值的。

① [法]马尔丹：《电影语言》，何振淦译，9页，北京，中国电影出版社，2006。
② 转引自王志敏：《现代电影美学体系》，79页，北京，北京大学出版社，2006。
③ 电影艺术词典编委会：《电影艺术词典》，46页，北京，中国电影出版社，2005。
④ [澳]理查德•麦特白：《好莱坞电影——1891年以来的美国电影工业发展史》，吴菁等译，510页，北京，华夏出版社，2005。

到 1980 年代，第一电影符号学从电影语言学转向了电影叙事学的研究。

二、叙事学电影理论

（一）渊源：形式主义与结构主义

现代叙事学是关于叙事性作品如何进行故事叙述的理论体系。叙事学关注的问题不是"说什么""为什么这么说"，而是"怎么说"的问题。关于叙事作品的故事讲述问题，早在古希腊时期，亚里士多德在《诗学》中便进行过阐述，在传统文学研究中，它也是一个基本的范畴。但现代叙事学与传统普泛意义上的叙事研究的根本区别在于，它是建立在结构主义思想基础之上的。

结构主义思想起源于瑞士语言学家索绪尔创建的结构主义语言学。在其《普通语言学教程》中，索绪尔提出了一系列的二元对立项，如能指—所指、表层结构—深层结构、历时—共时、组合关系—聚合关系等，打破了传统的以词为中心，以历时性为特征的语言观，建立起以共时性为特征的"关系的"或"结构的"语言观。这种对内在结构、事物之间的相互关系的强调深刻影响了人文社科领域的诸多学科和研究领域，结构主义叙事学就是其中之一。

人们接受了结构主义思想，并据此进行叙事研究的时候，偶然发现竟然早有人运用这样的思维方式进行研究了。这个人就是结构主义的先驱——俄国形式主义学者弗拉基米尔·普罗普（Vladimir Propp）。就像传统语言学关注的是一个个独立的词汇那样，传统的故事研究关注的往往是具体的人物与情节，似乎每一个故事都是不同的。但是，那些看似不同的故事，有时候也会给我们雷同感并使我们感到困惑。这样的困惑显然也被普罗普注意到了，在出版于 1928 年的《民间故事形态研究》中，他发现俄国民间故事总是具有两重性质："它是令人惊奇地形式纷繁、形象生动、色彩丰富；同样，它也出人意外地始终如一、重复发生。"[①]普罗普发现，在民间故事中，最重要的因素不是"人物"，而是"功能"。比如，"一条恶龙诱拐了国王的女儿"，在这个句子中，"诱拐"即是一个"功能"，"恶龙"在同类的故事中则可以随意置换为"女巫""鹰""恶魔""强盗"，而"国王的女儿"亦可置换为"王子""新

图 5-23　弗拉基米尔·普罗普

① ［俄］普罗普：《民间故事形态研究》，转引自［法］克劳德·列维-斯特劳斯：《结构人类学》，陆晓禾等译，118 页，北京，文化艺术出版社，1989。

娘""母亲""小男孩"等,出场人物及其特征虽然变化了,但行为和功能却并未改变,因此,普罗普认为,民间故事的特性就是把同样的行为赋予不同的人物,人物只是"承担""功能",而"功能"则是有限的。

普罗普从俄国民间故事中,总结出了"准备""纠纷""转移""对抗""归来""接受"等六大叙事单元,每个叙事单元下面又有数量不等的"功能",比如"英雄计划对付坏人""英雄离家""英雄得到施惠者或帮手""坏人被击败""英雄脱险""英雄获得命名"等,六大叙事单元合计共有31种功能。他进一步概括了功能的四条原则:①人物的功能是故事里固定不变的成分,它们不受人物和如何完成的限制,构成了故事的基本要素。②功能有数量上的限制。与出场人物的巨大数目相比,功能的数量少得惊人。③功能顺序永远不变。④就结构而言,所有的童话都属于同一种类型。这样一来,以"英雄离家""坏人被击败"这些功能为核心,我们只要变换一下人名和细节,就可以不断地把那些善恶斗争的民间故事无休止地讲述下去。可见,结构/内在的功能最为重要,而不是人物或情节。这个发现终于回答了民间故事既丰富又单调的两重性问题,因为我们所面对的,总是一些重复的功能及重复的结构。

普罗普的研究最重要的意义在于他的思维方式:他不是将纷繁复杂的民间故事看作万千元素的混沌状态,而是发现这些元素之间的相互关系;他不是将它们看作是"一个一个的故事",而是把它们看作"一个故事","严格说来,只存在一个故事——全部已知故事必须看作唯一一种类型的一系列变体,恰如人们能够按照天文学规律推断看不见的星星的存在一样。"①普罗普的这种重结构关系而不重个体的思维方式正是后来的结构主义的精髓:世界是由各种关系而不是事物本身构成的,任何实体的意义只有放到完整的结构中去并在与其他主体的相互参照中才能获得真正实现,这是结构主义者最重要的认识。

图5-24 法国结构人类学学者克劳德·列维-斯特劳斯

以此为基础,法国结构主义人类学学者克劳德·列维-斯特劳斯在其著作《结构人类学》(1958)中提出,神话学研究并不需要去寻找"可靠的讲法"或者"较早的讲法",更不需要寻找一个唯一的"正确"讲法。与此相反,应将每个神话界说为包括它的所有讲法的神话("大的故事"或"唯一的故事"),它的内在结构(语法)渗透在各个不同的讲法中,而这个"语法"通过收集同类故事谱系中尽可能多的讲法并对之进行结构分析之后都可以找得到。这一点就像"语言"和"言语"的关系,"语法"是"言语"的抽象,"言

① [法]克劳德·列维-斯特劳斯:《结构人类学》,陆晓禾等译,126页,北京,文化艺术出版社,1989。

语"则是"语言"的具象。言语中渗透着语法，而要发现语法，只有从大量的言语中去总结。对同一谱系的故事（或者语言）来说，"讲法"（言语）或许不同，但其"语法"应是一致的。

比如像《西厢记》《牡丹亭》《倩女离魂》《孔雀东南飞》《梁山伯与祝英台》等中国古典爱情故事，它们看似差异巨大，但实际上共享着一个相同的叙事结构/"语法"："A（相遇）+B（受阻）+C（圆满）"，A、B、C状态之下可以各有一系列的结构变体/功能，比如C之下可以有C1（金榜题名）、C2（从军建业）、C3（乱后重逢）、C4（还魂返阳）、C5（补偿形式）等功能。由此我们可以明白，为什么那些古典爱情故事总给我们似曾相识的感觉，那种困惑我们的重复感正来自于结构的重复：功能不变、顺序不变、功能有限、都属于同一个"大的故事"（中国古典爱情叙事）——正如普罗普为我们所指出的那样。

图5-25 《大宋提刑官》与《神探夏洛克》享有共同的"语法"

按照这样的思路，我们不难发现，不同类型的电影（如犯罪片、侦探片、功夫片、战争片、恐怖片、灾难片、爱情片、喜剧片等），往往存在不同的叙事结构/语法，存在不同的类似A+B+C的序列以及相应的"功能"。比如侦探片的基本"语法"结构通常由三个叙事单元构成：A（罪案发生）+B（侦破过程）+C（真相大白），每个叙事单元下都包含不同的功能。这些功能，通过对《精神病患者》《大侦探福尔摩斯》《尼罗河上的惨案》《东方快车谋杀案》甚至《大宋提刑官》《名侦探柯南》等同类影视作品的分析可以提炼出来。

这样，我们可以在A、B、C、D……中分别选择不同的功能组合，并最终按A+B+C……的线性顺序讲述一个故事，这种纵向/历时的线性顺序即索绪尔所说的组合关系、句段关系，它们是故事的"语法"。同时，我们也可以在ABCD的横向/共时上置换不同的人物/词汇，此即索绪尔所说的联想关系、聚合关系，新的故事便可以源源不断地继续讲述出来。不变的是结构（功能及其顺序），可变的只是"词汇"/人物，对于同一谱系的"语法"而言，它们只是在同一语法位置上的更替而已。正像列维－斯特劳斯所说的，不是人借神话来思维，而是神话借人来思维而不为人所知。"不是人在讲

故事,而是故事在讲述它自己。"当结构模式固定下来以后,它实际上只是在自我重复、自我生成罢了。就像类型片的类型成规一旦形成,我们就可以套用这些成规,更换人物及故事细节,不断地生产同类型的影片。看起来,它们是在自我生成,而不是被创造出来的。

从 A 到 B 到 C,只是一个一维的向度,在结构主义者看来,共时性的二维、三维的文化分析才是最重要和必需的,只有穿越显性的"表层结构",才能发现内隐的"深层结构"。列维-斯特劳斯提出了一个核心的假设:神话的真正构成单位不是一些孤立的关系而是一束束的关系,从而建立起一个二维的参照系。就像音乐管弦乐谱那样,我们可以从左到右历时性地阅读,也可以从上到下共时性地阅读,因为我们会发现一些音符组合总是有规律地重复出现,构成音乐的和声。所有垂直排列的音符组合便构成一束束关系。列维-斯特劳斯进行了一个经典的案例分析,他把古希腊神话中的俄狄浦斯神话分拆成一个个独立的包含不同要素的故事,然后将每一个独立的故事按要素横向排列。其后,再从纵向上看,可以发现各个故事总是在某些要素上重复,比如"兄妹或母子关系过于亲密""杀父杀兄""人战胜从大地里面长出来的妖魔""人无力正常行走"等两两对立的故事要素,正如"生食"与"熟食"二元对立的象征性隐喻那样,经过对这些重复的要素的分析,他得出了古希腊人在故事中隐含着"自然与文明"冲突文化隐喻的结论。①

不同讲法叠加在一起构成一部有"长、宽、高"的"书",我们既可以在一页书(一

图 5-26 《异形》与《2012》可能有着相同的"深层结构"

① 张隆溪:《二十世纪西方文论述评》,134~139 页,北京,生活·读书·新知三联书店,1986。

种"讲法")上共时／历时阅读，也可以从前到后相互印证地读。对这个包含不同讲法的庞大体系进行逻辑归纳与简化，最终得到的就是神话／故事的结构规律，或者说，该神话／故事体系的文化隐喻功能。为什么人们要把相似的故事反复讲来讲去？或者在故事深层隐含某种寓意？在列维－斯特劳斯看来，神话之所以不断重复，其目的是为了提供一种能够克服矛盾的逻辑模式，使人在面对自然、社会问题遇到的那些问题可以得到象征性的解决。

这种方法也可以运用到电影研究当中去。比如我们可以通过对大量的灾难片、恐怖片等类型片的分析，总结出那些共性的结构性元素，而这些元素能够告诉我们，为什么人们热衷于去再现灾难、恐怖，而观众还能够从中得到快感？在故事的表层结构之下，是否包含着某种深层意义？那些灾难、恐怖，不论它们是来自外星人的攻击（《异形》），还是失控的科学实验（《变蝇人》），还是自然的变异（《2012》），甚至是鬼魂（《午夜凶铃》），都象征着对于人类生存的某种威胁力量，而它们实际上是人类社会现实生存境遇的一种影射，反映出某种广泛的社会心理焦虑，而影片中危机的解决，则意味着这种社会心理焦虑的象征性解决。

（二）奠基：文学叙事学理论

前述研究者在进行叙事学研究时，主要针对的是文学类叙事作品，比如小说、神话、民间故事等。事实上现代叙事学研究是从文学叙事学开始的。在结构主义思想的启发下，1966年，几个法国结构主义理论家先后发表重要的叙事理论作品：罗兰·巴尔特发表《叙事作品结构分析导论》，克洛德·布雷蒙发表《叙事可能之逻辑》，格雷马斯出版《结构主义语义学》，这些研究为当代叙事学奠定了基础。

在《叙事作品结构分析导论》中，巴尔特对叙事文学作品从"功能级""行动级""叙述级"三个级次上进行了分析。强调应从行动和关系而非从心理上来把握人物，并对作者、叙述者与人物的关系进行了区分。

格雷马斯在《结构语义学》中提出了著名的"符号矩阵"。格雷马斯认为，"意义"建立在他所谓的基本"语义素"之间的二元对立关系之上，这些基本"语义素"在最低的层次上包括四种要素（如图5-27所示）。

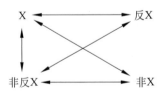

图5-27 "格雷马斯矩阵"

不难发现，许多故事都可以套入格雷马斯所设立的这个矩阵当中。比如，《蝙蝠侠：黑暗骑士》（2008）当中，作为英雄主人公的蝙蝠侠是 X，那么片中与他做对的大反派"小丑"便是与 X 对立的反 X，非反 X 的角色往往是 X 的好朋友或长官，他协助 X 与反 X 进行对抗，片中承担非反 X 角色的是警官高登。而非 X 则是反 X 的协助者，他在片中可能是大反派最得力的杀手或军师，他们共同来对抗主人公 X 及其助者非反 X，本片中非 X 的角色是"小丑"手下的帮凶角色"刘"。在《红色娘子军》（1962）当中，X 是主人公吴琼花，反 X 是南霸天，非反 X 是洪常青，非 X 则是南霸天的师爷。

图 5-28 《蝙蝠侠：黑暗骑士》的角色分析

格雷马斯指出，这种"符号矩阵"不仅是一切意义构成的基本格局，而且是叙事的基本句法形式，根据这个结构就可以像语言一样产生大量的表达形式，也就是句子；而且语言学意义上的"句子"，在叙事学中即等同于"情节"。这样，对句子或词汇的意义分析就可能转化到叙事作品的分析，语义学就此转化为叙事学。意义从符号的相互影响中产生，我们生活于其中的这个世界不是一种"事实"而是关于事实的符号，我们从一个系统到另一个系统不停地给这些符号编码和解码，所以"意义不过是这种可能会出现的编码变换"。[①]这样，对叙事作品的解读就成了一个编码和解码的过程。

尽管叙事学有诸多的思想渊源及理论开拓者，但可以明确的是，"叙事学"这一术

[①] [法] 格雷马斯：《意义》，转引自 [法] 克劳德·列维-斯特劳斯：《结构人类学》，陆晓禾等译，125 页，北京，文化艺术出版社，1989。

语最早的提出者是结构主义理论家托多罗夫。在《〈十日谈〉的语法》(1969)一书中,他首先从叙事语法的角度来对叙事作品进行研究,并第一次提出了"叙事学"的概念:"这部著作属于一门尚未存在的科学,我们暂且将这门科学取名为叙事学,即关于叙事作品的科学。"在本书中,他把叙事分成了三个层面:语义、句法和词汇,把叙事问题归结为叙事时间、叙事体态和叙事语式三个语法范畴。其中,叙事时间包括讲述时间对事件时间的压缩、延伸,以及连贯、交替、插入等讲述方式。叙事体态是指人物与叙事者的关系,包括叙事者大于人物、叙事者等于人物、叙事者小于人物三种情况。叙事语式包括描写、叙述两种。

托多罗夫认为,小说的基本结构与陈述句的句法可以类比,在主语+谓语+宾语的句式中,小说人物相当于主语,他们的行动相当于谓语,行动对象、结果相当于宾语。不同的故事类型往往取决于动词谓语,它们形成了各种不同的基本类型,比如爱情小说的动词常为"追求""接受"等,战争小说的动词常为"隐蔽""攻击""消灭"等。动词之间可以"连结"或"转化"。托多罗夫的观点显然受到了普罗普的影响,他所概括的这些动词实际上相当于普罗普的"功能"。基于这样的划分标准,托多罗夫把《十日谈》中的每个故事都简化成了纯粹的句法结构。

1972年,法国文学理论家热奈特收录在《辞格三集》中的《叙事话语》成为叙事学研究的重要文献,文章以普鲁斯特的小说《追忆似水年华》为文本进行了叙事学研究。与托多罗夫相似,热奈特也从叙事时间、叙事语式与叙事语态几个范畴入手进行了分析。在叙事时间方面,叙述人可以通过顺叙、倒叙、预叙、概述、省略等方式自由地对叙述时间进行控制,改变其顺序、时距和频率。在叙事语式上,热奈特分析了叙述人与人物的各种关系,提出了叙事视点中的"聚焦"理论。在叙事语态上,热奈特分析了叙事话语的主体、叙述行为等问题。"对于热奈特来说,叙事学不再像俄国形式主义者以及格雷马斯等人那样,只对叙事的结构作研究,而是对人们传播一个叙事所用的主要范畴进行编码。"[①]《叙事话语》使热奈特成为了文学叙事学研究的代表人物。

整体来看,叙事学研究可分为两种倾向:一种以罗兰·巴尔特、格雷马斯为代表,注重对故事内部的结构性因素或"语法"进行研究,这种研究可以看作是对普罗普早期研究的进一步发展。他们的共同点都在于试图穿越表层的人物与故事,找到隐含在故事内部的深层结构,而这一结构,很可能不仅仅出现在一个叙事文本当中,而是渗透在许多个同类叙事文本当中,成为某种贯穿性的结构或"语法"。这种方法对于电影类型研究来说具有很高的参考价值。另一种以热奈特为代表,从叙事时间、叙事语态等具体的文本操作层面去分析叙述行为是如何完成的。用安德烈·戈德罗的观点,这两种倾向可以分别称为"内容叙事学"与"表达叙事学"。前者关注的是被讲述的故事、人物的行动及作用,"行动元"之间的关系等。至于行动是由电影画面还是小说文字表现出来的,这

① [加]安德烈·戈德罗、[法]弗朗索瓦·若斯特:《什么是电影叙事学》,刘云舟译,3页,北京,商务印书馆,2005。

种表层的形式可以忽略不计。后者关注的是操作层面的叙事：叙述者的表现形式、作为叙事中介的表现材料（画面、词语、声音等）、叙述层次、叙事的时间性、视点，等等。[①]在研究者当中，托多罗夫的研究兼具了这两种主要的倾向。所有这些研究，都为后来的电影叙事学理论奠定了基础。

（三）发展：电影叙事学理论

因为都源于结构主义思想，电影叙事学与电影语言学一起被看作是第一电影符号学的两个分支，而且二者之间也存在许多交叉之处。比如在电影语言学部分已经提到的麦茨"八大组合段"理论其实也被看作是电影叙事学的重要成果之一。

事实上，一些研究者对于电影叙事学范畴的指认是相当宽泛的。比如有的研究者便认为电影叙事理论可包括四种：①以麦茨为代表的以建构"句法学"或"大组合段"为主要研究特征的电影叙事理论，可称为"语言结构表意说"。②以艾柯、沃伦为代表的主要着眼于电影影像符号学的电影叙事研究，可称为"影像符号编码说"。③第二电影符号学的电影叙事理论，包括麦茨《想象的能指》，博德里、达扬、劳拉·穆尔维等人基于精神分析、意识形态、女性主义的电影理论，可称为"本文修辞策略说"。④以米特里、波德威尔为代表的带有综合色彩的电影叙事理论，可称为"叙事美学与艺术说"。[②]这样的理解显然过于宽泛，尤其是那些基于精神分析、意识形态、女性主义的电影理论虽然往往从叙事入手，但它们的核心目标并非叙事本身。与其说它们属于叙事学范畴，不如说它们都以结构主义（表层结构—深层结构、能指—所指）为观念基础，它们与叙事学主要是一种并列关系而非从属关系。

或许可以这样看，从普罗普、列维-斯特劳斯，到罗兰·巴尔特、格雷马斯、托多罗夫、热奈特，当文学叙事学的诸多研究成果被拓展到电影研究当中的时候，电影叙事学便相应地出现了。与文学叙事学分为"内容叙事学"与"表达叙事学"一样，电影叙事学同样可分为侧重于结构分析的"电影内容叙事学"，以及侧重于形式表达的"电影表达叙事学"。

就"电影内容叙事学"而言，普罗普、罗兰·巴尔特、格雷马斯、托多罗夫等人的理论基本上可以直接套用到电影内容的研究当中，比如普罗普的功能理论、格雷马斯的符号矩阵、托多罗夫的句法分析等都被用于分析影片人物与行动的内在结构，这种方法在进行类型电影分析、电影文化分析、电影意识形态分析的时候可以说相当有效。

就"电影表达叙事学"而言，托多罗夫、热奈特等人的研究也被移置、拓展到了电影叙事学研究当中，并加以电影化的改造，使之适应电影艺术本身的特点。自 1970 年代末以来，"电影表达叙事学"的主要论著包括：法国学者弗朗索瓦·若斯特、多米尼

① [加]安德烈·戈德罗、[法]弗朗索瓦·若斯特：《什么是电影叙事学》，刘云舟译，10 页，北京，商务印书馆，2005。
② 李显杰：《电影叙事学：理论与实例》，14～22 页，北京，中国电影出版社，2000。

克·夏托合著的《新电影、新符号学》（1979）、爱德华·布兰尼根的《电影中的视点》（1984）、大卫·波德威尔的《故事片中的叙述》（1985）、弗朗西塞斯科·卡塞蒂的《注视的注视：影片与其观众》（1986）、弗朗索瓦·若斯特的《眼睛—摄影机：影片与小说的比较》（1987）、安德烈·戈德罗的《从文学到影片：叙事体系》（1988）、安德烈·戈德罗与弗朗索瓦·若斯特合著的《电影叙事》（1990，中译本更名为《什么是电影叙事学》），以及弗朗索瓦·若斯特的《我们的画面的世界：陈述、电影、电视》（1993）、《看的时间：从观众到画面》（1998）、《电视分析导论》（1999）、《日常的电视：现实与虚构之间》（2001）等。

总的来看，电影表达叙事学主要涉及以下内容：故事、情节、叙述等相关基本概念、电影中的时间、电影中的视点等。

故事是什么？詹姆斯·莫纳科认为："故事，即被叙述出来的事件，是伴随着一定的观念和情感而产生的。故事表明着叙事讲'什么'，情节则关系到'怎样讲'和讲'哪些'。"[①] 所谓叙事，顾名思义即对故事的讲述，波德威尔认为，叙事"是一连串发生在一定时间和空间之中的具有因果关系的事件。叙事即是讲述故事。在典型的情况下，一个叙事是由一个状态开始；然后根据因果关系的模式引起一系列的变化；最后，一个新的状态产生，使叙事结束"。叙事的关键在于，讲述的事件之间存在因果关系，而这些存在因果关系的事件就是故事的情节。就像福斯特所列举的那个经典案例那样，在"国王死了，其后王后也死了"的表述中，这是两个独立的事件而非情节，但如果是"国王死了，其后，王后也因悲伤而死"，那么这就是情节。波德威尔也设想了一个相似的案例："一个男人辗转反侧，难以入睡；一面镜子破碎；电话在响。"这些孤立的事件之间没有因果联系，因而难以被称为叙事。但如果它被表述为："一个人同他的老板发生了冲突，在夜里辗转难眠。早晨，他仍然在愤怒中，刮胡子的时候便一拳将镜子打碎。然后，电话铃响，是他的老板打电话来致歉。"这一段叙述则可以被称为叙事，各个事件因因果联系而成为情节。故事中所真实发生的事件，在叙事当中可能并未完全呈现出来，而情节当中，也包括一些可能无关乎剧情的元素。波德威尔用一个图表来进行说明（如图5-29所示）[②]。

故事（Story）		
推论出来的事件	表演出来的事件	无关乎剧情的元素
	情节（Plot）	

图5-29 "故事"与"情节"对照

[①] [美]詹姆斯·莫纳科：《电影术语汇编》，转引自李显杰：《电影叙事学：理论与实例》，28页，北京，中国电影出版社，2000。

[②] [美]大卫·波德威尔、克莉丝汀·汤普森：《电影艺术——形式与风格》，彭吉象等译，82页，北京，北京大学出版社，2003。

比如对于根据同名话剧改编的影片《雷雨》（1984，孙道临导演并主演）来说，影片中"表演出来的事件"只是集中在从早晨到午夜的一天当中，但从这些事件，我们还可以推论出来许多没有在影片中直接呈现的发生在过去的事件，比如30年前富家少爷周朴园对侍女鲁侍萍始乱终弃的故事，周朴园镇压工人的血腥的发家史，周萍与四凤之间、周萍与繁漪之间的不伦之恋等，这些都属于故事的范畴，但它们大多并没有在片中直接出现，并非直接意义上的"情节"。从此意义上看，影片的叙事或叙述的任务在于：选择哪些事件并让它们呈现出来？如何组织这些事件的前后顺序、因果关系？让哪些事件隐匿在背后，并不直接呈现它们但可以让观众去推断出它们的存在？这些都属于影片叙事的范畴。

电影叙事学关注的另一个要点是叙事时间。叙事时间通常涉及三种基本情况：

1. 叙事时序

叙事时序即时间顺序问题。大多数电影按照事件的时间流程来进行叙事，但也有其他一些改变时间顺序的特殊情况。比如闪回/倒叙（flashback），在叙事流程中插入过去事件的片断，表明人物的回忆，比如苏联战争片《这里的黎明静悄悄》（1972）讲述的是准尉瓦斯柯夫带领几个女红军战士在丛林中追捕德军的故事，在故事进行中，影片以闪回的方式表达了各个人物对自己过去美好时光的回忆。闪回也可以表现对过去事件细节的一个提示。除了闪回，也可以闪前/预叙（flashforward），将未来即将发生的事件提前呈现出来。《现代启示录》（1979）开场不久即闪现影片结尾时的场景。《罗拉快跑》（1998）中亦使用了大量的闪前，揭示出人物未来的命运变化。电影对时间的处理方式基本上属于叙事蒙太奇的范畴，主要的方式包括连续蒙太奇、平

图 5-30 《罗拉快跑》使用了大量的闪前技巧

行蒙太奇、交叉蒙太奇、积累蒙太奇、重复蒙太奇，等等。此外，影片也可以根据特定的意图对事件的顺序进行重组，通过"循环式""回溯式""重复式""多线交织式"等不同的叙事结构，创造出不同的美学与哲学意蕴。

2. 叙事时长

影片中的时间可以分为三类，即故事时间、情节时间和银幕时间。仍以前述影片《雷雨》为例。影片中的故事时间跨越了30年，从周朴园对鲁侍萍当年的始乱终弃开始，一直持续到影片中所有矛盾集中爆发的那一天。片中的情节时间只有一天的时间，从早晨开始，到午夜雷雨悲剧发生结束。而影片的银幕时间/观看时间则只有95分钟。一般来说，电影中的时间遵循着"故事时间＞情节时间＞银幕时间"的惯例。但也有罕见的三种时间能够重合的特例，比如以卢米埃尔兄弟影片为代表的早期单镜头影片。此外，少数影片中的情节时间与银幕时间也可以大致相当，比如《正午》（1952）、《五时至七时的克莱奥》（1961）等影片。

3. 叙事频率

一般来说，一个事件/场景在一部影片中只能出现一次，但在某些时候，为了特定的创作意图，它也可能出现多次，这也是重复蒙太奇的基本功能。比如在《花样年华》（2000）当中，苏丽珍拎着饭盒走下窄巷去买馄饨，周慕云在小巷躲雨，周慕云在烟雾氤氲的日光灯管下埋头工作的镜头，在影片中多次重复。《罗拉快跑》（1998）因使用了重复式结构，同一事件/行动在片中也同样多次出现，只是在细节上稍有差异。还有一种情况，同一事件经由不同的人的叙述，也可能多次出现，比如《罗生门》（1950）、《公民凯恩》（1941）。

除了叙事时间，电影叙事学关注的另一个焦点问题是叙述人及叙述视点。传统小说往往容易让人辨认出一个叙述人的存在，但在电影当中则分为两种情况：一种是通过特定人称进行的叙事，此种叙事可以辨认出明显的叙述人，另一种则是非人称叙事，影片似乎是在"自动呈现"着所有的事件，没有明显的叙述人。人称叙事可分为第一人称叙事和第三人称叙事两类。第一人称叙事以"我"的口吻通过画外音方式进行讲述，起到故事的介绍和串连作用。有时这个叙述人并不在影片中出现，比如《红高粱》中的叙述人"我"。多数情况下，叙述人是影片中出场的角色，有时是单一叙述人（如《现代启示录》《情人》等），有时是多个叙述人（如《罗生门》《公民凯恩》《东邪西毒》等），由于影片从"我"的角度讲述故事，呈现的是"我"所经历、见闻的事件，所以具有高度的主观性。叙事视角属于限制性视角而非全知视角，影片叙述者只叙说人物所知道的东西，此即托多罗夫概括的"叙述人＝人物"的情况，而热奈特将之命名为"内聚焦"。第三人称叙事以第三人称画外音的方式讲述故事，属于非限制性视角，具有明显的客观性，如《少林寺》《大决战》等。

与人称叙事相对的是非人称叙事，由于没有明显的叙述人，影片所有的事件似乎都

只是"自动呈现"。第三人称叙事与非人称叙事都属于非限制性视角，大多数情况下，"叙述人＞人物"，即叙述者说的比任何人物所知道的都要多，此视角也被称为"全知全能的上帝视角"，热奈特称之为"无聚焦"或"零聚焦"。另一种情况则是"叙述人＜人物"，叙述人说出来的比人物所知道的要少，因此读者或观众无法得知人物的思想或情感。此即热奈特所说的"外聚焦"。人称叙事与非人称叙事的主要类别如图5-31所示：

人称叙事	第一人称	画外	《红高粱》	限制性视角（主观）	叙述人＝人物（内聚焦）
		画内	单人	《现代启示录》《情人》《野草莓》《阳光灿烂的日子》	
			多人	《罗生门》《公民凯恩》《东邪西毒》《重庆森林》	
	第三人称		《少林寺》《新龙门客栈》《跛豪》《大决战》《金钱帝国》	非限制性视角（客观）	1. 叙述人＞人物（无聚焦/零聚焦）2. 叙述人＜人物（外聚焦）
非人称叙事			大多数常规影片		

图5-31 人称叙事与非人称叙事的主要类别

叙述人告知观众多少信息，叙述人与人物对于信息的掌握程度的多少，对于观众的观影具有重要的作用。希区柯克在与特吕弗的对谈当中，曾以一个例子来说明"惊悚"与"悬疑"的区别：两人在桌前说话，谈话很平常，没什么特异之处，突然，桌下放置的一颗炸弹突然爆炸了，不论是人物还是观众，对这个炸弹的存在都一无所知，当它爆炸时，对观众而言就是一种突如其来的惊悚的效果。但如果观众事先知道桌子下面有炸弹，而剧中人却不知道，观众就会为人物焦虑着急，提心吊胆，担心炸弹随时会爆炸，这种效果就是悬疑。在第一种情况下，观众和人物知道得一样多，影片为观众提供了15秒钟的惊悚，在第二种情况下，观众知道得比人物要多，影片就为观众提供了15分钟的悬念。

比如在希区柯克的《精神病患者》中，观众一直以为凶手便是藏在地下室的诺曼母亲，所以在高潮段落，当寻找失踪姐姐的女主人公一路走向地下室的时候，观众便不由自主地产生强烈的焦虑，影片想要制造的悬疑效果就自然完成了。在喜剧电影中，喜剧性效果往往由误会、错位等技巧产生，比如《泰囧》当中，高博（黄渤饰）把王宝（王宝强饰）当成按摩师，以及片中出现的各种阴差阳错的误会，都制造出了不少笑料，这种效果都基于"叙述人＞人物"的前提，所以观众会觉得人物笨得可笑，获得精神上、智力上的优越感。可见，不同的观看效果是由不同的叙述关系带来的。

关于叙事人及视点的问题，弗朗索瓦·若斯特进行了更为细致的分析，他把基于叙述人的视点关系分成了三大类：视觉聚焦、听觉聚焦和认知聚焦，这种划分方法不仅涉及视觉，也涉及听觉和观众的认知，更为细致全面，将叙述视点的研究拓展引向了深入。[①]

① [加]安德烈·戈德罗、[法]弗朗索瓦·若斯特：《什么是电影叙事学》，刘云舟译，173～198页，北京，商务印书馆，2005。

图 5-32　喜剧片的娱乐效果常常是通过视点差异创造出来的

电影叙事学研究具有明显的科学主义色彩，它将电影文本当作一个实验或解剖的对象，或者去寻找其内在的结构／"语法"（电影内容叙事学），或者去解析其表层的叙述策略（电影表达叙事学），电影被看作是与现实世界相抽离出来的独立自足的文本，这一点尤其在电影表达叙事学中表现得更为明显。这种缺陷正如有学者指出的那样，"归根到底，这些理论主张的实质是强调对叙述性作品进行内在性和抽象性的研究。""电影叙事学的不足在于它没有进入社会文化层次，而只是在电影本文领域内部进行单纯的语言研究。因此，电影叙事学没有解决、或者说它根本不想解决电影的表意问题。它关注的只是能指的组织结构，而把所指完全排除在外。"[①]电影艺术在本质上是社会文化的产物，对影片的分析仅停留在文本技法层面显然是不够的，但换个角度看，电影叙事学也为分析影片提供了一种有效的技术工具，当把它与意识形态理论、女性主义理论、后殖民主义理论、文化研究理论等理论视角相结合运用的时候，可以发挥出独特的威力。从此意义上看，这就是电影叙事学的最大贡献。

三、精神分析电影理论

第一电影符号学涉及的是电影语言的能指层面，很少涉及其所指层（内涵意义），而第二电影符号学试图弥补的正是前者的这一缺失，它研究的不再是能指符号的规律而是

[①]　杨远婴：《电影叙事学理论》，载李恒基、杨远婴编：《外国电影理论文选》（下），500 页，上海，上海文艺出版社，1995。

符号下的所指意义。第一电影符号学将电影作为一个"科学实验"或语言分析的中性客观的对象材料，涉及的主要是认识论问题，而第二电影符号学则是一种价值论，具有明显的倾向性和价值判断色彩。从第一电影符号学到第二电影符号学，电影研究的主题从单纯的能指研究转为能指与所指的复合关系研究，从符号研究转向意义研究，从语言研究转向了意识形态研究，从表层形式研究转向了深层心理与社会心理研究，从研究银幕之内的形式转向研究银幕之外的观影主体、观影机制和社会机制之间的关系。当然，无论是哪一阶段的研究，符号学工具的作用都是始终存在的。

第二电影符号学以精神分析理论为基础，此类研究有三种类型：①"电影文本中的欲望"：就像弗洛伊德对《俄狄浦斯王》《哈姆雷特》以及《白鲸》的文学作品的分析那样，电影精神分析即按照弗洛伊德精神分析理论，对影片人物及故事中的精神心理特征进行分析（性心理、人格理论如俄狄浦斯情结、成长创伤等）。比如雷蒙·贝卢尔在《象征的固结》中对《西北偏北》的分析，认为影片是俄狄浦斯情结的再现。又如学者戴锦华对《香草的天空》《情书》《沉默的羔羊》等影片的分析。②"文本创造及观看过程中的欲望"：将精神分析理论运用于电影创作和观看过程。如蒂耶尔·孔采尔在《电影的运作》中对影片《危险的游戏》的分析，劳拉·穆尔维在经典文献《视觉快感与叙事电影》中的分析等。③"电影媒体的文化功能"，研究电影的观影机制及其内在本质（精神分析意义上的），比如让-路易·博德里的《基本电影机器的意识形态效果》和麦茨的《想象的能指》等文。前者认为观影机制本身已经先天地使观影者自觉接受了影片隐含的意识形态，后者则认为，电影的实质在于满足"观淫癖"，观众与银幕形象的认同产生于"自恋情结"，"影片结构间接反映无意识欲望的结构。"①

（一）经典譬喻：画、窗、梦、镜

关于电影有几个经典譬喻，而不同譬喻的变化也意味着电影基本观念和电影研究重点的变迁。关于电影/银幕作为"窗"和"画框"的类比出现得最早。对于像爱森斯坦这样的电影人来说，电影是一种可以通过各种手段来完成宣传意图的工具，可以由创作者尽情挥洒主观的创作，所以电影银幕是一个"画框"；对于纪实美学的推广者巴赞来说，电影银幕是观众可以借之向世界观望的一扇"窗户"。"画框论"突出的是画家/艺术家的能动性和创造性，作者是作品的神和创造者，作品是作者的完全造物；"窗论"则将重点放在银幕之外，窗只是一个中介，作者的能动性极小，只需要将窗打开即可，真正重要的是窗外的现实世界。二者分别对应着强调表现的形式主义美学和强调再现的现实主义美学，在艺术技巧上分别对应蒙太奇和长镜头。这一点在文学上亦有相似的譬喻，如美国学者艾布拉姆斯在《镜与灯——浪漫主义文论及批评传统》一书中，"镜"

① 三种类型参见电影艺术词典编委会：《电影艺术词典》，53页，北京，中国电影出版社，2005。

的譬喻把心灵作为外界事物的反映者，"灯"的譬喻则把心灵作为发光体，前者是现实主义的，后者是浪漫主义的。

而在精神分析电影理论中，则有不同的譬喻意象即"梦"与"镜"，前者基于弗洛伊德理论，后者基于拉康理论。弗洛伊德精神分析理论主要包括几个内容：①人格三重结构理论（本我、自我、超我）；②潜意识理论（意识、前意识、无意识）；③性欲论（生本能与死本能）；④梦论。梦论不仅是精神分析学说立论的重要依据，也是精神分析学有别于其他学科的重要标志。其基本命题是："梦是一种（被抑制或被压抑的）愿望的（伪装的）满足。"①梦的工作有四种手段：①凝缩（condensation），显梦是隐梦的简写版，显梦的内容比隐意简单，好像隐意的一个缩写版本。梦的显意通常简短、贫乏，而隐意则范围广泛、内容丰富。凝缩作用是通过大量的高度省略来完成的。显梦并不是隐梦的忠实译文，也不是它原封不动的投射，而仅是它的很不完整、支离破碎的复制。②移置（displacement），使显梦的元素与隐意的成分在重要性、强度、大小和性质等方面予以置换，使其不再具有任何相似性，换言之，以他事物来代替此事物，以不重要的部分来代替重要的部分，通过故意的"改头换面""转移视线"来"欺骗"审查者。③象征（symbolism），生殖器与性行为象征，即把欲望主体转换为其他具有相似性的日常视觉形象。如长条形物体（手杖、树枝、雨伞、刀、剑、矛等）通常象征男性生殖器，盒子、箱子、柜子、烘炉等象征女性生殖器，而台阶、梯子、楼梯以及上、下阶梯等则是性行为的象征。④二次修饰（secondary elaboration），将已经通过此前种种手段伪装的所有欲望的碎片重新组装起来，使梦显得不那么荒谬和不连贯，变得更容易理解，从而掩盖其真正的意图。总之，梦的工作就是一个伪装性的"编码"过程，而精神分析学所谓的"释梦"便成为一个"解码"的过程，突破经过伪装的表象，发掘出其背后的隐秘愿望/欲望。所以，对包括电影在内的艺术作品的解读实际上就是对艺术家/观众的白日梦/深层欲望的分析。

电影的确与梦有高度相似：黑暗的观影情境、自我意识的弱化、电影内容与梦境相似（自我从不现身）、对欲望的替代满足、通过梦的工作对欲望的伪装等。因此，将电影与梦相类比早有传统。好莱坞一直被称为梦工厂。"在电影里，我们的幻想被投射在银幕上。"（明斯特伯格）"在睡眠中，我们自己制

图5-33 弗洛伊德理论是精神分析电影理论的基石

① [奥]弗洛伊德：《弗洛伊德文集：释梦》，吕俊等译，116页，长春，长春出版社，2004。

造我们的梦；在电影中，呈现给我们的是已经制成的梦。"（雨果·毛尔霍佛）"黑暗的放映厅、音乐的催眠效果、在明亮的幕上闪过的无声的影子，这一切都联合起来把观众送进了昏昏欲睡的状态，在这种状态中，我们眼前所看到的东西，便跟我们在真正的睡眠状态中看到的东西一样，具有同等威力的催眠作用。"（雷纳·克莱尔《电影随想录》）此外，将精神分析理论运用于电影创作在西方亦早有传统，1920年代欧洲先锋派电影如杜拉克的《贝壳与僧侣》、布努埃尔的《一条安达鲁狗》等将直接弗洛伊德理论转化为视觉化的银幕形象，电影变成了荒诞不经、非理性的梦境的直接呈现，对电影的解读由此变成了对梦/深层欲望的解读。

图 5-34 《一条安达鲁狗》等影片是对弗洛伊德理论的影像图解

"镜"的譬喻来自于拉康。拉康在1960年代的一些文章中开始提出镜像阶段理论（见《作为"我"的功能形成过程的镜像阶段》等文），此理论认为，6到18个月的婴儿被母亲抱于镜前，在某一时刻他终于认出镜中影像为自己并开始意识到自我的概念，并建构起母子一体的认知，此为初次认同即对自我的认同，但他所认同的与其说是真实的自我，不如说是自我的虚幻镜像（想象界）。儿童在四岁之后进入俄狄浦斯阶段。父亲作为他者介入子/母的双边关系，强迫中断孩子的自我与母亲、世界的想象性同一关系，并最终使孩子在象征秩序中获得一个名字和明确的位置（身份），幼儿以丧失与母亲的想

象性原初统一为代价,开始认同"父之法",并最终进入父亲所象征的语言和文化的广阔世界(象征界),接受各种已形成的社会文化规范,牢固树立起各种禁忌的戒律规条,"弑父恋母"的俄狄浦斯情结得以消除,成长阶段完成。

将拉康镜像理论引入电影的第一个人是法国电影理论家让-路易·博德里,他在论文《基本电影机器的意识形态效果》(1968)一文中将银幕比喻为镜子,"放映机、黑暗的大厅、银幕等元素以一种惊人的方式再生产着柏拉图洞穴的场面调度。对这些不同元素的安排重构着对拉康发现的'镜像阶段'的释放所必需的情境。"[1]镜前婴儿与观影观众之间似乎存在诸多相似之处:银幕与镜子皆为平面框架构成,被束缚于怀抱和座位的被动状态,混沌无知的退行状态,貌似真实完美的银幕形象/世界实则虚幻的想象。观者通过对银幕形象的认同使自己与人物(尤其是主人公)实现了同一化,银幕人物实为观者欲望的外化形式,因而银幕上的英雄故事实现的实为观者的欲望,这正是电影制作者极力神话和魅力化英雄主人公的真正原因。观者观看的与其是他者,不如说是自己想象出来的理想完美的自我形象,这与镜前婴儿对想象的自我的迷恋如出一辙。由此银幕转化成了镜子,电影观众则是镜前婴儿,观影行为是观者本能欲望的满足。按照这样的观点,好莱坞的英雄电影,从早期的西部片、警匪片,到当下科技时代的《钢铁侠》《蜘蛛侠》《蝙蝠侠》,满足的无非是男性观众内心深处的暴力本能欲望,而那些银幕英雄实际上是观众的替代性化身,而几乎在所有类型中都存在的浪漫爱情元素,则是对以女性观众为主的观影群体的替代性欲望满足。

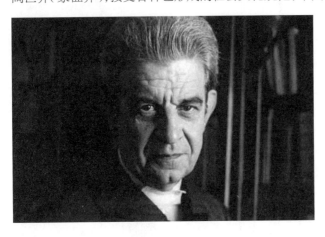

图5-35 心理学家拉康提出了镜像阶段理论

经典譬喻的改变,同时也是研究重点的转移。电影理论研究的焦点从画框内的表现形式(创作论)、窗外的风景(反映论)转向了银幕影像与观者之间的心理关系(这与西方文论的"读者转向"在某种程度上不谋而合,接受美学也出现在1960年代)。在巴赞和克拉考尔的理论中,完全没有主体的存在,在第一电影符号学中,电影主体也被淹没在零度风格的语言分解中,而精神分析电影理论则首次提出了观影主体的问题,并将之作为电影的起源,作为欲望达成的施动者而存在,它填补了传统理论的空白,从第一符号学的理性的机械牢笼中解放出来,这使电影研究的主题产生了重大位移,表明了

[1] [法]让-路易·博德里:《基本电影机器的意识形态效果》,载《外国电影理论文选》(下),李恒基、杨远婴主编,494页,上海,上海文艺出版社,1995。

"符号学从一种结构符号学发展为一种主体符号学的过程"（尼克·布朗），从而推动了当代电影理论的发展。

（二）麦茨：《想象的能指》

关于第二电影符号学的建立有两种说法：其一认为是让-路易·博德里的《基本电影机器的意识形态效果》（1968）的发表标志着电影的精神分析符号学的建立，其二认为，1975年，法国综合性理论刊物《通讯》第23期以"电影精神分析学"为主题发表一系列文章，标志着电影结构主义符号学和精神分析学相结合的滥觞。麦茨的《想象的能指》（1975年首次发表论文，1977年成书）则是精神分析电影理论的代表作。前一种观点或许更准确，因为《电影手册》编辑部的《少年林肯》（1970）、劳拉·穆尔维的《视觉快感与叙事电影》（1973）等经典文献皆出现在麦茨的相关论著之前。但无论如何，理论界仍公认麦茨是重要的代表人物。

《想象的能指》以弗洛伊德和拉康的精神分析学理论为依据，结合电影符号学，全面解释了电影机制、主体观影和主体创作过程的心理学，是精神分析电影理论的代表作。书名中的"想象"一词来自拉康的人格构成理论（现实界—想象界—象征界），"能指"则是结构主义符号学术语。在麦茨看来精神分析与语言学都是关于象征的科学，应将二者结合起来研究电影：把电影当作梦和一种语言来研究。书中第一章《想象的能指》的主要观点包括：

其一，电影机构。麦茨认为应将电影看作由生产机器、消费机器和促销机器组成的电影机构（机制），而通常人们只看到电影工业本身。生产机器是消费机器的结果而非原因，看电影的行为不仅是电影工业的反应，而是其根源。他将电影称为"力比多经济"，是为满足受众的欲望而生产的。

其二，镜像认同根源。（麦茨从三个方向来讨论电影的无意识根源：镜像认同根源、窥淫癖和裸露癖根源、恋物癖根源）。电影是一种想象（虚构）的技术，它如同镜像般对于观者而言也仅是一种想象。"电影的特性，并不在于它可能再现想象界，而是在于，它从一开始就是想象界，把它作为一个能指来构成的想象界。"[①] 甚至连它的知觉都是虚构的想象的，观众感知的不是真实事物而是其幻象/影像。麦茨继博德里之后进一步分析了镜像问题。虽然观众在银幕上是缺席的，但银幕上的客体是其欲望的投射，这才是观众的真实"影像"，这是更本质的自我或者说本我。

其三，窥淫癖根源。电影艺术的动力基础是视听驱动/性驱动。首先，视听驱动/性驱动的关键是缺失，这使它与其他本能如生存本能区别开来：饥与渴对其对象有稳定和有力的联系，画饼不能充饥，望梅不能止渴，必须依赖于一个真实的不可替代的对象，而性驱动可以通过替代形式（视听）来完成。视听驱动的对象是在远处的和缺席的。距离

① [法]克里斯蒂安·麦茨：《想象的能指》，王志敏译，41页，北京，中国广播电视出版社，2006。

感是艺术最重要的特征,它是升华了的性驱动。以距离感为基础的艺术如视听艺术,相比于接触感的艺术(触觉、味觉、嗅觉的艺术如烹饪、芳香),常被视为更高级的艺术。这与弗洛伊德认为窥淫癖和对象之间必须保持距离是相同的。其次,电影的双重缺失。演员在表演时观众缺席,观众观看时演员缺席,这与戏剧完全不同。电影窥淫癖是未被授权的(演员并不知谁看),却又是被授权的(默许),观与演的双重错失、黑暗的场景、陌生的人群,这使它比戏剧更适合满足窥淫癖的要求。因此电影天然地与窥淫癖有直接关系,"电影仍然保留着某些被禁止的东西,尤其是对原始场景的看。"这些场景令人震惊,令人无法从容不迫地注视。大城市的连锁影院及其在黑暗中和演出中偷偷摸摸、进进出出的那些不知名的顾客,正象征着这种违法因素。"电影以被禁止的活动的合法化和普遍化为基础。"①按照麦茨的观点,大众电影对于暴力与性内容的迷恋,实际上满足的正是个体深层欲望中的窥淫癖需要。这些欲望,虽然常常被某种道德动机所伪装起来,但其用于满足"本我"需要的实质是不变的。这一点,在《后窗》(1954)、《迷魂记》(1958)、《放大》(1966)、《对话》(1974)、《致命的诱惑》(1987)、《菊豆》(1990)、《本能》(1992)、《窃听风暴》(2006)等经典影片中表现得最为明显。

其四,恋物癖根源。麦茨认为恋物癖是与阉割恐惧联系在一起的。恋物是欲望的转化或升华形式。的确,电影中的恋物癖倾向是大量存在的,主要表现为镜头对于身体附加物(衣物、饰品等)以及人体部位(头发、腿、脚、胸、生殖器官或者某种特殊体形)的迷恋。电影中的恋物倾向显然与审查的抑制作用有直接的关系。除了浴衣美女或泳装美女格外受到青睐,好莱坞对其他各种性感服饰的设计也是颇费苦心,力求为主人公更多增添一分性感魅力。美国电影对金发美女的迷恋更是恋物的典型例子。这种迷恋在希区柯克影片中表现得最为突出。希区柯克影片中的女主角几乎是清一色的金发,如格蕾丝·凯利、金·诺瓦克、英格丽·褒曼、珍妮特·利等,将金发美女这一美国文化中的性感符号进一步强化。②

图5-36 希区柯克的《后窗》是关于电影"窥淫癖"本质的绝妙隐喻

① [法]克里斯蒂安·麦茨:《想象的能指》,王志敏译,61页,北京,中国广播电视出版社,2006。
② 参见詹庆生:《欲望与禁忌——电影娱乐的社会控制》,207~219页,北京,清华大学出版社,2011。

《想象的能指》共分四章。其中，第二章"故事与话语：两种窥淫癖"再次讨论了窥淫癖的问题。第三章"虚构影片及其观众：一种元心理学研究"，专门讨论电影与梦的关系（主体、知觉与幻觉、幻想）。麦茨并非将梦与电影进行简单类比，而是将电影状态视为一种"半梦关系"。二者之间的区别有三：主体感知态度不同：梦者不知其在做梦，而观影者知其在观影；主体感知形式不同：电影是知觉状态，梦是幻觉状态，前者有刺激物，后者无；主体感知内容不同：电影二次化程度更高。电影的清醒程度较现实为低，较梦为高，是"醒着的白日梦"，它适应现实，既前行，又逃避现实，即退行。"本我的满足被吝啬地分配着"，但正如过度愉快或过度恐惧会使人醒来一样，虚构影片令观众不满总是因为欲望被满足太多或满足不够，因为欲望的满足有一定的限度。退场时的观众有种从梦中醒来的感觉。"离开电影院有点像起床：这并不总是容易的。"[①]第四章"隐喻与换喻或想象界的参照物"：将符号学与精神分析相结合，将隐喻与凝缩、换喻与移置并列进行讨论。

《想象的能指》是精神分析电影理论的代表作，麦茨以精神分析理论为基础对电影现象进行了全面的分析。就像他之前在电影语言学中的研究那样，他关注的还是电影的形式或机制问题，而不是具体的电影艺术内容。在第一符号学阶段，他研究的是电影的能指（电影语言），在第二电影符号学阶段，看起来他研究的已经是所指，但这个所指并非巴赞眼中的现实世界，而是弗洛伊德意义上的内在的主体欲望的世界。作为一部电影理论研究著作，本书甚至连提到具体影片的例子都寥寥可数。这也充分证明了现代电影理论与传统电影理论的区别，现代电影理论总是"意在言外"，它们所关注的往往并非电影艺术本身，而是观影者与观影机制之间在精神分析层面的象征性关系，或者观影机制如何影响了观影者"主体"的形成。麦茨从1980年代开始转向电影叙事学的研究，并出版了《无人称表述，或影片定位》（1991）一书，讨论了电影叙事学的相关问题，深化了电影叙事学的研究。

四、意识形态电影理论

（一）理论基础与思想渊源

现代电影理论由结构主义理论、精神分析理论、马克思主义的意识形态理论三种核心理论构成，其中，意识形态理论是战斗性最强的一种。三种理论中，结构主义揭示了任何文本都有其能指与所指、表层结构和深层结构，结构主义的目标便是要探索表层结构之下的深层结构，能指之下的所指。意义藏在表层符码的深处，需要加以深度解析才能发现。与之相似，精神分析理论的理论基础也是一种二元结构，意识与无意识，欲望与欲望的伪装，正如释梦所做的那样，精神分析需要从看似平常的意识表层之下发现深

① [法]克里斯蒂安•麦茨：《想象的能指》，王志敏译，91、92、98页，北京，中国广播电视出版社，2006。

层的无意识，从道德化的梦境下发现那些被伪装和隐藏起来的深层欲望。

而基于马克思主义的意识形态理论则认为，资本主义社会中，那些占据主流的文化产品和娱乐产品，其实都包含着资产阶级的主流意识形态，受众在消费这些文化产品和娱乐产品的时候，无意中已经潜移默化地接受了其中的意识形态思想。借助这些产品，资产阶级不断地生产着臣服于自己的对象，并进而维系资本主义社会的社会生产关系。马克思主义的意识形态理论的目标就是要揭示出这些看似与意识形态无关的文化、娱乐产品的意识形态本性，唤醒大众获得独立意识和批判意识，揭穿资产阶级的文化伪装，打破资产阶级的文化统治，去争取和建构属于自己的文化权力。

图5-37 葛兰西的"文化霸权理论"影响巨大

这种思想逻辑可以追溯到法国政治家葛兰西，作为西方马克思主义的代表人物，葛兰西提出了著名的"霸权理论"。在他看来，随着西方资本主义社会的新发展形势，无产阶级可以甚至必须先夺取"文化霸权"，然后才能最终取得"政治霸权"。无产阶级在夺取政权之前，先要获得在文化上的优势地位和主导权，然后才有可能获得政权。葛兰西的理论对当代西方政治文化和学术研究产生了转折性的影响，为西方社会中的马克思主义及左翼知识分子提供了政治斗争的新方向。

与葛兰西相似的是，法国思想家阿尔都塞在《意识形态和意识形态国家机器》（1969）一文中也认为，资产阶级维系其统治靠的是两种武器："强制性国家机器"与"意识形态国家机器"。"强制性国家机器"是指政府、行政机构、军队、警察、法庭、监狱等，其特点是依靠暴力和强制来完成运作。而"意识形态国家机器"则是由教会系统、学校教育系统、家庭、法律、工会、传媒（出版、广播、电视等）、文化（文学、艺术、体育比赛等）等领域构成，其特征是它以相对软化的意识形态方式来完成运作。正是通过这些系统的有效运作，使得民众对现行的资产阶级文化及资本主义制度产生内在的认同，他们成为臣服的顺民而非批判者、反抗者。因此，要展开与资产阶级的斗争，首先必须是文化层面的斗争，即要向民众揭示出资产阶级文化的这种意识形态属性，让他们从那些文化、娱乐等表象的迷惑中醒来，认识到其欺骗性。从这个意义上说，阿尔都塞的"强制性国家机器"与"意识形态国家机器"两个概念正是葛兰西"政治霸权"和"文化霸权"的延续。

与葛兰西不同的是，阿尔都塞还运用了精神分析理论对"意识形态国家机器"的运作机制及其功能进行了深刻的分析。在他看来，"意识形态国家机器"运行的最终目的是完成社会关系的再生产，是要创造出自觉臣服的顺民。什么是意识形态？阿尔都塞认

为,"意识形态是一种'表象'。在这种表象中,个体与其实际生存状况的关系是一种想象关系。"意识形态首先要解决的是人与外部世界的相互关系的问题,它不仅要对个体的现存状况进行解释,更要为其指出未来。比如按照传统的马克思主义的社会政治理论,社会是由无产阶级、资产阶级、小资产阶级等不同社会阶级构成,一个人从出生开始就从属于特定的阶级,有一个属于他的位置,而社会则是在阶级斗争的推动下发展的。而按照资本主义的社会政治理论,个体都是权利平等的公民,每个人都要靠自己的努力进行个人奋斗,最终实现自己的人生理想。这种关于个体与社会、与外部社会的相互关系的理论即意识形态,资本主义与社会主义之所以是两种不同的意识形态便在于它们对于个体与社会之间的这种关系的理解不同。按照阿尔都塞的理解,个人脑海中对于这种关系的想象取决于"国家意识形态机器"的灌输。当个人接受了这种灌输之后,便会将之视为理所当然,对当下的所有体制产生内在的认同并进而自觉接受它。在此基础上,国家完成了社会关系的再生产。

图 5-38 阿尔都塞提出了"意识形态国家机器"理论

阿尔都塞把这个思想灌输的过程称为"询唤"(interpellate)。"意识形态国家机器"的运作是一种"询唤"机制,"意识形态把个体询唤为主体"。就像上帝在云中呼唤摩西那样,摩西应答并表示自己听从他的召唤。上帝才是主体,摩西以及那些作为上帝子民的主体,即主体所询唤的对话者都不过是他的镜像,即上帝的映像而已。意识形态要创造的是臣服于自己的主体,经过"询唤",主体就进入了一个"自行工作"的状态,成为了"一个俯首称臣的人",一个"(自由的)主体",同时也是"(自由地)屈从于主体的诫命"的人,因而,"意识形态=误识/无知"。①一般来说,主体是指能动的,能够自主自决的主体,但被"询唤"的"主体",实际上是被灌输了某种思想的"客体",这不是矛盾的吗?实际上,阿尔都塞想要说明的是,我们对自我的看法并不是由我们自己产生的,而是文化赋予的。"我们是文化的'主体',但并不是它的创造者。在英文中,subject一词本身就含有'主体'和'屈从体'两种意思,这里的'主体'显然也应当从这两方面来理解,即所谓主体并不是独立自持的,而是由文化建构的。"②

阿尔都塞理论以主体的产生过程为焦点,将意识形态国家机器的运行与国家生产关系的再生产联系起来,将在葛兰西那里还显得比较含混的"制造同意"的机制清晰地描

① [法]阿尔都塞:《意识形态和意识形态国家机器》,载《外国电影理论文选》(下),李恒基、杨远婴主编,662~663页,上海,上海文艺出版社,1995。
② 罗钢、刘象愚:《前言:文化研究的历史、理论与方法》,载罗钢、刘象愚主编:《文化研究读本》,12页,北京,中国社会科学出版社,2000。

述了出来，为意识形态理论在电影中的运用奠定了基础。

（二）意识形态电影理论的提出

1968年，让-路易·博德里发表《基本电影机器的意识形态效果》，文章从分析文艺复兴古典主义绘画的中心透视法入手，提出透视法完全是一种人工的再现模式，照相机、电影摄影机同样如此，它们遵循的都是中心透视法，在中心透视法中，预先已经设定了一个观看的视点（观看者的眼睛、照相机镜头、摄影机镜头），所有的一切都是在这个点上看出来的画面。

博德里认为，电影的意识形态效果便附着在中心透视法之上。电影放映的空间场景，机器的放映机制与观众的观看之间只不过是一种幻觉。与其说电影是对现实的摹仿，不如说它是对主体位置的摹仿，因为它事先已经决定了这个观看者能够看到什么，只能从什么角度去看。在这个过程中，摄影机创造出了一个阿尔都塞意义上的"主体"，他以为自己是一个自由的主体，以为自己看到了一切，其实他不过是一个被操纵的主体，他看到的一切，甚至观看的角度都是别人事先规定好了的，他只是一个被创造出来的"主体"。观众认同的与其说是银幕上的影像，不如说是先验地被摄影机规定了的"主体"位置。博德里认为，这个主体的创造过程，已经包含着资产阶级的意识形态和哲学上的唯心主义。

这样的观点，我们可以以近些年热门的《超级女声》《中国好声音》《我是歌手》等各种电视选秀节目为例，对于观众来说，他们以为自己对某个选手的喜爱是自己自主的选择，实际上，这个选手吸引他们的某种特质（比如一个悲情的故事，或者可爱、深沉的形象等），可能完全是由电视台精心策划和包装出来的，观众变成了被操纵的"主体"。尤其自2013年以来，各种真人秀节目甚至专门配置了数量庞大的"编剧"，专门负责来抓取、提炼选手的某些"特质"并加以放大。

图5-39 英国电视剧《黑镜子》对娱乐至死的"主体"控制体系进行了深刻批判

所以，把摄影机视为真实再现现实的工具是不正确的，摄影机本身就具有"意识形态性"，是一种"意识形态机器"，反映出在该社会占统治地位的意识形态。"可以把电影看成是一种从事替代的精神机器。它与占统治地位的意识形态所规定的模型相辅相成。压抑的系统恰恰以防止偏离和防止上述'模型'的主动暴露作为自己的目的。……电影的生产方式，它在多重决定中'运作'的过程都与这一'无意识'有关。"因此，"对基本机器的反思应该能够并入关于电影意识形态的一般理论。"①

1969 年，《电影手册》编委科莫里和纳波尼发表了《电影·意识形态·批评》，文中认为电影"所再现的并非具体现实中的事物，而是占统治地位的意识形态能予以接受的事物"，整个电影机制完全是一种意识形态机器，电影批评者的首要任务就是揭穿电影的被掩盖的意识形态性。"电影再现具体现实"如巴赞的"本体论现实主义"理论是"极端反动的"。强调电影批评应当把政治因素、经济因素和意识形态因素加以综合考虑，要认清电影固有的政治性。

同年，《电影手册》编辑部发表《约翰·福特的〈少年林肯〉》。《少年林肯》是约翰·福特导演，拍摄于 1939 年的一部经典影片。《电影手册》编辑部以意识形态批评的方法对这部影片进行了细致的解读。作为《电影·意识形态·批评》的批评实践，这篇文章就此奠定了电影意识形态批评的基本批评模式，成为意识形态批评的一篇经典文献。

文章将影片作为历史的"铭文"（inscription），以"症候式"阅读方法，研究产生"铭文"的动力机制及其背后的意识形态。文章分析了影片诞生时美国社会时代背景，导演、制片厂背景以及意识形态背景，按场景顺序对整部影片进行了分析，发现影片中存在政治和性的双重阉割这一症候。通过对这个症候的分析，他们分析影片有意淡化了林肯的政治色彩，却又将他塑造为一个道德上的完美形象，这种道德上的至善赋予了他"神授"的权力，最终实现了创作者把林肯塑造成一个资产阶级英雄的意识形态意图。表面上看，影片的主题是林肯的青年时代，实际上，"它是把林肯的历史形象按神话和不朽的准则重新配制。"这样，"道德不仅仅抗拒政治而且超越历史，它也篡改了政治和历史。"②

除了前述几篇经典文献，欧达尔的《论缝合系统》（1969）、丹尼尔·达扬的《经典电影的引导代码》（1970）等文章同样根据精神分析理论，认为电影中的视点镜头、正反打镜头等也具有隐蔽的意识形态引导功能，它们伪装出事物在自动呈现自身的假象，然而却是在表述资本主义的谎言，从而缝合资产阶级意识形态裂隙。经典电影变成了"意识形态的杂技家"。

（三）意识形态电影批评的方法及意义

在具体的电影批评实践中，意识形态电影理论采用的方法可以称为"症候式"解析法，它主要有以下几种表现形式：

① [法]让－路易·博德里：《基本电影机器的意识形态效果》，载《外国电影理论文选》（下），李恒基、杨远婴主编，497 页，上海，上海文艺出版社，1995。
② [法]《〈电影手册〉编辑部》：《约翰·福特的〈少年林肯〉》，载《外国电影理论文选》（下），李恒基、杨远婴主编，685 页，上海，上海文艺出版社，1995。

（1）"破译"影片中的意识形态的编码，重现"询唤"机制赖以完成的叙事策略。让那些看起来似乎是理所应当，再自然不过的故事，那些无懈可击的现存秩序、规则呈现出其人为制造的神话性。阿尔都塞认为，阅读一个文本不仅要看它的显在话语，更需注意的是其没有直接说出来的无声话语，就像从无意识的症候去发掘深藏的病因一样："要看见那些看不见的东西，要看见那些'失察的东西'，要在充斥着的话语中辩论出缺乏的东西，在充满文字的文本中发现空白的地方。"① 这种方法被直接运用到了电影分析当中，《电影手册》编辑部在分析《少年林肯》时便明确提出："现在要做的是在一种积极读解的过程中通过对这些影片反复的格律分析，使它们说出包含在它们没说的中间那些它们必须说的东西，或揭露它们组成中应有而缺少的东西。"② 因此，对意识形态所隐蔽的种种话语策略的揭露和剖析，便成为意识形态批判的核心内容。如果说意识形态得以建构的前提是询唤的成功完成，那么意识形态批评想要做的就是打碎意识形态的神话式迷梦，将沉醉于其中，已经被成功询唤（或催眠）的主体重新唤醒。

（2）确立影片叙事、人物、结构等因素的特定编码、策略与某种特定意识形态之间的关联性。电影意识形态批评的最终的目的并不在这些表面的编码与策略本身，而在于揭示出产生它们的历史语境与权力话语机制。这正是福柯所说的，"重要的不是话语讲述的年代，而是讲述话语的年代。"意识形态批评在某种程度上与福柯的知识考古学方法相似。福柯亦认为，在所有看似中立的话语背后其实都潜藏着特定的权力关系。知识考古学将所有时代语境中诞生的文本都当作历史长河中的考古文献，透过它们去发掘出其背后的权力机制。

（3）一个狡黠的技巧：置意识形态于窘境。去寻找影片中自相矛盾，难以自圆其说的地方，从而揭示出其意识形态本质。伊格尔顿指出，"意识形态就是权力的迫切需要所产生或扭曲了的一种思想形式。但是它不仅留下了张力和不一致性的重要踪迹，而且代表着一种遮盖它所由产生的冲突的企图……意识形态是种种话语策略，对统治权力会感到难堪的现实予以移置、重铸或欺骗性的解说，为统治权力的自我合法化不遗余力。"③ 意识形态总想极力抹去或移置它内在的不一致与矛盾处，从而使自己呈现为一个完美无缺的神话。正因如此，症候式阅读将其关注的重心放在编码及策略中呈现出来的沉默、空白、断裂、矛盾与冲突之处，使之成为将意识形态神话彻底攻陷的突破口。

意识形态理论是一种作为批判理论的左翼理论。对于西方左翼知识分子们来说，运用意识形态理论对资本主义意识形态进行批判，成为他们进行文化意义上的政治斗争，争夺"文化霸权"的主要方式，这使意识形态电影理论在功能上发生了根本性的转向。它将西方马克思主义批判传统与解构主义相结合，为左翼知识分子通过电影批评介入社会现实提供了一种手段。这种方法此后被拓展到女性主义、后殖民主义思想当中，成为拆

① [法]阿尔都塞：《阅读〈资本论〉》，转引自孟登迎：《意识形态与主体建构》，68页，北京，中国社会科学出版社，2002。
② [法]《〈电影手册〉编辑部》：《约翰·福特的〈少年林肯〉》，载《外国电影理论文选》（下），李恒基、杨远婴主编，669页，上海，上海文艺出版社，1995。
③ [英]特里·伊格尔顿：《历史中的政治、哲学、爱欲》，马海良译，86页，北京，中国社会科学出版社，1999。

解资本主义、男性中心主义、白人中心主义、西方中心主义等文化霸权的战斗武器。

意识形态电影批评常常与女性主义电影理论、后殖民主义电影理论等相结合进行综合运用。从理论渊源上看，它们都与精神分析理论、结构主义及后结构主义理论有直接或间接的渊源关系。与精神分析致力于从文本中发掘深层无意识，与结构主义试图从能指下发现深隐的所指，从表层结构下发掘深层结构相类似，意识形态批评、女性主义批评、种族主义批评、身份/认同理论、后殖民主义批评等也纷纷去探寻文本背后那些根深蒂固的"无意识"如政治无意识、性别无意识、文化及种族无意识等。与反结构、反意义、反中心的后结构主义/解构主义相似，它们同样全力拆解资本主义文化霸权、男性中心主义、白人中心主义、西方中心主义等中心主义权威，对"压抑机制"的关注是它们共同的特点。

正因如此，美国文化学者凯尔纳提出了"多元文化的意识形态批判"的概念："意识形态除了包括阶级的权力以外，还应该加以扩展，以涵盖那些使得占有统治地位的性别和种族得以合法化的理论、观念文本和再现等。"[①] 扩展了的意识形态批评与文化研究成了一种同构关系，它实际上已经包括了分别以阶级、性、性别、种族/民族等为关注焦点的系列相关理论，即今日西方文化中所谓"文化政治"所涉及的范围，因此意识形态批评可以说是一种解构性批评。

（四）意识形态电影批评在中国电影研究中的运用

对中国电影理论界而言，意识形态批评是在1980年代中期通过积极的翻译行为引进的，主要译作有《意识形态和意识形态国家机器》（阿尔都塞著，李迅译）、《约翰·福特的〈少年林肯〉》（《电影手册》编辑部著，陈犀禾译）、《电影理论史评》（尼克·布朗著，徐建生译）、《电影与新方法》（张红军编）、《外国电影理论文选》（李恒基、杨远婴编）等。此后国内学者的相关批评专著有：胡菊彬《新中国电影意识形态史》（中国广播电视出版社，1995）、戴锦华《雾中风景》（北京大学出版社，2000）、《电影批评》（北京大学出版社，2004）、《镜与世俗神话——影片精读18例》（中国人民大学出版社，2004）、尹鸿《尹鸿影视时评》（河南大学出版社，2002）等。

中国电影的意识形态批评主要集中在两个"现象"上。其一是关于谢晋电影的争论。朱大可《谢晋电影模式的缺陷》首开意识形态批评的先声，这场热烈的讨论最终以钟惦棐《谢晋电影十思》的发表暂告一段落，但是几年后另一批学者将"谢晋电影模式"研究导向了深入。1990年第2期《当代电影》一连五篇论文对此现象进行讨论（包括汪晖《政治与道德及其置换的秘密》、李奕明《谢晋电影在中国电影史上的地位》、应雄《古典写作的璀璨黄昏》、戴锦华《历史与叙事》等）。作为新时期最为重要的电影现象，有关谢晋模式的讨论甚至延续到了世纪末（尹鸿《谢晋和他的"政治/伦理情节剧"模式——兼及谢晋90年代的电影创作》）。

① [美]道格拉斯·凯尔纳：《媒体文化——介于现代与后现代之间的文化研究、认同性与政治》，丁宁译，100页，北京，商务印书馆，2004。

其二便是 1990 年代初兴起的"经典解读/重读"活动，主要包括王一川《〈红高粱〉与中国意识形态氛围》、尹鸿《重读〈芙蓉镇〉》、李奕明《〈战火中的青春〉：叙事分析与历史图景解构》、应雄《〈农奴〉：叙事的张力》、马军骧《〈上海姑娘〉：革命女性及"观看"问题》、戴锦华《〈红旗谱〉：一座意识形态的浮桥》《〈青春之歌〉：历史视阈中的重读》、王土根（姚晓濛）《"无产阶级文化大革命"史/叙事/意识形态话语》《初级社会主义文化及中国电影（1949—1976）》、唐小兵《〈千万不要忘记〉——关于日常生活的焦虑及其现代性》、孟悦《〈白毛女〉演变的启示》等论文。在此活动中，不仅"十七年经典"被解读，新时期以来的"第四代"及"第五代"电影也被纳入意识形态批评的范畴，如邱静美《〈黄土地〉：一些意义的产生》，戴锦华《斜塔：重读第四代》《断桥：子一代的艺术》《〈霸王别姬〉：历史的景片》等文，此外，一些研究者也运用意识形态批评对中国大陆以外的影片进行解读，如张卫《〈蝶变〉读解》、伍晓明《〈末代皇帝〉：权力结构与个人》以及戴锦华对《阿甘正传》《夺宝奇兵》《飞越疯人院》《美国往事》《官方说法》等影片的解读。从 20 世纪末开始，尹鸿对以"主旋律"文化为主导的中国影视文化的系列批评也是一种意识形态批评。

图 5-40　意识形态批评提供了深入解读电影文化的"密码"

从批评方法上看，症候式阅读作为意识形态批评的基本方法，同样为中国电影研究者广泛使用。"破译"中国电影文化的意识形态编码，重现询唤机制赖以完成的叙事策略。在各种现代电影批评理论中，中国电影批评者最为擅长的就是意识形态批评。从第一篇引起重大反响的意识形态批评即朱大可《谢晋电影模式的缺陷》可以看出，文章已具有明确的"解码意识"——"在谢晋模式中包容着各种表层和深部的文化密码，它们服从着某些共同的结构、功能和特征"，在分析出"谢晋模式"中的美学特征、四项道德母题、性别叙事策略及所谓"电影儒学"后，文章最后呼吁："对谢晋模式进行密码

破译、重新估价和扬弃性超越,就成为某种紧迫的历史要求"。①朱大可文基本奠定了后来谢晋电影研究中的"解码/秘密发现"模式。比如后来汪晖的《政治与道德及其置换的秘密》就直接以"秘密"为题,从汪文对"统治合法性的信仰"建构的论述可以看出阿尔都塞"意识形态国家机器"及"询唤"理论的影响。

在《世纪之交:90 年代中国电影备忘》等系列文章中,尹鸿分析了 90 年代"主旋律"文化的叙事策略:伦理泛情化以及后来的国族主义转向。②文章指出虽然意识形态常常并不直接出场,但却通过对克己、奉献、集体本位和鞠躬尽瘁的伦理精神的强调来为观众进行爱国主义和集体主义的询唤,从而强化国家意识形态的凝聚力和合法性,对于伦理规范性和道德自律性的强调转化为对政治稳定性的维护,政治意识形态借助对伦理道德规范的肯定而与人们的日常生活产生了联系。这些影片在价值尺度上与 1980 年代,甚至"五四"时期以个性解放为核心的人道主义传统形成了明显的区别。同样,1990 年代末的国族主义叙事不仅通过对西方他者的否定转移了本土经验的焦虑,也通过霸权命名强化了稳定团结的合法性。不难看出,从"十七年"影片到 1990 年代的"主旋律"电影,中国学者在进行意识形态破译的过程中,政治与道德伦理的相互关系始终是意识形态批评的突破口、焦点和重心。

中国电影意识形态批评着重将特定编码、策略、意识形态支配力量和产生它们的历史语境紧密联系。布里森·汉德森模仿福柯的名言被一再引用:"重要的是讲述神话的年代,而不是神话所讲述的年代。"③许多论文将对于"故事时间"的再解读作为回顾当年那些"叙事时间"的考古文本。比如王土根(姚晓濛)解读"文革"样板戏的《"无产阶级文化大革命"史/叙事/意识形态话语》,直接将"叙事"和"话语"置于"历史"之后,明白无疑地透露出借影观史的意图,并指出在"文革"电影中叙事就是意识形态,样板戏的特定叙事模式将观影活动变成了对英雄和神话的参拜仪式。李奕明《〈战火中的青春〉:叙事分析与历史图景解构》用长达一半的篇幅讲述影片诞生的历史语境,分节标题被命名为"历史教科书""历史图景",足见作者对于"讲述话语的年代"的关切。戴锦华在解读《红旗谱》时发现,影片中叙事格局的低设置与大多数革命历史题材影片的明晰、单纯与激越形成了鲜明反差,呈现出"意识形态的超控与叙事闭锁的不完全",存在着"一条文本叙事肌理的裂隙"。文章最后证实,这样的"超控""不完全"和"裂隙"其实正是"1960 年"这样一个特殊时间节点的特定产物。

中国电影的意识形态批评还致力于发掘文本内部的症候性因素并由此来完成对文本意义/意识形态的拆解。"十七年"影片都经历了意识形态的严密"缝合",其内部逻辑上已经极尽精致与"完美",但这并不意味着它不存在内部的沉默与"裂隙"。许多研究者都从"十七年"及"文革"电影中发现了意识形态对于性与性别的阉割,爱情甚至性征从中国电影中的渐渐消失也成为令研究者感到触目惊心的历史现象。此外,在主流意识形态

① 朱大可:《谢晋电影模式的缺陷》,载上海《文汇报》,1986-7-18。
② 参见尹鸿:《尹鸿自选集》,107~112 页,上海,复旦大学出版社,2004。
③ [美]布里森·汉德森:《〈搜索者〉——一个美国的困境》,载《当代电影》,1990(3)

的坚固外表下，其内部各种文化因素之间可能存在相互冲突。比如陈思和就在以"民间"为名的系列文章中，指出从延安时代开始，"民间"就已经作为一种隐形结构潜伏在主流意识形态话语中成为叙事补充，在许多时候，甚至会成为文本的生命力之所在。在这些文章中，《刘三姐》《李双双》《林海雪原》《沙家浜》等影片得到了精彩的分析。

与陈思和相似，孟悦的《〈白毛女〉演变的启示》同样从民间意识切入，从《白毛女》的三个不同版本(歌剧、电影、样板戏)的差异性探讨了主流意识形态文化构成的复杂性。唐小兵的《〈千万不要忘记〉——关于日常生活的焦虑及其现代性》则从现代性视野入手，通过公共空间对私人空间的挤压现象，暗示出中国式现代性的内在悖论。尹鸿在对1990年代某些主旋律影片的解读中，也完成了他对时代性症候的指认。通过对影片《紧急迫降》的分析(《灾难与救助：主流电影文化的典型样本》)，尹鸿指出主旋律与商业化之间难以弥合的内在冲突正是中国主流电影文化所面对的症候性难题；在对影片《我的1919》的分析当中(《历史虚构与国族想象》)，作者敏感地发现了影片对于五四真实时代景观的回避，真实的1919年已经远远地被推向了历史的远方，它不过是"提供了一个虚拟的舞台"，演出的则是1999年的"慷慨激昂的国族想象"。

与西方意识形态批评一样，中国电影意识形态批评也具有综合运用各种理论与方法的特征。从1980年代中期的生涩到1990年代，经过几年的理论训练与批评操练，研究者们已经可以比较熟练地综合运用各种文本细读技巧，以意识形态批评为核心旨归，以符号学、叙事学为基本工具，以女性主义、精神分析为主要兼顾视野来展开自己的电影批评，并且取得了令人瞩目的成就。进入21世纪以后，随着商业电影大潮的兴起，产业研究、艺术研究成为重点，意识形态电影批评此前的辉煌似乎再难重现了。

五、女性主义电影理论

(一)思想背景：女性主义运动

女性主义电影是女性主义运动及其电影理论的产物。作为一种社会运动的女性主义(feminism，或译为女权主义)产生于西方20世纪初期，通常被认为迄今经历了两次大的发展浪潮。从20世纪初发端，到第一次世界大战期间，女性主义运动的第一次浪潮进入高峰期。这个阶段，女性主义者最基本的主张是争取男女平权，主要包括以女性选举权为核心的政治权利，女性平等就业权、男女同工同酬的经济权利，以及平等的受教育权利等。到20世纪二三十年代，西方女权主义运动在这些领域已取得了巨大成就。女性主义的第二次浪潮发生在20世纪六七十年代。这个阶段的女性主义分为若干不同的甚至是相互冲突的流派，如自由主义的女性主义、社会主义的女性主义、激进主义的女性主义、后现代主义的女性主义等。[①]

① 李银河：《女性权力的崛起》，72、76页，北京，中国社会科学出版社，1997。

正如作为女性主义第二次浪潮理论先驱的西蒙·波伏娃的经典著作《第二性》（1949）指出的那样："女人"并非是天生的，而是后天"生成"的。女性主义者要做的便是揭示出这种"将女人制造为女人"的社会与文化机制，并且去打破这种机制。如果说第一次浪潮阶段女性主义者追求的是某种"可见的"主要诉诸制度范畴的政治、经济和教育权利，那么在第二阶段，除了在各种基本权利方面继续推进之外，女性主义者开始更深入地探讨造成男女性别不平等的内在和泛化于社会生活、文化范畴的内部根源及其运作机制，它们是"深层的""广泛的"因而往往也是"隐形的""潜在的"和"不可见的"，对这些维系不平等性别秩序的内在根源及其运作机制的揭示、批判和破坏是第二阶段的女性主义运动的主要目的，事实上，这也正是作为女性主义运动重要组成部分的女性主义电影理论的基本目的。

（二）经典理论文献及运用

女性主义电影理论兴起于1970年代初，它的"身份"复杂性在于：首先，它既是作为社会运动的女性主义运动的产物，又是其在新发展阶段的重要组成部分，女性主义电影理论"可谓女性主义社会运动在传播媒介方面的理论和批评分支。"①其次，它也是20世纪六七十年代以来以法国为中心的后结构主义思想（以福柯、德里达、拉康、阿尔都塞等为代表）的产物，并且事实上它也凭借其理论建树成为批判和解构性的后结构主义理论的重要组成部分。其三，它将女性立场与符号学、精神分析理论、后结构主义思想相结合，开创出一套独具锋芒和鲜明特色的理论方法，并与意识形态电影批评、后殖民主义电影批评等理论流派一起共同构成

图 5-41　波伏娃是女性主义思想的先驱

了现代电影理论，不仅促进了作为一门学科的电影学的成熟，也使自己成为当时影响最为巨大的先锋文论之一。

劳拉·穆尔维的论文《视觉快感与叙事性电影》（1973）并非第一篇女性主义电影理论文献，但却被公认为女性主义电影理论最早产生巨大影响力、最具开创性，也是迄今为止女性主义电影理论最重要的经典文献之一，而劳拉·穆尔维本人也因此被视为女性主义电影理论的一面旗帜。

① ［美］尼克·布朗：《电影理论史评》，徐建生译，149页，北京，中国电影出版社，1994。

与结构主义透过"表层结构"去探寻"深层结构",透过"可见"去揭示"不可见",透过"能指/表征"去发现"所指/意义",穿越"意识"去发掘"无意识"一样,在穆尔维看来,以好莱坞为代表的叙事性电影内部隐含着一整套压抑女性主体,维系既有的父权社会性别秩序的观看模式与叙事策略。穆尔维借用了弗洛伊德的精神分析理论,认为电影观影的快感来自观看癖(scopophilia)与认同(identification)。看本身就是快感的源泉,观看的快感最早属于前生殖期的自淫,此后看的快感按照类同(analogy)的规律转到他人身上。观看癖的极端或倒错形式为窥淫癖(voyeurism)。电影院黑暗而封闭的观看情境为观众的窥淫癖提供了近乎"天然"的场所。而认同则发展了观看癖自恋的一面。观众将自身的欲望投射到银幕上的人物身上,由于在黑暗的影院中窥视/观影的观众此时已进入到一种类似婴儿的"退行"(regression)状态,按照拉康的"镜像理论",他们将镜像/银幕上的(主人公)影像误识为完满而真实的自我,并透过其行为而获得快感。

正是从观看癖与认同两个前提出发,穆尔维发现了主流娱乐电影中的性别操纵机制。银幕上出现的女性形象往往并非真实的女性自我,而是承载着男性主人公/观众欲望的能指对象,她们没有自我的欲望,而只能作为男性欲望的承载者,一个空洞的符号。"在一个由性的不平衡所安排的世界中,看的快感分裂为主动的/男性和被动的/女性。起决定作用的男人的眼光把他的幻想投射到照此风格化的的女人形体上。女人在她们那传统的裸露癖角色中同时被人看和被展示,她们的外貌被编码成强烈的视觉和色情感染力,从而能够把她们说成是具有被看性的内涵。作为性欲对象被展示出来的女人是色情奇观的主导动机:从封面女郎到脱衣舞女郎,从齐格非歌舞团女郎到勃斯贝•伯克莱歌舞剧的女郎,她承受视线,她迎合男性的欲望,指称他的欲望。""被展示的女人在两个层次上起作用:作为银幕故事中的人物的色情对象,以及作为观众厅内的观众的色情对象。"①经典好莱坞时期的"性感女神"如玛琳•黛德丽以及玛丽莲•梦露便是最典型的例子。

此外,经典好莱坞叙事法则中,男性/女性也对应着看/被看、主动/被动、积极/消极的结构性叙事功能,男性是事件的推动者、矛盾的解决者、行为的控制者、意义的创造者,当然,也必然是女性的拯救者。女性不可能有源于自身的需求与能动性,她只能承担男性角色的对位功能即作为被推动者、被拯救者而存在。对于(男性)观众而言,一方面可以通过对作为色情对象的女性形体的窥淫而获得快感,另一方面,又可以通过对男性主人公的认同,通过其在银幕空间上对女性的窥视/控制/占有而获得相应的快感,并间接地实现了对女性的控制与占有。

不仅如此,穆尔维还进一步分析了银幕中的女性角色之于男性主人公/观众的更复杂影响。根据精神分析理论,女性对于男性不仅是色情窥视与快感满足的对象,同时也

① [英]劳拉•穆尔维:《视觉快感和叙事性电影》,载《外国电影理论文选》(下),李恒基、杨远婴主编,568页,上海,上海文艺出版社,1995。

图 5-42　在"看—被看"模式下,女性只是男性的欲望能指

必然指称着由于阳物缺乏而带来的阉割（castration）焦虑,象征着男性成长的关键阶段即"俄狄浦斯情结"时期面临的创伤恐惧与威胁。而经典好莱坞电影中的男性无意识则往往通过两种方式来逃避这一阉割焦虑：其一,将神秘同时也难以驾驭和控制的女性"罪化",即使之成为需要检查、惩罚或拯救的对象,通过这一混合着窥淫癖与虐待狂机制的"解神秘化"过程,实现对女性的控制并使之屈从,从而得以象征性地克服女性引发的阉割焦虑；其二,将女性转化为保险而非危险的恋物对象,通过恋物的观看癖,创造对象的有形的美,把它变成自身就能令人满意的某种东西。希区柯克的影片（如《晕眩》《后窗》等）典型地混合了这两种手段,而斯登堡的影片（如《蓝天使》《摩洛哥》等）则更多使用了第二种方式。

穆尔维揭示出：在现存的文化表征系统中,女性被物化为欲望的客体而丧失了其自我的主体性与自主性。女性是被动的消极的被表述者,她们没有主动发声的可能,亦没有呈现和展示自我的需求与欲望的可能性。正是通过好莱坞电影的观看模式、表征模式与快感体验模式,男性—女性的角色/身份得以定型,他们各自承担/被赋予的功能则维系、固着和强化了现有的父权制性别权力秩序。面对这样的状况,女性主义者应做何为？在穆尔维看来,只有揭示出主流电影观看模式、表征模式对女性的剥削与压制,并彻底破坏其快感体验模式,才能创造出一条新的女性电影道路。"有人说,对快感或美进行分析,就是毁掉它。这正是本文的意图。那至今代表着电影历史的高峰的自我的满足和强化,必须受到攻击。"那种未来的新的电影形式,"超越了陈旧或压制的形式,或者敢于和常规的快感期望断绝关系,从而孕育出一个欲望的新语言。"①

① ［英］劳拉·穆尔维：《视觉快感和叙事性电影》,载《外国电影理论文选》（下）,李恒基、杨远婴主编,564 页,上海,上海文艺出版社,1995。

运用穆尔维的理论，许多影片可以获得新的阐释视角。比如韩国爱情片《我的野蛮女友》（2001）表面看来似乎以"女强男弱"的模式无情地嘲弄甚至颠覆了主流性别秩序，然而从女性主义角度深入解读影片会发现，它最终还是成为了主流性别秩序的一次有效驯服的证明。虽然在影片的前半段的确呈现了诸多女虐男的奇观，但到后半段观众才得知，"野蛮女友"实为"痴情女友"。她所有过火甚至近乎癫狂的"野蛮"行为不过是出于对死去男友的留恋，而对于男主人公的折磨正是她内心负疚的一个外化体现。原来"野蛮"行为的合法性不是来自女性权力本身，反是由男性权力（死去的男友）所赋予的，如果说观众最后能够对野蛮女友的疯狂行为达成谅解，那么这一潜在的"授权"起着至关重要的作用。从听到"十大规条"开始，野蛮女友"野蛮"行为开始大为收敛，直至影片最后，则已经完全转化为一个标准的淑女形象。可见影片名为野蛮，实际上却是一个"解野蛮"的过程。

按照劳拉·穆尔维的观点，男性主体若想进一步确认象征权力的获得，必须成功驱逐女性所引发的象征焦虑与创伤记忆。作为男权文化体现的主流商业电影必须通过其叙事结构对此进行象征性化解，其中最为重要的化解方式之一便是将女性的神秘非神秘化。《我的野蛮女友》采取的恰恰是这一"非神秘化"或"解野蛮化"的策略。

按这一逻辑，我们可以将这一过程理解为一个拯救或治疗过程。"野蛮女友"的野蛮行为显示她实是一个有轻度精神或心理疾患的亟须诊治的"病人"，而男友便是那个挺身而出的"医生"，对他而言，整个治疗过程虽然异常辛苦，代价昂贵，却自然将自我转化为受难的圣徒，所受的全部虐待反是其高贵品行的象征。在影片的前半段，女性权力对男性权力着实占据了上风，但是由于这一过程同时是一个治疗过程，因而女性权力反常优势地位的合法性便遭到了釜底抽薪的质疑，因为它是"有病的""野蛮的""非常态的"。由于治疗行为的有效，到影片最后"执手相看泪眼"之时，野蛮女友的所有"病征"已经完全解除，她重新成为男权文化中一个标准的"女性"形象，而她先前所引发的所有男性焦虑甚至恐惧则随之得以化解。《我的野蛮女友》通过女性由"野蛮"而"非野蛮"，由"妖魔化"而"非妖魔化"，由"病"而"愈"的过程内在地强化了男权/父权结构，验证了"父之法"（Law-of-the-Father）的神圣权威。

影片一度对性别权力关系的挑战看似破坏了男权社会的视听快感，然而它的叙事转化却在效果上进一步强化了这一快感。从开始的女性权力的极端张扬，到最后男性权力的再度巩固，影片显然证明了这一点。回头再看本片的片名。"My Sassy Girl"之sassy一词其实不仅指粗鲁无礼、野蛮或莽撞冒失，同时也有漂亮时髦、活泼俊俏之意，恰恰与片中野蛮/纯情女友或叛逆/回归的双重属性相暗合，更耐人寻味的是，野蛮女友不论如何野蛮，始终是"我的野蛮女友"，男性第一人称叙述早已标明了其"所有权"的归属——孙悟空本事再大，也是逃不过如来佛祖的手掌心的。可见，女性主义电影理论的确可以给影片的解读提供新的可能性。

当然，以穆尔维为代表的女性主义电影理论也留下了种种难以解决的问题。比如她对观影快感体验模式的分析都基于男性立场的假设，却未能回答女性观者为何也能从此

图 5-43 《我的野蛮女友》最终仍回归到了传统的性别秩序

类压制女性的影片中得到快感的问题。这些问题,包括穆尔维本人在内的种种后续研究都试图进行合理的解释,然而仍难称完满。

穆尔维之外,早期主要的女性主义电影理论代表人物及其作品还包括:梅约里·罗森(Majorie Rosen)的《爆米花维纳斯》(Popcorn Venus, 1973),这是第一本讨论电影中的女性形象的专著;克莱尔·约翰斯顿(Claire Johnston)主编的《论妇女的电影》(Notes on women's cinema, 1973),这是第一部女性主义电影理论文集;莫莉·哈斯科尔(Molly Haskell)的《从敬畏到强奸》(From reverence to Rape, 1974);琼·梅伦(Joan Mellen)的《新电影中的妇女及其性征》(Women and Their sexuality in the New Film, 1974);以及克里斯廷·格莱德希尔的论文《当代女性主义理论的最新发展》等。

(三)女性主义电影实践

随着女性主义电影理论的提出,一种新型的女性主义电影开始出现。从狭义上说,女性主义电影是自觉运用女性主义理论尤其是女性主义电影理论来制作的影片,而且其中相当部分是理论家自己参与创作的影片。早在1970年,就已经有几部女性主义纪录片问世,如《长成女性》(Growing Up Female)、《简妮的简妮》(Janie's Janie)、《三面夏娃》(Three Lives)、《女性电影》(The Wowan's Film)等,其中《三面夏娃》的创作者凯特·米丽特,正是女性主义理论的标志性人物之一,其经典著作《性政治》同样出版于1970年。劳拉·穆尔维也亲自参与到影片创作中,她与皮特·沃伦(Peter Wollen)先后联合编剧、导

演了《亚马逊女王：彭塞西利》（*Penthesilea: Queen of the Amazons*, 1974）以及《斯芬克斯之谜》（*Riddles of the Sphinx*, 1977）。在女性主义电影诞生之后，相应的各种女性电影节和影展开始出现，如纽约国际女性电影节、爱丁堡电影节女性影展、加拿大多伦多女性电影节、华盛顿女性电影节、芝加哥女性电影节等，此外各种女性电影期刊如《女性与电影》等也相继问世[①]。

从广义上看，女性主义电影指从女性主义立场自觉反省、批判和反抗既有的以父权制为核心的社会性别秩序，体现出女性主义思想的电影。它以女性的命运历程及情感体验为出发点，以父权制性别秩序为直接或潜在背景，以男女性别关系及其冲突为关注焦点，以反思性与批判性为基本立场。一般认为，《人•鬼•情》（1987）、《尼基塔》（1990）、《末路狂花》（1991）、《钢琴课》（1993）、《强我》（2000）、《时时刻刻》（2002）、《女人那话儿》（2003）、《女魔头》（2003）、《水果硬糖》（2005）等影片属于女性主义电影或具有女性主义因素。

图 5-44　经典的女性主义电影《末路狂花》

需要说明的是，女性主义电影并非以是否以女性为主人公，是否以女性为叙事中心，甚至也并非以女性的主动/强势与否来作为判断的依据。"理想型"的女性主义电影如穆尔维所假设的那样应是一种破坏性的电影，它反对主流电影的性别表征模式、观看模式与快感体验模式。因此，像《吉尔达》（1946）、《霹雳娇娃》（2000）等影片，尽管以女性为主人公和叙事中心，并在影片中具有主导强势地位，但她们仍然不过是男性的色情观看对象，仍然迎合着银幕上与银幕下的窥淫目光，其快感体验模式并未改变。而像《红字》（1995）、《查泰莱夫人的情人》（1981、1993）、《永不妥协》（2000）

① [英] 休•索海姆：《激情的疏离：女性主义电影理论导论》，艾晓明等译，4、5 页，桂林，广西师范大学出版社，2007。

等影片,或者并不以性别关系为焦点,或者并未表现出明显的性别批判意识,因而通常也未被视为女性主义电影。

总的来说,关于女性主义电影理论与女性主义电影,我们可以有以下结论:与好莱坞类型电影理论完全不同,类型片理论是在类型片发展成熟并进入工业化、规模化生产之后的理论总结或阐释,实践在先理论在后,在某种程度上,理论是实践的附庸,而女性主义电影则是在女性主义电影理论基础上发展起来的,理论在先实践在后,理论成熟而实践薄弱。狭义上的女性主义电影的实践是局部的、小众的,往往也是先锋性和实验性的,事实上它从没能进入一种商业化的规模化生产阶段,在常规的类型片分类中,也并没有独立的所谓"女性主义电影"类型。一种想要彻底打破主流电影观影快感模式的电影如何可能,始终是女性主义电影理论与其电影实践之间难以克服的矛盾,而女性主义电影如何在艰难求存的前提下扩大其影响力以实现其张扬女性权利的初衷,则是其一直面临的困境。

六、大众文化影视理论

(一)对大众文化的批判否定

大众文化的崛起是20世纪最为重要的文化现象之一。作为社会文化的重要组成部分,大众文化在与精英文化的竞争中展示出了越来越强大的惊人影响力。尤其是进入1960年代之后,随着西方后工业社会的来临,电子媒介、消费社会、流行文化成为新时代的几个标志性特征。大众文化如电影、电视、广告、流行期刊、MTV、摇滚乐等越来越成为时代文化的主流,传统的文化艺术形式如严肃文学、古典音乐、舞台艺术等逐渐被挤压到了文化的边缘位置。面对这种大众文化狂飙突进的现象,首先被激发起来的是强烈的批判声音。在20世纪的前半期,批评的声音主要来自英国的文化精英主义和德国的法兰克福学派。

1930年,英国文学批评家F. R. 利维斯出版了《大众文明和少数人文化》一书,对大众文化采取了明确的批评否定态度。在他看来,17世纪之前,英国还拥有一种生机勃勃的共同文化,但工业革命后被拆解成了"大众文明"和"少数人文化",前者是商业化的低劣的文化,如电影、广播、流行小说等,后者则代表着英国文学的伟大传统,属于"高雅文化"。他呼吁社会应当抵制大众文化的泛滥。利维斯出身社会精英阶层,他对大众文化的批判代表着一种保守主义的历史观,反映出文化精英知识分子对过去文化传统的依恋,对于新出现的文化在美学、道德与价值观上表现出强烈的排斥。利维斯甚至认为,现代社会的危机并不像马克思主义所诊断的那样只存在于经济领域,而是存在于精神文化领域。利维斯所开创的这种对大众文化的批判立场后来被称为"利维斯主义",在西方社会具有较大的影响。

对大众文化采取批判立场且影响深远的另一种声音来自德国的法兰克福学派。法兰

克福学派主要指德国法兰克福大学"社会研究中心"的学者群体，代表人物有 M.霍克海默、T.W.阿多诺、H.马尔库塞、E.弗罗姆、J.哈贝马斯等。研究中心创建于1923年，希特勒上台后中心先后迁往日内瓦、巴黎，"二战"后迁往纽约，1950年代部分成员返回联邦德国重建研究所，部分成员留在美国继续研究。

图 5-45　阿多诺

图 5-46　霍克海默

法兰克福学派对大众文化的批判理论主要形成发展于20世纪三四十年代。阿多诺、霍克海默等人对大众文化持完全否定的态度。在两人合写的《启蒙的辩证法》(1947)当中，他们认为，大众文化工业以大众传播和宣传媒体，如电影、电视、广告、广播、报纸、杂志等，操纵了非自发性的、虚假的、物化的文化，成为通过娱乐方式欺骗大众、束缚意识的工具。他们对大众文化的批判主要集中在以下几个方面：一、大众文化具有商品化的趋向和商品拜物教的特征。文化艺术沦为商品。二、大众文化生产具有标准化、统一化和同质化的特征，扼杀了艺术个性和人的精神创造力，并生产出一种同质的社会主体。三、大众文化具有强制性的支配力量，剥夺了个人的选择自由，控制和规范着文化消费者的需要。阿多诺等学者认为，大众文化的这种商品化、标准化、单面性、操纵性、控制性的特征，压制了人的主体意识，压抑了人的创造性和想象力的自由发挥，助长了工具理性，进一步削弱了在西方业已式微的"个体意识"和批判精神。①

今日流行的"文化工业"(culture industry)一词便是阿多诺和霍克海默的发明。他们在这一概念中想要表达的是当文化成为工业生产流水线上的产品之后，相应带来的复制、雷同、标准化、商品化倾向，它们只是为了满足人的生理快感的物质化产品，而不再是独立、纯粹的精神创造。大众文化提供的是一种娱乐的快感，而这种娱乐快感的文化对于大众而言只不过是一种麻醉剂，它使大众逃避现实，沉醉在幻想当中，逐渐丧失

① 罗钢、刘象愚：《前言：文化研究的历史、理论与方法》，载罗钢、刘象愚主编：《文化研究读本》，31页，北京，中国社会科学出版社，2000。

了应有的对于社会的批判性、反思性。正如阿多诺和霍克海默在《启蒙的辩证法》中指出的那样："快感总是意味着一无所思，意味着忘却痛苦，即便是身在痛苦之中。……娱乐许诺给人的自由，就是逃脱思想和否定。"①总之，大众文化产品是占主导地位的资产阶级欺骗大众的工具，它以娱乐的外观诱使大众深陷其中，直至放弃抵抗。

类似法兰克福学派的对于大众文化的激烈批判观点一直持续到了 21 世纪。在精英主义学者看来，大众文化浮浅的思想，娱乐的外表拒绝了对于社会的深入思考，将人变成了无脑的动物。美国学者尼尔·波兹曼在出版于 2003 年的《娱乐至死》当中，对电视媒介的全面娱乐化倾向进行了有力的批判："这是一个娱乐之城，在这里，一切公众话语都日渐以娱乐的方式出现，并成为一种文化精神。我们的政治、宗教、新闻、体育、教育和商业都心甘情愿地成为娱乐的附庸，毫无怨言，甚至无声无息，其结果是我们成了一个娱乐至死的物种。"②波兹曼的批判在中西方都引起了强烈的共鸣，说明对于大众文化的反思视角直到今天都仍未过时。

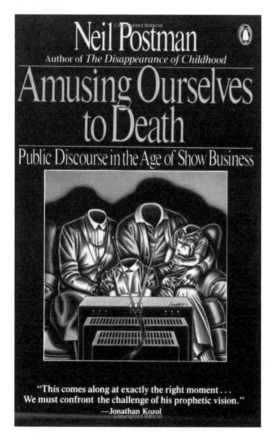

图 5-47 《娱乐至死》对电视文化进行了犀利的批判

（二）大众文化研究的转向

1930—1950 年代，对于大众文化的研究其实主要在于大众文化批判。当时人们对于"大众文化"使用的术语是 mass culture，这一概念与 mass society 一样，都包含着对于原子般一盘散沙的社会大众的不屑与贬义。但是，到 1950 年代末期，大众文化的研究发生了重要的转向，大众文化的内在价值逐渐开始被发掘和肯定。相应地，此前贬义的 mass culture 也开始被中性的术语 popular culture 所代替。

大众文化研究的转向要追溯到 1958 年的两本著作。其一是法国的结构主义思想家罗兰·巴尔特所著的《神话学》。在本书中，巴尔特从摔跤、玩具、广告之类的日常生活中的大众文化入手，进行了细致的文本分析，而这种待遇此前只有那些经典文学文本才可能拥有。另一本著作则

① 转引自陆扬：《大众文化面面观》，载陆扬、王毅主编：《大众文化研究》，3 页，上海，上海三联书店，2001。
② [美]尼尔·波兹曼：《娱乐至死》，章艳译，4 页，桂林，广西师范大学出版社，2004。

是英国学者理查德·霍加特的《文化的用途》。霍加特幼年时期在工人街区长大，因此能够避免利维斯等人高高在上的精英化的评价视角，他以"二战"前和"二战"后英国工人阶级的文化生活为研究对象，用民族志方法（即源于人类学的实地调查研究方法）深入到工人阶级的日常生活当中，"自内而外"地分析了大众文化如流行音乐、通俗期刊等对工人阶级的文化影响。霍加特在书中分析了两个时期的大众文化，一是1930年代（也是霍加特的青年成长时期）的通俗文化在工人生活中的作用，另一个则是1950年代美国式娱乐文化的冲击。对于前者，霍加特不乏温情地描述并肯定了通俗文化的正面和积极价值，对于后者，则主要持一种批判性态度。

虽然在价值判断上霍加特或多或少地受到利维斯传统的影响，试图对不同的大众文化建立起一种评判标准，但霍加特的研究仍然是开创性的，它奠定了文化研究的基础：其一，以大众文化为焦点，虽然"我们不能把文化研究简单地归结为大众文化研究，但大众文化显然是文化研究关注的中心，如果谈文化研究而不谈大众文化，就如同出演《哈姆雷特》却缺少了王子。"①其二，借鉴民族志研究方法，不是孤立地研究文本，而是将它们与具体的日常生活相联系来考察其作用；其三，与政治学、社会学、人类学等其他学科交叉的跨学科视野。

一般认为，文化研究是由霍加特所开创的，其他代表人物还包括雷蒙·威廉斯、E.P.汤普逊、斯图尔特·霍尔等。威廉斯在《文化与社会》（1958）当中，为文化的概念赋予了一种新内涵，他将文化看作是一种整体的生活方式，不仅包含语言和文学，还包括制度、风俗、习惯、生产组织、家庭结构、交流方式等，这样，文化分析就成了对整体生活方式的研究。在这一点上，威廉斯与霍加特是相同的。E.P.汤普逊在《英国工人阶级的形成》（1963）中认为，文化不仅是一种整体的生活方式，也是不同生活方式之间的斗争。文化是不同利益集团和社会力量相互竞争和冲突的结果。将文化看作一种权力、一种竞争，这种观点可以说是后来阿尔都塞、葛兰西理论的先声。将文化理解为一种生活方式，在这种广义的文化层面来研究大众文化，霍加特等人的研究共同开创了文化研究的"文化主义传统"。

1963年，霍加特创建（CCCS），该中心的宗旨是研究"文化形式、文化实践和文化机构及其与社会和社会变迁的关系"。从此以伯明翰大学为大本营，文化研究先在英国取得大发展，此后拓展到美国及其他西方国家。整体来看，文化研究与传统的文学研究有着重要的差异：传统文学研究注重历

图5-48　理查德·霍加特创立了"文化研究"的研究方向

① 罗钢、刘象愚：《前言：文化研究的历史、理论与方法》，载罗钢、刘象愚主编：《文化研究读本》，31页，北京，中国社会科学出版社，2000。

史经典、精英文化、主流文化，具有象牙塔式的封闭性，而文化研究则注重研究当代文化、大众文化，重视被主流文化排斥的边缘文化和亚文化（如工人阶级亚文化、女性文化、被压迫民族的文化经验和文化身份等），注意与社会保持密切的联系，关注文化中蕴含的权力关系及其运作机制，如文化政策的制定与实施，提倡一种跨学科、超学科甚至是反学科的态度与研究方法。[1]1970年代，斯图尔特·霍尔接任伯明翰大学当代文化研究中心主任，作为学术的文化研究与阶级、种族和性别相关的社会运动相结合，在理论与社会实践上都产生了巨大的影响。

关于"阶级"方面的研究：1970年代后期，伯明翰中心相继出版了一系列研究工人阶级文化的著作，如《工人阶级文化》（1979）、《仪式抵抗》（1976）、《制服危机》（1979）等。他们"强调工人阶级文化的异质性和复杂性。"认为工人阶级内部存在不同的种族、性别、年龄、地域及劳动分工因素，并不存在一种具有统一本质的工人阶级文化，也不存在铁板一块的工人阶级意识，存在的只是各种相互竞争的工人阶级亚文化，每一种亚文化都有其"独特的生活方式"。比如英国工人阶级青少年亚文化常以某种"反文化"的形式出现：奇装异服、离经叛道的生活方式（光头仔、飞车党、嬉皮士、摇滚乐）。他们认为这种亚文化构成了对体现中产阶级价值观念的英国主流文化的一种象征形式的反抗。

关于"性别"方面的研究：从1970年代开始，由于女性主义和民权运动的兴起和左翼知识界思想兴趣的转移，性别和种族文化再现问题在文化研究中逐渐被重视起来。女性主义认为，女性长期以来遭受的压迫与大众文化对女性形象的再现模式直接相关。女性主义的文化研究主要有两支，一支是美国女性主义者，一支是英国的文化研究学者。伯明翰中心的一些女性学者，如朱利叶·米歇尔、米切利·巴蕾特、安吉拉·麦克卢比等，将女性视角与工人阶级亚文化研究相结合，考察了这些亚文化如何影响了女性的文化身份。在电影研究领域，英国学者劳拉·穆尔维则贡献了女性主义电影理论的经典文献。

关于"种族"方面的研究：这些研究主要来自一些出身于第三世界或西方国家少数民族的学者。在揭露西方国家对被殖民被压迫民族的文化再现时，著名反殖民主义思想家法侬提出的"善恶对立寓言"产生了广泛的影响。他认为，这是西方殖民主义者制造的殖民话语的一个基本模式，虽常以各种变化形式出现，如文明与野蛮、高尚与低贱、强大与弱小、理性与感性、中心与边缘、普遍与个别等，但不变的是，在对峙的双方中，西方永远代表着前者，代表着善，而东方或被殖民地民族则永远代表着后者，代表着恶。关于这一点，巴勒斯坦裔的美国学者赛义德一针见血地揭示出了其本质："西方与东方的关系是一种权力关系，一种支配关系，一种不断变化的复杂的霸权关系。"他在《东方主义》（1978）一书中，借助福柯和葛兰西的理论，分析了西方在其对东方的文化再现中呈现出来的这种霸权关系。他认为，从古希腊开始，在欧洲各种历史、哲学、文学

[1] 罗钢、刘象愚：《前言：文化研究的历史、理论与方法》，载罗钢、刘象愚主编：《文化研究读本》，1页，北京，中国社会科学出版社，2000。

和其他著作中呈现出来的东方,并非作为一种历史存在的真实的东方,而是欧洲人的一种文化构想物,一种人为的话语实践,欧洲人用这种虚构的文化上的"他者"来陪衬和确证自身的优越,维护自己的利益,为自己的侵略扩张服务。《东方主义》直接推动了八九十年代后殖民主义理论的崛起。正如文化研究中的"性别研究"与女性主义有密切联系一样,文化研究中的"种族研究"与后殖民主义理论也有相当程度的重合。[①]

不论是阶级、性别还是种族研究,文化研究真正揭示出来的,是大众文化如何塑造了不同阶层的大众对于自身文化身份的想象,而这样的想象又如何深刻地影响了他们的日常行为、思维方式和心理特征。因此从广义上看,它们都属于"文化身份理论"。

(三)文化权力的协商与斗争场域

到1970年代,文化研究逐渐分成了两极,一极是以伯明翰中心学者为代表的"文化主义研究传统",探讨大众文化在塑造文化身份上发挥的作用,倾向于肯定大众文化的作用。

另一极则是以阿尔都塞理论为代表的"结构主义传统",强调包括大众传媒在内的"意识形态机器"将民众询唤为"主体"的强大力量,将大众文化看作是专横地统治大众思想的工具。这种理论上的分歧在不同的学科领域表现得非常明显,比如结构主义传统主要被应用在影视艺术和通俗文学研究当中(比如意识形态电影理论),而文化主义传统则在历史和社会学内部独霸天下,特别是关于工人阶级"生活文化"和"生活方式"的研究。两种视角逐渐变成了截然对立的两极:要么是结构主义的,要么是文化主义的。为了超越这种非此即彼的两极视角,学者们重新将目光投向了法国理论家葛兰西。

在英国学者托尼·本内特看来,葛兰西理论的关键点在于,他用"霸权"的概念代替了"统治"的概念。对葛兰西来说,文化霸权并不是一种简单的、赤裸裸的压迫和支配关系,由统治阶级把自己的意识形态强制地灌输给从属阶级。霸权的形成需要依赖被统治者的某种自愿的赞同,依赖某种一致的舆论和意见的形成,而这是一个过程和斗争的结果。"统治集团的支配权并不是通过操纵群众来取得的,为了取得支配权,统治阶级必须与对立的社会集团、阶级以及他们的价值观念进行谈判,这种谈判的结果是一种真正的调停。换言之,霸权并不是通过剪除其对立面,而是通过将对立一方的利益接纳到自身来维系的。为了说服那些心甘情愿接受其领导的人,统治阶级的政治取向必须有所修正,这就使得意识形态中任何简单的对立,都被这一过程消解了。"[②]"资产阶级之所以成为霸权阶级、领导阶级,其前提是资产阶级意识形态必须在不同程度上能够容纳对抗阶级的文化和价值,为它们提供空间。资产阶级霸权的巩固不在于消灭工人阶级的文化,而在于联系工人阶级的文化形式,并且在此一形式的表征中来组建资产阶级的文化和意识形态。"[③]如此一来,大众文化领域成了资产阶级与被统治阶级之间的一种

① 前述阶级、种族、性别等方面的研究和影响,转引自罗钢、刘象愚:《前言:文化研究的历史、理论与方法》,载罗钢、刘象愚主编:《文化研究读本》,22~29页,北京,中国社会科学出版社,2000。
② [英]托尼·本内特:《英国文化研究导论》,转引自罗钢、刘象愚主编:《文化研究读本》,17页,北京,中国社会科学出版社,2000。
③ [英]托尼·本内特:《大众文化与"转向葛兰西"》,载陆扬、王毅选编:《大众文化研究》,64页,上海,上海三联书店,2001。

文化谈判、协商和斗争的场域，这种理解将文化研究原本分隔的两极调和了起来，既强调资产阶级的意识形态强制力，也肯定被统治阶级的借助文化来表达自我的能动性。

图 5-49　斯图尔特·霍尔

斯图尔特·霍尔也提出了相似的观点。他在《文化研究：两种范式》中对比分析了文化主义研究与结构主义研究各自的活力因素及其局限性，认为需要通过葛兰西的理论完成对两种极端化理论的超越。总而言之，大众文化既非阿尔都塞式的先验的宿命，也非法兰克福学派所称的彻头彻尾的欺骗，当然也不完全是文化主义者对大众文化的浪漫主义的肯定；大众文化既是支配的，又是对抗的，它是由统治阶级获得霸权的努力与被统治阶级对霸权的抵抗共同构成的。在《编码，解码》一文中，霍尔批评了流行的单向性的传播学理论，认为信息的编码及传播只是一个环节，它还需要进行解码才能真正完成信息的传播。但是，解码释读出来的信息与编码的信息可能并不能完全对应。存在着三种不同的解码方式：第一种是主导—霸权的地位（dominant-hegemonic position），在此情况下，编码和解码使用的符码是一致的，接受者完全按照生产者期待的方式去理解文本的意义。第二种是通过协商符码（negotiated code）来解码，它结合了吸纳和对抗两种因素，解码出来的信息既包含编码者的信息，也包含接受者自主生产出来的信息。第三种是采用对抗符码解码。它可以以一种"全然相反的方式去解码信息"。[①]这种情况就像"正话反听"，接受者将所有信息都按其相反的方向去理解。总之，大众文化是一个谈判和斗争的场域：受众不是被先天决定的"主体"，也非等待被洗脑灌输的文化白痴，而是具有自己能动性的主体。

① ［英］斯图尔特·霍尔：《编码，解码》，载罗钢、刘象愚主编：《文化研究读本》，358 页，北京，中国社会科学出版社，2000。

受众可以自主地产生意义，甚至，自主性的解读可以成为处于被控制被支配地位的社会阶层抵制、反抗统治阶级控制与支配的一种方式，这种观点在美国文化研究学者约翰·菲斯克（又译费斯克）那里得到了最为充分的阐释。

图 5-50　约翰·菲斯克

菲斯克认为，社会存在两种经济：金融经济和文化经济。金融经济中流通的是财富，而这个财富在金融经济中的流通对于支配者来说是可预见、可操控的，但文化经济的运行与之完全不同，在文化经济中，交换和流通的不是财富，而是意义、快乐和社会身份，而这个意义、快乐对于生产者 / 支配者来说则是不可预见、不可控的，控制意义和快乐的生产的是观众 / 消费者。在金融经济中，生产者 / 支配者拥有绝对的权力，而在文化经济中，观众拥有的权力似乎更大。

与法兰克福学派式的理解完全不同，菲斯克认为，大众文化的受众并不是只能被动地接受统治阶级欺骗的"文化笨蛋"，并不是没有鉴别能力的、被动而无助的群体。受众可以自主地解读文化商品，他们才是真正意义上的生产者。在文化经济中，观众拥有相当大的权力。比如洪美恩（Ien Ang）在对全球热播的美国电视连续剧《达拉斯》（又译《豪门恩怨》）进行受众接受研究时发现，世界各地的观众对于本剧的理解可谓大相径庭，喜爱、憎恶、矛盾含混等情感态度同时存在，而一个荷兰的马克思主义者，同时也是一个女性主义者的观众甚至能从这个充满资本主义符号和意识形态的故事中，找到对资本主义体系的批判，并从中得到观赏的快感。所以，意义是由观众自主地创造出来的，"文化经济的商品，不是意义与快乐的承载者或传递者，而是意义与快乐的激励者。产生意义 / 快乐最后成了消费者的责任，也是为了消费者自身的利益。"①

不仅如此，自主地生产意义还可以成为受众抵制、抵抗统治阶级意识形态的重要方式。菲斯克把大众文化中的权力集团与民众之间的关系比喻成占领军与游击队战士之间的冲突。在观看一部主流影视作品的过程中，观众可以有意回避、拒绝生产者试图传达的意义 / 信息，或者反之进而对其进行嘲讽、调侃、丑化式解读，并且在此过程中创造出抵制性的意义和快乐，从而将之当作与统治意识形态的一种对抗。"大众文化充斥着双关语，其意义成倍增加，并避开了社会秩序的各种准则，淹没了其规范。双关语的泛滥为戏拟、颠覆或逆转提供了机会；……身体的快乐提供了狂欢式、规避性的、解放性

① ［美］约翰·菲斯克：《电视文化》，祁阿红、张鲲译，451 页，北京，商务印书馆，2005。

的实践——它们形成了一片大众地带,在这里霸权的影响最弱,这或许是一片霸权触及不到的区域。"①"资产阶级文化资本经常遭到反对、质疑、排斥、丑化与回避,这是经济资本没来没有遇到过的。""这种大众文化资本中,包含了受支配者可以用来表达并提升自身利益的意义与快乐。""这些赋予受支配者权力的意识形态,使他们能够产生抵制性的意义和快乐——这种意义与快乐本身就是某种形式的社会权力。"②

这种现象不仅发生在西方社会,在国内的影视文化当中也不难发现。对特定意义模式的回避已经是一种常见的现象,比如对于某些仍然遵循僵化陈旧的意识形态、粗糙低劣的制作观念生产出来的所谓"主旋律"宣传式影视作品,观众通常选择"用脚投票""用遥控器投票",以惨淡的票房和收视率表达对这些作品的不满,以及对其试图传达的意义的规避。观众并不会不加选择地接受影视生产者的观点,比如张艺谋的电影《英雄》(2002)站在帝王视角为秦始皇的战争进行了辩护,尽管影片获得了巨大的票房成功,但影片所蕴含的"英雄史观""强权史观""法西斯美学"却引发了民间激烈的反弹和抨击。网络上大量流行着对于秦王、无名、残剑等的戏仿和调侃。

陈凯歌的影片《无极》(2004)遭遇"一个馒头引发的血案"的例子则更为著名。表面上看起来,恶搞视频只是一个个人创作,但它在网络上的风行无疑反映出普遍存在于观众当中的对于影片的不满。近年来源于影视剧作品的诸多网络流行语,如"贱人就是矫情",或"元芳,你怎么看?"等都明显带着反讽与恶搞的成分,但从另一角度看它们未尝没有包含受众的某种抵制性解读。在今天的网络时代,影视评论的互动性、即时性已经大大增强,网民对"抗日雷剧""穿越剧""古装剧"的各种戏仿和调侃,正是意义的抵制性的自主生产,这也就是菲斯克所说的,"同质的支配力量始终会遭遇异质力量的抵制。""这种抵制有多种形式……最小的政治主动性是规避性的身体的快乐,是对支配性意识形态及其规范的坚持不懈的拒绝。"③

菲斯克认为,社会权力的运作有两种形式,一种是符号权力,一种是社会权力,前者是建立意义、快乐与社会身份的权力,后者是建立社会经济体系的权力。大众文化运作的权力领域主要是符号权力领域。在金融经济中,观众或许是无权无势的弱者,但在文化经济当中,观众则拥有了巨大的权力,尽管这种权力只是一种象征性的符号权力。正是在这样的理解当中,菲斯克对大众文化的性质和功能进行了这样的描述:"大众文化是由居于从属地位的人们为了从那些资源中获取自己的利益而创造出来的……大众文化是从内部和底层创造出来的,而不是像大众文化理论家所认为的那样是从外部和上层强加的。在社会控制之外始终存在着大众文化的某种因素,它避开了或对抗着霸权力量。"④"社会权力和符号权力是一枚硬币的两面。对意义和拥有创造意义权利的社会

① [美]约翰·菲斯克:《解读大众文化》,杨全强译,6页,南京,南京大学出版社,2001。
② [美]约翰·菲斯克:《电视文化》,祁阿红、张鲲译,452页,北京,商务印书馆,2005。
③ [美]约翰·菲斯克:《解读大众文化》,杨全强译,8页,南京,南京大学出版社,2001。
④ [美]约翰·菲斯克:《解读大众文化》,杨全强译,2页,南京,南京大学出版社,2001。

图 5-51　《英雄》因其蕴含的"强权史观"和"法西斯美学"而广受抨击

群体发起挑战,是确立亚文化身份以及这些身份所维系的社会差异的重要部分。娱乐领域是快乐、意义和社会身份的领域。""维持亚文化多样性本身也许不能产生直接的政治作用,但在广义的政治功效层面上,多样性的力量十分重要。"①

总的来看,文化研究在西方属于批判学派的范畴,它与强调科学性、实证性的经验学派有着根本性的差异。批判学派在西方是典型的具有左翼色彩的学术流派,不论是以学派形式集体出现的法兰克福学派和伯明翰学派,还是以个体形式出现的葛兰西、阿尔都塞等,他们都共享着马克思主义意识形态前提,即认为资本主义社会的基本结构是作为统治者的资产阶级与作为被统治者的人民(尤指工人阶级)之间的对立与对抗关系。在文化研究者眼中,"社会被看成是一种等级的、对抗的社会关系系列,其特征是,居于次要地位的阶级、性别、种族、族群和民族阶层是受压迫的。"而研究者们的使命则是去详细地说明"文化的诸种形式是如何或巩固社会的控制,或使得人们能抵制与抗争这

① [美] 约翰·菲斯克:《电视文化》,祁阿红、张鲲译,470 页,北京,商务印书馆,2005。

种控制。"[①]当这种思想被拓展到种族、性、性别等领域时,社会则被理解为处于弱势地位的种族、性、性别群体对于强势群体的反抗。所以,归根到底,文化研究的实质是一种文化政治理论。

七、世界电影理论发展趋势

(一)对"大理论"的批评与反思

1996年,大卫·波德威尔和诺埃尔·卡罗尔主编出版《后理论:重建电影研究》,书中把现代电影理论分为两种类型:20世纪60至70年代的"主体—位置"理论和20世纪80年代的文化主义理论,并将之统称为"大理论"(grand theory,源于利奥塔的"宏大叙事")。前者主要包括结构主义电影理论、精神分析电影理论、电影符号学、女性主义电影理论、意识形态电影理论等;后者主要包括法兰克福学派的文化主义、后现代主义和文化研究三个方面。其实两种理论都属于批判理论的范畴,它们都致力于揭示出电影/文化的运作模式,揭示出神话得以被讲述,认同得以形成的机制,从而使个体能够自觉反抗这些模式、机制及其背后的意识形态,抵抗"询唤",拒绝成为被建构的"主体",抗拒那个被结构出来的先验的"位置"(此即波德威尔将它们命名为"主体—位置"理论的原因),建构起自觉和独立的主体地位,而不是这种被操纵的主体位置。

波德威尔首先肯定了现代电影理论的贡献,正是由于它们的出现,电影理论和电影史才开始成为学术研究的一部分。1960年代中期电影理论课程在北美高校开始成为人文学科的选修课,此后电影理论在高等教育中的拓展开始出现在英国、法国和德国等西方国家。在此阶段,电影理论的研究仍是相当薄弱的。波德威尔举例说,1970年代的一个大学生在一个暑期就可以将所有的电影研究著作看完,但此后随着电影理论研究进入高校,电影理论研究获得大发展,各种研究论著飞速激增,至今已可谓汗牛

图 5-52 大卫·波德威尔

[①] [美]道格拉斯·凯尔纳:《媒体文化——介于现代与后现代之间的文化研究、认同性与政治》,丁宁译,54页,北京,商务印书馆,2004。

充栋。而经过学院化改造的电影理论所教授的主要并非如何欣赏影片和制作影片的规则或秘诀,而是成为了一门与传播学、结构主义符号学、人类学、心理学、文化学、意识形态理论等密切结合的学科。

波德威尔继而分析了"大理论"所存在的局限性。"大理论"是一种批判理论,一种宏大叙事。"大理论最著名的化身是由各种学说规则构成的聚合体,这些清规戒律来自拉康的精神分析、结构主义符号学、后结构主义文学理论以及各种变异了的阿尔都塞式的马克思主义。""大理论被提高成为不可或缺的参照系,以供人们去理解所有的电影现象:电影观众行为、电影文本的建构、电影社会与政治的功能以及电影技术与工业的发展。"[1]正如前面已经指出的那样,结构主义理论、精神分析理论、意识形态理论成为了现代电影理论的基础,以至于在1970—1990年代,绝大多数的电影理论研究都属于这种"大理论",它们都与这三种理论有着紧密的关系。

波德威尔认为,"主体—位置"理论与文化主义具有一致性:在价值观上,它们都以西方马克思主义思想为基础,以阶级斗争的两分法为内在的前提,认为人类的实践与机构都是社会的建构,前者关注的是主体的构造,后者关注的是意义的构造;在方法论上,它们都以结构主义和精神分析为重要的工具,都受到法国理论的深刻影响,"唯福柯、布尔迪厄、鲍德里亚、拉康、阿尔都塞是举"。卡罗尔也对"大理论"进行了批评,当结构主义、精神分析、意识形态理论成为"金科玉律"的时候,"政治正确"就变成了第一位的,在他看来,这使学术研究渐渐走上了邪路,同时也必然会导致电影研究内部与外部的自我检查制度。

正因为认为过去几十年间的"大理论"存在问题,波德威尔等人提出了一种新的研究方法,即"中间层面的研究"(middle-level),所谓中间,意指介于传统理论与大理论之间的研究。相比之下,它更接近传统的学术研究,试图兼顾经验性与理论性。"中间层面的研究"具体可以包括以下类型的研究:对电影制作者、文类和民族电影进行经验主义的研究;史学研究(比如经济力量与管理原则如何对电影制作、发行和放映的机制产生影响);电影文体风格史研究等。这些研究由问题而不是由理论驱动,因而学者们可以在电影美学、机制、受众反应之间跨越传统的界限。不是从主体性、意识形态或总体文化的意义建立理论,而是根据特定的现象建构理论。总之,电影研究需要摆脱那几个统治了几十年的作为"宏大叙事"的"金科玉律","中间层面研究的程式说明了你不必在某一个研究领域里运用一种包罗万象的宏大理论去指导工作。……不需要运用关于主体性或关于文化的限定性的哲学臆断,也不需要单一意义的形而上学假设、认识论假设或政治学假设——简言之,不需要受到某种宏大理论的拘囿。""真正的研究无需诉诸那些用来构成所有循规蹈矩的电影反思基础的理论学说","电影研究无须借助精神分析也可以开展起来","真正的电影学术探讨无须采用由电影研究定式所认可的

[1] [美]大卫•鲍德韦尔、诺埃尔•卡罗尔主编:《后理论:重建电影研究》,麦永雄等译,5页,北京,中国社会科学出版社,2000。

精神分析模式也能进行。"①不难发现，波德威尔所倡导的"中间层面的研究"主要是一种倾向实证主义或经验主义的研究。

在过去的几十年间，"大理论"曾经产生了许多具体和积极的现实影响，它们对阶级、性别、性、种族/民族的多元权利表达已经使一种"多元文化观"（"政治正确"）成为西方社会的文化主流，不仅在理论层面，更在社会实践层面极大地影响了当代西方文化的基本格局。但另一方面，当解构成为唯一目的，当反中心成为唯一的中心，当意识形态成为绝对标准，当结构主义、精神分析、意识形态成为唯一的方法论，"大理论"本身也必然走向单一和僵化，其理论活力也开始削弱。"大理论"的意义在于其批判性和反思性，作为批判理论的"大理论"在解构方面犀利无比，但当它试图进行建构时却显得幼稚偏激，这也是它的一个明显问题。

（二）从文化批判走向实用主义

电影理论可分为实用性研究和理论性研究，1950 年代末以前的研究大部分属于前者，1960—1990 年代的研究大部分属于后者。1980 年代，法国结构主义思潮衰退，结构主义符号学的电影理论也减弱了影响。1990 年代以来，各国电影理论越来越开始趋向实用性和经验性研究，电影研究终于重新与实践相结合，不再只是书斋里的学问。在有的学者看来，无论是从职业的规模还是从学术活跃度来看，美国已成为电影理论的主要舞台。美国电影研究的教育科研体系具有明显的面向实用技术和实用艺术风格学的倾向，而之前曾经风光一时的欧洲批判理论则渐渐被纳入"电影理论史"教科书内。

正如学者李幼蒸所指出的那样，美国电影研究具有经验主义、实用主义、技术主义的特征，以电影制作为中心，将电影产品作为唯一或主要的对象：比如风格研究、技术研究、认知心理研究、电影经济学研究等。这些研究着重于其实用性，无意探寻电影背后的社会文化深层内涵。相反，此前法国学派的研究首先则在于与研究对象保持距离，非为服务于电影制作，亦非为电影企业及产业发展出谋划策，而是独立地分析电影的制作、消费、观赏的意义和价值等问题。两种电影研究方向各有不同的学术和社会功用：实用知识的存在是为了使用对象，理论知识的存在是为了认识对象；美国理论关注技术性和娱乐性条件，法国理论关注人文科学和精神世界；美国实用主义理论更多地联系于电影企业，法国符号学理论更多地联系于人文学术。②

反观 1920 年代苏联电影、1940 年代意大利电影、1950 年代法国电影，以及 1960 年代电影批评家们打算通过电影改造大众人生观，如今在西方都已成过眼烟云。电影理论以电影娱乐主义的全面胜利和电影意识形态批评的全面败退暂时告终。这种转向源于

① [美]大卫·鲍德韦尔、诺埃尔·卡罗尔主编：《后理论：重建电影研究》，麦永雄等译，38 页，北京，中国社会科学出版社，2000。
② 李幼蒸：《回顾麦茨：符号学与电影理论》，载《电影与方法：符号学文选》，352 页，北京，生活·读书·新知三联书店，2002。

人文学科的发展和社会思想的变迁。1960、1970年代是西方社会思潮风云激荡的时代，是充满青春激情和叛逆色彩的理想主义岁月，绝非一个实用理性和经济利益至上的时代，正因如此，法国结构主义符号学才得以从容地探索文化对象的结构、功能，意识形态批评才得以按照抽象学理去探索电影机构、文本、对象、观赏的意义，并将理论作为斗争的武器。而在今天的功利主义时代，根基于学院制度和学术体系的实用与经验理论的胜利，"是人文学术组织能力的胜利，是电影研究适应经济市场规律能力的胜利。"①

改革开放以来，中国电影理论的发展也走过了一条相似的道路。改革开放之初，电影理论聚焦于电影语言、电影观念的现代化问题。1979年，导演张暖忻、电影评论家李陀联合发表论文《谈电影语言的现代化》，文中对于"文革"以来电影只重所谓"内容"而忽略电影艺术形式的现象忧心忡忡，呼吁无论从理论上还是实践上都应立即开展对电影艺术的表现形式的研究，要"认真分析、研究、总结世界电影艺术语言的变化和发展，寻找其中的某些规律性，以便借鉴和从中汲取营养，以促进我们电影语言的更新和进步，促进我们的电影艺术更快地发展"。②在此基础上，一些西方现代主义电影大师如安东尼奥尼、费里尼、阿仑·雷乃等的影片为中国电影界所关注，其电影语言被自觉地运用于电影实践，如《沙鸥》（1981）、《小街》（1981）等，这种电影语言的现代化意识、创新意识到了《一个和八个》（1984）、《黄土地》（1984）时达到了一个顶峰。这种发展与中国导演们自觉的理论意识不无关系。

长期隔离于世界电影理论发展的中国电影理论界开始"补课"。1985年之前，主要补的是传统电影理论的课，"电影语言的现代化"便属于这个范畴。1985年之后，中国电影理论界引进的则是现代电影理论。前述"大理论"电影理论如结构主义思想、精神分析电影理论、意识形态电影理论等被大量译介，电影研究者自觉地将它们应用到电影研究当中，形成了电影理论的热潮，其中最为引人瞩目的无疑是意识形态电影理论，这种研究风气一直持续了将近二十年。

2003年之后，随着中国电影开启产业化改革大幕，波德威尔所指的"中间层面的研究"开始兴起，其中最为兴盛的无疑是电影产业的研究，具体来说，电影产业政策研究、电影制片研究、电影发行研究、电影影院市场研究、受众研究、合拍片研究、电影海外传播研究等经验性、应用性研究迅速成为电影研究的热点与焦点，此外，电影与国家形象、国家软实力研究，乃至与"一带一路"等国家战略有关的电影文化传播研究等对策研究同样受到了前所未有的重视，而此前基于"大理论"的各种批判性研究开始走向边缘化。与此相应的是，一批曾经致力于意识形态电影理论、大众文化层面电影理论研究并早已取得丰硕成果的电影学者，也逐渐转移到了应用性、对策性电影研究的领域。对于电影产业或国家文化产业来说，经验性、应用性、对策性的研究都有其重要价

① 李幼蒸：《回顾麦茨：符号学与电影理论》，载《电影与方法：符号学文选》，350页，北京，生活·读书·新知三联书店，2002。
② 张暖忻、李陀：《谈电影语言的现代化》，载《电影艺术》，1979（3）。

值，但电影理论研究转向如此彻底，未免也让人感到遗憾。事实上，中国电影理论从"大理论"向"中间层面"研究的转向，并非发生在中国的特例，其实正是世界范围内电影理论研究转向的一个缩影。

尽管"大理论"已经衰落，但它的价值不会就此消逝。正如有学者指出的那样，"在回顾六七十年代的往事时仍应看到，电影作品的理论的（思想性的、意识形态的）分析方法的经久性意义，不在于其批评观点和结论的完全确当，而在于其对文艺作品、电影作品采取的理性认知态度和已取得的正反实践经验。"包括电影意识形态批评在内的各种"大理论""为我们提供了对待文化品的一种批评性态度，一种非功利主义的求真态度，一种不是追求市场功能而是追求精神价值和生活意义的反文化商业主义态度。"① 这种态度，永远是电影理论研究所需要的，也永远不会真正过时。

本节思考题

1. 请简述传统电影理论与现代电影理论的差异性。
2. 请简述结构主义理论的基本观点。
3. 请简要评述传统的"电影语言"研究。
4. 试评析麦茨的电影语言学研究及其局限性。
5. 请简述结构主义与叙事学的关联。
6. 请简述文学叙事学的基本理论观点。
7. 电影叙事学大致可以分为哪两大类？
8. 什么是"故事""叙事""情节"？
9. 什么是"叙事时序""叙事时长""叙事频率"？
10. 电影叙事中的"叙述人"包括哪几种类型？
11. 如何评价电影叙事学理论？
12. 试简要对比第一电影符号学与第二电影符号学的差异。
13. 为何电影被比喻为"画、窗、梦、镜"？试进行分析阐释。
14. 请概要评析麦茨的经典理论著作《想象的能指》。
15. 请概述意识形态理论的主要代表性观点。
16. 请评析电影意识形态理论的主要观点、研究方法及理论意义。
17. 女性主义电影理论的社会与思想渊源是什么？如何评价女性主义电影理论与实践的关系？

① 李幼蒸：《回顾麦茨：符号学与电影理论》，载《电影与方法：符号学文选》，351~352页，北京，生活•读书•新知三联书店，2002。

18. 试评析女性主义电影理论的经典文献《视觉快感与叙事性电影》。
19. 试评析文化精英主义、法兰克福学派等对于大众流行文化的批判理论。
20. 文化研究是如何兴起的？最初都包括哪些代表人物和代表性的理论研究？
21. 试评析文化研究中的"文化协商"理论。
22. 试评析菲斯克的大众文化理论。
23. 何为"大理论"？其特点、成就和局限性是什么？
24. 如何看待"大理论"的相对衰落和经验主义研究的崛起？

附 录

附录 A 世界电影大事记

1825 年
- 英国人费东和派里斯发明"幻盘"（Thaumatrope），使图像连续成为可能。

1832 年
- 比利时人约瑟夫·普拉托利用视觉暂留原理制作出"诡盘"（phenakistiscope）。

1834 年
- 英国人霍尔纳发明"走马盘"（Zoetrope）。

1877 年
- 英国人迈布里奇尝试用多相机连续拍摄马的运动。

1882 年
- 法国人马莱发明摄影枪（photographic gun），即连续摄影机。

1891 年
- 爱迪生和其助手发明活动摄影机（kinetograph）以及电影视镜（kinetoscope）。

1895 年
- 德国人麦克斯·斯科拉达诺夫斯基于 11 月在柏林放映了自己拍摄的电影短片。
- 卢米埃尔兄弟发明活动电影机（cinematographe）并获专利。12 月 28 日，他们在巴黎一家咖啡馆放映了《水浇园丁》等 12 部一分钟的短片，这一天被看作电影诞生的日子。

1896 年
- 8 月 11 日，一名法国游客在上海徐园"又一村"放映了一部电影短片，这一天被认为是电影传入中国的日子。

1897 年
- 9 月 5 日，上海《游戏报》第 74 号发表《观美国影戏记》，本文是目前发现的中国最早的影评。

1902 年

- 法国的梅里爱拍出《月球旅行记》。他创造性地运用了各种电影特技效果，结合自己的想象，拍摄出大量幻想式电影，在卢米埃尔之外开创了电影的戏剧主义或表现主义传统。

1903 年

- 美国的埃德温·鲍特完成《火车大劫案》，开创西部片传统。在同年拍摄的《一个美国消防队员的生活》中，他第一次尝试从两个不同的视点来表现同一动作。

1905 年

- 北京丰泰照相馆拍摄出中国第一部电影《定军山》，导演为照相馆老板任庆泰（字景丰），主演为京剧名伶谭鑫培。然而 1909 年丰泰照相馆被一场大火付之一炬，本片以及一批最早的电影均未能幸免。

1908 年

- 电影专利公司成立。在 1908 年至 1911 年期间，专利公司主宰着整个美国电影工业。

1909 年

- 以第一位女演员弗洛伦斯·劳伦斯（《传记女郎》）在银幕上使用真实姓名为标志，明星制开始在美国出现。

1910 年

- 为逃避专利公司的控制，大批电影人纷纷西进。最终洛杉矶地区开始成为美国最重要的电影生产中心，这便是后来的好莱坞。

1911 年

- 意大利人卡努杜发表《第七艺术宣言》，第一次宣称电影是一种独立的艺术，是三种空间艺术（绘画、建筑、雕塑）和三种时间艺术（诗歌、音乐、舞蹈）的综合，亦即所谓的"第七艺术"。从此"第七艺术"成为电影艺术的代名词。

1912 年

- 电影专利公司败诉。其后，华尔街大财团开始插手电影业，经过竞争和兼并，到 1920 年代只剩下环球、米高梅、20 世纪福克斯、华纳、雷电华、派拉蒙、联美、哥伦比亚等八家大电影公司。
- 塞纳特建立启斯东制片厂，这是后来制片厂制度的雏形。

1913 年

- 张石川、郑正秋完成《难夫难妻》，这是中国人拍摄的第一部正式的电影故事片。从此，中国人开始用影像语言讲述发生在中国大地上的故事。"家庭与伦理"成为中国

电影的核心主题，这一牢固的艺术传统一直延续至今。

● 黎明伟拍摄完成香港电影史上第一部中国人编导制作的电影《庄子试妻》。其妻严姗姗在片中饰演婢女，成为香港电影史，也是中国电影史上第一位女演员。

● 意大利史诗性电影《暴君焚城录》(又译《你往何处去》)在国际市场引起观看热潮。本片及次年的《卡比利亚》对格里菲斯后来的创作产生了重要影响。

1915 年

● 格里菲斯具有里程碑意义的影片《一个国家的诞生》获得空前成功。

1916 年

● 格里菲斯的《党同伐异》(1916)开创史诗巨片的先河，然而却遭到票房惨败。

● 张石川导演《黑籍冤魂》，片中出现了中国电影史上最早的运动镜头。

1919 年

● 卓别林在好莱坞自行建立电影厂，成为第一个独立制片的艺术家。此后他陆续拍摄出《淘金记》(1925)、《城市之光》(1931)、《摩登时代》(1936)、《大独裁者》(1940)等杰作。

1920 年

● 德国导演罗伯特·维内的表现主义影片《卡里加里博士》公映。其他的表现主义导演还有弗里茨·朗格、茂瑙等。

● 苏联导演库里肖夫成立电影工作室，在以后几年的实验中发现了一种电影剪辑的特殊效果，即"库里肖夫效应"，为后来的蒙太奇理论奠定了基础。

1922 年

● 罗伯特·弗拉哈迪的人类学纪录片《北方的纳努克》开始放映，引起轰动。此后他还拍摄了《亚兰岛》《路易斯安那故事》等纪录片。

● 张石川、郑正秋等成立明星影片股份有限公司。这是二三十年代中国经营时间最长、影响最大的电影公司之一。同年拍摄的《掷果缘》是现存最早的中国电影。

● 沟口健二完成处女作《爱情复苏之日》。后来他成为日本最著名的导演之一，一生中拍摄了一百部电影，代表作有《西鹤一代女》(1951)、《雨月物语》(1952)等。

1923 年

● 谢尔曼·杜拉克完成印象派电影《微笑的布德夫人》。法国印象派电影是1920年代欧洲持续时间最长的电影运动(1918—1929)。其他主要的法国印象派导演还有阿贝尔·冈斯、路易·德吕克、让·爱浦斯坦等。

● 德国著名导演刘别谦来到好莱坞，在他之后，更多欧洲电影人才来到美国。

● 明星电影公司拍出《孤儿救祖记》，中国默片电影的黄金时代由此开始。片中女主

角王汉伦成为中国电影史上第一位职业女演员，同时她也是中国最早的电影明星。

1924 年

● 费尔南德·莱热完成《机械的芭蕾》，这部先锋派短片把机械运动的物体与现实生活的片断并列在一起。

1925 年

● 爱森斯坦拍摄完成《战舰波将金号》。这部震惊世界的作品后来被公认为电影史上最伟大的影片之一。爱森斯坦的主要作品还有《罢工》《十月》等。他与普多夫金等导演是苏联蒙太奇学派的代表人物。

1926 年

● 普多夫金完成《母亲》的拍摄。本片进一步推动了蒙太奇学派的发展。

● 天一公司拍摄的《梁祝痛史》（胡蝶主演）掀起稗史片热潮。这是中国影史上的第一次商业电影浪潮。次年，武侠片以及武侠神怪片（代表作为《火烧红莲寺》）热潮兴起，成为后来的武侠片或神怪片的雏形。

1927 年

● 10 月 6 日，第一部有声电影《爵士歌王》在美国首映。

● 美国电影艺术与科学学院（Academy of Motion Arts and Sciences）成立，1929 年开始颁发年度奖项即奥斯卡奖。

● 小津安二郎完成处女作《忏悔之刀》。此后他成为日本最著名的导演之一，代表作品主要有《晚春》（1949）、《东京物语》（1953）、《秋日和》（1960）、《秋刀鱼之味》（1962）等。

1928 年

● 西班牙导演路易斯·布努埃尔完成著名的超现实主义作品《一条安达鲁狗》。此后他的《黄金时代》（1930）、《白昼美人》（1967）、《资产阶级审慎的魅力》（1972）等影片成为电影史上超现实主义的杰作。

1929 年

● 电影放映的速度标准被规定为每秒 24 格。

● 长达十年的英国纪录片运动在格里尔逊的带动下展开。

1930 年

● 路易斯·迈尔斯通的《西线无战事》坚定地宣扬和平主义，成为最著名的战争影片之一。

● 罗明佑创立联华影业公司。联华与明星公司一道成为新中国成立前最著名最有影响的电影公司。联华成立后，开始了"复兴国片运动"，这可以看作是后来"新兴电影运动"

的先声。

- 电影《野草闲花》（孙瑜导演）的插曲《寻兄词》成为中国电影中的第一支歌曲。

1931 年

- 明星公司出品中国第一部有声电影《歌女红牡丹》（张石川导演，胡蝶主演）。

1932 年

- 威尼斯电影节创办。这是世界上第一个国际电影节，被称作"国际电影节之父"。

1933 年

- 恐怖片《金刚》轰动美国。
- 郑正秋、孙瑜、洪深、田汉、夏衍等成立中国电影文化协会，标志着"新兴电影运动"全面展开。同年出现《狂流》（夏衍编剧，程步高导演）、《三个摩登女性》（田汉编剧，卜万苍导演）、《城市之夜》（费穆导演）、《都会的早晨》（蔡楚生编导）、《小玩意》（孙瑜编导）等进步影片。
- 在《明星日报》发起的影后选举活动中，胡蝶得票最高，成为"中国电影影后"。

1934 年

- 美国共和党人威廉·海斯负责主持制定了民间检查法《海斯法典》，禁拍、禁演一切不道德的影片（暴力或色情）。这一法典直到 60 年代末才被废除。
- 蔡楚生编导的《渔光曲》上映，创下连映 84 天的新纪录。次年影片参加莫斯科电影节获得荣誉奖，这是中国电影第一次在国际电影节获奖。
- 吴永刚导演的《神女》上映。本片被公认为中国无声片的杰作，主演阮玲玉在此片中的表演亦达到了她演艺生涯的最高峰。次年，阮玲玉自杀，年仅 25 岁。
- 小林一郎创建东宝电影公司。东宝与日活、松竹三家公司成为日本最大的三家电影公司。

1935 年

- 世界上第一部彩色影片《浮华世界》在美国公映。
- 里芬斯塔尔完成纪录片《意志的胜利》。此后她还拍摄了《奥林匹亚》（1936）。这两部影片与德国纳粹的关系使里芬斯塔尔成为电影纪录片历史上最具争议的人物之一。
- 《风云儿女》（田汉、夏衍编剧，许幸之导演）完成并上映。影片主题歌《义勇军进行曲》（田汉作词，聂耳作曲）后来成为中华人民共和国国歌。

1936 年

- 袁牧之完成影片《马路天使》（赵丹、周璇主演）。片中由田汉作词，贺绿汀作曲，周璇演唱的插曲《四季歌》成为百年中国电影史上最著名的电影歌曲之一。

1937 年
- 第一部达到正片长度的动画片《白雪公主和七个小矮人》完成。
- 美国导演帕尔·劳伦斯完成著名的纪录电影《河》。

1938 年
- 1月29日,中华全国电影界抗敌协会成立。此后中国电影人完成了《保卫我们的土地》《八百壮士》《塞上风云》等影片,鼓舞前方战士的士气和后方人民抗战的信心和勇气,以电影的方式参与抗战。
- 八路军总政治部成立"延安电影团"。在其存在的7年期间摄制的《延安和八路军》《南泥湾》等纪录片成为弥足珍贵的历史资料。
- 法国诗意现实主义代表导演让·雷诺阿完成《大幻灭》。次年完成《游戏规则》。

1939 年
- 约翰·福特完成《关山飞渡》,本片被看作是西部片的成熟之作。不仅是西部片,喜剧片、歌舞片、强盗片、战争片、科幻片、爱情片、恐怖片等类型片也开始走向定型。好莱坞开始凭借这些类型片称霸世界。
- 《乱世佳人》获得10项奥斯卡金像奖,克拉克·盖博和费雯·丽成为国际巨星。
- 希区柯克来到好莱坞。到美国后的第一部影片《蝴蝶梦》(1940)即获奥斯卡最佳影片奖,之后终其一生留在美国发展,成为最为著名的悬念片大师。

1941 年
- 奥逊·威尔斯完成《公民凯恩》。这是百年电影史上最为著名,也是影响最为深远的电影之一。
- 约翰·休斯顿完成《马耳他之鹰》。本片被认为是黑色电影(Film Noir)的起源。

1942 年
- 美国导演卡普拉开始创作《我们为何而战》系列电影。

1945 年
- 罗西里尼拍出《罗马,不设防的城市》,拉开意大利新现实主义运动的序幕。此后,德·西卡的《偷自行车的人》(1948)、《风烛泪》(1952),维斯康蒂的《大地在波动》(1948),德·桑蒂斯的《罗马11时》(1952)等新现实主义运动经典作品先后问世,成为电影纪实美学的光辉典范。新现实主义运动一直持续到1950年代初。

1946 年
- 戛纳电影节、洛迦诺电影节、卡洛维发利电影节创办。同年威尼斯电影节恢复举办。此后陆续有爱丁堡(1947)、柏林(1951)、墨尔本(1952)、悉尼(1954)、旧金山与伦敦(1957)、莫斯科与巴塞罗那(1959)等电影节创办。

- 大卫·里恩完成《相见恨晚》。此后他凭借《桂河桥》《阿拉伯的劳伦斯》《日瓦戈医生》等影片成为世界著名导演。
- 美国电影票房达到创纪录的17亿美元。

1947年

- 好莱坞发生震惊世界的非美活动调查和黑名单运动,好莱坞电影受到沉重打击,世界电影发展重心渐渐从美国向欧洲转移。
- 艾利亚·卡赞创办美国演员养成所,以斯坦尼斯拉夫斯基体系对演员进行表演训练。这些训练在马龙·白兰度主演的《码头风云》以及《欲望号街车》等影片中得到了体现。
- 《八千里路云和月》(史东山编导,白杨、陶金主演)成为中国在抗战胜利后第一部引起巨大社会影响的电影。
- 《一江春水向东流》(蔡楚生、郑君里编导)连映三个多月,观众达70多万人次,创造国产电影前所未有的纪录。本片为上下集的鸿篇巨制,以史诗的气魄,通过一个普通家庭的离乱遭际,折射出亿万中国人在八年抗战期间的历史命运。"家"与"国"在影片中的象征性对应关系显然延续了中国文化中的"家国"一体的传统。本片直到20世纪八十年代仍在影院中上映,是百年中国电影史上生命力最长的电影之一。

1948年

- 美国最高法院在"派拉蒙诉讼案"的审理中裁定,电影制片厂对院线的拥有违反了反垄断法,并要求制片厂必须与其院线脱钩。此举对好莱坞制片厂构成重大打击。
- 法国导演阿斯·特吕克提出"摄影机即自来水笔"的著名观点,直接启发了未来的"作者电影论"。
- 费穆完成《小城之春》。这部文人电影或知识分子电影在当时湮没无闻,直到20世纪八、九十年代以来才开始得到越来越高的评价,被认为是百年中国电影最优秀的作品之一。
- 费穆导演、梅兰芳主演的《生死恨》成为中国第一部彩色电影。

1949年

- 新中国第一部电影故事片《桥》(王滨导演)由东北电影制片厂完成。
- 《阿里山风云》(张彻编导)在台湾开拍,这是第一部台湾(国语)电影。片中歌曲《高山青》传唱至今。
- 第一部黄飞鸿电影《黄飞鸿传》(胡鹏导演,关德兴主演)完成并在香港上映,从此"黄飞鸿电影"以其系列电影数量之多成为世界影史上的一个奇迹。

1950年

- 《乌鸦与麻雀》上映,事实上这部影片从1949年4月就已开拍。本片获1949—1955年优秀电影奖一等奖。

1951年

- 黑泽明导演的《罗生门》获威尼斯电影节金狮奖以及奥斯卡最佳外语片奖。黑泽明由此成为世界著名导演，日本电影亦受到世界影坛关注。黑泽明的主要代表作品还有《七武士》（1954）、《蜘蛛巢城》（1957）、《影子武士》（1980）、《乱》（1985）、《八月狂想曲》（1991）等。
- 法国导演布莱松完成《一个乡村牧师的日记》。本片与后来的《死囚越狱》（1956）、《扒手》（1959）等影片成为布莱松的代表作品。
- 安德烈·巴赞创办《电影手册》。这本世界上最具影响力的电影杂志后来成为新浪潮运动的大本营，巴赞则被称为法国"新浪潮之父"。
- 5月20日，《人民日报》发表社论《应当重视电影〈武训传〉的讨论》，全国开始批判《武训传》（孙瑜编导）的运动，首开以政治批判代替学术批评的先河。

1952年

- 齐纳曼拍摄了《正午》（美国）。这是一部以西部片之名讽喻现实的寓言式的影片。

1953年

- 美国出现影史上第一部立体声宽银幕电影《礼服》（又译《长袍》）。此后，一系列巨片相继问世，如《战争与和平》（1956）、《宾虚》（1959）、《斯巴达克斯》（1960）、《埃及艳后》（1963）等。

1956年

- 意大利导演费里尼的《大路》获奥斯卡金像奖，赢得国际影坛的关注。其后他的《甜蜜的生活》（1960）、《八部半》（1963）分别获得戛纳电影节金棕榈奖和奥斯卡奖。
- 中国电影评论家钟惦棐发表《电影的锣鼓》，抨击了电影界存在的种种流弊。在次年开始的"反右"运动中，《电影的锣鼓》被当作电影界的"右派纲领"遭到批判。

1957年

- 苏联导演米哈伊尔·卡拉托佐夫的《雁南飞》获戛纳电影节金棕榈奖。
- 瑞典导演英格玛·伯格曼的《第七封印》获得戛纳电影节金棕榈奖（并列）。此后伯格曼的《野草莓》（1958）、《犹在镜中》（1961）、《处女泉》（1962）、《冬日之光》（1963）、《芳妮和亚历山大》（1984）等影片不断获奖，伯格曼成为"作者电影"最具代表性的导演之一。
- 八一电影制片厂拍摄的《柳堡的故事》在新中国电影创作中首次打破了描写现役军人爱情的题材禁区。影片歌曲《九九艳阳天》传唱至今。

1958年

- 巴赞去世。他的《电影是什么？》成为影响深远的里程碑式的电影美学巨著。

- 中国电影界掀起"大跃进",全国电影产量达到创纪录的 105 部,其中大部分是粗制滥造之作。

1959 年

- 法国"新浪潮"在本年戛纳电影节上异军突起,戈达尔(《精疲力尽》)、特吕弗(《四百击》)、阿仑·雷乃(《广岛之恋》)开始成为闻名世界的大导演。1959—1961 年为新浪潮的黄金时代,三年间共涌现出 67 名新导演,拍出 100 部影片。法国新浪潮运动的影响极为深远,1960 年代之后许多国家和地区都开始出现自己的电影新浪潮运动。
- 中国电影迎来一次高峰。《林家铺子》《林则徐》《聂耳》《青春之歌》《今天我休息》《五朵金花》《万水千山》《战火中的青春》等优秀影片问世。

1960 年

- 意大利导演米开朗基罗·安东尼奥尼完成具有现代主义风格的代表作《奇遇》。他的主要作品还有《夜》(1961)、《蚀》(1962)、《红色沙漠》(1964)、《放大》(1966)等。
- 大岛渚完成《青春残酷物语》,标志着日本新浪潮电影运动的开始。除了大岛渚,其他新浪潮导演还有吉田喜重(《秋津温泉》)、今村昌平(《猪和军舰》《鳗鱼》)、新藤兼人(《裸岛》)等。
- 克拉考尔出版《电影的本性》。这是继巴赞《电影是什么?》之后最为著名的写实主义电影美学巨著。

1962 年

- 2 月,德国年轻电影工作者发表《奥伯豪森宣言》,掀开新德国电影运动序幕。这一运动的主要导演包括法斯宾德(《玛丽亚·布劳恩的婚姻》)、施隆多夫(《铁皮鼓》)、赫尔措格(《人人为自己,上帝反大家》)、文德斯(《德克萨斯的巴黎》)等。
- 《伊万的童年》获威尼斯金狮奖,塔科夫斯基成为苏联新电影的代表。他的代表作还有《潜行者》《镜子》《乡愁》《飞向太空》《牺牲》等。
- 《大众电影》杂志创办"百花奖",这是中国电影史上第一次全国性的观众评奖活动。三个月内收到近 12 万张选票,选出"最佳故事片"(《红色娘子军》)、"最佳导演"(谢晋)、"最佳男演员"(崔嵬《红旗谱》)、"最佳女演员"(祝希娟《红色娘子军》)、"最佳配角奖"(陈强《红色娘子军》)等奖项。
- 台湾电影金马奖创办。该奖由台湾电影事业发展基金会赞助,是台湾影响最大的电影文化活动。每年举办一届,主要评选对象为台湾电影,后扩展到香港电影,1990 年代后将大陆电影也纳入评选范围。现在是一个世界华语电影年度评选的奖项。
- 佩德·迪·安德拉德等人导演完成《贫民窟故事五则》,揭开了巴西"新兴电影"运动的序幕。此运动将电影看作一种社会变革的工具和政治解放的武器,主要的导演还

有鲁伊·格拉、尼尔森·佩雷拉·多斯·桑托斯、格劳贝尔·罗沙等。

1963年

- 米洛斯·福尔曼完成处女作《黑彼得》。捷克新浪潮电影运动在1963—1967年间达到顶峰。后来福尔曼在好莱坞拍摄的《飞越疯人院》（1976）、《莫扎特》（1984）都获得了巨大成功。
- 香港导演李翰祥导演的黄梅调电影《梁山伯与祝英台》风靡港台，此后几年港台银幕充斥黄梅调。
- 台湾导演李行拍摄《蚵女》，开始"健康写实"电影潮流。
- 谢铁骊导演的知识分子电影《早春二月》被认为宣扬了资产阶级的人道主义、人性论，遭到全国范围的批判。

1964年

- 罗曼·波兰斯基凭借《水中刀》获得威尼斯电影节最佳导演奖，将波兰新电影运动推向一个高潮。同时期的著名导演还有斯科立莫夫斯基（《没有特殊的标记》）。
- 法国电影理论家克里斯蒂安·麦茨出版《电影：语言还是言语》，标志着第一电影符号学的问世。其他相关著作还有帕索里尼的《诗的电影》、温别尔托·艾柯的《电影符码的分节》等。

1966年

- 2月，江青《部队文艺工作座谈会纪要》出笼。纪要认为文艺界存在一条"反党反社会主义的黑线"，《抓壮丁》《兵临城下》等10多部电影被点名批评，事实上，几乎所有的"十七年"电影都遭到否定和批判。此后，"文革"开始。

1967年

- 阿瑟·佩恩导演的《邦妮和克莱德》标志着新好莱坞的崛起。新好莱坞在各方面呈现出与旧好莱坞的区别。世界电影开始进入一个多元与综合的新阶段。
- 张彻《独臂刀》引发香港武侠电影狂潮，张彻成为最卖座的武侠片导演，"阳刚美学"成为其标志性风格。

1968年

- 法国巴黎发生"五月风暴"。这一政治事件深刻地影响了西方电影及电影理论的发展。次年，阿尔都塞发表著名的论文《意识形态与意识形态国家机器》，对电影批评产生重大影响。
- 美国电影协会（MPAA）以影片分级制度取代了审查制度，《海斯法典》寿终正寝，此举对美国电影的发展产生了深刻影响。
- 索拉纳斯与赫提诺完成长达四小时的《燃火的时刻》，将阿根廷自1960年代以来的

"第三电影"运动推向高潮。

1970 年

- 希腊导演安哲洛普洛斯完成自己的第一部长片《重建》。后来他凭借《雾中风景》(1988)、《尤里西斯的生命之旅》(1995)、《永恒的一天》(1998)等影片成为世界闻名的大导演。
- 法国《电影手册》编辑部发表《约翰·福特的〈少年林肯〉》一文,标志着当代电影理论中意识形态批评的确立。
- 在江青授意下"样板戏"开始陆续被拍成电影,共有《智取威虎山》(1970)、《红灯记》(1970)、《沙家浜》(1971)、《红色娘子军》(1971)、《奇袭白虎团》(1972)、《龙江颂》(1972)、《白毛女》(1972)、《海港》(1973)、《杜鹃山》(1974)、《平原作战》(1974)等。"高大全""三突出"成为这些影片基本的创作原则。

1971 年

- 李小龙《唐山大兄》轰动中国香港及东南亚,此后他的《精武门》(1972)、《猛龙过江》(1972)、《龙争虎斗》(1973)、《死亡游戏》(1973)连创香港电影票房纪录,并成功打入美国商业院线。李小龙成为中国影史上第一位世界知名的超级功夫电影明星,或者说,第一位世界知名的中国电影明星。1973 年,李小龙神秘死亡。如流星划过夜空的李小龙,为香港电影留下一段传奇。

1972 年

- 曾担任《巴顿将军》编剧的科波拉执导《教父》,影片获得奥斯卡三项大奖,标志着 1960 年代末以来异军突起的新一代"电影小子"及新导演开始成为美国电影的中坚力量。科波拉后来继续编导《教父》续集,他的《对话》(1974)、《现代启示录》(1979)先后获戛纳电影节金棕榈奖。
- 胡金铨历时五年完成《侠女》。本片于 1975 年获第 28 届戛纳电影节最高综合技术大奖。这是第一部在国际电影节上获大奖的华语片。

1973 年

- 美国导演斯坦利·库布里克拍摄的《发条橙》因暴力及色情内容被禁映,直到 2000 年本片才被解禁。但这并不影响库布里克作为一名世界级电影大师的地位,他的主要作品还有《光荣之路》《奇爱博士》《2001:太空漫游》《巴里·林顿》《闪灵》《全金属外壳》《大开眼界》等。
- 许冠文主演《大军阀》(李翰祥导演)一炮而红,此后许氏三兄弟自组公司,《半斤八两》等片开创香港喜剧片变革传统的先河,更为香港粤语电影注入强劲生命力。

1975 年
- 史蒂夫·斯皮尔伯格导演的《大白鲨》获得票房成功。此后他先后拍摄出《第三类接触》《外星人》《印第安纳·琼斯和圣杯》《侏罗纪公园》《辛德勒的名单》《拯救大兵瑞恩》等著名影片，成为好莱坞最有影响力的导演之一。
- 克里斯蒂安·麦茨出版《想象的能指：精神分析与电影》，开创第二电影符号学，又称精神分析电影符号学。
- 劳拉·穆尔维的《视觉快感与叙事性电影》发表于美国《银幕》杂志，成为女性主义电影批评理论的重要文献。

1976 年
- 马丁·斯科塞斯导演的《出租车司机》在戛纳电影节上获金棕榈大奖。此后他拍摄出《纽约，纽约》《愤怒的公牛》《喜剧之王》《纯真年代》《纽约黑帮》《飞行大亨》等影片，因多年未获奥斯卡奖而被冠以"无冕之王"的称号，直到 2007 年他才凭借《无间道风云》获得奥斯卡最佳导演奖。

1977 年
- 美国导演卢卡斯的《星球大战：新希望》轰动全世界，著名的"星战系列电影"就此拉开序幕。

1978 年
- 迈克尔·西米诺导演的《猎鹿人》开创以反思为主题的"越战片"潮流。其后著名的反思性越战影片还包括《现代启示录》《野战排》《全金属外壳》《生于七月四日》等。
- 成龙主演的《蛇形刁手》《醉拳》等喜剧功夫片问世，开创香港功夫电影新时代。成龙成为李小龙之后的又一国际功夫巨星。

1979 年
- 中国电影真正进入新时期的一年。一年内生产电影 65 部，电影观众总计达 293 亿 1 千万人次，创下中国电影史上的最高纪录。《从奴隶到将军》《吉鸿昌》《归心似箭》《小花》《海外赤子》《瞧这一家子》《甜蜜的事业》《小字辈》《他俩和她俩》《二泉映月》《苦恼人的笑》《生活的颤音》《保密局的枪声》等不同风格、不同题材、不同样式的影片真正做到了"百花齐放"。
- 香港出现电影"新浪潮"运动。徐克的《蝶变》、许鞍华的《疯劫》、章国明的《指点兵兵》成为新浪潮出现的重要标志。其后，严浩、方育平、谭家明、张坚庭、黄志强等青年导演相继崛起。
- 中国电影理论开始有了重大突破。白景晟发表《丢掉戏剧的拐杖》，张暖忻、李陀夫妇发表《谈电影语言现代化》，后者被称为"第四代的艺术宣言"。

1980 年
- 大卫·林奇完成《象人》。作为一个好莱坞另类导演，大卫·林奇的大多数电影如《橡皮头》《蓝丝绒》《我心狂野》《穆赫兰道》等都引发了争议。
- 《莫斯科不相信眼泪》成为第一部获得奥斯卡奖的苏联电影。
- 中国文化部在北京举行1979年优秀影片奖和青年优秀创作奖授奖大会，这是后来"华表奖"的前身。
- 5月22日"百花奖"颁奖。中断了16年之久的《大众电影》"百花奖"自此恢复评奖。
- 谢晋导演《天云山传奇》。此后他又拍出《牧马人》（1982）、《秋瑾》（1983）、《高山下的花环》（1985）、《芙蓉镇》（1986）、《最后的贵族》（1989）、《清凉寺的钟声》（1991）、《老人与狗》（1993）、《鸦片战争》（1997）等作品。其中那些拍摄于1980年代的电影大多成为了当时中国社会的文化热点。

1981 年
- 5月23日，首届中国电影"金鸡奖"和第四届《大众电影》"百花奖"联合授奖大会举行。作为中国电影专家奖的金鸡奖自此创办。

1982 年
- 艾伦·帕克拍摄了《平克·弗洛德的墙》。这是一部将现代主义、摇滚乐和MTV相结合，风格犀利，思想深刻，震撼人心的杰作。
- 香港电影金像奖由《电影双周刊》创办。香港金像奖是香港电影人心中的"奥斯卡"，是香港最具权威性的电影评奖活动。
- 吴贻弓导演《城南旧事》，开创新时期"散文化"电影的先河，此后又有凌子风《边城》等影片问世。
- 张鑫炎导演的《少林寺》风靡华语文化圈。掀起又一波"少林寺电影"的热潮，同时也再次振兴了香港功夫电影。此后大陆开始出现自己的功夫电影如《武林志》《武当》等。
- 陶德辰、杨德昌、柯一正与张毅合拍《光阴的故事》一举成功，拉开台湾新电影运动的序幕。此后《小毕的故事》（陈坤厚导演）、《海滩的一天》（杨德昌导演）、《搭错车》（虞戡平导演）、《嫁妆一牛车》（张美君编导）、《儿子的大玩偶》（侯孝贤等导演）、《玉卿嫂》（张毅导演）等影片纷纷亮相。

1983 年
- 张军钊、张艺谋、何群、萧风创作的《一个和八个》打响了第五代导演登上中国影坛的"第一枪"。其后，在1983—1986年间，陈凯歌的《黄土地》《大阅兵》，田壮壮的《猎场札撒》《盗马贼》，吴子牛的《喋血黑谷》，黄建新的《黑炮事件》，张泽鸣的《绝响》等影片构成了中国电影"第五代"的实绩。

1984 年

- 赛尔乔·莱翁内导演的《美国往事》完成。这是莱翁内"美国三部曲"的最后一部。
- 陈凯歌完成《黄土地》。本片集大成地展示出了"第五代"的美学追求及宏大叙事的思想特质，成为"第五代"最具代表性的作品。
- 吴天明导演《人生》。随着其后的《老井》等影片问世，西安电影制片厂成为1980年代中国最有成就、最具开拓性的制片厂之一。

1985 年

- 圣丹斯电影节（又译日舞电影节）在美国创办，成为美国独立电影的"奥斯卡奖"。其宗旨是对抗好莱坞大制作商业电影，扶植独立制作电影的发展。

1986 年

- 7月18日，《文汇报》发表朱大可《谢晋电影模式的缺陷》一文，引起巨大争议，也引发人们对"谢晋电影模式"的反思。
- 吴宇森导演的《英雄本色》轰动香港，此片奠定了吴宇森作为英雄片最出色导演的地位。1993年吴宇森进入好莱坞，陆续拍摄完成《终极标靶》《断箭》《变脸》《碟中谍2》《风语者》等影片，成为世界知名的动作片导演。

1987 年

- 伊朗导演阿巴斯·基阿鲁斯达米导演的《何处是我朋友的家》在瑞士洛迦诺国际电影节获得大奖。其后他的许多作品如《生活在继续》(1994)、《樱桃的滋味》(1997)、《风将把我们带向何处》(1999)先后在戛纳、威尼斯等电影节上获得大奖。阿巴斯成为伊朗新浪潮电影运动的代表人物。除阿巴斯外，重要的伊朗导演还有马基·马吉迪、贾法尔·潘纳西、萨米拉·马克马巴夫等。
- 张艺谋的《红高粱》获得第38届柏林电影节金熊奖，这是中国电影（也是亚洲电影）第一次获得该奖项。此后，他拍摄的《菊豆》(1990)、《大红灯笼高高挂》(1991)、《秋菊打官司》(1992)、《活着》(1994)、《摇啊摇，摇到外婆桥》(1995)、《有话好好说》(1997)、《一个都不能少》(1999)、《我的父亲母亲》(1999)等影片多次在国际上获奖，同时影片也成为社会热点。

1988 年

- 阿尔莫多瓦凭借《精神濒临崩溃的女人》获得国际声誉，这也使他成为西班牙电影的代表人物。他的代表作品还有《高跟鞋》(1991)、《对她说》(2002)等。
- 本年度中国影坛共有4部王朔电影问世（《顽主》《轮回》《大喘气》《一半是海水，一半是火焰》），被称为"王朔年"。
- 12月1日，在《当代电影》杂志召开的"中国当代娱乐片研讨会"上，广电部主管电影的副部长兼《当代电影》杂志主编陈昊苏明确提出：艺术家要树立一种娱乐人生

的观念，要确立娱乐片的"主体地位"。这一观点将1980年代以来的娱乐片大潮推到顶点。其后，"娱乐片主体论"被认为是一种政治错误而受到高层批判，陈昊苏被调离中国电影的领导地位。"娱乐片主体论"很快被"弘扬社会主义主旋律"的口号取代，揭开了1990年代"主旋律"影片的序幕。

1989年

- 9月21日至27日：北京举办首届"中国电影节"，会展了《开国大典》《百色起义》《共和国不会忘记》等影片。此后几年，主旋律影片如《焦裕禄》《大决战》《周恩来》《开天辟地》《重庆谈判》等相继问世。这些影片大多享受国家特殊政策补贴及在各个环节享受"红头文件"支持。有的影片创下发行拷贝的纪录（如《焦裕禄》），也有的门可罗雀。"主旋律"电影与中国电影的市场化，与电影自身的创作规律之间的相互关系成为耐人寻味的课题。
- 台湾导演侯孝贤的《悲情城市》获得威尼斯电影节金狮奖，侯孝贤成为台湾电影的领军人物。他的其他主要作品还有《冬冬的假期》《童年往事》《风柜来的人》《戏梦人生》《好男好女》《南国再见、再见南国》《海上花》等影片。

1990年

- 周星驰主演的《赌圣》排名当年票房榜首，本年他主演的11部电影总票房超过1亿港元，周星驰"无厘头喜剧"红遍香江。周氏喜剧一直因其"无厘头"的"粗俗"而为大陆学界所不齿，然而1990年代中期之后，凭借着《大话西游》一片，周星驰在内地首先受到青年人（尤其是大学生）的普遍青睐，其影响最终辐射到整个流行文化，并最终被学院派电影学者所接纳。周星驰成为1990年代后期的"后现代文化英雄"。周星驰的命运遭际充分折射出内地的文化变迁。

1991年

- 凯文·科斯特纳导演的《与狼共舞》获得包括最佳影片在内的7项奥斯卡大奖。次年，克林特·伊斯特伍德的《不可饶恕》获得最佳影片、最佳导演两项大奖。"西部片"重现辉煌。
- 《终结者II》中的CGI电脑动画创造出惊人的视觉奇观。从此电影与高科技的结合日益紧密。《侏罗纪公园》（1993）里恐龙横行，汤姆·汉克斯在《阿甘正传》（1994）中与已故总统肯尼迪握手。
- 台湾导演杨德昌的《牯岭街少年杀人事件》获得东京国际电影节评审团特别大奖，他与侯孝贤一起成为台湾电影的旗帜性人物。杨德昌的其他主要作品还有《青梅竹马》《恐怖分子》《牯岭街少年杀人事件》《一一》等片。

1992年

- 陈凯歌的《霸王别姬》获戛纳电影节金棕榈奖。许多评论家将本片看作"作者电影"向商业电影的一次妥协，此前陈凯歌的《孩子王》《边走边唱》等片都没有获得成功。此

后,陈凯歌开始接拍《温柔地杀我》《无极》《赵氏孤儿》《搜索》等商业片,口碑不佳,但《霸王别姬》仍是迄今为止唯一一部获得戛纳金棕榈奖的中国电影。

● 香港影星张曼玉凭借在电影《阮玲玉》(关锦鹏导演)中的出色演技获得柏林电影节影后桂冠,成为第一个在该项电影节上荣获演员大奖的中国人。其后她又凭借在法国影片《清洁》(2004)中的精彩表演成为戛纳电影节影后。

1993年

● 大陆导演谢飞的《香魂女》和台湾导演李安的《喜宴》同获柏林电影节金熊奖,将九十年代前后国际影坛的"中国旋风"进一步推向高潮。

1994年

● 电影"数字化时代"开始到来。不需拷贝,直接通过光缆向影院传输影像的新型电影放映技术开始在美国投入使用。

● 罗伯特·泽米基斯讲述"美国神话"的《阿甘正传》共获得6项奥斯卡大奖,并成为本年度美国票房冠军。

● 基耶斯洛夫斯基的《蓝色》获得威尼斯电影节金狮奖。其后他的《白色》获得柏林电影节金熊奖,《红色》获得戛纳电影节金棕榈奖,创造出一个电影奇迹。此前,作为"作者电影"的代表人物,这位波兰导演的《十诫》《维罗利卡的双重生活》等片已经为他赢得了极高声誉。

● 昆汀·塔伦蒂诺的《低俗小说》获得戛纳电影节金棕榈奖,开创另类黑帮片之先河。昆汀深受香港武侠及功夫片影响,他此前的《落水狗》(1992)直接借鉴了港片《龙虎风云》(1987),后来他又拍出《杀死比尔》《无耻混蛋》《被解放的姜戈》等"暴力美学"影片。

● 俄罗斯导演米哈尔科夫的《烈日灼人》(《毒太阳》)获得奥斯卡最佳外语片奖和戛纳电影节评审团大奖,将他自苏联时期以来的创作生涯推向一个高峰。

● 王家卫的《重庆森林》《东邪西毒》在香港电影金像奖评选中大获全胜。王家卫影片独特的影像语言,对现代城市人的孤独与异化状态的传神把握,使他成为最具风格化的电影导演。他此后的系列影片(《旺角卡门》《阿飞正传》《春光乍泄》《堕落天使》《花样年华》《2046》《一代宗师》)不仅为电影专家激赏,更成为城市"小资"的流行文化时尚。

● 葛优凭借在影片《活着》(张艺谋导演)中的精彩表演获得戛纳电影节影帝,这是中国演员第一次获此殊荣。其后《阳光灿烂的日子》的主演夏雨在威尼斯电影节上获最佳男演员奖,《背靠背,脸对脸》主演牛振华则在东京电影节上获得最佳男演员奖。

1995 年
- 南斯拉夫导演埃米尔·库斯图里卡导演的《地下》一片再次获得金棕榈奖。此前他的作品《爸爸出差了》(1985)、《流浪者之歌》(1989)已经两次获得戛纳电影节大奖。
- 岩井俊二完成《情书》。其后他继续创作出《燕尾蝶》《四月物语》《关于莉莉周的一切》《花与爱丽丝》等优秀作品,成为日本国际影响最大的新导演之一。
- 好莱坞影片《亡命天涯》在中国上映。这是中国广播电影电视部自1995年起每年引进十部"大片"的第一部。此后好莱坞影片在中国电影市场上开始占据重要位置,主要指好莱坞影片的名词"大片"在中国流行。
- 姜文导演的处女作《阳光灿烂的日子》在威尼斯电影节获得最佳男主角奖(夏雨),同时在台湾金马奖获得包括最佳影片、最佳导演、最佳男主角、最佳摄影在内的5项大奖。本片成为姜文的代表作。此后他的《鬼子来了》于2000年获得戛纳电影节评审团大奖。
- 香港影星萧芳芳凭借在影片《女人四十》中的表演获得柏林电影节影后。

1997 年
- 陈可辛导演的《甜蜜蜜》获得香港电影金像奖9项大奖以及台湾金马奖最佳影片奖,本片也成为陈可辛的代表作。新千年后陈可辛赴内地发展,拍摄出《如果·爱》《投名状》《中国合伙人》《亲爱的》等优秀影片。
- 日本恐怖片《午夜凶铃》公映后创下10亿日元的票房纪录,本片及其续集迅速影响整个亚洲,其后影片被好莱坞重拍后仍然获得极高票房。

1998 年
- 《泰坦尼克号》风靡全世界。本片共获奥斯卡最佳影片、最佳导演、最佳音效、最佳摄影等11项大奖,全球票房收入达18亿美元,位居全球影史票房榜第一名(2007年才被卡梅隆的另一部影片《阿凡达》超过)。本片在中国亦引起观看狂潮,票房达到3.6亿元人民币。
- 北野武自编自导自演的影片《花火》获得威尼斯电影节金狮奖,他也被誉为自黑泽明之后最有才华的日本导演。他的著名影片还包括《凶暴的男人》《那年夏天,宁静的海》《菊次郎的夏天》《座头市》《双面北野武》《极道非恶》等。
- 冯小刚《甲方乙方》获得票房成功,带动大陆"贺岁片"之风,也就此开创了内地电影的"贺岁档"档期。贺岁片成为大陆电影抗衡好莱坞大片的重要武器。

1999 年
- 韩国电影人发起"光头运动",抗议政府决定取消保护国产电影的银幕配额制度。同年底姜帝圭导演的《生死谍变》以360亿韩元(约3 000万美元)的国内高票房打败《泰坦尼克号》,这成为一个重要转折点。同年,韩国电影审查制被电影分级制取代,这成了革命性的分水岭,韩国电影由此焕发出了惊人的活力,进入戏剧化的高速发展时期,迎

来了期待已久的大振兴。

● 张元凭借《回家过年》获威尼斯电影节最佳导演奖，作为第六代"地下电影"旗帜的张元首次浮出地表。第六代其他导演（王小帅、娄烨、章明、路学长、管虎、贾樟柯……）开始获得更多关注。

2000 年

● 李安的《卧虎藏龙》获得奥斯卡最佳外语片奖，在全世界再度掀起了中国武侠片热。香港"武指"成为好莱坞的抢手人才，在《黑客帝国》《X 战警》《杀死比尔》等片的动作场景中大出风头。张艺谋跟风拍摄的《英雄》不仅在国内获得高票房，在美国也同样大受欢迎。

2002 年

● 韩国电影《醉画仙》（林权泽导演）获得戛纳电影节最佳导演奖。《我的野蛮女友》风靡东亚及东南亚。

● 周星驰电影《少林足球》在香港电影金像奖上大获全胜，共获得最佳影片、最佳导演、最佳男主角等 7 项大奖，与周星驰获得"全面的肯定"形成鲜明对比的是香港电影自 20 世纪末以来的逐渐衰落。

● 在政府行政力量推动下，中国电影院线制改革启动，全国共 35 条院线正式挂牌营业。

● 张艺谋导演的《英雄》获得 2.5 亿票房，成为中国电影的票房冠军（当年国产片总票房仅 3.8 亿元人民币），极大地助推了中国电影的产业化进程。中国电影从此进入"大片时代"，而张艺谋则渐渐向主流和商业靠拢，尽管受到学术层面的严厉批评或指责，他此后的《十面埋伏》《满城尽带黄金甲》《山楂树之恋》《金陵十三钗》《长城》等都获得了极高的票房。张艺谋及其电影成为一个极具争议性的文化现象。

2003 年

● 中国国家广电总局颁布《电影制片、发行、放映经营资格准入暂行规定》《中外合作摄制电影片管理规定》等新产业政策，次年又推出《电影企业经营资格准入暂行规定》等新政策，拉开了中国电影产业化改革的大幕。在产业改革的推进作用下，中国电影全年共拍摄出 212 部影片，票房达到 15 亿元，创出历史新高。

2004 年

● 1 月 1 日 CEPA（即《内地与香港关于建立更紧密经贸关系的安排》）开始实施。此举为香港电影的振兴提供了新的契机。周星驰的合拍片《功夫》大受欢迎。

● 韩国电影《老男孩》（朴赞旭导演）再获 2004 年戛纳电影节最佳导演奖，同时《太极旗飘扬》等影片不断刷新韩国电影纪录，并在亚洲甚至西方电影市场受到欢迎。韩国电影取代中国香港成为新的亚洲电影重镇。

● 好莱坞电影海外票房达到 149 亿美元，本土票房亦达到 95.4 亿美元，打破 2002 年

93.2 亿美元的纪录。包括好莱坞电影在内的全球票房收入达到 252.4 亿美元。

2005 年

- 中国电影迎来百年华诞。
- 李安导演的《断背山》获威尼斯电影节金狮奖，本片同时为他斩获奥斯卡最佳导演奖。

2006 年

- 贾樟柯导演的《三峡好人》获威尼斯电影节金狮奖。

2007 年

- 安导演的《色·戒》获威尼斯电影节金狮奖，华语电影人在威尼斯电影节完成了三连冠。王全安导演的《图雅的婚事》获柏林电影节金熊奖。
- 冯小刚完成影片《集结号》，这部具有史诗意味的影片为他在商业贺岁片之外开创出了另一条道路，此后的《唐山大地震》《一九四二》等片都延续了这样的史诗性风格。

2008 年

- 影片《画皮》获得票房成功，开创出突出 CG 特效的中国式魔幻片类型。此后几年出产的《画皮 2》《画壁》《新倩女幽魂》《白蛇传说》《钟馗伏魔》等都属此列。

2009 年

- 影片《建国大业》启用全明星阵容，开创了"主旋律电影"的商业化模式，取得了广泛社会影响，两年后的《建党伟业》同样遵循了这种创作模式，但影响力大不如前，说明了此模式的不可持续性。
- 美国电影年度票房达到 106 亿美元，创造好莱坞历史最高纪录。

2010 年

- 《阿凡达》风靡世界，在全球共获得票房 27 亿美元，创新影史最高纪录。本片在中国票房 13 亿元人民币，也成为中国影史上票房最高的影片。
- 海峡两岸签订《海峡两岸经济合作框架协议》（ECFA），协议商定从 2011 年元旦起，台湾电影将不再受进口配额限制，经审查通过后可在大陆发行放映。2011 年 7 月，台产喜剧片《鸡排英雄》在大陆上映，成为第一部基于 ECFA 协议，不占配额引进大陆上映的影片。

2011 年

- 国产小成本影片《失恋 33 天》获得 3.5 亿元票房，这一票房黑马预示了未来中国电影中小成本影片的崛起。
- 好莱坞电影《变形金刚 3》在中国获得超过 10 亿元人民币票房，这是本片在海外单一国家获得的最高票房。此后的《泰坦尼克号 3D》《环太平洋》等片，中国都成为影片最大的海外市场。中国电影市场的极速上升引起全世界的高度关注。

2012 年

- 中美双方就解决 WTO 电影相关问题的谅解备忘录达成协议，中国政府同意将进口电

影配额从 20 部提高到 34 部，将美国电影分账比例从 13% 提高 25%。

● 受中美电影新政影响，当年国产片票房仅占年度总票房的 48.46%，这是国产影片票房份额连续 9 年超过进口影片后首次处于弱势。

● 大陆与台湾地区达成《关于加强海峡两岸电影合作管理的现行办法》。与 CEPA 之后大陆与香港的电影政策相比，基于 ECFA 的大陆与台湾电影政策更加宽松。

2013 年

● 大连万达集团并购全美排名第二的美国 AMC 影院公司，总交易金额高达 26 亿美元。完成并购后大连万达集团同时拥有全球排名第二的 AMC 院线和亚洲排名第一的万达院线，成为全球规模最大的电影院线运营商。在许多人看来这是中国电影"逆袭好莱坞"的开始。

● 上年末贺岁档上映的中等成本喜剧《泰囧》票房一路攀升，直至令人瞠目结舌的 12.6 亿元，创造中国电影票房的最高纪录。同年上映的《北京遇上西雅图》《致我们终将逝去的青春》《中国合伙人》《小时代》等中等成本影片也创造出票房佳绩。

2014 年

● 北美票房 103.513 亿美元，较 2013 年的 109.236 亿美元骤降 5.2%，同比跌幅创下历年之最。全年售出 12.748 亿张电影票，观影人次连续两年减少，跌入 20 年来的最低谷。以美国为代表的西方国家电影市场多年来陷于饱和甚至衰落状态，成长前景似乎不容乐观。

● 2014 年中国故事片产量 618 部，全年票房 296.39 亿元，同比增长 36.15%，其中国产片票房 161.55 亿元，占总票房的 54.51%。按照这样的增长速度，中国将在几年后超越好莱坞，成为全球最大的电影市场。

● 刁亦男执导的艺术电影《白日焰火》获得柏林电影节金熊奖以及最佳男主角奖（廖凡），娄烨执导的《推拿》获摄影银熊奖，《推拿》此后又获台湾金马奖 6 项大奖。

● 中国电影进入一个"改朝换代"的时代：中小成本影片掀起青春怀旧热潮，《匆匆那年》《同桌的你》等片获得高票房，标志着大片尤其是古装大片横行的时代的结束，郭敬明、韩寒（《后会无期》）等跨界导演纷纷取得成功。

● BAT（百度、阿里、腾讯）等互联网公司纷纷涉足电影业，给中影集团、华谊兄弟、博纳等传统电影企业带来巨大挑战。猫眼电影、淘票票、娱票儿、百度糯米等电子票务平台发展迅猛。中国电影在互联网时代迎来巨大的变革。

2015 年

● 全球票房 280 亿美元，呈增长之势，其中北美票房 111.2 亿美元，中国内地电影市场票房 67.8 亿美元，其后的英国、韩国、德国、俄罗斯电影票房分别为 19.1 亿、14 亿、12 亿、8 亿美元。中美两国票房几乎占据全球票房半壁江山（47%）。

● 中国电影产业进入爆炸式增长期。中国年度故事片产量 686 部，年度总票房 440.69

亿元人民币，同比增长 48.7%。国产片票房 271.36 亿元，占总票房的 61.58%。国产影片海外销售收入 27.7 亿元，同比增长 48.13%。全年观影人次 12.6 亿，同比增长 51.08%。

● 《捉妖记》以 24.39 亿票房成为国产片票房冠军。喜剧片《夏洛特烦恼》《煎饼侠》以及动画片《西游记之大圣归来》等成为票房黑马。

2016 年

● 中国电影票房增速放缓，全年票房 457.12 亿元，同比仅增长 3.73%，中国电影产业从高速激增的"非常态"，开始向平稳增长的"新常态"转型。

● 2016 年全国新增影院 1 612 家，新增银幕 9 552 块。银幕总数达 41 179 块，中国超越美国成为世界上电影银幕最多的国家。"中国电影市场超越北美成为世界第一大电影市场"的梦想未来将成为现实。

● 周星驰电影《美人鱼》票房 33.9 亿元，超过《捉妖记》成为中国影史票房冠军。

2017 年

● 吴京导演并主演的影片《战狼 2》获得 56.82 亿元票房，跨越式地将国产电影票房纪录提升到"50 +"级别，成为年度的现象级电影。同时，本片也成功打入全球影史票房榜并一度排名第 55 位，这也是该榜单中唯一一部非好莱坞电影。本片与此前引起热烈反响的《湄公河行动》等片被视为不断崛起的"新主流电影"的代表性作品。

● 2017 年中国电影年度票房达到 559 亿元人民币，延续了持续性的增长势头。

附录 B 世界电视大事记

1817 年
- 瑞典科学家布尔兹列斯发现了化学元素硒。

1873 年
- 英国，约瑟夫·梅证实硒元素具有光电效应。受光线照射后能向外发射电子，即硒可将光能变成电能，在理论上证明了任何物体的影像可用电子信号予以传播。这是电视发明的理论依据。

1880 年
- 德国，李伯莱发明电视旋转盘扫描方式。

1884 年
- 德国，尼普科夫发明了机械性无线电图像传播扫描盘。这种圆盘扫描法被认为是解决电视机械扫描问题的经典方法，在电视发展史上占有重要地位。

1897 年
- 德国，布劳恩发明了可以接受电子的收像真空管。它能产生狭窄的电子流在荧光屏上形成图像，是电视显像管的前身。

1902 年
- 奥地利，芬·伯克最早提出彩色电视的传送与接收原理。

1906 年
- 澳大利亚，罗伯特·里埃本设计出放大的电子管。

1907 年
- 俄国，鲍里斯·罗津发明了世界上第一部电子显像的电视接收机。1911 年，他又制成了利用电子射束管的电视实用模型，用它显示出第一幅简单的电视图像。

1923 年
- 俄国，兹沃里金发明光电摄像管。

1925 年
- 美国，詹金斯用无线电传送一架活动风车的图像。

1926 年
- 1月26日，贝尔德在伦敦举行第一次电视公开表演，英国广播公司（BBC）用贝尔德的发射机播送图像，进行了世界上第一次电视无线传播。贝尔德被称为"电视之父"。

1927 年
- 美国纽约、新泽西、华盛顿开设电视联播实验。
- 美国通过广播条例，成立联邦无线电广播委员会，取得电视广播控制权。

1928 年
- 美国，菲洛·法恩斯沃斯发明电子析像管摄像机。
- 英国，贝尔德示范其电子机械系统的彩色电视，清晰度很好。

1929 年
- 美国，埃维斯实验成功彩色电视画面。
- 英国广播公司（BBC）在伦敦开设实验性电视台。每周五天，每次半小时。次年，BBC和贝尔德合作进行实验，把广播的声音和电视图像配合起来，播出第一个声画同步的电视节目——舞台剧《口含一朵鲜花的勇士》。BBC使用的设备大都是贝尔德的机械电视。
- 美国，兹沃里金发明电子显像管，经多次改良，5年后用以构造实用的电视摄像机。

1930 年
- 英国机械电视从生产线上产出。

1931 年
- 美国，艾伦·杜蒙发明阴极显像管。
- 电子电视在洛杉矶和莫斯科开始试验广播。

1934 年
- 电视转播车出现在德国街头。

1936 年
- 11月2日，英国广播公司在伦敦市郊的亚历山大宫建成英国第一座公共电视台，也是世界上第一座正规的电视台，每天播放两小时。这时英国的电视接收机只有2万架，而且大部分用户是在伦敦。

1937 年
- 5月12日，英国广播公司有了第一辆电视转播车，它用一条同轴电缆把亚历山大宫和海德公园连接起来，播送了英王乔治六世加冕的实况，这是英国的第一次户外电视实况转播。

● 电视转播车出现在纽约街头。

1938 年

● 法国正式开始电视广播。

1939 年

● 苏联和德国开始正式电视广播。

● 4月30日，美国无线电公司（RCA）的全国广播公司（NBC）所属的实验电台在纽约的世界博览会上，以每帧441行扫描线的规格首次电视播映罗斯福总统主持的博览会开幕典礼实况，轰动整个社会。从此，美国历届总统选举活动都离不开电视。

● 机械扫描系统被淘汰。

1940 年

● 美国无线电公司试验成功彩色电视（次年试播）。

1941 年

● 6月，美国联邦通讯委员会（FCC）批准开放18个高频率无线电频道，电视扫描标准由原来的441行改为525行，并在声波方面采用调频。17日，FCC允许第一家商业电视台（NBC所属WNBT电视台，7月1日开播）正式成立，同时批准了全部商用黑白电视台。从此，美国开始正式电视广播。

1945 年

● 英国，克拉克提出建立太空转播站的大胆设想。

1946 年

● 美国无线电公司将经过改进的彩色电视技术宣布为点描法。

1949 年

● 电缆电视（CATV）在美国出现。电缆电视又称有线电视、共用天线电视，其兴起的最初原因是为了克服地形地物对电视信号的阻隔，解决边远地区收看不到电视的问题，后来有线电视展现出商业前景，电视公司可以利用有线电视设备开办收费频道。

1953 年

● 11月7日，联邦通讯委员会批准点描制（后被称为NTSC制）为美国的彩色电视标准。美国制式NTSC是世界上最早研制成功的彩色电视制式。

1954 年

● 正规的彩色电视广播首先在美国开始。美国成为第一个播出彩色电视的国家。

1955 年

● 全世界开办电视的国家增长至20个，而1949年全世界只有英国、苏联、美国和法

国四个国家拥有电视节目制作和播送能力。

1956 年

● 美国安培公司研制成功世界上第一台实用的磁带录像机,使电视的制作和播出发生了重大的变革。

1957 年

● 苏联发射人类第一颗人造卫星,并试验用飞机转播电视获得成功。

1958 年

● 美国首次将卫星用于通讯传播。
● 法国研制成 SECAM 彩色电视制式。
● 5 月 1 日晚上 7 时,中国北京电视台(中央电视台前身)开始试验广播。
● 6 月 15 日,北京电视台直播中国第一个电视剧《一口菜饼子》。到 1966 年全国大约播出一百多部电视剧。
● 10 月 1 日,上海电视台建成并开始试播,这是我国第二座电视台。

1960 年

● 1 月 1 日,北京电视台试行固定时间节目表,设置了十几个栏目。

1961 年

● 8 月 31 日,北京电视台播出《笑的晚会》,引起热烈反响。此后又播出两次,后来遭到批评。

1962 年

● 7 月 11 日,美国利用"电星一号"通信卫星,首次将电视节目传送到巴黎、伦敦两地的接收站,再由接收站转播到当地居民家庭获得成功,并用同样的方式将欧洲播送的节目传送到美国,解决了远距离电视传播需要花费巨资兴建中继站的问题。这是世界上首次利用卫星传播电视图像,实现了电视的洲际传播。

1963 年

● 联邦德国创立 PAL 彩色电视制式。
● 美国用通信卫星将肯尼迪被刺实况传送到日本与欧洲。
● 美国 CBS 和 NBC 电视新闻广播扩大为 30 分钟,彩色。

1964 年

● 国际通信卫星组织(INTELSAT)成立。
● 同步通信卫星上天,为真正实现全球通信打下了基础。一颗同步卫星可覆盖地球三分之一的面积,只要在赤道上空每隔经度 120 度配置一颗卫星,就能实现全球通信。

● 东京奥运会通过卫星进行全球电视实况转播。

1965 年

● 4 月 6 日，国际通信卫星组织发射第一颗商业通信卫星"晨鸟"，从此开始了世界各国共同利用国际通信卫星传送节目的历史。

● 苏联发射用于电视转播的通信卫星。

1966 年

● 国际无线电通讯咨询委员会认可 NTSC、PAL、SECAM 这 3 种制式并存。

1967 年

● 苏联正式建立卫星电视网，并同欧洲电视网联播。

● 因为"文革"，1 月 6 日北京电视台停止播出，全国大多数电视台也都停播。直到 1969 年 4 月中共第九次全国代表大会召开才恢复播出。

1969 年

● 卫星直播人类第一次登上月球实况。整个过程通过卫星转播传播到 49 个国家，共有 7.2 亿人收看了这一节目。

1971 年

● 中国，广播电视正式租用邮电部微波干线，电视节目可以迅速传送到全国 20 个省会、自治区首府和直辖市。

1972 年

● SONY 公司研制出 3/4 英寸盒式磁带录像机。改变了电视制作的方式，出现了 ENG 方式（电子新闻采编），使电视节目的制作更为方便快捷。

● 美国 HBO 有线电视台成立，提供付费电视服务。

● 英国研制成图文电视。

● 5 月 1 日，北京电视台面向首都观众进行彩色电视正式试播。此后各地进行彩色试播。至 1975 年初，北京电视台向外地传送的节目全部改为彩色。

1975 年

● 美国，与卫星结合的现代化有线电视业开始。12 月，美国无线电公司（RCA）发射了同步通信卫星"通信卫星 1 号"，美国全国各地的有线电视台，只要装有卫星接收天线，就可以收到 24 个频道的任何一个频道发出的节目。第一家通过卫星传送电视节目的电视台为 HBO 电视台。

1976 年

● 12 月 21 日，北京电视台转播《〈诗刊〉朗诵音乐会》。

1977 年
- 中央电视台创办《外国文艺》栏目，这是中国最早的电视文艺栏目。

1978 年
- 1 月 1 日，《全国电视台新闻联播》（简称《新闻联播》）正式设立。
- 5 月 1 日，北京电视台正式改称"中央电视台"（CCTV）。
- 5 月 22 日，第一部电视单本剧《三家亲》播出。此后，《有一个青年》《凡人小事》《乔厂长上任》《新岸》等大批电视单本剧问世。
- 年底，中央电视台开始使用电子新闻采访设备（ENG）。
- 美国 CBS 电视台推出电视连续剧《豪门恩怨》（《达拉斯》），此剧连续制作播出了十二年，风靡世界各地。

1979 年
- 1 月 28 日，上海电视台播出中国电视史上第一条商品广告——1.5 分钟的《参桂补酒》。同年 11 月，中宣部批准新闻单位承办广告。
- 8 月，中央广播事业局召开首次全国电视节目会议。标志着中国电视从长期等待外援"要饭吃"走向独立自主办节目的开端，开始向电视剧集体进军，同时面向海外购片。从此《大西洋底来的人》《达尔文》《大卫·科波菲尔》《加里森敢死队》《姿三四郎》《血疑》……一部部外国节目在中国社会成为文化生活的焦点。
- 8 月，中央电视台《为您服务》开服务类节目先河。

1980 年
- 4 月 1 日，中央电视台国际新闻两个主要来源：维斯新闻社和合众社改为卫星传送新闻录像，使国际新闻时效大大提高。5 月，《国际新闻》并入《新闻联播》，成为许多人观看《新闻联播》的兴趣所在。
- 7 月，中央电视台创办《观察与思考》栏目，这是第一个新闻评论性节目。
- 第一部电视连续剧《敌营十八年》播出并引发争议。
- 美国，有线电视新闻广播网（CNN）24 小时新闻频道建立。
- 日本索尼公司率先推出使用 8 毫米宽的磁带、机重仅 2 公斤的小型一体化的摄录放像机，具有体积小、重量轻、携带方便等特点，为电视摄录像设备及技术的普及、电视艺术的创作提供了极好的条件。

1981 年
- 日本索尼公司试制成高清晰度电视机，称为 MUSE 制式。

1982 年
- 5 月，中央广播事业局改为广播电视部，行政地位提高标志电视地位上升。

1983 年

- 美国首次播送可在住户家庭中直接收看的卫星电视节目,这预示着电视传播方式之间竞争新阶段的来临。
- 春节联欢晚会首次播出。从此,观看"春晚"成为中国人的"新民俗"。
- 3月,全国第11次广播电视工作会议出台"四级办台"政策。
- 浙江出版的《大众电视》杂志设立"大众电视金鹰奖"。
- 《为您服务》首次设立固定节目主持人沈力。
- 8月3日,中央电视台推出电视系列片《话说长江》,掀起了文化专题片的热潮。

1984 年

- 第一届电视剧"飞天奖"评选,17部电视剧获奖,《高山下的花环》获一等奖。
- 日本发射世界上第一颗实用电视直播卫星。
- 中国发射试验通信卫星成功。

1985 年

- 美国第三大电视网 ABC 被城市传播集团(Capital Cities)以35亿美元收购。
- 中国电视剧的质与量都有了飞跃。《四世同堂》赢得称赞。此后,《西游记》《红楼梦》等名著拍摄完成,影响空前,出口海外。

1986 年

- 澳大利亚媒介巨头默多克继收购20世纪福克斯公司后,建立 FOX 联播网。
- 日本广播协会(NHK)推出全自动电视摄像机。
- 中国,电视政论片热兴起。《迎接挑战》《长征,生命的歌》《让历史告诉未来》等先后出现,一批报告文学作者撰写的解说词为这些政论片增添了政治意蕴和文学色彩,极富冲击力和感染力。
- 中央电视台播出"亚洲大专辩论会"决赛录像,在全国引发"辩论热"。

1987 年

- 日本广播协会(NHK)开办世界上第一个播出卫星直播成套节目的电视台。
- 电视文艺"星光奖"设立(次年纳入政府奖范畴),由中国广播电视学会和中国电视艺术委员会组织。

1988 年

- 日本索尼公司推出数字录像机,解决了普通电视制作中图像易损耗的难题。

1989 年

- 日本广播协会高清晰度电视系统的卫星试验广播成功。
- 时代公司和华纳传播集团合并,成为当时世界上最大的媒介传播公司。

- 英国天空电视公司开始向普通家庭提供 24 小时卫星直播电视节目。
- 欧洲高清晰度电视系统（HD-MAC 制式）通过卫星进行实验广播。

1990 年

- 《渴望》引发室内剧和伦理剧热潮。1990 年代进入中国电视剧的繁荣时期（情景喜剧、系列剧、改编名著、戏说热潮、言情剧、历史剧、警匪剧、艺术剧）。
- 4 月，中国替亚洲通信卫星公司发射"亚洲一号"卫星。此后，新疆、西藏、云南、贵州等省区先后采用卫星传送节目。境外节目也开始在不同层面上进入国内。

1991 年

- 日本播出高清晰度电视节目。
- 因直播海湾战争，CNN 扬名世界。
- 纪录片《望长城》播出后引起强烈反响。大量使用长镜头、同期声、跟踪拍摄，在此纪实浪潮的影响下，王海兵《藏北人家》《深山船家》《回家》，康建宁《沙与海》，孙曾田《最后的山神》《神鹿啊神鹿》《祖屋》，陈晓卿《远在北京的家》《龙脊》，梁碧波《三节草》等作品问世。
- 电视广告首次跃居中国四大广告传媒榜首。

1992 年

- 邓小平南巡讲话后，6 月 16 日，中共中央、国务院发布《关于加快发展第三产业的决定》，广播电视被纳入除工业、农业外的"第三产业"。
- 8 月 31 日，中央电视台创办了据称"邓小平每日必看"的《经济信息联播》。

1993 年

- 3 月 1 日，中央电视台开始设立早新闻。
- 3 月 25 日，中央电视台第一个 MTV 栏目《东西南北中》开播。从此，MTV 开始火爆。同年，12 月 15 日，举办"首届中国音乐电视大赛"。
- 5 月 1 日，《东方时空》开播，《东方之子》《生活空间》《焦点时刻》《金曲榜》等栏目以新的"叙事语态"掀起电视节目改革的浪潮，同时，新的运作体制（承包、聘用）也揭开了中央电视台体制改革的序幕。

1994 年

- 4 月 1 日，中央电视台创办《焦点访谈》和《世界报道》。后者与《晚间新闻》《体育新闻》共同构成了新闻的第二个收视高峰。

1995 年

- 8 月，沃特·迪斯尼公司斥资 190 亿美元买下城市传播集团和 ABC，使自己成为世界上最有影响力的媒介和娱乐公司。

- 4月3日，《新闻30分》推出。从此央视早、中、晚都有了新闻板块。

1996年
- 10月，默多克的新闻集团开播了基于福克斯联播网的24小时有线新闻网福克斯新闻频道FNC（Fox News Channel）。
- 新闻集团在香港建立凤凰中文台。

1997年
- 从本年度开始，中央电视台先后对三峡大坝截流、香港回归、澳门回归等重大社会政治、经济事件进行直播报道。

2000年
- 美国在线（AOL）宣布以1840亿美元并购媒体巨人时代华纳集团。

2001年
- 中国加入WTO。此前为应对"入世"挑战，有关部门出台以集团化为主要内容的新闻出版广播电影电视业改革方案，部分解除传媒业发展的体制性障碍，希望打造中国传媒业"航母"。

2002年
- 上半年，中国已组建26家报业集团、8家广播电视集团、6家出版集团、4家发行集团。
- 11月8日，党的十六大首次对"文化产业"作出正面定义，对中国传媒业产生重大影响。

2003年
- 中央电视台对正在进行的伊拉克战争进行"直播"报道。
- 7月1日，中央电视台新闻频道正式开播。中国终于有了自己的新闻频道，从形式上开始与国际接轨。
- 以南京电视台《南京零距离》为代表的"民生新闻"浪潮席卷中国各级电视台。

2004年
- 湖南卫视歌唱选秀节目《超级女声》火遍全国，选秀热潮自此兴起，至今未衰。

2005年
- 美国福克斯电视台开始播出电视剧《越狱》。几年后此剧与《反恐24小时》《迷失》《绝望的主妇》《犯罪现场》等经典美剧以各种形式传入中国，在青年人中引发观看热潮。

2006年
- 电视剧《亮剑》《士兵突击》先后播出并引起广泛社会反响，引发军事题材电视剧生产热播，《我的团长我的团》《雪豹》《我的兄弟叫顺溜》《永不磨灭的番号》等电

视剧相继问世。

2008 年

- 四川发生"5·12"汶川大地震，电视媒体进行了持续、全面、深入的抗震救灾报道。
- 北京奥运会成功召开，电视转播规模创造纪录，这也是奥运会历史上第一次全部采用高清转播。

2010 年

- 江苏卫视制作的婚恋交友节目《非诚勿扰》于 1 月 15 日首播产生巨大反响，此后该节目成为中国最成功的综艺节目之一，引起各地电视台的跟风热潮。
- 东方卫视播出《中国达人秀》，开启原版引进节目制作的先河。

2011 年

- 1 月 1 日，中央电视台纪录频道（CCTV–9）正式开播。这是中国第一个中英双语、全球覆盖、24 小时全天候播出的专业纪录片频道。
- 《甄嬛传》成为现象级电视剧。

2012 年

- 中国首个 3D 电视试验频道开始试播。
- 中央电视台纪录片频道出品的纪录片《舌尖上的中国》播出后大热。
- 浙江卫视播出从荷兰原版引进节目模式的选秀节目《中国好声音》，获得巨大成功，此后中国各卫视都大量引进原版节目模式并收视大热，如《我是歌手》《爸爸去哪儿》《奔跑吧，兄弟》等。

2013 年

- 作为中国经济的"晴雨表"，2013 年中央电视台黄金资源广告招标预售总额 158.813 4 亿元，同比增长 11.39%。
- 美国在线影片租赁提供商 Netflix 出品的电视剧集《纸牌屋》获得成功，这是第一部由互联网公司投拍并只在互联网上播映的电视剧。

2014 年

- 中央电视台春节联欢晚会由电影导演冯小刚担任晚会总导演。这是中央电视台"开门办春晚"思路的充分体现。
- 根据湖南卫视同名电视综艺节目拍摄的大电影《爸爸去哪儿》进入电影院线，获得 7 亿票房，列国产片年度票房榜第三名。次年上映的《奔跑吧，兄弟》大电影引发了关于"综艺电影是否对中国电影产业有害"的争论。
- 全年 100 多档真人秀节目涌向市场，《笑傲江湖》《爸爸回来了》《爸爸去哪儿》《花儿与少年》等真人秀节目井喷，基于"版权模式"的真人秀综艺已经成为中国电视的常规节目。

2015 年
- 由于受到互联网的巨大冲击，中国电视广告遭遇形势最为严峻的一年，电视广告投放总量首次下滑。电视业的生存竞争更加严峻。
- 电视剧《琅琊榜》成为现象级电视剧。

2016 年
- 电视等传统媒体受到新媒体的持续冲击，电视媒体精英向互联网企业"出走"成为重要现象。

2017 年
- 反腐题材电视剧《人民的名义》产生轰动性反响。

附录 C 世界电影理论发展简表

	时间	流派	国家 / 流派	代表人物	理论 / 观点
传统电影理论	1910 年代	早期电影理论	意大利—法国	卡努杜	"第七艺术"、"电影不是戏剧"
			德国—美国	于果·明斯特伯格	电影心理学
	1920 年代	表现美学 / 形式主义美学理论	法国印象—先锋派理论	德吕克、杜拉克、爱浦斯坦、冈斯等	上镜头性、视觉艺术
			德国表现主义	汉斯·里希特	表现论
			苏联蒙太奇学派	爱森斯坦、维尔托夫、普多夫金、库里肖夫等	冲突论、"电影眼睛"、组合论
	1930、1940 年代		匈牙利（1920—1940 年代）	巴拉兹·贝拉	电影文化、电影美学
			德国-美国	爱因汉姆	电影作为艺术
		再现美学 / 现实主义理论	英国纪录电影运动	格里尔逊、保罗·罗沙	纪录美学
	1950 年代		法国	安德烈·巴赞	摄影影像本体论、长镜头理论、作者论
			法国	特吕弗 等	作者论
			德国	克拉考尔	电影社会学、电影的本性
现代电影理论	1960 年代	以结构主义语言学为基础的第一电影符号学	法国	让·米特里	电影符号学
			法国	克里斯蒂安·麦茨	电影第一符号学
			意大利	艾柯	电影符号学
			意大利	帕索里尼	电影诗学
			英国	彼得·沃伦	电影符号学
	1970 年代	以精神分析为基础的第二电影符号学	法国	克里斯蒂安·麦茨	电影第二符号学
			法国	阿尔都塞	意识形态国家机器
			法国	博德里、柯莫里	基本电影机器
			法国	《电影手册》派	意识形态电影批评
			法国	欧达尔	缝合理论
			以色列—美国	丹尼尔·达扬	缝合理论
			英国	劳拉·穆尔维	精神分析女性主义
	1970、1980 年代及以后	电影叙事学	法国	安德烈·戈德罗、弗朗索瓦·若斯特	电影叙事学
		文化研究	英国伯明翰学派	霍尔 等	编码 / 解码、文化协商
			美国	菲斯克、凯尔纳	快感文化、文化政治
		后殖民理论	美国	詹姆逊、萨义德	"第三世界理论"、后现代理论、东方学

附录 D　影视艺术参考书目

工具书
电影艺术词典编委会：《电影艺术词典》，北京，中国电影出版社，2005。

影视史
[法] 乔治·萨杜尔：《世界电影史》，徐昭、胡承伟译，北京，中国电影出版社，1995。
[美] 克莉丝汀·汤普森、大卫·波德威尔：《世界电影史》，陈旭光等译，北京，北京大学出版社，2004。
[美] 刘易斯·雅各布斯：《美国电影的兴起》，刘宗锟等译，北京，中国电影出版社，1991。
[美] 托马斯·沙兹：《旧好莱坞/新好莱坞：仪式、艺术与工业》，周传基、周欢译，北京，中国广播电视出版社，1993。
[英] 马克·卡曾斯：《电影的故事》，杨松锋译，北京，新星出版社，2009。
[美] 弗吉尼亚·赖特·卫克斯曼：《电影的历史》，原学梅、张明、杨倩倩译，北京，人民邮电出版社，2012。
[美] 路易斯·贾内梯：《闪回电影简史》，焦雄屏译，北京，世界图书出版公司，2012。
[法] 伊曼纽尔·陶利特，《电影：世纪的发明》，徐波、曹德明译，上海，上海世纪出版集团、译文出版社，2006。
[美] 李斯：《实验电影史与录像史》，岳扬译，长春，吉林出版集团有限责任公司，2011。
邵牧君：《西方电影史论》，北京，高等教育出版社，2005。
程季华：《中国电影发展史》，北京，中国电影出版社，1963。
尹鸿、凌燕：《新中国电影史》，长沙，湖南美术出版社，2002。
陆弘石、舒晓鸣：《中国电影史》，北京，文化艺术出版社，1998。
李道新：《中国电影文化史：1905—2004》，北京，北京大学出版社，2005。
李道新：《中国电影史研究专题》，北京，北京大学出版社，2006。
李道新：《中国电影史研究专题2》，北京，北京大学出版社，2010。
郭镇之：《中外广播电视史》，上海，复旦大学出版社，2008。
郭镇之：《中国电视史》，北京，文化艺术出版社，1997。

影视产业
[澳] 理查德·麦特白：《好莱坞电影——1891年以来的美国电影工业发展史》，吴菁、何建平、刘辉译，北京，华夏出版社，2005。
[美] 沃格尔：《娱乐产业经济学：财务分析指南》，支庭荣、陈致中译，北京，中国人民大学出

版社，2013。

[美] 巴里·利特曼：《大电影产业》，尹鸿、刘宏宇、肖洁译，北京，清华大学出版社，2005。

[美] 爱德华·杰·艾普斯坦：《制造大片：金钱、权力与好莱坞的秘密》，宋伟航译，北京，台海出版社，2016。

[美] 考林·霍斯金斯等：《全球电视和电影：产业经济学导论》，刘丰海、张慧宇译，北京，新华出版社，2004。

[美] 珍妮特·瓦斯科、毕香玲等：《浮华的盛宴——好莱坞电影产业揭秘》，北京，中信出版社，2006。

尹鸿主编：《世界电影产业发展报告》，北京，中国电影出版社，2014。

何建平：《好莱坞电影机制研究》，上海，上海三联书店，2006。

陈焱：《好莱坞模式：美国电影产业研究》，北京，北京联合出版公司，2016。

刘嘉、季伟：《电影发行与市场营销》，北京，人民出版社，2016。

胡智锋：《中国影视文化创意产业发展创新研究》，北京，中国传媒大学出版社，2014。

刘藩：《电影产业经济学》，北京，文化艺术出版社，2010。

影视语言

[美] 鲁道夫·爱因汉姆：《艺术与视知觉》，滕守尧、朱疆源译，成都，四川人民出版社，1998。

[法] 马尔丹：《电影语言》，何振淦译，北京，中国电影出版社，2006。

[匈] 巴拉兹·贝拉：《电影美学》，何力译，北京，中国电影出版社，2003。

[美] 路易斯·贾内梯：《认识电影》，焦雄屏译，北京，世界图书出版公司，2007。

[美] 大卫·波德威尔、克莉丝汀·汤普森：《电影艺术——形式与风格》，曾伟祯译，北京，世界图书出版公司，2008。

[美] 赫伯特·泽特尔：《实用媒体美学：图像 声音 运动》，赵淼淼译，北京，北京广播学院出版社，2003。

[美] 卡茨：《电影镜头设计——从构思到银幕》，井迎兆译，北京，世界图书出版公司，2010。

[美] 温尼尔德：《电影镜头入门》，张铭译，北京，世界图书出版公司，2011。

[美] 佩帕曼：《拆解好电影 经典场景赏析》，巩如梅译，北京，世界图书出版公司，2011。

[美] 布鲁斯·布洛克：《以眼说话：影像视觉原理及应用》，汪弋岚译，北京，世界图书出版公司，2012。

[英] 艾德加-亨特，[英] 马兰，[英] 罗尔：《国际经典影视制作教程：电影语言》，陈茜玉、曹莹译，北京，电子工业出版社，2012。

[乌拉圭] 丹尼艾尔·阿里洪：《电影语言的语法》，陈国铎、黎锡译，北京，北京联合出版公司，2013。

[澳] 步沃斯：《大师镜头（第一卷）：低成本拍大片的 100 个高级技巧》，魏俊彦译，北京，电子工业出版社，2013。

[澳] 肯沃斯：《大师镜头（第二卷）：拍出一流对话场景的 100 个高级技巧》，魏俊彦译，北京，电子工业出版社，2013。

[美] 吉姆·派珀：《看电影的门道》，曹怡平译，北京，世界图书出版公司，2013。

[美] 索南夏因：《声音设计——电影中语言、音乐和音响的表现力》，王旭锋译，杭州，浙江大学出版社，2009。

[美] 杰依·贝克、托尼·格拉杰达：《放低话筒杆：电影声音批评》，黄英侠译，北京，中国电影出版社，2013。

周传基：《电影·电视·广播中的声音》，北京，中国电影出版社，1991。

姚国强、孙欣主编：《审美空间延伸与拓展：电影声音艺术理论》，北京，中国电影出版社，2012。

姚国强等：《电影声音艺术与录音技术：历史、创作与理论》，北京，中国电影出版社，2012。

詹新：《声场：与电影声音对话》，北京，中国电影出版社，2017。

何清：《电影摄影照明技巧教程》，北京，世界图书出版公司，2012。

何清：《光色留影：当代电影照明创作实录》，北京，世界图书出版公司，2012。

[日] 下牧建春：《电影布光技法——电影公开课》，上海，上海人民美术出版社，2016。

苏牧：《太阳少年——〈阳光灿烂的日子〉读解》，上海，上海人民出版社，2007。

苏牧：《新世纪新电影：〈罗拉快跑〉读解——电影课堂》，上海，上海三联书店，2004。

影视编剧

[美] 罗伯特·麦基：《故事——材质、结构、风格与银幕剧作的原理》，周铁东译，北京，中国电影出版社，2001。

[美] 罗伯特·麦基口述、黎宛冰主编：《遇见罗伯特·麦基 2011—2012："好莱坞编剧教父"谈电影与剧本创作》，北京，电子工业出版社，2012。

[美] 悉德·菲尔德：《电影剧本写作基础》，钟大丰、鲍玉珩译，北京，世界图书出版公司，2012。

[美] 威廉·尹迪克：《编剧心理学——在剧本中建构冲突》，北京，北京联合出版社，2014。

[法] 弗朗索瓦·特吕弗：《希区柯克论电影》，严敏译，上海，上海文艺出版社，1988。

[美] 汤普森：《好莱坞怎样讲故事》，李燕、李慧译，北京，新星出版社，2009。

[美] 尼尔·D、希克斯：《编剧的核心技巧》，廖澹苍译，北京，世界图书出版公司，2011。

[美] 威廉·M、埃克斯：《你的剧本逊毙了》，周舟译，北京，世界图书出版公司，2011。

[美] 维基·金：《21 天搞定电影剧本》，周舟译，北京，世界图书出版公司，2011。

[美] 温迪·简·汉森：《编剧：步步为营》，柳青译，北京，世界图书出版公司，2011。

[美]沃格勒、[美]麦肯纳：《编剧备忘录：故事结构和角色的秘密》，焦志倩译，北京，电子工业出版社，2013。

[英]豪斯特：《救救你的剧本！告诉你不为人知的写法》，焦志倩译，北京，电子工业出版社，2013。

[美]基思·基格里奥，《喜剧难写：一位好莱坞编剧的真实告白》，陈文静译，北京，电子工业出版社，2013。

[美]埃格里：《编剧的艺术》，高远译，北京，北京联合出版公司，2013。

[美]艾里克·爱迪森：《故事策略——电影剧本必备的23个故事段落》，徐晶晶译，北京，人民邮电出版社，2013。

芦苇、王天兵：《电影编剧的秘密》，上海，上海交通大学出版社，2013。

汪流：《电影编剧学》，北京，中国传媒大学出版社，2009。

杨健：《拉片子——电影电视编剧讲义》，北京，作家出版社，2008。

陈立强：《电视剧理论与编剧技法》，北京，中国电影出版社，2012。

影视导演

[美]迈克尔·拉毕格、米克·胡尔比什-切里耶尔：《导演创作完全手册》，北京，北京联合出版公司，2016。

[美]普罗菲利斯：《电影导演方法——开拍前"看见"你的电影》，王旭锋译，北京，人民邮电出版社，2009。

[美]马梅：《导演功课》，曾伟祯编译，桂林，广西师范大学出版社，2003。

[美]詹妮弗·范茜秋：《电影化叙事》，王旭锋译，桂林，广西师范大学出版社，2015。

韩小磊：《电影导演艺术教程》，北京，中国电影出版社，2004。

影视制作

[美]萨维奇：《创造奇观——视觉特效摄制指南》，崔蕴鹏、吴陶译，北京，人民邮电出版社，2011。

[美]布雷弗曼：《拍摄者——用高清摄像机讲故事》，李宏海译，北京，人民邮电出版社，2012。

[美]惠勒：《高清电影摄影》，梁明译，北京，世界图书出版公司，2011。

[美]贝格莱特：《从文字到影像——分镜画面设计和电影制作流程》，何煜译，北京，人民邮电出版社，2012。

[美]福斯特编：《影视绿幕技术完全手册：拍摄、抠像与合成》，邵佳阳、兰渊琴译，北京，人民邮电出版社，2012。

[美]约翰·珀塞尔：《对白剪辑——通往看不见的艺术》，王珏、朱熠译，北京，人民邮电出版社，

2012。

[美]默奇：《眨眼之间：电影剪辑的奥秘》，夏彤译，北京，北京联合出版公司，2012。

[美]鲍比·奥斯廷：《看不见的剪辑》，张晓元等译，北京，世界图书出版公司，2013。

[英]罗伊汤普森、[美]克里斯托弗·J.鲍恩：《剪辑的语法》，梁丽华、罗振宁译，北京，世界图书出版公司，2014。

[美]钱德勒：《剪辑圣经：剪辑你的电影和视频》，黄德宗译，北京，电子工业出版社，2013。

[美]钱德尔：《电影剪辑：电影人和影迷必须了解的大师剪辑技巧》，徐晶晶译，北京，人民邮电出版社，2013。

[英]琼斯：《微电影制作人手册》[上下]，林振宇等译，北京，中国广播电视出版社，2013。

[英]简·巴恩韦尔：《国际经典影视制作教程：电影制作基础》，单禹译，北京，电子工业出版社，2012。

[美]霍华德·苏伯：《致青年电影人的信：电影圈新人的入行锦囊》，赵晶译，北京，北京联合出版公司，2013。

丘锦荣等：《全能制片家：摄像、灯光、编导、剪辑、导播一手搞定》，北京，清华大学出版社，2011。

傅正义：《电影电视剪辑学》，北京，中国传媒大学出版社，2002。

傅正义：《实用影视剪辑技巧》，北京，中国电影出版社，2006。

聂欣如：《影视剪辑》，上海，复旦大学出版社，2012。

影视理论

[美]爱因汉姆：《电影作为艺术》，邵牧君译，北京，中国电影出版社，2003。

[法]安德烈·巴赞：《电影是什么》，崔君衍译，南京，江苏教育出版社，2005。

[美]斯坦利·梭罗门：《电影的观念》，齐宇译，北京，中国电影出版社，1983。

[苏]爱森斯坦：《蒙太奇论》，富澜译，北京，中国电影出版社，2003。

[法]克里斯蒂安·麦茨：《想象的能指》，王志敏译，北京，中国广播电视出版社，2006。

[美]托马斯·沙茨：《好莱坞类型电影》，冯欣译，上海，世纪出版集团、上海人民出版社，2009。

[美]大卫·波德威尔：《香港电影的秘密》，何慧玲译，海口，海南出版社，2003。

[美]波德维尔：《电影诗学》，张锦译，桂林，广西师范大学出版社，2010。

[美]尼克·布朗：《电影理论史评》，徐建生译，北京，中国电影出版社，1994。

[美]大卫·鲍德威尔、诺埃尔·卡罗尔：《后理论：重建电影研究》，麦永雄等译，北京，中国社会科学出版社，2000。

[英]克莉斯汀·埃瑟林顿-莱特、露丝·道提：《电影理论自修课》，北京，世界图书出版公司，2016。

［法］奥蒙等：《现代电影美学》，崔君衍译，北京，中国电影出版社，2016。

［美］约翰·菲斯克：《解读大众文化》，杨全强译，南京，南京大学出版社，2001。

［美］罗伯特·艾伦主编：《重组话语频道：电视与当代批评》，麦永雄等译，北京，中国社会科学出版社，2000。

［美］菲斯克：《电视文化》，祁阿红、张鲲译，北京，商务印书馆，2005。

［英］大卫·麦克奎恩：《理解电视：电视节目类型的概念与变迁》，苗棣等译，北京，华夏出版社，2003。

李恒基、杨远婴主编：《外国电影理论文选［上、下］》，上海，上海文艺出版社，1995。

杨远婴主编：《电影理论读本》，北京，世界图书出版公司，2012。

杨远婴：《电影学新论系列·电影学笔记》，南京，江苏教育出版社，2009。

陈犀禾、徐红等编译：《当代西方电影理论精选》，北京，中国电影出版社，2012。

胡克、张卫、胡智锋主编：《当代电影理论文选》，北京，北京广播学院出版社，2000。

戴锦华：《雾中风景：中国电影文化1978—1998》，北京，北京大学出版社，2016。

戴锦华：《昨日之岛：戴锦华电影文章自选集》，北京，北京大学出版社，2015。

周文主编：《世界电影美学名著导读》，北京，中国广播电视出版社，2010。

尹鸿：《当代电影艺术导论》，北京，高等教育出版社，2007。

郝建：《影视类型学》，北京，北京大学出版社，2002。

彭吉象：《影视美学》，北京，北京大学出版社，2016。

陈龙：《在媒介与大众之间——电视文化论》，上海，学林出版社，2001。

陈犀禾：《当代电影理论新走向》，北京，文化艺术出版社，2005。

游飞、蔡卫：《世界电影理论思潮》，北京，中国广播电视出版社，2002。

胡智锋：《电视发展新论》，北京，中国社会科学出版社，2015。

胡智锋：《电视艺术新论》，北京，中国社会科学出版社，2015。

张国涛：《电视剧本体美学研究：连续性视角》，北京，北京大学出版社，2013。

凌燕：《可见与不可见——90年代以来中国电视文化研究》，北京，中国传媒大学出版社，2006。

纪录片

吴秋林：《影视文化人类学》，北京，民族出版社，2008。

倪祥保等主编：《纪录片内涵、方法与形态》，苏州，苏州大学出版社，2012。

宋杰：《纪录片：观念与语言》，昆明，云南大学出版社，2008。

钟大年、雷建军：《纪录片：影像意义系统》，北京，北京师范大学出版社，2006。

桂清萍：《国外50部经典纪录片：品味世界百年的光影波动》，北京，电子工业出版社，2012。

朱景和：《纪录片创作》，中国人民大学出版社，2008。

钱淑芳、乌琼芳：《国内50部经典纪录片：翻阅中国50年思想相册》，北京，电子工业出版社，2012。

谭天、陈强编：《纪录片制作教程》，广州，暨南大学出版社，2011。

周文主编：《世界纪录片精品解读》，北京，中国广播电视出版社，2010。

林旭东：《影视纪录片创作》，北京，中国广播电视出版社，2002。

聂欣如：《纪录片概论》，上海，复旦大学出版社，2010。

张同道、胡智锋主编：《中国纪录片发展研究报告（2017）》，北京，社会科学文献出版社，2017。

何艳：《美国纪录片产业发展及现状研究》，北京，经济科学出版社，2011。

何苏六主编：《纪录片蓝皮书：中国纪录片发展报告（2016）》，北京，社会科学文献出版社，2016。

任远编：《纪录片的理念与方法》，北京，中国广播电视出版社，2008。

张同道等主编：《中国纪录片发展研究报告（2016）》，北京，科学出版社，2016。

陈一：《中国电视纪录片的生产与再现》，北京，中国书籍出版社，2011。

肖平：《纪录片历史影像的制作基础及实践理论——电视实务丛书》，北京，中国广播电视出版社，2005。

万彬彬：《科学纪录片研究》，北京，中国传媒大学出版社，2011。

[美] 伯纳德：《纪录片也要讲故事》，孙红云译，北京，世界图书出版公司，2011。

[美] 迈克尔·拉毕格：《纪录片创作完成手册》，何苏六等译，北京，中国传媒大学出版社，2005。

[美] 罗森塔尔：《纪录片编导与制作》，张文俊译，上海，复旦大学出版社，2006。

影视鉴赏与批评

郑雪来主编：《世界电影鉴赏辞典》[1-4编]，厦门，福建教育出版社，2003。

尹鸿：《尹鸿自选集》，上海，复旦大学出版社，2004。

苏牧：《荣誉——北京电影学院影片分析课教材》，北京，中国电影出版社，2000。

戴锦华：《镜与世俗神话——影片精读18例》，北京，中国人民大学出版社，2004。

戴锦华：《电影理论与批评》，北京，北京大学出版社，2007。

戴锦华：《电影批评》，北京，北京大学出版社，2015。

陈犀禾、吴小丽编著：《影视批评：理论和实践》，上海，上海大学出版社，2003。

李道新：《影视批评学》，北京，北京大学出版社，2016。

王志敏：《电影批评》，北京，中国电影出版社，2010。

杨远婴、徐建生主编：《外国电影批评文选》，北京，世界图书出版公司，2014。

李道新：《中国电影批评史 1897—2000》，北京，中国电影出版社，2002。

张慧瑜：《文化魅影：中国电视剧文化研究》，北京，中国电影出版社，2016。

戴清：《中国电视剧理论批评发展流变》，北京，中国电影出版社，2010。

[美]蒂莫西·科里根：《如何写影评》，北京，世界图书出版公司，2009。

[美]汤姆·布朗、[美]詹姆斯·沃尔特斯：《电影瞬间：电影批评、历史、理论》，王棵锁译，北京，世界图书出版公司，2015。

附录 E 影视刊物及专业网站

参考刊物

学术期刊：《当代电影》《电影艺术》《现代传播》《世界电影》《影视艺术》（人大复印资料）《北京电影学院学报》《中央戏剧学院学报》《解放军艺术学院学报》《电视研究》《中国广播电视学刊》等。

商业期刊：《看电影》《电影世界》《环球银幕》等。

影视专业网站

MPAA 官方网站 http://www.mpaa.org

IMDB http://www.imdb.com/

电影票房网 http://www.boxoffice.com/

烂番茄网 http://www.rottentomatoes.com/

Metaritic 网站 http://www.metacritic.com/

好莱坞报道者 http://www.hollywoodreporter.com/hr/index.jsp

综艺 http://variety.com/

好莱坞 http://www.hollywood.com/

银幕 http://www.screendaily.com/

豆瓣电影 http://movie.douban.com/

时光网 http://www.mtime.com/

影视工业网 http://www.107cine.com/